U0042373

原色大稻埕 —— 謝里法作品欣賞

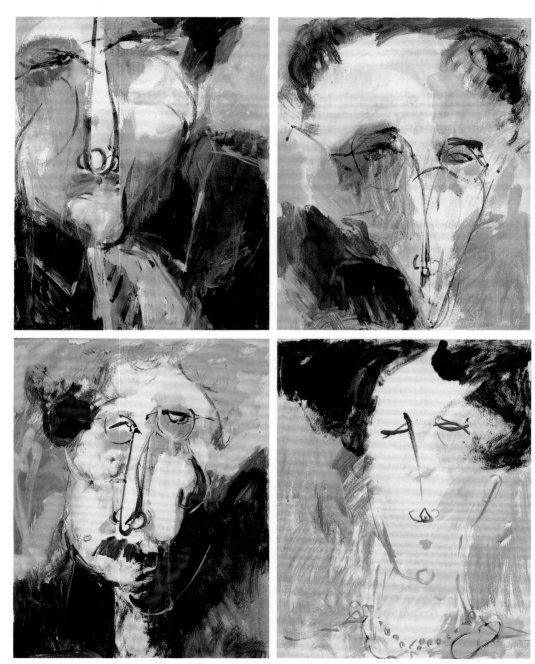

1965年，謝里法獨自從法國至西班牙旅行前後四週，途中畫了許多人物淡彩速寫。

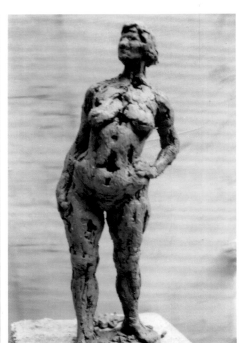

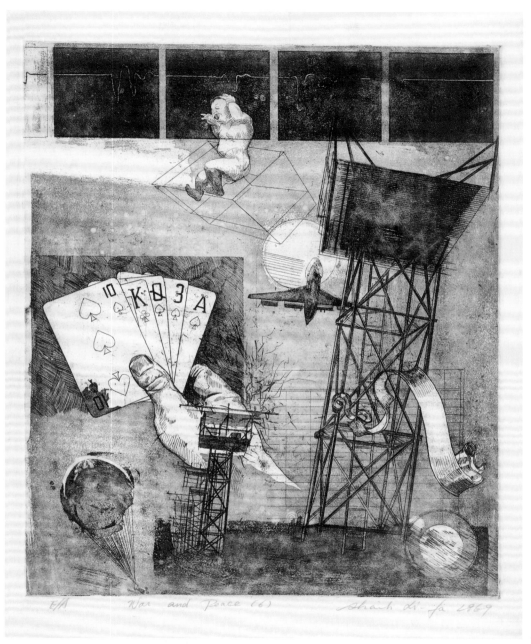

❶ 謝里法1965年在國立巴黎美院雕塑教室的習作之一

❷ 謝里法在紐約時期所印之攝影製版絹印版畫〈嬰兒與玻璃箱〉，此畫為普拉特版畫中心購得版權，印製95張。
61×50cm，1965。

❸ 謝里法1966年所作的「女男之間」連作之十四，1990年為國立台灣美術館收藏。　油彩帆布　92.5×125cm

❹ 1969-73年的幾年當中所作版畫，反應美國學生興起反戰運動，此作為謝里法於此潮流下的「戰爭與和平」系列
鋅版畫。為鋅版蝕刻凹版＋紙版　35×42cm　作於紐約

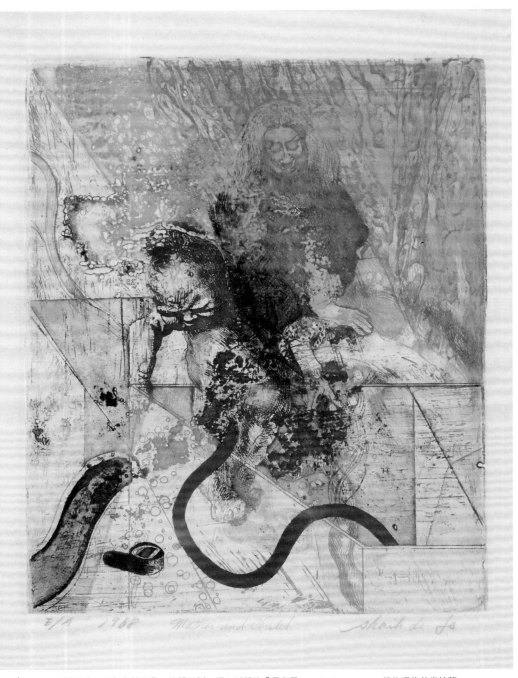

E/A　1968　Mother and Child　shaih de fa

❶ 謝里法1968年作於巴黎、鋅版石刻凹版＋紙版的「母與子」—B　28×23cm　紐約現代美術館藏
❷ 謝里法1968年作於巴黎的「再版人生」　113×140cm
❸ 謝里法1968年作於紐約、油彩帆布的「嬰兒與玻璃箱」系列之〈在冰冷的世界裡〉　113×140cm

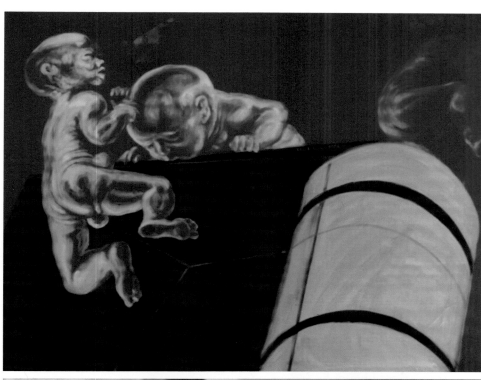

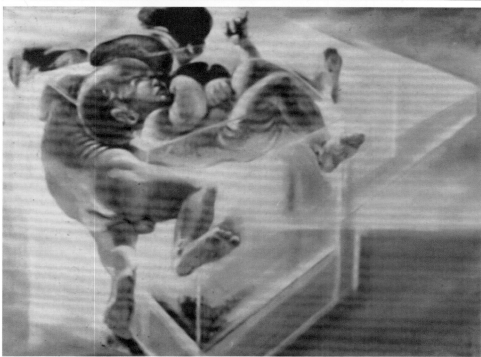

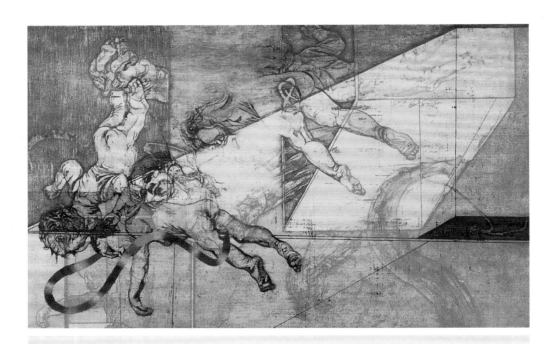

❶ 謝里法1969年作於紐約、鋅版石刻凹版的「嬰兒與玻璃箱」系列　20×28cm

❷ 謝里法1969年作於紐約、鋅版石刻凹版＋紙版A/P的「嬰兒與玻璃箱」　35×42cm

1
—
2

❶ 謝里法的作品中多半是觀念性，只有1969年所作的戰爭與和平系列版畫帶有強烈的政治意味，這是那時反越戰氣氛影響下所作之作品。為蝕刻凹版A/P　44.8×35.5cm　國立台灣美術館藏

❷ 謝里法1970年創作的鋅版蝕刻凹版＋紙版〈構成〉　此作獲得台灣全國美展版畫首獎

❶ 1970年，謝里法跟隨紐約流行畫了約一年的照相寫實作品，回台後為國立台灣美術館收藏，這階段的畫是用紙板剪貼造型，然後噴上顏色，嘗試不用筆作畫。〈開門‧關門〉 1970

❷ 1970年Delpeche先生從巴黎寄來紐約給謝里法的聖誕卡，是他自己刻的木板畫。16×24cm

❸ 謝里法　在空間裡尋找時間的位置　壓克力、噴漆　182×147cm　1970-71

謝里法1972年
於紐約創作的
照相絹印版畫
〈地下鐵入口〉
51×61cm

謝里法1972年
創作的照相絹
印版畫〈紐約
第五大道〉
51×61cm

謝里法1972年以
壓克力、噴漆、
帆布創作的〈色
彩觀念習作〉
98×124cm

謝里法1974年以
壓克力、噴漆、
帆布創作的〈紅
與藍之對話〉
98×124cm

A/P [signature] 1977

[signature] [signature] 1977

❶ 謝里法1972年作於紐約、照相絹印版畫的「摩達車」　26×40cm

❷ 謝里法1972年的照相絹印版畫〈漂流的年代〉，作於普拉特版畫中心，獲該年度中心年展首獎　51×61cm

❸ 1975年，謝里法作於紐約西貝茲工作室的壓克力和續添的混合材料作品。題名「構成」之一　66×52cm

謝里法在紐約所畫粉彩畫〈水牛習作〉，56×80cm，1985。

謝里法1985年「山上一棵樹」習作（未長樹的山丘）　水彩於紙上　56×80cm　景薰樓藝術拍賣公司藏

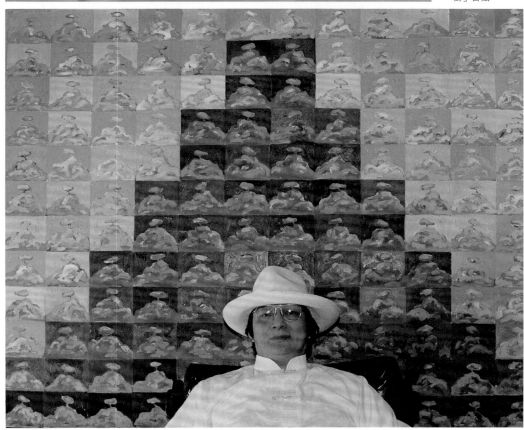

謝里法「山上一棵樹」系列　不透明水彩於紙上　56×80cm　1986年　景薰樓藝術拍賣公司藏

謝里法1990年與作品「山上一棵樹」合攝

❶~❹ 1986年 在「山
上一棵樹」系列中，
謝里法運用多種媒
材，包括剪紙在內，
這是他從畫冊圖片上
剪下山的造型而後完
成之系列作品，約在
1988年左右。

❺ 「山上一棵樹」系
列中的油畫作品，使
用多媒才創作　1987
46×46cm

謝里法1992年「羅浮學派」系列　162×127cm　作於「卵生的文明」系列之前

❶❷❸ 謝里法　聖母三部曲　1993　油彩　162cm×127cm×3
此作展出於紐約蘇荷，以「給聖者的獻禮為題，又在1991年
展出於基隆文化中心，2014年於台中20號倉庫藝廊。

謝里法　尊　1993　油彩　153×112cm

謝里法所作「卵生文明」系列作品之八〈風櫃中望安族的祭典〉 油彩帆布 182×147cm 1994

謝里法所作「卵生文明」系列作品之十九〈卵生人類的祖先從海上來〉　油彩帆布　182×147cm　1995

謝里法所作「卵生文明」系列作品之三十六〈插羽飛回卵之鄉的霧神B〉　油彩帆布　182×134cm　1995

2 | 1

4 | 3

❶❷ 謝里法1995年作以油彩、壓克力、帆布所作的「卵生的文明」系列　　182×147cm×2

❸ 謝里法所作「卵生文明」系列作品之四，後來展出於桃園文化中心及國立台灣美術館。油彩帆布　　182×147cm
1995

❹ 謝里法1996年「垃圾美學」在國立台灣美術館展出時製作之說明圖表

謝里法1996年「垃圾美學」在國立台灣美術館展出時製作之作品〈天使：哎呀 我晚來一步，聖嬰已裝在這裡面了！〉 照片剪貼

❶ 謝里法 「剪刀、拳
　頭、地圖」　2000
　壓克力　129×156cm
❷ 謝里法2000年以廢
　鋼筋焊接的「扭轉
　與滾躍」系列
　84×82×40cm
❸ 謝里法2000年以廢
　鋼筋焊接的「與地
　魔共舞」系列
　84×82×40cm

1999年在工作室從事廢棄鋼筋銲接，製作「與地魔共舞」系列作品，前後展出於台北日升月鴻藝廊、基隆文化中心、台中港區藝術中心、國立台灣美術館。

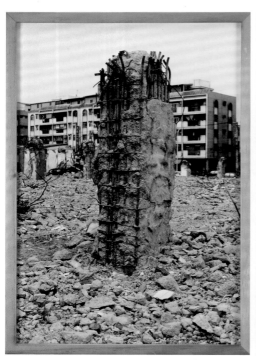
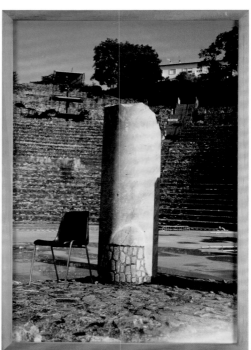

❶❷ 這件作品以照片之對照呈現，名〈地震與聯想〉，以台灣921地震之後，在災區拍得的一根殘柱，與歐洲旅行中在古代廢墟所拍的柱子相比較，前者為地魔威力下瞬間環境的遺跡，後者為千百年歲月所形成的造物，2001年展出於靜宜文化中心。

❸ 謝里法利用鋼管及鋼片焊接的立體作品，2001年於桃園文化中心庭外展區。表現鋼索拉引的力量，形成的造型結構。

❹ 謝里法 「神樣 ←→ 牛」 2003 壓克力、油彩 162×260cm

❺ 謝里法 牛的社會百態 2007 壓克力 162×260cm

❶ 2003年，謝里法在台中文化中心動力空間製作以「借力空間」為題的裝置藝術展。借用別人的作品來完成自己的作品。

❷ 2003-04年，謝里法利用屯積海邊的漂流木在鹿港西岸三角洲創作巨型公共藝術名「漂流光坐標」，是當時唯一可從飛機上觀賞的公共藝術作品。

謝里法　牛的家族　2009-2011　壓克力　162×130cm×4

謝里法　霓虹燈下的精靈　2012　壓克力　162×130cm×4　曾發表於北京中國美術館、廣州美術館、東京松濤美術館

原色大稻埕

謝里法說自己

謝里法 著

與光競步

為了把光留在畫布上

顏料借筆劃帶出筆觸

像三菱鏡下看到的世界

天空這時打開一面窗

古典派像舞台上一幕歌劇

浪漫派是電影時代射來的一道光

美術原來是畫筆和光相競走的戲

寫實派的筆跟隨在光背後　只差一小步

有一天畫筆將與光同時抵達

日出之前史家快筆寫下「印象」的時代

從那之後畫家的筆被光追著走

卻令藝術在潮流裡走投無路

畫家只關心接下來還有什麼派

原色大稻埕

謝里法說自己

目錄

6

原色大稻埕

謝里法說自己

自序

對一個寫作的人的一生，從他讀過的書、發表過的文章、出版過的著作，依照年代順序寫成年表，很容易就看出這個人出生以來各個階段的歷程；或換成當教員的人生，從他童年就讀的學校，經過師範學校或學院，然後從事教學後歷經幾個學校，直到退休，單純以學校名稱和年代排列下來，教學的人生也很清楚就看出來。有了大概輪廓，分出章節做細部描寫，寫出來就是他的一生了。

若將同樣方法用在一名畫家，從他學習過程到進行創作，一生中種種不同階段，每一階段皆有幾件作品代表當時之風格及風格的轉捩點，每件作品各有製作年代，細述創作過程及理念，加上生活細節的鋪陳，藝術家的人生就這樣在字面上呈現了，看來多麼單純，等到提筆時，竟一年等過一年，好久才寫下幾張稿紙。

未到七十歲，時任國美館館長的倪再沁兄，見面就問我等七十歲要替我舉辦個人研究的學術研討會，好幾次我的回答都是「快了！」直到他已卸任館長，我的年齡還未跨過七十門檻，接著是李戊昆和林正儀館長，他也把自己的計畫書交下去，希望代為完成他的意願，兩位館長轉眼間也下任了，我才剛滿七十歲，接任的是薛保瑕館長，她主動與我談研討會的事，沒想到談過幾次後，她發現我近年竟有這許多作品陸續在各地發表，若將之集中展出一定可觀，這才決定以作品計畫案展出場地平面圖竟占有樓下左側整個空間，且有兩個月的展期，這一來展覽聲勢反超過研討會而讓研討會成了配角，我是這樣以七十回顧展之名踩進七十歲大門，在臺灣畫壇從此晉升為受人敬重的前輩畫家。

陳列配合研討會，把布展工作交由展覽組施淑萍和陳彩雲兩位，幾天後經過館內討論，交給我的

1

國立臺灣美術館為我舉辦七十回顧展是我接近七十歲那年，正開始提筆寫自己的回憶錄，等作品展出來之後，才發覺一個畫家的回顧展無異於是自己的回憶錄，只是不以文字，而以作品記錄自己的人生過程，並且又更為具體。經這麼一想，又把寫回憶的事放在一旁。在這空檔裡接連寫了兩本長篇小說，把1970年代發表的《美術運動史》用演義的方式寫出來，更對自己有能力寫長篇小說感到萬分意外，書名為《紫色大稻埕》和《變色的年代》。

小說出版後，心裡自問以畫家身分寫小說是否不務正業？且以這理由而將寫回憶錄的事停下，是否在逃避？逃避的又是什麼？自知在感情上較一般人複雜的一個人，感到沒有能力用書寫對自己的人生交代得清楚，但如果不將感情這部分誠實寫出來，我這一生除了藝術還剩下什麼？回顧展只看出屬於我創作的一面，而感情不是能創作得來的，說自己是逃避才不敢去回憶，不如說是不肯真誠去面對過去的自己。

2

這些年，常有人因被我在海外寫的文章所感動，見面時說：「我每次讀你的文章都會流眼淚！」這表示我寫的文章，在感情上感動了讀者，可是不知為什麼，在個人內心裡却有意無意間隱藏起私人的那一部分，不想以文字再來感動自己，但還是有些藏不住的，被寫出來了，那到底又是什麼？

像寫小說那樣，在寫回憶的時候，常讓早年作過的夢跑進我的文章裡來，讓夢也成了我回

憶中的一部分，人的一生常有作夢也沒想到的事發生在真實生活中，而真實生活中有更多無法實現的事又在夢中出現了，這裡頭最大的部分是感情的世界，經常是在現實與夢之間糾纏不清，當我寫回憶時越想釐清它就越是釐不清。

每寫到一個段落再回頭閱讀，經常讀了又覺得不對，人、地、時都沒有錯的情形下還有什麼錯的，那就是感覺或感情的領域沒有在文字使用中捉得很準確，或許這就是我經常害怕觸及內心感情的原因，最後只得在未落筆就將之藏起來，而當作沒有這回事。

當我寫《紫色大稻埕》時，寫得最不真實的人物就是大戶人家成長的陳清汾，幾乎所用的文字都是在幾場夢中或半睡半醒的冥想裡呈現，但偏偏這樣的人物是小說中我最得意的，能製造出這種臺灣畫壇不可能有的畫家，才感覺到自己是真正在寫小說，其他的只是從歷史轉譯成演義而已。後來回頭寫自己，還一再地萌生衝動，想重新創造一個自己，借用夢中的題材，讓自己有更多成分出現不可思議的人生。

雖說大稻埕是我出生長大的地方，可是日後回到原地再看時，一次比一次陌生，在現實的景物裡找不到什麼可與回憶相印証的，那時我不得不說回憶裡有多少是夢中存在的，或在記憶中錯亂，對焦上錯誤了的，如果這些錯誤的感覺更美好，我就寧願讓它保留，寫在回憶錄裡，成為我人生的一部分。

3

「寫臺灣美術史要從我開始寫起」是我在研究所上課時對學生說過的話，就好比寫臺灣地

理要從我家門前開始寫起，走出家門往左或往右逐漸走出去，不管最後到了哪裡，我家永遠在這張地圖的座標上存在，我心中的臺灣就永遠不會消失。

寫自己時，照理已經找到座標才對，沒想到一邊寫一邊還在懷疑到底那座標是否準確，本來已不在乎寫的是夢般的不切實際，可是又不肯讓座標的定位無意中消失了，寫自己畢竟不是寫歷史，希望在歷史中捉住自己，卻又不願落腳在歷史的一隅，成為潮流下的某種角色，說不清到底自己是誰，又想讓自己去扮演成一個人物。

當年一心一意在寫臺灣美術史，以為寫完就完了，沒想到歷史從此與我脫不了關係，才發現自己已經成了歷史人，看任何事情都帶著一副歷史眼，在為每一件過去的事估價，甚至對自己的這一生也不例外，始終在歷史的認知裡打轉。

當年第一步踏進巴黎羅浮宮，似已經註定這個命運，沿著裡頭牆面看下去，踩著人類美術史的腳步，尋找是怎麼來的、將往哪裡去，更認為歷史往哪裡走我就往哪裡去。

人生像走在羅浮宮的長廊，走到盡頭就必須轉彎找到另一條走廊繼續再走，有時出現在另一頭的是往上或往下的樓梯，不論怎麼走羅浮宮的走廊是走不完的，不小心又走上原來的路，在我看來也是一條出路。常遇到有人來問我，蒙娜麗莎在哪裡或問我出口在哪裡，看完美女就想要出去的人，不知道心裡是怎麼想的，他的人生只轉個彎就要離去，而我還在不停徘徊！

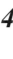

4

自從回臺灣定居以後，經常受邀參與各種評審，其中最高層次的獎大概就是「總統文化

獎」，前後擔任過兩次，對象包括各行各業，很巧的是兩次選出來都是文史工作者，第一次是臺灣語文研究者吳守禮，第二次是古荷蘭文史研究者江樹德，前來評審之前相信沒有幾個評審員知道他們，尤其江樹德是我在前一天花了半天時間翻閱資料才了解到他從事古荷蘭文史料的翻譯對臺灣史有多麼重要，所以在評審會中提出來請其他參與者多注意，結果以多數通過，是我在近年所有評審中最感得意的，江氏所譯的這許多史料裡，從荷蘭官吏的角度視漢人為來做生意的新移民，沒想到經過三百年的改變，新移民成了今天的臺灣人，漢字寫出的臺灣史於是定格在三百年史裡，如今要臺灣人以總統獎來將這短視的史觀推翻，不但要有無私的心對待自己，且更要有勇氣。然後從三百年史回頭尋找，直追數千年，終於看出島上的居民不斷地向東南海域移民，則是南太平洋列島民族移民的起點。作為「臺灣人」，由於史觀不斷在改變中，所以認同也隨著探尋新的出路。所以三百年史讀了使人以為臺灣島是移民的終站，如把時間回溯到兩千年以前，要改變，在個人史上如何安置座標亦不得不一而再再推移，「我」的位置從一開始到最後都不在同一定點上，是我回憶這一生，一而再要忍疼重寫，改了又改的原因，都來自歷史認知不停在修正。

　　從事教學和評審的工作的確改變了我許多，對臺灣史的知識也較初回國時大幅度增進，為教學做準備時，我把過去學得的再度做了整理，經常須針對學生為對象，較之在海外的日子只寫些文章要用心多了。尤其每次參與評審，過後一再檢討，評審中所作的決定是否正確，有如在人生的路途上經常要做抉擇，二十年來做出多少正確的評斷，評審工作令我越來越小心謹慎，當中學到的不僅是本行的領域，還有為人處事的反省，讓自己更有自知之明，也更加謙卑，是回台之後這二十年最大的獲益。

5

作為一個歷史人，要往前看，又不時往後看，而且還要剛過去不久的記錄下來，且不時發現有什麼遺漏必須隨時補上。儘管這樣，並沒有越寫越長，因為每當我再作檢視時，又一而再地刪減，認為某些段落的敘述在我一生中無關緊要，於是又在文字中挑出些多餘的人與事，以及無關緊要的想法，用紅筆迅速劃掉，令協助打字的楊梅吟女士為之又忙碌一場。

在我讀小學時雖換過三所學校，但同班裡從沒有過日本同學，後來也沒有外省同學，可是進了中學馬上有轉變，在基隆中學的六年當中，至少三分之一是外省人，每個人講話有各自的腔調，大家熟了之後，我會問他們為什麼會到基隆來，天下這麼大偏偏跑來這裡和我同班，這時候從他們口中我可聽到許多故事，裡頭有各種偶然和意外，這就是人生，命運造成我們所以同班唸書，誰也沒法作改變。

出國讀書之前，在我身上已用過很多不同名字，改過很多姓，都不是我自己的選擇，同時也住過很多地方，並不完全出自我的意願，從出生地台北永樂町，短短幾年就住過五崁仔、雙連、中和、金瓜石、新山，戰爭結束再回來台北住在改名迪化街的永樂町，中學後搬到基隆、暖暖、九份、台北橋頭，進大學雖只住在台北，却經常搬家，畢業教書先到宜蘭礁溪，當兵回來後在基隆找到教職，直到出國數一數居住過的不下十個地方，而且都留下很多回憶，有如每個地方都住過很長時間。

相對地，到了國外，在巴黎四年只住過三個地方，在紐約除了剛到時寄住友人處，在「西貝茲藝術家之家」一住就是二十年，直到在巴黎買新房子，紐約的房子還保留三年才退掉。

1996年回台任教於彰師大，在教職員宿舍住過一年半，接著搬到台中，算是我最後的住所，是以三十六幅畫換來的，往後大概不會再搬家了吧！

住過這許多地方，若每到一個地方而有人問我為什麼會來這裡，我都能詳細回答，這些加起來不異等於是為自己編寫自傳，看來反而青少年時代之前的人生，更多變化、更加精彩。

6

這樣說其實並不完全正確，如果以畫家的創作歷程我自己從事創作的每個段落，反而出國後的歲月我的創作才更豐富，正好我以系列性地在推演自己的製作，從初到巴黎的「巴黎咖啡廳」、「玻璃箱與嬰兒」、「十年版畫創作」、「牛的系列」、「聖者的獻禮」、「山上一棵樹」、「卵生文明」、「垃圾美學」、「與地魔共舞」、「10＋10＝21策展」、「素食年代——牛的四頁檔案」、「辨識核光山——鮮世紀美學基調」、「3P民主主義美術」，將每一系列依照創作或展出時間聯接起來，也一樣看出我從事創作的歷程，不異等於為自己的一生作了記錄。

現在已是每個人有好幾部相機的時代，連手機也可以拍照，所以不管到哪裡皆有影像記錄，若將之依照時間排列又加以文字說明，這一生住過哪些地方，做過哪些事，結交過哪些人，已經都很清楚，可惜我到了1969年搬到紐約之後才有一架自己的相機，這之前我的照片都是別人代拍的，排列起來分明辦不到完整記錄，是這生的一大遺憾。

不過我正在編一本書名叫《人間的零件》，收錄了我所有收藏品，且有詳細文字說明，以散文寫下我與作者之間的關係，當中有買的、送的、交換的，從收藏可看出收藏者的性格、素養、興趣、交遊、財力、品味及時代風尚，所有的雖都是別人的作品，合在一起便可看出是收

藏家的作品，這本收藏集記錄我的這一生，也無異於是我的傳記。

又由於我特別喜歡買書，若不是這一生多次遷居，從我的藏書也不難看出我走過來的蛛絲馬跡，只是雖然得過很多書，同時也送出很多書給別人，直到定居台中，在心裡頭仍然沒有安定過，除了畫作什麼都可能隨時拋棄，即使如此，在我今天住的房子裡仍然到處是書。

7

寫過《紫色大稻埕》和《變色的年代》兩本小說之後，這才寫到自己，又從出生寫到老，心情突然間也隨之老邁，在沒有預期下，經常呈現一對老年夫妻坐在安樂椅上的畫面，於是隨手拿起筆就寫，寫出每天坐在陽台前面朝遠處的山岳，各說各話，說給對方聽也說給自己聽，說過了又再說一遍，借此描述老年人的心境，在人生職場上屬於他們的年代已經過去至少二十年，如果當年不怎樣，後來也不會怎樣，用檢視的語氣想追回已逝的歲月。

莫非這是我即將接近的晚景，從老夫妻的對話，無異是為《變色的年代》在寫續集，老年人記憶裡難免記錯了某些人和事，還是認為能營造出一代畫壇氛圍就很滿足了，所以有的人都走了以後還有各說各話的這一對為後代人話當年，我給一個書名叫《黃昏三稜鏡》。只寫到一半，覺得又不太對，有幾分是在為自己這本回憶錄寫續集，安排接下來的人生。

這本小說的形式以對話為主，寫到一個段落，情不自禁說：「好可愛的一對老情人！」這應該是作者本人的自我期許吧！

寫《紫色大稻埕》時，常有人拿來與更早寫的《日據時代美術運動史》比照，說前者如《三國演義》，而後者就是《三國誌》，再寫下去就是黃昏的故事，不同的是用自己的話語在談戀愛。過去許多讀者為《紫色大稻埕》的主角沒有認真談一次戀愛而遺憾，所以這次從頭談到尾，

只可惜這對情人早已經進入老年，鏡頭裡沒有美女和帥哥，若有，只能出現在幾十年前各自的回憶裡。

他們不像年輕時代對將來有多大的期待和幻想，只會把過去不管什麼時代最好的再說一遍，語言裡又再修飾一番，使之更加美妙、迷人，但已不可能迷死對方，也迷死不了自己。

人生的確可以重來，只要敢於想像，要怎樣就能怎樣，在我的回憶錄裡寫不出來的，又再以一本小說借一對浪漫的老情人全都說出來，年輕時用過的一句話說：「這才過癮！」在黃昏的陽光下，色彩一再變幻，不趕緊把握住，就對不起自己，至少要說到十二分的「過癮」，才算對得起這一生。

謝里法

二〇一四年於台中

謝里法大學時代在孫多慈老師畫室留影。

町（出生） 犁（大學）

1

找到了形容詞
讓一個字變得更隨便
像火把燃燒
點亮滿街的燈火　於是
看見大稻埕的雛型

從山頂俯視地面四處有水流
是大稻埕大街小巷的水溝
來來往往的木舟名字叫艋舺
在盆地環繞著划行
從最低的窪地到最高的小丘

大稻埕令生意人從新疆迪化
來到迪化街
與這裡的人成了鄉親
一起編造烏魯木齊的傳奇
只因為形容詞讓一個字變得
更隨便

台北大稻埕出生

每當受到鼓勵想為自己的這一生寫回憶時，心裡頭常自問現在就提筆是不是適當？這一問馬上被「再等些時」的念頭所阻止。

近日每想起這件事就又有悔意，為何不早寫，等到現在才開始！當我還沒有到學校教書，寫回憶時的身分只是一名純粹的畫家，後來專心寫文章，便以作家身分來寫自己，與今天教了幾年書之後，有了教授資格寫回憶畢竟有差別，不但許多事情在講台上已經講過，寫的時候還覺得自己是在對學生授課，就心以講課的口氣寫出來的一生，字裡行間有那麼一點老學究的酸氣，那我寧可不去寫它。

時常自問什麼是回憶錄，是憑記憶把自己過去的事從頭說起，寫出了我腦子裡回想起來的當年事。

把深藏在心裡的往事掏出來寫成文章，有時難免讓當下情緒參雜在過往的記憶裡，況且個人的記憶亦經常發生時空的錯置。既然是回憶錄，今天寫的是今天的記憶，明天又是明天的記憶，為自己的回憶做記錄是永遠也寫不完的工作。什麼時候開始提筆，然後什麼時候該停筆，回憶在腦海裡就像流水一般湧出，事先無法預計，七十歲提筆有那時候的人生體驗和生命的詮釋；寫到該停筆時心裡必有感慨，難道這一生僅止於此，是何等渺小，更不甘願寫完了回憶等於為人生劃下了句點。

回憶錄無非是從最早的記憶開始寫起，幾年前我有意寫回憶錄時就很認真在探尋最早的記憶，雖然身邊一直保留兩張幼年時的相片，不管怎麼看，從中想找出絲毫當時的記憶是多麼不容易⋯⋯一張是和我上面的兩個哥哥並排坐在照相館的長沙發上，我還太小，在椅子上坐不直，須要有個人從背後伸出手抱著我的腰，據說這隻手是養母的，她在我剛會走路時就過世了。另一張是我更大一點穿著圍兜兜光

屁股坐在娃娃椅上，露出小雞雞的可愛模樣，應該是最受疼愛的時候，可惜這都沒有留下任何記憶。

但養母過世時的情形，在我長大之後還留有些模糊印象，記得是在一個幽暗房子裡，天花板僅一盞豆大燈泡。突然間一陣慌亂，我站在大人當中看著他們忙著搬動桌椅，有人開始哭泣，我指著她們：「妳在哭，妳在哭，不害羞！」接著

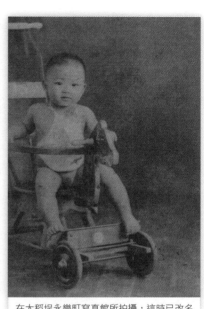

在大稻埕永樂町寫真館所拍攝，這時已改名謝紹文。

伸來一隻手來把我拉到一傍，房門外靠牆的地方有張長板凳，養母被幾個人合力抱出來躺在板凳上，接下來我就沒有任何記憶，這時候我大概不滿兩歲。另一次，有兩個穿白衣的青年到家裡來說要打針，把自行車並排停放在門口，我走過去伸手搖動後輪，越轉越快時，車身開始滑動側斜向我壓了下來，我被嚇得放聲大叫，從房子裡三、四個人慌忙跑來，將車身扶起為我解圍……。雖然很平常的事件，不知為什麼印象會如此深刻，這應該都是三歲以前的記憶吧！地點是大稻埕五崁街的小巷裡。

好幾年後我已到基隆唸中學，放假回台北住在當醫生的表兄家，某日聽到大街上競選市長的宣傳隊路過，候選人正沿戶拜票，進來時見他與表兄兩人互相拍肩膀，原來是台北醫專的同學，表兄特別介紹我就是被自行車壓倒在地上的那個小孩，沒想到前來救我的恩人現在出來選市長，可惜我沒有投票權，大概沒選上，所以很快就把名字忘記了。

養母過世後，養父長年在花蓮經營木材，家人都說他在花蓮港，只看過一張照片穿著工頭般的工作服，留著小鬍子派頭十足，身旁一塊大岩石刻有「タロコ」（太魯閣），這就是他工作的地方吧，直到進小學一年級，和養父相處的記憶，只有一起從中和徒步上台北的那次較深刻。

那一天，他打開皮箱取出為我準備好的新裝，是有吊帶的深藍色短褲，又穿上長襪和皮鞋，一頂只有在電影裡看過西洋小孩的帽子，養父笑嘻嘻地把它戴在我頭上，這打扮真像日後看到的維也納少年合唱團小團員。養父自己則穿著一身的國防色改裝的軍服，只差沒有徽章，看起來有幾分像退伍的軍官。那天他異想天開帶著我翻過一座小山從中和步行來到台北，走到半途還取出懷裡的指南針辨別方向，來到台北才乘巴士進入城內。到一棟高樓搭電梯直上頂層的陽台，我第一次站這麼高俯視地面，所有房子的屋頂都被我看到了，只有總督府仍然高高在上。然後下樓到飲茶店喝冰水，吸管是天然的麥稈，稍微用力就被我咬扁，再也吸不到水。最後徒步走到川端橋，坐在河堤岸看人放風箏，橋頭就是開往中和的巴士站，我們一上車，兩三個日本婦人忙起來爭相讓坐，她們一定是把養父當作前線歸來的軍人，我們不客氣就坐下來，養父在耳邊輕聲問我：「我們在前面一站下車，一位日本朋友有個女兒和你一樣大，帶你去和她認識」，不知為什麼，我竟死也不肯，他只好作罷。

養父看起來那麼體面，可是以祖父的標準，他永遠不成材，常拿他來和自己比，認為一樣也比不過。可是當他提起我時，就說我在小孩子堆裡玩耍，喜好當指揮，是將來做大將軍的料子。其實正好相反，一個台北城市出生的孩子，來到中和村鄉，在田間玩耍永遠只能跟在別人背後，不管是捉螳螂或是吃蜂蛹，都是人家怎麼做我才跟著做。

快進小學的時候，養父回來小住，但家庭的氣氛有些不對，連我都感覺得到，那時日本政府正推行國語家庭，想擠進上流社會的臺灣家庭都到鄉衙所改姓名，養父看準這一點，他回來找祖父商量，這建議當然被保守的上一代所否決，我看到的是兩人正在爭執中，誰都沒有好臉色。

長大以後才從長輩那裡聽來，養父確是用心良苦，他看到臺灣人在殖民統治下，不知要等到第幾代才能在社會上與日本人平起平坐，如果這一代能把日語學好，改了日本姓名，有一天默默遷往九州鄉下住下來，誰能知道我們是臺灣人呢。祖父不同意也有他的理由，他認為我們能騙過日本人，甚至騙過

自己，死了之後總會見到謝家祖先，那時將拿什麼理由作交代。

後來有一天，養父不知在什麼書上翻到謝姓和南姓的淵源，而且日本也有姓南的家族，終於才徵得祖父同意，在我入學之前全家改了姓名，祖父由謝守義改成南守義（Minami moriyoshi），養父由謝振行改成南幸一（Minami koyichi），我由謝紹文改成南紹文（Minami tsugifumi），所以從那以後，家人都喚我阿文（Fumi）。雖然順利改了姓名，似乎並沒有因此而得到好處，一年級沒有讀完養父就在太魯閣中風病逝，然後全家搬到金瓜石投靠姑媽，還沒有升三年級，日本宣告投降，祖父也在不久之後過世，南姓只用不到兩年，但Fumi却成了我一輩子的小名。

成為謝家養子之前，我是大稻埕呂姓糕餅商人的第三個兒子，父親呂芳泰，母親呂王煌，在永樂町二丁目94番地開一家麵包店叫「新高」，這一帶接連六、七家賣的不是麵包就是餅乾、糖果。本來這些店老闆都是日本人，幾年後將生意撤走回故鄉養老，就轉讓給多年來僱用的資深店員，呂芳泰三個兒弟接過來沒多久，老大就病逝，老二過世得更早，老四自願去海南島當軍伕，「新高」於是落到老三芳泰手上，將店名改為「山陽」。這時他已和王氏煌成親，與謝守義一家本是遠親，呂家來自桃園埔仔村，謝家幾代都住三峽，兩家都與桃園王家結親，來台北之後又很巧又住在近鄰。從「山陽行」沿著永樂町往北不到二十家店面就是香火鼎盛的霞海城隍廟，繞過廟的後門是一條小巷道，人稱五崁仔，是五間店的意思。謝守義年輕時考過秀才，又當過小學教師，後來當辯護士和通譯，最後受板橋林家的一房陶仔舍延聘為家長，做的是管帳的工作，後來把這份工作交由兒子謝振行，可是才做沒有幾年就離開，到花蓮的太魯閣開發木材，家境和桃園鄉下出來受僱於日本人的呂家相比體面許多。

謝振行與王氏粉妹結婚後只生一個女兒春燕，已經進台北第三高女就讀，粉妹體弱多病不宜生育，希望膝下有個男丁，謝家祖母到永樂市場買菜偶而遇到王氏煌看她又懷了孩子，就以打探口氣問她：「若這一胎也是男的，就給我們謝家收養，我們會好好疼愛他。」後來果然生了男的，謝家人比誰

都高興，每天過來抱，抱呀抱就抱回五崁仔，到了晚上才抱回來。王氏煌已有兩個兒子，大的三歲，老二兩歲，每天又要替「山陽行」員工煮三餐，有人幫她帶孩子當然感激。兩個禮拜後，眼看已經很晚孩子還沒抱回來，就到謝家來敲門，平時看她來就馬上把孩子抱還她，今天不但沒看到孩子，卻只拿出一本戶口簿，說：「小孩子已經過戶到我們這邊來了，前天蓋了章，我們替他取名叫謝紹文。」回家一問才知道是呂家抽鴉片的祖父和謝家當辯護士的祖父兩人協商好的，謝家給了幾塊錢買鴉片，呂家把圖章帶來一蓋，就這樣我被賣到謝家去了！

以後王氏煌每次對呂家祖父有怨言，他總是安慰說：「女人有肚子要生幾胎有幾胎，何必去計較這個！」聽起來很有理，最現實的還是一個女人要帶三個這麼小的孩子的確忙不過來，兩家距離這麼近，要看小孩走路不要十分鐘，她也放心。晚上忙完了，她會散步走過去看看，直到有一天，來時門已經上鎖，但燈還亮著，知道謝家大小姐還在做功課，就輕輕敲門，裡面明知道這時候有誰會來，還是問：「誰呀！」，知道是誰之後便補上一句：「這麼晚了還來幹什麼！」不悅的語氣，令她覺得以自己身分不該常來，這過程是我進了大學之後，才從前輩們談話中聽來的。

牛乳餅・查某姑

出生時呂家祖父為我取名叫呂理發，被謝家抱過去後才改名謝紹文，六歲時又改姓名為南紹文，終戰後不知何故以「謝理發」重新登記戶口，直到我在紐約向臺灣報刊投稿，被讀者在來信中誤寫成謝里法，才開始使用「里法」作為筆名。過去我的名字和身分一再被改變，自己毫無能力說「不」，只默默地接受。就像整體臺灣人的命運，不管作哪一國臣民都不是自己意願，所以才必須爭取對未來命運做

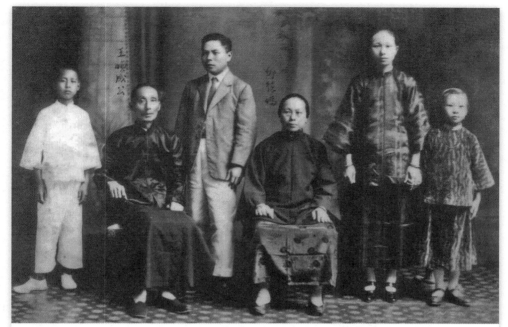

養父謝振行（左3）、養母王氏粉妹（右2）及大姐謝春燕（右1）兩位坐著的是養母的父母親（外公、外婆），在台北唸太平國小三年裡受外婆照顧最多。

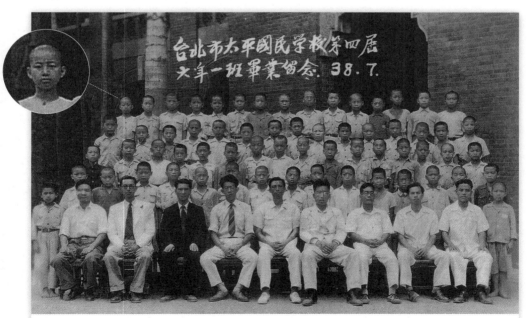

1947年7月謝里法畢業自台北太平國民學校，此為六年一班於畢業前全體師生合影。左前排第四為導師郭秋麟，第五為校長徐風銓，最後一排左一是謝里法，時名謝理發。

的抉擇權，不知能否在這一代實現。

和我最親的是謝家祖父，我從小就喊他阿公，每天晚上自動鑽進他棉被裡，要阿公講古，就是說故事，把他早年讀過的《三國演義》、《水滸傳》、《七俠五義》、《聊齋》、《西遊記》、《封神榜》當童話說給我聽，他一下說這一下說那，我聽來以為只是一本書。說時用的是純粹台語，等我長大自己懂得閱讀，當讀到人名時不意中跟著祖父也用台語發音，愈加佩服阿公的記性，他講的和書上寫的幾乎找不到有什麼差錯。有時他也會故意考我，叫我講一段給他聽，從我嘴裡說出來的就不像他那麼老實，我會把孫悟空逃不過如來佛的手掌心又加上一個動作，讓孫猴子在佛祖手指頭咬一口，阿公聽了氣得跳起來，說我胡來。過後又稱讚我腦筋動得快，長大了可以繼承他當辯護士。當阿公把《水滸傳》裡的宋江講得多麼重仁義，我說這個宋江「愛哭神」用眼淚去騙人，只因為怕被人笑才不敢做壞事，阿公聽了笑到淚水都擠出來。

和阿公一起行走在永樂町大街上

學會走路之後，被阿公牽著到附近街上走動，我看上一家玩具店，每次走過就停下來隨便指一樣，要阿公買給我。有一回阿公身上沒有錢，我就坐在地上死賴著，阿公沒辦法只好說要到前面一戶相識的人家借錢，又牽著我走了幾步，我突然開口說：「那就不要好啦，下次買也一樣。」我看到阿公如釋重負的模樣，覺得自己的確做了一件大好事。阿公緊皺著眉頭時使我產生憐憫之心；只為了買玩具給我而去向人借錢也讓我有羞恥之心，那天的事已經那麼久了，及今還記得如此清楚。

慢慢地我們一起散步的範圍越廣，阿公說這一帶叫永樂町，同時也叫大稻埕，他牽著我的手走，

走累了就蹲下來要背我，背累了又將我放下來走，日久我逐漸能聞出永樂町的幾種氣味。我家一出來接

連幾家漢藥行，老遠就傳來藥材味，走出大街不論是往右過了太平通，還是往左到港仔溝都有一群婦

女圍著捻茶葉，聞到的是一陣陣茶葉香。整條永樂町最多的是唐山進口的乾貨，氣味很複雜，香菇、蝦

米、金針混合的氣味並不難聞，我最愛的還是從店內傳出來的肉鬆味，所以日後阿公常對人說我是吃肉

鬆長大的。還有一種就是棺材味，我走來走去總會碰上一兩家，一南一北，擋在我們必經的路口，阿公多

半是揹起我快步走過。長大後知道還有一種氣味我過去不懂得體會，那就是藝旦間仔的脂粉味，是後來

翻閱文史書刊，才知道我生長的地方同時又是男人的溫柔鄉。

另一位長輩告訴我的：

阿公膝下有一女一男，養父是謝家的獨生子，他上面有個阿姐，人們都稱她阿金姑，我也學人家

這麼叫，阿公和養父過世時我還太小不懂世事，所以有關阿公這一生的事蹟，是長大後才斷斷續續從阿

金姑那裡聽來。她說阿公年輕時十分風騷，她的「風騷」指的是喜歡到處遊覽、風流倜儻之意，未婚前

走在街上隨便哪個姑娘說句話，馬上就傳遍全村。阿金姑訓我的時候，就拿阿公作例子，說：「你阿

公十六歲就獨自掌管一間布莊，而你二十歲了還不知自立。」這話的背後是有一段故事，那又是家族的

曾祖父在三峽街上開了兩家布莊，是上一代就留下來給他的，他有個弟弟分財產時要了幾甲田，

一夜之間全都賭光，就來向阿兄要一間布莊，拿走之後一樣賭得精光，以後經常過來要錢花用。有一次

竟然扮成花臉進門搶劫，接著在茶裡放毒藥想毒死親兄弟，他們家人有個習慣第一口茶是漱口的，所以

很快就吐出來，但毒性已進入體內，而致發瘋，不久竟不治身亡。那年阿公才十六歲，其實並沒有真正

掌管布莊，因很快就被他叔叔聯合外人前來強占。只好離開三峽到大溪寄住在王姓佃農處，那一年臺灣

大地震，三峽街上的房屋幾乎全倒，侵占他家布莊的叔叔被壓死在店裡，算是他的報應。

日清戰爭那年阿公剛好二十歲，台北城裡開始傳來有脫隊的清兵到處搶劫的消息，三峽地方在陳

秀才號召下成立民兵以求自保，很快就有逃兵流竄到鎮裡來，搶到東西就慌慌張張往樹林方向跑，民兵看他們有槍不敢正面對峙，設計好躲在橋頭，橋柱上綁一條麻繩，一等清兵跑過來迅速把繩子拉起，將之絆倒在地，這才一擁而上，一陣棍棒猛打後把東西又搶回來，阿公參與這一役，是後來從阿金姑那裡聽來的家族光榮史。

日本軍打到大溪時，阿金姑才兩歲，養父還在強褓中，村民都逃到河邊樹林裡躲避，日軍在街上不見有百姓，就開始到處巡邏。母親懷裡的嬰兒若是哭泣，怕被日軍聽見，父母就把鴉片塞到嘴裡，常因而毒死自己的孩子，養父命大昏迷了一陣又醒過來，阿公說因此他長大之後頭腦「空空」，這一生中阿公始終認為下一代不如自己能幹。

這時阿公已在三峽陳秀才的私塾讀過漢學，也到過府城趕考，可惜屢試不中，正好遇到改朝換代就轉而學習日文，得到教師資格後在剛設立的三峽公學校任教，是該校創立之初的首批教員，十週年慶時還受到郡長的表揚。阿金姑十歲那年也被送進公學校就讀，是當時三峽鎮內少數識字的女性，畢業後又進台北第三高女的教員訓練班，回來後在母校教書，我小時常聽說第三高女出來的學生很能走路，阿金姑個子短小，即使在家裡也習慣快步行走，後來她嫁給比他小五歲的同事，很不幸地三十幾歲就守寡，從此一輩子吃齋拜佛，每次回娘家來同桌吃飯時，才吃下幾口覺得味道不對，就問裡面放了什麼，聽到有蔥蒜之類的馬上把嘴裡吃的食物全都吐出來，這是阿金姑留給我最深刻的印象。吃齋的關係，她活到九十六歲高壽，鄰居都說她晚年誦經的聲音宛如十七、八歲少女般嘹亮動聽。

我的命運不像有些人被養父母扶養，長大才突然發覺自己不是親生的，然後開始尋找親生父母。對自己的身世我從懂事起，因為兩家住得近，經常見到兩個哥哥已知道是我的親兄弟，每當有人抱我走到城隍廟口時，我的手就指往山陽行的方向，要去找「查某姑」，到了那裡就能吃到我最愛吃的牛乳餅。從小家裡人叫她「查某仔」，是女孩子的意思，她就是我的親生母親。我成了謝家的孩子之後，回

過頭來要叫親生母親阿姑，因謝家的大姐一直叫她查某姑，我也就跟著這麼叫。

並沒有人告訴我查某姑是我親生母親，我想去找她，除了愛吃的牛乳餅，尤其是她把我抱在懷裡的感覺和別人不同，所以常會想到她，以後一輩子對牛乳味道特別有感情，有乳製成的食物就覺得如同一種親情滋味。

不過當謝家的人談到我是誰生的時候，就說我是石頭公抱過來的，我聽了便聯想到《西遊記》裡孫悟空被夾在五指山石頭縫裡，有一天三藏取經路過那裡才將他救出帶在身邊，我是否也屬於這類的怪胎，成長過程不在父母身邊，依然過得那麼快樂自在，生命中與石頭一定有緣。

直到二十幾年後，我為自己打包行李準備次日要乘船出國留學，查某姑才坐到身邊來，把不曾說過的話都說了出來：「⋯⋯每生一個孩子都要抱著和生辰八字一起去石橋仔頭找卜卦仙算命，他說你這孩子註定要送給別人當養子，這一生才有好命，留在家裡反而會剋父剋母⋯⋯，那時候我就是相信他說的。正好謝家的人那麼愛孩子，抱去後像寶貝一般疼愛，有人告訴你阿爸（養父）算命仙的話，他說儘管抱過來，我不信這些⋯⋯，事實上命是這樣註定，說不信還是要信。」這話我回想起來，好像曾經有人也對我說過，所謂「相剋」在字義裡就含有互相剋的意思，這要看誰的命較硬，經常是小孩抱過去不久就夭折，大人不會說這是被他自己的命所剋，反過來他擔心自己的命被抱來的孩子所剋，所以才有剋父剋母這種說法。果然到了謝家之後，才一年母親就病故，第三年祖母也突然間腦充血倒下來，小學一年級時父親在花蓮林場中風不治，那時他才五十一歲。日本投降那年，中風臥床已一年多的阿公，也在七十二歲過世，而我剛讀小學二年級，從那以後在親友口中每提到我就說：「這個無父無母的孩子，真可憐！不知將來怎麼長大成人。」

「富士山」和鬱金香

養母在我抱到謝家之前已得肺結核，養父長年在花蓮做生意，謝家還有阿公、阿嬤、大姐春燕、養女阿頌，從大溪搬來台北的二舅、么舅兩家人，每家分占一個房間一起住了好幾年，後來覺得太擠，所以阿公就在雙連街上租了一間三層樓的二樓，么舅一家人也過來一起住。記憶中我的童年一直生活在很多人當中，受到眾人的疼愛，要什麼就有什麼，譬如我看到紹慶表哥（么舅的大兒子）有一本「東方出版社」印的少年畫刊，據說另外還有兒童畫刊，我也想要，每個月在出刊的當天傍晚，由表哥領路全家人排隊等著買剛出爐的月刊，那時我才是剛進幼稚園的五歲小孩。

這時候紹慶表哥在台北中學（後來的泰北中學）就讀，對繪畫別有擅長，後來我愛畫圖多少是受他的影響。不過最主要的關鍵是幼稚園的一堂圖畫課，我坐在最前排的桌位，旁邊坐的是個女生，老師在黑板上掛了一幅有兩座房子和三棵樹的風景畫，要我們利用桌上的蠟筆照著畫出來，已不記得那天我自己怎麼畫，却記得後排的同學一個接一個跑上講台去細看老師的圖畫，看完了說一句：「知道了！」（用日語）就又回座，其他人也學同樣動作、說同樣的話，使得教室裡忙亂了好一陣子，下課鐘響，等在外面的家長都走進來，我聽到前來接我的阿頌和旁坐女同學母親的對話…

「在家裡？」

「還不是因為畫得多，每天都在畫。」

「妳女兒嗎？畫得真好！」

「對，在家裡，她父親把蠟筆和圖畫紙買回來，隨便她去塗，妳還是第一個誇讚他的人…」。

一回到家，阿頌就把剛才教室裡所發生的當著全家人面說出來，我看到阿公聽了之後一句話也不

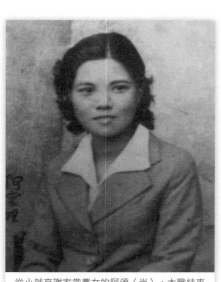

從小就來謝家當養女的阿頌（尚），大戰結束後才回生父母家嫁人，時年26歲。

說就走下樓去，隔不久再上來時，手上捧著好幾盒蠟筆，腋下夾著一卷白紙，就放在神明桌上，我看著他徒手切紙，把一大卷的紙割成明信片大小，動作十分熟練。

從那天起我開始在紙上塗鴉，看到兒童畫刊上有富士山，就照著畫，三角形的山，頂上有如一排鋸齒，半山腰一朵朵的雲，山底下整片都是水波，偶而添加一隻飛鳥，重複畫著相同題材和構圖。畫完幾十張之後，這才改畫鬱金香，和富士山一樣是對稱的造型，接近橢圓形的花朵，頂端分成三瓣，下方一根枝幹，兩片葉子左右分開，底下是一座花盆，也持續畫了幾十張。這種不停畫著同一幅畫的積習，到了日後成了我作畫的基本理念和風格，是當初沒有預料到的事。不論是富士山或鬱金香都是我從未看過的事物，前者是我五十歲那年初到日本時才終於得見，鬱金香也遲至二十七歲去了巴黎才在羅浮宮前的花圃看到整排不同顏色的花，比我當年所畫的不知美過多少倍。

我永遠不會忘記五十歲那年在山梨縣首次看到富士山時心裡激動的情形，前一天在東京機場下飛機時已經很晚，接待的人把我們帶到開車約兩小時的鄉間，住進一棟簡陋的民宿，第二天一早十幾個人圍坐在榻榻米上的長桌用早餐，店東夫婦走過來，兩人各一邊徐徐將紙門拉開，富士山像屏風上的圖畫出現眼前，如今我可以用「驚艷」來形容我看畫時的心情，原來我昨夜就住在富士山下，從未見過的富士山，已經來到我幾乎伸手能摸到的地方，它正是我童年時代畫過幾十張紙，百畫不厭的構圖。飯後出門往前走去，才知道其實富士山還在很遠的天邊，整座山覆蓋在白雪底下，隨著陽光照射的角度出現不同時辰色彩的變化，初會富士山的經驗是我這生中最難忘的

一個早晨。

到幼稚園上學，必須路過兩棟高樓，右邊是靜修女中，左邊是天主教堂，都是西洋建築，遠遠看得到裡面白皮膚黃頭髮的修女，路人會停腳想看看她每天忙些什麼？阿頌叫她們「番婆仔」，可惜不曾見過她們走在街上，更聽不見她們講的是什麼話。

慢慢地我對幼稚園的課感到興趣，不是畫圖而是聽故事，直到現在還無法理解，為什麼日本老師講的童話故事我能夠聽懂。出生以來只生活在台語家庭的我，從來沒有接觸講日語的任何人，可是聽完老師講過之後，回家我可以用台語說給其他人聽，甚至幾十年之後還清楚記得故事的細節，難道我上一輩子會是個日本人？有段關於獵人活捉猴子的童話，情節是這樣的：由於屢捉不到猴子的關係，獵人想出一個辦法，把葫蘆吊在樹上，然後用烤得很香的土豆放進葫蘆裡，山上的猴子老遠聞到香味就跑下來，伸手往葫蘆裡捉一把就想逃走，哪知道握有土豆的手比葫蘆的瓶口大，怎麼也拔不出來，獵人順利將猴子全都捉回家去。這是我六歲之前完全不懂日語的情形下聽老師用日語講的，居然在七十年後還能以中文把它寫出來，憑的是語言的聲調和老師的動作。我想也只有在幼年時候才有這種本能，可是直到今天還無法作解釋。

一般臺灣人見到外國人過來對他說話，就自認聽不懂，不肯再聽下去而走開。有一次，也是六歲那一年，和兩個姐姐一起從幼稚園走出來，迎面來了一位卷髮、戴深度眼鏡的洋人，他正想開口向我們說話，兩位姐姐已閃到一邊，把我留在原地，仔細聽他說的，居然是臺灣話，他問我：「這一帶有沒有人在賣白色的花，你能不能告訴我！」我回答說：「我要問姐姐，她們最知道。」我於是向她們招手，我把這位外國人說的轉告她們，讓她們吃了一驚，以為我怎麼也懂英語，能和洋人說話，事實上不過是因為我沒有拒絕去聽，所以就聽懂了。

有一天我在教室上課時，看到窗外有個女人一直與阿頌在講話，回家路上阿頌告訴我，那是同班

女孩的媽媽，剛才說她女兒的圖畫被選送到內地參加比賽，阿公說比賽可以得獎，這樣大家才知道誰的兒子畫得最好，他說前幾天在公會堂看到一個人把兒子的圖畫拿在手上，高興地到處向人誇耀，告訴大家兒子的畫得了獎。那以後阿公更注意我的每一張畫，期待有一天也能得獎，我得獎就等於是他的榮耀。

大稻埕有位很出名的畫家，大家稱他為「毛蟹仙」，阿公很早就說要帶我去看他，終於有一天跟著阿公爬上四層樓，在一個大廳裡看到了他。一張神明桌鋪著紙張，旁邊擺好筆墨，他正在畫螃蟹，週圍站著四、五個男女，不知是來學畫還是買畫，靜靜地看著，毛蟹仙一邊畫一邊講解，而我只聽到說：

「這個墨，這個墨，這個墨…」始終沒有聽懂他說了什麼，而他就是我看到的第一個畫家。阿公說他是大稻埕第一有名的畫家，但沒有告訴我為什麼有名，直到大學畢業才在一本《台北文物》季刊上讀到臺灣美術運動專輯裡頭有一篇文章寫到「毛蟹仙」，本名李學樵。昭和天皇還是太子的時候來臺灣，他趁機畫了一幅百蟹圖獻給這位太子，報上刊出消息和圖片，因而打出了名氣。從此大家都知道大稻埕有個「毛蟹仙」，但是接下來在總督府舉辦的「台展」裡他卻一而再落選，証明時代改變了，要不然名氣還會更大。

▌阿公的認同 ▌

直到唸小學，我還常看到阿公穿著整齊出門去辦事，聽阿金姑說，阿公從年輕時起就很重視衣裝，老年之後，他的裝扮還是西裝筆挺，手拿柺杖，頭戴紳士帽，不然就是一套長衫，猜想這是他周遊中國大江南北時學來的打扮。每隔幾天他會到固定的理髮廳剃頭、刮鬍子、修臉，我也坐在旁邊椅子上

讓理髮師順便剃頭，所以小時候和鄉下玩伴在一起，我依然像個城市孩子，始終都覺得自己沒有真正融入他們之間。

直到現在，我還是很難理解在阿公心裡對清國的情感有多深，四十年時間對日本帝國的認同有幾分，儘管他遲遲不肯接納養父改姓名的建議，但是有一天看到他滿臉喜氣回家來告訴我們，剛才到鄉役所參加開會，被請上台說話，他的日語受到警察所長大人讚許，還趁機用他來向三、四十歲不會說國語的一代訓了一頓。在場的春燕姐突然笑了起來，嘻皮笑臉說：「對聽不懂國語的人不管說什麼訓什麼還是聽不懂，只有你聽得懂的人才知道高興。」以後他見到人還是要說，顯然他多麼以此為傲，這到底又表示什麼呢？是否可以解釋在他心裡已經在接受日本了！從1911年之後，他的母國大清帝國已被中華民國取代，不再有什麼皇帝了，如今至少日本還有個天皇，以後就看他肯不肯接納。不過，他的日本話講得如何，我實在很想知道，不知和現在的我比起來，又如何？

阿公的房間門一開，左邊角落裡有個小型玻璃櫃，雖搬過幾次家，它永遠都放在那位置，用一把很小的鑰匙鎖著，透過玻璃還是可以看到裡面放著什麼。我只認得兩樣東西：一樣是勳章，他說曾經開過一門炮落在刀光閃閃的地方炸開來，於是得到這枚勳章，不知是對抗法國軍隊的戰爭，還是到中國打太平天國，因這兩次戰爭都有臺灣義勇軍參加。另一樣就是古代的銀幣，是清朝留下來的，莫非他在等待有一天還能拿來再使用，憑我今天的感覺衡量，他內心的認同應該是清國放在第一位，其次才是日本帝國，不得已才去接受民國。曾經幾次聽他向別人吹噓，說：「我這個孫子長大了是個大將軍！」人家問他是日本大將軍還是支那的大將軍？他毫不猶豫回答：「當然是日本大將軍。」他不這樣回答也不行，那時候只有日本大將軍才打勝仗。

除了這兩樣，還有個十分精緻的木盒，裡面放著各種補身的藥品，如高麗蔘、鹿鞭之類的，見他偶而拿來切一小塊含在嘴裡，同時也給我少許嘗嘗，吃了補藥之後，他精神一爽就在大廳打拳給我看，

然後問我：「你看阿公的身體能夠活幾歲？」那時他已接近七十。

記得有一回他告訴過我，在唐山遊覽名勝時住在一間古廟裡，晚上神仙前來托夢，帶他到後院的

竹林，指著一棵最大的竹子說：「你來數一數，它有多少節你就活多少歲。」第二天一早趕緊過去數，他

是七十二節，又數了幾次還是一樣，他嫌太少，所以他寧願說自己不信那神仙的話，可是的確很準，他

就是七十二歲那一年去世的。

阿公晚年幾乎長時間都在家裡，不像以前經常要出外，他偶而會將幾隻皮箱拿出來清理，我看到

皮箱上面滿滿地貼了好多標籤，在哪裡下船就貼一張哪裡的標籤，從大連南下直到廣州，幾乎所有港口

都有，証明阿公這一生已遊遍中國的大江南北，和我相處時提到關於遊覽就有太多說不完的故事。記得

他提起到了上海，買張票進戲院，有好幾個廳任由選擇，看電影、聽戲、說書等等，要什麼有什麼，而

且隨時有人替你倒茶，我聽了好羨慕，真想去坐船。為了滿足我的心願，阿公特地帶我去基隆港，在港

邊一棟大樓坐電梯上去，靠窗坐著，一邊吃麵一邊看大船，一條很大的船停在離窗口不遠處，我從沒

這麼貼近看過輪船，阿公能登上這樣的大船出海去，外面到底是怎樣的世界，阿公一定還有很多事情沒

有告訴我。阿金姑日後會說阿公「風騷」，阿公一定說過更多的故事給她聽，因她是阿公的獨生女，對

此我時常在心裡偷偷地忌妒她。

阿公當過辯護士和通譯的這一段經歷，也許我說了我也聽不明白，所以從來沒

有對我說起，只有日後聽到長輩偶而提到，還有在阿公的文書檔案裡看到辯護士事務所的信箋，才知道

有過這經歷。致於通譯，因他會河洛、客語、日語，多少也懂得些中國各省語言，所以在商業上的口譯

應該可以勝任。住在永樂町五崁仔街時，對面是板橋林家的一房，人稱他「陶仔舍」，曾經一度阿公擔

任他們家長，等於是管家，曾陪伴主人到唐山趕考，後來又兼做生意，這使他有遊歷中國各省的豐富經

驗。他過世時是在金瓜石和九份之間一個叫新山的小村落，走路到金瓜石不過十幾分鐘，追思會在公路

旁舉行，雖然日本已經投降，表哥是當地唯一私家診所醫生的關係，來了好幾位地方長官，穿著白色制服，手上白手套張開一卷書寫整齊字體的白紙，逐句唸下來，我很認真聽才聽懂了幾句，特別提到廣東、上海、北京、長春、大連…幾個我知道的城市，這張紙如果留到現在，我對阿公的了解就更多了。

但也覺得很奇怪，為何日本人對阿公會知道這許多，莫非他們有資料檔案可查！記得有兩次，我學校的級任老師夜間到家裡來，找阿公長談，我多少聽懂他們談的是有關中國的人文地理，這位老師年齡在三十歲左右，叫鈴木，晚上來時穿一件米黃色風衣，看似一名軍人，不知是派往中國工作之前，先來請教對那邊有實地經驗的人，還是純粹來調查阿公的身分，雖然阿公已臥病在床，學校老師都還知道在這村子裡有這麼一位人物。

有一件我及今怎麼也想不通的事，明明在我記憶裡戰爭期間搬到新山之後，清楚看到北海岸遠處的天空，每天成群的美國飛機俯衝轟炸基隆港要塞，但是日後回到新山舊居，站在我當年觀看轟炸的地方，前方不遠就是雞籠山，又如何看得到北海岸，如此說來當年轟炸的鏡頭怎麼跑進我記憶裡來的！除非是從九份山城，已經繞過了這座雞籠山，方才沒有阻礙、可以清楚看到遠方海岸線，這當中的差異不用爭論一定是我記錯了，但為何記得如此離譜！

阿金姑的大兒子林英麟，改姓名之後叫長林英麟，只多了一個長字，先在金瓜石，後來再到新山開私人診所叫長林醫院，戰爭期間我隨阿公和阿頌前來投靠，轉學到金瓜石的東國民學校二年級，雖然是山區，頭頂上也從來沒看過敵機飛過，為了製造戰時氣氛，每天早晚都拉警報來嚇人，電影院還放映大空襲紀錄片，老師帶領全校學生前往觀賞，上課時老師以風琴彈出飛機聲音，告訴我們如何辨認敵機的類別。只要有個小廣場，警察會傳令下來，每隔一段時間，幾戶人家合力把廢棄的木材點燃放出煙幕，目的是干擾上空敵機辨識地形。雖然外界正在世界大戰，而我在這座山城住下來，如果沒有放送局拿各地戰爭的消息來嚇人，其實和過去的太平日子並無兩樣。

金瓜石、新山到九份一帶的山區，到處可以看到開金礦的坑洞，成群的礦工穿的是土黃色的工作服，頭戴一頂安全帽，正前方裝有小燈泡，他們稱作「救命燈」，在坑內一旦氧氣稀薄，燈就自然熄滅，這時必須趕緊往洞外逃命，即使戰爭最激烈時期，礦坑裡的工作依然沒有停頓。

有一回，鈴木老師帶著全班同學從學校門前的碎石公路列隊往水湳洞海濱走去，這是一條九彎十八拐的下坡路，沿途風景美極了，尤其是雞籠山的氣勢，從這角度看過去，已不再像個雞籠，越往北、山勢越雄偉，走在公路抬頭望去，垂直而下的峭壁，充滿的是撼人的靈氣。公路走到底，豁然又是

另外景象，右邊小丘一排排巨大廠房靠著梯形山勢而建，穿梭其間的礦工不止千人，不時傳出金屬敲打的巨大響聲，這裡開採的金、銀、銅礦，產量之豐令日本當局再投入大的戰爭也捨不得喊停。從遠處看過去，工人就像螞蟻，各處鑽動，和剛才山勢的雄偉對照，又

另有一種壯觀的氣勢，住在這附近的同學說，他們日夜不停地工作，在山丘背後工寮裡輪番休息，每天要做十幾小時，目的在支援前線的軍需，居民都說地底都快挖空了，將來不知該怎麼辦！

住在這裡管理的上級主管當然是日本人，因此在金瓜石特別建造一個優雅的日本村，每次走近那裡，就在想如果我家住在這地方該有多好！雖然建在山城中，卻是十分齊全的社區，有礦工病院、小學校、戲院、郵局，對外有公車和走鐵軌的輕便車，山頂上建

在基隆中學讀書時，一度住過這房子，那時是表兄林英麟的診所，樓上原本是基山酒家，此時已荒廢，幾年後陸續有人借景拍電影，這一帶又熱鬧起來，1988年第一次回台時，九份街上幾乎看不到幾個人影。

有一座神社，站在那裡往北看過去，正好是兩座高山當中的出口，外面就是大海，那時會令人想像臺灣島像一條鯉魚，而這裡則是她呼吸時張開的小口。昭和天皇未登基前來過臺灣，一度計畫來此過夜，特地建造一棟行宮接待，不知何故竟沒有來成，房子則保留到現在，這裡的居民及今還稱它叫「太子宮」。

日本人是這地方最高級的居民，其次才是幾代前來此淘金的漢人後代，除了開礦工人，還有其他各行各業，尤其熱門的是冶金的工坊和酒家，這當中不少開礦賺到大錢的富有人家，只是後來不會守成，幾代之後就揮霍一空，留著只是大厝的空殼子，不管怎樣，他們還是僅次於日本人的二等居民。

還有一種家庭，在我們同學之間都叫他們溫州人，同樣溫州人又分成兩種，一種集中管理，約有幾百戶聚居在低窪地帶，少與外界接觸，白天結隊到礦坑裡做工，小孩也不到學校上學，每遇節慶就矗起他們的旗幟。另一種溫州人和平常人並無兩樣，只說話帶著很濃的外地人口音，也不像客家人和福州人，所以稱他們「溫州人」，在此這樣為他們歸類不知對不對！不論從什麼角度看，他們在社會裡較一般臺灣人又低了一個階層。

沒有人知道日據時代在這地方也住了上百個洋人，他們是南洋戰場上捉來的戰俘，集中關在金瓜石山下的台地，除了兩排營房，還有一棟像是指揮官的宿舍，前方有個小廣場，常看到俘虜蹲在那裡聽訓，每次空襲警報還未響，已先聽到廣場上一陣叫聲，他們竟然先一步知道飛機來了，這事令我至今百思不解。平時他們列隊走進礦坑做挖金子的苦工，我偶而在石階小道前看到他們走過，各個瘦得只剩一身骨頭，還是勉強要活下去，活到戰爭打完，那時不知道有幾個人最後回鄉見到家人。

記憶中在這裡曾經只掉下一架受傷的敵機，還沒有丟半顆炸彈，大戰就結束了。有一次鈴木先生向同學保證，金瓜石最安全，沒有敵機會來轟炸，因為這裡關了一群人質，他指的就是俘虜營的戰俘。雖然沒有敵機下彈，戰爭末期卻灑下很多的宣傳單和干擾通訊的金屬薄片，地上的我們只要聽見

那一天日本老師都哭了

戰爭到了末期，在日本政府發布的新聞中常出現「全滅」的字眼，在南太平洋的島嶼或軍艦上戰鬥到最後一兵一卒，藉絕對不投降的壯烈犧牲來鼓勵最後的士氣，從這時候唱的軍歌，可以聽出日本全國面對這場戰爭已越來越沉重艱苦，不像當初開戰時那麼積極、朝氣且信心滿滿，當「全滅」的消息傳來，就有幾個家庭為自己親人的生死默默地哭泣。

某日突然傳出消息說今天日本天皇要向全國人民廣播，我和同學正從新山的公路跑下來，快到派出所的門前被一名穿白色制服的警察擋住，屋頂上的播音器正放送國歌，接著是低沉的聲音，天皇開始講話，聽起來更像逐句在唸著紙上寫的文稿，此刻站在街上聆聽的民眾，不相信有幾人聽懂了他唸什麼，但已經察覺到有大事情正要發生或已經發生了。但誰也想像不到臺灣就在這一刻變了天。

沒有聽到拉警報已經好幾天，氣氛有點沉悶，我們仍然躲到防空洞裡做功課，聽完天皇廣播，等待明天上學老師會怎麼講，整個山城較過去平靜多了⋯⋯。

早上進了課堂，老師沒有翻閱課本就先提起昨日在廣播中聽到的天皇玉音，她說：「昨天天皇陛下告訴我們日本要投降，這場戰爭就這樣結束，開戰以來每一天我都相信日本一定會贏，但結果我們輸了，這不代表日本人的失敗，這場戰爭就這樣結束，美國在我們國土丟下兩顆原子炸彈，這種炸彈可以使一個城市成為廢墟，

七十二年沒有生命能夠生存其間，是一種比毒瓦斯更可怕的武器，完全違反戰前所訂日內瓦公約，以沒有人道的手段來對付日本國內手無寸鐵的百姓，看到這情形天皇只好宣布投降來結束美國人繼續對日本的殘忍屠殺。我們不久就要回日本，但我在這裡答應大家，日本人一定還會再回來，五年或十年，希望你們不要放棄，很快我們又能再一起…」臺灣是日本的土地這事實是不會改變的。」

說到此我清楚看到老師眼眶一紅，淚水流了下來，有學生也一起哭起來，我反而覺得好笑，但實在沒什麼可笑的，同學們都低著頭，我也隨著大眾把頭低下，又偷偷轉頭去看別人，發覺有人也在看我，趕快把頭垂下，幾乎要碰到自己膝蓋。此時，我竟然才哭了出來，為什麼傷心連自己也不知道，因為老師要走了，永遠也看不見她，為了就要與最親近的人分離而傷心，這是我所以哭的理由！卻又怕被人笑我軟弱，強忍著淚水，裝出若無其事的笑容。

下課走出教室，老師已經離開，隔壁同學跑過來，說：「我們老師哭了，你們呢？」我沒說什麼，旁邊的人已替我回答：「我們老師也哭，因她就要回日本，以後看不到我們了！」上課鐘響時，學生都進入教室裡，但不見老師再進來。

有同學從講台桌子底下找出一疊紙，做成飛機射了過來，「原子爆彈來啦！你們快逃！」頓時全班鬧成一團，隔壁班有人跑過來看，回去馬上也拿紙做起飛機，「戰爭」已傳染到他們教室去，兩班二年級學生鬧成這樣，辦公室裡的老師們竟沒有一個探頭出來看一眼。

幾天過後，我們這幾班的老師都換了，一位約五十幾歲的女老師過來把我們領到大操場，幾個人合用一根鋤頭，開始挖泥土，打算將運動場變成耕地，今後老師很可能沒有薪水，只好靠這塊土地生產番薯過活。

村子裡開始有年輕人拿著木棍找日本人去算帳，警察看了也不敢出面，躲得遠遠地，一改平時的氣焰，關在病院和學校裡，把大門鎖緊，深恐與憤怒中的臺灣人正面衝突。

那天起人們見面時嘴裡掛著一句：「太平啦！」意思就是戰爭已經結束，以後再也不會有飛機在空中拋炸彈，臺灣子弟不再被徵召到南洋當軍伕，從此大家可以過正常生活。然後聽到大人在紛紛議論今後臺灣該讓誰來管，中國、美國還是聯合國託管，都是有史以來臺灣人從沒想過的問題。日本輸了這場戰爭，隸屬日本五十一年的臺灣人今天的處境到底是贏還是輸，或許沒有人敢說臺灣人贏，所以才說「太平啦！」只要沒有戰爭，什麼都無所謂，只要日本人輸，臺灣人應該就贏了，絕大多數人這麼認為。

阿公躺在病床度過這場戰爭的最後階段，一年來大家慌忙中躲避空襲時，阿公安然躺在床上，終於等到日本人投降。

學校一直在更換老師，那位「教師輔導班」出身的年輕女老師終於成了我們的班導師，剛上第一堂課就在黑板上寫了很多漢字，要我們全抄下來，回家後給家長看。對二年級的學生，畢竟這些文字太深奧了，但還是照著把每一個字寫在紙上。一位戴深度眼鏡的女老師剛好從窗口走過，停下來探頭看了又看，問許老師，黑板上寫的是什麼？她回答是課本後面的漢字，對方聽了半信半疑，又站了一會終於走開。

回家後，我趕緊把抄了漢字的筆記簿給阿公看，他才讀了幾句就唱起來，阿金姑正在房間外的長廊曬衣服，聽到父親唱歌也應和著，她把尾聲拉得特別長，這歌我似曾聽過，他們並沒告訴我唱的是什麼歌。很久以後轉學到台北，才聽到收音機播放，原來是國民黨的黨歌，早年阿公常去中國，是那時候學會的，如今已經是國歌了。

那以後就沒有再去學校，同學們還是經常會玩在一起，一位年長同學告訴我，現在我們的國家叫「中華民國」（他是用日本話唸的）已經不叫「支那」，也不是「中國」，以後我們都要說「北京話」，不可以再說「國語」。當他提到「蔣介石」會來管臺灣時，大家都嚇了一大跳，自從懂事以來所

聽到的「蔣介石」是多麼沒有用的人，打敗仗逃到深山裡去的怕死鬼，如今要像總督那樣，到臺灣來坐在總督府當指揮，這不是太可怕了嗎！

不久，表哥診所的牆上掛起一幅小小的蔣介石玉照，且還簽了字「英麟同志存念，蔣中正敬贈」左右各一面旗，左邊是藍色底中央一個白太陽；右邊是一大片紅，太陽跑到左上角，這麼複雜的旗子，看慣了「日之丸」旗的人，一定覺得很心煩，不過如今蔣介石的名字改成蔣中正之後，給大家的印象好多了，面相看起來是個品德端正的大人物，不出幾年被選為蔣總統，接著又被奉為民族救星。

小小的新山，此時已經有兩班私塾在教漢文，若有人想學北京話的，就得到九份去，從唐山來了一位老師在那裡免費教學。當聽說北京話才是國語，日本話反而不是時，把許多人搞糊塗了。很可惜阿公這時已經過世，不然他也可以開班教北京話，蔣中正若來到新山，可以請阿公出來同他講話，認識的人這時更加懷念起阿公。

很快就有不少人學會說北京話，可是彼此之間還是講不通，因為教的老師從中國各地方來，各有自己的鄉音，只記得有位上海來的老師，對學生說他講的和蔣介石完全一樣，跟他學保証將來做官不會有問題。現在回想，的確如此，60年代政壇上得志的臺灣人，據說都帶有些浙江口音，說標準國語的只能在學校當老師。

阿公去世後，謝家只剩下阿頌和我，大姐已經出嫁，阿頌的年紀也不小，打算回苗栗客家村去嫁人，就想把我送回親生的呂家扶養，這樣她才放心。然而阿金姑則有顧慮，萬一回去之後呂家不肯還，謝家豈不沒了後代，所以她要阿頌招贅，好陪我繼續住在金瓜石，最後在阿頌堅持下，阿金姑也只好讓步。

那天我跟著大我二十歲的阿頌爬上一部臨時代用的載客卡車，和十幾名乘客，我只有一小包衣物，日文的課本已經不再使用，穿上一雙橡膠鞋，有校徽的帽子也沒戴就離開新山。經過九份時又有人

上車，抬頭一看好大一片靠山而建的樓房，階梯上人潮熙攘，真是熱鬧的山城，越看越是捨不得離去。

接著車子轉進山區，背後的大海就在幾次迴轉之後消失，這才感覺到自己已經完全脫離了山城的生活，到了台北都會就是另一段人生的開始。

新的時代，新的環境，連國語、國旗、國歌都是新的，我的名字從南紹文被改成了謝理發，直到今天改名字的經過到底是怎麼回事，誰為我保留謝家的姓，却又用了呂家原來給我的「理發」，兩邊各占有了一半，沒有人能告訴我。那年我才九歲，已經第四次改姓名，沒有徵求過我的同意，而我就以這名字迎接生命中的中華民國時代。

卡車經過基隆港時，阿頌從布包裡取出一個飯糰給我吃，我又看到了久違的大輪船，可是左邊岸上的市街竟然成了一片廢墟，印証了從山上所看到的美機轟炸一點也不假，接連一個多月冒出濃濃的煙，如今進入現場，還能看到有這麼多人存活著才真是奇蹟！

已經不再走山路了，在平地上又穿過兩個很長的山洞，開始有人陸續下車，沿路看到的是好久不見的綠色稻田和農家瓦房，紅與綠相配十分醒目。一年多來看到的都是瀝青漆成的黑色木屋，對照之下有天壤之別。卡車的喇叭聲不停響著，因前方有兩部牛車擋路，看起來好熟悉，想起很久以前在板寮的日子。

慢慢地，車子已開進台北，看到的却不是高樓大廈，而是戰爭過後餘下的殘骸，為何炸毀的全是街上民房，莫非美國飛機只盲目灑下炸彈，根本不找目標，等炸彈沒了就算完成任務，可是他們竟然能打贏，是因為擁有原子彈，如鈴木老師說這場戰爭日本沒有失敗，因他們打的是正統戰爭，要依照正統規則判輸贏，有膽量就大家重來一次！這是男子漢大丈夫的說法，可是打起仗來之後，雖然還是男子漢，但已經沒有誰是大丈夫了。

到達台北時在北門附近下車，這一帶大半房屋結構還保留原狀，只有裡面已燒成灰燼，戰爭期間

有一種汽油彈叫「燒夷彈」對轟炸都市最能產生威力，破壞性最高，眼前看到的應該就是受汽油彈摧殘的痕跡。走到太平通時，路人更多，日本人全家出來擺地攤，把家當拿出來賣錢準備回日本，他們的家庭用品較之臺灣人要高級多了，尤其是木質的雕刻，看了就想摸它一下。還有精裝的唱片全集和布料很好的衣服，不過這麼高貴品質生活的族群，如今竟落得像難民一般蹲在路旁變賣家產，真是此一時彼一時，誰會想到五十年來他們曾是這土地上的統治者！看來他們不是想賣點錢帶回日本，而是為了目前生活已經沒有薪水可領的情形下，把家裡的所有賣出去是唯一救急的辦法。

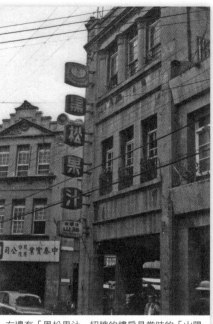

右邊有「黑松果汁」招牌的樓房是當時的「山陽行」，位在日據時代永樂町，戰後改為迪化街，是大稻埕最熱鬧的老街。

到了永樂町所見，市場以南已經都成了廢墟，後來聽老一輩的人說，這裡中了一顆超強威力的炸彈，石磚彈到幾百公尺外的蓬萊閣，把屋頂打破一個大洞，許多人圍來觀看，就有人說，美國人成天在丟炸彈，一年多來大概也差不多了，現在只好載石塊來丟，石頭丟光之後不知要丟什麼？大家都沒有猜對，最後在日本丟的竟然是最可怕的原子彈。

重回生父母的家

走過一片廢墟，前面就是菜市場和神農氏、屈臣氏兩家大藥行，再前方就是山陽行，生父已經將

餅乾店整理重新開張。我和從前一樣還繼續稱阿姑和姑丈，我一直不明白這層關係是怎麼來的，這時除了兩個哥哥，下面已有個弟弟叫理陽，家裡人都叫他日本名字Yuochang，剛滿週歲的妹妹叫明子Akiko，家庭非常熱鬧。只聽生父對阿頌說，一家十幾口，多一個人只多一個碗一雙筷，表示我回來不致造成負擔。阿頌從布包裡拿出準備好的紅包交給生母，但她無論如何都不肯接受，只好又收回去。阿頌就這樣把我留下來，自己回她親生父母家，很快就聽說嫁人了，又生了個男孩，近二十年她在謝家作養女，如今終於有了歸宿。

呂家的老大叫阿淇，老二叫阿盛，他們生出來時，日本政府的國語運動尚未推行到呂家來，所以一直還以台語叫他們的名字，等我和弟弟、妹妹出生時，家裡用日語的機會漸多，父母便以日語叫我們，再下去生了幾個妹妹，那時已經又回到原來的台語家庭，秀鳳、秀娥、秀英都用台語叫名字，呂家兄弟姐妹以名字的叫法分成三階段，反映出轉變中的不同時代。兒女對父母也有不同叫法，叫父親（Otosan）是日本話，却將它修改成台語式叫法變成了阿多桑（Atosan），叫母親則仍然是台語的阿母（Abou），從日本時代一直到長大，呂家兄妹始終跟著這麼叫。

大哥阿淇和二哥阿盛兩人不但體型不同，性格也不一樣，大哥中等身材、愛說笑、善出主意，對朋友慷

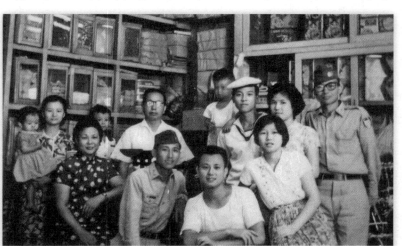

1964年出國前，友人柳為方來迪化街「山陽行」替生父母全家拍照，最右邊穿陸軍制服者為作者本人，另穿海軍制服者為呂理陽，穿空軍制服者為呂理盛，以及生父呂芳泰（左5），生母王氏瑝（左3）。

慨，二哥長得瘦小，好與人爭辯，做事保守、是非不分；小弟理陽（幼將）因為是最小的男孩，最受寵

愛，回家之後把學校教的歌大聲唱，課文大聲唸，裝出傻笑向父母撒嬌。從我小學三年級起大哥、二哥

都要幫忙煮飯做菜，接連幾個妹妹出生後也要幫忙帶。揹著幼小的妹妹在外面玩遊戲，在當時台北街上

經常可以看到，呂家也不例外，兩個哥哥功課所以不好與在家要幫忙做家事有很大關係。因老大不能好

好讀書所造成的影響，以下弟弟、妹妹對課業也都不重視，這是造成後來呂家的孩子沒有人能進大學的

主要原因。

這時候臺灣被徵召的壯丁一個個從南洋回來，戰前一度在山陽行幫忙的阿木，兩年前應召當軍

伕，在菲律賓成了美軍戰俘，遣送回台之後又來店裡幫忙，像他這樣慶幸撿回一條命的人實在太少，在

戰俘營學會美國人最最愛唱的「天佑美國」，沒事時他唱著這支歌，聽久了我也學會十之八九，是我會唱

的第一支美國歌。

在我的同學裡，有的是叔叔有的是哥哥，只要去了南洋多半從此不再回來，家裡老祖母或母親每

天等待著，坐在我隔壁的王明寶告訴我，他祖母每閉上眼睛就看到在南洋的么叔正在田裡做工，已經瘦

得不成人形，但她說：「只要留下一條命，再怎麼受苦受難都可以忍耐。」

呂家的么叔為了逃避兵役自動報名去海南島當醫藥人員，一直沒消息，生父以為他已經一去不

歸，沒想到戰爭結束不到兩年就突然出現在店門外，本想來看一看就走，卻被大哥看到認了出來。據說

山陽行是呂家上一代共有的，經過一場戰爭，局勢改變，又重新創業之後，從此成為生父所獨有，然而

么叔認為他的一份是被吞占了，到處訴苦，請人說項，越鬧兄弟感情越壞。呂家的阿公那時還在，他說

么叔最聰明，天文地理無所不知，就是不肯腳踏實地過生活，若把山陽行給了他，不到三個月肯定要關

門。么叔回臺灣時帶回來海南島相識的廈門女子，不到半年看到臺灣呂家的情形，就推說回娘家借錢，

便一去不回，么叔也從此沒有再娶。

歡迎國軍的情形在我們這一代臺灣人說來是少見的奇聞，以後的臺灣史上將會一再描述，後代人不知還會不會相信一個打勝仗的軍隊會是如此模樣。

我們從金瓜石下山到台北時，中國前來接收的官員和軍隊已少部分進駐到全島各地，在台北車站我聽到兩個人的對話，一個在問：「剛才那邊有人在喊叫，發生了什麼事？」回答：「有人搶錢。」「怎麼敢，不是有軍隊在那裡！」「就是那些軍隊在搶呀！」「軍隊也搶，這是什麼時代！」這事在日本統治下是不可能發生的，也是我無論如何想像不到的事。

永樂町很快就改名叫迪化街，山陽行對面一排二樓房子是當時台北市有名的永樂大旅社，常看到接收官員坐著汽車前來投宿，官員大腿上坐著一名穿旗袍的女郎，引起街上一陣騷動：「你看，你看，阿山官抱查某到臺灣來！」「他們作官的在汽車上一震一震好爽！」在民風保守的臺灣，看見這種女郎就稱她「上海婆仔」，對前來的大官頭上戴的圓形帽子叫「師公帽仔」，制服腰間兩個特大型口袋則叫做「紅布袋」，是專門裝鈔票的。還有，在大街小巷到處走動的小兵，就叫他們「阿山兵」，因他們來自唐山，小孩子們將之唸成「鴨山」，本來沒什麼惡意，由於他們的形象在臺灣人眼中越來越不好，「阿山」兩個字隨著變質而成為罵人的話。

在這裡且描述一下當時所見的「阿山兵」，首先看到的是帽子怎麼也戴不正的小兵，這代表的是軍隊的訓練和紀律不佳，他們臉上很少看到喜色，有些還是麻臉，軍服穿在身上或太大或太小怎麼看都不合身，槍的揹法，槍口不知該朝上或朝下，甚至像扁擔扛在肩上，前前後後掛滿了鞋子、臉盆、碗筷及裝了東西的布袋，尤其是腳上的綁腿捆成筒子一般，在臺灣連中學生都會的，打勝仗的士兵竟然辦不到。再往下看穿的不是布鞋就是草鞋，令人想起穿皮鞋走路多麼神氣的日本兵。其實他們當中拿槍的並不多，幾乎每個人都有一把很粗的紙傘，遠看以為是槍砲之類的武器。隨隊伍跟來一群肩挑大小鍋，嘴裡不停喊叫要人讓路的伙頭軍，顯然所有的兵要靠他吃飯天下唯我最大，若來日我想告訴子孫日本是被

這群士兵趕走的，實在是沒有什麼說服力！

這種情形，不出大門一步的呂家祖父也聽到了，他卻十分慎重地提醒大家，千萬不可忽視中國傳統的拳腳功夫，不要看手上拿的只是一支紙傘，張開可以飛上高樓，子彈射來可擋回去，尤其腿上綁的布巾，裡面包的都是鉛子，必要時解開來身體一躍能衝上天，若不是這樣怎能將日本那麼強的軍隊打敗。聽來雖然有理，卻連我們小孩子都沒有人肯相信。他還說有個兵搶走路人的手錶，還向人說聲道歉：「很失禮，拿你的錶是不得已，我不是故意的。」唐山來的人都很有禮貌，連搶東西都會說一聲「失禮」。阿公是清朝的人，所以說的也是照著清朝的禮數，我們已經隔了兩代，又如何能聽懂他這番老道理。

■「山陽行」發了光復財 ■

這時我第一次聽到一種新的名詞叫「強盜」，有人到銀行裡搶錢，報上刊出來稱他為「強盜」。

一天早上聽說城隍廟隔壁的一家銀行有強盜闖進來，遭警察圍捕，捉到一名就在廟前小廣場就地正法。我跟在兩個哥哥後面走過去，觀看的人議論紛紛，有人認出來是三重埔某人的兒子，平時很孝順，不知為什麼會走上這條路！這件事給了這一帶人一個警訊，為了安全，山陽行在第二天就請工匠又加裝了一道門板。這陣子最多的是偷竊自行車的小偷，經常看到一群人在追逐圍堵，捉到之後打倒在地上又踢又踩，看小偷跪地求饒的可憐模樣，曾經被偷過的人依然心有不甘，都想過來踩他一腳，嘴裡直喊著要打死他。

日本人才剛走不到一年，過去曾經痛恨日本的臺灣人莫名其妙地又開始懷念起他們來，說那是臺

灣人的健忘症也不完全對，這要看繼他們之後來的是什麼樣的統治者！有一天傍晚，在永樂戲院附近，

一群人圍著聽一位中年男子講述中午剛發生的事件，過程是這樣的：一輛公路局汽車載著十幾名乘客從

花蓮出發馳在蘇花公路上，這條公路完成時是全島有名最險峻的工程，膽子小的人在上車之前必須服用

安眠藥先讓自己昏昏欲睡，以免路途中被一再出現的深淵嚇倒。今天車子剛過了太魯閣，半途有一隊士

兵舉手要求停車，由於沒有站牌，再過去不遠就是大站，所以司機沒有將車停下，等到達下一站，車子

還特地等著他們趕上來，正準備發動，士兵裡有人氣沖沖不知罵了什麼，又朝司機臉上揮來一巴掌，一

時使他感到自己莫名受辱，流著眼淚把女車掌及全車乘客請下來，雖有人上前規勸，見他意志堅決，只

好任由他獨自載著士兵繼續向前駛去。就這樣駛了不到十分鐘，就傳來汽車衝進深淵的惡訊，終於與一

隊士兵同歸於盡了。經過這位男士將過程形容成一椿壯烈犧牲事件，有位女士從旁應和說：「日本人雖然

走了，臺灣人還是有日本的武士道精神，拿出『大和魂』和阿山兵拼到底。」這句話中部分是用日語說

的，這一代的人越是激動時說出來的日語越多。

這陣子呂家祖父關於這種事聽多了之後，不得不接受現實，見他重重地搖頭：「當年清朝的官才不

像現在他們這樣衰！」他對中國的期待已經退了一大步，最後在清朝的門檻把住了。

學校復學之前，跟著兩個哥哥在古老的永樂町大街小巷到處跑、到處玩，才知道永樂座後面有許

多複雜的小巷道，再過去是所謂的港仔溝，像是人工建造的運河，專門讓進來的大船貨物搬上小船後，

可沿著運河直通到洋行倉庫門前。跨過運河一整排的舊房舍，門外走廊高出車道三、四個石階，據說運

貨的車輛靠上來正好和走廊同高，這樣貨物就不必搬上搬下。再往前走是淡水河的河堤，永樂町從第七

到第十共四個水門，水門裡邊建有一棟棟的洋樓，二樓有個陽台，坐在那裡正好看到淡水河和停靠岸邊

的戎克船，遠處就是觀音山，走過那裡常看到陽台上有人坐著抽菸聊天，令人好羨慕住在這裡的人有如

此寫意的生活情調。

大哥帶我們來淡水河岸，學其他小孩脫下木屐赤腳走下水去，把石頭翻開可以看到慌忙逃避的毛蟹。這幾年每當有人吵架，就聽到對方說：「淡水河沒有蓋子，隨時可以跳。」這話不是在說笑，住在這一帶的人經常看到漂在河面上的浮屍順著水流往淡水方向漂去，日子過不下去而跳河的人竟有這麼多！

永樂戲院原名「永樂座」，從山陽行的丁字街口轉進去，約十五、六個店面就是永樂座的三層樓建築，舞台很深，有好幾道布景可以上下更換，戲院旁邊有個小門，走進去後直接走到後台，看得到演員的後台生活，有正在化妝，有在煮飯炒菜、餵小孩、曬衣服、抽菸泡茶，在這同時有一位年齡稍長的師傅就來講解下一場戲的劇情，手上一本小冊子是他們的劇本，雖然各忙各的，聽的人也不很專心，不管什麼戲碼最後演出時，台下觀眾竟沒有誰看出任何的漏洞。

印象中當時最紅的一齣戲叫「補破網」，有個同名的主題曲，是戲院門口收門票的叫李臨秋寫的詞，每當劇情發展到要抒發悲情時，女主角就會獨唱這支歌，聽久了我們也能跟隨她從頭唱到尾，六十年後還記得她的名字叫寶秀。其實我們兄弟只在快結束的前十分鐘，收票員把桌子搬開，這表示不必買票就能進場，就有人大聲喊著「看戲尾」，一群小孩便跟著跑進去，站在最後排靠牆的位子上，這時候舞台正在「大車拼」，不然是鬼魂出現，或伸出怪手把壞人捉走，雖然不知道劇情，其實也不必要劇情，看的人情緒自然就被帶上高潮。從「補破網」的歌聲足以令觀眾感受到寶秀這個角色是個苦命的女人，有意無意引人聯想到屬於自己臺灣人養女的命運。

永樂座是大稻埕富商陳天來家的產業，除了永樂座，陳家還有第一劇場、蓬萊閣和錦記茶行。呂家的山陽行只是一般商店，不論財力和社會地位都沒法相比。另一位茶商叫李春生，這一帶的人都叫他「李阿春」，還有台北人口中常說的「帶日本人打臺灣」的辜顯榮家族，在大稻埕擁有很大的產業，有一棟洋樓，人稱鹽館，是他拓展產業的根據地。

戰後不到一年，山陽行的經營有很大轉變，不知什麼理由姑丈突然把店鋪關閉，轉租給上海來的溫州人，而自己把居住空間縮減到大街後面的小屋子裡，後來連這空間也滿滿囤積了一包包的米、糖，那一陣子他買進來的貨品不出幾天又轉賣出去，在買賣之間賺取差額，這些日子我們全家幾乎和米、糖睡在一起。有一次，剛買進來不出幾天糖價已飆漲三倍，姑丈找到買主就要把它賣出，阿姑雖是家庭主婦，以她的敏銳度卻已看出大有上漲的空間，只信口說一句：「何不晚兩天再賣掉，不必那麼急！」憑這句話讓呂家賺到了三棟樓房，幾天之後全臺灣在米、糖奇缺的情形下開始大漲價，賣出去後所賺的錢將迪化街的三層樓聯帶旁邊的房子也一起買下來，山陽行到這時候才顯得略微風光，阿姑也因此把一句「這個家產是我賺來的」經常掛在嘴邊，認為是她這生中最得意的一件事。

山陽行的店面好長一段日子租給溫州商人，掛有很大的招牌「中國貿易有限公司」，對裡頭幾個股東，我們每個人都稱他老闆，僱了三、四個店員，沒事就在店裡的大桌上打乒乓球，不然把銀行的小姐帶回來一起喝酒，即使這樣外面的生意還是照做。最佩服的是這些溫州人的語言能力，很快就把臺灣話學會了，幾年後再見到，幾乎分辨不出是外省人，後來貿易公司沒再繼續開，幾位老闆與呂家之間還一直保持很好的關係。

小學時代我常去的地方，除了永樂座和淡水河岸，還有在山陽行對面跨過大街穿過大旅社的永樂市場，往左右走是賣肉賣菜的地方，再進去一般稱為鴨阿寮，是賣雞鴨的大本營，全台北市的餐廳都要到這裡來進貨。靠左邊是賣麵食的，兩者之間還有一大片空間，平時常見賣膏藥的在這裡要武藝顯身手，我獨自擠在人堆裡看表演，聽些五四三的典故笑話，在沒有電視可看的年代，永樂市場就是看「綜藝節目」最好的所在。那裡還有放映默片的小電影院，其實不過是一個棺材大小的木箱，兩旁有幾個小洞，交了錢就把洞門打開，時間一到又將門關上，還記得每天放映的都是同一部片子叫《火燒紅蓮寺》，崑崙派與空峒派的對決，紅姑和兒子陳繼智的英勇故事。幾十年後在美國遇到東方白，告訴我放電影的就

是他父親。

這陣子迪化街幾乎成為上海人最常出入的地方，加上山陽行的店面出租給中國貿易公司，有更多機會接觸講上海話的人，我們兄弟平時也故意說句上海話來表現一下，不僅上海話，還有福州話和潮州話及福州人說的臺灣話，加上學校教的北京話，過去用慣了的日本話，迪化街的語言實在複雜。尤其是在搞怪的時候，語言的多變性足夠小孩們互相鬧著耍寶。

這時有商人從上海進口各種新玩具到臺灣，如小手槍、鐵陀螺、紙蛇等等都是日據時代不曾見過的，回想起來這段日子生活過得實在多樣又新奇。台北畢竟是大都會，和過去在九份鄉下滿山遍野奔跑大不相同。

日據時代的學制是4月份更換新學年，戰後新制度改成8月底，所以回台北的這段時間有很長一段空檔沒有書可讀。7月收到通知，是分配到太平國民學校三年級，還記得第一堂課的課文是「大狗小狗，大狗跳，小狗叫」和日本時代一年級課文的「花、紅花、白花，紅花幾朵，白花幾朵」非常類似。這時候老師都是晚上先去補習，第二天才來教課，國語程度比學生好不了多少。上圖畫課時，老師要同學們畫國旗，由於我在一個月前歡迎國軍時已經畫過幾回，所以很快就完成老師指定的青天白日滿地紅。接著要自己把名字寫在圖畫的背後，我因剛從「南紹文」改成「謝理發」，還沒有誰告訴我新的名字應該怎麼寫，只寫上「謝」，把接下兩個字空著，就交了上去。第二天老師一上講台就把我畫的國旗給大家看，問是哪位同學畫的，我心虛不敢舉手，竟有兩位同學舉手上前想去領，老師問他姓名，兩個都不姓謝，這才翻點名簿找到我的名字，將之寫在黑板上，我才知道原來自己的名字是這樣寫的。接下來要同學們唱國歌，幾個月來每天都在聽，我們幾乎都已經會唱了，老師覺得國歌可以不必再教，就問還有沒有人懂得唱其他的歌，一位坐在前排個子矮小的同學舉手說會，就開始唱了起來，聲音響亮，唱得比國歌好聽，老師請他又再唱一遍，問他歌名，他也不知道，幾天後老師終於查到歌名叫〈義勇軍進

行曲〉，中共成立中華人民共和國之後，選它作為國歌，卻不知這位同學怎麼學會唱這支歌。

學期結束老師分發成績單的那天，回家時走到門口，隔壁的沈媽媽向我招手，說要看我的成績單，拿去一看她大聲叫起來，這孩子全部都是「烘爐扇」，要大家都圍過來看，有人問是誰家的兒子，居然每一科都是甲。剛才那位媽媽說：「是山陽行老闆給了別人作兒子又跑回來的，換是我才捨不得給人！」「為什麼跑回來？」「聽說那邊的人都死了，才又送回給親生父母養。」一人一句說個沒停，每個人都對我投以同情眼光，我拿起自己的成績單趕快跑回家去。

我們的老師叫「怪手」

太平的校長徐楓銓是位四十來歲的中年人，樣子又黑又瘦，升旗時上台只說台語，最常說的一句話是：「太平國民學校是全臺灣最古老，學生最多的小學⋯」在他看來最古老和最多是一種地位和榮耀。他任校長期間完成為校舍修築圍牆的計畫，算是他的功勞，日據時代以來，校園四周只種植矮小的樹木，為了達成計畫從我四年級起，每天每人上學時規定帶來一支空酒瓶，由學校統合賣出去，賺取的錢終能把那麼長的圍牆建造起來，老師們都說他是秦始皇在修萬里長城，這話被記者寫出來刊在報上，因此而有了名氣，便辭去校長職務開始參政，當了幾年台北市議員，那是我畢業後的事。

四年級時，學校重新編班，我和住在太平町的同學被編在第一班，導師郭秋麟剛從台北師範畢業出來，是台北市參加省運排球賽的代表隊員，球場上有名的扣球快手，外號叫「怪手」，加上音樂方面的興趣和素養，在學校成立合唱團，參加校際比賽，唱的都是難度很高的西洋名曲，因此在他教導下五年級同學就學會了看五線譜。直到六年級學校老師多半還是以台語上課，有時參雜著幾句日語，曾一度

在班上施行國語運動，這段不許說方言的日子，同學們都成了啞巴，過得真辛苦，連老師都很少說話，過一陣子這禁令便不了了之。

當時的教學法沿用日本時代的打罵教育，常有全班罰跪和體罰，更嚴重的是跪下之後，伸出手老師拿起籐條從第一排打到最後一排，全班的手心一律被打得通紅。還有仿效日本軍隊把學生分成兩排面對面互相打耳光，老師只站在一旁觀看，若有同學以為只要我出手輕一點，對方可能不會以重手還我，被老師發現馬上跑過來賞以一個大耳光作為示範，這一記讓臉上印痕幾天都不會消。有位剛從日本回來教棒球的林老師，要打學生之前先問其他同學，他功課好不好，同學若回答說很好就不處罰，這結果他從沒機會打過學生，被視為最受歡迎的好老師。

從五年級起全台北市的國民學校開始有棒球錦標賽，由於太平的操場比別的學校大，所以附近小學經常前來友誼賽，這一帶的小學除了蓬萊是女學校，對面就是永樂，靠橋頭有大橋，圓環附近是日新和雙連，再遠就是福星、西門、老松等，前來挑戰的沒有一隊贏得了我們的太平隊。正式比賽時全校師生自信滿滿前往參賽，比賽場地設在城內的新公園運動場，四年級以上學生列隊步行經過延平北路，穿過北門沿途唱歌，向街上的家長誓言必勝決心，打贏之後的凱旋隊伍又受到鞭炮聲祝賀，一場又一場的勝仗令全校士氣越加高昂，已經打遍近鄰幾間學校，有人開始批評說，太平之所以常勝因為它是個男校，其他的全是男女合校，實力就減去了一半，強過別人並不稀罕，這話的確說中太平的要害，說也奇怪，從那以後對龍安和龍山之役接連失敗，致使第一屆全市國小棒球賽失去拿冠軍的機會。

到了我升六年級時，學校改變策略，放棄了我這一級，把集訓重點放在五年級，讓他們以犧牲打方式先取得球場經驗，等第二年才真正以冠軍為目標，果然在我畢業後第一年就在報上看到好消息，戰後臺灣的少棒運動也在這時真正揭開了序幕。

太平在日據時代曾經有過一位優秀的校友叫黃土水，據說他三年級才由萬華轉學過來，在學期間

受校長鼓勵進台北師範，又到東京美術學校塑造科進修，作品一再入選帝國美術院展覽會，建立了他在雕刻界的地位。有一件大理石雕〈少女頭像〉，是他回台時帶來贈送母校的，在學的四年當中，我每天看它放在教師辦公室櫃台上，覺得十分好奇，卻不知道是什麼人所作，為何學校有這件作品。有一次，級任導師要我坐在他桌上幫忙改作業，趁沒有人時，偷偷把它拿下來，在筆記簿上照著從各個角度畫成好幾張鉛筆素描。那天我第一次摸到這尊雕像，手指順著臉部造型滑下去，觸感十分順暢，才明白所謂的雕刻就是這種感覺，是我接觸藝術品的第一個經驗。

學校二樓的演講廳有一架鋼琴，我常偷偷上去摸一下，彈出幾個音，只是為了好玩，有一天，偶然間發覺所坐的這張椅子造型特殊，郭老師後來告訴我們那是昭和天皇還是太子的時候來台遊覽，特別安排到太平參觀，台北市難得有小學校擁有鋼琴，為了讓太子在公眾面前現場表演，這張椅子是他從東京隨身帶來的，坐在這椅上太子才彈了約十分鐘，走時將它留給學校作紀念，而我只看到椅子的結構很美，就在筆記簿上把它畫了下來。後來被級任老師在改作業時看到，用日文批下「塗鴉」兩個字，意思是在警惕我吧！那時起老師們都知道我喜歡畫也很能畫，所以每次有關繪畫的工作，第一個找的就是我。

有一次，放學後和同班郭耀一起步行回家，邊走邊談來到北門城下，他突然問我要不要去圖書館，「圖書館」他是用日本話說的，我初以為什麼好玩的地方，就隨著他走去，從台北火車站正前方一直過去就是臺灣博物館，他帶我走到地下室向左轉，一個小小的空間，本來應該是走廊，圍了一面小牆當作臨時閱覽室，書架上只放著寥寥幾本兒童書刊，我伸手取來一本最薄的，開始讀起來，過去這兩年我讀的書只有學校課本，今天頭一次讀到課外的故事書，而且完全看懂了，記得很清楚，那天讀的是吳王夫差的故事。出來時，我對郭耀說：「我識字了！真高興！」從前和阿公相處，看他讀書時戴上眼鏡很有學問的模樣，好令人羨慕，現在我也識字，翻開書本就能閱讀，可惜阿公已經不在，再不久阿公留

下來的許多書我就可以拿出來，全部把它讀完！

還有一回，和三、四位同學一起來到中山堂，揹著書包到後廳閒逛，從樓上往下看，有人正在舉行結婚禮，那天我第一次聽到結婚進行曲，印象中過去似曾聽過，只是不知道是什麼音樂。在走向三樓的一面牆上掛有一幅很大的浮雕，圖中有三個孩童和五隻水牛，看來很像銅作的，很久以後才知道它和太平的石雕〈少女頭像〉一樣都是老校友黃土水的傑作。二樓長廊的兩端，各有一面大牆，也都掛著圖畫，尺寸較浮雕小很多，但也算一幅巨作，右邊是精心描繪的〈戎克船〉，手法接近圖案，這種木船是用來在大海上行走的，所以噸數一定不小，我看了很久，後來每次到中山堂也一定過來看一眼，卻一直不知道作者就住在我家附近的一個叫郭雪湖的畫家。另一邊也有一幅畫，已記不得是什麼畫，猜想應該是呂鐵州在「台展」中得獎的作品，這裡掛的畫我都看得很認真，目的是想學了之後，在家裡自己也能照樣畫一張。

六年級時，日據時代的總督府已修建完成，台北舉辦臺灣博覽會的主展場就設在這棟總督府大廈，正前方廣場及新公園裡都有各類的專館，在總督府中央塔的三樓有個兒童美術專室，準備展出全島各地小學生的作品，我們學校決定由五、六年級每班選出一人，再由校長圈選一幅畫送去參加。郭秋麟老師交給我一張紙和一盒水彩，要我畫一幅圖畫來交件。回去後我想都沒想就帶著紙去外婆家找紹慶表兄，那時他已經從中學校畢業在銀行做事，本來我只想在他指導下完成這幅畫，沒想到他翻出一張臺灣

王紹慶表兄從小喜愛繪畫，因他影響我才跟著一起畫，後來他在銀行工作，從台北銀行總經理退休，藝術收藏是他晚年的興趣。

博物館的黑白照片，就自己在紙上畫了起來，熟練筆法簡直就是專業畫家，一小時不到就畫好了。第二天我帶著表兄代筆的水彩到學校交給老師，中午過後老師帶我到樓上演講廳，在靠窗的木質地板上，將所有的畫都擺好之後，請徐校長來挑選，他第一眼就選上我的畫，站在旁邊的別班老師忙著想引他去注意別的，說這張如何，那張也很不錯吧！但徐校長還是堅持自己第一眼所看到的，最後決定由我的「博物館」代表學校參加展出，他們竟看不出是大人所代筆，也騙過了來參觀的所有觀眾，那個年代還沒有兒童畫的概念，至少在臺灣美術界還認為畫得越像大人的作品越好。

過後不久，學校請來一位畫家向全體學生演講，大家坐在二樓演講廳的地板上，面對著一個大黑板，徐校長陪同一位頭髮捲曲、樣貌精明的中年紳仕走進來，介紹說這位是全臺灣畫得最好的畫家，然後說出他的姓名，我能夠見到全島最好的畫家，心裡真是高興，很認真聆聽他說的每一句話，直到結束。首先為了表現他自己繪畫的能力，兩手各拿一支粉筆，同時在黑板上畫出頭與頭相對的兩隻兔子，這在小學生面前表演是十分吸引人的特技。接著又畫一隻雞，故意畫得難看無比，他說這是你們小孩子畫的四不像的「雞鬼」，真正的雞是⋯他已在黑板上以熟練手法畫了一隻很漂亮的公雞，又畫了一隻母雞，他特別強調一定要畫得很像才叫作畫，才有資格當畫家。又說有不少人畫得不好却已經在教人畫畫，他說這是「教畫家」而不是畫家，現在台北市容又陳舊又雜亂，就是因為市政府沒有請到真正的畫家幫忙做計畫⋯。他說了這許多，只小學六年級的我已經有些懷疑，他到底說的對不對。回教室之後我學他雙手各拿一支粉筆也在黑板上畫兔子，只試過幾回馬上捉到了要訣，就是把注意力集中在右手畫的兔子，左手只須跟隨著右手走相反方向的動作，很容易就畫出和他一模一樣的兩隻兔子，剛畫完老師正好進來，他看了很覺驚訝，叫我再畫一次給他看，看過後他只說一句「我也會」就走了出去。原來是趕著回辦公室，在眾多老師面前也來秀一手，「這種把戲說破了不值三毛錢」這句話用在這裡再恰當不過了！對這位臺灣第一的畫家，我聽他演講之後，反而不覺有什麼值得佩服的，他說小孩子畫的是「雞

鬼」，這話尤其引起我的不滿，只是找不出什麼話來反駁，後來有所謂「兒童繪畫」，証明專家的畫和兒童畫屬於不同領域。

學校裡鬧「匪諜」

日子過得很快，回台北來已近四年，對親生母親、父親我一直還叫他們阿姑、姑丈，双方的關係也沒有因為我回到身邊而更親，過去我和謝家阿公幾乎每天在一起，什麼都依賴他，阿公過世後，這個世界上最親的就只剩下住在離永樂町不遠的外孃（養母的母親），四年當中，時常走過去看她，她會留我一起吃飯或給我零用錢，偶而在那裡遇到遠房親戚，看到我還是那句話：「這麼小就無父無母，實在可憐！」有人會偷偷塞錢到我口袋裡，然後對外孃說：「看到這孩子就像看到你過世的女兒一樣。」這期間阿頌到台北也都住在外孃家，看到她來，我就把破衣服帶去讓她補，她看了就淚流不止，依依不捨交代我在親父母家要聽話。最後一次她帶著三歲的兒子來，用客家話喊我「阿舅」，看到我咳喘時手按在胸前很痛的樣子，以為我受到內傷，就帶我到永樂市場裡去找打拳的「阿來師」，他診斷後給我膏藥貼在胸口。回家後阿姑看到了，對我有病跑去找外孃頗不高興，雖是親生的，人與人之間的緣分實在很難預料，也不可勉強。有一年母親節，被同學帶到附近的教會參加音樂會，進門時規定母親尚在的胸前別一支紅花，已不在了就別白花，我毫不考慮就要了白花，雖然那位過去已久的養母在我心裡已毫無印象。

六年級之後，學校再度分班，把不想升學的分到第六班，就是日後所謂的「放牛班」，我一直不知道自己能否升學，也一直沒有做課外補習，正在猶豫中已見級任導師將我又編到第一班來。很多同學

開始買升學指南來閱讀，書裡印的全是歷年各中學的試題，我借來翻過後發覺試題裡很少是我不會的，所以對投考的事十分放心，也不在乎有沒有補習。

那時紹棠表兄在陳家祖厝任英語補習班的老師，外孃就叫我去找他，如果不能升學，學會英語對將來就業必有助益，我於是在晚上又到表兄的班上學英語。

某日外孃突然來找我，說要把我帶去基隆，問嫁到那裡的謝家大姐肯不肯收留我，讓我繼續升中學。我聽她和阿姑兩人的談話內容像是埋怨姑丈前天在大街上喊住她，說我就要畢業，以後的事當然謝家人要及早安排，阿姑對姑丈這樣做頗不以為然，再怎麼說也是自己親生的，何以把我送去給出嫁的大姐扶養。外孃既然已經來了還是讓我到基隆走一趟，看看大姐的意思如何，這時候大姐一家人的環境也不是很好，但她性情豪爽，為謝家傳宗接代的事當然義不容辭，就這樣決定我到基隆住她家繼續升學，我也因而能在小學畢業後有人來收留。

太平國民學校在台北市算是好學校，升學率一直很高，同班同學裡升學第一志願都以成功中學為目標，因為日據時代這裡就是臺灣子弟就讀的學校，同學的父兄多數是該校畢業生，戰後也一樣。到基隆升學全班只有我一人，赴考的那天外孃陪我一起去車站，沿途只要走過一間廟，就進去燒一炷香，求神保佑我考第一名，後來我只考到第三名，於是離開台北，也離開親生父母的家，到基隆投奔大姐。

在呂家期間，我每天做很多家事，大早起床就要掃地，飯後要洗碗，每星期洗一次紅磚地板，又到山陽行幫忙看店，幾乎沒有時間讀書。到了基隆之後真是海闊天空，起初是參加球隊打球，游泳池開放之後每天去游水，生活自由自在，和在台北時完全不一樣。學校的開學典禮在8月底，我提早在兩天前搬來基隆，台北的四年當中，我只有兩件衣服作替換，沒有帽子和襪子，所以一個小布包抱著幾本書就搬過來。在呂家時我把這布包放在榻榻米房間的小角落，日久之後也就等於是我的私有地盤，坐著休息或倒下來睡覺，都在這裡。好在學校的功課不多，在教室裡就有足夠時間做完它，在家是不可能寫作

業的，這個布包是我唯有的財產，到誰家住很輕鬆地拎了就過去。到了基隆也一樣，只多了一張小桌子，是進小學那一年養父託木匠做的，阿公搬到金瓜石時，所有家具都搬到暖暖大姐夫的一間廢棄戲院裡存放，我只看到這桌子，其餘的都被親戚分走了，以後謝家也沒有留任何東西給我。

進中學之後，由於學校的制服是非買不可的，這四年多來我終於第一次穿到新衣服，還有童子軍帽、領巾和運動鞋都是新的。住在大姐家裡我不像在台北時每天要做家事，本來可以多讀點書，但我卻被同學拉去參加棒球隊，一有空就到運動場練球，每次打球都指派我去當二壘手，大概因為我救球的功夫不錯吧！後來又去踢足球，我的位置永遠是守門將。也因為這樣，三年初中我始終沒有好好讀過一天書。

基隆中學的開學典禮在大禮堂舉行，校長鍾皓東在台上講話，我一句也沒聽懂。第一堂課是英語，教英語的林老師是我們的班導師，一來就在點名簿上找名字，找金百鍊出來當班長，又叫了我的名字，要我當副班長，其實他根本不知道我是誰。

上課時，老師鼓勵我們對英語不必害怕，只要上課認真聽，回去再溫習一小時；保險可以拿到80分。小學六年級我已經比其他同學早一步學習英語，聽他這麼說，英語這一科對我已覺輕鬆多了。正在高興著，第二天的英語課竟等不到老師，以後許多課程都改成自習課，理由是老師生病，一聽老師不來全班揚起大聲歡呼，中學生活原來是這樣度過，每天打球、游水、登山，而我又多了一樣，到郊外寫生。

學期過了一大半才從高中生那裡聽來，校長被捉了，陸續有幾位老師，包括我們導師在內，都離開學校，不知去向。這一陣子接連換了好幾位英語老師，有上海洋經幫，有做生意失敗暫時兼差，有海軍搞情報的中校，教久一點的是同班利藤俊的大哥，都只是代用教員，從來沒有要求學生繳作業。

教國文的是一位廣東中山大學出身的大麻臉叫鍾泰德，說話廣東口音很濃，朗誦古詩詞很有一

套，他說古人作詩用的是接近廣東話的古音，所以由他唸出來的才最正確，每次聽他吟詩，確實很大享受，視為上課後的餘興節目。

林大水是學校聘來的代課體育教師，在日本學西洋拳擊，上課時要學生練跳繩，是打拳的基本訓練，他的標準很高，想拿80分以上相當困難，但只要跳到游泳池去游一游，回來就給80分，所以再冷的天氣為了分數大家都搶著要下水。由於練拳的關係，這位老師的食量特別大，上課時總向學生訴苦說領來的月薪根本吃不飽。那一年的南京全國運動會給他一個出風頭機會，除他自己，還有經他訓練出來的高中學生，拿到兩個金牌一個銅牌。第二年他就走了，換來高德南老師是乒乓球健將，省運拿過第一，所以特別認真教乒乓球，想培養優秀的下一代，因他的老師拿過省運第一，他也拿第一，希望他的學生繼續拿第一，所以上的都是乒乓球課，別的他不教也不會教。除了乒乓球和拳擊，還有棒球隊在中學棒球賽中拿過冠軍，可以說這是基隆中學在體育方面的黃金時期，校長黃蘇亞對運動的重視，使學校的大操場，風雨操場和游泳池變成全校最熱鬧的重點地標。

後來有人發表文章談到基隆中學的「共諜案」，曾指出黃校長是情治單位派來整頓收拾殘局，而不是為了辦教育，這話也許沒有錯。初二的時候教我們歷史的田老師（和黃校長同是明治大學畢業的）有一天早上被發現橫屍在八堵和暖暖之間的鐵軌上。從平時上課情形看來，田老師是個樂觀的人，和學生之間互相嘻笑取鬧。一年到頭西裝筆挺，有空就到暖暖街上理頭髮，在店舖買東西以日語交談，所以很多人知道他是基中老師，不相信他是個會自殺輕生的人。他的死在學校引起一陣議論，其實還有很多不知道的，直到政治開放，同學之間才有人重新提起，譬如基隆中學在我入學之前已成共諜活動的大本營，後山的小房子裡有一架印刷機，幾位老師就利用來印製宣傳品。學期末若學生音樂課沒有及格，就叫他們拿傳單到處去分發張貼，回來後才論功行賞給他加分，這些都在我進基中那一年之前發生，由於我只是新生，再大的事也都沒有察覺到。

鍾皓東是名作家鍾理和的弟弟，被捉之後就沒有任何消息，

也不知道有沒有牽連到學生，那時學校裡烏雲密布的氛圍，是今天的我們所無法想像的。

黃校長只一年多就離去，可能是現階段任務已完成，另派其他工作才將他調走。新來的校長鄭明祿是北大畢業的，他的北京話發音有點誇張，一聽就知道是模仿來的，因此說得不太自然，最常講的形容詞如「綠油油的」、「齊齊整整的」，集會時看到台下鬧轟轟，一生氣就罵「你們這些害馬之群！」。由於鄭校長是中部的豐原人，隨他來的好幾位老師都是台中師範出身，上課時常提起霧社事件的領導人莫那魯道是中師校友，如何與日本軍隊對抗，過程講得非常精彩，而且一個學期講好幾回，當是他們中師最值得驕傲的一件事。

還有，不知從哪裡冒出來的「四人幫」，四個年輕的外省人，同學把其中兩人取名叫「挑屎的」和「挑屎的」，另一位曾經在基隆碼頭打過工，學生就叫他「碼頭苦力」，還有就是擔任我班導師的體育老師，成年穿一件套頭運動衣，印有「國立體專」四個字，打籃球花拳繡腿，同學們給了他一個名字叫「搞怪」。後來又來了姓謝的音樂老師，在學校裡自己作曲自己唱，也請他們作詞，歌聲傳遍全校，每個人都會唱，才知道這群「苦力」原來是有學問的。不管怎麼說，我還是承認「四人幫」的國語全校最標準，台中師範或中山大學出身，以及鍾校長帶來的客家籍老師都有很濃的家鄉口音，也不像鄭校長故意咬舌頭說出來的「北京話」。

教美術的是北平藝專出身的張醒民老師，人好到幾乎是沒有脾氣的程度，後來我終於了解，他教的圖畫是全校最不受重視的一門課，每次上課鐘響他走進課堂，就有學生舉手要求到戶外寫生，不然就是為了明天的考試讓我們自修。這一來不但答應也不行，在學校裡美術老師的地位僅高於一般工友，想混口飯吃也只好忍耐，日久之後脾氣被磨光，什麼都無所謂，只要大家好就好，同學們給張老師取個外號叫「沙非」（Savui），瞇著眼睛看人的意思。平時上課只放一瓶花在桌上，對學生說：「你好好地看，

仔細看！」本應該睜大眼睛看才對，而他卻瞇著眼作示範，「沙非」就是這麼來的。後來我考進師大藝術系，帶習作回母校來向他請教，他很謙遜地說：「我學生時代正當社會動亂，沒有好好學過素描，根基沒打好，跟你們現在的情形不能相比。」我再度認真看他所畫的，正如所說素描基礎是他這一代最大遺憾。

一 中學時代對死亡的聯想

一位又瘦又乾，經常大聲教訓學生的童子軍老師，因為樣子像個小老頭，所以同學都喊他「童伯」，他自稱中國成立童子軍時的三位元老裡，其中一位就是他本人，由於和其他兩人意見不合，所以才到臺灣來。不久前剛與台南女中畢業的女生結婚，住在一間類似走廊的小房間，探頭看過去裡面一目了然，外省老師來台之後的生活的確過得很艱困，心情不好時，也只有拿不乖的學生出氣，上課時說溜了嘴：「常在外面發威的男人，在家裡最怕老婆。」形容的就是他自己。

這時國民黨軍兵敗如山倒，在中國大陸演出世紀性的大撤退，排山倒海湧進臺灣來。撤到臺灣的軍隊借用學校教室暫時安頓，這情形下學校只好停課，接著是金門一戰，國軍意外打了大勝仗，成千上萬的共軍被俘，也送到學校裡來，有的斷手斷腳，有的嚇到神經失常，學校只得宣布無限期停課，所以我從初一到初二的課程只蜻蜓點水般混過去。小學時代的好成績因此一落千丈，連英語也趕不上其他學校。此時民心惶惶，跟隨國民黨到臺灣的外省人，每天在恐懼中，不知幾時共軍將渡海過來，四面是海的島嶼再也沒有地方可逃了。

沒想到在我初中二年級那年朝鮮半島興起戰火，反而救了臺灣的危急，北韓軍隊進攻南韓，越過

邊界長驅直入，如入無人之境，美國終於借聯合國力量以聯軍名義登陸南韓，這對蔣介石是個機會，可趁機派軍隊配合聯軍的攻勢，從南韓打到北韓，再從北韓打到東北，有美國撐腰一鼓作氣收復失去的河山。他帶來臺灣的百萬大軍，如果不作戰就得養他們一輩子，必然造成很大負擔，士兵一年比一年老去，再往後就沒有力氣和士氣足以反攻大陸。但美國有美國的打算，寧可利用日本、南韓、臺灣到菲律賓形成西太平洋的防線，穩穩鎖住共產國家的擴展，也不願意臺灣軍隊在此時輕舉妄動。這段期間國民黨政權以高壓控制島內，視中國土地為鐵幕，從意識形態稱中國占領地為匪區，表面上看來臺灣尚且平靜，其實在白色恐怖下，人民的思想、意志已遭控制，譬如我三年級時，因不滿一位老師而有人提議罷課，馬上被班長阻止，說罷課觸犯戒嚴法，是死罪，會捉去槍斃。

在我升高中那年，學校的駐軍終於完全撤離，然而二二八所留下的陰影在每個人心中始終揮之不去，不管在家或學校，仍然沒有人敢提二二八的事。高中生的心志已成熟，感受得到政治的壓力，過去不懂得怕的事，現在開始怕起來，想把二二八完全忘記，並不容易，這種怕其實就是對死亡的恐懼，事件發生時看到橫臥在路上的死屍，被抬回家來已沒有血色的面容，出門時還活跳跳地，轉眼間竟成冰冷僵硬的軀體，家人怎麼喊也喊不回來，從此永遠從世上消失，這就是死亡，我常常這麼在想著死亡的問題，想到

最後打從心底冰涼起來才停止。

於是在週記簿上寫了許多有關死亡的推想，高一的導師向玉梅是個腦筋敏銳、反應很快、來自外省的中年女士，每當週記退回來，我就急著想知道老師評語寫了什麼，然後下一週我又寫幾句自己對死

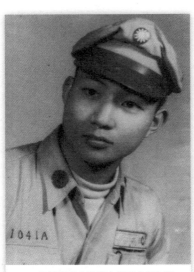

1954 年就讀省立基隆中學高中三年級，
穿學生制服所拍的照片。

亡的胡思亂想，她批下來的話有時針鋒相對；有時設法引導我去想別的，；有時提供她年輕時的經驗，直

到有一次我把這些一來一往的句子說成「死亡對話」，惹來她的不悅，訓了我一頓後，才阻止了我再想

下去。

其實我不只是腦子裡獨自思索，平時也找同學一起討論。廖如琨同學說他曾經夢到自己死後躺在

棺材裡，靈魂自動走出來，家人在哭，道士做功德的情形他都看到了。又說，科學家做過實驗，把一個

快死的人放進密封的玻璃箱裡，等他斷氣之後，從外面看得到像靈魂般的影子想出來又出不來，這証明

死後是有靈魂的，他的話不管真假，似解決了我部分的疑惑。

又聽高秀雄同學說起莊周夢蝶的故事，莊周一覺醒來後，對剛才睡夢中自己是一隻蝴蝶提出疑

問，到底我本是蝴蝶夢到我做了人，或者我是人夢見自己成了蝴蝶，到底哪一個我才是真正的我，不管

做人還是做蝴蝶，我是永遠存在，不過是把人和蝴蝶輪流當而已。類似的例子從另一位同學黃壽清那裡

聽來，在一部《亞歷山大大帝》的電影裡，有一段描述他在出征途中，紮營野外過夜，突然一隻鳥飛進

帳篷，只繞一圈又從另一個門飛出去，他看了十分感嘆，這裡有光明又溫暖，何以連一隻鳥也留不住，

也許那隻鳥此時又鑽進另一個帳篷裡，然後再飛出去了，篷裡篷外不知道哪裡才是適合於生活的世界！

若是死後世界光明而又溫暖，那麼人為何那麼怕死，幾千年來人類竟然沒有誰能找到答案，只有靠信仰

來安慰，由宗教來解釋。

初中三年裡我每天都在玩，尤其在運動場上足球門前當一名守門將，正面踢過來的球，讓它狠狠

打在胸前雙手抱住，或撲倒在地去救一顆射到門邊角落的險球，讓自己和外來強勁的力量相抗衡，這種

身體接受衝擊所獲得的滿足，是沒有其他什麼可以代替的，像是把積壓在心裡的煩惱、恐懼在一次次撞

擊中打得粉碎，一時獲得短暫的解脫。

除了與同學之間的討論，有時也到廟裡請教住持。阿金姑一生吃素信佛，我一度這麼想過，她認

識的高人足夠為我解疑，記得那是在三峽郊外的一間古廟，外貌還很新，住持卻是個老和尚，一看就看

出是有道行的高僧，那天我向他提出問題請教，談論中居然辯論起來，不記得辯的是什麼，卻記得他

臉紅耳赤，說話時嘴唇微微發抖，在幾名年輕門徒之前又不便使脾氣，最後只喃喃自語唸著他熟悉的

經文，畢竟是個有修養的僧人，表明不與無知小子鬥氣，到此我也只好告退。第二天一早我走過大門外

的石階，昨日在場的一位和尚正在掃地，突然把我叫住，說：「昨天我從頭聽到尾，像老師父天資不足

的人，修得的境界還很有限，在這裡無人敢挑戰他，修為要經得起考驗，不容易⋯」這位小師父約四十

歲，口音聽來像廣東人，雖然老師父說了什麼如今我已經都忘了，但小師父短短幾句話我則永遠記住。

我的性情好辯，在針鋒相對下必須特別專注，說話理路才能清晰，對我亦是一種自我鍛鍊。另方

面，我的膽量特別小，只能在三兩人面對面時爭論，從來就不敢上台對著公眾說話，因此直到高中畢業

我沒上講台發言過。

在基隆中學唸高一的那年，由於有教國文的向玉梅老師當導師，在她的開導下，再加上班長羅平

章的帶領手腕，我們高一甲班的表現足以成為全校的模範班。也因為有特殊表現，班上好幾位同學被校

方看上，成為國民黨員，不論早會時列隊跑步，每週一次的大掃除、壁報比賽、演講比賽、勞軍捐獻，

連呼口號都是全校最響亮的，每位同學的心都被幾個黨員牽著走，尤其是班長，同學早就在猜測，將來

臺灣政壇上羅平章會是什麼樣的角色。他人緣好，能言善道，有煽動力，英語能力佳，做事積極，而且

父親是政大教授，把所有的這些加在一起，在未來政治界成為舉足輕重人物，是值得期待的。

今天再來看我們這一班，不如稱之為黨性高的班級，在那年代黨性越高所表現的就越優秀，這種

價值觀在我們才十六、七歲時被逼建立起來，以後想洗也洗不掉，有了這種團隊的榮譽心及優越感，每

個人都認為只有團體的自由沒有個人自由。

向玉梅老師指導下高一這一年裡，經常舉辦辯論會，諸如男女合校和分校的辯論，結束之後再由

老師講評，指導辯論的技巧，講話時間的控制，聲調與情緒的配合，如何捉住對方的語病，在最短時間內加以反駁，被攻擊時如何自衛，在我們有實戰經驗過後巧妙地一一點出來，同學們很快就學到了所謂的辯論術。

向老師在我們升高二時轉到台北任教，新來的導師是教數學的吳兆澤老師，他思想自由，對學生要求不多，甚至把辯論會改成同樂會。由於兩年後就是大專升學考試，利用班費買來的排球幾乎沒有人再去動它，直到高三畢業考過了，球還是全新的。大家認真讀書並沒有白費，基隆中學進台大的人數從我們這一班起大量增加，保送名額從一名增加到五名，教美術的王建柱老師常對外面的人說我們的年代為基中的黃金時代。

┃ 偷窺姑丈的保險箱 ┃

從初一到高三，我來來去去住了很多地方，由於沒有多少衣物，一個布包就可以搬家。考進基隆中學時，住在嫁到基隆的大姐家，姐夫做煤炭生意，是個老實的商人，有一陣子結交一群酒友，每天相約去酒家喝得爛醉才回來，有時還約到家裡來喝，他們是在日本讀過書的，學了日本人習性，幾杯酒下肚就開始唱歌，把歌詞改編得很下流，平時忠厚老實的姐夫，醉起來完全變了另外一個人，是生活的壓力才使他必須借酒發洩！這些酒友在東京唸的都是早稻田，唱到沒有歌的時候連校歌也拿來唱，在一旁聽多了，我也跟著學會。有一年早稻田棒球隊到台北比賽，我當啦啦隊與校友一起唱校歌，很多人來問我幾時進過早稻田。

由於大姐夫在生意上一直不如意，就搬回到他在暖暖的老家，和其他兄弟住在一起，我只好再度

到九份投靠阿金姑，上學必須走二十分鐘的山路，到山下的大鎮瑞芳乘宜蘭線火車到八堵。因基隆中學位在八堵山邊，所以有人稱它為八堵中學。宜蘭線的車子班次少，放學後不馬上有火車，得在教室裡等到六點多，所以回家路上從瑞芳上山時天已經全暗，年輕人邊玩邊走路，每天這樣上下學一點也不覺辛苦。

基隆中學因為是省立的，在基隆地區算是最高學府，一般鄉下的國民學校畢業生很難考得進來，但與我同年考進基中的九份國小畢業生竟有七、八名，是鄉下學校少見的好成績，所以上下學我成群結隊，一點也不孤單，自由自在玩了三年，雖然寄人籬下，但外面的大環境海闊天空，住九份的日子回想起來時間不到兩年，由於太多值得回味的，感覺好像住了好久。日後居留國外多年，夢中看到的故鄉經常是面對九份的那座雞籠山，這座山曾經和柯滄明，蘇錫清、王建長等相約爬過幾回，卻不曾順利到達山頂，每回明明是大太陽的天氣，爬到半途就見山頂烏雲密布，一陣大雨即將傾盆而下，趕緊拔腿往山下跑，真正登到頂端是十年後，大學已經畢業多年才和另一群友人順利爬到山頂。

考上高中之後，我又搬回暖暖住在大姐夫家，這時他已與兄弟分家產，自己有一棟很簡陋的磚瓦平房，我也有自己的小房間。不久阿金姑一家人也搬離九份到了台北，表兄在台北大橋頭開診所，有時我到台北就住在那裡，台北橋和生父家走路不到二十分鐘，所以有時也過去找那邊的兄弟，他們常留我一起吃飯或在那裡過夜。我和親生父親比較沒有緣，一輩子沒有說過幾句話，其實兩個哥哥也一樣，當我們在客廳裡聊得正高興時，生父一過來，大家就借故一個個溜走，做得太明顯也會引來他一頓罵。高二那年我發現自己有近視，黑板上的字看不太清楚，就寫信向大哥求救，他聯合二哥兩人偷了錢櫃裡的錢，親自送到暖暖來給我。

又有一次接連瀉了好幾天的肚子，在暖暖看醫生毫無起色，就坐車到台北，拿了表哥開的藥，然後走到山陽行來，大哥一看我瘦成這樣，知道我生病，跑過來塞錢到我口袋裡，說要給我買書用的。記

憶中這輩子我從沒有向生父伸手要過錢，不是因為我有骨氣，應該說我們之間沒有做父子的緣分，從出生到出國，我稱他姑丈，他把給我錢當作是接濟別人的孩子，我心裡很怕讓這種關係明顯化，所以從來不敢向他開口要任何東西。

每天晚上山陽行打烊，大門鎖好之後，我看到他坐在錢櫃旁邊數鈔幣，那種得意自滿的模樣，是一天當中最慈祥的時刻，我會情不自禁多看他兩眼，數完了放進鐵櫃裡鎖好，等明天一早再存進銀行。然後打開一瓶美國進口的啤酒，大口大口地灌到肚子裡，臉紅紅地眼睛已經睜不開，才爬上二樓躺在床上睡覺，他的一天這才算完滿結束。

關於保險箱的密碼，他只告訴大哥一人知道，這樣做是對的，萬一他有什麼事發生，家裡才有人懂得開鎖。那時剛讀初一的四弟理陽，需要用錢時就想辦法在父親打開鐵櫃時躲在近旁偷看他的密碼，試過幾回始終都沒有成功。有一回大概是生父忘了在關上鐵門之後轉動密碼，我隨便一拉被我拉開了，趕緊把理陽叫過來，他很高興以為這一下有了收獲，沒想到還有第二道門仍然打不開，試了好久只好放棄。我在美國時姑丈病逝，十幾年後大哥也身亡，却不知那以後這個櫃子還有沒人懂得如何打開！後來我在二哥家看到這鐵櫃，他說只當它是多年來鎮家的金庫，留作紀念而已。

升高中之後，基隆中學的匪諜陰影已逐漸淡化，老師上課時言論還是非常謹慎，甚至私底下也不敢透露對局勢的看法，上課時談到題外話，還是有人會說反攻大陸之後，所有大學畢業生回去起碼當縣長。正好我們的校長叫「馬面」，調皮的學生把流行歌詞改成「打回大陸，消滅共匪，騎在馬頭上，回鄉當縣長……。」

有一次，舉行全校的國語演講比賽，題目好像是國父思想，一位高三學生上台就說：「三民主義就是共產主義，這句話是國父孫中山先生曾經說過的。」台下的老師和教務主任，訓導主任各個臉色難看，但又沒有人敢在這時候替孫中山說話，等到第二天，大概是經過緊急會議討論後，才推出訓導主

任，教我們公民的聶瑛老師在升旗典禮時上台澄清，大意是：「彼一時此一時，那是在聯俄容共的情形下，為了顧全大局，國父才說這種話。」他的話在學生聽來依然漏洞百出，有位同學幾次舉手要發言，被站在一旁的教官給壓下去。後來他對同學說，那天他只想說一句話，既然主題是國父思想，凡是國父說過的，在書上找得到的，都可以引用過來，國父也會說錯話，現在時過境遷，正是拿出來檢驗的時候。這位同學是外省人，那年代外省子弟的思想比較靈活，不像土產的我們肯乖乖聽話。班上有位叫丁邦本的同學，本來高我一班，因為休學才和我同班，上歷史課老師講到回教時，說了教主一手拿經一手拿劍，有威脅教徒的意思，被回教家庭長大的丁同學起來反駁，他那得理不饒人的口才，最後是班長站起來打圓場，才為這位老師解圍。升高三時丁同學又休學，有人去看他才知道是精神出了問題，發作時站在家門口當眾倡導馬克斯思想，聽來像是曾經熟讀馬克斯。開學後他沒再回學校，以後就不見了，這年代臺灣人的家庭絕不可能教出這樣的小孩。我一直對他很好奇，到底在什麼情況下讀到共產主義的書，而能融會貫通更是不簡單，那年他才是個高中生而已。

一 決定投考藝術系 一

高中同學裡本省人如林基正、林文雄和陳哲仁，在學業方面有很好的成績，畢業後順利考進台大法學院，雖是一流的頭腦，但和外省同學相比之下，總覺得沒有他們那樣靈光，行為那麼帥氣，玩起來能夠耍得開，本省同學雖各個都符合好學生的標準，但也只在學校規定的範圍做好應該做的而已。

記得有一次導師向玉梅提出省籍的問題與同學們討論，可能是在週記裡有人提到班上同學之間的省籍矛盾，她在班會上不知因為什麼就說到這問題上來，她說：「我在這學校當教員，從沒把自己的

學生分成外省與本省，要分就得按照行政區分，中華民國有35省，在社會上也許分成本地人和外來客，或講臺灣話的和不會講臺灣話的，過去受日本統治過的和光復後來台未被日本統治的，不管怎麼劃分也不會是以製造對立的和不會講臺灣話的理由分成兩邊，同樣是外省，山東人和廣東人之間的差別多麼大，新疆和江蘇的距離多遙遠，將他們視為同樣是外省，就等於把全中國當一省來看，這是誰製造出來的二分法，太荒謬才說的。顯然她還沒有觸及矛盾的根源，單純的教師生活只存在師生間的關係，但如果進入現實社會就不同了。

「她的意思大抵是這樣，將之寫出來不會離原意太遠，她能說出這種話，相信是費過一番腦筋思考了！」

向老師的話聽來雖有道理，不過，若來到五十年後的今天，又發現我們這一班畢業後每年一次同學會裡出席的除了導師，其他全是本省人，這又如何作解釋！外省人並沒有回外省去，出國去的外省人也不比本省人多，但不是請不來就是失去聯絡，才應該依此作為劃分本省與外省的依據，是不是從到臺灣的那天，身體就加上「外省人」的烙印永遠無法磨滅，使他們作一輩子的外省人，即使到了美國還是外省人。

高中快畢業時，我已決定只考藝術系，本以為說出我的志願會遭許多反對聲音，結果正好相反，第一個讚成的是阿金姑，她的兒子當年考取台北醫專時，全家高興得跳起來高喊萬歲，讀了七年畢業就開始替人看病打針，從此全年沒有休假，連年夜飯都吃不安穩，一生勞碌，賺了錢沒時間花，覺得很不值，所以認為還是去當畫畫的好。她的女兒寶珠姐和郭雪湖夫人從學生時代就像姐妹，從她那裡常聽到郭雪湖的消息，近年雪湖到南洋跑了一趟，不知賣了多少畫，回來就在市政府對面買房子，讀藝術系將來當畫家，前途如何郭雪湖就是很好的例子，所以她全力支持；另一位，在山陽行門前賣甘蔗的阿滄伯，以工商協會的代表身分當過市議員，交遊較廣，聽到我要學美術，特地跑來鼓勵，他說：「陳天來的小兒子陳清汾，畫一幅畫可以賣到五、六萬，最近工商會才買了他一幅，畫家的人生像他才真正好

命。」所以也支持我考藝術系，因為他們看到郭雪湖和陳清汾的先例，認定我未來至少像兩位前輩，是一條值得走的人生道路。

同班同學裡對我要學畫的看法各有不同，高秀雄笑著對我說：「七少年八少年就出來當畫圖先生，似乎…」不用說下去，已經知道他的意思，中學的六年裡大家都看到張醒民老師在學校的地位，他現在怎樣，我將來就怎樣，他的例子已擺在眼前。高同學的憂慮我絕對可以了解，但也有人不往圖畫教員去想，他們看到張大千、藍蔭鼎的成就，只要我朝這方向努力，應該是有前途的，但在成功之前必然有段艱苦日子，所以黃大銘和周石榕兩位同學給我打氣說：「將來我有一碗飯吃，絕對會分給你一半，你儘管認真去畫圖！」

學校裡的圖畫老師，在我升高三時，又來了剛從師大藝術系畢業的王建柱，同學眼中張醒民老師是個「畫圖仙仔」只一心一意畫圖，別的都不管的仙人。新來的王老師就不同，他不僅年輕有朝氣，還會唱歌、演話劇、畫漫畫、寫美術字、講美術史，為人幽默，所以當我要考藝術系時沒有找張老師之前先去請教王老師。那天我等在辦公室門外，看他離開座位拿著粉筆走出來，趕緊上前告訴他放學後有事想請教，他却反問我…「是不是你想考藝術系？」原來他已經知道了，不用說一定是導師告訴他的，而且已注意到我在校慶成果展裡掛出來的一幅水彩畫，第一句話就說：「顯然你沒有什麼技巧，但有感覺，感覺比技巧更重要。」我們邊走邊談，快走到他上課的教室時，突然又問：「你畫過素描沒有？」我實在不清楚所指的素描是什麼，看我沒回答，就說…「學科考過之後，留我一人在門外，揣摩剛才他說的這句話，「兩個星期，學素描，足夠了。」真的足夠嗎？他知道我多少，敢下這樣的論斷！

我馬上又去找張老師，並告訴他已經和王老師談過考師大的事，他說王老師是師大畢業的，當然要請教他，只有他最清楚考試的細節，接著又說…「等你師大畢業，正好我也要退休，就由你來接我的

位置⋯」他這麼說是好意，必須感激，但當我想到高秀雄的話「七少年八少年就要當畫圖仙仔」，一時之間想笑也笑不起來，難道要我接了他位置之後，一直教下去，教到退休才把棒子又交給下一代，從此一代接一代，成為基隆中學永遠的畫圖仙仔。

大專學科考試結束後，就直接從考場帶著換洗衣服搬到學校裡來，二樓教室旁邊有個小空間可以放一張床，過去常有學生在這裡住過，我已準備好在這裡住上兩個禮拜，把術科考試的各項目學好赴考。

王老師說素描考試通常以畫維納斯石膏像為主，正好學校裡有一個，就拿到教員宿舍裡來，教我如何使用炭條和饅頭，一連幾天接受素描訓練，他教我用直線畫輪廓，用面表現立體，陰和影要有分別，最暗和最亮的地方不在物體的最邊緣。這些我很快就體會到了，最後是石膏的質感和量感，就讓我遭到了困難，不是技法的問題，而是要理解什麼是石膏的質和量，接連畫了四、五張不同角度的維納斯，看不出有任何進步時，開始懷疑以我的程度能否考得取。全臺灣各地前來的考生，每年至少有三百多人，從中僅挑選三十名，這裡頭有僑生，師範生和前兩屆沒考取的重考生，都有一年以上的準備，而我僅僅兩個禮拜⋯，想到此我開始洩氣，是否該在這時知難而退！正想著時，聽見王老師和教數學的沈老師在隔壁餐廳的談話，「那個謝同學準備考美術系，是不是？我勸過他考數學系，怎麼跑來這裡畫圖呢！他有這天分嗎？」「他畫得很不錯，以基礎素描應付考試，行的話一個禮拜就夠了，不行就練了一年也不行⋯」這句話有如一顆定心丸，接下去他們又說什麼，我已沒有再聽下去。

看情形素描可以過關，然後是水彩和國畫，王老師看過我一張風景畫，很稱讚我對坡地草原在日光下的表現。但考場上畫的是靜物，所以買來水果配個花瓶，我就畫了起來，他告訴我師大的教室光源不很穩定，必須懂得虛擬光線，這句話對我有很大幫助，從一開始就設定光從右上方射來，以後不管任何情況下也不作改變。致於水墨畫他要我默記一幅黃君璧山水，到時候背出來，至少也能拿到一些分

數，在這最後的兩週裡，王老師教給我的，已足夠應付術科考試，使我信心滿滿踏上了考場。

考試那天的素描不出所料果然是畫維納斯，畫架上貼有准考証號碼，我的在逆光方向，困難度較高的位置，幸好在練習時王老師特地要我先背著光畫一張，這一張我畫得特別久，後來王老師也費相當功夫幫我修改。

那天早上我已經開始畫了好久，還聽到旁邊有人在碎碎唸，自認倒楣分配到這位置，也有人拿到饅頭之後還不知道怎麼用，考試時間是整個上午，中間有二十分鐘休息，我趁這時間在考場繞一圈看別人畫的，顯然什麼樣的畫法都有，當中有一位考生臉紅紅地頭髮捲曲，站在自己的畫前很認真地端詳著，半瞇著眼睛，不時晃一晃頭，晃時頸部縮一下，像極了剛出洞的龜頭，樣子十分滑稽。再看他的素描，看一眼就想再看第二眼，最困難的質與量的問題，在他的畫中已經解決了，其他的考生也發現到這幅畫的優點，都圍過來，每個人都想從中學點什麼。

術科的分數裡素描佔百分之五十，考完之後又到其他教室繞一圈，大略評估自己在三十名內應該沒有問題，這才放心搭車回基隆向王老師報到。王老師一見面就當我考上了，把他當年在藝術系上課的情形，每位老師的性格說給我聽。他先提到系主任黃君璧，那時候的主任像是作官的，系務交給助教去做，他只是蓋圖章而已，到系裡來每次都找個人來罵一罵就走了。有一陣子人住美國，長年見不到他；資深教授莫大元是清末民初派到日本高等師範進修的公費生，教的課都是最乏味的用器畫、色彩學、透視學、教育概論，分數打得特別嚴格，學生對他敬而遠之；教理論的凌紹魁，是很受學生歡迎的老師，可惜一年前過世，他一死就由虞君質代他的課，過去學生從來沒聽過這個名字，突然冒出來的人，總會引發質疑，更有人暗地裡跑去查他東京帝大哲學系的學歷；廖繼春是個色彩鮮麗的畫家，學生對他像神一般崇拜，他的畫粉粉地，不是粉紅就是粉藍，很多學他的人畫來色調不是豔俗就是太華麗，初看以為很容易學得來，其實沒有到那種素養學來的也只是皮毛；孫多慈是徐悲鴻的得意門生，學生時

代就把徐老師的看家本領都學過來了，她曾經是中央大學的校花，接著還講了一段有關她精彩的戀愛故事；還有馬白水是嘴巴很會講話的水彩畫老師，上課時他來回走動，唸著自創的「水彩經」：「水彩、水彩，有水有彩，由上而下，由左而右⋯」最後以「一大塊、一大塊」作結尾。

談了一個晚上，告別時王老師借給我一本《近代法蘭西繪畫史》，作者劉海粟，據說是他從巴黎回國時在船上口述，由別人代做筆錄，出版了這本書，文字簡單易懂，年代順序十分清楚，對初學美術的年輕人是最好的讀物，我在回台北車上就一路閱讀，直到大學畢業都沒有還給王老師，他也不曾開口向我要，最後放在我書架上不知怎麼就不見了。

大學生不跳舞！

放榜那天學校老師都在搶著看報，教幾何的許老師已經找到我的名字，大聲在喊我，然後一、二、三數了一下說：「第五名，是前排的名次，恭喜你！」因已經有十足把握，所以心裡並沒有太大的驚喜。

以後每次回母校就到王老師的宿舍來拜訪，老師們的宿舍其實是把大禮堂用三夾板隔成十幾個小房間，每人分一間，衛浴設備是公共的，吃飯在公共食堂，也有人在屋簷下放一個火爐自己煮，過的還是當年逃難時期的生活，在家鄉時原本都是中上家庭，他們心裡沒有一天不等待早日反攻回去團圓。

新生訓練的那天，終於看到通過考試進來的未來四年裡將與我同一班上課的同學，考試成績在我前面的吳文瑤、王秀雄、李元亨、蘇世雄，以及後面的幾位都是男生，午休時間我和李元亨坐在校園大樹下聊天，他的臺灣話很不一樣，十句裡至少有兩句必須用猜的，才知道「下港人」和台北人之間在

語言上還有這麼大差距，過了濁水溪台語的講法都變了。後來相繼與台南的蘇世雄，大甲的吳文瑤，高雄的王秀雄交談之後，才明白李元亨的鹿港腔是全臺灣最特別的，直到高中畢業最遠只到過新竹的我，難怪我對臺灣的語言還一直孤陋寡聞。

上午主持開學典禮的劉真校長，遲了好久才匆匆趕到，早聽王建柱老師提過，劉校長是副總

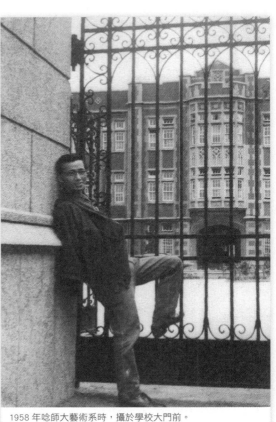
1958 年唸師大藝術系時，攝於學校大門前。

統陳誠的人，少年得志是個大忙人，才四十出頭就負起一校之長的重任，今天聽他在台上講了很長的話，只記得他說：「我們學校規定學生不可以跳舞，我在國外時經常遇到跳舞的場合，當我表示不會跳舞時，人家都非常尊敬我⋯」文學院院長梁實秋接著上台，從初中起就讀過他的文章，他的語言清晰而幽默，留下深刻印象。記得當他談到在北平某一個聚會裡，有梁啟超、蔡元培、趙元任⋯，而他是在場最年輕的一位，這些都是歷史上的名人，當天我在台下看到他在台上，也算是與名人搭上了關係，心裡有無比的喜悅。

第二天在藝術系樓上由系主任黃君璧教授親自與新生個別談話，輪到我進去向他敬禮時，他還一直盯著我的名字看，好一會才開口問：「你和父親不同姓？」我回答：「是的，因為⋯」他馬上阻止我說下去：「沒關係，我只是隨便問問，說不定要花一小時才說得清楚。」接著又問：「你家裡是做生意

的，有錢嗎？學藝術要花很多錢的，你知道嗎？」我不知該怎麼回答，於是他就說：「好，好，好，就

這樣，你可以下去了。」

開學之後，上素描課分成兩組，由林聖揚和陳慧坤兩位教授分別指導，我被分在陳教授這一組，

上課鐘才剛響完，他就站在教室門口，進門後只說一句話：「用你們自己的畫法去畫畫看，你們都通

過考試進來的，應該沒問題。」說完就拉過來一張椅子，坐在門邊只顧看他的書。

下課鐘一響隔壁的林老師走過來問陳老師：「你改了畫沒有？你能夠改就好啦，我那邊連改都不知

道該怎麼改。」說完掉頭就走，我看到他的背影想起王建柱老師說過林聖揚是全臺灣最像藝術家的藝術

家，只看到背影我也已經有這種感覺了。

第二天上課時，陳老師才動手為我們改素描，改到一半他突然間站起來對著大家說：「同學們聽

好，你們看不見的話，就眼睛閉起來看。」說完不管學生聽懂了沒有又坐下來繼續改畫。我想起王建柱

老師說過，「要瞇著眼睛看石膏像，才不會只看見細部而忽略了整體」，這可能就是陳老師的意思，卻

不知道同學之間有多少人聽懂「閉」的意思指的就是「瞇」。陳老師在日本受美術教育，學習時用的語

言以日語為主，如今教學要改成中文，必須在腦裡先翻譯好了再說出口，因而經常詞不達意，聽者要費

神去猜才能了解。

每週有一堂兩小時的藝術概論，老師是趙雅博神父，雖然不像陳慧坤老師有學習的語言（日語）

和教學語言（中文）的差異，他的語言我仍然無法聽懂，即使每句話都聽懂了，將之連接起來就是不知

所云。他邊說邊笑，只能說他喃喃自語，每句話都是說給自己聽的，所以直到學期結束，我只記得他

說：「藝術家看到一棵樹，就把它畫下來，畫成自己的作品。」這句話就是我從趙神

父那裡學到的「藝術概論」。儘管聽不懂，卻不曾在同學面前表示過自己不懂，這時大家都剛從高中畢

業考進來，怕被別的同學看低自己的程度。有趣的是，畢業已幾十年，有一天在紐約廖修平家中為了歡

我們這一班

迎傅申，四、五位同學前來聚餐，不記得是誰起頭說出來，終於異口同聲說出實話，原來全班沒有一人能聽懂。這情形下徐孝遊還有問題發問，趙神父也能回答，回答什麼仍然無人聽懂，期末的考試成績，王秀雄以98分贏得全班之冠，我猜一定是考卷上他寫的字跡最整齊。

大學生活不同於高中，同學來自全島各地，年紀也有相當差距，若是應屆畢業生，一眼就看出來，他們依然保持中學生模樣，還有幾分中學生習性，張光遠、吳家杭、蘇世雄、廖修平等平時雖未穿中學制服，還是未完全脫胎換骨。另有幾位保送進來的師範生，一看就是社會人士，尤其是女生的髮型和臉上化妝，已經是上班族的打扮，見到同學很有禮貌打招呼。男同學裡王家誠、李奉魁、傅佑武、蔣健飛等如果不是在同一班級上課，我都應該稱他們叔叔，待人處事的老成，連口裡說出來的習慣用語皆聽得出有相當社會歷練，以後四年要和這許多不同年齡的人作同學一起學習，雖有些不自在，也因為這樣才叫做大學生活。

上課還不到一個禮拜，同學之間還沒有完全認識，每個人的程度已經很清楚看出來了。李焜培是香港僑生，水彩畫有他突特的技法，他把畫畫說成「寫畫」，才知道他的水彩畫是寫出來的；另一位越南僑生文寶樓的畫更驚人，粉彩、素描和油畫，在同學看來已是專家的程度，據說來台之前已跟隨法國老師學過四年，穿著打扮也已經像個畫家；一位個子矮小的南部人叫林蒼莨，偶然間露出一手線描的插畫，讓同學都感到驚訝，是受過長年訓練方能達到的技法，而僅僅高中畢業生已經做到了，尤其能創造出各種各類怪異的造型，裝在他腦子裡隨時可以抽出來發揮，是班上的一位奇才；中學時代就在名家李

石樵畫室學畫的廖修平，在同學眼中是個素描家，他畫的不是石膏的外型而是質和量的表現，尤其從李老師那裡學到一套十分完備的素描理論，這是在師大老師那裡都學不到的，每次他在教室裡為自己的素描講解，便有很多聽眾圍過來，數十年後我定居台中，遇到許多也是李石樵的學生，沒有一人能像他把李石樵的素描理論詮釋得如此齊全；有位旁聽生叫黃傑漢，平時在印鈔票的製幣廠上班，全身髒兮兮地就來和我們一起畫素描，他說話廣東口音雖重還是可以聽得懂，從他那裡第一次聽到李仲生的名字，以及與他相關的事蹟，為了學畫他到處去拜師，畫壇上的名師，尤其是廣東同鄉如梁氏兄弟、劉其偉等，都是從他那裡才得知一些。四十年後，我從國外回來，到九份礦區去看他，仍然是單身生活，記憶已有些衰退，但還記得我們一起畫素描的那一年，在他身上發生的一件可怕事情，有人要他當人証指出李仲生的思想問題，以晉升尉官為條件，被他拒絕了。所以今天只能靠一點點退休金渡晚年，在九份一間破舊小石屋裡，不知已住了多少年，依然擺著石膏像在畫素描，還過著學生時代的生活。

一年級上課時有幾位生面孔的學生和我們一起上，後來才知道他們是重修的，多半沒通過莫大元教授的色彩學、透視學和用器畫，其中一位是後來成了名導演的白景瑞，照理他應該已經畢業了，只因為在校期間借同學的作業寫上自己名字被發覺，所有莫老師的課都要重修。開學迎新會的那天，他被請來表演《小白

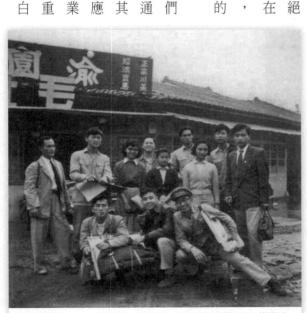

師大美術系48級同班畢業旅行中攝於台中市區。前排右起：謝里法、吳家杭、林蒼筤；後排右起：李元亨、李音生、曾嵐、廖修平、袁樹竹、葉慶勳、梁秀中、傅申、李奉魁。

離婚記》，這是他（小白）最拿手的脫口秀，當他手拿白手帕時，演的是女人，手帕放進口袋之後就是男人，一個人扮兩個角色，對話時將電影名稱串成一句話，這樣自己跟自己打情罵俏，日後我又在別的地方聽到類似表演，才知道是從《影迷離婚記》改編過來，被他改名叫《小白離婚記》。雖然學的是美術，一生卻沒畫過幾張畫，但拍了許多好電影，學校的四年裡所有科目都輕易混過去，就是混不過莫老師的課。以這情形看來像是沒有畢業就離開學校，曾經到某晚報當記者，製造一個新聞，報導他自己參加義大利某國國際美術展而得獎，會場升起中華民國的國旗。後來出國到義大利留學，回來時報上刊了很大消息說他是我國有史以來第一個電影博士，第二年另一位留學生叫劉芳剛也從同一學校畢業，拿的也是同樣文憑，回國之前請教師大劉真校長，大意是說：「如果我也說是電影博士，那就是說謊，若說不是博士，人家會以為我沒讀好，拿不到博士。」這問題連校長都不知該如何為他解決。其實有無博士，看電影的沒人在乎這些，也沒人認為非博士就拍不出好電影。後來白景瑞到大學裡教書，有一天在校園綠蔭道上巧遇莫大元，莫老師本來想迴避，他已老遠招手跑步過來，莫老問他當年沒有及格，難道心裡沒有怨。小白回答得很開朗，他說：「我現在已經為人師表，您給我的教導我應該感激，哪來的怨言！」這是莫大元老師退休後到紐約時親自對我說的。

班上唯一的大個子蔣健飛，是中途插班進來的退役軍人，退役時已官拜上尉，同學們看他一副大將軍派頭，天生就是發號司令的將才，就推舉他當了班長。那時還沒人知道他有什麼來頭，直到有一回我們全班要去台中霧峰參觀故宮，在鐵路局貨車改裝的代用客車裡，同學們手拿速寫簿，隨意找對象畫速寫，上來幾名阿兵哥，突然搶走陳同學的速寫簿，大叫：「你在畫女人，女人怎麼可以被你這樣畫，你身分証拿來我看⋯」全車旅客為之轉過頭來，陳同學顯然被嚇慌了，把証件給他時手還發抖，話也說不出來。這時班長蔣健飛趕緊出面斡旋，笑著臉稱那阿兵哥同志，把自己的証件給對方看過，又伸手將被搶的速寫簿及身分証取回，事情才告結束。過後我問蔣班長，你拿了什麼給那個人看，他說是補

給証，証明自己的身分是陸軍上尉，學校的教官也不過中尉而已！日後到了美國，大家閒聊時才聽他把金門打贏共軍一戰的始末說了出來，聽完所有人都建議寫成文章發表，他也點頭應允卻不知後來寫了沒有。

關於他當初之所以到臺灣，是基隆有個朋友開廣告公司，要他過來幫忙畫廣告，同來的有葉大東、葉世強、靳尚宜等都是廣州美專的同學，下船後雖找到廣告公司卻已經關閉，只好各奔前程。他獨自往基隆碼頭走來，不知何去何從，走到一艘軍艦旁邊，幾名軍人很有禮貌邀請他上船，先給飯吃，再拿衣服給他穿，不一會工夫船就開航，靠岸時已經是中國大陸某港口，部隊接到有共軍流竄到這一帶的情報，便隨軍隊進入一個村莊，他奉命寫標語安撫百姓，飯才剛下鍋，就聽見四面八方機槍響起，才跨出村莊沒幾步就中了子彈，一位士官長過來扶起他繼續往前跑，終於成功脫逃，撿回一命。後來部隊撤退到金門，他以文書官被派到司令官身旁聽命，沒有幾日共軍大舉攻打金門，我軍已退到最後據點，這時正逢海水退潮，共軍登陸艇全部擱淺在海灘，後面的船又無法補給的情形下，岸上我軍幾部裝甲車本該放棄的，又開始動起來，以機關槍掃射反攻，此時正想逃跑的我軍一看形勢反轉便又回頭反攻，這一仗竟然打贏了。蔣健飛自稱一聽槍聲

1975年前後在紐約全家福酒樓前與師大同學合影。左起：吳炫三、謝里法、廖修平、蔣健飛、蔣的兒子冬冬。

就兩腳發抖，沒想到竟被司令官選為戰鬥英雄回臺灣接受褒揚。有了功勞這才申請學校進修，而插班進來與我們同學。他說這故事時已近三十年之後，我只能將記得的寫出，沒有寫到的有一天由蔣健飛自己再作補充，可惜兩年前他以八十二歲高齡過世，卻不知有無傳記留下來！

蔣健飛當班長有模有樣，得到同學的信任，從此每學期照原任，沒有人想要再改選。有一回，幾個同學到他住的地方，在桌上看到幾本小畫冊《巴黎遊記》和《華盛頓遊記》之類，還有一本書法的介紹叫 The Chinese Eye，中文名為《中國畫》，都是英文寫的，問了才知道作者蔣彝就是他父親。1968年我從巴黎轉往紐約，終有機會見到面，他和蔣健飛一樣身材高大，父子雖然沒在一起生活過，但說話語氣，中英文混合著用，表達時的手勢，這一切讓不認識的人看了也知道他們是父子。多年來蔣彝在美國大學裡任教，由於在中國文化方面的教學有貢獻，加上連一般美國人都寫不來的流暢優雅的散文，那幾年各大學都贈他榮譽博士，最後是從哥倫比亞大學退休。我每次打電話向他問候，總是說要請吃飯。紐約124街有家中國餐廳就像他家的廚房，來吃飯都不必點菜，有一次他突然對我說：「我從前是貪官污吏你知道嗎？」這話使我嚇了一跳，想起孫多慈老師提過，幾年前蔣彝也對她說過同樣的話：「我早年在妳家鄉刮過地皮。」我不明白他們的年代是什麼情況，他肯這樣形容自己反而令人感到敬佩。臺灣退出聯合國，又與美國斷交，那時代在臺灣當官的都是他留學時的舊識，談到此他就有許多怨言，說：「我就叫他們馬上宣布獨立，很多人也贊同，但沒有人敢說出來，讀中國書的人都有這種包袱！」

李奉魁是班上年齡最大的一位，初看有點像洋人，但他自稱新疆人，後來才知道是山東人和白俄女子的混血，第一堂課初進教室時同學以為是教授來了，又聽工友「您老先生」、「您老人家」地稱呼他，一時令人分不清他的身分。平時拿著一本厚厚的精裝書在閱讀，偶而輕聲朗誦，猜想他讀的應該是俄文。又聽說他曾經是新疆歌舞團團員，來台演出期間脫隊留下來，由於他懂俄語，所以電台請他去對蘇聯做心戰廣播，多年來以邊疆同胞的身分受到政府照顧，平時騎著一部三槍牌的高級腳踏車，生活過

得比一般人都好。有一回想託人到香港買顏料，向廖修平借了十塊美金，却一直見不出來，每次見他在教室裡講話太神氣時，廖修平就故意當眾找他討錢，壓壓他的氣勢。大四那年為了向溥心畬拜師，只好忍痛將心愛的腳踏車賣了，辦幾桌酒席請所有師兄師姐吃飯，日後他一直將跪地拜師的照片放大掛在自己畫室，對他而言，這張紙比大學畢業証書更加值錢。在校期間他一度愛上系裡的學妹，分手後寫了一本小說叫《夜行人》，我們班上算他最早寫書出版，也僅僅寫了這一本，不然在臺灣文壇如今該已經有了名氣。

這幾位年長的同學，素描都不怎麼好，日後在繪畫的發展方面顯然相當吃虧，但傅佑武則不然，他從台北師範畢業教了幾年書才考進師大，比其他人多畫了幾年素描，所以拿起炭條便已經看得出是位老手。又由於當過老師的關係，好為人師的習性改不掉，經常看到他在替女生改素描，講解起來比陳慧坤老師有更多大道理，細聽之下才知道都是五十年前朱光潛《美感經驗》書裡的那一套，他能夠活學活用也實在不簡單。他偶而也替人改水墨畫，看他手拿著筆桿在紙上虛劃幾下，遲遲不落筆，這種謹慎的姿態，很像我童年時代見到的那位毛蟹仙，嘴裡「這個、這個、這個…」，並不是口吃，而是配合手上的動作，儼然像一位前朝的老學究。畢業後他留校當助教，一路升到教授，又當了系主任。1988年11月我從美國回台，他請我和系裡的教授一起吃飯，聽到他以謙虛的語氣對教授說話，一再表示「我是為各位服務的，請教授們隨時指教」，這種話在黃君璧當主任的時代是聽不到的，政治民主化之後，系主任不再是官，反而自認是為民服務，那時我心裡很想知道，他的主任做來是不是太委屈。

大學的四年當中，班上女同學談起王秀雄時，因為記不得他的名字，就說那個瘦瘦有酒窩的男生，他的年紀也許比傅佑武大些，由於身材瘦小看起來年輕好幾歲。以這年齡他的日語應該讀到國民學校畢業，比我們只學兩年日語的要好很多。他經常在教室裡吞雲吐霧，看來很有學者派頭，在剛從高中出來的我們眼中，總覺得要像他那樣才像個大學生，能以第二名考進藝術系，當然有他的實力，可惜在

學校的四年裡，我們之間除了招呼沒有交談過幾句話。

反而是考第一名的吳文瑤及第三、四名的李元亨、蘇世雄三位同學成了無話不談的朋友。吳文瑤是個絕頂聰明卻一點也不用功的學生，他懂得吸收外界訊息，通過個人的理性分析歸結出一套道理，雖然這道裡僅止於似是而非的層次，但依然足以令人心服。他說藝術系畫水彩畫的四大天王是四年級的羅慧明、何文杞、劉文煒和江明德，這種話才進學校不到一個月他就能說出口，而我還完全不知道他們是誰。他又說日本有兩位畫家是國際裁判：安井曾太郎和梅原龍三郎，初聽之下我沒有任何懷疑，以後越覺得不對，現在終於知道根本不是這回事。吳文瑤是個輕易下定論的人，這種人最不適合於做學問。

他曾經告訴我，投考藝術系之初，最支持他的是舅舅，親身經歷二二八事件的人對任何事情都缺乏主見，唯有對吳文瑤要學畫的事舉雙手贊成，他說：「這輩子只顧畫圖，什麼事都別管，才能平安無事，是最幸福的人生。」可是吳文瑤如願進了大學之後對畫圖的事並不如想像熱心，慢慢地才明白只畫圖不管政治，政治還是會來管你，那又怎麼辦呢？這代臺灣人是多麼天真！

吳文瑤之所以考上榜首是因為英文分數高，李元亨之能名列第三是由於數學考得好，這是事後他們自己說的，李元亨就是和我同一考場的那位素描高手，入學後和吳文瑤兩人住在同一寢室，由於程度相當，以致每天都在鬥嘴，比較之下吳的口才厲害多了，也更刻薄，譬如李的臉經常漲得通紅，皮膚又粗糙，吳就毫不客氣形容他像猴子屁股，又加一句：「不相信你們可以到圓山動物園去看看，就知道我粗糙，吳就毫不客氣形容他像猴子屁股，又加一句：「不相信你們可以到圓山動物園去看看，就知道我的話正不正確。」聽到這麼說，李元亨的臉更紅了，可惜嘴巴就是比不過人。李元亨做事認真，動作較慢，不論畫素描或水彩都比別人花多一倍工夫，也成了吳君嘲笑的話柄。有一年我們全班到台中旅遊，走過柳川時看到楊啟東的弟弟楊啟山帶了幾個學生在橋頭寫生，從我們學院的角度看來，畫法確是太刻板了些，李君看到了手癢也想要畫，引起吳君在一旁冷嘲：「去吧，看你會不會比楊大師的徒弟刻得更久！」他不說誰比誰畫得好，卻說比誰刻得久，罵人的本事真是到家。李君是沒聽懂還是寬宏大量，

師大三年級與同學攝於學生宿舍。前排右起：謝里法、吳文堯、陳誠；
後排右起：郭煥材、劉劍如、吳登祥。

竟然一聲不響架起畫架，加入寫生的行列。鬧了四年最後兩年還是都以上等成績從師大畢業。1964年我到巴黎，一年後為兩人申請到巴黎大學文學院的入學証明，李元亨動作雖慢，於兩年不到就順利到了巴黎，吳文瑤從此沒有音訊，連寄去入學証書，收到與否也沒有回覆。又過了十年我已到紐約，他才靠太太的關係以應聘前來美國，住在田納西州查塔努加市（Chattanooga），他在信中譯成「車頭奴家」，開始認真作畫，如今吳、李二人都順利成了一流的專業畫家。

以第四名進師大的蘇世雄，學生時代的四年當中，我對他的評價一直很高，認為他如果走藝術的路一定是最有前途的，升到三年級之後，我逐漸忽略他的進步，甚至沒有注意到他的存在，同學之間不管哪一科目都有競爭的假想敵，起初蘇世雄有很強的影子在我眼前不時晃動著，然後逐漸消退淡化。畢業展前夕，我到台南，看到他的未婚妻Akimi小姐，繃畫布給他畫油畫，令我好羨慕，是愛情的力量使他在這一陣子能畫出很好的作品。他和吳登祥兩人可以說是天才型的畫家，畢業展的作品一點也不造作，很自然畫出了內心的感覺，在我的評價裡，這就是真正的好作品。畢業旅行全班來到台南，他約了幾位同學去市場裡吃麵攤，他說我們是同一國的，今晚特地約來在一起，以後機會可能不多了。雖然已不常在一起，他還是把我當同一國的好兄弟，心裡感到很溫暖。以後各奔東西，

確已不再有機會相聚，等我從國外回來，才知道他已經是臺灣有名的陶藝家。

才華與蘇世雄一樣，在我的評價裡列為最高層次的吳登祥，在大學四年裡從不跟任何人競爭，但却是我暗中競爭的對象，甚至覺得我一直比不過他，若問到底哪一樣不如人却也說不上來，雖然成績都比他亮麗，但是在接觸過程中感覺到他的壓力永遠不容忽視。記得大學一年級時，廖修平就說過吳登祥才氣甚高的話，初聽之下以為是李石樵說的，然後由他轉述，又發現吳登祥從未到過李石樵畫室，純是廖修平自己的看法，才大一的學生，相處不到一年，就能一語道出同學的優點，與其說吳登祥如何，更因此而看出廖修平的眼力。

我第一次環島旅行是大二的暑假，在吳登祥邀約下從台北出發乘火車到蘇澳，轉蘇花公路到花蓮，第二天一早搭慢車往台東，這段旅程直到天快暗了才達終站，超級慢車的旅行經驗，我後來在西班牙又再度體驗到，每到一個大站旅客自動走下月台散步、做體操、抽菸或買飲料，幾分

師大美術系48級同學聚會，地點在美國紐澤西廖修平家，左起：蔣健飛、謝里法、陳瑞康、吳淑真、廖修平、吳登祥、廖梧興、莊秀琴。

鐘之後聽到汽笛聲響才上車，上來時有人手提著土產分給其他人共享，感覺很是溫馨，臺灣東部和西班牙確有相似的地方。

吳登祥的父親於終戰初期當過台東縣長，吳家是當地的大家族，在同學之間偶而也會提及，聽說他父親叫吳金玉，是客家人，母親是平埔族的公主，從娘家帶來許多田地當陪嫁，吳登祥大哥到東京讀書時娶了日本太太回來，我住在吳家的那幾天，聽到全家人使用多種語言感到又有趣又羨慕。吳登祥樣子和我長得特別像，走在台東街上，遇到他高中同學彼此聊了一陣，竟然才問：「你們兩人哪一個才是吳登祥？」又到他當醫生的叔叔家，太太是日本人，有些重聽，看到我們兩人，他手搭在太太肩上用日語大聲說：「兩個阿祥回來了！」那幾年裡我們兩人會相似到令人難以辨認，回想起來真太不可思議！

從家庭環境看來，吳登祥應是個富家子弟，但在生活上由於鄉間長大，所以性情樸實，大學四年把時間都花在閱讀和作畫，幾乎不曾見他到西門町上過電影院，有時我更覺他像是有涵養的修行者，從一開始不論人格和藝術我對他早有很高評價。

我們這一班畢業那年是民國48年，所以學校就將我們編為48級，說這一班同學有多優秀也不見得，但後來在藝術教育的路上持續走下來，獲得教授頭銜的顯然較其他班級更多，所以外界就把這班稱為「將官班」。在軍校裡哪一班當將軍的最多就稱這一班為將官班，當軍人的其所以能活到升為將軍，是因為他們在關鍵時刻沒有來得及為國犧牲。但在教育界則不然，是因為他們堅持崗位把一生奉獻給教育工作，最後取得了教授的職稱，48級三十八位同學中至少有十五位後來都當了教授，也有當系主任和院長的，如梁秀中、何清吟、傅佑武、廖修平、李焜培、王秀雄、王家誠、傅申、文寶樓、李元亨、蘇世雄、吳文瑤、張光遠、陳瑞康，到最後大家都接近退休年齡，我才從國外回來，也勉強擠進教授名單裡，成了48級的「將官」。

繪畫的基礎素描課

大學的四年當中，我有一段很長日子住在台北大橋頭阿金姑家，為了省錢每天步行從延平北路走到北門，再繼續南下經過新公園到總統府前，繞過南門轉入植物園，到了和平東路不遠就是師大園區，順利走過來大約一個小時路程。若看到什麼特別可入畫的景，就豎起畫架來畫張水彩，雖然出門時才7點多，路上一耽擱，經常來不及上早晨的第一節課，這些課通常是英文、國文、藝術概論或是術科的素描。從一開始我就不是準時上課的好學生，所以那一陣子同學們常看到我上課時匆忙間揹著畫架跑進教室。也因為這緣故使我有機會到孫多慈老師畫室裡當她的助教，在課餘時間使用她的畫室作畫。

二年級的素描課每星期有三個早晨，孫多慈教授是指導老師，她經常在第二節課才到教室來，而我由於上學途中又畫了一張水彩畫，也僅早她幾分鐘抵達教室。這時裡面有三十七位同學加上兩位旁聽生，已經擠得滿滿地，我只好把畫架擺在靠近門口，視線穿越幾個人頭遠望著石膏像才勉強畫起素描。當我打好輪廓開始為明暗分面時，孫老師剛好來到門外，站在我背後，不知看了多久才發出聲音：

「從背光的角度畫石膏像，難度很高，你掌握得很不錯，但要小心不可瑣碎，其實瑣碎也不是不好，只要能統調，瑣碎也是特色⋯」這幾句話幾乎一字不漏留在我記憶直到如今，她又說了很長一段話，但由於我經常分心，畫來並不怎麼順手。

「你的炭條給我！」她從背後伸出手來，於是我讓出位置，由她幫忙畫下去，這時的畫面才剛成形，不能說她在為我改畫，只能說是在紙上略磨幾下而已，就已經看出她以老練手法把畫面穩住了，然後將炭筆交還給我。另一手又拿起饅頭，說：「饅頭不僅是用來擦，同時也可以用來畫。」說著就開始做示範，這時近旁幾位同學也都圍過來，既然都來了，老師便就地講解，直到下課鐘響。

後來終於發覺是因為我的畫架堵住教室的入口，只要畫架不再移動，孫老師就進不了教室，和第

一天一樣，這個禮拜的素描課她只指導我，教完了就離去，最後一天我聽到有同學在抗議：「素描的課

只教一個人，太偏心了！」這聲音是林一峯那裡發出來的，令我感到十分歉疚。此時能做的就是盡量去

移動我的畫架，讓出更大空間，等下次老師來時可以順利通過。

幾個星期過去，已經畫過幾張石膏像素描，孫老師再到我的畫前，她只說：「用你的方法畫下去，

等你認為已經完成了，我再過來看⋯。」記得這張素描是用直線分割做了新的嘗試，把立體的頭像用

塊狀的面拼合起來，雖並不很成功，但孫老師再來看時，却說：「從分割到組合，你為自己出了一個題

目，能夠每幅畫有個題目，是很好的一件事。」臨下課時，

她又說：「你們可以到我畫室裡來畫畫，過去也一直有人來

使用我的畫室。」她是對全班說的，又像是在對我一個人

說，第二天我就壯起膽子把兩個月來所畫的水彩寫生帶到她

畫室請老師指教。

剛進師大我雖經常揹畫架到各處寫生，回來之後心裡却

一直懷疑，不知這樣的畫算不算藝術，這種極幼稚的問題亟

需找人解答。有時到「省展」、「台陽展」去看別人畫的水

彩，心想只要能入選當然就是藝術，那麼我畫的與藝術的差

距有多遠，這是我最想知道的，既然已經考進藝術系，依然

不知「藝術」為何物，日後想起來亦覺得多麼好笑。

那天帶著五、六十張水彩到孫多慈老師畫室來，孫老師

一張張看過去，然後把畫分成兩邊，這和後來在巴黎請熊秉

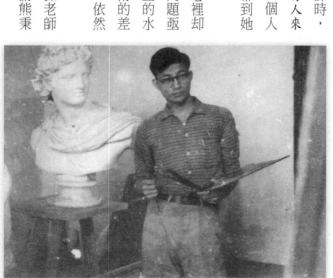

就讀師大期間利用孫多慈教授畫室作畫，並當她的助教，直到1964年出國。

明看畫時一樣，他們都是分類之後再作講評，已不記得那天孫老師針對水彩畫說了什麼，印象中她說的應該是些鼓勵的話，若有批評不外就是：「這裡太瑣碎，可以再簡化，色彩應該更加活潑。」然後還會建議把畫帶去請教馬白水和廖繼春兩位老師，多聽些不同說法會更有益。

看過之後正準備告辭離開，兩位高年級女生此時走進來，孫老師便要我陪著聊天，聽她閒談當年就讀的南京中央大學美術系，她說：「我們那時候畫畫得比較好的都是女生，現在反而是男生，我就不懂啦！」又說：「徐悲鴻先生在巴黎那麼多年，對繪畫一直很保守，稍微變型的畫風他都不能接受，回國之後每提到馬諦斯就說成『馬踢死』，那麼的恨他！」

臨走時孫老師又提及要我前來使用畫室，並說這兩天有模特兒，晚上可以來畫，我聽了很高興，一口答應了。

當晚我帶著畫具和畫布過去，七點鐘不到就站在第九宿舍門口等候，不久來了一位女生，是台大外文系三年級私下與孫老師學畫的邱建英，提著一張已經畫過的舊畫布，看到我畫布是全新的，認定我是新手，開口就問我是不是第一次畫油畫，雖然畫過一兩幅，與第一次畫亦相差不遠，就點頭說是。

不久孫老師與模特兒一起乘自家用三輪車到達，原來她就是林絲緞，好幾次在走廊上擦身而過，黑色皮膚，一對小眼睛，眼尾往上翹起，體型看來已成熟，神情卻還很幼稚，一時看不出她真正年紀。

這是我第一次畫女人的裸體，心情不免有些緊張。其實並不完全因面對一個赤裸的女性身體，而是和孫老師一起，把畫布擺在她近旁拿筆畫畫。那天我只顧畫自己的，不去注意她們怎麼畫，中間有幾次休息，也不去看一眼別人的畫，就這樣畫到最後。其中一次林絲緞走過來與我交談，告訴我這學期結束後她就不做模特兒了，因為一般人對這種工作畢竟還有偏見，到目前為止她只能告訴家人是在師大當職員。果然在我三年級開始畫模特兒素描時她就不來了，這期間一連換了幾個模特兒，甚至由同學去替代。不記得隔了多久林絲緞才又回來，據說是袁樞真老師在路上遇到，把她帶回學校的，從此決定了她

以模特兒為終身事業的命運。

關於林絲緞當初所以進師大藝術系當模特兒，在保守的社會環境下沒有人會刻意去打聽，我是畢業後到基隆光隆商職任教，偶然間在同事汪壽寧家看到幾張林絲緞的相片，其中一張是坐在椅上裸露上半身，模樣比現在年輕好幾歲，才聽主人敘述有關她當上模特兒的經過。

藝術系本來已有個女模特兒，不做了之後，一度由當工友的退伍軍人老張代替，據說由於某些不方便之處，才又積極向外物色人選。所謂「不方便」，據高年級同學說，某次正在上課時，有隻蒼蠅之類的小飛蟲飛進了教室，正巧停在老張下部敏感之處，受到不明物體騷擾正開始有反應時，趕緊趴下身體尋找遮蔽，久久不敢起身。老師看到他休息那麼久，開口督促他站立起來，沒想他竟回答說：「就是因為站起來所以不敢立起來！」引來知情的男生一場大笑，從此成為藝術系裡多年的笑話，那以後老張就沒再當模特兒。

這時四年級的汪壽寧和江明德是男女朋友，對繪畫藝術正狂熱的時候，一有機會就找人去當他們的模特兒，找不到就自己當。那時林絲緞剛小學畢業，每天見她獨自在師大近旁閒逛，江明德發現這女孩年紀雖小發育已經很豐滿，就帶到畫室裡給她看畫冊，百般開導之下，終於願意將上身脫下拍了照片，然後全身脫光畫素描，接著才帶進學校，來當系裡的模特兒，她的模特兒人生是這樣開始的。以後在上課時間以外還經常與同學們交遊，有人鼓勵她學語文、手藝和舞蹈，到海水浴場游泳，幾成為班上同學的一員。每當暑假過後，由於皮膚曬黑，有遮蓋的地方留下明顯的痕跡，對初學者表現人體的明暗產生很大的困擾。學校畢業之後就沒有再聯絡，再見面時已經三十年過後，她到紐約來，我為她設計一個人體和幻燈影像共舞的舞蹈，由於條件不足，並沒有很成功，而這時在國內她已是個頗受注意的舞蹈教育家。

從大學二年級下學期起，孫多慈老師就把畫室交給我管理，並決定要招幼童班讓我去教，聽到她

這麼說一時心裡感激，就說：「這正好讓我學習教學，不收取學費我也願意。」孫老師馬上糾正：「不可以，在社會上做人處事，應該怎樣就得怎樣，有了收入才能過正常人生活。」這句話我一時還沒完全聽懂，日久之後才逐漸體會出來。我這一生中長時間沒有穩定收入的畫家生活，使我沒辦法過正常生活，過去的種種挫折原來都是這樣產生的。

師大藝術系老師們

在孫多慈畫室裡我很認真畫了許多畫，也結交了許多校外朋友，如邱建英、林小蝶、許居瓊、成月祥、蕭永連、陳兆勝、吳好在、吳登居、劉絢美、高文慈、曹志漪、葉蕾蕾、于婉君等，多半是當時國民政府高官子女，除了吳登居，其餘都是來台的外省人，因此在畫室我從沒講過一句臺灣話，雖然在臺灣，有這麼一個地方讓人自我設限不說台語，說這裡有什麼其他地方沒有的磁場，想來亦有一定程度的正確性。

這四年當中，由於從師長那裡得到許多鼓勵和讚許，使我對藝術這條路的信心大增，開始籌劃畢業後的出路，想來想去唯一出路是到巴黎進

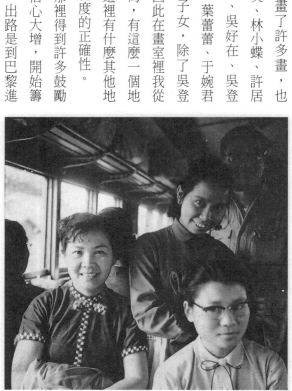

1958 年謝里法（後面立者）與孫多慈教授（左）、畫室學生高文慈（中）、邱建英（右）在往台中之火車上合影，同往當時故宮博物院參觀。

修，除了努力學習法語，便是訓練自己挨餓的本領，自動餓一兩天嘗嘗到了外國之後過窮畫家的滋味。

想來這是很笨的做法，但還是像練功那樣故意不去吃東西，直到發覺半夜裡盜汗，醫生檢查後告訴我得了肺病，必須照顧身體，這才擔憂若沒有強健的身體根本無法在巴黎過生活。到阿金姑家給當醫生的英麟表兄看過後，他若無其事隨便開個藥方，這樣連續吃了幾個月，不知不覺間已經不盜汗，肺結核不知什麼時候也已經好多了。

這期間聽孫老師的話，多吃牛肉、多運動來調養身體，為此我盡量到外省館子吃牛肉麵，常到戶外寫生而不再留在畫室裡，且每天步行上下學。可是另一個麻煩是，揹著畫架在台北近郊到處寫生的結果，屢次被請進警察局或保防部隊裡，於是又了解到臺灣社會表面上平靜，暗地裡還有很多眼睛在監視著每個人。

記得上水彩畫第一堂課時，馬白水老師教的不是如何使用水彩顏料的方法，而是如何在寫生時被捉走的脫身術，他舉了許多不可以畫的場所，如鐵路、橋樑、海岸、總統府、海港，尤其是軍事要地更加嚴禁寫生，然後又舉出自己的例子，他曾在新公園距離總統府還很遠的角落裡偷偷畫一幅總統府全景，接近完成時，聽到遠處傳來整齊步伐，兩名憲兵已出現在眼前，兇狠狠地大聲問道：「幹什麼，幹什麼的？」他只得嘻皮笑臉回答：「是在畫水彩畫呀！」對方更大聲：「難道你不知道這是不可以畫的！」就這樣被趕走了，他却十分得意地說自己成功地逃過了這一劫。

他趕緊低聲下氣陪不是：「這、這、這怎麼辦，畫一半了，我該怎麼辦！」「收起來，即刻離開這裡！」

馬老師特別叮嚀說，這時候絕對不可以自以為有理而跟人爭吵，結果倒霉的是自己，他說畫總統府被捉的人為數不少，連政工幹校的梁中銘、又銘兄弟都被關過一夜，何況是一般百姓！在那時代裡，就是要先學會保護自己然後才學畫水彩，這種事有天說出來給後代人聽，恐怕沒有人會相信！

馬白水的教法顯然經過一番長時間的經營，或許有人認為太八股，但他的這一套教材把水彩畫方

法簡化而且文字化寫成口訣，至少在臺灣尚未有人這麼做過，雖不敢僅以此而評斷他的藝術成就，日久之後的確在我心目中分量越來越重，他的一點一滴在我記憶裡越來越深刻，是我一生中值得懷念的師長。

我在術科方面的成績，除了素描和水彩，還有雕塑和木刻版畫都取得很高分數，雖沒有去比較過其他同學，私下評估應該是全班最高分數才對，四年級教雕塑的老師叫何明績，版畫老師是吳本煜，兩位都十分照顧我，何老師給我石膏粉翻石膏像，吳老師帶我到他宿舍裡翻閱參考書，留在那裡吃師母燒的菜。

從高中時代起，我就常到新公園的臺灣博物館看畫展，規模最大的是每年一度的臺灣全省美展，其次才是教員美展、學生美展和民間的台陽美展，以及好幾年才舉辦一次的全國美展。記得大一那年的省展我是跟著王建柱老師前往參觀，他對繪畫的主觀，在我什麼都還不知道的時候已強烈加到我腦子裡，以後幾年導致我對畫家有許多的偏見，例如他與廖繼春有特別好的師生關係，站在作品面前侃侃而談，回味當年學生宿舍裡廖老師進來兩腳一蹬坐在床上，掏出香煙每人一根，開始吞雲吐霧，這種情境他也想感染到我身上，要我陪同他一起陶醉在眼前廖繼春的油畫中，在所有展出的作品前他很主觀為廖繼春打了最高分，然後是南部畫家郭柏川，也是那種陶醉人的畫面，不過他是屬於酒醉的境界，而且更有一股少見的霸氣；又帶我到蕭如松的畫前，是大幅的不透明水彩，他說此人十分清醒，而且有潔癖，本來已經走過了，又轉身回來，在臺灣美術中樹立了自己獨特的境界；到了藍蔭鼎的畫前，不論對人或對物都是乾乾淨淨地，這樣的水彩我真不明白為何說他油！」轉身又繼續往前走，說：「這幅畫很油！」轉身又繼續往前走，這樣的水彩我真不明白為何說他油！

老遠看到李梅樹的油畫，他笑起來了，走近時開口說：「同學裡頭有人畫得像電影廣告時，別人就說你畫得太李梅樹了，這話你懂嗎？」我當然懂，但我不贊同，到底為何不贊同，自己也說不清楚。到了國畫部，他只看林玉山的畫，指出他的畫路廣泛這才是真正的畫家，所謂的中國畫多半是畫了山水就不畫

花鳥，畫了花鳥就不畫人物，畫人物就不畫動物，自限於固定類材，到後來畫到熟練時，所有的畫都是背出來的，脫離了現實，便不再有創作。在我面前王老師永遠那麼權威，說出來的話就等於是結論，我將之一一牢記在心裡。

除了王建柱，在大學時代灌輸理論給我的，還有高我三年級的學長，基隆同鄉會裡認識的林書堯，他或許在教室裡看過我的素描，每有機會在一起，他就長篇大論，從頭到尾用日語說出一套大道理，我的日語還勉強跟得上，但是他的大道理我就只能一知半解。令我敬服的卻是他對待後學的誠懇態度，雖然把話說得太長了些，但我還是很願意聽下去，因我能感覺得出他是想把肚子裡的所有都掏出來給我，這種誠意能夠不接受嗎？及今還記得的是，當他說到畢卡索一生繪畫思想的演變，認為想了解一個畫家就得先把他創作的過程整理出來，陳列給自己看，這句話在那時候的確給了我很大啟發，順著時間把畫家的心路歷程以圖像編排，陳列給自己看，這成了我以後研究的主要方法之一。

後來又結識江明德，他是林書堯的同班，此人思維敏銳，說話充滿挑戰性，善於創造議題，最後把議題獨攬過來自己作結論，儼然像個大思想家的架勢。與他相處期間，一再聽其談到江文也，沒想到二十年後有緣輾轉取得資料，得以在《聯合報》發表文章揭露這位被埋沒的音樂大師，在臺灣文化界掀起一陣陣的議論，此後臺灣開始演奏他的曲子，大學研究生以他的音樂寫論文，江文也及其音樂從1980年代起終得以在臺灣復活。

記得大一那年，班上有位叫劉劍如的同學，晚上到張義雄的畫室學畫，我知道後也請他介紹，正好江明德在旁邊就用日語對他說，希望他多帶些人去學，因為張義雄的家庭經濟十分艱苦，多收點學費對他有幫助，不知道劉同學是聽不懂日語，還是誤解他的意思，竟然沒有接受我的要求。

那年代裡，學畫的年輕人想觀摩名家作品，除了在省展等大型的展覽，就是到書店裡翻閱進口的畫冊，台北的三省堂、文星書局和東方出版社都可以看到當代西洋大師的畫集，價錢對學生來說還是太

一 找夢的人 一

大學三年級住在台北大橋頭阿金姑家的那段日子，走出來不到兩分鐘就是淡水河，這期間我把淡水河岸的寫生當成主要題材，被颱風吹上來擱淺在岸上的一條木船，體積相當龐大，與我小時在中山堂看到的戎克船有幾分相似，便想利用它來畫一幅類似的構圖，開始靠近仔細觀察船的細部，然後從船尾一個小門探頭看內部結構，船艙內精緻的程度令我大感意外，某些局部已被人盜走，首先看見的第一道大門其質感厚實而高雅，伸手往門板上撫摸，很快就想到用來刻版畫一定很好，又上前拉了幾下脫落的木板，一時之間萌生想偷走的念頭，由於太重又心虛，最後只得作罷。在門板的左上方刻有光緒幾年字

貴了些，也只能拿來翻一翻就放回原位，多少對西洋美術有所獲益，在台北則僅學校美術社這一家，因為沒有競爭，價格由老闆自己訂，拿來與寒暑假香港僑生回鄉時帶來的顏料一比，才知道貴得離譜。有一陣子傳說台北車站對面一家文具店也賣顏料，消息傳來大家都跑去買，沒想到三個月不到就又不賣了，原因是學校美術社的老闆來找他們談條件，要求他們不要做顏料生意，因此這許多年一直是獨家買賣。不過等我畢業不到兩年，師大附近已開了好幾家畫材店，由藝術系畢業的學生出來創業，不得不佩服他們的魄力和實幹精神，終於在台北為美術材料打開了自由競爭的市場。

在我當學生的幾年裡，同學之間自行研發了各種代用品，畫布、炭條、顏料、水彩畫紙、畫框等等都有辦法自己動手製造，高年級在畢業之前又把經驗傳授下來，一代代地傳承，等到有人出來開畫材店時已經是相當專業了，而且還能夠替人翻石膏像、印製版畫、裱褙書畫，這些都是當年純粹生意人開的美術社所無法競爭的。

樣，是製造年代吧！以後我來過好幾次，看得出這艘大木船一次比一次「縮水」，顯然有人前來盜寶，把可以敲斷的部分都盜走了，船身就只剩下表面的殘骸，即使這樣依然有它的美，我又接連畫過好幾幅才放棄。這一系列的水彩印証了一艘古船被人拆解的過程，同時也給了我一種觀念，以紀錄「過程」作為創作的主軸，也許可自成這一生藝術探索的方向，雖只是一時想法，沒想到後來真的就這樣做了。

住在阿金姑家裡，每天聽她誦經拜佛，雖已近七十歲誦經的音律一點也不單調，聽久了反而心情非常清爽，英麟表兄是日據時代醫專出來的西醫，他的診所掛牌內科、小兒科，其實戰爭期間在金瓜石、九份開業時是什麼病都看的，到台北來之後有受傷的病人抬進來，他還是沒有拒絕做初步治療，然後才送去大醫院。他們全家都是大嗓門，阿金姑誦經的聲音，聽者以為是十七、八歲的大姑娘，英麟表兄與患者對話大聲叮嚀，門外走過的人聽來常誤以為是從廣播機放出的，加上小孩唸書、吵嘴、嬉鬧，這一家人的生活過得很熱鬧。我習慣了之後，反而喜歡他們過的這種有生氣的日子。阿金姑除了唸經，有時為清嗓子而哼一段小時候學會的老歌或向孫子們學來的童謠，不了解的是，當她上樓爬樓梯時已相當吃力，反而趁這時候張口大聲哼哼一小段，說不定這時是她訓練發聲的時候！每天下午二至四點之間，這家庭此時最安靜，上學的孩子們都還沒回來，阿金姑不是在午睡就是閉目打坐，表兄趁空閒到鄰近小廟找人聊天，表嫂也有她的去處，那時候我利用一張小桌子放一塊烏心石在板上雕木刻版畫，早年許多較滿意的作品都是在這時候完成的。印象較深的是〈揹嬰兒的小女孩〉、〈抽菸斗的老人〉、〈雙雙對對〉等，前兩件作品是寫實的，後者開始嘗試變形，雖然只是初學的作品，吳本煜老師看了要我每張多印一份帶到他家去，他留我在那裡吃中飯，又拿楊英風學生時代所刻歌仔戲班生活題材的版畫作品出來，告訴我過去也有幾位實力不錯的前輩，不知這之前他已刻過多少木刻，憑這幾件留校作品確實比我成熟得多。這一陣子不管什麼媒材的創作，對自己都有絕對信心，有一首詩寫著：「吃下別人的夢，讓淡水河在夢裡淹沒自己。」是我在廁所裡偶而讀到的，還寫下作者名叫「阿釘」，雖然沒有當場把詩記

錄，卻能記在心裡好幾十年，真是不容易！後來又在某處讀到「用我自己的血養活了這群人」及「詩人吃下自己的詩而死亡」「尋夢的人，因夢找到了青春」這些詩句應該是刊在雜誌上，而不在廁所，但我更能感受在廁所牆壁塗鴉的心境與我多麼地接近，也許因為蹲著的關係，讓詩直接投射在我身上，毫無防衛地就接納了。

我當然不會因為一首別人的詩才借它來寫自己的詩，反而一再地試著要畫成一幅畫，結果畫出十分難看的畫面，連自己也嚇了一跳，孫老師看了一再搖頭，說：「不是以自己的感覺來畫畫，再怎麼樣也畫不出好畫。」她的批評我並不認同，畫得不好是一回事，感覺又是一回事，被她說成別人的感覺時，我完全無法接受，因為那詩句確實打動了我，難道要把詩拿來給她看，這才相信！

後來不知什麼時候起從心裡開始接受超現實主義的初步理念，知道如何利用夢境所見來表現畫面，也不僅如此，更要將心裡的話像寫詩一般用彩筆畫出來。也因為夢的關係，畫面變得幽暗，色調更單純，地平線走出了畫外，不再為平衡和穩定而刻意安排畫面結構，那以後我畫得很高興，畫的過程中把畫好的先藏在畫室最裡層面靠著牆，怕被孫老師看到。自從我進入畫室以來，這是頭一次偷偷摸摸地在畫屬於自己的畫，心裡感覺和畫一樣相當超現實。過了好一陣子，有一天當我把畫翻出來想再修改時，發現不知幾時被人改過了，而且改得很不合我的意，就又想把它改過來，這時孫老師剛好進門，第一句話就說：「你看，他又把畫改回去了！」她這一說，提醒了我改畫的人原來就是孫老師，此時我雖然不知道如何用語言與她辯論，但在幾幅畫中改來又改去，我們已經在爭論了。

我一直不敢明言自己畫的叫做超現實主義，因我還不清楚所謂超現實是什麼，但已看過夏卡爾、達利和米羅的畫冊中造型的扭曲變形，與立體派、野獸派有所不同，只是把畫當是舞台，演的則是夢一般的戲碼。

那陣子我一直為夢而煩惱，每做一次夢，醒來後想了又想，用各種方式試作解釋，有一個夢，我

獨自走在西門町衡陽路上，正要轉向中山堂前的廣場，有個矮小的中年人突然間冒出來擦身而過，一陣風帶著濃濃的酒味，背後跟來一個女郎，我聞到她身上的脂粉味覺得好噁心，突然又想知道現在幾點鐘，看手錶指的是七點鐘，我却對自己說：「十二點正，這麼晚了，已來不及，怎麼辦！」心裡開始徬徨起來，不知何去何從，於是就醒了過來。

諸如此類的夢以後幾十年間一再出現，又常夢見我跟隨一個團隊來到某處，臨時想到什麼，走過去買了一樣東西或向人問路或打電話，只幾分鐘耽擱，團隊已經走到前面好遠，無論多努力追趕也已經追不上，心情陷進一陣焦慮，這才醒過來，醒後把夢中細節一再回味，又做一番分析，莫非是前世的記憶留到今世，在睡覺之前意識鬆懈之際從那急躁的情緒帶回到前世的某一幕，在各種不同劇情中釋出不安情緒。

來不及或趕不上或已經太遲或想放棄等種種焦慮心情，我曾試著從今世的遭遇來解釋；出生之後就由呂家送去給謝家，在呂家我是被送出去的孩子，在謝家則是領養過來不是親生的，後來到春燕大姐家或到阿金姑家，我是來投靠的，不完全是他們家的一員，這一生不管住在哪裡永遠是從外面加入的附屬身分，隨時會遭到拋棄，這種不安及沒有自信，相對地也沒有責任感，不敢獨當一面去對待世間任何事情，恐慌始終潛藏在心的底處，只有夢裡才偶然呈現。大學期間曾經以這樣在自我開釋，同時也是自求解脫！醒來後對這些夢都想盡快畫成畫面。

一生當中有許許多多的夢於醒過來之後很快就忘記了，只有一些不知如何歸類的夢，過後還留在腦際久久不能釋懷，還會一而再地想拿來剖析，作各式各樣的解釋，日後逐漸將之歸納成三種；其一，不知幾時我已經越過一層又一層的關卡，有時是些廢棄瓦房的窗戶，有時是岩洞裡大小不等的出入口，明明已經鑽出來了，却覺得這裡並非我想到的地方又想鑽回去，回頭一看出口怎麼變小了，無論用什麼方法，我的頭再也鑽不進去，覺得自己已回不到原來，心裡一陣慌張，醒了過來。其二，是自己在往上

爬，已經爬上了頂端，是高台或巨大岩石或新建築的屋頂，接著就趕緊想找下去的路，但下去根本沒有路，若今晚在此過夜，又得擔心一翻身會從高處摔下去，想大聲叫喊，求人上來救，下面行人來來往往沒有人聽得到我，一陣慌張，便醒了過來。其三，是我突然出現在大庭廣眾之間，或在大街上或在港邊或在公園裡，發現下半身空空地沒有遮掩，這時我想到的是該如何跑回家去才不會被人看見，然後又想，到底剛才是在什麼情形下我以這模樣跑來這裡⋯。這三種夢最主要的是我究竟如何來到這裡，不管是鑽出來或爬上來或走過來，這一段模糊不清的過程始終無法解釋，永遠得不到解答，而越是沒有答案就越會去想它，成為一輩子的謎。接著就是以為自己已經回不去了，心裡頭一陣慌張，自己如今該怎麼辦？

用畫筆在畫布上認真尋找，捕捉不久前的夢境，同時對夢做出圖像來尋找詮釋，這一陣子確實畫得很著迷，我不在乎是不是超現實主義，超現實本來就不可捉摸，用什麼形式表現都可以達到超越現實的目的，不像印象主義，色彩和筆法不管出自哪位大師手筆，都離不開是「光」的問題。但不知為什麼，我這一輩子似乎沒有真正去畫過一幅印象派的畫，在臺灣不像日本、美國或西班牙有過本國的印象派畫家。因此直到1964年我乘船去法國途中，才在新加坡的小美術館看到一幅法國畫家的風景油畫，驚嘆了一聲：「原來這就是印象派！」儘管印象派在我心中那麼熟悉，還是捕捉不住那光譜組成的色彩感覺。超現實主義主要涵義在於它的內容，沒有一定的方法，只有對涵義不信任之後才又不自覺間進入了抽象畫的世界。

大學時代經常是看到什麼畫，回來就畫什麼畫，想學習的心情引導我去嘗試各種畫風，只有畫「夢」的超現實對我比較堅持，但這輩子依然為了沒有深一層涉入印象主義的學習和研究而微微感到遺憾。陳慧坤老師對印象派畫家（尤其塞尚）相當用心，又是我初進大學時的素描老師，可是他沒有在西洋繪畫的基本理念從美術史的角度給我們些微的啟發，他說過要從美術史的流派逐派畫下來，到了印象

孫老師是「台北人」

在孫多慈老師畫室學畫的學生裡，有好些是勵行中學美術老師趙本芳介紹來的，他們都是一般平民家庭子女，我們很快就成了很熟的朋友，下課之後還留下來聊天或到外面吃館子。有位蕭永漣，就住在師大正門對面的日式木造平房，他父親出身空軍官校與周至柔將軍同期；成月祥是上海人，同學都叫他老土，住在和平東路尾端的違章建築內，家庭比較窮，說話卻有十足的信心，是個能言善道的推銷員；許居琼是他們勵行同班的女生，眉毛很淡，遠看只有一雙大眼睛，她善於轉述電影情節，聽她說來比親自看了還精采；陳兆勝是瓊瑤的弟弟，由於姐姐太有名氣，他也欣然接受；林小蝶是個很可愛的女孩，父親吳登居是南部枋寮的鄉下子弟，為了考師大藝術系，才經人介紹前來，從此成了永遠的弟弟，他也欣然接受；林小蝶是個很可愛的女孩，父親是立法委員林樹藝，一生為設立貪污法案而努力，大功未成就在醫院裡因細菌感染而逝世。他們都在我畢業的那一年暑假參加師大入學考試，竟沒有一人考取。這段期間孫老師遠在美國，我帶領他們玩過了頭才忽略學科，回想起來確實很對不起這些朋友。

畫室裡先後來過幾個外國學生，先是兩個西班牙大使的女兒，來時還帶了一個才四歲的妹妹，已經學會說英語，卻帶著西班牙腔的幼童發音，十分可愛；後來又有一個金髮美國女孩，才十七歲已長得很高大，父親是美軍顧問團的官員，常帶來新的前線消息，那陣子臺灣海峽頻頻發生空戰，我軍以螺

旋槳飛機打下共軍的新式米格機，造成全國軍民很大振奮。此時對岸的空軍才成立不久，裝備和訓練都還在初級階段，接著有飛來投誠的米格機，海峽上空顯然我方占盡了優勢，在老百姓心裡臺灣似已度過了民國三十八年的軍事危機。這時的大學生開始興起留學潮，喊著「來來來，來台大，去去去，去美國」，美國無異成了青年學子逃避戰爭的第一個目標。後來又有兩位法國大使館華裔官員的女兒前來學畫，都是大溪地長大的客家人，我正在學法文，所以趁機與她們聊聊，訓練自己的法語會話，還記得她們名叫賴笑鳳和姚月佳，幾年後在巴黎、紐約又再見到，實在有緣，賴笑鳳那時已嫁給了雲南王唐雲的孫子。

孫老師有兩個兒子，大的叫爾羊，小的叫珏方，兩人相差不到兩歲，還在小學唸書，大一那年我上謝冰瑩的國文課，她談到夫妻地位平等的問題，就以孫老師有兩個小孩，一個姓許一個姓孫為例發表她的看法，有一天在畫室我偶而向孫老師問起，她先是笑一笑，才說：「不知謝先生她是什麼情形下說到我？老二珏方說要過繼給我父親，當初我們是這麼想，可是奇怪得很，小孩子知道了之後，他居然不肯，畢竟是男孩子，總還是站在男方那一邊，如果是女孩子或許就願意，是不會要女孩子的，世界上就是有這種事！」又有一次，珏方下課後跑到畫室來，孫老師看見他把頭髮剪短，又驚又喜問他：「怎麼自己去把頭髮剪了，就是不肯，老師叫他剪，他就剪了，他老師還是我的學生呢！」另一回，我獨自到三軍球場看籃球賽，突然聽到背後有小孩子吵鬧聲，聽到什麼「孫多慈、徐悲鴻⋯」時，我轉頭看過去，是爾羊和穿建中制服的學生在一起，因為看到我，不知說了什麼要其他同學過來看，然後一群小孩「藝術大師，師大的大師⋯」吵個沒停。

這些十一、二歲的少年，捉到一點點不管有趣沒趣就可以鬧個大半天，當年的我大概也是這樣！

爾羊高中未畢業，孫多慈就把他帶到美國當小留學生，後來在紐約見到孫老師時，他很後悔那麼小就把

兒子送去國外，學了不良習慣，把身體也搞壞，這一年只得留在美國照顧兒子，已來不及補救。

1970年以後，我已出國多年，畫室的學生陸陸續續也都出國，我們取得了聯絡，就商量大家一起開一次畫展，以孫老師為中心表示對她的敬意。為此我和在臺灣的孫老師通了好幾封信，對我們的提議，她不僅不贊同，還勸我不可以她的名義開聯展，因為近年來不小心得罪了畫壇的當權派，有個吸鴉片的大老公然打壓她，招來很多困擾。接著表示來臺灣這麼多年最遺憾的是沒有機會學講臺灣話，在畫壇上沒有結交到本省籍畫家，除了廖繼春、林玉山、陳慧坤是師大同事，和台南成大的郭柏川，畫展評審中偶而會面的藍蔭鼎，在台北還有很多優秀畫家都無緣相識。每次看過省展之後，她都十分羨慕臺灣畫家有這樣的盛會可以互相觀摩，相較之下外省畫家在社會上看來多麼有權勢，卻十分孤立，在藝術方面這些年也不見有進展。她提到金潤作、蕭如松和李澤藩三人，說他們是沒有名的好畫家，要我們多用心去看他們的畫。

有一次我在畫室裡看到廖修平下課後走進來，和老師談了一會兒之後就出去，第二天他又再來，也談了幾句話就走了，接著聽到孫老師在自言自語：「何必要這樣分呢！本省外省大家都住在台北，又都是畫家，其實不必這樣分彼此…」，只聽她這麼說，卻不知她所指的是什麼，幾天後廖修平自動來跟我說，那天孫老師要他去邀請張萬傳等擔任全國美展的評審，被拒絕了，他自己也很無奈，猜想孫老師心裡一定十分失望。但他不知道孫老師失望的是為什麼要分本省與外省這件事，還有本省畫家若不來評審，就得邀請觀念保守，對繪畫有偏見的人前來，全國美術就很難有新的轉機。說也奇怪，那一屆全國美展在中山堂展出時除了「東方畫會」這群新進畫家的作品，還有楊英風、楊景天兄弟的新嘗試，讓畫展的面貌煥然一新。過後才聽孫老師說，評審過程中藍蔭鼎表示這種畫他看了頭疼，就自動退出，梁氏兄弟聽虞君質的一番話，尊重老前輩的建議，沒再堅持己見，所以這些人的畫才得以順利入圍。因這次全國美展是孫多慈負責招集的，展出之後國人對「東方畫會」終於有進一步了解，我也對蕭勤和夏陽的

背景知道得更詳細，日後我與兩位有緣相識較深入的交往。

我的認知裡，孫多慈就是白先勇小說中的所謂「台北人」，在台北上流社會中生活的外省族群，他們來臺灣之後只生活在台北，其他地方就是為了看風景才前往一遊，人文地理一概不關心，這種與土地的疏離感，即使住在臺灣也僅只了解台北城的上流社會，政經的權勢是他們藉以團結的支柱，精神上長年懸空於社會。孫老師的創作力之所以日漸薄弱，分析起來這該是最大原因！後來學生想為她舉辦紀念展，很遺憾沒能找到幾幅有代表性的遺作。年輕時代是那麼高的才華，曾預期將是中國一代大師的她，如果當年能在徐悲鴻協助下順利前往巴黎，有了發揮的環境，孫多慈三個字在美術史的地位很可能改觀，這種話今天說出來不知有何意義！不過是對已逝前輩的懷念所延伸的一種感嘆而已。

■ 廖老師不懂國畫！ ■

在師大藝術系班上女生裡，與我常在一起交談的是大一就結婚的何清吟和林慧美，她們像老大姐一般對待我，何清吟是台南師範畢業後教過書才又回鍋當學生，所以年齡較同年級生大一些，由於出過社會所以有社會人的習性，待人接物比一般學生要成熟許多。那時候有關西洋美術的知識都要靠日文書籍的介紹，多讀幾年日本書的人閱讀方面沒有問題，我常帶著圖書館借來的美術史去請教她，但她很客氣地說，因此反而令她學了更多，受益者是她才對。林慧美的父親是台大地質學系教授林朝棨，早年在北平師大任教，能說流利的北京話，投考大學時聘來台大物理系學生黃昭邦當家教，彼此愛上了，在大學一年級就辦結婚，林慧美在同學面前稱自己丈夫「蘇巴達」，幾乎每天都有「蘇巴達」的故事可對大家報告，讓大家知道她婚後的生活是多麼美滿。後來我才逐漸了解林家

廖繼春 1962 年旅歐時在希臘神殿前留影。

是個大家族，在海外的幾年遇到的人裡，談起來很多是她們的親戚，師大教授廖繼春夫人林瓊仙女士是她的姑媽。有一次幾個同學在林家聽廖師母談「你們的廖老師」，才知道所尊敬的廖教授被形容得如此不堪，而躲在背後的廖師母是如此能幹。那天她講了兩個故事，第一個她說廖老師曾編一本中學美術教科書，送到台北市政府教育局審核，幾個月後審核已通過，廖老師親自找局長請他蓋個章，那天大早廖老師就去局長辦公室求見，門口小姐告訴他局長在見客，只好坐在那裡等，中午看到局長從他面前走過，到外面去午餐，他也出去吃了麵之後回來繼續等，直到快下班時始終不見局長進來，小姐說他到議會去了。第二天再來時，局長又在見客，然後開會，依然無功而返，第三天還是一樣，看到這情形師母已忍耐不住，只得代夫出征。次日一早來到教育局，門口小姐還是說局長在見客，但師母理也不理就走了進去，見局長獨自在沙發上喝茶抽菸，哪有什麼訪客，便自我介紹是廖教授夫人，大大方方坐在局長面前，局長一見來者不善，站起來走到辦公桌前拿起官印就在公文上蓋了章，前後不到五分鐘，廖老師竟然磨了三天一事無成。最後結論是「你們廖老師沒有用啦！」。

另一件是廖老師在中山堂開個展，幾天來參觀的人雖多，却沒有幾個人肯訂購，廖師母知道後，就按照貴賓簽名簿打電話找她認識的總經理和董事長夫人，說畫展裡的某幅畫妳若喜歡就讓妳們掛在家裡，對方聽了都很高興，就派人把畫取了回去，兩個月後，她才又打電話問對方，畫掛在你們家滿意嗎？回答當然說滿意，這才開口表明那幅畫是要賣五千塊錢的，既

然是大經理，而且畫已經掛了近三個月，只好開張支票寄了過來，如果沒有師母出馬，廖老師哪裡買得起現在住的連雲街這棟房子！在場的所有同學聽了無不羨慕老師，能討到這樣的夫人真是好命，就有人開口問：「如果師母知道哪裡還有這樣的女孩子，可否請介紹給我！」她回答得直接了當：「你別想啦！現在哪還有像我這樣的女孩，要知道你們廖老師憑什麼當畫家，只因為討了我這樣的太太！」

藝術系每年都舉辦一次系展，那天作品都已經掛好了，廖師母從樓下走上來，高跟鞋踩在樓梯木板聲音特別清脆響亮，聽到的人都知道師母來了。這回她是來看學生畫展的，人還沒踏上三樓，已經不知對誰在說話：「只有狀元學生，沒有狀元先生，你們廖老師已經不行了，將來就要看你們的啦！」這時孫老師也正要下樓梯，聽她這麼說，還來不及打招呼，就趕快糾正說：「廖太太你可不能這麼說，廖先生的油畫比我們都好，我是十分佩服他的，他們都是學生嘛，還需要廖老師來教他們…」廖師母聽了沒說什麼，等一會走到國畫部門，她又開口：「你們廖老師就是不會畫國畫…」接下來又說了什麼我沒聽清楚，廖老師真的不會畫國畫，至於能否看得懂國畫，同學們也還十分懷疑。記得我們四年級的畢業展時，我提出油畫之外還有三幅國畫，其中一幅畫的是裸女，才掛上去就被系主任黃君璧給取下來，展出來的只剩兩張，一張是寫生的山水，一張是寫生的女郎坐姿。不一會兒有人跑來告訴我，未展出之前廖老師就來看過一遍，很多人跟在後面，走到傅申的水彩畫前，開口誇獎說有創意，事實上他的國畫雖好，水彩卻不是他所長，大家心裡暗笑廖老師是否以國畫眼光在看水彩。然後又繼續走來，到了國畫這邊，就開始對作品的創意不足而表示不滿，但當他看到遠處兩幅畫時，馬上改口說：「那是誰的，這才是有創意的好畫！」大家定神看時，竟然是我的畫，我和傅申正好相反，是從來不認真畫過國畫的人，卻在不懂國畫的廖老師眼中成了好畫，引來眾人一場大笑，真是瞎子碰到了瞎子！

大二的寒假，我因為軍訓課沒有及格，被藝術系的梅教官派去政工幹校參加冬令營訓練，說好受訓回來後他才給我60分的及格分，我覺得在寒假裡能與一群同年齡的青年共度十幾天團體生活，倒也不

錯。那時候除了師大有藝術系，在臺灣僅幹校設有美術科，受訓的幾天裡晚上沒事就到美術教室找人聊

天，有一位與我年齡相若，喜歡抽菸的陳同學，看到我來就問：「要不要出去打鼓？」起先我聽不懂，

他做了手勢才了解是抽香菸，自己雖沒抽菸的習慣，為了好玩幾個人就躲在牆邊抽了起來。有位穿海軍

制服的講師偶而也加入閒聊，說了許多外面聽不到的小故事，直到今天我還大約記得的，

譬如，蔣介石總統來校巡視的一件趣聞，時間應該是40年代初，一群人陪伴他走到大禮堂，正前方掛著

一幅總統像，是該校劉獅教授所畫，他老先生指著畫像問是誰畫的，有人告訴他是劉獅，劉獅一聽從後

面想擠上前來，只走了幾步就又聽到總統說：「劉獅？沒聽過，這麼重要的地方，為什麼不請張大千、

黃君璧、藍蔭鼎等名家來畫…」也不管說的這些人能不能畫，就拿名氣把劉獅壓下去，劉獅前腳才踏

上前，後腳就又縮回去，這段小故事，我1969年在紐約見到劉獅的堂弟劉虎（劉海粟的兒子，當時在

聯合國做事）時轉述給他聽，他當場大笑起來…「我就說他不該叫獅，不管是誰，

當面就頂回去！」見到劉虎是在紐約曼哈頓王己千先生家，同座還有李鑄晉、王濟遠、廖修平、龐曾瀛

和趙春翔。李鑄晉教授特地從西部來訪問王濟遠，想了解民國初年劉海粟創設上海美專的經過，王老先

生年已八十幾，記憶依然清晰，談到劉海粟就只有一句話：「他膽子比天還大，才得以在畫壇創出一番

事業。」年紀不到二十歲的年輕人適逢一個開創的年代只要能搶到第一，天下就是他的，這句話給我印

象非常深刻，正如日本在明治維新時代，舉凡跳西洋舞、作西洋菜、演西洋劇、唱西洋歌，第一個走上

台面就足以在歷史上留下一筆。劉海粟的藝術成就如今看來我認為雖沒怎樣，但是他辦洋畫學校，讓學

生畫裸體模特兒，都是開創性的，並且敢得罪當時的軍閥，為堅持自己的理念而逃亡，中國近代美術史

上恐怕找不到第二人。

在臺灣美術界所能遇到的多半是徐悲鴻中央大學美術系和林風眠杭州藝專的學生，這些人多在師

大任教，從北平藝專和上海美專出來的相對就少多了，這緣故使學生在平時談話中把自己老師的地位捧

得較高也是很自然的事，正如台北師範的石川欽一郎，臺灣第一代西畫家都出身該校，石川的地位超過同時代的鹽月桃甫，很大原因來自於北師學生對老師的推崇，這是20世紀初師生關係被看得特別重的情形下，影響到歷史撰述難免有偏差，將來的史家能看得更清楚才對。

孫多慈畫室裡的才女

孫老師畫室長年來一直有台大外文系的女學生來學畫，不同於為了投考藝術系才前來的高中生，她們純粹是興趣，如邱建英、李明明、劉洎美、葉蕾蕾、李渝等，當中除李明明到法國，其餘的都去了美國，可惜沒有聽說有誰後來當畫家。在畫室裡每一個看來都是孫老師的得意門生，尤其是李渝，先是將她說成臺灣的羅蘭珊（巴黎野獸派唯一女畫家），到美國進修之後成了研究歷史的旅美學者。近年來活躍的女畫家越來越多，論才氣多不及李渝，這使得我一直在想，當年孫老師一定少做了些什麼功夫，才讓女弟子一個都沒有走上畫壇的台面，只繼承了孫多慈的高貴性格，而未能成為畫壇的主導者。說到才女，我十分懷念師大低我一班的高文慈，是個眼睛大，嘴巴也大，身材矮小，說話嬌滴滴的小女孩，父親是廣東選出來的立法委員，常把一些立法院的小趣聞帶到畫室說給大家聽，所謂立法院是怎麼回事，這時候我才略有所知。說到某立委時，她的評語總是「缺點很多，對老先生倒是很忠。」一句話給說穿了。那時黃君璧是系主任，我二年級時國家頒給他一個文藝獎，就拿這個錢在系裡設立黃君璧獎學金，獎勵成績最好的學生，這些年她們班上幾乎是由高文慈獨得，在系裡算是少數的優等生。

我同班的王家誠，也得過一次獎，在師大近旁的冰店大請客，只要是藝術系的學生不管是誰隨時可以進去吃冰，吃完後記他的賬，用這方式把得來的獎金花光。平時他比誰都窮，一有機會就想表現有

1964 年，謝里法剛到巴黎時經李明明介紹到當地華僑胡志彎的仿古家具場作雕花的工作。

1962 年，五月畫會部分成員合照與台北史博館，右起莊喆、楊英風、孫多慈、韓湘寧、彭萬墀、廖繼春、劉國松。

錢人的氣魄，這是王家誠可愛的性格。

在孫老師畫室對面隔一道走廊住的是國文系的蘇雪林教授，我升二年級的那一年她受聘到成功大學去講學，房間空下來由孫老師暫用，這個年代教授的待遇實在可憐，只一般教室四分之一大的空間，空盪盪什麼設備都沒有，她老人家就在角落裡用水泥磚造一個水槽用來洗澡，這般簡陋的生活環境，使很多知識分子來台之後逃難的心態長年不得解除，又如何叫他們來認同這塊土地！長久把臺灣當異鄉，是因為物質生活不得安定使然。

記得中學國文課本有一篇蘇雪林的文章，寫她在留法期間到南部採葡萄的經驗，一邊採一邊挑大的塞到嘴裡，1966年我也到法國南部採過葡萄，工作時我卻不想吃葡萄只想喝水，尤其那些從西班牙來的家族，一看到有水源就群起湧向前去，趴在地上喝水，滿山遍野的葡萄對他們一點吸引力也沒有，所以我當時就在想，蘇雪林說不定只打一天半天的零工，所以進了葡萄園就只想免費吃到飽的葡萄，她採葡萄只是為了吃葡萄。約在1954年之際，孫老師曾為她畫過一幅30號的半身像，把她畫得又像又好看，這就是孫多慈的寫實本領，一起畫的還有一名學生叫莊喆，雖然也畫得相當像，畫完蘇雪林過來一看，氣得只說了一句：「在你眼中我是長得這個樣子！」說完就掉頭走出去，從此不再進來。但孫老師還是憑印象畫完它，不管誰看了都很滿意。聽說高文慈第一次走進畫室裡來時，就有學生偷偷說她長得像蘇雪林，後來被她知道只笑笑問了一句：「我有她的書香氣嗎？」若將蘇雪林和高文慈放在一起比照，至少從高文慈臉上看到蘇雪林年輕時的容貌。

孫老師出門多半坐自家用的三輪車，幾年間換過好幾個車夫，都是從部隊退下來的，年齡在三、四十歲之間，和我較有話談的是梁三和老相，孫老師一家人搬到七張之後，梁三看到附近都是穿軍服的「老美」在進進出出，每天面對老大哥心理上難免會緊張，竟然就以這理由辭去車夫。老相特別愛說話，孫老師平時交往的有哪些人，他一一告訴我，這些都是跟隨總統來台的高官，而他將之稱為「大頭頭」，就是白先勇小說裡的「台北人」，流寓台北的外省家族，他們自成獨立的社交圈，住在政府配給的日本宿舍裡，中國人的起居方式住久了日本人的房屋多少會被改變。特別是兩棟房子之間隔著好一段距離，打麻將不致吵到鄰居，是這一族人最感滿意的地方。從老相那裡聽到官場的種種動靜，初聽之下覺得很驚訝，由於事不關己，過後很快就忘得一乾二淨，他說某官員在麻將桌上的功夫厲害，離開麻將桌就像孫子一般，聽來像是話中有話，後來經過旁人的詮釋，才明白所說的功夫並非贏錢反而是如何輸錢給對方，以輸錢換取的代價，當中有很大學問，老相每次都說：「我們這種人一輩子也搞不懂！」

在畫室裡看孫老師從頭到尾畫完一幅人像，是她替女作家鍾梅音畫像的那一次，鍾女士在臺灣電視台主持每週一次的藝文訪談節目，為了孫多慈的訪問，先到畫室裡作預演，請她用快速筆法畫出訪問者肖像，幾天後在電視裡又看到她當場表演，所以鍾梅音的畫像如果沒有遺失應該有相同的兩幅才對。

回想起來，在臺灣的最後幾年，作為一個畫家，孫老師始終沒有真正進入創作狀態，在學校或畫室裡只是為學生改畫來自我滿足，所以她的畫筆雖沒有停過，屬於自己的作品卻屈指可數。她曾自認是個「很會改畫的老師」可惜離藝術創作還有一段距離。她曾受「國父史蹟紀念館」的委託畫歷史畫，向美術社訂來500號的大畫布，却見她久久沒有落筆。有一天她突然問我要不要試試去畫它，把我嚇了一大跳，面對巨幅大畫布雖心裡真想畫它幾筆，但主題是反清運動期間孫文對民眾演說的情形，對我是多麼生疏的歷史題材，老師既然說由我起個頭，接著才讓她畫下去，我也就鼓起勇氣只花三天就草草把畫布塗滿。她看了並不表示意見，隔幾天見她站在畫前大筆改了起來，令我一時難解她何以這麼做。直到好多年後才終於想通，原來她的特長是改畫，必須有一幅畫來讓她改，所以叫我先當犧牲打，在她進入製作之前由我做墊底工作。那時如果有人了解這一點，在畫室裡隨意先畫一批畫布給她去改，現在必能留下很多簽有「孫多慈」名字的遺作。每個人作畫方法不同，由改畫而後進入創作也是方法之一種，可惜懂得這麼想時已經太遲了。

有一天，我獨自在畫室裡作畫，一位陌生人走進來，說要找孫教授，看來並沒有什麼特別的事，只顧東張西望，看到我牆上掛的水墨畫，說了一句：「把徐悲鴻的寫實精神拿出來了！」對我以西畫筆法嚐試的中國水墨表示意見，認為是從徐悲鴻那裡傳下來的「寫實精神」。看樣子像是想交我這個朋友，從懷裡取出名片來與我交換，當然我沒有名片，看到上面印的名字叫「吳申叔」，幾天前報上登過他畫展的消息，是不久前剛從巴黎回來的畫家，心裡十分高興希望多聽聽他對繪畫的看法。這一天他就坐著聊天等孫老師，直到天暗時才離開。以後不斷從報上聽到他的消息，說他與演員王莫愁結婚，不出

幾年竟然病逝。我到紐約後遇到吳光叔，說話有些口吃，是黨國元老吳忠信三子，所以應該就是申叔兄的兄弟。

吳申叔過世的消息好像是班上同學蔣健飛告訴我的，不知為什麼他對時事這麼關心，那一陣子外界接連發生兩件事情，聽到蔣健飛在素描教室裡大聲高談闊論。一件是省議員郭國基的「乞丐趕廟公」事件，令他在教室裡一整天都忿忿不平，認為不該說來臺灣的外省人為乞丐，本省人也不該自稱廟公，後來他娶了臺灣老婆，思考方式多少會有轉變，明白所指乞丐不是所有的外省人，廟公也不是全部臺灣人，抱著大陸政權餘蔭跑來臺灣的官吏才是所指的乞丐。另一件是劉自然被美軍射殺身亡事件，為臺灣人兇手無罪解送回國，這事情在台北鬧得很大，美國大使館、新聞處、顧問團都被民眾敲毀，結果殺今天還有領事裁判權而不平。蔣健飛針對這件事與徐孝友爭吵起來，已不記得哪一個人站在哪一邊，十年後兩個人都順利當了美國人，再見面不知還會不會為此事有任何對立，不過以兩人的性格，想吵架仍然有得吵。

一個很有趣的記憶，陳儀被國民政府槍斃和徐悲鴻在中國病逝的消息，好像是在同一天的報紙上刊登出來。我在孫多慈畫室裡看到兩本精裝的古老畫冊，分別是米勒和林布蘭特，正在翻閱時，孫老師看到了，告訴我那是當年徐悲鴻從巴黎帶回來送給她的，書上寫的「韻君」就是她的名字，而林布蘭特則被徐悲鴻譯成「冷白浪」，孫老師還說過他把蒂斯說成「馬蹄死」，這代表什麼意思當然很清楚。報上說徐悲鴻每天都得開會，一天開十幾小時的會，身體受不了這才中風，中國醫療條件又差，終於救不回來。

這之前多少聽外面傳言說徐悲鴻和孫多慈的師生戀，進師大之後聽再興幼稚園的老園長又說得更詳細，日後到美國遇到與徐悲鴻同年代的畫家王少陵，他家牆上掛著一幅徐悲鴻所贈書法，告訴我幾年前孫多慈來訪時看到這幅字，一時表情很是傷感，說這首詩是當年徐悲鴻寫給她的，王少陵問她兩人的

關係是否如外傳那樣，她馬上否認說：「徐先生只在額前吻了我一下，是最親密的一次，在法國這動作十分平常，中國人就大驚小怪，我也沒辦法！」他們的年代男女在一起的關係如何衡量，我們只能自己去想像。後來我又遇到徐悲鴻的學生吳作人夫婦及孫老師的好友吳健雄博士，當我上前告訴他們是孫多慈的學生時，三個人的眼睛不約而同瞪著我看了良久，像是想從我臉上找出孫多慈的影子，想像得出他們的關係有多深厚，對這朋友多麼思念。隨後又見到也是徐悲鴻學生的張安治，他的名字和吳作人都在廖靜文的回憶中一再提到，張安治卻直截了當說：「徐先生真正有感情的是孫多慈，廖靜文只是在利用他，為自己前途鋪路，⋯」又問我孫多慈有無詩文留下來，因為詩表露出來的是最真實的感情，從中可以讀出對徐悲鴻的懷念與感恩。

孫老師到紐約來了三次，其中一次我們約好去拜訪蔣彝先生，見面當天由於他在哥倫比亞大學臨時有事，只在校園談了五分鐘不到就離開，走了之後孫老師告訴我，上次她到紐澤西一間大學演講，系主任是位女性，要求事先看過她的講稿，看完把其中一大段刪去，上台介紹時，刪去的這段被拿去先講了，第二天蔣彝為了歡迎孫老師，在家裡請了很多人，孫老師趁機把講稿被刪的事告訴他，只講到一半他就接下來說：「結果她自己拿去講了，是不是！」果然是老經驗，美國學術界專幹這種事，抽去別人的精華，由自己拿來先講，做為外國人，在那環境下也只有感到無奈。蔣彝為此作結論說：「不要以為在曼哈頓地鐵有扒手，大學裡照樣有扒手，而且是合法的呢！」

■ 畢業前夕 ■

我大四的那年，孫老師有很長一段時間在美國講學，回來後請幾位同學到她在七張的住家烤肉，那天我第一次看到孫老師的父親，不久前家族才自費出版一本他的詩集贈送親友，或許他認為我們對

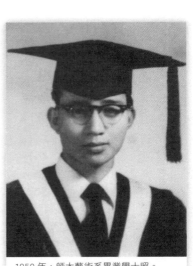

1959年，師大藝術系畢業學士照。

古詩詞沒有興趣，只拿出來給大家看看就又收回去，並沒有要送的意思，但偏偏看上了在場的孫家勤，臨走前親自簽名贈送給他。孫家勤已是系裡的助教，有傳聞說他是孫傳芳最小的兒子，談話中孫老師一再勸說，要孫家勤去看教育部長黃季陸，說部長很慈悲，有如一尊菩薩，才說到此，孫家勤突然冒出一句：「我覺得他更像豬！」我們聽了一陣大笑，孫老師依然保持嚴肅，說：「他真的很關心你，你怎能這樣說他！」若是給這位部長聽了，以他的菩

薩心腸，應該大人不記小人過才對！我進師大那年孫家勤剛畢業留校當助教，年齡與我相差不遠，說話時尾音拉得長長地，眼神很豐富，配合故作的手勢，留校的助教那麼多，唯獨他留給我較深印象。

又一次，也是孫老師才剛從國外回國，約「五月畫會」的同仁到她畫室裡相聚，放映兩位國外華裔畫家（曾幼荷和丁雄泉）作品的幻燈片，兩人作品雖各有風格，卻都是水墨抽象畫，且在畫上寫了很多中、英文，孫老師說到丁雄泉時，特別強調他的才華和膽識，作風大膽，將來一定可以出人頭地。曾幼荷是女畫家，後來從紐約移居夏威夷，在大學裡任教。有一年我去找住在夏威夷的汪澄，曾一起拜訪過曾女士，當我提到在孫老師那裡看過她的作品，她有很強烈的反應，說：「你看，這裡就有人可以證明，我在中國水墨抽象畫裡占有領先地位，別人無法取代，……」沒想到她所最在乎的是「第一」這種名分，那年應該是1959年吧！看來孫多慈對丁雄泉的狂妄更欣賞，她說丁雄泉在畫上面寫字罵畢卡索，敢以砲火直打天庭，不管有沒有效，至少勇氣可佳。幾年後我搬到紐約的藝術家大樓，正好與丁雄泉住

上下樓，他晚年色彩鮮麗的畫風是在這裡形成的。

因為徐悲鴻的關係，孫多慈與在中國大陸的當代畫家皆有機會相識，有一次我從裱畫店買到一本

香港帶進來的中國水墨畫家畫冊，內有吳作人、李苦禪、李可染、傅抱石、潘天壽、錢松嵒等人作品，多半是融合西洋寫生的畫法，孫老師拿在手上翻了好久，才開口說：「這些人我們都很熟的，⋯」卻不知她說這話時心裡怎麼想，若不是這場戰亂，今天他們應該都在一起才對，在這本畫冊裡也一定有一頁屬於孫多慈的作品。正當一個人充滿創作力的壯年期，卻在中國美術的洪流中缺席，心中該有多大感慨和無奈。日後我為臺灣美術史的撰述，到美國各大學圖書館尋資料，不意中在耶魯大學東方圖書館發現一本黑白印刷的孫多慈畫集，看得出畫風走的是徐悲鴻的路，那時她才三十來歲，有幾幅是勞動人民為題材，如果這些畫都還留在中國，那邊政府該懂得珍惜將之保留，我看了之後也隨即用相機拍它下來，找機會發表在台北的刊物上。

為了畢業展，我邀請一位音樂系一年級的羅慧美小姐到畫室裡畫肖像，他穿白色上衣深藍的長裙，留著日本女郎的娃娃頭，看來十分古典，正在畫時孫老師走進來，我還來不及介紹，她就說：「看到像妳這模樣的女孩，常令我想到當年我自己！」原來第一眼就從她身上看到三十年前的自己，是這一生中充滿回憶的年齡，有多少美麗的故事放在心中找不到人可以敘述，那天雖然表示也想來一起畫，但直到我畫完始終不見她再出現。

羅慧美是李明明介紹的，那時候李明明已由北一女中保送台大外文系，從高二起就到畫室學畫已兩年多，我們已經很熟，看我為畢業製作在尋找題材，自動說要介紹一位日本娃娃型的

師大48級畢業展時的油畫〈自畫像〉（30P）

音樂系同學過來讓我看看是不是可以畫幅人像畫，她這一說，我馬上想起一個人，前幾天從學校回家在公共汽車上，有幾個女同學站在我座位前有說有笑，其中一位留日本娃娃頭、講話時臉上始終掛著甜美笑容，燙得筆直的白襯衫，露出姣好的膚色，在幾個人當中看起來就是不一樣，所以一路我不時把眼光拋過去欣賞她的一舉一動，直到汽車到達台北車站，又看她走過街道，到對面另一個站牌前轉車，猜想她家是住在台北城東，或者比松山更遠的地方。留在我記憶裡還那麼深刻的時候，沒想到李明明就說要帶一個音樂系的人來當我的模特兒，令我馬上想起她，而且來時果然就是她。

這幅畫大約花了三個禮拜才畫完成，我自動開口說展覽一過願意把畫送給她，而她表示由自己出錢配框，那時我的確付不起配框的錢，所以幾幅展出的畫全數送人，由對方去配框。現在我慢慢回想，認識那麼多女孩子裡我為那麼多人畫像，以我的審美標準，認為最美的把羅慧美放在第一位應該沒有錯！展出過後，她到畫室裡來取畫，我們一個人一邊把畫提到和平東路，攔下一部三輪車，那時正好中午過後，她登上車子轉過頭問我：「那你中午吃飯怎麼辦？」我沒有回答，因為口袋裡實在沒有錢，只猶豫一下，三輪車就騎走了，好像送走一個初戀情人，站在路口好久這才移步離開。

謝里法 1959 年畢業展油畫作品〈大丈夫〉，受法國立體派影響，嘗試畫面分割的構圖法，再以石膏加在畫布上，製造凹凸效果。

記得最後一次畫像時，我從畫室書架上取出一本米勒畫冊給她看，其中一頁印的是〈牧野羊群〉的油畫，天空有個大太陽，光線那麼弱看起來又像月亮，我問她那是太陽還是月亮？她想了好久沒有回答，心裡一定以為我在考她，不敢隨便答話，結果我們一直都沒有說出解答來。

這一年來她必已受到同學們的注意，所以畫像一展出就有人來告訴我有關她的事情，譬如說她父親是眼科醫生，在新生南路附近開一家龍安眼科等等，畢業不久我分發到礁溪初中教書，寒假回來台北，到母校走走看看，便又聽到她不久前結婚的消息，對象是南部企業大亨唐榮鐵工廠的長孫，在台北商展裡見到一面之後就把婚事決定，不出幾個月就把婚事決定，又說結婚當天全高雄的大餐廳都被包下來，由民眾隨意進去吃到飽。而且她姑媽送了一台進口的大鋼琴當嫁妝，這在當時臺灣是非常稀罕的大禮，陪嫁的車隊經過縱貫公路的情形幾個大報都登了照片，以今的說法是所謂嫁進豪門，也是女孩子們夢寐以求的歸宿。那以後就不再有消息，二十幾年過去，在紐約臺灣人長老會裡遇到幾位音樂系的校友，我隨便問起羅慧美，回答都說認識，但是高了她們幾期，我心裡想，此時的羅慧美就像她們這個模樣，或許更老，有天突然出現在眼前，將帶給我什麼一種驚奇！我畫的肖像是否還保留在她身旁，畫只是變舊了，畫中人在我記憶中依然是當年模樣！

加入「五月畫會」

師大藝術系48級由於後來有一半人成了教授，被稱為「將官班」，自比軍校畢業將領最多的一班，這一來有人要我寫一篇文章談一談「我們這一班」，1990年左右我終於寫出來發表在《雄獅美術》月刊，班上同學們讀了之後興起一番議論，對我把「將官」故意寫成「醬瓜」頗不以為然，便有陳誠寫

的〈也談我們這一班〉緊接著在《雄獅美術》刊出，文章開頭就寫到我，並附上一度與我交往過的劉美智，在同鄉會郊遊中唱歌的照片。所以認識劉美智，是在大四那年的雕塑課裡每人找個同學來塑頭像，陳誠便為我介紹他的雲林同鄉、剛進師大的劉美智。其實他只告訴我名字，我就在虞君質的藝術概論課堂上自動打聽，正巧她坐在近旁，這樣就約好到雕塑教室見面，來時她帶了過去拍的照片供我參考，有正在練聲樂，也有在打網球，除了繪畫，這是我用布包著抱在懷裡，在她陪型的女孩，塑像完成後，我又將之翻成石膏，原來她還有這兩樣專長。她的個子比我小很多，是個短小精幹同下一起進入學校對面和平東路的一家相館，只短短十幾分鐘的路，被寫生回來的班上同學正好看到，或許是刻意造謠，或許從某個角度看來有幾分像抱著嬰兒，很快就在系裡被傳開來。

第二天，助教來把我叫去辦公室，在場有孫多慈和馬白水老師，兩人問了很多話，始終沒有直接觸到正題，我很快察覺他們要問的是什麼，乾脆自己招來，便說：「我在雕塑教室裡做的劉美智頭像，已經翻成石膏，事先說好是要送給她的，所以先抱到照相館拍照，這兩天就洗出來，…」馬老師緊接著問：「你怎麼抱去的？」「我用很大的布包著，怕半途摔壞了，…」「那就對了，旁人看以為是…」哈哈哈！」兩位老師一起笑起來，離開辦公室走在長廊，我也大笑，笑得更大聲。

大約兩年時間，我在孫多慈畫室裡教小朋友畫畫，那時我完全不知道教學方法，只知兒童畫要由兒童自由去發揮，盡可能不去限制，任其愛怎麼畫就怎麼畫。做父母的家長都是因為孫老師的名氣才把孩子帶來，而我只是與小朋友們玩在一起，每個月就把學費繳來給我，讓我又多了一筆收入。這些學生裡，還記得名字的只有曹志漪，剛來時，我問她叫什麼名字，她回我說叫「曹樹葉」，她父親叫「曹樹根」，母親「曹樹幹」，哥哥「曹樹枝」，我們都信以為真，有一天她父親來畫室時，便稱他「曹樹根」先生」，事實上這位曹先生的大名我常見到，就是《中華日報》社長曹聖芬，她也不叫「曹樹葉」而是曹志漪。曹志漪因為小兒麻痺症而行動不便，所以每當休息時間小朋友在庭院蹦蹦跳跳時，只能獨自

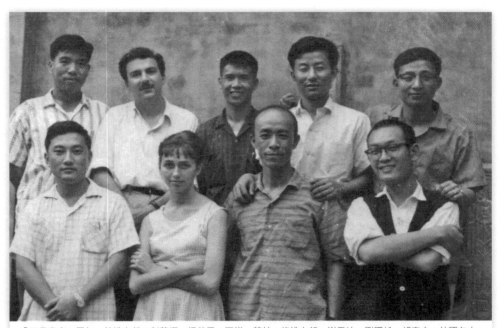

「五月畫會」同仁，前排右起：彭萬墀、楊英風、不詳、莊喆，後排右起：謝里法、劉國松、胡奇中、外國友人、馮鍾睿。

在一旁觀看，這使她在心智上成熟得比其他人早，別人還在畫兒童畫，她就學大人畫精確輪廓的石膏像，我曾刻意想引導她畫比較稚氣的線描，她馬上滿臉不悅，不想再畫下去，一幅畫就這樣草草結束。從此我不敢再有所要求，任由她愛怎麼畫都行，這許多小朋友裡只有她後來進了師大藝術系，又到美國繼續升學，成了專業畫家。孫老師畫室裡學畫的女生，在繪畫上的成就應屬她是最出色的一位。

現在回想，大學四年當中到底留在藝術系教室裡上課的時間多，還是躲在孫多慈畫室作畫的時間多，已經無法再去分辨，卻必須承認，在正規學業上我不是個用功學生，不僅甚少到教室裡上油畫、水彩課，連學科都常缺席，不過還是在心理上一直對自己的曠課很在乎，所以夢裡經常出現期末考試前夕，我什麼都還沒準備好的緊張和憂慮。作為一個逃課的學生，在內心裡依然不停地懲罰著自己，顯然我的本性還是寧願做個好學

生，只是有個私人畫室這麼好的環境，不使用又覺得可惜，經過選擇只好放棄前者。畢業幾年之後，對自己沒有好好地過大學生活雖然很後悔，但看到那麼多作品都在那四年裡完成，不論是好是壞，仍舊值得安慰，對藝術家這一條道路的信心，也是在這間畫室裡建立起來的。

我們這一班畢業於民國四十八年，四年級時是廖繼春當我們的導師，最後一個學期他問我有沒有找到學校任教，我說沒有，但極希望去澎湖，他說馬公中學校長是他北師同學，可以寫信推薦，他這麼說我就很放心，不再為未來的工作擔憂。這時剛成立四年的「五月畫會」來與我接觸，邀我加入，他們每年從應屆畢業生中挑選兩名，去年是莊喆和馬浩，今年選上李元亨和我，對受邀這件事我心裡當然高興，但我又想脫離台北這個環境，且早晚會到巴黎，極想把自己當作升了空的風箏，有一天斷了線之後，會飛到哪裡連自己都不知道，對入會的事一點也不積極，最後聽到孫多慈和林聖揚兩位老師說，我是他們兩人極力推薦給「五月畫會」的，廖繼春老師也贊成，才開始心動。但陳景容來問我時，他說：

「參不參加其實對我們都不重要，有一天大家都會出國，況且有人只會作自我宣傳，利用『五月』寫文章捧自己…」我知道他指的是誰，這種話已經有很多人向我說過。最後決定加入「五月」是郭豫倫到礁溪來看我，他的誠懇十分令我感動，使我無法拒絕，那是我到礁溪初級中學任教的第一個月，他和幾位台北畫家到宜蘭寫生，順路前來看我，我陪他們一起登上五峰旗，沿路難得能談得如此愉快，回途我送他到車站，在上車之前，他最後說了一句：「那你就參加吧！」我順口回應：「好！」就這樣我成了「五月畫會」的會員。火車也在這時起動離站，他和郭東榮則早已出國到日本，兩人的淡出使有關「五月畫會」的創立經過和精神變得十分含糊。直到近年郭東榮重整「新五月」，要我寫文章，才憑記憶道出當年組織的詳細過程。

郭東榮在正要畢業的那年，因故無法隨班在廖繼春老師帶領下前往阿里山寫生，而那時他剛好住

在廖老師的畫室，一年來已認真畫了很多油畫，看到全班同學回來後在系裡展出阿里山寫生觀摩會，心癢癢地，便問廖老師讓他在畢業之前開一次個展，老師雖答應，但要他在畢業之後才舉辦。就在這時候，劉國松和郭豫倫被學校教官趕出學生宿舍，搬來和郭東榮同住，由於郭豫倫油畫在班上是數一數二的，郭東榮便邀他一起合開展覽以壯聲勢，這事後來被劉國松知道，表示他也想加入，隨後廖老師又推薦即將出國的李芳枝，這樣便以四個人的聯展在我大一的那年於藝術系走廊展出。這就是「五月畫展」的前身，由於此時尚未成立「五月畫會」，所以第一屆應從第二年陳景容和鄭瓊娟參加之後才算起，也在這一年正式命名「五月畫展」。關於這畫會最初的宗旨原定是一個西畫的團體，成立時大家也都一致認同，後來被說成「中國現代水墨畫」的搖籃，是在郭東榮等大多數會員離開臺灣，才被媒體強加上去的，也才使得大部分人於二十年後非重組「五月」不可，否則就喪失了當年在廖老師面前共同立下的誓言。

其實早在1990年我回臺灣開畫展，陳景容前來參觀時就慎重向我提起過，那時我對「五月」如何一點也不關心，近年又再聽郭東榮細說從頭，才認真去思考「五月」的本質是什麼，是出自學院而後跳脫學院，以建立臺灣美術傳承的新紀元。如果「東方畫會」的導師是李仲生，「今日畫會」的導師是李石樵，那麼「五月畫會」的導師就是廖繼春，若將廖繼春的精神變裝而出現所謂的「中國現代水墨畫」，「五月」的所有同仁又如何肯認同！不論這一支繪畫對中國產生什麼樣的影響，建立什麼地位，它的這一切不應該是屬於「五月」，將來學者對臺灣近代美術不論從什麼角度做研究，必須對過去剪報資料的撰述重做檢視。

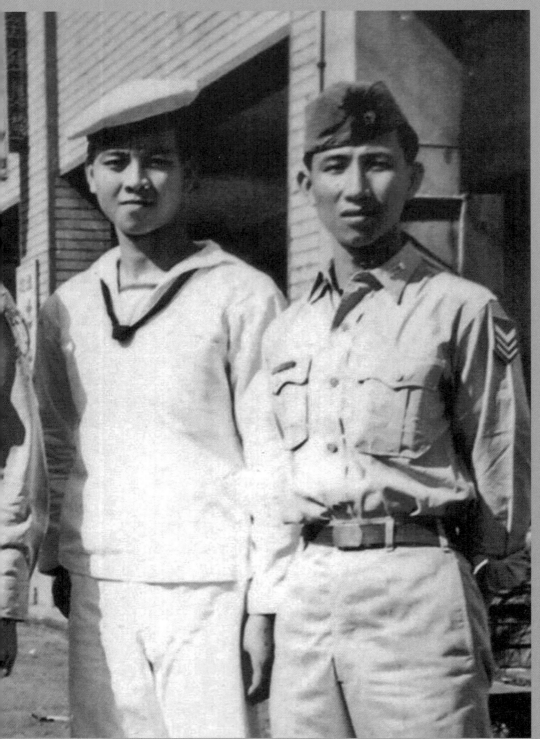

左起謝里法、弟弟呂理陽、二哥呂理盛在「山陽行」前合影。

礁 2

（教師生活）

還在盼望五月　五月已經過去
剛說今日在當下　每日都是今日
半個世紀走出東方　又回到東方
數不盡來了又去去了又來的少年
相會就在今天　找到共同稱號

是這群人共構了自己的時代
步踩在歷史軌跡上
從東方走向西方又從西方走回
東方
代代都是現代　再從前衛往前看
到未來
未來之後還有前衛　前衛之後還
有未來

哪知道有一天竟來到多元世代
一起尋找新世紀同心圓的變數
在海島上不論今日是否五月面對
的是世界
繞行在地球上的一代再也找不到
何方是東方

123

在礁溪找到第一件教職

師大畢業後，眼看1959年暑假已經快結束，學期就要開始的前一個禮拜，應屆畢業的師大學生都應該分發到學校，紛紛前往報到，可是我只有收到一份通知，署名台北教育局，並沒有指定任何學校，每天在等待中使我那一陣子整個心情陷入失業狀態，在台北街頭漫無目的閒逛。那一天我剛出新公園來到衡陽街，有人用手搭在我肩上，肯定是朋友看到我沒有精神的樣子前來安慰我，是大學同班的廣東人吳家杭，一聽到我尚未找到實習的學校，就說他分發的礁溪中學因離家太遠已決定不去了，建議我不妨去問問看，或許還有希望。分手後我馬上到火車站乘車前往礁溪，從礁溪車站又走一段路才找到學校，這中間經過溫泉旅社、鄉村小街道、國民學校、媽祖廟、菜市場，還看到一條筆直的道路經過稻田通往海邊防風林，我看了心裡在想，如果每天騎腳踏車從這裡直衝過去，十幾分鐘內到達海岸，走動一下再騎回來，對我必定是很好的運動，另一邊國民學校的門前也有一條兩旁樹蔭的砂石道，小學已經有這種氣派，中學就更不用說了，還只是行走在路上，離目的地尚有一段路，心裡已經決定往後的一年要在這個小鎮渡過。

來到礁溪初中門前，一片淒涼看了有幾分失望，年久失修的校舍，前面廣場看似運動場又像斜坡地，因為地面有些斜且遍地是大小石頭，跑道若隱若現，遠處有座圍牆，看起來更像河堤，正好是大太陽的天氣，舉目所見氣氛還是美好，私底下安慰自己，當教師在什麼地方教都一樣，當學生才要找個好學校就讀。

因只有一排教室，很容易就找到辦公室，旁邊就是校長室，空間出奇的小，像是把倉庫臨時騰出來用的，想像得出這裡的校長一定十分謙卑，他就坐在辦公桌前的大椅上，聽到我的來意，很高興伸手過來，當我握到時竟一點力氣也沒有，他的手只伸來讓我去握它。然後告訴我這是個新學校，一年前

才剛從頭城中學的分校獨立出來，談到這兩年為獨立運動所下的苦心，最後終於成功，顯出滿臉得意笑容，自認為是礁溪中學建校的第一代元老。

校長說話時有點口吃，第一句話就聽到他很不自在地說：「我是校校校，校長⋯」，可見他好辛苦才當成校校長這個職位還不怎麼習慣，他叫吳顯棋，自稱北京大學畢業，理一個平頭，很粗的眉毛下面是常見的標準三角眼，他常閉著雙眼說話，想藉此改變三角的造型，鼻子比平常人略長，鼻孔朝前方挺起，從正面清楚看到冒出外頭來的鼻毛，尤其特別的是說話時的嘴呈「四」字形，因此在全校師生的團體照裡，不論在任何位置，最容易認出的就是他。今天他穿著土黃色的卡其布中山裝，站起來時才發現他的個子比平常人高，接著聽到他鼻子將快要流出來的鼻水吸進去的聲音，旁人還以為是為某事感動而哭泣，有時快流到嘴上時，只好把頭一低趕快用手心接住，告別時他伸出手來，我還以為是接住輕輕握了一下，他很客氣地說：「謝，謝，謝先生，歡迎你來這裡一起工作，為教育界服務⋯！」

開學前兩天我提著行李來學校報到，從校門口看出去，有幾棟農舍，近旁是一片農田，田間有一棟紅磚小屋，被學校租下來隔成兩小間供教員居住，我住在其中一間，另一間是周喜瑞老師，他是師大國文專修科畢業，除了教國文，還負責訓導的工作，以後的一年裡，他和台大哲學系的江文華老師成為我最常在一起的知己。

學校已經開學的第三天，教務處才排好課表，聽說因臨時更換主任，剛來的新手動作較慢，有些老師手拿課表一再跑去為課程爭吵，我除了全校七班的美術課，還教國文和英語，音樂老師生產期間也由我代課，後來又加了一堂體育，一個星期排得滿滿地，心想到這裡本來就是教書，全力好好教一年才對得起政府所給的四年公費，這麼想著他們怎麼排課我都不予計較。

這學校實在小得可憐，初三兩班、初二兩班、初一三班，空下來的教室有的以木板隔間給教職員住，另外一整排被軍隊進駐，便因此請了一位部隊裡的軍官來教體育。

雖然學校小但還是有它的複雜性，開學不久的家長會裡傳來大聲叫罵，我站在門外聽了好一會，好像為了上學期的預算，又像是人事分配，同時也牽連到鄉民代表的連任，太多的問題在小小的家長會裡爆發，真不知道北大畢業的吳校長能否處理得了！

之後，又聽到校裡校外皆有派系，多半是利益的結合，一位職員叫莫啟南，照理他的薪水不會比我多，但每天西裝筆挺，台北、宜蘭兩頭跑、出公差，突然宣布在雙十國慶的那天結婚，婚後生活過得比校長富裕，沒人知道他的來頭，只聽說是警界出身。幾十年後臺灣政治解嚴，已不再有黨禁時，我在紐約華語電視裡看到他接受訪問，原來他成立一個新政黨並當了黨主席，問他有多少黨員時，回答說：「我不能告訴你，說多了人家認為在吹牛，說少了沒有面子。」那一陣子臺灣突然間出現幾十個政黨，他就是其中之一，可是不到幾年全都不見了，此時便有個新名詞叫做「泡沫政黨」！他曾對我說過，二二八之後他奉派押著捉來的學生，從飛機上推下海裡……「這些有問題的學生，都是這麼處理，還客氣什麼！」這些人都這麼想，所以手段才如此殘忍。

不來鄉下不知道官有多大

開學後才報到的有一位叫蔣再三的五十幾歲紳士型男老師，從舉止能看得出在大陸是富有家庭出身，即使落難到了礁溪鄉下當教員，仍然一副闊人家派頭，待人接物彬彬有禮，覺得自己有什麼不對就向人道歉，雖有時說話誇大其詞，我也認為是為了過去擁有而現已失去所裝的體面。但不明白的是，罵學生時不意中就「媽你個Ｘ」跑出來，罵時瞪著突出的大眼睛很嚇人，捉住這句話，背地裡學生喊他「狗皮」。

那天是開學後第一個星期六早晨，我在校門口和蔣再三初次見面，他看到大門前排了兩行學生隊

伍，以為是迎接我們幾位新來的老師，為之很是感動，朝兩邊學生又點頭又揮手，學生們見了也群起鼓掌，教務處彭主任聽到掌聲跑出來，大聲喊「停」，原來真正要迎接的是某位立法委員。

後來才更清楚知道我們學校有多小，這一年當中連鄉代表、婦女會、退輔會之類的，只要來了公文就以鼓笛隊迎接，校長要做下去不得不如此，七個班級的小學校，真是為難他了！於是有句話說「不到礁溪不知道官大！」

有一天吳校長不知從哪裡打聽到立法院長張道藩在礁溪有棟別墅，又知道他也喜歡畫油畫，夫人蔣碧微的前夫是畫家，便要我同往拜訪，按照地址去敲了幾家的門都說不是，還放狗出來咬人。當校長的他只要有那麼一點關係可利用，就想伸手去拉一把，結果還是一輩子當鄉下中學的校長。那年的蔣介石誕辰，他特別吩咐廚房做了壽麵，不知是故意還是不小心，竟鹹得無法入口，只好又全部倒回去要廚房重新再做，令他緊張了好幾天，再三要求老師們絕不可對外說，兢兢業業克盡職守，教育界的小人物是這樣過他的一生！

還有一樣事情令他坐立難安的是為蔣公華誕做壁報時由我畫的蔣公像，我在畫之前打好格子以便放大，這是一般畫人像的基本作法，完成後他看到偉大領袖的容顏被畫上小方塊，拿出去之後不知會被外界加上什麼罪名，便要我再重畫一張，已畫過之後重畫並不是什麼難事，尤其是蔣公的頭，即使默寫也可以畫出七分像。可是我心裡已經有了反彈，不甘心被一個外行人對我的作品挑剔，再畫時故意畫個又老又醜的老頭給他。此時蔣再三坐在一旁看著我畫，見情況不對，伸出手來把畫搶走，將之撕成碎片，丟到字紙簍裡去，若不是他有此動作，會出現什麼結果實在不可預料。

吳校長知道後，當作沒這回事，打電話到菜市場叫來湯麵，犒賞大家，吃麵時還講了一個北大的故事讓大家開心，故事很簡單：北大曾經一度開了軍訓課，聘來部隊軍官為學生上課，出操時，當兵的

老粗面對文質彬彬的少爺們畢恭畢敬地喊：「少爺請立正，少爺請稍息⋯」聽得眾人為之大笑，吳校長雖古板，却也有他幽默的一面，剛才緊張的氣氛為之化解。為了做壁報，學校要我到宜蘭街上的文具店買紙和顏料，讓我又體驗到一件令人難堪的事，這家街上唯一賣畫材的文具店是縣政府教育局長的姐姐開的，一聽到我是學校老師，算好賬之後自動在收據單上多寫了二十元，還說我這麼遠來採購，總要喝點涼的、吃點熱的，加幾個錢也是應該。我聽了沒說什麼，因為不知道該如何回答，只覺得耳根熱起來，這莫非就是所謂的報假帳，只有局長的姐姐懂得自動幫這種忙！

第二天一早，突然間感覺到一種緊張氣氛，看到辦公室裡有人進進出出，另一邊有人竊竊私語，以為昨天的壁報出了什麼問題，我是新來老師對此不敢多問，也沒人主動來告訴我，只得靜靜旁觀。直到過了中午才終於明白，是二年級一名董姓學生家裡出了命案，他父親是退輔會在宜蘭地區的主任，全家住在學校背後小丘，今晨他家人被傳令兵所殺，小小的礁溪鄉發生了這麼大的案件，尤其這麼小的學校，震撼可想而知。但奇怪得很，下午之後就像什麼也沒發生過一樣平靜，董姓學生照平時一樣前來上學。

接著就是全縣中、小學的漫畫比賽，以保密防諜為主題，我實在很難了解鄉下的初中學生懂得多少臺灣民眾要保什麼密、防什麼諜，即使這樣在報紙上每天還是看到政治漫畫，隨時可默寫出幾條標語，然後畫成圖畫。參加比賽的名單是由吳校長勾選的，也不了解他以什麼作選拔標準，大概是根據上學期各班的美術成績，再加上個人的印象，找出來的算是一時之選，日後經我上過幾堂課之後不得不佩服他的眼光。比賽前夕有一架共軍飛機降落在宜蘭一條乾旱河流上，駕駛員於著陸時身亡，各報都以特大篇幅報導，成了學生在比賽中表現的最佳題材。吳校長特地騎腳踏車由礁溪趕來，只在耳邊輕輕告訴我：「叫同學們一定要畫共匪飛機前來投誠⋯」，說完就走了。果然照他的吩咐有兩位學生作品得獎，在一個小學校裡是件值得敲鑼打鼓的大事情，不得不承認吳校長的敏銳力。那天比賽的會場設在宜

蘭公園近旁的小學大禮堂，幾乎全縣中、小學美術老師都來了，讓我有機會認識楊乾鐘、吳忠雄、何福祥等在地畫家，也與陳碧雲、曾寶珠、林郁美等師大同學在此重逢，得知有個在地繪畫團體叫「二月畫會」，從那以後他們偶而也到礁溪找我，開始有機會接觸到蘭陽地區的畫家。

礁溪是有名的溫泉勝地，日據時代留下來很多日式木造旅館，裡面有十分優雅舒適的洗澡堂，起初我花錢一家接一家地去洗溫泉，與江文華、周喜瑞兩位老師走得較近之後，依照當地學生的指引，發現有一條溫泉溪，兩邊是樹叢，脫光衣服泡在水裡也不怕被人看到，以後幾乎天一暗就散步過來，沿著溪流在沒有人聲的地方走進去，尤其是月光下靜聽林間流水，是我一生中一大享受。

雖然只短短一年時間，記憶裡礁溪的鄉間生活特別豐富，尤其留下幾件小貢獻，在此值得一提：譬如建議學校申請經費把傾斜的操場整頓成可用來踢足球和賽跑的運動場；電力公司後面的小圓山，山上有廢棄的游泳池，我和江文華老師帶領兩班學生去清理，我們從此可以去游泳了。又和教務主任舉辦越野賽跑，兩人一組，胸前掛有編號，從校門口出發，越過後面的山路，繞一圈回來大約三小時，加上在吳校長的大力支持下，連學校教職員都報名參加。

平時下課後，我借來一部腳踏車陪伴學生一起駛在回家的路上，看到一個個轉進村落小路才回學校，這時正好是吃晚飯的時間。禮拜天帶領學生沿著海岸遨遊，學生帶來家裡種的橘子或煮熟的鴨蛋，在沙灘上野餐，我買彈珠汽水回敬大家。

一年前在台北曾看過三船敏郎主演的《車伕松五郎》，由於太喜歡這部片子，一到礁溪戲院上映，我就建議學校帶學生去看。由於是日本片，吳校長不放心，說他要先看過了才批准，看過之後又要老師們去看，都沒意見，這才讓我帶學生去。幾天後，我從廁所出來時正好見到他，他轉過頭來說：

「謝、謝、謝老師，這個片子實、實、實在不錯！」

礁溪初中的教員多數是外省人，只有教英語的周清惠老師和教音樂的張月娥老師是宜蘭本地人，

然後就是我台北來的實習老師，周老師畢業於師大史地系，在宜蘭、礁溪兩邊任教，後來自己辦升學補習班，與幾位夥伴辦了私立慧燈中學。幾年前我到慧燈中學找朋友，與他碰巧遇上，把我拉到走廊偷偷告訴我：「我們思想怎麼會這麼接近，實在想不到！」這句話接連說了三遍，原來兩天前在《自由時報》上刊出我的一篇文章，讓他讀後頗有同感，改變了對我的印象，這才認為我與他是同一路的人。

張月娥老師於蘭陽女中畢業後就在小學任教，到礁溪初中兼課後通過教員升等考試，已經是正式音樂老師，在這麼小的學校裡，除了音樂還教舞蹈、手工藝和女生護理，經常看她在指導課外的表演，是全校最忙碌的一位。後來我在美國臺灣同鄉家裡吃飯聊起來，才知道主人就是張月娥老師的兒子，且得知她在兩年前獲得葛瑪蘭獎，此獎是頒給對宜蘭有貢獻的人，如陳五福、王攀元等，而張老師之所以得獎是對臺灣歌仔戲的採集和研究上有優越成就，可惜每次到宜蘭都是來去匆匆，來不及拜訪就離開。

那時候初中三年級有名學生叫蕭淑蓉，長得很可愛又活潑，她父親蕭春苑在礁溪街上開一家診所，因日據時代跟隨日本醫生在山地工作，學得各種醫學知識，後來考過醫師檢定考試，就成了醫師，因女兒而被選上家長會長，對學校老師十分照顧，我經常去找他閒聊，每次在他診所一坐下，面對的就是蔣介石的一張相片，上面寫著「蕭春苑同志留念」，有一天我忍不住問他：「你被蔣總統召見過嗎？怎會有這張照片。」他回答：「只要你到任何一家醫生館，牆上不都有一張這種照片，但我是宜蘭縣最早加入國民黨的臺灣人，這可証明我是多麼愛國，等慢慢看清楚這個黨之後，我開始澈底失望，我敢說蔣總統不會比我更愛國，他只愛權勢和榮耀，但我認為一個人要先拿掉這兩樣東西才談得上愛國家…」

他的這段話我一直牢記腦裡，在此沒有半點遺漏寫出來。蕭醫師在我1988年回台灣之前騎重型機車與卡車相撞身亡，我永遠不會忘記他在我出國前夕的一次畫展中買了我一幅畫，雖然只五百元一幅，但這錢對我的幫助實在太大，而我一直沒有機會表達對他的感恩。

五月裡走入畫壇

吳忠雄和藍榮賢是與我有深交的兩位礁溪畫家，我到礁溪初中的那一年，吳忠雄剛從高中畢業，那時只能說是喜愛繪畫的文藝青年，而藍榮賢更小，他還在初中三年級，美術課裡他的表現是全校最突出的，已經可以預期往後如果朝美術這條路上走，肯定能成為一名傑出畫家。兩人於我出國期間先後考進國立藝專，等我再回來，吳忠雄已經是宜蘭縣的名家，以教兒童繪畫維持生活，幾十年下來不僅可以過很好的生活，而且擁有幾棟房子，証明宜蘭這地方不但能養活畫家，只要肯努力還可過上富裕的生活。藍榮賢於藝專畢業後，進入臺灣電視台從基層幹起，負責美術設計，獲得年度的金鐘獎，最後以副總經理退休，其作品在全國美展中獲第一獎，並在台北開過幾次畫展，受到畫壇的肯定。

由於參加了「五月畫會」，第二年的5月必須提出作品參展，我的住處空間想畫大一點的畫實在有困難，便在後門一塊空地請工人用稻草和竹子編織搭建一間小屋，以後的幾個月我在這裡釘畫布開始創作，把平時隨手畫的草稿，在布上重畫出來，利用水性和油性兩種不同顏料的衝突性產生特殊效果，憑材質和技巧尋找與一般西洋繪畫相異其趣的畫面。然而我發現經過一段時間的沉靜，創作的心境變得相當低落，不管在紙上隨便畫些什麼，一眼看去就是滿紙的傷情，而我偏偏想在這傷情獲取滿足，所以接下來畫在大畫布時，無法控制自己，每一個人物都是受虐的身體，彎下腰去接受世事的凌辱。某日有個和尚從我門前經過，與隔壁周老師談天，正好我打開門讓他看到屋裡的畫，第一句話他就問我：「你畫的難道就是佛經？」此和尚又瘦又小，說話小聲而有些膽怯，兩眼只顧看著自己腳尖，我有意氣他，因而回答：「不，不是佛經。」，他說：「噢，聖經，我看錯了！」低下頭，就這樣走了。我想這和尚根本沒有真正看一眼我的畫就開口胡言，為之心裡不高興了好一陣子，但不知何故又經常想到他。接下來所畫的，隱約間畫中似有他的存在，像是他在誘我去畫什麼，畫出了一些氣氛低沉的畫面。

日後我問周老師那和尚是誰，他回答說只是路過，奇怪的是一見面就以廣東話交談，好像事先就知道他是廣東人，並且談到李叔同。不明白他為何很快就走開，莫非看到我說話沒有誠意。

日後再整理一下這時期對繪畫的想法，當中有無佛家思想，雖不可斷言有多少宗教成分，但所畫的與夢糾纏不清這一點則不可否認。從大學時代起，就時常拿夢來自我陶醉，使畫的語言更加脫離現實，就好比在找個地球以外的世界想躲起來，莫非是我進入青年期之後不敢面對現實的心理反映。其中一幅拜託中學同學周石榕幫忙配框，在畢業展中展出，由於畫框是他做的，展完就連畫一起贈送給他，他也拿不回去，就寄存在台大森林系的辦公室，大家都出國之後，下落如何便沒有誰再問，半個世紀過去如果還在那裡，肯定是很大的奇蹟。

住在礁溪的一年，描寫的多半是這段期間的鄉間生活，畫中一半是現實、一半是夢，每年颱風過後海岸堆積的都是漂流木、樹根的部分奇形怪狀，每根都可以立起來單獨構成一件雕刻，我畫了許多素描，本來以為將來可利用來做成立體作品，後來卻畫成油畫，在畫中製造超現實的夢幻氣氛。站在海邊往大海看出去，不論什麼角度皆可看到一座如同水上游走的烏龜，人們稱之為龜山島，每天看著它，帶給我很多的想像，終於在第二學期開學不久，一名學生因家裡的棉被賣到龜山島，要過海找島上人家去收帳，我自動陪他同往，目的是想去島上寫生，揭開它在我心中神祕的面紗。

那天中午過後有船往龜山島，先到一個調查站繳身分證，做了登記，不到五分鐘便可上船。岸邊只是一條小渡船，乘客不到十人，都是到這邊來採購物品的婦人，帶著小孩提著大包小包令小船承受不了，我自信很能游水一點也不擔心，船已經開了，只靠尾端一個馬達迅速往前推進。約二十分鐘就已接近烏龜尾巴，越是接近越覺島嶼結構的奇妙，不僅整個島像一隻龜，再看尾端的確是龜尾巴，西瓜大的卵石排成彎曲的弧度，越近尾端嶼越小，最後只有橘子大就消失在水中，不是人工刻意安排，是天然形成的造型，才真正令人稱奇。70年代美國有地景藝術（earth art），我反而希望這是人工去做成的，那

麼這就是臺灣最早的地景藝術作品。我們的船就在龜尾靠岸，按照地址走去，經過一間只有三個教室的

國民學校，走廊上掛有一個鐵鐘，我馬上想起這是校長在敲的，所謂「校長兼敲鐘」，形容一個人要做

許多事的這句俗語。左邊山丘有個兵營，只駐有一個小班的樣子，右邊才是民房，約十來戶人家。我的

學生叫洪財，他很快就認得是哪一家，對方也看到了我們，今天村裡的氣氛有些不平常，陸續聽到有人

在放鞭炮，原來是大拜拜的日子，沒想到來得這麼巧，每戶都在殺豬公拜神明。

我趁太陽沒有下山，先畫一兩張水彩，就在山坡上把畫架豎起來開始取景，將近完成時，聽到後

面有人在對話，一個外省口音的中年人說：「這個年輕人在這裡畫圖，有沒有問題呀！」，另一個回

答：「他是在寫生，不是畫圖。」「我沒學問，畫圖跟寫生都一樣用筆畫在紙上，你有學問，那就你來

說說看。」「很簡單，寫生是藝術，畫圖不是藝術，懂不懂！」「那麼寫生不犯法，畫圖就犯法，對不

對！」「你是警察，你才最了解⋯」，我一聽到警察趕緊回頭，兩人已經轉過頭往另一個方向走去，嘴

裡依然是你一句我一句說個沒停。看情形警察是不想管了，我於是放心，又畫了第二張才離開。

回到街上，有一戶人家跑出兩個人來，拉著我的手⋯「老師，請進來！」其他人聽到喊老師，也都

轉頭來看我，於是晚飯時每一家都來邀請我去喝酒，不知該如何應付。從來沒吃過像今天這樣的飯，進

門時我看到桌上擺的大盤，裡面盛著黑烏烏的不知什麼，上桌之後主人開始為我夾菜，筷子一動、盤子

裡飛起來的原來全是蒼蠅，才看清楚裡面有小卷、肥豬肉、雞肉，當所有人都動筷子吃的時候，我也只

好隨著一起吃，反正瀉肚子大家一起瀉。喝酒也是大碗公往酒甕裡舀上來，看大家都一口喝乾一碗，我

也只得入境隨俗，他們怎麼喝我就怎麼喝，這頓飯吃得實在令人難堪又難忘，好在沒有完全醉之前我得

以脫身回房睡覺。第二天一早被主人喊醒，因有船就要回臺灣，趕緊拿了畫具往龜尾巴方向走去，坐在

船緣看東邊出現一點亮光，太陽就要從那裡升起，船身隨著海浪忽高忽低，不一會兒太陽已一躍而上，

射出來的強光燦爛絢麗，卻又令人眼睛難以抵禦，不敢正視，原來海上的太陽是跳躍著升上晨空，我生

平第一次看到，好比一場演出，美極了！

討海人家拜的是媽祖，每年一到這時候，礁溪一帶的村莊輪流做拜拜，全校只有我一人是從外地來的臺灣老師，那幾天每到放學時就有學生站在教室門口等我，要我去他家吃拜拜，我就拉著江文華和周喜瑞兩人作伴，騎腳踏車跟著學生後頭一起前往。他們對待老師的大禮是全家大小輪流來敬酒，然後把煎蛋、雞腿、三層肉等滿滿地夾到我碗裡，勉強吃了幾塊肉，很快又被夾過來的肉填滿，雖然敬酒聲音不斷，眼睛看著碗裡的肉，整個晚上都在擔心幾時才能把它吃完。平時愁沒有好東西吃，如今竟又怕吃不完，幸好很快就有住在近鄰的另一位學生過來搖我的肩膀，輕聲在催我：「老師！到我家去嘛！」這情形下我好比獲得解脫，趕快站立起來把最後的一杯酒喝光，向主人告辭。然後讓學生提著燈籠走在前頭帶路，我只知道自己正走在田間小道上，一不小心就會掉進水田裡，小心翼翼緊跟燈火走去，如此又到了另一家。一夜之間不知吃過幾家，才獲得自由踏上歸途，這種被學生押著去吃好料的經驗，如今回想不知該說是幸福還是痛苦！這一年教書生活，由於鄉下的空氣好，加上每天都在運動，心情十分適暢，大學四年級時的肺結核無意中已經痊癒了。但我還是很瘦，我的體重是到了入伍之後才迅速增加，出國當畫家就得有足夠體力，此時我終於有信心告訴自己已經準備好了，隨時都可以出國去。

入營受訓

當兵的生活就是軍隊生活，雖然這麼說，在臺灣如果沒有穿上軍服，又沒有發生戰爭，就和學生時代在學校宿舍過團體生活沒有兩樣，穿上的軍服也和學生制服無多大差別。但還是有人想盡辦法要躲避，走法律的漏洞或利用權勢和女學生一樣大學一畢業就走出國門。他們的父母多數曾經在中國的土地上與共產黨交過手，知道這一幫人的厲害，一旦上了戰場，回來的機會十分渺茫，把當兵看成對一個人

判生死。後來對戰爭的記憶越來越遠，雖看得沒那麼嚴重，還是為了怕吃苦而不肯入伍。一般平民只會在身體檢查過程中動手腳使過不了關，方法花樣百出，從這裡看得出臺灣人的聰明，五十年後發現政壇上爬到最高層的大人物多數是沒有當過兵的，回顧歷史，不難找出政壇的亂相之所以出現是有原因的。

在我的經驗裡，當兵的過程可以分成三個階段：首先是新兵訓練，第二是步兵學校受分科教育，第三才分發到部隊擔任一名少尉預備軍官排長。那時的新兵訓練有成功嶺、竹子坑和車籠埔三個營區，都在台中市近郊，我受訓是在竹子坑，地點在今天的太平區，1988年我回台期間前往探望當地畫家王守英，已經近三十年後，從他家門前看過去，所有景物還是那麼熟悉，可認定當年營地就在附近，不知為什麼兩年後再來，熟悉感竟然消失了，就像一個從未到過的地方，這是人的一種感覺而已，及今不知該如何作解釋！車籠埔與竹子坑較接近，理淇大哥來受訓時和理盛二哥陪親生母查某姑去看過他一次，從台中車站僱計程車前往，一路是彎彎曲曲沒有整修的泥土路，幾次差點與迎面過來的車子相撞，所經過都是一片起起落落的荒地和甘蔗田，是訓練新兵最理想的環境。其實成功嶺才最有名，一般人一說當兵指的便是成功嶺，對當局而言，無異指的是「反攻大陸」的「成功」。自從不喊「反攻」以來，練兵的事已不那麼積極，五十年後只剩下成功嶺一地，「成功」代表的是什麼反而沒有人去追究了。

入營報到共分四個梯次，我被編在最後，所以一進營區，先來的已經剃光頭在接受操練，雖然稱為「少爺兵」，看樣子還是各個滿頭大汗操得很認真，才早到幾個星期的他們，在大太陽底下皮膚黑得發亮，是讀書人難得一見的健康美。

在隊伍裡我遇到師大同班的傅佑武突然插隊進來，又跑到另一排，中午吃飯時聽他說血壓高，什麼不能吃，什麼要多吃之類的話，不出幾天就沒有再出現在我們的隊伍，原來是以高血壓的理由躲避兵役。我們的排長都很年輕，是剛從軍校出來的少尉，經驗不足使他們顯得很緊張，好幾天來都不見有笑臉。反而是新兵不管什麼時候都傳出笑聲，只記得隔壁的排長叫張國威，倒忘了我的排長叫什麼名

字，張排長性格女性化，尤其在生氣時特別明顯，這一來使得我們更想惹他生氣來欣賞他妖媚體態。他與我系上的曾琨明於退伍之後還有連絡，幾次系裡的畫展都看到他被邀一起過來。1990年前後，在紐約的華文報紙上再度出現他的名字，站在國民黨立場與臺灣同鄉蔡宏章會長在辜汪會談的說明會中起衝突，並刊登一張他正在發飆的照片，六十歲的他依然為忠黨愛國而怒吼，不愧是軍人。我們是16連，前一年連長的家屬在八七水災中失踪，以後一個人住在軍營裡，每天都製造出緊張氣氛，入營不到兩星期我們已察覺出來，副連長乾脆拿「陰奉陽違」來形容兩連之間的關係。部隊受訓的成績就是連長等職，所以評鑑成績每年都得第一。隔壁的15連正好是競爭對手，和副連長兩人有很好的搭配，副連長乾脆拿「陰奉陽違」來形容兩連之間的關係。部隊受訓的成績就是連長等職業軍人的成績，我們只要挨到結訓的那天便一切都解脫了，他們的成績則與升遷息息相關，歸根究柢還是須要我們小兵從中幫忙，才能讓他們早日摘到第一顆星星。

訓練期間除了出操、打野戰，還有政治課程，請外界有名人士前來演講，我只記得一位戴墨鏡的長者叫任卓宣，是馬列專家，同時也是反共學者，後來我到巴黎遇到一位七十幾歲的老留學生朱志清，告訴我任卓宣又名葉青，是他的中學同學，來巴黎加入共產黨之後，就想盡辦法拉他進去，還在考慮中他已被派回中國工作，回國不久被國民黨捉去槍斃，之後又聽說他沒死，變成一名反共專家。他特別稱讚此人腦子第一流，應該是人道主義者而不是共產主義者。另一次來演講的是一位情報專家，講到1949年前後在師大女生宿舍破獲的間諜案，以及由花蓮海岸登陸翻過中央山脈到西岸來的共黨部隊，如何受到我方發現而智取。還有他到美國空軍基地所見尖端科技的飛彈射擊，有如科幻小說中變化萬千的武器，說的人雖已忘了是誰，因內容有趣，現在還清楚記得，葉青反而只記得人不記得他說過什麼。

「領袖」這東西！

還有一種政治課，要我們讀一篇文章，如蔣總統的元旦文告之類，然後由學員發表感言，當我發言時，無意中說「領袖」這東西，不是專有名詞，應該是普通名詞才對。聽得大家一陣大笑，從來人們把「領袖」與蔣介石等同相待，而我說那是個東西，似有不敬的意思。馬上有人反駁，說「領袖」在中國人心目中早已經是蔣中正先生所專有，好比 Jesus Christ，如今人人都說是耶穌基督，最原始的字義不過也與「領袖」意思相近。諸如此類的發言，幾次以後，有一天指導員把我叫到他的房間裡「懇談」，很客氣地聊了一會兒，問我平時讀些什麼書？那陣子我才讀完莊子，就說我愛讀莊子，他聽了似還滿意，說我思想正確，誇讚了幾句，才讓我歸隊。同學看我出來紛紛前來訊問，我照實告訴他們，又加了一句：「不知道接下來會不會要我入黨！」十分鐘不到就是晚飯時間，大家拿著碗筷走進餐廳，才坐下來指導員便上台說話，話中指向我：「有一位同學到連長室來和我聊了幾句話，我們並沒有說什麼，我只問他平時讀些什麼書？他說讀的是莊子⋯」大家聽了都笑起來，「就這樣而已，出來之後他告訴別人說指導員想拉他加入國民黨。你放心好啦，國民黨不隨便拉人，希望不要誤會，指導員的工作不是拉黨員⋯」不管他怎麼說，我心裡在想著，自從走出連長室到我走進餐廳才短短十分鐘不到，這當中與人只說兩三句話，就好像指導員在我身上裝了竊聽器，我說的話他全聽到了，馬上作此回應，對我也算是一種警告。

其實我們隊上愛說話的人特別多，一位愛唱京戲的楊天仁，從他唸唱中的時候就被稱為「楊貴妃」，一開口就行雲流水般說個不停，同時還配合手勢，像是上台演戲，佩服的是他說了這麼多話，一定也有耳朵在監聽，始終沒有出問題，這到底憑什麼本事！還有一位謝景天是中原理工學院出身的，平時就愛說話，喝了酒之後發起酒瘋話更多，一個晚上獨自說個沒完，仔細去聽又像什麼也沒說，他被選為16連的模範學生，是同學故意開的玩笑，讓愛說話的人去出風頭。看到他發酒瘋的樣子我就想起小時候隔壁的阿才叔，從第一口酒下肚起，他就開始對全世界演說，用英語、日語、台語、客語、馬來語、

山地語、上海語到北京語，從天主教、基督教、佛教到道教，還有他自己才知道的不知是什麼教，都能

以教主身分告誡世人，吵得近鄰無法睡覺，警察也過來相勸，卻沒人說他思想發生問題，難道他們講的

永遠都是些無關痛養的話！

隊上有個精神恍惚的高個子，經常抬頭挺胸，腦袋晃呀晃地，眼神很少有焦聚，沒事就拿起大聲朗誦

華盛頓的獨立宣言，記得他叫王泰和，名字和一位作家頗相近。有一次在郊外上課時，他拿起小石子

往前排同學丟過去，被打的人出聲叫起來，教官問他何以傷害別人，他說：「去年美國電影明星控告

他妻子精神威脅，要求離婚，賠償一百萬，我也可以說他對我有精神威脅，向他拋個石頭，這算不了什

麼！」如此歪理該不會是從華盛頓獨立宣言裡學到的，教官對他毫無辦法，最後不知怎麼去處理。更絕

的是，當王同學朗誦獨立宣言時，另一位姓葉的同學也加進來，以更快速度將它背完，他從小隨趙麗蓮

學英語，很受趙老師的讚賞，自信英語絕對是牛津腔，不時去更正王同學的發音。此人看來不很正常，

有人看到他上廁所時先去大號，出來之後才上小號，分成兩個階段解決。大家都才剛大學畢業，問起來

好幾個人寫的文章已經出版成書，在書店裡都買得到，還有一位姓林的拳擊國手，每天一早自動繞著操

場跑步，我們這一隊可謂人才濟濟。到了期中考試時，連長為了自己的成績，和副連長一前一後協助我

們找答案，換是在學校就叫「作弊」，但軍隊裡卻光明正大，上下同心，一起找出最正確的答案，力求

團隊的好成績。我們這一連這麼做，其他的連也一樣會這麼做，初次遇到時每個人心裡都難以接受，必

須有足夠時間才逐漸適應。還有一件事直到今天都無法理解的，就是部隊在裝備檢查，為了爭取好成績

簡直做過了頭，幾天之內把營地上上下下整個翻新，廚房也重新裝潢，大鐵鍋刮得閃閃發亮，連營區的

樹也重新種過，兩三天內不開伙也不許上廁所，只等待上級來打分數。後來我聽一名老兵說，開評鑑會

時就有人批評：表面工夫做過了頭，已經沒有辦法打分數，只有一百分和零分兩種選擇。這是五十年前

的事情，不知現在是否還這樣？

入營去「作兵」

應該還有更多是我身為一名新兵無法看到的，軍隊裡不管有多少好或不好，在我這一生的軍隊生活還是十分值得懷念。入營時我身上帶來幾本糜文開翻譯的印度詩人泰戈爾詩集，一有空閒就拿在手中閱讀，即使是在打靶的槍聲中，也能讓自己陶醉在詩裡，我接觸到詩的境界是從這時候才開始。這之前臺灣已經有很多現代詩，讀起來實在難懂，我以為和詩之間的距離遙不可及，此時再度接近詩，尤其是這樣的環境下，終令我接納了，確是心靈上的一大享受。有一位同學看到我讀的是泰戈爾的詩，就說翻譯的詩不可以當詩來讀，我明白他的意思，回答說：「詩句的美也許變了質，但我接受詩的哲理，方才一首接一首讀下去。」他聽了點點頭走開。這位同學又高又大，說話有北方人腔調，每次我在大會中發言，受到別的連傳來反對聲時，他就帶動後排的幾個人站起，大聲喊出「鬧什麼鬧！」或「笑什麼笑！」把鬧場的人壓下去，我很感激他們，可惜已想不起他的名字來。

新兵訓練結束後，一回到台北，親友們說我入伍時沒為我設宴歡送，就約來一些人又擺了兩桌酒席，算是迎接我載譽歸來，其實是找理由一起喝酒。近年每聽到有誰要當兵，就請他吃一頓已成了慣例。有時請得早，幾個月後還看到他在街上送貨，便問他怎麼還沒有去？這場合實在尷尬，好像讓被請的人白吃了，而我因為直接從礁溪入營，成了漏網之魚，回台北才被發現，令我在酒席上喝得很不自在，吃不到半途被一杯接一杯前來敬酒的灌倒在沙發椅上，最後連怎麼回家都不知道。這次我醉得很舒服，每天起床就自動去沖冷水澡，把軍營的習慣帶回家裡來，大學時患的肺結核不知幾時已經痊癒。一覺醒來時窗外已升起第二天的太陽，經過一年的軍事訓練，健康的身體對一般醉酒已不當一回事，

回台北不出幾天我就抽空到孫多慈畫室，她一看到我就說：「噢！你回來了。」我說：「其實我還在作兵，⋯」她笑起來⋯「你也說在『作兵』，記得陳景容來時也這麼說，你們還在笑他。」她這一說

讓我想起三年級的暑假，某日陳景容穿著軍服來訪，不停在說他作兵的事，語言和腔調很鄉土，台北人聽來感到有些滑稽，他還說作兵之前在鄉村的中學教代數，由於自己學生時代數學不及格，知道所以不及格原因何在，當老師時就比別人有更好的教法，加上會畫圖，喜歡運動，短短一年間成為全校最受歡迎的老師，得意模樣，在我腦子裡印象一直很深刻。在畫室裡我遇到新的助教楊炎傑，他才三年級已經畫出很好的素描，長得帥氣，口才也好，想像得出他一定是班上的高材生。幾年後他到美國在費城賓州大學深造，我由巴黎移居紐約後，有一陣子經常見面，轉行從事布花設計，很有成就，以後就沒有再連絡。

一個月後我又到鳳山的步兵學校報到，師大的藝術系、體育系及國立藝專的戲劇科，台大的考古人類學系被編在同一隊，來到這裡和在竹子坑新兵訓練營最大的差別在於外出時穿的是軍官制服，肩上和領子都有一條槓，標示我是少尉軍官，在路上所有的兵看到我要舉手敬禮，覺得自己在突然之間升了一級，總算熬出頭來了。記得年終時全隊花了很多時間籌辦一個晚會，戲劇科的學生各個發揮才能把晚會節目表演得很專業，有個叫丁善璽的胖子，學生時代就很受肯定，從頭到尾由他一人主導，十年後我在紐約唐人街電影院裡看到大廣告，導演是丁善璽，原來此人已經出道了，可惜並不見他大紅大紫過。還有一位叫孫正中，上課時在桌上寫武俠小說被隊長看到，並沒有責備他，只以「萬不可以文字誤人子弟！」加以警告。我雖沒讀過他的小說，但每次週末放假回營，聽他口頭形容剛看過的電影情節，聽來比我親眼看的更精彩，便可斷定他筆下的小說也一樣動人。後來那隊長忍不住要了他的原稿，拿到自己房間裡看了一整夜，第二天把孫正中叫去訓話，說小說技巧雖好，但缺乏正義感，人生的哲理不夠深入，到了晚點名時又再當眾提起，引用亞里斯多德的一句話「天才與瘋子只一張紙之隔」來作評語，大家對這個老粗隊長也懂希臘哲學頗為驚奇，暗地裡便稱他為「亞里斯多德」，他知道之後不但不生氣，還把這事到處宣揚。

脫下軍服一起裸泳

鳳山受訓的這段日子，許多事情在記憶中已經模糊，認真想來，只有一次在假期與同學結隊往小琉球遊覽還留有些印象。起初大家並沒有特定目的地，只是成群走在鳳山街上，有人停在一間照像館門前，大家也隨之圍過來，看到貼有照相機出租的小招牌，不知誰為之心動想去租來拍照，正在商量中，來了一位對攝影有研究的行家，笑咪咪地說：「這都是玩具嘛，怎麼能拍相片呢！」這一說打消了大家租相機的主意。東張西望時，看到一張照片相當吸引人，對南臺灣較熟悉的人說這是小琉球的烏鬼洞，裡面燒死了很多法國水手，正說著時，店裡的老闆走出來開口更正：「燒死的不是法國人，是我們的臺灣番仔，想知道正確答案，坐船去看了不就明白！」因為他這句話，我們才臨時決定前往小琉球。

這是一條小汽艇，上船時大家都在欣心增加我們十來個阿兵哥，怕會有沉船的危險。開航之後風平浪靜很快就把剛才的憂慮忘了，船一靠岸便有人來拉生意要我們去坐「遊覽車」，一看那不過是小卡車改裝的，兩旁裝上木板的坐椅，上面加了帆布用來遮太陽，開動時發出喘氣的聲音，小孩子都說那叫「蓬蓬車」。我們就坐著它繞島一週，看遍所有的名勝古蹟，包括烏鬼洞和原子雲岩石等，在島上每人只吃了一碗米苔目。早已聞名專門收管甲級流氓的監獄也來不及看，就又登上回程的汽艇。

到了東港太陽還高掛天際，我們沿著海灘走去，這小漁村今天不見半個人，海岸沙灘一眼望去延長到海平線，上面就是藍天和白雲，就坐在沙地上，然後躺下來望著天空，這時海水開始上潮有人到水邊與湧上來的浪濤追逐，頻頻傳出嘻笑聲，吸引所有的人都過去，我首先脫掉皮鞋，再脫去上衣，正脫著時徐孝游動作比我更快，已經脫得一絲不掛，跳到水裡去了，我也不認輸脫光衣服跟著下水，不到一分鐘所有的人都學樣集體裸泳起來。背後離海岸不到300公尺有一排民房，這時候村裡的居民大概沒有發現到，否則一定圍過來觀看。不知經過多久，大家玩累了，才各自穿上衣服離開岸邊，往村裡走來來想

找麵店吃東西，意外發現全村的人集結在小廣場不知忙些什麼，走近一看，原來不是小廣場而是一個小池塘，他們把池水放乾，有人下水捉魚，有人拿桶子裝魚，有的純粹是看熱鬧，這才明白我們集體裸泳沒有被發現，是因為他們正進行重要節目，也許每年才這麼一次，不過我們則是一輩子才僅這麼一次，記憶裡這次參與裸泳的，有與我同班的吳登祥、徐孝游、傅申、廖修平、李元亨、陳誠，今已經從教授退休，裸泳對他們必是一段值得珍惜的回憶！

吳登祥是我大學同學中較接近的一位，我們有段時間連樣子都長得很像，甚至他的台東親友都差一點認錯人。在步校受訓這段期間，除了必修課程更重視體能訓練，每次跳木馬、拉單槓，這兩樣我們都很拿手，隊長常在要我做一種動作時，喊了他的名字，有時也反過來對著他喊我名字，跳木馬他與我一前一後，他做什麼動作，我就跟著做同樣動作，在別人眼中好比是同一位老師教出來的師兄弟。可是玩單槓我就遠不如他，除了靠體力的引體向上，其餘的都是他一人在表現。

那年冬天集訓一結束，我就跟著他和陳誠一起乘公路局汽車到台東，許多人趕著回鄉過節，車內擠滿了乘客，穿著軍服的我們不便與人搶座位，只得從鳳山一路站到台東，剛受完訓的人正當體力最好的時候，四、五小時以站姿顛簸直到終站，絲毫都不覺得累。台東站下車時一位鄉下女郎等在那裡向陳誠大聲喊「Makoto」，這是「誠」的日文讀音，看似初次會面，卻又相當程度的了解，應該是約好前來相親的，否則陳誠這麼節省的人哪肯老遠跑到台東來與我們同遊！陳誠被接走之後，我就隨吳登祥回家，一進門看到庭前自製的一架單槓，才知道原來他一直都在練習。第二天一早更看到他們兄弟三人輪番做各種單槓動作，難怪他有這麼結實的身體，我只是靠天生的靈活和膽量，跟隨他背後跳木馬，至於單槓這種高難度的動作我就玩不來了。想不通的是，來美國之後有一回到西點軍校參觀，走過室內體育場看到木馬擺在那裡，一時技癢跑上前去，接連跳了三次，像是被什麼卡住了，每次只能傻傻地坐在馬背上，想不通當年的本領何以盡失，難道沒有吳登祥跑在前面讓我跟進，憑我一人之力就做不來！

有一件很巧的事，那天從西點軍校側門往停車場走來，一個東方面孔的中年人一直朝著我看，此人實在臉熟，我隨便點了一下頭，他已經走過來了，一開口就問我是不是「吳登祥」，原來他又認錯人了，最後還是認出他就是步校裡愛罵人的隊長馬華利，是前來受訓，今天正好結束要回國。他的人緣一直不很好，我還能記得他也真不容易。有一回他把吳登祥拉去當謝理發來罵，而我躲在一旁偷笑，笑他這個人罵兵已經罵上了癮來。不過，有一回他踢到了鐵板，不知什麼理由他把體育系的一名姓江的高個子叫到大隊集合場訓話，本來是靜靜地聽他一個人罵著，突然間高個子竟開口頂了回去，終於把場面弄糟，因他說了一句「國家別想要靠你們這種軍人去反攻大陸…」，江同學就緊捉住這句話，一再反問「為什麼反攻大陸不想靠我們軍人。」「不靠軍人，要靠誰？」「什麼人告訴你，反攻大陸不靠我們？」…雖然語氣溫和，一連串反問亦頗有威力，令他氣急敗壞，大叫大嚷出：「你以為這樣說我就會怕是不是？我不怕，因為我沒有說錯，我說的是你這種軍人…」，眼看事情要鬧大，大隊長、指導員全都圍過來調解，把他帶到軍官室裡。不久，聽到有人放聲大哭，是他讓自己面子掛不下，同學們各個幸災樂禍在看熱鬧，體育系的高個子已不記得叫什麼名字，那陣子全隊都把他當英雄看待，「馬華利」這三個字，反而記住了。不管怎樣，在西點軍校門外異鄉遇故知，我們談得十分愉快，他說這趟回國就升為上校，我恭喜他說：「再跨出一步就是將軍，那時你是我所認識的第一位將軍，我真誠期待著！」

下部隊當排長

台東之旅結束後，已沒有時間回台北，就直接到大甲第34師步兵團報到，這是陸軍裡表現相當優越的長城部隊，和那時的15師雄獅部隊一直是競爭對手，和新兵訓練時的16連、15連一樣是陰奉陽違的

兄弟關係，我曾經為此問過連長：「真正與共匪打起仗來，兩個自家人誰也不管那怎麼辦。」他很聰明，只回答說：「打仗時聽上級命令…」

剛到時先是在團部裡擔任臨時副官，每天拿著評分表到各營區視察打評語，這一陣子很受尊重，覺得自己很神氣。正在操練中的連長老遠看到我就跑步過來，舉手敬禮，起先我確實受寵若驚，日久開始適應，也老油條起來，開口去問東問西，這一問操練便停頓十幾分鐘，平時連長不見得理會的問題，這時他們有問必答，一五一十地告訴我，對軍營裡的事才略有所了解。

一個月後我被派到第一連第二排當排長，連長姓周，據說由於和營長關係不好，考績一直得不到甲等，所以升遷速度慢，已經四十出頭還是少校連長，使得他整天悶悶不樂，加上腸胃病肚子一餓就愁眉苦臉，要等到吃飽飯才略有笑容，他家就在軍營附近，每有人去拜訪，第一句話就問「你吃飽了沒有？」這只是他習慣性的問候，其實沒有要請客的意思。

第二排的排長姓史，叫史可夫，是個知識分子，說話慢條斯理地，經常寫文章在《中央日報》副刊發表，想法不同於平常人，他認為軍隊根本不用訓練，人的本能在緊要關頭就自然有反應，體內能量一經爆發什麼也抵擋不住，軍隊打仗靠這種力量就足夠了。又由於在北方打過仗，冰天雪地生活的經驗特別豐富，他告訴我，早年曾經在雪地裡躺在一支槍桿子上便能睡一夜，一根零下10度的鐵條和100度時一樣，手摸上去皮都被黏住了，造成意想不到的傷害。他認為以「共匪」稱共產主義黨徒並不恰當，可以不認同他們的思想但如何能說他們是匪。然而他們說我們是蔣匪幫，是因為認定蔣是匪徒的前提下，跟隨蔣的一群人自然就是蔣匪幫。老百姓較能認同這說法，是用字的成功，反而是我們心戰打了敗仗，諸如此類的話我聽了即使不贊同也沒有理由反駁，這一年裡我和他走得最近，也常得到他的幫忙。

我這一連的班長全是四十幾歲的老士官，多年的軍隊生活使他們已經麻木，外人看起來更像在養老，每天無所事事，只等著有人大喊一聲「開飯」，就衝上前去。由於自己回不了家的關係，對「回

家」兩個字特別敏感，每逢節日看到充員兵準備離營回家，他們嘴裡的罵聲更像是在怒吼，我很清楚這壓不住的不平一定要找人發洩，離開家一晃就是二、三十年，回家的日子遙遙無期，同樣是父母生的為什麼別人有家可歸！解決思鄉之苦唯一的辦法就是每天高喊反攻大陸，眼看同伴們一個個地老去，這一生就這樣為國為黨！我十分了解幾位班長的心情，勸士兵們走出營房時盡量低調行事，回來時也盡可能提早幾小時，我自己當然更要以身作則。

我們的營地駐在大甲鎮郊外，面對有名的鐵砧山，傳說古代名將鄭成功曾經在這山頭受困，已經斷糧又沒有水時，他拔出腰間寶劍往岩石上插進去，水隨即噴出來，救了全營的軍隊。在臺灣到處有鄭成功的傳聞，只能當地方的神話聽聽，臺灣史上並不曾紀載過鄭氏北上來到大甲的文字。從我們軍營出來有一條公路，乘公共汽車可達通霄，大學同班傅申在那裡的一個營地擔任排長，假日就在那附約見面。有一次兩人走進國民學校走廊，遇到校裡一位主任，知道我們是學美術的，就說了許多廖繼春老師和師母的故事，師母在這小學教書時有些傳言，過去我們都沒有聽說過，更懷疑它的可靠性，聽過也就忘了。幾十年後從國外回來，再到通霄時，校舍已完全變了樣，又回憶起那主任說的話，故事的確十分合乎廖師母的性格，但說得過分傳奇，依然不可取信，還是不想把它寫出來。

不久春節就到了，大學同班的吳文瑤是大甲人，分發到空軍部隊裡，日子過得比野戰部隊的我們悠閒許多，此時也回家過年，傍晚約了傅申一同在街上閒逛，看見有個年輕人擺攤位替人寫門聯，就走過去，吳文瑤開口要他讓位給傅申來寫寫看，說傅申得過師範大學藝術系書法比賽第一名，旁邊的老太太覺得他聲音不夠響亮，便以更大聲向街上的人廣播，讓大家都圍攏過來，寫過兩張之後，晚來的人要他再繼續寫，連寫字的年輕人也開口留他，寫著時又聽到老太太不停地大聲放送，吳文瑤覺得這下子必難以脫身，只好挺身解圍，連長叫他回營，拉起他跑出重圍，而今傅申已是大名家，得到書法的鄉民不知有幾人知道家裡藏有墨寶！

全大甲鎮只有一間鄉間的小戲院，我晚上經常到這裡看電影，有些片子在台北大戲院已經看過的，沒事時還是又來看一遍，只為了打發時間，看完已經夜間十點，趕著回營報到抄小路要經過一處墳場，身上穿的軍裝足以為自己壯膽，雖偶然看到不知是什麼若隱若現或有聲音令人疑神疑鬼，依然覺得他們應該怕我，而不是我怕他們，兩個多月每天從那裡走過，如果有鬼也應該早認識我了。

這段日子我經常和其他連的預備軍官同往附近鄉鎮閒逛，陳和康的父親是退伍的一位將軍，本來已派到工作輕鬆的軍團部，他父親認為這小子必須一番磨練才能成器，打電話要求把兒子送到野戰部隊，這才和我同在一個團。另一位越南僑生叫蟻小同，從小就有人叫他小螞蟻，兩人在大學時都是足球校隊，所以陸軍運動會之前我們三人都被徵召到龍崗的軍團部集訓，每天除了練球就在中壢、龍潭一帶踩街，到公共浴池裡泡澡。有一回路過清水的鄉公所，裡頭掛牌寫有婦女會辦公室，我只順口說一句：「這裡應該是專門在替未婚男女做媒⋯」小螞蟻一聽就走了進去，告訴裡頭的人他要徵婚，很認真的樣子把辦事的小姐笑成一團，他還是把我們姓名地址都留下來，看到他的姓名又再惹人笑了一陣，後來確實有個女孩與他通信，也會過面，卻不知有無結果。

靠著軍人半票乘車的方便，我們常自由自在跑遍中部鄉鎮，鄉下沒有茶館和咖啡廳，只有冰店，把流行歌曲門外播得好大聲來招引客人，這地方最好吃的通常只有刨冰，澆上紅、黃等各種色彩的甜料，或加上牛乳、紅豆、綠豆、仙草、愛玉等，阿兵哥愛與小姐開玩笑，先是喊太甜，要求加點冰，吃了又說不夠甜，要求加牛乳，接著又說太怎樣⋯，如此反覆要求，一碗冰永遠吃個沒完，借此與小姐們逗笑。

南亞遠征軍

這種清閒的日子並沒有多久，就開始進入師對抗演習，雖然受過新兵營和步校的訓練，真正進入

演習，再怎麼認真想做好，還是力不從心，好在上面有連長，下面有排副和資深班長，每遇到難關最後都能順利度過。演習時要翻山越嶺跟著上級指令度行動，甚至是急速行軍，對走路很有信心的我，開始時並不耽憂走不過別人，一個月過去，鞋子破了，腳也受傷，終於跟不上隊伍。那天行軍不知脫隊已經多遠，我又餓又渴，看見路旁幾間人家，就走過去要杯水，他們知道我是都市人，覺得可憐竟盛來一碗飯，白米才只有幾粒，其餘的都是番薯籤，這是大戰期間糧食不足時才吃的，沒想到這個年代還有人吃這種米食，主人端來時臉上還掛著幾分歉意，覺得虧待了我。哪知道當一個人最需要吃的時候，任何東西都覺得好吃。最後還是沒法趕上隊伍，乾脆跳上公路局汽車直接回營去，本來連長等著要叫我去訓一頓，甚至會遭受處罰，正好團長的傳令兵此時趕到找我去畫宣傳品，許是這才解了圍，一連三天留在團部，日子一拖連長只能把罪名記在簿子上，沒有再找麻煩。一起畫的還有幾位學美術的預官，師大同班的王家誠也在其中，大家趁機摸魚，就像在大學教室裡作畫，難得工作這般輕鬆。這些人裡有幾個是老鳥，晚飯後一起走出營門，便有人領前帶隊往私娼集中的小巷走去，這才開了眼界，幾乎可以說營區也同時包括了風化區，在巷道內可以任意穿梭，從這一家走到另一家，小房間只要門是打開的就有個半裸的小姐坐在床邊向走過的人微笑招手。這一帶少說也有上百個小房間，傍晚時分是最熱鬧的時段，然後又到另外稍遠的地方，有個像兵營般木造的房子，叫做軍中樂園，走進大廳就看見阿兵哥大排長龍等在窗口前買票，窗口分軍官和士兵兩邊，當然軍官這邊排隊的人要少得多，買到票之後每個人手上拿一個號碼，就站在一面牆壁前等待，只要他的號碼燈一亮就可以進去，每個號碼下方都有張照像，寫了幾行形容小姐如何美貌的文字來吸引客人，領隊的人小聲告訴大家：「不可多留，這地方細菌最多！」說著就帶頭走了出去，算起來在裡面停留還不到三分鐘。

這一陣子東南亞不時有動亂，不管是誰打誰，美國人一定插手，臺灣政府向來跟著老美走，別人一聽到戰爭就趕緊迴避，臺灣正好相反，找機會向美國請願，一副替天行道的姿態。東南半島的戰爭一

而再發生，臺灣就緊繃神經隨時想要進軍，師對抗剛結束，師長在訓話時當著官兵宣稱「我們隨時都有機會出國深造」，聽起來像是好消息，背後藏著什麼玄機誰也不知道，接著很快就進行裝備檢查，禁止對外通訊，甚至嚴禁出營。有一天清晨突然間緊急集合，登上大卡車前往某處軍用機場，到達後又作勢要登機出國去，來了幾位三顆星的上將，以閱兵式從隊伍前面走過，過不久才下令要我們又上車回營。已不記得是什麼機場，若是台中地區就應該是今天的清泉崗，看似好久都沒有使用，遠處有架運輸機模型，連老兵看了也不相信它能飛上天空，心情很快就輕鬆下來。第二天已不再聽指揮官說出國的事了，表示戲已經演到此為止。又過了幾個月，看到在街上走動的軍人裡頭有不一樣的兵種，軍服顏色較一般更深綠，雖只是士官階級，却穿著高品質的皮鞋，沒有死的都領到美國人的薪水，所以口袋裡滿氣多了。有人說這些人是傘兵部隊，剛從寮國打仗回來，商店裡買東西出手大方，三五成群比普通軍人神滿地用也用不完。這話不知是真是假，至少看到那種闊氣模樣著實令人羨慕。演習過後我們的伙食改善了許多，有個說法在營裡流傳，說上級在去年辦了幾名伙食官的貪污案，嚴厲執行伙食採購行程，這一陣子施行管制之後伙食變好了，對此師長在開會時說了一句話：「只要誰能讓弟兄們吃得好，就讓他們賺點錢也沒關係！」不外是說有本事能做到雙贏就是英雄！

出國打仗只打到清泉崗的機場就草草結束，不久又傳來另一道命令，全師北遷到桃園的大園海邊，行軍的路線十分曲折，且不斷地更改行程，常看到團長為此而氣得在院裡打轉，但也因這次行軍得以進入一般人不能到達的山中小鎮。那天行軍隊伍往上山的公路前進，看到山坡上距路面一百公尺處每隔一段站著一個人，初以為是來看熱鬧的農民，安排得如此有條理令人越看越不像，那麼是幹什麼來的？正想著就看到一排車隊全是高級轎車，從窗外看不到裡面坐的是什麼人，只其中一輛經過時車門打開，一個十幾歲的小男孩頭戴一頂西洋式的帽子，帽緣插有一根羽毛，這給了我答案，一定是蔣氏家族到這深山來渡假，不用說山裡頭一定有什麼不錯的景點，而站立在山坡上的那些人就是前來保護的便衣

人員。那麼從這裡往山上走去會是什麼地方值得皇親國戚結隊前往，每個人心裡都這麼猜著，可惜一直到離開依然沒有得到解答，只知道這是一個山城，有石階可通到最頂上的國民學校。也許是初秋的關係，令人感覺環境格外清爽。夏末的太陽直到9點鐘還不肯下山，因此有長時間到處閒逛，卻實在看不出這裡是個渡假村。

次日天還沒亮軍隊就又起拔，走過一段險峻的山路，若不小心頭上的鋼盔掉落就直滾到山底下，再也撿不回來。傍晚時分隊伍已經來到公路，在平地上行進，路的兩旁一邊是山坡地、一邊是河流，對岸常出現一個小村落，我好羨慕住在這裡的人，過著與世無爭平凡簡單的生活，與大都會遠遠隔離，真是天高皇帝遠，我這一生如果能有這種日子該多好。這地方一直留在腦海裡，從國外回來後雖到處遊覽，卻再也沒有找到它，也許偶然開車經過，而它們已經變了樣，不再像從前那麼清淨純樸。

最後我是在中壢的龍潭附近退伍的，那天我從營區的辦公室拿到退伍證明，把所有軍用品包括使用的槍械都交還之後，回到連部我的床位，全連的弟兄們和過去一樣一群群圍在臥舖上賭錢，我小聲告訴一位班長說我要走了，他趕緊站立起來，連長正好進來，我向他舉手敬禮，他只隨便回個禮就走開。十幾個人跟在我背後走出來，我實在不知該對他們說什麼好，捐著簡單行李往團長室走去，後面史可夫排長還依依不捨跟著，直到我在團長室前大聲喊一聲報告。在我印象裡只有史排長和趙團長是讀書人，可是當我告訴他們軍營一到晚上就變成了賭場時，他們一點也不驚奇。「這就是他們生活的一部分，只要不犯錯，當兵的人能有多少錢可以賭呢！」這是我得到的回答。告別了團長出來，史排長已經不在那裡，我獨自走出營門時，兩旁的衛兵見我穿的是便服，沒有立正向我行禮。從那時起我只是一名百姓，也許回去當老師，也許出國進修，一時之間有前途茫茫之感，這時的我只想找個地方好好睡一覺。

坐在公路局汽車上，車掌前來要我買票時，才發覺自己軍人身分已改變，不能再買半票了，為此而有幾分失落。想起剛才團長的話，他說今年我國在聯合國地位再度遭遇危機，如果不幸喪失會員國身

基隆顏家商職任教

退伍之前，眼看服兵役即將結束，心裡開始盤算接下來出國的事情，但這之前一定要先找到一份教書的工作，等存有足夠的旅費才能出去。有一天聽說三峽中學有位美術老師正要去當兵，便立即跑過去找當地人面較熟的師大晚輩吳耀忠，在師大時彼此曾說過話，憑這關係或許肯幫忙。他父親在三峽街上開牙科診所，走到門口一看，馬上認出小時候跟祖父拜訪謝家親友，與吳家相距不到五個店面，當時三峽鄉長林淑美是全臺灣唯一的女鄉長，我要叫她表姐。吳耀忠是本地人，從小隨李梅樹學畫，進師大後寫實功力很受全系師生的注意，年前全省美展會場上經一位學長介紹，與我討論過油畫相關的問題，應該還會記得我，心想如能得到他的推薦，前去任教自信不會有太大困難。未料吳同學竟說：「在三峽這小地方有幾個派系，校長那邊的和林鄉長不同派，和李梅樹前輩又不同派，由誰出來說情也都使不上力。」雖然這麼說，還是留我在家裡吃過午餐才離去。

那之後就沒有吳耀忠的消息，直到我去了紐約六、七年後，才聽說他因思想問題被關的事，在那個年代思想一出問題是誰也救不了的。某日我走在紐約唐人街偶然遇到師大社教系的同期同學，相約到飲茶店裡坐下來，他突然提到吳耀忠，說他是如何一位天才，我想他必不知道吳耀忠近況，就告訴了他，沒想到他一聽馬上說要打長途電話去相關單位打探，自信一定可以把他救出來，真不知他到底神通

廣大還是腦筋不清楚。告別後我也沒再當一回事。又過了幾年台北出版一本《雄獅美術》月刊，看到吳耀忠畫的封面，很高興他已放出來了。後來又聽陳映真說，剛出來時連過馬路都心驚膽跳，生活過得十分消極，然後又加了一句：「這一生沒有被國民黨打倒，反而要被自己給害死。」1988年冬天我回臺灣時，很想去看他，却聽說他已過世，真的被陳映真說中了。

直到退伍回家，我還是沒有找到學校。這一陣子我居無定所，有時到台北橋頭住阿金姑的家，有時回永樂町住親生父親的家，在這裡我和兄弟們相處都很好，有一次，聽到大哥把臺灣人說的話故意翻成國語：「少年家沒頭路，閒閒在家吃閒飯⋯」之類的，接著大嫂也學著說，而且每見一次面就唸一次，生母聽了雖不懂國語也猜出是什麼意思，就說⋯「他是剛當兵回來，等找到學校教書，人家很快就有頭路了⋯」，她這麼說令我聽了好溫馨，更不在乎大嫂再說什麼。

常聽說沒「頭路」的年輕人溜走在街上叫數電線桿，這一陣子我確實體會到了，有個人我本不想找，如今又不得不找的，就是當兵時在一起的基隆顏家少爺顏甘霖，他的伯父顏欽賢在基隆辦一間私立商職，那時代私立學校不像從前本著教育家的精神在辦學校，學生都是公立學校不肯收留才跑來，我也一直沒考慮過這學校，但在沒辦法的情形下還是打電話給顏君，他很爽快就答應帶我去見商職的陳祕書。

我們相約在八堵基隆河對岸的煤礦場辦公室會面，從火車站過河之後，要走一段運煤炭的輕便車路才到達他工作的地方，見面時他一身牛仔裝全是泥土，看得出雖是有錢子弟還是從基層幹起，令我從心裡感到佩服。衣服也不換就和我一起乘車到基隆，直接進辦公室去找陳祕書。一切意外順利，校長雖然是顏欽賢自己當，但他把事務全由祕書代理，平時難得到學校來，一來就隨便找個人罵，來展現當校長的威風。

在這裡大約教了三個學期，從第二學期起學校就分配給我一間宿舍，其實是顏家祖厝右側的一條

走廊，用木板將通道封死也算是房間，一張床和桌椅差不多就把空間塞滿了，儘管這樣，我還是利用時間畫了很多畫。這期間最值得回味的是隔壁住了師大高我三班的江明德和汪壽寧夫婦，第一次和他們一起吃飯時，江明德正準備要開畫展，飯後我提出很多問題向他請教，臨走前他說了一句：「開畫展時若遇到你這種難纏的人物…」就沒再說下去。以後再去他家，每次交談都令他覺得好奇，居然能這麼深入，其實我才覺得他所知道的更多。他們家常有客人來，先是藝術系校友林書堯、周春江、范發斌，在藝專夜間部學音樂的馬水龍，因他年紀最輕就叫他「馬小弟」，還有喜愛繪畫尚未進大專的高中畢業生吳宏毅，以及一度在系裡當模特兒的林絲緞，她就是在這裡與後來的丈夫李哲洋相識的。那時大家一起談天說地交往十分自然，並不了解彼此家世，十年後我在紐約再遇到林絲緞，才告訴我李哲洋父親是二二八受害者，很長一段時間受跟蹤監視，連投考學校都阻礙重重。回想起來，那陣子有個姓謝的學生經常來走動，江明德曾暗示這個人有問題，我一時還聽不懂這種話，直到他偷走我的西裝和江明德的錄音機，才有許多人道出他的真正底細。

住在顏家祖厝的這段日子，常和江家及其他友人一起到郊外走動。登山、游泳、烤肉、打球、唱歌，令學校老師很羨慕我們能過這樣有文藝氣息的生活，不像其他老師經常上酒家到公共茶室找女人，一個禮拜有幾個晚上醉醺醺地回家，其實羨慕歸羨慕，多數人還是寧願過自己這種生活。

記得第一次聽到音樂家江文也這名字是江明德告訴我的，每談起來語氣裡是那麼思念，明德是個相當自負的人，談話中能令他表示佩服不僅因為江文也是他的叔叔，應該還有些本事才對。從江明德那裡得知江文也讀的是工業學校而非音樂科班出身，填寫履歷就只寫上某國際作曲賽獲獎，在他認為僅這一項就足夠了。江明德本人略懂音樂，但從來沒聽他談叔叔的音樂，却不只一次提及和影星白光之間的戀情，還曾特地到台南找在北平教過書的郭柏川問及此事，郭的回答說：「是白光纏住他不放，而他已經是有妻室的人了。」三十年後我在紐約遇到陳逸松，他早年在北平一家餐廳裡看過江文也和影星白光

一起，吃飯時江氏替她脫大衣，拉椅子服侍十分周到，對此他頗不以為然。那天是謝聰敏帶陳逸松來我家，因為他在謝家看到一本《江文也專集》，不知道是什麼心理使他發脾氣，謝聰敏就說：「我帶你去找作者本人談，請別在這裡對我生氣。」就這樣帶他過來。

北當律師，娶基隆礦業大王顏家女兒為妻，又娶一個酒家女為妾，為人十分自負，談話中有意無意間像是在暗示我：要寫就寫我，江文也有什麼好寫！後來有位他的宜蘭同鄉叫林忠勝替他寫了回憶錄，據說在訪問過程中對他說的多處存有懷疑，又花很多時間加以求證，才把書完成，所以他形容江文也與白光如何，我也不以為意。

陳逸松是臺灣人少數的東京帝大出身，在台

秦松有個爸名叫秦嶺

顏家祖厝在基隆中正公園下方半山腰，沿著石階下來十分鐘就到街上，左邊是小上海酒家，近旁還有棟新蓋的顏家公館，右邊隔著眷村就是我任教的光隆商職校區。私立學校為了招生，每年包遊覽車到基隆附近的礦區作宣傳，由學生組樂團表演流行歌曲，做法頗受非議，被譏為是一家「學店」。

在顏氏祖厝正前方有個小廣場，兩旁各有一個台座，看得出本來應該立有銅像，不知幾時被取下來，有可能是大戰末期日本當局徵收金屬時被拆去製槍砲，也可能預先知道會被徵收就自己拆下藏起來，更有可能的是蔣介石來了之後不願看到別人也立銅像就令其自動拆除。後來我研究臺灣早期美術，知道雕刻家黃土水曾受聘塑過顏國年的全身立像，將之立在那台上正好合適，而且曾經出現在刊物上，那麼另外空著的那一尊到哪裡去了，顏國年是顏欽賢的上一代，和顏雲年是兄弟，有了國年的銅像，應該就有一尊是雲年，對此我不知該往哪裡去追究。

小廣場左邊有兩間水泥小屋，是一位教公民和三民主義的外省老師住的，他名叫秦嶺，有個兒子

叫秦松，那時已經是國內有名的木刻版畫家，作品〈太陽節〉在巴西聖保羅雙年展得過榮譽獎，也能寫

詩，又寫評論，秦嶺很為兒子感到自豪，每次談起繪畫或新詩，自知所知有限，說話時先來一句：「我

兒子他們懂得的人說⋯」，他的死對頭是教國文的蔡志忠老師，為了一首詩，兩人可以辯到臉紅耳赤忘

了上課，這時會把我拉過來評理，目的是要我站在自己那邊說幾句話，可惜我也不懂，就把學校教官請

過來，此人不管懂不懂爭論起來憑他大聲就能壓過別人，因此他一出聲，辯論就告結束了。

那個年代到學校來教公民、三民主義的多半是思想純正的黨員，秦嶺在閒聊時對我說過他在大陸

上曾經是「很大很大的官」，問他到底有多大，卻怎麼也不肯透露。那一年基隆市正在選市議員，秦嶺

前來敲門要我一起去投票，那是我一生中第一次為響應民主政治而投票，但我完全不知道選誰，所以問

秦嶺：「我就選自己的同宗，也是姓蔣的那個，你覺得如何？」他一看姓蔣的只有一個，而且是國民黨

員就馬上說好，後來此人是否當選我也沒再理會。那時候只有所謂的「無黨無派」，是本土派的參政人

士，雖有青年黨和民主社會黨，但在民主人士口中被形容成「國民黨廁所裡的花瓶」，是領國民黨津貼

跟隨來台的小黨派，即使這樣也一再傳出黨內鬧分裂的消息。

我們的「宿舍」走出去到了廣場盡頭可看到大半個基隆市區，秦嶺常站在那裡大聲吼叫，看似對

著基隆市民演講，他說這邊看過去有一半像武昌，一半像廣州，我問他每天這樣在喊什麼呢？他目視遠

方，伸手往前指去：「我只想問這些人，什麼時候才睡醒，還睡著的人，我就喊到你們都醒過來！」我

還是不懂，到底他指的是誰睡著了。我很快就連想起蔣總統每年元旦發表的告全國同胞書，所謂全國同

胞如今也只剩下從中國大陸來的這一批人！

到基隆任教的那一年寒假，我報名參加青年救國團所辦的橫貫公路徒步旅行，這條路我前後走過

四次，不同的是過去都在夏天，而這回不僅是冬天，而且以社會人士身分前來參與，到合歡山時正好下著

大雪，走在山路上只見白茫茫一片，却一點也不覺得寒冷，每個人從嘴裡吹出白烟，臉上凍得通紅地，

這種處身在寒帶的感覺，心想哪一天我到了巴黎整個冬天過得就是這樣的天氣，現在已經先體驗到了，雖身在雪中也覺得特別甜美。

同隊裡有四位師大的女生，一路上談笑風生非常活潑，同來的還有一位叫洪媒的台大農學院學生，由於名字聽來像「紅樓」，所以很容易記住，說來真有緣，一年後在西門町電影院又見到她，那時我正辦理出國，匆忙間只談幾句話就告別離去。沒想到十五年後在西雅圖再度遇見，她已嫁給一位醫師叫沈富雄，那天沈醫師請鍾肇政和我兩個外來客人吃飯，我們正積極著手編一本《臺灣文化》季刊，沈醫師認為海外有個《臺灣公論報》已足夠，所有的文章盡可能投到那裡，不必再出其他刊物。我則不僅主張要有文化雜誌，而且還要有臺灣兒童、臺灣少年以擴大讀者之年齡層。這時候海內外臺灣關心政治人士只重視有選票的讀者，忘了每年有一批又一批的年輕人湧上來，不要看他今年才十歲，十年後他就二十歲了，如果我們不想放棄他們，在十年前的今天就應該視為教育的對象。但這話沈富雄聽不進去，他只忠心於海外的獨立聯盟，聯盟主席台南一中的前輩張燦鍙早已把沈醫師的心捉得緊緊地。那天雖然意見不同，我還是認為此人是忠心為台獨喊萬歲的，這種性格甚是可貴。

吃飯時聽人喊沈太太的名字，覺得好熟悉，心裡一直在想不記得在哪裡聽過，或是曾經認識過的人，却不知她此時已否認出我，因我是畫家，又到過巴黎，這她都知道的，但還是好久之後，等我完全記起來時才對她提起，她則一點也不覺驚訝，可見她不想說出，只等我自動出來認。

那一年在西雅圖先住在陳芳明的友人周昭亮家，沈富雄主動來邀我去他家住，就搬過去，旅美臺灣同鄉有像他這麼大房子的實在少見，前面是電動開關的大鐵門，後面出去是一片草原，再過去就是大湖，早上起來坐在靠屋外觀賞風景，真是一大享受，我利用前後五天工夫畫了三幅油畫，主人看了滿意就將其中兩幅買下，另一幅算是我對這家人幾天來的接待表示感謝的贈送品。然後由本地同鄉吳燕美接我到楊樹枝和黃富美夫婦家，沒想到這家人更闊氣，還沒有進門就看到門外湖岸停靠一艘白色

遊艇，他們夫婦都是做醫學科技的研究，不久前有一樣發明賣出去得到幾百萬元的權利金，他說有日本的大公司派人前來想當助手，被他拒絕了，對方的目的還不是為了要偷取這裡的研究祕密。

離開沈家時，沈富雄特別叮嚀不要與楊兄爭論，意見不同就讓他好了，他的話使得我幾天來小心說話，連聲音都不敢放大，後來才感覺出自己太多慮了，楊兄的年齡大我好幾歲，主觀很強，對政治有與人不同的見解，和吳燕美有特別交情，所以才安排我到這裡小住。

一天晚上，和他們夫婦在客廳聊天，突然想起替兩人用鉛筆速寫畫肖像，已好多年不曾畫過像，開始有點膽怯，落筆之後出奇地順暢，就接連畫了好幾張，楊夫人一張張地看過後，對我提要求：可否把她的臉畫瘦一點點，說完不好意思地笑個不停，我就順其意拿鉛筆在她臉上削去一層皮，樣子沒有變，看來已瘦多了，她本人也十分滿意。

後來和沈富雄一家人一直維持聯絡，這些都是後事。在基隆教書一年半，生活方式和礁溪時完全不同，也不再寫生，每天拿著一本小型的佛和（法日）辭典背單字，雖很認真在學法文，但方法不對，效率並不高，到了法國又得從頭開始。

光隆商職比礁溪初中大多了，全校有三名美術老師，因我是新來的，除了教美術，又排了一班初一的英語讓我教，而且由於三人都不是黨員，所以學校不安排班導師的職務，本來我們都是師範大學修過正規教育學分的，但還是不放心把小孩子交給我們帶，私立學校反而較公立的控制更嚴，更可笑的是晚上陪伴主任和祕書上酒家的全都當了導師，說這是那年代的怪異現象亦無不可。

出國前的「黑」、「白」畫

這陣子臺灣畫壇有前衛取向的年輕畫家，以黑色作畫成了一種流行，追究起來，黑色是因日本美

術刊物的報導造成的影響，另一方面又可以說是新一代對省展系統元老派的反動，以及尋找東方傳統的色感，藉以對抗印象派、野獸派以來西方色調對臺灣畫壇的主導。我也不可例外在黑色系列裡找學院外新的色彩領域，但也只很短期間浸淫在黑色裡，相對於黑，那麼白又代表了什麼？我緊接著這麼想，白算不算一種顏色，或說是白色給予我這種雜亂的思維。寫在我的筆記簿上，寫得非常雜亂，莫非我當時的心境也是雜亂的，反而對自己提出很多關於白的問題。事實上此時我所有黑色顏料已用到差不多，剩下大量的白顏料時，我才開始在白色畫布上使用白顏料作畫，畫出一系列白色的類似浮雕有肌理的作品。江明德看了說：「從畫面看出你最近的心思是如此的蒼白。」來訪的高中同學看了說：「沒想到你私下進行了一場反黑運動。」那時政府推行掃黑、掃黃、掃紅宣傳術語，常被民間用在日常的對話裡，而認為我是有意用白色來抗拒黑的流行色。

回想起來，當時在光隆商職任教的老師大半是基隆省中畢業，又進大專讀完之後未找到專業工作，才暫時到這裡來教書。不久後在外面有了好工作，很快一個個相繼離開，所以這裡的老師以二十幾歲的居多，每年都有好幾位辦結婚，總務處就自動從薪水中扣除幾百元當賀禮，此時正逢我籌錢出國，每月強制扣錢令我感到吃不消，教了一年半的書省下不到兩萬元。

我在基隆時，正好孫老師畫室的同學李明明從基隆港乘船出國，她於台大畢業不久就順利得到法國政府用庚子賠款所設的獎學金，取得巴黎大學文學院入學證明，那天畫室裡學畫的同學成月祥、許居瓊、李奉魁、蕭永連、吳登居皆相約前來送行，此時我已抱著兩年後也要出去的決心，託李明明幫忙在巴黎大學申請入學，我們幾個人看著她登上輪船心裡好羨慕，學畫的人沒有人不嚮往巴黎藝術之都，心想不知哪一天這條船會帶我出國去。

一年後我終於考過赴法留學考試，考取名單在報上公布的那天我到孫多慈畫室，希望能在那裡遇

到什麼人，沒想到第一個遇見的竟是孫老師，她已經在裡面正要留紙條給我，見我進來就不再寫下去，站起來與我握手祝賀，然後問我旅費籌得怎樣，這麼一問令我一時之間答不上來。

她說：「你先準備好幾幅畫，過幾天我介紹人來買。」第二個禮拜一位老太太到畫室來，只談了不到十分鐘就走了，並沒說要買畫。

但老師說：「她代表太平洋電纜的于總經理前來，只要有兩張國大代表或立法委員的推薦函，就能以公司名義買一幅畫。」然後交代說：「這你不用擔心，我會幫你安排。」

第二天，我拿孫老師寫好的信按照地址到總統府後面一排日本宿舍的一間來按鈴，聽見裡面好幾隻狗的吠聲，很快就有人出來帶我進去，走過很長一段碎石小徑，兩旁種著樹木和盆花，進了房門就不敢再跨前一步，被剛才幾隻狗向我示威，一時膽子壯不起來，女主人請我進去，說了兩次，我只跨前兩三步，這時聽到一位老太太聲音，說：「你就進來吧年輕人，出國去之後你就是留學生了，再回國就是國家棟樑，不必謙遜……。」話沒說完，信已簽好字蓋了圖章交到我手上，「學成回國再到這裡來給我看，要記得！」已走到門外，才聽她大聲這麼說，而我甚至沒看清楚她的模樣，但這句話令我感動得幾乎流下眼淚。

拿了兩封推薦函，另一封是孫老師的先生寫的，因他就是立法委員，帶著一幅裝好框的油畫乘三輪車到北門附近的太平洋電纜公司找于總經理，先交給他兩封信，再把畫靠在桌邊，他並沒有轉頭來看一眼我的畫，只低頭迅速把信閱讀一遍，就從抽屜裡取出準備好的信封送到我面前，而且是用雙手，他的禮貌令我受寵若驚，趕快起立雙手接過來。

他又問了我一些出國的事，談到在香港等船，只拿到三天簽證，卻要停留十天才有法國輪從橫濱開來，他大聲喚一個中年男士過來，請教這情形有什麼辦法，那人一開口就說：「那就偷渡進去嘛，香港這地方很容易的。」這話把我們都嚇了一跳，他趕快又補上一句：「從臺灣出去還是正式辦出境，然

後偷渡到香港，要住多久就住多久⋯⋯」

我當然不敢照他的方式去做，後來在香港登岸時，移民官問幾時離境，我給他看赴法國的船票，說我居留到開船的當天，此人態度惡劣無比，據說全世界的移民官都一樣，看錢不看人，懂得的人就在護照裡塞十塊錢美金，拿了錢就一切都沒問題，太平洋的那位職員教我偷渡，却不曾教我塞鈔票的方法。

此後我整天忙著辦出國手續，購買船票及法國大使館的簽證，跑了一個月之後這才明白，層級越低的公務員越會刁難，他們吃定了我這種小老百姓。譬如到區公所辦一張證明，坐在門前的一個老外省人看到辦出國就咬定是個有油水的案件，開口說要帶我去對保，去了之後拿出來的證件全都說不行，二話不說掉頭就走，以為我會追上去相求，我也的確想追，却被堂兄拉住，小聲告訴我：「今年教育部設了留學生服務處，把證件繳上去，就幫你辦出來了。」聽到這麼說，我已不想求人，却見那人走了幾步又頻頻回頭，對我不上前求情感到訝異。

堂兄於高職畢業後在外國商社做了兩年事，世面看得比我廣，那天教了我很多應付各機關部門的訣竅，很快我就用上了。譬如我高中畢業證書一直忘了去拿，出國也許用得到，就趁拜訪母校師長之便到人事室走一趟，沒想到他開口要我帶證人一起來，方才肯給。我說：「那我就到隔壁找人過來。」隔壁就是校長室，校長王宗樂原來是師大課外活動組當組長，學生背地裡偷偷叫他「王八蛋」，在校長室裡他一聽我是校友，從師大畢業準備到巴黎留學，滿臉笑容對我問東問西，半小時後再回到人事室，那位先生已站在門口，手拿證書在等著我。

雖然已教過幾年書，我的財產除了一些畫，其他能帶出國的衣物一個皮箱都裝不滿，所以離開臺灣之前處理留下的物品並不費事，幾乎所有的油畫都從木框取下，分幾種尺寸捲起來，寄存到親戚朋友家裡，寄時在心裡已有打算，這輩子說不定就不再回臺灣，所以就任由他們去處理。還記得的，寄存的

同學裡有黃大銘、林基正、顏甘霖，親戚有呂家兄弟、林國治、林英麟等，1988年我由紐約回台，每一家去問，只是想看一眼從前的老師，都回答在搬家時清理掉了，唯獨我最不敢信任，認為不可能重視我的畫的呂家，竟然還看見四張水彩和三張油畫，掛在已經分家的三個兄弟家裡的牆壁，是最令人欣慰的事情。

離開臺灣時在心裡已有永遠不會回來的打算，最後幾天我認真找到好幾年沒有見面的親友，雖然出國只是到一個很遠的地方，但心情却有如永別，很用心去看對方的臉，要牢牢將他們記在心裡。

最後一天，下午就要到基隆港乘船，突然想到回師大藝術系去走一趟，上了樓梯從走廊便看到兩位老師坐在教室門口，好像是正在監考，我先走到廖繼春老師面前，他看了我好一會兒認出是誰，才從口袋裡取出眼鏡戴上，問我：「你剛才說到法國去？」還不太相信的樣子，以為剛才聽錯了。隔壁教室的陳慧坤老師像是聽到我們的談話，招手要我過去。「你要去巴黎？」我還沒走到已聽他這麼問我。自從他年前從巴黎回來，每見到人就鼓吹他去巴黎進修，所以聽到我說要到巴黎，就認定是因為他的鼓勵，看他一隻手拍著後腦，像是在想什麼，嘴裡問我：「幾時出去？」我回答：「等一下就到基隆，下午的四川輪去香港。」

陳老師的手捏著拳頭，輕輕搥著自己的額頭：「下午就走了，這麼快！」他朝我看時，手在摸自己的口袋，却什麼也沒拿出來，又再問一次：「這麼快，下午就走了？」我不知怎麼回答，他的手這時候抵著下巴，這表示他正在想，伸手放進褲子的口袋……。

「老師再見，我要走了！」低下頭向他行禮。

「你寫信來，有空的話，我會回信給你……，到那邊要能吃苦。」這是陳老師最後的叮嚀，雖然只是很普通的一句話，而我永遠都忘不了。

▌惜別雨港都 ▌

雖然這幾年我在台北、基隆四處為家，最後離開時我是從生父的山陽行提著行李走出來，在生母、兄弟的陪同下前往基隆港。離開前我和生父一起吃午飯，這時其他人都還在樓下忙著店裡的事情，這輩子我幾乎沒有和生父單獨坐下來對話過，記得最近一次的對話是，我想了好久才提起勇氣走到他跟前問：「我到法國讀書，不知你能給我多少錢？」「五千塊錢。」他想都不想就回答，我就走開了，上樓後生母問我「他怎麼說？」我照實告訴她，她一聽便走下樓去，我跟著走到樓梯，就聽她的聲音，領出一萬元塞到我口袋裡，說：「我多領了五千元，回去不要講。」於是我對任何人都不講直到離開台灣。

「……一個兒子要到那麼遠的地方讀書，只給五千塊錢，我要是說出去，不怕被人笑！」「你要是說出去，我一個錢都不給……」，聽到生父母為我在爭吵，便又轉身走上樓去，幾天後大哥帶我去銀行領錢，領出一萬元塞到我口袋裡，

在我們父子兩人相對而坐的最後午餐裡，我默默地吃著，眼睛偶而偷瞄一下他的臉，那時他才五十幾歲，滿臉嚴肅，看他的眼神像是在想著有什麼話要對我說，大概想不出什麼話來，所以一直都沒有開口。生父是白手起家的生意人，和他在一起的日子雖然不長，但他的表情有時令我看了很感動，甚至想把他畫下來，一個是他吃飯時手拿著筷子，把飯扒進嘴裡發出嘶嘶響的滿足感，對農村長大的孩子來說，有一碗飯吃多麼福氣多麼滿足！另一個是商店關門之後，把當天收進來的錢疊好在桌上，用手很熟練地數著，兩眼專神看著鈔票，嘴唇微微在動，這些錢明天一早將親自存入銀行，看著存款簿上的數字一日日增加，商人一生中最大的滿足莫過於此。

「出去之後，一個人在外口才要好一點，知道嗎？」最後終於聽到生父對我說了這句話，其實我口才並不差，只是不懂得如何先開口向人招呼，我們之間多年來難以培養出正常的父子關係，雖然我出生

呂家是種緣分，把我給了謝家又回來之後，因小時候喊過姑丈、姑媽，回來就不知該怎麼喊他們，外人看來分不清我是他的什麼人，關係於是一年比一年生疏了。

約二十年後，我在紐約寫了一篇文章〈離家前夕〉，描述出國前夕在台北呂家與親生母親的對話，以及出生以來有關謝、呂兩家之間的種種回憶，由於是真情的流露所以十分感人，郭松棻讀後說了一句話：「讀來像作者借別人的手來寫自己，……用這樣的短篇來寫最適當，太長了我想沒有人會把手借你這麼久。」那一年洪銘水回台在清華大學客座，選了我這篇文章供學生閱讀，十年後我回國在台美基金會的宴席上，葉石濤正好坐在身旁，見到我就說：「為什麼沒再寫小說？當初我讀完你的〈離家前夕〉還以為臺灣小說界又出了一個新人！」我聽了只笑笑沒有回答，心想既然已經當了畫家，就沒有第二條路可選擇了。

呂家兄弟三人和大妹陪著親生母親加上我，僱了兩部汽車於午後出發往基隆港等船。

台北的天氣雖是陰天，偶而也會有陽光射來，到基隆已開始下毛毛雨。我去基隆中學讀書的六年裡，有時候一年有半年在下雨，對基隆的天氣已經習慣，下了汽車要走過一道長長的走廊，二哥一個人把最重的皮箱扛在肩膀上，走來十分吃力的樣子，他的誠意我領受到了，不管誰去要幫他忙，都被婉拒，對此我印象特別深刻。

碼頭上透過擴音機放出奇怪的音樂，那時我認為這就是現代音樂吧！然而這種音樂以後再也沒有聽到過。

不記得等了多久，終於看到旅客列隊開始登船，我抬著行李跟在行列裡走過跨梯上了輪船，這幾年裡來回在臺灣、香港之間只有這條四川船，學生時代常聽僑生提起，已耳熟能詳，今天才終於由它載著出海，站在甲板回望岸上送行的人群，當船已開始移動時，我還在喘氣，想認真尋找親人，眼前的景已在霧中像遮著一層薄紗，我只顧揮手，對著逐漸遠去的陸地，最後只看到幾盞微弱的燈，接著也消失

了。

我手扶欄杆面對著雨中的基隆港，直到船已穿過最後一道防波堤，上面一座小燈塔放出一閃一閃的亮光，當這亮光也看不見時，我的視線已完全離開了臺灣。

這是一艘英國船，來回在香港、基隆，專門載運兩地的華人，船艙裡十分簡陋，床分上下兩層，旅客進來之後找到床舖躺下就睡。感覺得出已經航行在大海中，這裡就是所謂的臺灣海峽，先民來台渡過的黑水溝，船身晃動越來越厲害，熄燈之後聽見地上行李箱左右滑動碰撞的聲音，四周都有人在咳喘，聽來很不舒服，太累了的關係像嬰兒睡在搖籃裡，搖呀搖就睡著了。

第二天醒來走在甲板上，遇到的人多半是到香港轉船，到美國、新加坡、馬來西亞、巴西、歐洲等都來香港等橫渡大洋的輪船，就是沒聽說來香港是為了回中國。在船上過了兩夜，第三天早上已看見遠處香港的高樓，幾乎全是新蓋的水泥大廈，全是方塊形的建築，第一個印象是個沒有文化、沒有人情味的地方，難怪這地方有那麼多年輕人會到臺灣讀大學。

出國前，有人警告我在香港的中國百貨公司千萬不可隨便進去，被臺灣派去的特務發現了，會被灌上迷藥，不知幾時送回臺灣都不知道。但這樣的話根本嚇不倒我，百貨公司我沒有興趣，但中國書店則短短幾天就進去好多次，尤其一本精裝的中國古代名家畫集令我愛不釋手，不但印刷好，原是紙本的畫就印在同類的紙上；是絹本的畫就印在絹上，盡可能地求真，一生中從來沒有看過這樣的一本畫冊，拿在手上就像拿著一件藝術品。對照之下，臺灣幾乎不曾印過一本像樣的畫冊，不管印的是古代文物還是今人作品，對文化的熱誠和藝術品的尊重，兩地政府竟然相差這麼遠，僅以對這本書的心儀，短短在香港的十幾天，我的心就幾乎被對岸的新中國緊緊吸引過去，那時候應該就是共產黨政權下的劉少奇時代！

丘 3

（出國、巴黎）

不知是畫家的政治觸覺
還是過度敏感的政治幻覺
於是沉醉在藝術的框架裡
走進作夢也夢不到的變色年代
變成了調色板上的魔術
讓幻覺陪伴度過這一代花一般年華

終於看到花笑了
笑畫家看花的眼睛
笑那多變的調色板
笑那爲變而下賭注的賭徒
賭輸就不見人　從來也不賠
贏了的畫家　今天還在逃
幻覺令人逃得了不甘願
逃不了自願
在歷史框架裡
逃與不逃先後都留下來

聽見遠方的聲音「爺爺你回來了！」
畫家筆下
回來是離家越走越遠的路
是踩不到土地的歸途
回頭再看　變了色的故鄉還在變
不變的是電視機裡重播的節目
畫家笑得像花一樣
他看見揹書包上學堂的爺爺

喝中國水長大的香港人

抵達香港是1964年3月18日，停留十日之後於臺灣的青年節3月29日換法國郵輪「越南號」啟程赴法，到達巴黎是4月28日，在海上長途航行足足一個月。

滯留期間最難忘的是由師大校友陳松江陪同往新界深圳羅湖橋的沙頭角瞭望已被共產黨解放的中國土地，記得兩人乘了好久的火車，下車後步行沒多遠就到達羅湖橋，這時離邊界已十分接近，是一座不起眼的木橋，約200呎長，橋的這頭有兩名站崗的英國士兵，另一頭不見有人，過了橋是個小山坡，什麼也看不見，心裡難免失望。

陳同學在旁邊說了很多話，我幾乎都沒有聽進去，只靜靜地望著小山坡，追尋對那塊土地已嚮往多年的「鄉情」，最後甚而想把整個的心貼上去，印在那土地上⋯⋯。

聽陳同學繼續說著：「⋯⋯去年大陸難民潮湧進香港來的時候，滿山遍野的人潮從山坡那一頭，一波又一波的挑著鍋，有的揹著小孩一般湧過來，真是壯觀極了，古書上記載老百姓逃荒的情境真實的出現眼前。」而今革命成功，新中國成立了，還有必要逃荒，到底什麼地方出了問題！

這一年香港正鬧水荒，每星期兩天由中國接管輸水供應香港人的飲水，停留香港的日子裡每天喝的是中國水，以當時我心裡的祖國情懷，應該說是十分滿足吧！不懂的是水從那邊流過來，人潮也從那邊湧來，一時也不知該如何來形容這當中的矛盾。中國土地上一定發生比水荒更嚴重的事情，不然的話，成千上萬的難民攜家帶眷奔往鬧水荒的香港是不可能發生的。

師大藝術系目前在香港已有相當數目的校友，早聽說創辦一間美術專科學校，名叫「扶風」，李焜培是校長，文寶樓教務長，陳松江科主任，他們各自分配職務。才第二天就帶我去參觀學校，走在一條老街道上，陳松江對我說：「等一下你可不要笑，不要以為像臺灣那種美專⋯⋯」這時我已看到學校

大門，招牌寫著「私立扶風美術專科學校」，原來是在街上一間老房子的二樓，辦公室、教室、洗手間都有，使我想起老一代畫家年輕時到日本學美術，投考美術學校之前先到研究所補習，「扶風」就是當年所謂的研究所，只是簡陋了一點，如果持續辦下去應該也能訓練出人才，不管做什麼，持久性才是最重要的。在殖民地的香港師大畢業生的學歷沒有被承認，想在公家機構找個教席並不容易，出國留學因此成了一種出路，在巴黎、紐約遇到的香港畫家有這麼多，不是沒有原因的。

這十天裡，同學們輪流陪伴我到處遊覽，在九龍有一家總督酒店，文寶樓特地帶我去飲茶，他說經常可以在這地方見到電影明星，那年代臺灣放映的影片皆來自香港，所謂「明星」都是香港製的，可惜那天運氣不好並沒有遇到；另一次，我去陳松江任教的基督教小學做禮拜，每個上台講話的人都邊說邊哭，這麼容易就哭出眼淚也的確不容易，過去參加其他地方的禮拜，從來沒有遇到以這方式表示對神的祈求。那天當學校的女校長端著盤子過來，上面放著餅乾問我有沒有受洗，我一時聽不懂，卻點頭說有，就給了我一塊餅，雖很快就覺得不對，已經來不及了，這塊餅我一直不敢吃也不敢丟，放在口袋裡帶著離開香港，幾時不見自己也不記得。

又一次和文寶樓從教堂石階走下來時，遇到一位他的英國朋友，兩人談了幾句話之後，英國人突然回頭轉向我說：「**你的朋友是個憤怒的年輕人。**」說完就走開，雖然知道指的是什麼意思，卻不明白這幾年當中香港發生什麼，才讓年輕人憤怒。文寶樓只作簡單解釋：「**香港有一種人叫黃皮狗，不是黃皮狗的都是憤怒的香港人。**」他的話給了我啟示：生活在殖民地而想過好一點的生活，就必須失去做人的尊嚴，沒有尊嚴的人就像狗一般，因為是黃種人所以叫「黃皮狗」。過去在日據時代的臺灣反過來指日本人是狗，因為他們有禮無體隨地小便，而罵投靠日本的臺灣人為三腳仔，是介於人和狗之間比人多了一隻腳的動物，和黃皮狗相同的意思。

十天很快就過去，港口停了好幾隻大輪船，其中一隻白色的「越南輪」，是航行在馬賽和橫濱之

間屬於遠東航線的法國郵輪，碼頭上從中午就有旅客帶著行李在等候，直等到下午四點才准上船，經濟艙的房間本來就小，四個角落分成上下舖共八個床位，直到船開航，只搬進來六個人，其中有兩個臺灣來的，三個是香港人，看樣子都是準備出國唸書的。

戰火下的西貢

走出船艙又看到許多東方面孔的三三兩兩在甲板上交談，有人在說日本話，其中還參雜有黑皮膚的印度人。後來才知道日本學生可以在大學中途出國進修，回來再繼續完成學業，所以年紀都才二十出頭。而印度人是到日本打工，賺了錢要回去探望家人，也都能說日語。說日本話的其實有的是韓國人、香港人和新加坡人，其所以從橫濱上船，和日本都有關係。再就是臺灣人這些年出國的多半在日據時代讀過幾年日本書，日語程度有好有壞，有人甚至在日本唸過小學，戰後才全家搬回臺灣，這種家庭長大的和日本人並無兩樣。

幾天裡常看到一位三十來歲的日本人坐在甲板上畫速寫，有時一坐就兩三小時，畫得很認真，用餐時我們坐在同一桌才知道是東京武藏野藝大的講師，大概是利用休假想到歐洲各地走走看看。除了速寫他還在簿子上記下很多文字，走近一看竟然是用英文寫的，有這麼好的程度，聽他與歐洲人對話，每句話都想了好久說不出口，乾脆就拿筆來寫，大家熟了之後，他才說那美國人有意想把整本速寫簿買下來，令他不知如何開口說價錢。這一來他更對自己的速寫有信心，每到一個港口就去找畫材店買速寫簿，一買就五、六本，他說這輩子畫的速寫加起來也沒有船上一個月畫得多，於是自稱是「速寫之旅」。

同船有個臺灣來的也是畫家，手拿一本小小的筆記簿也畫著速寫，對象多是走動的船上旅客，簿

子本來就小，畫的人物更小，一看就是業餘的，我很擔心他會對外國人說自己是臺灣畫家，後來聽到他說是中國畫家我才有些放心。

離開香港之後，第一站是越南的西貢，從報上得知南、北越已開戰，南越境內還有越共出入，這陣子佛教徒在街上自焚的事件經常發生，所以到西貢有如進入戰地，旅客心裡難免緊張，然上岸之後才發覺和台北街頭並沒兩樣。

我們的輪船是沿著一條大河駛進內陸，行駛將近一整個上午，直到午後才看到遠處岸上的街道和法國式的街道建築。這時日本講師正坐在船頭高處寫生，看到我來，他指著前方的街景在陽光下和水光相映，說：「這簡直就是印象派的畫，如果法蘭西沒有印象派，巴黎於是成了藝術的中心。馬奈和莫內真是好名字，最容易記的名字就是最好的名字，外國人知道法國的畫家就是從這如兄弟般的兩個人開始，才知道有梵谷、塞尚和高更，我的美術史是這麼學來的，前前後後跳躍著學習，最後才連接起來。……畢竟是印象派，認識大自然的美也是從印象著手，你看，眼前這景色多麼美，它吸引了我，不得不畫下來，你為什麼不畫，不畫將來一定後悔，畫家就是用速寫在記錄他們的人生，有時我寧願說我記錄的是生命，活的東西要用畫筆才能捕捉得住，生命是個人的，每個人捕捉到的都不一樣……」。

像在對我上課，滔滔不絕地講著，當晚我把他說的記下來，只寫半頁的紙，就想用畫的，把「印象派」畫出來。

傍晚船靠岸，旅客陸續下船參觀，幾位日本學生以為我通這裡的語言，跟在我後面走，我們決定搭公共汽車到郊外去看看，在等車時一個本地人用廣東話警告我，觀光客出了城很危險，會被越共捉去當人質。一聽之下大家只好放棄，改在城內逛街，看見電影院正放映《夜西貢》，雖然想進去看卻又不敢，來之前聽說電影院裡常被恐怖分子放置定時炸彈，不然就有穿軍服的持槍守在門口，見到年輕人出

來就拉上卡車，不知捉到哪裡當兵去了。

在香港時文寶樓買了一個洋娃娃要我帶到西貢給他的姪女，按照地址很容易就找到他家，出來時他最小的弟弟自動當嚮導帶領遊覽西貢，也說了很多近年來越南發生的大小事，在我聽來都是不好的事情，比如總統吳廷琰被民眾衝進總統府以亂刀砍死；在動物園有個獅子籠，地下設有通道，異議分子常在半夜被捉來給獅子吃了，兩年來失蹤的人原來是這麼死的，直到最近才有人揭開這個祕密。又說有一隊美國兵在營外等待卡車運送到前線打仗，突然一陣機槍響起，好幾個人倒在地上，才知道這裡原來已經是前線了，滿街的越南百姓，分不清楚誰是平民誰是越共，到別人的國家作戰是註定要吃虧的。

越南人的性格還很老實，旅客到路邊買水果或冰水，話講不通就把紙鈔攤開任由抽取，然後再找還零錢，毫不擔心會受騙，這樣的國度會鬧革命，我一時還想不通。後來與日本人談起，他說就是因為百姓單純，才令野心家為所欲為。

短短的兩天裡看到最美的則是越南女子，天生瘦長身材，頭戴類似臺灣斗笠用竹片編成的帽子，身上穿的像旗袍却是長袖子，下面開很長的叉，裡邊穿一條長褲，腳下踩著高跟皮鞋，騎在腳踏車上急駛而過，飄起長頭髮真是美極了，幾乎所有從我眼前經過的每個女孩都是那麼美，是街上最賞心悅目的一景，也令人忘記隨時會變成戰場的危機感。

國語人與「金陵春夢」

到了晚上船又再啟航，第二站新加坡是第三天早晨才抵達，依照地址找到藝術系低我一班的陳怡同住所，在校期間我們混得很熟，談話可以很隨便，但他住的是陳姓宗親會的會館，打電話找了好久才把人找到，看樣子這幾年他的經濟情形還沒有起色，為了接待我，他又約社教系的同學開車前來，中午

就請我吃海南雞飯，在臺灣我從來沒吃過南洋風味的食物，雖只是路邊攤，却吃得很高興。他告訴我，等下次從法國回臺灣路過這裡，新加坡人每人就有一部汽車了，令我好羨慕經濟發展到這種程度，可說已經是個富有的國度。當我還在輪船上時，聽到兩名留日的馬來西亞僑生說，因他們政府打算與新加坡合併成一個國家，引起鄰近幾國感到不安，關係緊張起來，政府隨時就要徵兵，他們回來可能就要應召入伍，一有戰事就得上前線。我開玩笑說：「如果運氣好有了戰功就升為將軍，然後來個政變，國家就是你的，這次回國說不定是你命運的轉捩點。」後來這個仗沒有打起來，馬來西亞和新加坡沒有合併成功，若有機會再見面，我只好改口說「人算不如天算，你已與將軍無緣」。

這時新加坡最高的大樓只有邵氏公司那棟大廈，走在街上隨便哪個角度都可以看得見。這裡的華僑說福建話，和臺灣話相差不遠，進中文學校的都說北京話，他們也叫「國語」，但對不會說福建話，只說國語的人稱為「國語人」，一般受教育的皆能講流利英語，還有馬來語，是個多語言的國家，每種語言一樣受到尊重。

這裡所看到的姑娘一點也不覺得美，我想是因為沒有自己的民族服裝，才沒法子把自己的造型打扮起來，她們說的「國語」口氣很粗魯，是因為與太多語言混在一起所使然，對此幾位日本年輕人嘴裡還一直唸唸著在西貢看到的長髮小姐們。

有一本類似傳記小說，書名叫《金陵春夢》，我到巴黎住進東方學生宿舍後，臺灣來的同學大家搶著輪流閱讀。這本書寫的是蔣介石的一生，從「鄭發三子」開始寫起，讀了才知道原來我們的偉大領袖是這樣的出身。那天在新加坡街上閒逛時無意中在一家書店裡被我發現，就地站著閱讀將近一小時，考慮了好久，最後還是沒有掏錢買它，以後到幾個大城市，只要有中文書局就一定能買到這本書。它應該是1960年代以來最暢銷的傳記小說，不管寫得對不對、真不真，今人所知蔣家的歷史，如書上寫的也算是民間傳說的版本之一，在閒談中普遍被引用出來。

船從新加坡要出發前，新登上來的有個小胖子，要到英國學廣告，全家人都陪他一起上船來，嘻嘻哈哈談笑風生好樂觀的家族，直鬧到開船才離去。到了下一站印度的孟買，小胖子要下船遊覽前問我要不要代買些什麼，我想了想就託他買兩張風景卡片，因為臺灣護照在印度不許登岸，等傍晚大家都回來時，他也回來，但嘴巴開始胡言亂語，伸出四根手指對著我，要我認同他是第四個聖賢，第一是釋迦佛，第二是耶穌，第三是穆罕默德，第四是他自己，於是他就跪在我面前，其他的人聽到他大聲說話都圍過來，我趁機趕緊走開。當晚只聽他鬧個不停，第二天就不再見到他的人，據說為了安全起見被船長關在單獨的房間裡。

船橫渡印度洋來到南非洲，這段路程我幾乎都留在船上，卻看到很多驚人景象：有一天夜裡忽然聽到有人用掃把在甲板上揮灑的聲音，接著又有人驚叫奔跑，同房的人都跑出去，我也跟著跑出來一看，發現地板上有東西閃閃發亮，有的還在躍動，有的已被先到的人捉在手中，我第一次看到傳聞中的飛魚，黑夜裡看到船上的燈光就飛撲過來。另一次，我們的船和陸地靠得很近，遠處一座高山的尖頂正發出光芒，定神再看時，早晨的太陽已升到上空，早晨的太陽正好從尖頂浮上來，此時甲板上沒有幾個人，我也沒有照相機，錯過了這麼美的鏡頭，只一瞬間太陽已升到上空，這種奇妙的經歷。還有一回，記得是同一天的中午，靠著欄杆的一對老夫婦突然指著遠處陸地，我照他所指的方向看去，就在那山頂上出現兩隻巨大的動物正在打架，最後雙雙滾落山下，誰也沒有打贏，大約僅一分鐘不到，居然被我看到了，這世界有太多奇妙的事物，如果沒有出來是什麼都看不到的。快接近非洲時出奇的風平浪靜，海面像結了冰一般，船就在冰上滑行，連每天都在轉動的馬達也聽不見它的聲音，莫非是有意不想破壞這種難得的平靜，整個世界都已經停止，這種感覺一生只有這麼一次，如今用文字記述也表達不到那感覺的十分之一，那時候如果是用畫的，不知能捕捉到什麼程度的真實。

▉ 啞巴和尚在唸經！ ▉

在非洲東南岸的吉布提（Djibouti）只停留半天，船就繼續航行，旅客們都在議論，為何像吉布提這種鳥不生蛋的地方也要浪費時間靠岸，也許這裡是法國屬地，過了這裡就北上進入阿拉伯半島和非洲之間的蘇伊士運河，而視為歐洲大陸的門檻，從某角度看必有其重要性。

在吉布提看到什麼，已經記憶不清，只記得登陸後與三、四個人一起走過一遍荒地，來到一個村落，這裡住了一戶做古董生意的越南華僑，僱用幾個當地黑人看店。印象深刻的是，一路走來我不停地摸自己的頭，大太陽下把頭曬得發燙，連用手碰一下都覺得很燙，不知道究竟有幾度，好在年輕人再熱也都能忍住。

進入運河之後，船開始慢下來，一眼望去兩岸都是荒蕪地帶，和早先在越南所見的西貢港河道有幾分近似，這一陣子聽說阿拉伯半島和非洲等國家不時發生暴亂，一個禮拜更換一次政府，若運氣好我們的船駛過時正好看到火拼現場，可惜一整天連槍聲都沒有聽到。

這時船上除了歐美人士和亞洲人，過去少見的印度人和阿拉伯人也漸漸多起來，他們若是穿上正統的民族服飾一定很好看，但換休閒服時，印度人頭上綁著長布巾，滿臉大鬍子，下半身圍的也是布巾，只上身穿著西式白襯衫，簡單幾條布包在身上看來隨時會脫落，一點也不像是穿衣服。和女人一樣，猶太男人也打辮子，戴小瓜皮帽，有時則是紳士帽，胸前掛著好幾串念珠，隨時能看到他們在禱告，他們這一生是活在宗教信仰中，怪不得古來就有所謂的宗教戰爭，以及教徒殉教的事情發生。

船到了塞德港時，許多人都上岸遊覽，臺灣護照還是不得下船，此時上來一位中年和尚，身材瘦小，從走路的步伐可看出是個行動敏捷的高人，有一次他從正面走來，當與我目光接觸時令我感到自己被懾住了，他的身體從我眼前一閃而過，過後再想也想不出是怎麼從我正面穿過去；又一次，我看他

一步步踩過來，說他是在走路卻又不像，穩如泰山的架勢，使我突然有個衝動，想衝過去把他推倒試試看，僅不過是在心裡想，已經感受到一種壓力，我的意念已被他的力道彈回來。好幾次我真想上前和他說話，但沒有勇氣開口，不知該用什麼語言，只想到此，他已經消失在眼前，和他之間的接觸，感覺得到每次我都被逼到下風。

一個傍晚，我遠遠看到他正和日本美術講師對坐著，不知談些什麼，移步走過去，才發現兩人是在筆談，最後那講師從速寫簿上撕下一頁交給和尚，他雙手接過來看了很久，然後在紙上寫了幾個字才站起來，對講師做一個揖才轉身離去。

後來日本講師告訴我，他雖是個和尚，但除了唸經時發聲音，其他時候是個不會說話的啞巴，這說法我一時之間實在聽不懂，再問一遍，他仍然這麼說，或許不說話也是一種修行，從什麼都會修到什麼都不會，修行應該也有這樣的過程！

當上岸遊覽的人都回來時，聽說部分人所乘遊覽車與一部卡車相撞，有人受了傷，其中一人還留在醫院裡。聽船上的水手說，每次船過運河都有事情發生，不知這叫什麼魔咒，上回有人打架身亡，再上回有人落海失蹤，在埃及的領土上是航海人最緊張的時刻。

某天晚上已經十點多，一群日本學生還在大廳聊天，我坐在近旁靜靜聽著，原來是針對當今日本年輕人的使命廣泛討論著，印象最深的話是：「在日本歷史上每一代青年都有機會親身參與，唯獨我們直到現在還是個旁觀者，……我們得到最好的學校教育，教我們學得理念，卻遠離實際，擔心這一代人在日本史上將只留下空白。」

有人看我坐在這裡，轉頭問我：「你來自臺灣，臺灣年輕人怎麼想？」突然被問到，我想了好一陣子才回答：「現階段的問題太複雜，恐怕兩三代人都解決不完，但相信我們的生命不可能是空白的。」

「在我看來，臺灣的問題最好由毛澤東來解決…」有人這麼回應我，就在這時候大廳的燈被人熄

滅，因時候已經太晚。

「這可是最好的解決辦法，把燈熄滅，哈哈……，有了毛澤東也是徒然，現在什麼都看不見。」

「看不見時是最好的見證，歷史是給看不見的人看的。」

日後我終於明瞭辯論到最後，關燈是最好的結局。

我們的船正航行在地中海上，每天都是風平浪靜，這裡屬於歐洲的海域，從地理書上所知南歐盛產水果，每天我站在甲板上扶著欄杆朝北望，希望早日能看到嚮往中的法蘭西土地，可惜只看到幾個海島。

受到地中海陽光的誘惑，出來曬太陽的人越來越多，白種人把陽光當作寶貝一般，巴不得露出全身接受陽光撫慰。可是阿拉伯人、印度人依然全身包著，陽光對他們就像空氣一樣本來就存在，不必爭取也不用去珍惜。東方人本來就怕太陽，但也學西洋人露出上半身享用日光浴，曬得紅紅地像喝了酒，很滿足的模樣。

約兩天的時間從東到西橫渡地中海，直接抵達巴塞隆納港口，一位當地華僑上船來，把幾名臺灣留學生帶到他開的大華酒家，已不記得他的姓名，而他太太叫王琪却偶而還想起來。吃飯時她說到與吳家杭在苗栗中學曾經同事過，而我與吳家杭是大學同班，所以大家聊起來以後，就把所知道的都說給我們聽；那時候有個電影明星叫唐寶雲，她還在苗栗中學讀書時，吳家杭是美術老師，這女孩雖然初二學生却已經很成熟，特別對美術老師有好感，每天看她跟著吳家杭進進出出。第二年吳老師入伍當兵，換戚維義來教美術，又繼續跟他，畢業時兩人已開始在談戀愛了，不久戚老師去了美國，之後是否又回吳家杭身旁就不知道啦。那是1964年的事，其實1968年我到紐約，報上有消息說戚維義以長途電話向唐寶雲求婚，此時戚維義的畫幾乎全被畫商包去，所以在經濟上十分富有，之後我在畫家龐曾瀛那裡見過一次，她說不久要回台拍電影，片名叫《秋決》，是李行導演的古裝片，以後就再也沒有消息。

巴塞隆納以高第的建築聞名於世，王琪女士帶著我們登上高第設計的聖家堂，繞了一圈回來，對這位名建築師的藝術風格才略有所知，那時教堂工程正在進行中，以為三、四年就能完成，沒想到三十年後舊地重遊，工程仍未完成，這才想起美術史上寫的歐洲教堂每每好幾代經歷百多年來完成，高第的造型照理應屬於我所不喜歡的怪異風格，却又不知什麼緣故一看之下令我澈底接受他，而且服了他。

從香港登上越南輪以來，沿路所看到的城市，從亞洲的文化風格逐漸轉換到印度、阿拉伯而歐洲，到了巴塞隆納這才第一次看見真正屬於西歐文明的都會，告訴自己終於來到歐洲了。

在巴塞隆納只停留一天，傍晚回到船上之後就等著明天一早能看見嚮往中的藝術國度法蘭西。船在半夜裡開航，次晨很多遊客已站在欄杆旁等候下船，我們的船已進港逐步靠近碼頭，此時看得最清楚的是馬賽聖母教堂頂上的雕像。

馬賽也有一家大華酒家，老闆是拿了兩個博士的老留學生，其實更像個能言善道的商人，他告訴我們這兩年裡從臺灣來的留學生沒有一個不到他餐廳來吃過飯，來過的人以後也還會再來。他有一個博士是在巴黎拿的，由於拿到博士依然找不到事情做，所以又再拿個博士，結果還是在這裡開了餐廳，雖然是生疏的行業，生意一好又開了第二家，在法國的華人裡有兩個博士和兩家餐廳的除了他沒有第二人，這才是他談話中最引以為傲的。他把巴黎形容成石頭造成的都市，行人隨便伸手摸到的盡是石頭牆，瞎子可以摸著石頭走回家，這是巴黎的特色，也是它的文化，所以巴黎生活的人時間永遠停留在中世紀。在巴黎只要有一法朗就可以過一天，大清晨在市場路過的人伸手能拿到的水果，沒有人會說你是偷的，聽到他這麼說，我對今後巴黎的生活放心多了。

佳榭遠東學生宿舍

馬賽開往巴黎的夜行快車在十點半左右起程，次晨6點多抵達巴黎的里昂車站，事先已連絡好李明明前來接我，她到巴黎已兩年多，在台北時已能與法國人以法語對話，這段期間當然更進步，而我才正要開始。

我們僱了一部計程車往拉丁區學生宿舍，沿著塞納河開過來，河岸的樹木經過寒冬葉子已全掉落，此時天才剛亮，晨霧中所看到是一片灰色，感覺有些淒涼，車子即將駛進拉丁區時，我看到了羅浮宮，李明明給我看右邊就是巴黎美術學院，才說完車子已轉入小巷裡，不多遠就是佳樹路上的遠東學生宿舍。

住進學生宿舍之後，先在宿舍裡走走看看認識新的環境，發現房子的結構十分特別，不像臺灣一般建築的隔層把每層樓分得很明確，樓梯的階數很不一致，雖然繞著圈子登上來，但隨時在梯旁便有個門，打開門裡面就是個房間，我的房間在最高一層屋頂下的小閣樓，傾斜的天花板上面只開一個小

留學法國期間住在東方學生宿舍的最頂樓，站起來頭會碰到天花板，背後是從臺灣帶來的皮箱，一到巴黎手把已經斷了，臺灣製的皮箱就是這麼不經用。

天窗，進去不到兩步得趕緊低下頭，不然就是移步坐在床上，或往書桌前的椅子坐下，這樣的空間日久

適應了之後也不再感到有何不便。大約在這裡住了半年多才離開，這當中畫了很多不透明水彩，也用泥

土做了好幾個頭像和人體變形，更多的時間我認真到巴黎各處參觀，只要是買票進去的場所都去了解一

下，強烈的好奇心使我每天走很長的路而不覺疲倦。

由於遠東學生宿舍位在佳榭路上，習慣上大家就以「佳榭」（cassette）稱它，雖是一棟古老房子，

從裡頭的隔間可看出在建造之初就是為學生宿舍而設計的。但又有人說，世紀初臺灣第一代留學生在巴

黎讀書時，由臺灣的大地主合資蓋過房子給島內來的子弟居住，大戰之後很長一段時間不再有留學生，

就將房子很便宜賣給一位照顧學生的神父，說不定就是現在的這位蘇神父。若是這樣，我們就有理由以

同樣價錢再買回來，往後臺灣來的年輕人就不怕沒地方住了。這個謎一直到有一年臺灣最早的醫學博士

杜聰明老前輩到巴黎，與留學生會面時，有人當面請教他，才聽他說出實情：三十年前他和李萬居等來

這裡的目的只為了學法文，並沒有打算要久留，所以不可能買下一棟房子作這麼大的投資。記得那天他

還說：從歷史可看出臺灣人是向外擴展的民族，人才要出外地去求發展才有成就，同時也是臺灣的成

就，把臺灣人的智慧種子播到全世界，這就夠了，不可守住這小島，在未來世紀裡小島是不足以成為一

個國家，國家的條件也不是今天我們所想的這樣。此時留學生心裡都在思考獨立的問題，經他這麼一

說，大家都不知如何回答，沒有人能指出他的思想是保守還是進步。

不多久我就經蘇神父辦公室介紹搬到聖心堂下方皮加勒區（Pigalle）附近，住在一家民房頂樓，但

還是經常會到「佳榭」來探訪朋友，那一陣子「佳榭」住有臺灣來的賴東昇、陳錦芳、余榮輝、張堅七

堂、羅美社、李慶堂、陳三井、王人傑、林明基，以及香港來的葉大偉、蔣保熙，還有越南、

寮國、馬來西亞、新加坡、大溪地、馬達加斯加等地華人，從中國來的留學生那時還集中管理，沒有機

會出來自由交遊。只有在特別場合如國慶日聚會、中國電影節日、中法學生交誼會等，才看得到他們穿

巴黎 14 區聖心堂山丘下阿拉伯人聚居地帶，我在此住了近三年。

著暗灰色西裝集體出現。我對他們抱著好奇心想去接近，但對方總是機警地躲開，是內部的自我約束還是個人心裡對外界的畏懼，直到我離開巴黎，都沒有和正式的中國留學生交談，只遇到在中國讀過小學、中學，逃到香港然後出來的，他雖也是中國出生，但不能說是中國留學生。

這幾年法國政府在臺灣設有獎學金，是八國聯軍庚子賠款中撥出來獎勵留學生到法國求學，大半臺灣來的是拿這獎學金，此外還有教育部和中山獎學金，但只是少數，學美術的學生在法語能力方面比不過台大外文系的，所以爭取到獎學金的機會甚少，多數以自費前來。

住在這宿舍的臺灣學生一波又一波為數不少，其次才是日本學生，60年代來法國的臺灣學生多半讀過幾年日本時代的小學，所以和日本學生在一起可以使用日語交談，自成一個小圈圈，常結伴出遊，舉凡夏特爾教堂或凡爾賽宮有什麼音樂活動，就相約乘火車前往。

日本學生裡有位學醫的年齡已近四十歲，對音樂、美術的知識相當豐富，談話中如有不知道的，轉過頭去問他，很快就得到解答。幾年後據說回日本發現太太與別人私逃而自殺身亡，他在巴黎研究藝術治療的報告也在死後才出版，這本書有一段時間成為日本國內大學的教科書。

又有一位學聲樂的，名字叫星

野，此人十分滑稽，是大家逗笑的對象，他有個小小的願望，回日本之後在親友面前可以亮一招，不管有人請他唱哪一國的歌，馬上就能唱出來。有一陣子聽他很認真學「何日君再來」裡面的一段口白，卻怎麼也學不來，對他而言唱的比說的好聽，一點也沒錯，聽說回日本後發覺老婆也不見了，想像得出他不知要哭成什麼模樣！

住在我對面有一位學木雕的叫森本，他父親也是雕刻家，同班有位日本女生叫桂子，常傳小字條給他，很關心地在問長問短，譬如「早上你一個人望著天上白雲，不知腦子想著什麼？」之類的，隨手寫幾個字就傳來給他，那時巴黎電影院正放映一部日本片叫《鬼婆》（Onibaba），女主角的樣子和桂子至少七分像，便有人稱她「鬼婆」，她一點也不在乎，再怎麼說也是銀幕上的明星，居然在字條上從此自稱是「鬼婆」。不久又有一部日本電影《裸島》，她見到人就說：「日本人能拍出這麼的電影，我居然不知道！」

有一天，睡到半夜隱約間聽到有人打鼾，聽來像就在房間門外，打開門果然有個人捲在棉被裡熟睡，第二天一早醒來他已經不見了。接連幾天，終於被我碰上，因我要上廁所時他也正好坐起來，原來是在樓下客廳聊過天的越南僑生，他有說不完的故事，在越戰期間所看到的、聽到的，對我都是天方夜譚一般好奇。譬如他家鄉在西貢郊外，白天是越南政府管的，夜裡就輪到越共來管，兩個政府輪流抽稅，白天是良民，到了夜裡另一政府就拿他去認罪；他告訴我在巴黎有兩個住處，為了逃避敵對人士的跟蹤才躲到學生宿舍裡來，但也不是最安全，過幾天還得再遷到別處去，看情形他已陷入越戰的外圍戰爭裡，相較之下，臺灣學生生活平靜多了，但情況不見得比他們穩定。

年輕人與政府總是對立的，這在各國都一樣，在學習法文的班上有許多美國學生，有一天報上刊出美國駐西貢大使館被越共分子用裝有火藥的卡車衝進去引起爆炸，有人告訴他們這消息時，居然鼓掌叫好，和其他國家的人一樣對越戰的態度和美國政府永遠是敵對的。臺灣政府的立場說來，不與政府站

在同一邊就不愛國家。其實他們只是反戰，反對發動戰爭的政府，這行為與反叛國家不能劃成等號。這

時候在我心理才慢慢釐清國家、政府、人民、土地、政權之間的關係，便拿這想法與巴黎的臺灣學生討

論，結果被打了報告，這就是後來成為黑名單的原因之一吧！

有一陣子我常與日本學生坐咖啡廳，拿著筆在紙上邊寫邊聊，尤其談到政治的問題，剛從思想封

閉的臺灣走出來，最想知道的莫過於其他國家的青年腦子裡想的是什麼，他們把戰後歷任首相個別做了

分析，認為大部分屬商人本質，不然就是政客，言語中充分顯露出年輕人對上一代的不滿。致於要以什

麼方式解決社會問題，則每個人各有想法，而想法也經常在改變，故有左派和右派的分別，且更多人游

離在左右之間，看起來好像除了左右就沒有別的方法可走了。走不出這種時代性的框架，說來也是這一

代青年的悲哀。

▌留學生的認同與歸宿 ▌

60年代在我一生中是最值得懷念的，全世界各地正此起彼落發起學生運動，是否已經是開發國

家，可從有沒有學生運動來辨識，臺灣自認屬開發中國家之列，到了巴黎之後，每天看到報紙、電視報

導及眼前發生的學生運動，朋友間談論的話題也多數不離這範圍，我有幸在這年代裡因留學國外而繼續

當學生，所站立場和思考模式得以和學生長年站在同一邊，因此能以較成熟的學生身分走過60年代，在

我一生中是非常重要的。

在嘴巴裡已習慣於說自己是中國人的這一代留學生，當他們有機會遇到來自其他各國的學生，以

及各地來的華裔學生時，許多想不到的情況就發生了，當我告訴一位英國朋友說我是中國人時，旁邊的

新加坡人就說：「你還在說自己是中國人，你為中國做了什麼！我們這一代要有這一代的認同方式，不

能只知一味地跟隨老祖父去認同他們的國家，其實你祖父的國家的清國，日本人還譏笑你為清國奴。你們曾自稱是失落的一代，是在認同上失落了，才是最根本的問題，我說這是一種迷失而後帶來世代的悲哀⋯」，他這類的論調不知對臺灣學生說過多少遍，所以滔滔不絕談來如此順口，新加坡的大環境使他能較臺灣人早一步領略出時代的認同問題，而且做抉擇時如此乾脆。

與其他國家學生談論中，幾乎每一個人口中說出來的美國，都是侵略者，對中國則正好相反，雖然沒有多深的認識，但憑一般的印象都認為中國起來之後正義的力量必然相對增大，這正是臺灣國民黨所不願意看到的。每有機會與臺灣同學談到政治時，我無意中會把自己的想法說出來，這又是所以被打成黑名單的另一個理由。

很遺憾的是，留學時代始終沒結交到非洲國家的黑人朋友，第一年在雕塑教室裡有個拿獎學金到巴黎學雕刻的非洲學生，看來他實在沒天分，面對模特兒塑出來的造型永遠捉不準，無法維持人體的平衡，做到半途就會崩落，還為自己沒做好而連連嘆氣。我試著與他聊天，不管什麼題目，面對黑皮膚的人說話總是件新鮮的事，不僅因為我的法語程度尚淺，他們的非洲口音更是難懂，嘴唇厚，舌頭硬，有好些音沒法像歐洲人自然發出，交談中不自覺因聽到對方奇怪發音而笑出來，其實我是龜笑鱉無尾，我的發音和他比較也好不到哪裡，更何況認得的字如此有限，他的閱讀能力一定比我好。

他好幾次問我有關中國美術的問題，我都避而不談。很久之後才告訴我，他拿政府獎學金來此學美術，回去之後將在大學裡成立美術學院，他是第一任院長，東方美術的教師人才如果聘請得到，就該設立以便與西方美術互相平衡，聽來像想物色這方面的人才。

我開始對非洲好奇則遠在與他談話之後，當初認為非洲國家幾乎全被歐洲人所殖民，接受歐洲文化的統治，照理他們的近代化和歐洲國家的腳步跟得最緊密才對，後來發現並不然，且拿日本作比照，這個不曾被殖民的亞洲國家，一個多世紀來有自覺向歐美國家跟進的結果，已擠進白種人專利的列強行

列，憑的是他們的積極西化。從中我看出殖民主義者在19世紀以來並沒有為東方國家做出什麼，對西歐文明的跟進也不可能在西歐人治理下才能達成，必須有自主性去進取，才能達到跟進的目的。

從小就學法語的非洲國家的青年，雖然能流利說法語，但能力的極限則永遠也無法跨越，若問像日本這樣的國家，是否也有他們的極限性？這一點我一直很努力去探討，有一天在《美術手帖》雜誌上讀到一篇文章，論及日本的亞流文化，關於近代的部分，是從印象派登陸日本開始說起，當初曾經一度認為黑田清輝等從法國取得印象派繪畫的理論和技法回到日本，正好與印象派的第一次展出相距二十年，這個距離他們認為不算什麼，緊接著印象派之後出現的野獸派、立體派、超現實派、未來派、達達派，…移植到日本來的時間必然將逐派地縮短，這樣下去，總會有一天人類美術發展的步伐，日本人必將與西歐並駕齊驅，然後又迎頭趕上，這一天早晚就會到來。可是到了60年代回頭看時，這天仍然遙遙無期，日本的美術潮流依然跟隨在歐美背後，這就是「亞流文化」，即使已不再是相距二十年，甚至只剩一年或幾個月或幾小時，文化發展的原創性依然掌握在歐美手中，日本始終沒辦法超越走在前頭，更何況成為帶領潮流的國度。這情形下，日本是否還得再進行第二次的全盤西化，進行20世紀的維新運動！我讀了之後馬上想到臺灣，緊貼在日本後頭的臺灣文化，未來前途到底如何？

60 年代的緊張關係

巴黎法語補習班裡，有位韓國太太與我同學，有一天她約我參加她們家的小聚會，第一次見到她先生，是韓國駐法大使館的武官，法語十分流利，日語也講得好，還是留美的碩士，受邀前來的友人都非常年輕，聚集一起使用好幾種語言，這種場面我是第一次碰到，其中有位韓國畫家，問他畫的是什麼畫時，他的回答是韓國畫，我這才知道除了中國畫、日本畫，還有韓國畫，難道每一個國家都有

1964年剛到巴黎時在國立巴黎美院前攝影留念

他們以自己國名自稱的繪畫！兩年後，傳說韓國政府從德、法等國家強制押回幾個有問題的文化人，當時在巴黎定居多年且在本國已有名氣的畫家「李印尼」（發音聽起來是這樣），也在這次行動中被押回去，傳言很多：有說是南韓特務進入法國來捉人，在被捉的人身上打了麻醉針令他處於昏迷狀態，用車送到美軍基地乘軍機送回韓國。另一位作曲家在德國已有名氣，他的突然失蹤引起社會震驚，向韓國提出抗議，成了60年代的一大新聞。我只能猜想，這類的捉人行動說不定就是我所認識的那位武官所策動的。

那一陣子我在一家上海人開的中國餐廳打工，某日傍晚來了三名穿灰色中山裝的韓國人，聽說我是臺灣人，就用日語和我談了幾句話。第二天到學校上課時，無意中向同班的韓國太太提起這件事，她的反應令人驚訝，針對這些人的樣貌問了又問，以後一連幾天還問起那些人有沒有再來過。那天只隨便提到的小事，沒想到竟為她製造了一陣緊張，我不知道的背後是否還有什麼正在發生！

巴黎的幾年常遇到會說福建話的南洋美專出身的畫家，現在還記得的有黃明宗、盧火生、陳碧真、蔡日珍、賴桂芳等，黃明宗在巴黎美院與我同班，他說的話和臺灣人幾無兩樣，不知什麼理由，他對其他同僚皆有偏見，不管是誰，都被他稱為「番仔」，好像只有自己才是純漢人而持有血統的優越感，在他們這群人之間擁有老大的身分，常為些事情而挺身打抱不平，對象永遠是矮小而又臭屁的賴桂

芳。這位賴姓新加坡人在我到巴黎的那年就在春季沙龍拿到金牌獎，但沙龍獎在這時候對美院學生已不如以前稀罕。更有人指責他在新加坡學時常帶小刀到展覽會場偷偷割破同學的畫布。有一天夜晚我獨自走到萬神廟後面，準備朝索爾蒙學院方向走去，遇到黃明宗等四、五人迎面而來，一見到我就說：「……去打阿桂沒有打成。」接著又說：「他的態度軟了下來，幾乎要下跪求饒，否則我的拳頭就捶上去……」，又說了許多阿桂的不良行為，聽來也不算什麼大不了的事。我只知道阿桂人緣差，不論到哪裡都像過街老鼠人人喊打，也因為這樣才印象深刻，四十年過後還記得他姓名。

在我打工的揚子餐廳裡，常遇見各地來的華裔人士，有一次，大使館的文化參事郭有帶來一位頗有氣質的女士，介紹時說她是南洋美專教授，我馬上想起孫多慈老師在出國前提起的沈雁，50年代她來巴黎，受郭參事之邀在大使館吃飯，同席尚有沈雁和常玉、潘玉良等，飯後一起走出來，常玉突然轉身邀請她和沈雁兩人去參觀畫室，要親自做菜請吃晚餐，由於只有幾條街三人散步走了過去，半途他要求停下來，一個人走進賣雜貨的小店裡，出來時兩手空空地只顧繼續往前走，過了一條街又停下來進另一家雜貨店，只見他與老闆說了幾句話就轉身出來，再過去不遠就是他的畫室，在巴黎有這麼大的工作地方是令人羨慕的，尤其是在頂樓，開著一個大天窗，所以靠陽光照明作畫的時間很長。但畫室看得到的作品不多，牆上一件作品是今年沙龍參展過的，他卻說明年要把它反過來，畫成另一幅畫再送去參加，看樣子這時候的常玉日子過的相當貧困，連新畫布也懶得繃，沈雁看出他難處，就說：「那麼我們就回去吧！」他也沒有留，就陪著走向門口送客。

隔天我把見到沈雁的事告訴新加坡美專出來的蔡日珍，她急急忙忙跑去旅館相會，回來之後說有件事放在心裡多年，這回終於把謎解開了。在校時她聽人說沈雁的油畫是留法期間一位法國男友所代筆，回國之後再也畫不出好畫來，她一直在為此事抱不平，卻不知是否因此才跑去旅館找沈老師。其實沈雁的畫如何，可從蔡女士目前所畫的了解到一些，巴黎留學的那幾年所受衝激較強，能畫出好畫是

當然的，離開了這環境走進新加坡的社會，被教學和行政等雜事所綁，畫業就鬆懈下來，不知多少東方畫家走上這宿命。新加坡有自己的畫壇，自成一個美術的天地，雖然語言相通，對我而言仍然是陌生之地，他們的畫後來有人將之稱為「南洋風」，有他們自己的風格和評價。

在餐廳裡郭老參事知道我是孫多慈學生，顯得特別親切，在臺灣就聽說他是「巴黎留學生的保姆」，從民國初年起他在大使館任職，與畫界人士結交，有相當豐富的收藏，曾經聽說張大千50年代的重要作品都在巴黎藏家手上，我想應該就是他吧！

其實那次見面是我與郭老的最後一次，不久就聽說大使館裡出了事情，郭老在瑞士與中共間諜交換情報時，被警方盯住當場被捉，送回法國之後限制在七十二小時內自由離境，而他選擇回到老家中國。被押上機的那天，大使館發動人員到機場勸留，希望他回臺灣，但也只能在機場欄杆外喊話：「郭老回頭是岸，政府待你不薄，你的朋友都在臺灣！」，那一頭也有一群人朝這邊喊話：「中國才是祖國，早日清醒，不要當蔣家走狗，回頭是岸，你的親人都在等你！」兩邊對喊的戲，經參與者傳述，聽者無不覺得可笑，竟有如此荒謬之事！郭佬回北京之後，中共給他一官半職不可免，那一年的歲末晚會上就聽到他過世的消息，朋友們最關心的是他的收藏，如今不知流到何許人手中。

不久大使館就開始大搬家，中國方面向法國政府施壓，限時把國民黨趕出這棟大樓，法國警察以強硬態度進入大使館，把大使強制抬出門外，有人在報上看到照片，的確是被抬著出來的。幾天前大使館人員已作放棄的準備，希望能拖延多久算多久，幾位忠貞的留學生被調去幫忙清理雜物，有人偷偷帶出一兩張老照片，是民國初年留法學生的群體照，後面寫著名字，而且還填上個人志向，回國後在政府部門裡該當的職位，不是部長就是院長，後來幾乎全都如願以償。

有關早期巴黎僑界的事，多是從兩位老華工那裡聽來的，一位叫林書堯，他有個很小的家庭皮包工廠，晚上常請一兩名留學生到工廠來打小工，陪伴他閒聊，但只許做兩小時，做完就煮一碗麵，只澆

上醬油和沙拉油拌一拌，吃起來十分美味，再每人付給五圓法郎，臨走時他不忘附帶說一句：「我是看在你們老遠跑來讀書的份上，有心要幫忙你的。」

他1930年代到法國來，是少數能作詩寫毛筆字的讀書人，二次大戰期間，法國男人都上了戰場，適婚女性找不到丈夫，便將就嫁給了東方人或黑人，等戰爭結束，士兵從前線回來，一有機會她們就跟人家跑掉了。林書堯的婚姻就是一個例子，我在做工時偶而預見一名十七、八歲的混血男孩，缺錢用就跑來幫忙割皮包，每次都是匆匆地來又匆匆地走，林書堯說到他時，總是不指名只說「他們法國人」如何。有一天我突然發現他也會說幾句「不標準」的臺灣話，原來他老家住在福建、浙江邊界地帶，那裡的人兩種話混著講，而他自認是溫州人，在僑界裡傾向溫州幫，屬於親共產黨的僑團。

另一位叫陳鴻，他的年齡更老，第一次大戰以華工身分前來就一直沒再回去，不知幾時起他成為巴黎華僑的代表，最近一次國民黨的八全大會，他是歐洲的五位代表之一，回巴黎後每遇到人就自誇與青田老鄉陳副總統吃過飯，口氣裡不難聽出他的政治傾向是右派。年輕時代孔武有力喜歡打架，不管打的對手是誰，事後都說成打「共產黨」，有一次見他閃了腰不能坐直，原來昨夜作夢和共產黨打起來，動作太大掉到床下受了傷，這種事聽來像是笑話，而他形容得如此逼真，令人不得不相信。當時大陸政壇上幾位要員裡，只要是到過巴黎的都與他交過手，所以一生沒有回鄉祭祖，他一心只知國民黨是他的黨，而臺灣卻不是他的家，多年在巴黎一間小閣樓住下來，當個有名無實的僑領。

民初老留學生

為了生活，我在課餘到處打工，除了割皮包，又在華僑開的家具工廠雕刻仿古的桌子，這種工作對我有點難度，主要因為自己不專心，不甘願去打這種工，當同來的人越作越順手時，我還一天刻不完

一張桌面，而且還刻得比人差，一星期賺不到幾個錢。

在一間女老闆叫李明淑開的家具廠裡，因常來打工的關係遇到一位六十出頭的老留學生叫「朱志清」（不知正確姓名是否這麼寫），只因為別人這樣喊他，又和民初名作家朱自清同音，就記下來了，巴黎家具界裡有兩個朱，另一位是年齡四十出頭的小朱，所以他被稱為老朱。巴黎僑界絕大多數是浙江的溫州和青田人，像老朱這種外省人只是少數，第一次見到老朱時，他正在與女老闆吵架，從樓上吵到樓下，順手拿起一件大衣就往門外走出去。幾個禮拜後，意外看他和女老闆有說有笑進來，正在猜兩人怎麼又好了，老闆自動先解釋：「老朱今天被我在咖啡店裡找到，請他喝兩杯酒，就帶回來，我看他還是乖乖在這裡，不要再出去亂跑…」老朱像是什麼都沒有聽見，已開始在做他平時該做的工作。

以後幾天老朱心情很好，獨自在角落裡畫著圓桌面的仿古圖樣，嘴裡斷斷續續哼著歌，聽來有些熟悉，仔細再聽哼的居然是我從小就會的日本海軍軍歌，卻是用中文唱出來，只聽清楚最後一句「…中國新海軍」。有可能在民國初年曾經借用來讓中國海軍唱的，再唱時我也隨他一起唱起來，並且故意用日文唱給他聽，讓他知道我唱的才是原版。一整天他都很高興，從那以後就經常找我聊過去的事。

他說：「你們臺灣有個反共專家叫任卓宣什麼的，聽過沒有，其實他的名字叫葉青，我們是中學同學，一起到法國來，我們兩個都跑去加入共產黨，在黨裡面他很熱心學習，我只一心想學畫，希望像花天佑他們在沙龍裡拿金牌獎，然後回國開畫展，在上海當畫家。沒想到才註冊不到一星期，遇到一位法國姑娘，說她爸爸在做家具，我想追求她就天天跑去她那裡，藉口說要幫忙，其實也幫了些忙，替他們在圓桌上面畫中國圖樣，要走時竟被強逼留了下來，等於做了他們家的女婿。人財兩得之下，畫也不學，金牌也不要，這輩子從此下海當一名畫匠。但我還是天生的藝術家性格，那就是所謂的風流，你說那些共產黨員哪個不風流，這些人不搞革命而去當畫家該多好！中國就不會像今天這樣亂糟糟地。」

那時毛澤東還沒發動文化大革命，中國應該是在安定中求進步，不像後來那麼多運動。老朱的口

氣，對中國當局雖不友好，却不像陳鴻那麼反共。後來才聽說，他是被共產黨開除黨籍才不敢回中國的。也不知道他到底犯多大過錯或叛黨行為才遭致處分，有一說法是，某回留法學生從里昂等地集結在巴黎，闖進大使館抗爭，要老朱在使館門前把風，未料他看到路過的法國小姐就帶到咖啡廳去，結果警察一來把鬧事的學生全部捉走，裡頭包括當權的周恩來、朱德和鄧小平等，這些人被法國政府遞送回國之後，當然不忘未盡職責的老朱，要給他作出應得的處置，等於是黨內的黑名單，回中國可能遭到修理，膽小的他寧可在巴黎當名老華僑，早年留法時學過幾年美術，和老朱在一起畫畫時，兩人因故吵架從此互不來往。老朱親口告訴我：「在繪畫上他是沒有什麼才能，不論畫的是什麼，亮的部分還馬馬虎虎，暗的部分就黑麻麻一片，分不出層次。在畫室裡我當場指出他的缺點，他不服氣，兩人差點打起來。後來不知誰給他開導，才終於認輸，改行學別的去了。」老朱兩邊的大官都得罪的情形下，注定這輩子回不了自己的國土。

家具廠老闆李明淑的丈夫姓熊，是戰後第一批到法國學太空工程的公費留學生，不知何故近年來口齒不清楚，動作緩慢，完全不像個學者。那陣子外界流傳一則八卦，說幾年前李老闆在咖啡廳被一個北非洲的阿拉伯男人勾引，帶到非洲全身脫光光地在拍賣場讓人喊價，幸好被過路的熟人認出，出價買了回來。這件事聽來不可思議，看她能獨自管理一家小工廠，帶領上下十來名員工，應該不簡單，一生當中歷經幾度風浪才磨練出今天的能耐，在巴黎僑界也算是一號人物。

1964年正準備出國時，一位在中華印刷廠任職的朋友許居琼女士帶我去見顧獻樑前輩，他從美國回台之後，以藝術評論家身分活躍於畫壇。在國外多年認識一些當地的華裔畫家，見面時給我他的名片，每張寫上一個人名和地址，我只記得趙無極、郭有守和丁雄泉，可是始終都沒敢登門拜訪，因為都是高高在上的老前輩。後來經一位與我交換語言的法國學生領路，才到巴黎一處藝術家工作室求見熊秉明。

出國之前已聽過熊秉明的大名，知道他是旅法雕刻家，也看過作品圖片是動物鐵雕之類的，他不像趙無極有很大名氣，人很隨和，從對話中聽出是個有深度內涵的藝術家。

第一次到他工作室拜訪，裡面看到的作品並不多，有幾件是以鐵片當質材焊接的，只有一件新作的泥塑牛，他很細心把它放在雕塑台上，用手慢慢轉動讓我觀賞，我雖很仔細地看，並沒看出什麼來，他問我說：「是不是能感覺出屬於東方人文的特質。」我回答：「還是屬於西方的比較多⋯⋯」此後又幾次請熊秉明來看我的作品，也到學校裡的雕塑教室，他把雕塑台徐徐轉動，然後又轉回來，訓練出雕塑的眼力，就必須懂得掌握三個點的關係，每一角度所捉到的不可少於三點，也不可多於三點，這樣一來，立體形的張力便可拉得最緊也最均衡。他這樣說我一時尚且最不太懂，後來他又到我住的地方來看平面的畫作，從一大疊以黑墨塗在速寫紙上的人體變型，他一張張翻閱過去，我靜靜從旁觀察他的神色，猜測他在想些什麼，沒有聽到他說出半句話，換是廖繼春，一定會說一兩句最簡單的字眼：「很有趣！」不管是用台語或日語，我自信這些圖畫在廖老師眼中一定是有趣的，可是熊秉明卻一直靜靜地在思考，然而我作畫根本不用想，落筆就像流水一般，直到完成才停止。接著他又看我的不透明水彩畫，一樣是一張張翻過去一言不發，已翻到最後一張了，他才終於開口，很認真盯住我：「我們還須要好好地來討論，一時之間不知道應該從什麼角度來說才好，你畫的不只是一種感覺，還有些什麼我一時說不出來。」然後就談到我的雕塑，也談到我的老師Couturière的作品，最後談到他所最喜愛的羅丹。他要我再去好好看一次羅丹，羅丹和塞尚一樣值得一看再看，每次看它都會有不同心得和發現。當天說的這些話，後來他寫成一本談論羅丹的書在台北出版，對他這個藝術家，我給他一個評論：「以誠懇感動人勝過於作品給人的感動。」

熊秉明與紐約的丁雄泉過去有一段交往，當他提到老丁的時候曾經有這樣的評語：「不管你是否喜

歡這個人，當你認識他之後一定十分驚奇世界上有這樣一號人物！」日後我移居紐約，搬進藝術家之家Westbeth之後，我住二樓，丁雄泉住九樓，就把熊秉明的這段話說給他聽，他也回了一句：「在巴黎他拿自己寫的草書給我看，我說這能算什麼草書！既不草也不成書！我這麼說其實不過是一句玩笑的話，他居然認真起來，說：『你說這種話是要對歷史負責任的』。」

又一次，在紐約聽張隆延談書法，講到熊秉明對書法的看法，他說：「香港有本書法雜誌，刊名就叫做《書法》，我從來只翻一下，文章是不會去讀的，自從熊秉明文章連載之後，我每期都買來看。」這話我到巴黎一見到熊秉明就告訴他，他十分高興：「張隆延是不隨便稱讚別人的，會說這種話，真不簡單！」然後問我有沒有張先生的地址，意思是想寫信給他吧！

記得第一期歐洲雜誌曾刊登能秉明的文章，評臺灣現代詩人林亨泰的《防風林之外》，方法非常特別，把詩中每一行字句先取掉一個字，然後再取掉一個字，到最後只剩兩個字時仍然是一首詩，以這種方式經過一減再減時到底能讓詩起什麼樣的變化。二十年後北美洲臺灣文學研究會邀請林亨泰訪美，我問他有無看過這文章，他馬上開口向我要熊秉明地址，不用說當然是想寫信去討教，我手上正拿著一本歐洲雜誌，上面有熊先生地址，就交給林亨泰。熊秉明鑽研領域甚廣，從雕塑、繪畫、書法到詩，皆有相當程度修為，換是在古代，這種人就被稱為才子。

巴黎三劍客

使我想到另一位也有才子之稱的陳錦芳，人們將他與我和廖修平說成「巴黎三劍客」，不知是幾時被什麼人在什麼情況下取的。若問為何不選別人而選上我們三人，大概因為同是從事繪畫，來法之後經常一起進出，廖修平從1945年考進大學我們就同班，而陳錦芳出身台大外文系，早我兩年到巴黎，出

國之前就在報上讀到他介紹法國美術的文章，真正見面是1964年5月間，臺灣駐法大使館舉辦餐宴歡送

一位將離職歸國的官員，宴會中經金戴熹介紹相識。與陳錦芳是外文系同學，介紹時特別加一句：「相

信你們會很合得來，成為好朋友。」他說得很對，從那之後我們經常一起看畫展，他的法文已有相當程

度，對巴黎環境頗熟悉，這一陣子都是他在帶路，我在巴黎大學上法國文學選讀的課，不懂的就拿去請

教他，日久之後逐漸測出他的實力已是留學生當中一流的程度。而他對自己的信心，在平時談話或文章

裡有意無意間流露出來，認識不久就告訴我：松山機場上飛機時大聲告訴送行的友人，這隻

皮箱是用來征服世界的，已定好時間表是五年征服歐洲，十年征服世界。沒想到十年一晃就過，只好自

我修正說世界沒有可征服，但却找到了啟開歷史窄門的一把鑰匙。不管怎麼說，我依然是佩服他有這雄

心。有一年畢卡索舉辦盛大回顧展於大、小皇宮，看過之後，他把學來的技法畫到自己的畫裡，那天剛

到巴黎的李元亨來學生宿舍訪友，遇到他正在樓梯口作畫，就站在背後靜靜看了一會，聽到他自言自語

說：「畢卡索也不過如此！」心想這是何許人，好狂的口氣。

和廖修平、陳錦芳兩人在一起，想起來受益最多的應該是我，平時談話中陳錦芳會說些閱讀法國

文學的心得，聽多了之後對當代文學界的情形多少知道一些，足夠用來和別人談論；初到巴黎我還沒有

學生身分，不能在學生食堂用餐，他把學生證借我，幫我節省了很多錢，這些雖然都過去了，每想起來

我還是很感激。

廖修平、吳淑真夫婦和我一樣也是乘船來法國，約晚我七個月於過完年後才到，他們一來我就介

紹賴東昇、郭為藩、周青松、余榮輝、陳錦芳等相識，每逢年節就相約到廖家來吃火鍋，平時雖不多見

面，只要是過節我們都會在一起。

作為「三劍客」之一員的我，因陳錦芳的影響我才走出戶外在街頭大膽寫生，畫了許多巴黎街景

的水彩畫；同時也因廖修平的鼓勵才知道去參加國際版畫展，增加了國際參展的資歷。在版畫技法上也

1965年廖修平（左）剛從日本到巴黎，一起遊覽巴黎街頭時合攝。

1960年代的巴黎三劍客廖修平、陳錦芳、謝里法三人又在紐約相會，共商籌備巴黎獎供臺灣青年一償到巴黎進修的宿願。

透過廖修平間接學到版畫大師海特的獨門技法。大學時代在素描課堂聽廖修平向同學講解空間處理的方法，雖然知道這一套是從李石樵畫室裡得來的，初學繪畫的我們聽來仍然珍貴，日後回臺灣定居台中，有緣與李石樵第一代學生、八十幾歲的豐原班畫家相識，談起李石樵的理論竟然找不到一人能說得比大學時代的廖修平更具體透澈，這一點足以看出他日後所以在藝術上有長足進步是有他過人的地方。

進美術學院雕塑班之後，同班有位南斯拉夫同學，才三十出頭卻看起來比Couturière老師還老，進來時法語還說不了幾句，已經交了好幾個女朋友，他拿在國內所作雕刻相片給我看，才知道該國首都的廣場已立有他做的雕像，應該是南斯拉夫的名雕刻家，來巴黎之後生活無著落有一頓沒一頓，有時睡在學校走廊，有時睡在女朋友家，我看他這樣，下課後就把自己的飯票撕一張下來給他，一起進學生食堂。

當我把這南斯拉夫人的情形告知廖修平，他一句話也沒說從口袋裡掏出一整疊的食堂飯票要我轉交，因他通常都回家吃飯，食堂用餐的機會不多，我拿了飯票心裡好感動，對一個看都沒看過的外國人，只聽我略加敘述，說是南斯拉夫派出國參加國際展時脫隊跑來巴黎，如今窮困潦倒，就慷慨解囊，這疊飯票足夠他過一個月生活，可是到最後我們離開巴黎，他和廖修平都沒機會見面說一聲謝謝。至於為何他要逃亡，只說因為共產國家不是藝術家能真正創作的地方，這理由對當時臺灣出來的我，似乎還不能完全了解。那一陣子聽說參加國際舞蹈節的古巴舞團於回國前失蹤了好幾名團員，在臺灣報紙上稱之為「投奔自由」。

在巴黎的最後一年，我夜間在一家中國餐廳當跑堂，有個又瘦又小的越南計程車司機來吃飯總是找我聊天，直到打烊時才離開，兩人談話總離不開越南戰爭和外國人在巴黎的生活。他說二次大戰期間和法國女子有過一段婚姻，生了孩子之後就跟別人跑掉，一輩子積下的錢也被拿光，現在只能靠開計程車過活，聊久了，他自動開車送我回家。有一陣子他好久不出現，在路上見到也假裝不相識，直到某日兩名便衣前來飯店打聽，才知道他是情報員，被偵破限七十二小時內自行離境。回想起來他對我說的那

些話或許都是編出來的，嫁給他的法國女子是否真有其人也令人懷疑。每次在街上看到短小的越南人把手搭在高他半個頭的白種女子肩上談情說愛，我就想起了這位計程車司機。但也聽人說過，法國女子專挑殖民地派來的非洲留學生交往，因為回國之後憑留法的學歷起碼當部長，她就是部長夫人了。早期中國留學生娶法國太太回去之後當大官的，只知道有張道藩，在我出國之前已當了立法院長；此外，留日的娶日本太太回來當了省主席如陳儀；留俄的娶俄國太太回來當到總統如蔣經國，到了我們這一代，及今還沒聽說說誰娶法國老婆又當大官的。

學生時代曾聽孫多慈老師談起在瑞士遇到日本影星李香蘭，她一度嫁給美日混血的雕刻家野口勇，回國後當了國會議員，後來在李香蘭的口述自傳中讀到她稱讚一位女市長如何成功獲得幾屆連任，並推動市民公投，決定預算的年終餘款是要開路還是收購畢卡索的油畫，結果是要買油畫，此事震驚國際。其實她的行事風格很單純，把所有市民都當作她的智謀團，經常以電話請教各行各業的人，綜合許多人的意見來做政策性的決定，這就是今天的民意調查；其次，只要是替他做過事的人，必須付給一定的報酬，從來不欠人情，也不給酬僱；第三是，辦好一件事情，幫過忙的所有人都寄一封感謝函，說因為有他的協助才有這成就，不把功勞攬為己有，雖然是很簡單的事，能做到的人則不多。日後有朋友回國做官，我就把故事說給他聽，算是我送給他們的賀禮。

■唱日本國歌慶祝光復節 ■

早我幾個月到巴黎有位空軍退下之後憑個人在法國大使館的關係取得簽證，來此當學生的余榮輝。在學生宿舍相識之後，就與陳錦芳、賴東昇、張堅七等幾個人經常在一起，最初他自我介紹時說是在Science Po（巴黎政治學院）上課，是法國有名培養政治人才的搖籃，全名是École de Science Politique。

留學生裡只有他開一部跑車在歐洲各地奔馳遨遊，平時就在房間玩一把吉他，是來巴黎之後才學的，彈來還不是很好料子，但法語學得很快，不到兩年已經想說什麼就能說什麼，不管做什麼外界也不曾聽到有關他的閒言閒語。

某日我從學校下課出來，獨自坐在咖啡廳觀賞街道來往的行人，看見他剛停好車子走過，便招手將他喚進來，一坐下就掏出菸要我陪他抽，我學會抽菸就是他在咖啡廳教出來的。他看到桌上我剛買的唱片，憑封套知道是古典音樂，順口說了一句：「我不能聽，聽古典的我會哭！」想不到像他每天過這種生活的人也有傷心的時候，接著便說起他自己的故事⋯

原來他母親就是大稻埕地帶有名的「省姨」，學生時代我看過她到山陽行來喝茶，行事作風不輸男人，聚餐會裡如果夫妻分開來坐，他一定與男人同桌談笑風生，外界只知道她是北投有名酒家美華閣老闆，少有人知道她的來歷。

「省姨」姓余名省，余榮輝跟母姓，因父母很早就不在一起，小時候受舅舅收養，很受外公疼愛，母親到中國求發展，戰後回來時，兒子已不認得她是誰，只知喊她阿姨。余榮輝有個小名叫 Eko，長大之後就一直用這名字，這個阿姨每次來就帶了很多東西，尤其說話時看著他的眼神和別人不一樣，這一點他早就感受到，心裡經常期待她能突然出現在眼前。直到讀中學，在祖父安排下要與母親相認那天，反而拒絕接受，這種遭父母遺棄的不滿心理以我的身世還是不曾有過，後來終於認這個母親，曲折過程他想說也說不清，而我已知道觸景生情是其所以聽古典音樂流淚的原因。

以後我經常坐他的跑車出遊，記得第一次是在聖誕假期的幾天和張堅七堂三個人一起到西海岸，那時還不懂得使用導遊手冊之類，照著地圖只要有路就往前駛去，直開到海邊，沿途天氣變化甚大，有時大太陽、有時風雪交加，風一大雪以橫向打過來，車道兩旁的雪堆成山丘，坐在車內全然不知身在

何處，四周白茫茫，覺得時間過得特別慢，再度見到屋頂樹梢時才感到又回來人世間。地圖上標示我們已接近英吉利海峽，距英國最近的城市加萊（Calais），有件羅丹的代表作〈加萊義民〉就在城裡廣場上，汽車內收到的廣播盡是英語電台，問路時對方說的話和巴黎人有不同腔調，若是再往北行我們就離開法國到達比利時，這種開汽車出國境的感覺在臺灣是體驗不到的。我們把車子開到旅館停車場後，走出來才看到車頂厚厚的一層雪，原來這一整天我們是載著一堆雪在旅行。

第二年的聖誕節，Eko和張堅七堂兩人同往瑞士、德國走了十幾天，回來之後老張顯得怪怪地。過後才說，這一路下來他懷疑Eko似有任務在身，不是普通留學生，我多少也這麼認為，但不會往壞的方面去想。自從我們幾個人常在一起之後，他開始對臺灣問題特別關心，也主動找人討論，陳錦芳認為是受我的影響，所以不像老張一口咬定是危險人物。以後幾年Eko的交遊越來越廣，有新同學來巴黎都由他開車從機場接到學生宿舍，又帶去學校報名註冊，辦理學生居留，老張不管怎麼說他，其人緣仍然是那麼好。

還記得這一生中真正大醉的一次是在學生宿舍Eko的房間，那天正好10月25日臺灣島內的人正在慶祝光復節，而我們從超級市場（monoprix）買了半打廉價紅酒回來，除了Eko和我，還有張堅七堂、王友三和一位日本學生藤田，藤田知道今天是臺灣的光復節，便問：「你們一定很高興想慶祝！」但沒有人回答得出來，「那麼就一起唱日本國歌來慶祝吧！」這種不倫不類的建議居然獲得大家同意就唱了起來。接著有人提議在二十分鐘裡每人把手中一瓶酒全灌到肚子裡去，不知何故這時有人只要說什麼大家就跟著做什麼，喝完之後好一段時間我像是沒有記憶，只記得我坐在樓梯上，有人問我：「你的房間幾號？」是用中國話問的，然後拿了鑰匙就扶我進房間躺下。不知又隔了多久，我用力大聲呼吸，別人聽來像是在哭喊，然後就開始嘔吐，隱約間知道有人進來擦地板，大概是宿舍的女佣人瑪莉亞，接著就昏昏沉沉似睡非睡，作了很多夢。醒來時看錶才8點多，起床走回到Eko房間，門開著，有人在說話，

張堅七堂還沒走，他們告訴我剛才醉倒的時候我把衣櫃的玻璃打破了，兩人又合力把衣櫃的門反過來裝上，這事情我竟絲毫沒有記憶。

神祕小聚會

巴黎人喜歡坐咖啡廳，留學生在此住久了也跟著養成坐咖啡廳的習慣，找朋友談事情或閒聊通常相約到咖啡廳，沒事也常獨自坐在那裡，有朋友走過看到了就進來，一個接一個進來，很快就有一堆人，像在開同學會，也因此認識很多新來的同學。在蒙巴納斯的咖啡廳多開在十字街口，臺灣話叫做「三角窗」，19世紀以來就是藝術家聚集的場所。另一邊在聖日耳曼旁（St. Germain des Prés）的咖啡廳，是當年存在主義大師卡繆和沙特等文人經常在一起清談的地方。學生宿舍近旁，佳樹街和雷恩街（Rennes）交叉口，也有一家是我們最常去的咖啡廳，路過時常被Eko叫進咖啡廳，那天他和一個生面孔的華人在一起，只記得他姓樓，是香港來的，在南部學法文時和Eko相識，坐下來之後三個人只談了幾分鐘，由於外面的陽光透過玻璃窗曬在身上特別暖和，令人只想睡覺，慢慢地就沒有話說了。桌上有一本中文書，白色封面只有幾個字等於沒經過設計，一看就知道是作者自己出錢印的，我順手翻了一下，看到一個新鮮的名稱「托派」，當然不是藝術的畫派，繼續讀下去，越讀越覺好奇，原來寫的是我所不知道的一段共產黨史。蘇聯在列寧底下有史達林和托洛斯基兩派，一般認為史派走的是實際路線，而托派是理論派，列寧死之前本想讓托氏繼承，卻被史氏搶走了，托氏以文筆為武器，對史氏造成很大威脅，為了鞏固政權史氏不得不趕盡殺絕，把托氏趕到南美洲去，藏身多年最後仍難逃被暗殺的命運。早年留學蘇聯的中國共產黨員裡亦有部分是托派，蘇共的內部鬥爭依然延伸到中共這邊，這位樓兄的父親就是遭受中共當權派追殺逃離中國的托派分子，寫下這本書是為了替歷史作見證，讓後代人知道被掩蓋

的這段史實。後來中共文革期間有所謂內部矛盾和敵我矛盾，殺害同志比殺害敵人更不手軟，自從有了消滅托派的先例，讓我更能了解「革命黨的槍口是透過同志的胸膛射出去」這句話的道理。日後又聽到一句話：「共產黨不是共產黨，跟著共產黨走的才是忠實的共產黨」，很長一段時間聽不懂這話的道理，四十年過後看到我們這一代人的政治運動，如果改寫成「民進黨不是民進黨，跟著民進黨走的才是民進黨」那就容易明白了，因民進黨主席都可以隨時背叛黨而脫離黨，只有終身跟隨民進黨信念的死忠分子，從他們身上才看得到真正的民進黨魂。雖然這些追隨者是一般人民，卻是國民黨的真正敵人，國民黨最希望人民進了民進黨接下來一一走出民進黨，那時國民黨就沒有敵人了。雖只是一種推理，從推理可獲得一種認知，也看清楚當前所謂政治到底什麼一回事。

由於對臺灣前途的關心，住在佳榭街宿舍的臺灣學生約好居住外面的其他同學到巴黎郊外相聚會談，說好出門時各走各的，到了蒙巴納斯車站，買完票登上火車才在車廂內會合，大約不到半小時車程，我們在一個很小的站下車，沿著大路走去，看到一個小山丘，上面有個草坪，就決定在這裡當臨時會議場所。

即今還記得的有余榮輝、賴東昇、吳萬策、陳嘉哲、陳錦芳、張堅七堂和我，住在宿舍的還有林明基、羅美社、陳三井、王人傑、吳宏毅等，各以不同理由不便在一開始就通知，彼此之間還是互相提防，雖然做得十分小心，不知什麼時候起，外界已經有搞政治活動的傳言。

那天，我們圍在草地上坐下來之後，吳萬策取出美國留學生寄給他的英文刊物Formosa Gram，薄薄的幾張紙，當場唸給大家聽，不時帶一些說明，才知道美國的臺灣青年在做些什麼，這些年來有什麼想法，而我們應如何配合。這是我到巴黎以來最嚴肅的一次聚會。吳萬策是客家人，能說河洛話，年齡大我們幾歲，做事穩重，無形中大家已把他當作帶頭的人物，後來他借給我一本小說《亞細亞的孤兒》，才知道作者吳濁流是他伯父。

第二次聚會是在地下鐵往西的最後一站，找到靠近河邊的咖啡館，我們就坐在戶外開會，談的內容是計算在巴黎一帶有多少臺灣人，哪些人值得去接觸，哪些人是國民黨員必須小心對應，以及在德國、瑞士方面的大學城有什麼團體可以聯絡。有人提出在德國瑪堡、海德堡、慕尼黑等地的一些人名，後來余榮輝單獨駕車出遊時都一一聯絡上了。亦有人指出想獨立建國以目前臺灣人的條件和愛爾蘭一樣，非有三代人的持續奮鬥無法達成。

在比利時的臺灣大使館不久前來了一位二等祕書，姓張的客家人，太太是師大美術系出身的，我們相約在一起吃飯，飯後散步穿過盧森堡公園時，他走在我身旁，大聲與我說話，像是有意讓其他人也都聽到，他說：「你們護照延期的事大可不必掛慮，就直接寄到我家裡來，我馬上就辦，在巴黎你們想做什麼活動盡量去做，我不會支持但也不阻止，這意思你懂嗎？」有他這句話使得我十分欣慰，走出公園時不記得是哪位同學在耳邊輕聲告訴我：「他的話你聽聽就好了，可不能完全相信。」後來我護照到期時沒敢寄到他家，照常規直接寄去大使館，寄回來時附了一張紙條，是另一位祕書傅維新寫的問候函，希望我有機會去比利時玩，讓他作東請吃飯。

■「臺灣青年」有毒‧師公如是說 ■

冬天過後我去法國北部幫忙一位雕刻家製做戶外作品，就趁機北上到布魯塞爾找傅維新，去之前還擔心會問及政治上的事，沒想到他一知道我是孫多慈的學生，就把話題集中在她身上，從徐悲鴻如何替她辦理來法國又寄書又打電報，中間受到什麼阻擾結果而無法成行，一五一十說得十分詳細，有句話還記得很清楚：「…他們之間是師生關係，我想如果還有別的，只能說是徐在暗戀孫，這樣說比較公道，…因為孫還在世。」講了一下午，最後不忘提醒我，要我聽聽就算了，我們只是吃飯聊天，這樣說比較公道，沒有別

的用意，當我問及張祕書時，他說於不久前才調職去了非洲。

第二天，一位在大使館當僱員的老留學生帶我在附近遊覽，他的政治意識較強，是個標準國民黨教育出來的知識分子，他說了一個笑話，形容臺灣來的留學生如何老實。事情發生在一個禮拜前，有位學生帶了一本雜誌要繳出來向大使坦誠，來時頭低低地像做了什麼壞事，一再保證他不但只翻了一頁，也只讀了一個字，就趕緊送過來，一分鐘也沒有停留。我問那位學生叫什麼名字，他說叫「師公」，這回答逗得聽者都笑出聲來。

回巴黎後，我把聽來的當笑話說給其他同學，沒想到他們早已聽過，而且還發展出不同版本，知道那雜誌叫《臺灣青年》，是日本留學生辦的月刊，那天「師公」帶雜誌去大使館時手上還有手套，深怕指紋印在紙上成了證據，並且當眾發誓如果多讀一個字這輩子永遠不回臺灣。正好有兩個實踐家畢業的女孩到比利時，目的是找個老實的老公，看來看去就是此公最適合，於是由大使作媒將其中一人嫁了給他，當時我還以為是編出來的故事，後來見到更多人也這麼說，才知道故事一點也不假。

布魯塞爾回巴黎的火車從中午出發到天已經很暗才抵達，中途不斷有人上下車，我都沒有特別去注意，彼此也不打招呼，直到有個日本女子上車，很有禮貌地向我點頭，用日語問我是不是日本人，才開始與她交談起來，而她一知道我不是日本人便改以英語對我說話：

「你剛才說是臺灣來的，是中國人？」

「是⋯⋯」我的話還沒說，旁邊一個人搶先開口問我。

「我太太也是臺灣來的，她是臺灣人。」

說話的是個留小鬍子的洋人，進來時我看到他提一隻很大皮箱用力頂起來放在上面的架子上，但只看到他一個人。

「你太太是這麼說的？」日本女子問他。

「是的，本來就是這樣，臺灣人說自己是中國人這是舊名詞，和世界有密切接觸了以後，必須說得更精確一點，應該自稱臺灣人，這樣說一點也不丟臉，心理上要調整過來。」

「那麼這位先生，你又怎麼想呢？」她轉過頭來問我，

「說的沒錯，我只是把老師教給我的說法說出來，對一個剛見面的外國人說得這麼清楚，人家也不見得想聽，妳說對不對。」

「有意思，作為你太太的臺灣人和車上偶然遇到的臺灣人各自對臺灣人的說法難免不一樣，讓我想想看，日本的情形是否也一樣，我們找到一個很有趣的問題，…。」

那天在車廂裡的對話我一回到巴黎就等不及寫在筆記本裡，以後一有機會又拿來說給人聽，於是有人背地裡把這當作是我的台獨理念。

很巧的是幾天後在學生餐廳吃飯時，李慶堂過來坐在我對面，很嚴肅的樣子告訴我：「女生宿舍裡近來很不平靜，有個女生見到人就打聽巴黎到底有誰在搞獨立運動，看樣子像是在捉小偷，弄得人心惶惶…。」

我回答他：「我倒是想問，誰是職業學生，在留學生之間專打探消息作小報告，問起來也會弄得人心惶惶。」

晚上蒙帕納斯的素描教室裡，這一天來了很多東方面孔說華語的聚在一起等待模特兒進教室，看樣子都是剛剛才認識的，所以彼此問著：「你是哪裡來的？」

我聽到有人說香港來的，新加坡來的，馬來西亞來的，印尼來的，泰國來的，馬達加斯加來的…，最後我說是臺灣來的。這時一位近四十歲的女士走過來，問她時，她說：「我中國來的。」這話聽來就是不一樣。「從中國來的中國人」是在告訴我們「我才是正宗的中國人」，那麼其他的人說「中國人」只是初見面時方便的用詞，不能完全代表自己的真正身分，不管是國籍、血統、文化、家族、教育

背景或認同，在場的每個「中國人」都不相同，當出現一個「中國來的中國人」時，心理上就因自己不是純種而感到心虛，但如果他直接說新加坡或印尼來的，那就不一樣了。

好比那一次我在體育館看籃球，中場休息時剛走進廁所，接著進來一群中國留學生，聽到有人說了一句：「哇，廁所裡全是中國人！」在法國也能讓中國人霸占一間廁所感到不可思議，可是當他看到我時，像是看到什麼異類，他心裡一定在問：「這傢伙算什麼來的，使得廁所裡中國人純度有了遺憾！」

和亞洲其他國家來的畫家在一起久了，我們也偶而會談論政治的問題，慢慢地我發覺還是日本年輕人對馬克斯理論的探討較為深入，東南亞的青年要嘛就直接投身國內的革命行列，不然就離得遠遠地不去碰什麼政治，一位馬來西亞畫家對我說：「實際進入了革命行動，理論的研究就必然拋之腦後，這證明日本永遠不可能發生革命。」然後認定不革命的國家是落伍的。四十年後的今天再回頭來看，思想進步的反而是行動落後的。

走在藝術人生的路上

我在巴黎當學生時「常玉」這個名字在臺灣還少有人知，他和朱志清（我們都喊他老朱）是同時代在巴黎學美術，人家再苦也在美術本位上堅持下去，而老朱為了過好生活就忘了來巴黎為的是什麼，他說常玉起先都向他借錢，後來他也向常玉借錢，最後誰向誰借已分不清楚了。

有一天看他穿西裝打領帶，原來是去送常玉最後一程，不曾聽說他有病何以突然走了，原來因冬天怕冷，在房裡用瓦斯爐燒熱水取暖，水滾出來把火熄了，瓦斯繼續外洩，沉睡在屋裡的他就這樣中毒而亡。老朱一邊說一邊哭著，老朋友一個接一個走，不是回中國就是上天國，留下他一人要死不活，

哪一天他很可能步常玉後塵從此一覺不醒。今天他當治喪委員替人辦理後事，明天他的後事要誰來替他辦，只有一個皮箱一件大衣，乾脆連人一起丟到塞納河裡順水流去，說不定哪一天出現在他家鄉的河邊，也算是回家了。

常玉離開人世之後，大批畫作流入臺灣，在拍賣行被炒作到很高價錢，這是他們那一代的宿命，若他天上有知也沒有什麼好怨嘆的。不過實在不明白，在他晚年時很多臺灣去的畫家都曾拜訪過他，畫室雖大却看不到幾幅畫，人死了之後畫突然間多了起來，是不是有人在繼續替他畫，用他的畫風廣泛流傳才把名字在後世打響。

曾聽郭有守說，常玉過去有很多機會，論才華和藝術素養絕不輸給日本來的藤田嗣治，可惜努力不足，不會交際，作品又少，只畫些速寫和草圖，無法與巴黎畫商繼續建立良好關係，幸好法國政府對畫家很照顧，才能活到今天。幾年前教育部長撥一筆款邀他回國展畫，畫已經運回臺灣，而人到了希臘竟沒趕上船班只好掉頭再回巴黎，那批畫是他一生創作的精品，就此扣留在教育部的倉庫裡。孫老師曾經提到在瑞士與李香蘭相遇，聽她說日本畫家來巴黎之後生活再苦也不想回國，全世界的精英都來爭一席之地，能有幾人幸運成名，每見到畫家如此辛苦，心有不忍就勸他們回國，肯聽他話的找不到幾個。

和朱志清比起來，常玉雖潦倒一生，畢竟以畫家走完自己的人生，到死的時候人們對他的評價是個不成名的好畫家。有位留學生去拜訪常玉，回來後告訴我，他曾問常玉如果人生重新來過，藝術這一條路會怎麼走，回答是：一旦決定當畫家就該不顧一切跑來巴黎，不可留在國內浪費時間。

可是，我第一次見到熊秉明時，他的說法正好相反，他認為藝術的創作是一種本能，什麼地方適合於什麼人並沒有絕對，對他自己而言在國內讀完大學才出來是正確的，他的人生哲學是順其自然。當年在巴黎我有一年時間在中國餐廳打工，每天做得很辛苦，回家的路上就想著明天如何向老闆辭職，可是第二天直到下班還是開不了口，一天過一天直到最後搬了家才離職，我把這情形說給熊秉明聽，他只

笑笑說：「這就是生活。」說的也對，既然是來做人，就得過人間該過的生活。

又一次我們談到來法國從事藝術是否必須隨著潮流走向，難道沒有其他選擇。他說當然有，你從哪裡來就回到哪裡去找自己，到那裡去找自己。

我在他家桌上發現一本紅皮書是《毛澤東選集》，裡頭有篇〈延安文藝座談會講話〉，這應該就是當前中國主流的文藝路線，便把書借回家想好好閱讀，結果讀了好幾遍，沒有一回能把這篇文章讀完，最後依然不知所云，真不知道毛主席腦子裡想些什麼。他的詩我讀了一些，蠻佩服的，照理應該是個理想主義者，事實上他的行為證明是個實踐者。但他腦子又沒有條理，理念講不清楚，把演講筆錄編成選集要別人研讀，是他這輩子害人最深的一件事。日後有人為他摘錄成「語錄」，說的話只短短一小段就足夠了，這樣做對全國上下可謂大恩大德。我在巴黎看到中國留學生沒事的時候手拿著毛語錄翻著讀，幾年下來相信不少人能倒背如流，談話中引經據典指出「毛主席說⋯」，就沒人能反駁他，反駁等於是向毛主席挑戰，當然不敢冒犯。

對立與辯證

直到我1968年離開巴黎轉往紐約，從臺灣到巴黎學畫的已經不少，常在一起的廖修平、陳錦芳、彭萬墀、李元亨、侯錦郎、李明明、柯秀吉、葉大偉等，其他還有李文

1965年蕭明賢、邱智代結婚，在蘇神父辦事處舉行婚禮，席德進替我拍的照片。

謙、李明煌、張宏夫婦、陳錫勳、劉榮黔7、袁旃、夏陽、蕭明賢、徐維平，多半是師大藝術系和我前後期的同學，僅陳錦芳是台大外文系，夏陽雖中學畢業藝術的成就已超越科班學生，蕭明賢是師範學校出來的，後來似乎放棄藝術這條路，以他的才華很令人感到可惜。

已經五十年過去，每個人皆有他自己的藝術人生，在藝術上有成就的已受到肯定；也有本來看不出對藝術有多大熱誠，到了接近晚年才看出成績來；當然也有人為了生活與現實妥協，在藝術的領域裡消失；也有人離開創作走向史學研究而受到肯定的；更有人雖然不知道他的近況，隱約間還能感覺出他對藝術的決心，仍舊默默地在創作。大部分人年已七十歲，有的已不在人世，一代人很快就將過去，但藝術依然活著，只要是活著的就是這一代的代表，作品就是這一代的風格，歷史將以此作論斷。

60年代有這麼多學美術的學生湧向巴黎，多麼令他們上一代的畫家們羨慕，上一代了解的巴黎藝術是間接從日本學院和書刊得來，而這一代躍過日本的學習直接去接觸法國，就如同跨過上一代。吸取西方美術潮流和繼承本國美術傳統，這當中有很大不同，臺灣自從近代美術興起，本國的潮流一再受到西方的衝擊，很難依照世代來推斷潮流起落，我常自問：法國文化到底給了這一代臺灣畫家些什麼？然後再問：若不曾到巴黎，在臺灣的我是什麼樣的畫家，今天我畫的又是什麼樣的畫？在我這一生中是已

大茅屋畫院是初到巴黎學畫的年輕人必到的地方，20世紀初的幾位大師都在這裡學過。

將巴黎奉為藝術聖地！

記憶中，在巴黎的那幾年，畫家之間常有爭論，譬如1965年夏陽在一家神父的畫廊開個展，釘製一個小屋子，可容一人坐在裡邊，意思是希望看完他的畫之後，走進屋裡坐下來，把自己與外界隔絕靜靜地思考，以這方式完成欣賞畫展的整個過程。大家都很訝異夏陽有這種特異想法，熊秉明卻表示頗不認同，當場與神父辯論起來，他認為繪畫既然是視覺藝術，就得靠眼睛去接觸，若是間接地思考，等關閉自己之後才有結論，說這樣才完成欣賞的過程，豈不多此一舉，這話是後來問了熊秉明，他是這麼對我說的。

熊秉明矮小的身材，走路時才四十出頭的他，像是被生活重擔壓得喘不過氣來。文革之後他想回中國，想在自己的國度尋找發揮的空間，他只去看了一回就決定此生永遠住在法國，命運是這樣安排，要他把法國當作最後安息之地，但我怎麼也不能理解為何他不能認同夏陽的理念和做法。

與熊秉明同一世代的旅法畫家還有趙無極和朱德群兩人，算是我們這一代留學生較熟知的前輩，剛到巴黎的第一個月，我晚上到揚子飯店打工，是一家上海來的神父開的中國餐廳，有一天聊起來，他說有個臺灣畫家叫「曲德俊」，本來已有太太在臺灣，到了巴黎又和過去的學生在一起，這女孩的父親在臺灣是個大官，派他兒子從美國來向姓「曲」的討人，鬧得巴黎華僑界滿城風雨⋯，我聽了心裡認為那人應該是席德進。不久，我到市政廳附近的百貨公司買繪畫材料，因這一家以旅行支票買東西有九折優惠，所以畫家都到這裡買顏料。那天正好碰上席德進，他却是來買香水，大概是別人託買的，付了錢兩人一起走出店門，在路旁咖啡廳坐下來，才剛坐好，他指著街道另一端過路人，說：「哇，這個人好像羅特列克，你看，真是太像了！」走在那邊有好幾個老人家却不知指的是哪一個。他搖頭說不是，然後才說：「此時我突然想起那天顧神父說的「曲德俊」，就轉述給他聽，找他印證一下。他搖頭說不是，然後才說：「那是朱德群，不是我，上海口音把朱德群、席德進唸出來就像同一個人，李可染和李苦禪用上海話說出來也分不

清誰是誰。」那天他又告訴我經常到電影圖書館看世界各國的老片子……「不久前在那裡看到東歐國家拍的片子，描寫一個女孩子單獨出外旅遊，到一個地方碰上一個男人，兩個一起睡覺，第二天就離開，又走到一個地方，碰上另一個男人，又一起睡覺，隔天離開後又再碰上別的男人，兩人又……，我感動得不得了！」我聽了對他的感動真想笑卻又不好笑出來。

臨走前他告訴我不久就要回臺灣，因為他的水彩畫在臺灣至少可賣到一百元美金，在巴黎連一百元都沒人要，還是趁早回去，替人畫肖像，生活可以過得十分不錯，然後又加上說：「論人像畫，今天在臺灣無人比我畫得好，回到台北肖像畫可養我一輩子……」。這話後來在一位畫家彭萬墀家又聽他說了一遍，在場的廖修平馬上反駁他，說：「李石樵才是最好，你的素描還不行，怎能與李石樵相比。」兩人為此爭論了一下午。

關於席德進的素描，後來又聽夏陽提過一次，剛到巴黎的那一年，席德進幫了他不知什麼忙，回來後席德進拿出自己的速寫簿給他看，像是有意請教，便大膽將內心話說出來：「你的素描還不行，應該在這方面多加強！畫才能再進步。」這話一出，席氏幾乎跳起來：「我的速寫，每天都在畫，幾十年來畫過不知多少張，誰能比我更好！」在此當頭夏陽說的是真心話，他自己在過去也整天猛畫速寫，帶去給李仲生老師看時，評語竟是：「這些線條看來流暢，其實一根都沒有用……」，當時尚聽不懂這話的真正意思，很久以後終於了解，那天對席德進說的就是親身體會到的對素描的理解。

那天咖啡廳裡得到證實顧神父說的是朱德群，在巴黎當學生的那幾年，對朱德群的了解也僅此而已。至於本人也只有趙無極在法蘭西畫廊個展中見過一次，對我而言他一直只是陌生人。1990年代他的作品被刊在法國美術雜誌上，算是受到程度上的肯定，但我總認為抽象表現主義的繪畫潮流已過了三十年，不再有前衛性意義，今天的評論者不知拿什麼標準看待他的作品，又如何賦予歷史的定位。

趙無極的作品在我讀大學二年級時就在雜誌上看見過，那本雜誌應該是《今日世界》，印象中他

是到日本畫展時，路過香港停留的那幾天臨時畫出來的，畫中出現他向來極少用的紅色，然後再以黑色刷了幾筆，看似山水畫，又像龍頭。聽說臺灣政府見他在巴黎成了名，發函邀他來台，卻被拒絕了。以後直到我赴法，雖陸續在報上有他的消息，在巴黎反而沒聽到有人說起他。

1966年和陳錦芳、李元亨同往法蘭西畫廊參加他的開幕式，只遠遠看著他與貴賓握手，自認後生晚輩不敢上前打招呼。出了大門後，陳錦芳大聲高呼：「打倒趙無極」。我不懂他這是什麼意思，在三個人心裡似有同感，名氣這麼大，交遊這麼廣的趙大師，原作擺在面前確實並不怎樣。我也只見到這一次，和朱德群一樣，始終是陌生人。由於趙無極在50年代成名，1964年我到巴黎當代美術館看到他的三幅抽象畫和各國名家掛在一起。後來又在塞納河旁邊版畫店裡，翻出他的版畫，他的風格有矇矓的山水畫意境，異於上一代如常玉、潘玉良和藤田嗣治等東方畫家採用細線來描繪形像。雖然初來巴黎時受到影響也一度用過細線，看來更像保羅‧克利（Paul Klee）的畫風，帶有些超現實意味。60年代後形像不見了，細線也隨之消失，這一生的風格便從此定型。

雖然同是東方來的，但他離我們還是很遙遠，每天在我腦海裡盤繞的都是些大型展覽會所看到的，那種似懂非懂的作品才更能吸引我去思索。譬如巴黎國際青年雙年展和五月沙龍，以及從外國來巴黎展出的當代美術展，還有當代大師的回顧展，把一生中各年代的作品陳列出來，順著年齡的發展去了解一個畫家。這些展覽在報刊上報導出來連戴高樂的消息都被擠到旁邊，才真正看到了作為一位藝術家的尊嚴。

上學時走過巴黎美院近旁的小畫廊，常不自禁順便進去繞一圈，雖然沒什麼可看的藝術品，還是把眼光停留片刻，表示對展出藝術家的尊重。這類作品多半對我沒有啟發性，但至少幫助我對畫廊狀況有些許了解，在裡面走動的說不定有想收藏藝術品的富人，我很想看看他們什麼模樣，面對著作品會講

1966年前後，巴黎美院雕刻工作室內的情形。

巴黎美院位在塞納河岸，前方有一座供行人散步的橋，經常有年輕人在橋上塗鴉。叫 Pont des Arts（藝術之橋）

1960 年代的巴黎「沙龍」

剛到巴黎那一年在現代美術館參觀五月沙龍，我買了一本展出圖錄，邊看邊做筆記，整本冊子寫得滿滿地，這時離開臺灣不到一個月，看畫的眼睛還停留在島內時的觀點，只針對這時候畫家使用什麼媒材在作畫，這個最實際的問題。然後又從參展者的年齡找出與我同年的有幾人，發現1938年之後出生的已有七人，還有東方人有四人，純粹以油彩畫在帆布的只有十二人，可看出我的年齡、種族和使用媒材，在這展覽中顯然屬絕對弱勢。

那時候我把所看到的五月沙龍之作品稱為「危險性的創作」或「試探性的作品」，這意思很明顯表示我無法完全認同，但還是試著想跟進，既然來到巴黎，當然必須進入探險家的行列，後果如何在所不惜。

印象較深刻的幾件作品裡，有一件金屬焊接的〈牛〉，在身上設有機關，用手一按就發出各種不同聲響，作者的用意在提示身體部位和聲音變化的關連性，是我第一次接觸到有音響效果的視覺美術。

另一件是廢物的重組，日常生活中的拋棄物，重新納入一個巨型人體裡面，有很強烈的暗示性和諷刺性，令我想到這位藝術家的工作室平常都堆積著些什麼「廢物」，他創作的動機又是怎樣產生的；還有一件正方體的作品放置在地面上，遠看像一具木箱，認真看卻是畫出來的，從蓋子裡露出一條彩色領帶，暗示這裡面裝著些什麼，看的人會心癢癢地想伸手把那領帶拉出來，才發現原來只不過是畫的；藝術創作在這時已有所謂科技的參與，尤其是攝影的技法，把影像放大數十倍在畫布上，和傳統的繪畫技

法混合在一起使用。關於抽象繪畫的潮流從展出作品中看出仍然沒有消退，有些以相當精密的構成組合

畫面，像布花設計可以無限制地讓畫面向四方擴大蔓延出去。致於人文意味濃厚帶有政治性的訴求，與

後來見到的東歐當代繪畫比較，法國人所關懷的略嫌平淡，沒有挖到內心深處的企圖。不管怎樣對當時

的我而言，五月沙龍是值得一看再看，而後深入去思索。展出的那幾天，我滿腦子裝的都是「沙龍」裡

的這些作品，想著我該怎麼去吸收成為自己的，尤其將來該如何畫下去。

早在臺灣時已聽到老師們提及巴黎有名的春季和秋季兩大沙龍，其實春季沙龍原名叫法蘭西美術

家沙龍，才到法國不久就遇到它的開幕，記得那是星期五的傍晚，和友人一起剛到大皇宮門前，就看見

十幾個服裝整齊的東方人，其中兩位女士穿著和服，所以斷定他們是日本人，走近時有位和服女士以為

我是日本人過來問我：「你是某某先生嗎？」，我回答不是，就走了進去。

這時候日本畫家對法國的沙龍還十分熱中，因而比當地法國人更加慎重其事，把參加沙龍展出當

作一件大事情。可是所看到的作品，沿著展場牆面一路走下來，心裡盤算著與臺灣的省展比起來又如

何，較省展好多少，或許連省展都不如！但還是認真看下去…。

大皇宮的場地實在太大了，走遍大廳的所有牆面，再登上二樓，那裡的畫分三、四層重疊掛著，

實在沒有閒情穩下心來看下去，終於腳步越走越快，草草地把樓上通道全部走完。

快下樓時，同來的賴東昇教授過來問我，看到臺灣老畫家揚啟東的畫沒有，我才又想起，再回頭

仔細尋找。那天我們在學生宿舍裡費九牛二虎之力才打開的鐵筒，裡面裝的那幅臺灣風景水彩畫，到底

掛在哪裡，我們幾個人走了一圈又一圈始終沒有找到。但後來《中央日報》上刊出這幅畫獲榮譽獎的消

息，又有人再去參觀時終於看到了，楊前輩知道獲獎消息一定也非常高興。從臺灣老遠寄畫來巴黎參加

沙龍，楊啟東應屬頭一位，90年代起參加者日眾，便有人以收費方式帶隊前往參展，成了一門新的生

意。而楊前輩之所以在那時想送畫去巴黎，一方面由於他兒子楊維哲的數學老師賴東昇在巴黎修博士，

另方面因他在早年常寫文章批評畫展而得罪一些人，省展之後那些人都成了評審委員，不好再將自己的畫送去接受評審，多年之後，在台中已有一大群的學生和崇拜者，只因為老師不是評審員而致無法入選省展，使他感到歉疚而想辦法進省展當評審，又不得其門而入，既然在臺灣沒有發展，便轉移陣地往法國進軍，借國外的獎狀以提高在臺灣的聲望，這種苦心聽來實在值得同情。

沙龍除了春季的法蘭西美術家沙龍，還有一個秋季沙龍，不像前者設置金、銀、銅之各種獎牌，只分會員及非會員，而非會員於入選多次受到推薦便可成為會員，據所知中國來的潘玉良、常玉和熊秉明，以及臺灣的廖修平都先後加入會員，更早到巴黎的陳清汾、楊三郎、劉啟祥、顏水龍，以及中國畫家林風眠、劉海粟等都入選過沙龍。但奇怪得很，近年有人到巴黎的國立圖書館查了當年圖錄，竟然找不到徐悲鴻的名字，照理他的畫風才真正屬於沙龍的才對，卻偏偏沒有他，難道他送去的作品都遭評審員打成落選，直到現在還是一個疑問？

那一陣子當代大師的回顧展都在大、小皇宮展出，而國際性的大展則由國立及巴黎市立的現代美術館所舉辦。來自美國及德、法等西歐國家的作品看多了之後並不覺得稀奇，反而東歐社會主義國家的畫作，則從另一種層面所帶給我的有更大的震撼。出現在畫面的多半借人體造型詮釋人間衝突性，面孔的扭曲呈現人對生活的堅苦掙扎及面對命運的抗拒，甚少如西歐藝術家那種充滿喜悅的美感。如果說西歐的作品偏向喜劇，則東歐就是悲劇，這麼形容雖不完全正確，亦多少道出我當時的感受。儘管對自己說，我不會去學這種風格的繪畫，也不想朝這方向去發展，但畫中筆觸的魅力深深吸引著我，這點無法否認。到底共產體制把社會改變成怎樣，每個來巴黎的臺灣留學生都會感到好奇，是否這些作品已經告訴我們答案了。那裡的人們難道如國民黨形容是生活在專制政權的壓榨下，過著不自由的非人性的生活，我寧願不去相信這說法，只認為是為了下一代而做出這一代人的犧牲，這想法多麼了不起，甚至認為臺灣應該走這方向才有前途。

天真文化價值觀

幾年來在巴黎由於親中國的左派學生頻頻有活動，所以中國的書刊在某些特定書店裡皆可以買

到，尤其一本叫《中國文化》的刊物，是三百頁左右的季刊，對我而言了解今天的中國美術這是唯一的

管道，在左派舉辦的電影欣賞或歌舞表演裡，進門處常擺著宣傳刊物，《中國文化》也一定出現其中，

此外最引人興趣的莫過於毛語錄，不僅有中文和法文，幾乎全世界各國語文都有翻譯，我找到了二十幾

本不同譯文，以為這是難得的收藏，留在身旁十幾年，最後是怎麼丟的連自己也搞不清楚。

那時的中國在資本主義國家眼裡，如臺灣的國民黨所形容的是鐵幕裡的封閉社會，即使這樣，我

還是寧願說它是新興的社會主義國家，每一個人民都正在努力想建設成一等的國家，他們的藝術反映的

是勞苦大眾的生活，而不是文人閒士的浪漫思維，是值得去關心的一條新的美術發展方向，所以凡是與

中國相關的活動我一定前往參與，在電影院的廁所裡偶然間遇到同是臺灣來的學生，有的還是拿政府獎

金留學的職業學生，側身而過時誰也不認識誰，雙方皆有不方便之處，多年後談起來時只得當作一樁笑

談，或者乾脆表示這都已經忘了。

在巴黎的這幾年尚不見有人談論中國繪畫的問題，既然來到歐洲，當前最重要的就是把西方文化

花一番工夫了解，才不枉費來巴黎的這幾年，所以巴黎年青人在想什麼，在做什麼才是當前的課題，甚

至讓自己投身進去和他們作同樣思考。至於中國的美術如何，那時的我只是好奇想知道多年來有什麼新

的轉變。

盡管越戰以來，歐洲各地都在反美，尤其年輕一代，但美國電影、音樂、美術照樣能夠激發新的

風潮。一個在大皇宮舉行的美國素人畫展，每日門前排著長龍等待入場。那時我和朋友討論過一個問

題，如今想來應該是十分幼稚，認為在法國人眼中唯有素人才最能代表美國這個國度，因為不論什麼行

業，每樣都由外行人掌握，美術也不能例外，這才叫做美國，如果說有深度，有內涵再加上老謀深算，那就是英國了，所以美國文化還是有他們可愛的地方，很可能這種天真帶領世界走完這個世紀。

有一陣子我一直在思考所謂「天真」的意義，想到童年在幼稚園上學，園裡老師全是日本人，一句臺灣話都不說，而我在臺灣人家庭裡成長，從來都不講日語，課堂上老師講的童話故事，我聽了之後還能回家去說給家裡人聽，幾十年後我都還牢牢記住，這是什麼原因，是小孩子的領會能力，還是童話的功能可以讓不懂語言的孩子也聽得懂，若借此對「天真」作解釋，就是沒有懷疑說話的對方和自己的距離，只要在對我說，我就自然聽懂，語言的困難就自然排除。後來在國外的大學上課，我的語文理解力，不論課堂上講的是日語、英語或法語，我都只顧聽，聽久了聽出些什麼來，這叫做上課。讀書也一樣，我只顧翻著書讀，讀了幾遍之後真的就讀到了些什麼，終於了解到。只要打開心胸，用耳朵或眼睛接受的不管什麼語文，都會引起交流，我的學問是這麼來的，永遠有某程度的「天真」，不像學者之踏實，每說一句話都有依據，也可以說我是先讀書才識字，這輩子雖然讀過很多書，卻也不明白到底讀懂多少，是否正確地讀到了書的內文，讀了之後只留下我的了解，借用他人的語文去得到我的了解，所以說我的閱讀是「素人」的，過程是「天真」的。

多年巴黎的生活對我一直存有不安定感，不知道自己能在此住多久，將來有一天不知在什麼情形下就得要離開，不管過的是什麼生活也都是暫時性的，早晚都要改變，或許更好，也可能更壞，若將之形容成「危機意識」亦相當合適，其實這種意識一直跟隨著我直到六十歲回來臺灣，在台中有棟自己的房子這才穩定下來，我的人生大半都在漂浮的心境下度過，這必然又影響到我的藝術創作及人生態度。

巴黎的日子雖短短只有四年，回想起來好像很久很久，因為有太多值得回味的，尤其有幾次出外旅遊穿插在其間，再回巴黎時從車廂窗口遠遠地望見巴黎鐵塔，就知道很快就到家了，這時候經常遇到塞車，越是心急車子跑得越慢，前方的鐵塔總是那麼的遙遠，這種心情早年在臺灣時不曾有過。

看見教皇

來法國後第一次出國是1965年復活節，隨巴黎學生的朝聖團到義大利梵諦岡參加教宗主持的聖典，又遊歷南歐幾個大城。

朝聖團裡從臺灣來的學生還有廖修平、吳淑真夫婦、賴東昇、李文謙、葉大偉、陳三井等，除了廖氏夫婦，其他人都分散到各隊，甚少走在一起。從巴黎到羅馬的火車上，擁擠的程度連走廊都被學生占據，加上我沿途都在鬧牙疼，前兩天的旅途過得十分辛苦。到了威尼斯之後只好自己脫隊到處找牙醫，在一個小巷裡好不容易找到了剛開張的診所，用器還是全新，小小的診所有兩名牙醫，只會說幾句法語，卻自稱巴黎留學，我只希望把痛牙拔掉，應該不是件難事，結果幾乎把我的命都拔了，問題出在打了麻醉沒有效，於是兩人橫著心硬拔，威尼斯拔牙之疼是我一生難忘的經驗，付了錢回頭再看一眼，雖然自稱醫師卻更像兩名屠夫。

回來走在路上，旁邊就是河道，到處是小橋，看見十七、八歲的青少年圍在小廣場傳著足球，姿勢靈活引起我好奇站著看了一會兒，正想轉頭離去時，一個球過來，已在我頭頂上，我側目看得到球落處，頭也不回用腳輕輕一撥，把球送了回去，這一腳博得一陣讚賞的掌聲，剛被牙醫屠殺的怒氣為之一掃而散。從初中起我就一直當選手在踢足球，到了大學由於守門功夫靈活，被體育老師看上，所以有比賽就叫我當「龍門」去把守球門，其實在別人看來我是憨膽，進入緊急狀況下便忘了危險只知救球，只有這種不怕死的精神，才使我當上了「龍門」的美譽。

到底義大利是怎樣一個國家，從街上的建築物，便可發覺到他們在每個時期都有足以代表這時代的建築，從古羅馬到現代，僅羅馬車站在60年代裡便有極前衛性的構造形式。在羅馬街頭走走看看，不是學建築的我也情不自禁開始在建築中尋找歷史，我手上拿著一本簡單的日文西洋美術史，不時翻閱

1965年復活節隨巴黎學生朝聖團到義大利，在佛羅倫斯的教堂前所拍。

著，像是在看圖識字，對歷史又做了一次溫習，這就是所謂的文明，借旅行的見聞以填飽一個人精神的飢渴。

復活節當天我終於遠遠看到了天主教的教宗，他坐在轎上由兩人抬著走過大廣場一步步往前台而來，經過我們隊伍大約僅50公尺遠，對我而言教宗也不過是個老神父，不覺有何稀奇，可是四周許多民眾，尤其是修女們，就像天神的降臨，感動的程度實無法筆墨形容，這是西洋人一年當中最大的宗教儀式，我不敢說這是迷信，但這個老人的確令萬人著迷，如果此時大家對著他跪拜，我也一定隨眾人一起跪在地上，在這種氛圍底下只能說宗教的力量使人陷入迷信裡。過幾天我們的旅行團轉往聖山亞西西（Assisi），整個山頭都是大小教堂，列隊沿著碎石路上山，隊員齊聲唱著宗教的聖歌，除了臺灣學生幾乎每個人都會唱，可以感覺出這時徒步登山非比尋常，氣氛十分莊嚴，所有的人只低頭數著自己腳步，他們不只是在唱歌，甚至認為他們正走上天堂。

來到一個大教堂門前，隊伍環繞廣場走一圈後停下來，這時一樁出人意料的事發生，一隻公狗正在追逐母狗，終於給追到迅速趴在背上交配起來，不久從教堂門內跑出一名修士手拿大掃把，匆匆過來就往兩隻狗身上打去，這才引起會場所有人注意到廣場發生什麼事，好幾個角落斷斷續續發出笑聲，在這樣嚴肅的場合笑聲很快就自我壓制下來，我拿起手上相機趕忙搶拍鏡頭，雖然底片很貴還是拍下了三張幻燈片。

羅馬人的生活有哪裡不同，自從看過露天大浴池和競技場，這兩個地方引我太多想像，光天化日之下連帝王也赤露身體與民眾坦誠相見，人際間建立這樣關係代表什麼意義，羅馬人愛洗澡的習性說不定另有用意！走進浴池之後，地上鋪滿了小塊的彩色石頭，我俯身撿起一塊，馬上被管理員大聲制止，而我實在太想知道那是什麼石頭，更希望有一天回臺灣在大學課堂上講解西洋美術史時，能拿出一塊羅馬浴池的小石頭在學生面前亮相，該多有真實感。於是略施小計，假裝帽子掉落地上，撿起來時小指頭夾住旁邊一塊石子，很容易就這樣得到了。這石頭一直帶在身邊，從巴黎到紐約又帶回臺灣，好久沒再翻出來看，我想應該還在才對。

曾經聽過有關澡堂的故事，阿拉伯人的建築多半空曠沒有絕對的隱密空間，有祕密要商量時，便想出辦法製造水流聲，讓房間裡有水從四周牆角流出來，水流聲蓋過了說話聲，靠在一起說悄悄話就不怕給不相干的人聽見，據說羅馬人也因為同樣理由而相約去洗個澡，利用澡池中水流聲作掩護，讓說祕密話的人可以放心咬耳朵，露天澡池所以到處都有，其由來就是為了「密商要事」！

還有關於競技場這種血腥之地，竟也成為有高度文明的羅馬人之娛樂場所，令人難以想像把人和野獸活活殺死的現場延續保留至今，而能引來這麼多人觀賞，是什麼一種文化的價值觀產生的，這不是遊戲，也不可視為運動，更非藝術，為何在生活中必須用這方式來尋刺激；有一種說法，認為統治者忌妒有力氣的強者，想盡辦法在特定場合下令其自相殘殺，以這方式消滅他們，尤其是不屈服於自己的一群人，每次看著這些人死在另一個人的刀下時，統治者就一天比一天心安。

今天競技場幾乎成了廢墟，也沒有再去修復，那裡頭不知有多少的冤魂每夜遊走其間，住在近鄰的人家是否長年流傳著恐怖的傳說，增加廢墟的神祕性，看台下方從前都是小房間，如今滿是石堆不知多久沒有去整頓，但中央的圓場還一直在使用，晚間燈光下精彩表演一定相當誘人。當我走在走廊上心裡想著，利用古老的場地空間做現代的藝術演出，這種時間的衝突感本身就十分震撼人心。

這些廢墟對於歐洲人或許司空見慣，不覺有何稀奇，而我這個剛走出臺灣島的青年，只要伸手碰觸到廢墟的一塊石頭，馬上激發思古幽情，整個思維進入時間黑洞中飄蕩。過去我是在書本上跟隨文字尋找歷史，而今則用眼睛去看，用手去摸，用腳去踩。即使是這樣來接觸歷史，過去這裡曾經有過什麼人做過什麼事對我依然沒有實質感受，但還是滿心喜悅感到自己和古人已如此接近。

究竟當年使用什麼語言在溝通，今天的歐洲語言看起來都那麼接近，五百年前會是一家人嗎？或者在一次戰爭中造成民族遷移，歷史上的在地居民已不是今天義大利人的老祖先，每經過一次戰爭，土地就重新分配一次，族群的組合也再做調整，以後到這裡來的新移民想做準確的認同已經不可能。

幾天後我們的團隊來到龐貝，看到一度被埋在火山岩漿下的村落，這裡生活的人繁榮了不知多少年，都在瞬間不見了，而今就像化石一般呈現在後人眼前，好比前人遺留下來的標本，到底有意要說明些什麼！我不時抬頭尋找噴火的火山口，怎麼也找不到，這時候它躲起來，要等時機一到才發威，讓這裡的居民在瞬間結束他們的歷史，有一天地球爆炸，也是這樣把人類的歷史結束，那時恐怕連「標本」也無從留下。

這一次旅行中看了許多中古時代的圖畫，再聽導覽解說，才對基督教的聖經故事有初步認識，印象深刻的是對鳥在傳教的聖徒，不論是否編造，而我寧願認真思考這可能性，借用這故事想說明什麼，應該不僅是宣揚傳教者的法力無邊，或者告訴世人鳥類也有靈性，足以與人溝通，我的解釋是：只要說的人有誠意而聽的人有心接受，不管用的是什麼語言，是可以溝通的，即使一隻小鳥也依然可以聽道。

一年後我到西班牙旅行，住在旅館裡聽見外面日本人用日語與房東說話，當他把意思一而再地重複說出來，又配合動作表情，終於溝通了，讓對方明白他要的是什麼。後來，又遇見一位鳥人，是觀鳥協會的專家，也能與鳥類通話，我想既然是鳥人所以說的是鳥話，此人從事民主運動多年，他想對鳥傳的應該是民主的信仰，或是像對鳥一般向為政者開導民主之道。

當上遊走西班牙的背包客

跟隨朝聖團走了八天，回到巴黎時，宿舍的信箱有個大包裹，拆開一看竟然是一疊剪報，台北家人把近日發生的施顯模緋聞從頭到尾剪下來給我。施君在我剛到巴黎的第一個月裡見過一面，記得我們一起走到學生食堂吃午餐，他知道我是太平國民學校畢業，就自我介紹說他六年級時演過「包公審石頭」的話劇，這一說我馬上想起來高我一班那個身材矮小，皮膚黑黑的優等生，他說：「我家你一定知道，就是太平町走往波麗路的三角窗，那一家賣雨衣雨鞋的店面。」上學時幾乎每天從他家門前經過，但我們從來沒遇到過，等來到巴黎才頭一次會面。那時他已交出論文，準備在回國之前先到歐洲各地走走看看，那天交談時，有句話我印象深刻，他勸我千萬不可在外面租沒有暖氣的閣樓，他自己為了趕論文過了一個此生最難受的嚴冬，在巴黎沒有暖氣的冬天不是人過的。「波希米亞人」歌劇中屋頂下的藝術家，在冬天裡燃燒自己的作品取暖，他如今親身體會到了。這許多剪報寫的是他與丹妮爾的戀情，或許在這次回國之前的旅行中遇到法國女子丹妮爾，又懷了他的兒子，所以才在孩子出生前趕到臺灣找他，而他已是有婦之夫，因此在臺灣封閉社會裡鬧得風風雨雨。

三十年後，我也回到臺灣，走在延平北路上，偶然想起施顯模告訴我那家位在三角窗的雨衣店，便走過去看看，有個四十歲左右的中年人在店門外整理鞋子，模樣幾分像施君，上前問他才知道是施君大哥的小孩，顯然不想講太多，只說他現在性格有些怪，與家人很難合得來，住哪裡做什麼事都不清楚。又隔了大約有十年，巴黎時代的老友賴東昇見面談起他時，竟然說施君已過世，是開車在瑞士途中遭人搶劫被打死的。又說施君離開巴黎要回臺灣時有一包私人書信寄放在他處，這麼多年不曾打開過，是否該約來幾個生前好友當眾拆開來看。雖然這麼說依然沒有行動，即使看了又能怎樣，裡頭藏的也不過是二十幾歲年輕人的私事，是七十歲的我們所管不了的。

第二年我計畫到西班牙旅行，正好與我交換語言的阿當與朋友一起要開車去南部，所以就搭便車南下，過了博多城不多遠，他要轉進小路就在路旁攔住一部車載我繼續走，只行駛不到十五分鐘他家已到，就要我繼續在路旁用手做信號再攔別的車，心想這麼下去不知幾時才到得了西班牙，看到路的另一邊就是鐵路，便沿著鐵路走去，果然不遠就到了車站，買張車票搭車往前面的大站下來準備過夜。

次晨再乘火車直達邊界，臺灣護照的檢查十分麻煩，眼看其他國家的人都順利通關，只有我和不知哪裡來的黑皮膚捲頭髮看似工人的幾個中年人，不但搜身還翻皮箱，盤問了半天才放行。到了西班牙境內第一站叫伊倫（Irun），在那裡換錢幣時，我拿出一張百元美金旅行支票，排隊在我後面的阿拉伯人看了驚叫一聲「dollar；」美元在他們看來像什麼一樣，多麼羨慕我的富有！

這時我才發覺西班牙人種和法國及北歐人種不同，是由於一度被阿拉伯人占領的關係，混了太多的阿拉伯血統，但臺灣被日本占有五十年，混血的情況甚為少見，即使同為黃種人，血緣再接近也難得聽說同學裡有日本父親或母親的，只有到日本讀書娶了當地女子並沒有因殖民而造成的兩族通婚。

乘慢車南下，由聖賽巴斯提安（San Sebastian），桑坦德（Santander）到畢爾包（Bilbao），西班牙火車行

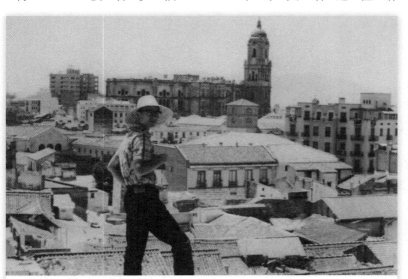

1966年夏天到西班牙旅行中所拍的紀念照

1965年冬天攝於羅浮宮前馬約的雕塑公園，身上穿的是在香港買到的中國製的大衣。一穿就十幾年。

駛特別慢，在法國境內僅一天時間我就從巴黎來到南部邊境，可是進入西班牙之後過了兩個晚上還在北海岸。由於從美術史上知道畢爾包再過去不遠有個地方叫阿爾塔米拉（Altamira），山區有史前的洞窟壁畫，早就想去看看，當我從桑坦德來到畢爾包時天還很亮，想再往前走就沒有火車了。印象中這是個沒落的工業城，從火車站出來，看到滿街的人等著要過橋，這座橋正高高地翹起讓一列載貨的輪船通過，橋和船都給我一種鐵的感覺，整個城像個重工業區，過去曾經相當豪華的車站，如今人潮稀疏，燈光陰暗，既已沒有車班，只得等第二天再走。沒想到三十年後美國古根漢美術館在此設立分館，這一座特異的建築從世界各地不知吸引了幾十萬人前來，第二次再到畢爾包時，它已經是全臺灣人盡皆知的城市，一座美術館能夠改變一個城市的命運，文化的力量由此可見。

到阿爾塔米拉之前，先經過一個中世紀的小鎮，為了促進觀光居民都古裝打扮，走進街上就像回到了中世紀。從這裡走出去好一段路才是洞窟壁畫的聚集地，這個山區未發掘的至少有十來處，目前只有一個地方開放，卻沒有做妥善管理，只簡單用木板圍住洞口，繳了錢之後，依序走進洞裡，導覽員用手電筒照在地面的草蓆，要觀眾躺下來臉朝天花板，然後把燈光照上去，終於看到了上方的圖畫，用奔牛為主的動物，這些我雖已經在畫冊上看到過，心裡仍然十分激動，勝過於當初走進羅浮宮看見大衛的〈拿破崙蓋冠禮〉。前後不到五分鐘，就被要求起身走出洞口，後來在馬德里的普拉多美術館又再

看到一座它的仿製，這裡我們可以站直著身子來回走動觀賞，僅燈光還保持和洞窟裡一般幽暗。出來買了一本小畫冊，才知道這是18世紀末一名獵人帶著女兒來此，小女孩看到一隻兔子鑽進洞裡，她也跟著進去，才發現裡頭的這些圖畫，終於揭開了隱藏萬年的祕密。起初並沒有人肯相信，都認為是獵人假造騙人的，因沒有人能從這樣的畫風斷定是什麼時代的人所畫，在考古人類學界和美術史界一再引發爭議，後來其他地區及法國南部又陸續發掘出類似的洞窟繪畫，證明非一個人能力所為，才終於認定其真實性。其所以保存到今天，是因為經過冰河期之後，山洞被密封，在恆濕恆溫又沒有光照的情形下，一萬多年後打開來看和當初完成時色澤絲毫不變，西班牙政府為了便利民眾參觀，又在馬德里普拉多美術館做一個幾乎可亂真的洞窟。類似的壁畫幾十年後我到法國南部旅行，也參觀過一處，他們重新做了一個假的洞窟在真的近旁，是為了保護古蹟不得不這樣做，我想將來必有更好的辦法解決保存的問題。

這時我對人類美術發展史的興趣正濃，旅途中盡量不錯過任何重要史蹟，看過阿爾塔米拉便坐夜車趕往馬德里，因與廖修平約好在此會合，我得早一天到達，租好旅館等他們前來。

那年代在西班牙還很少見到東方人，尤其是在小城市，所以一路上找住宿的時候，對方都問我是不是Americano，大概他們誤以為我是南美洲人，然後才問我是不是Japonais，他們把西班牙話和法語混著與我交談，幸好他們說的我全都能聽懂，反而比在法國時能談得更多。

1964年剛到巴黎第一次進入羅浮宮就被大衛的〈拿破崙蓋冠禮〉巨幅油畫震撼到。

在火車上常有旅客與我交談，這裡的民族性較開朗，不像在法國境內單獨一個人，他們主動來教我數一、二、三、四⋯，如何打招呼，問人幾點鐘等等最常用的會話，我的西班牙話是這麼學會的，所以直到現在連ABCD都不會唸，若在電話中有人用字母拼給我，幾乎沒辦法全都寫出來，而且我有膽子不停地與人講西班牙話，聽不懂的人以為我講得流利，聽得懂的就知道我不過是把同樣幾句話說了又說。

那天當我走出聖賽巴斯提安車站時，一位穿黑衣服的老太太過來與我交談，她到過巴黎遊覽，會說簡單法語，告訴我到青年旅舍去住可以省很多錢，就為我付了公車票的錢，還交代車掌到站要告知我下車，她的親切令我一到西班牙就感到人情的溫暖。

到了青年旅社（Anvers Jeunesse, Youth Hostel）由於沒有辦會員卡無法住進去，只好再乘公車回車站，上車時從口袋抓出一把零錢放在車掌面前小盤上，他看到我是外國人，乾脆花時間教我辨識幾種銀幣的價位，看他態度如此和善，就問他什麼地方有pension（客棧），回答時他說了很多話，我幾乎沒有一句聽懂，到車站的路口，車一停他就搶先跳下來，向我行了個禮，等我下車，這種大禮實在令人受寵若驚，車子開走時他還站在門口用手指著前方，說那裡有客棧。才踏進西班牙土地就受到這裡居民的善待，四十年過後在記憶中就像昨天的事，每想起來心裡依然感激。

另一次，傍晚要到車站買明天出發北上的車票，途中一再向人問路，最後問到手提兩袋行李帶著太太和小孩的中年男士，他講了一大堆看我似懂非懂，便將手上東西交給太太，親自領路走了兩條街，看到車站建築這才告辭離去。這幾天聽的都是我無法全懂的話，但還是認真聽著，邊聽邊點頭，對方看我的神情就知道我只是努力求了解，並沒有真懂。多年訓練下來，就變成什麼話都肯認真聽，不在乎沒有全懂，也不在乎經常會錯意，這一生對世事的認知都是在會錯了意之後得來的錯誤知識，這樣來形容我自己應該沒有過分。

■ 阿爾塔米拉洞窟繪畫 ■

一個禮拜後才到首都馬德里，在車站近旁找到一家小旅店，放下行李之後，就去拜訪巴黎朋友介紹的政大出身的溫君，見面時他說下午有位神父從臺灣來，在東方文化學院與留學生座談，要我同往。在座約二十多名學生，另有大使館官員及僑界三、四人，全屬男性，當介紹到我是巴黎來的留學生，又是臺灣人時，神父露出驚訝表情，開口問：「他們臺灣人也有讀大學的！我這才第一次聽到。」此時已有數人搶著解釋：「有呀！陳敏雄，翁正義他們都是臺灣人…」臺灣來的神父，對臺灣的了解竟然如此陌生，這幾年大概只有交遊在高官的上流社會，說他就是標準「外省人」並不為過。

來西班牙的一個月前，有位大官叫鄧文儀，是從教育部的司長退休，目前在台北辦幾種刊物，一來巴黎就到學生宿舍約見留學生，在會客廳裡聚集了二、三十人，有位當國大代表的僑領陪同，聽鄧司長一人長篇大論，他說到法國文化時，舉例說在白朗峰（Mont Blanc）山頂看到鋼索大腿一般粗，代表一國之高度文化，說到政府的反共政策，表示隨時都可能打過去，去年就有個好時機發動反攻，剛好蔣總統生病，沒有人能負責，才錯過一個機會。在日本時當地華僑都說，只要政府反攻願意變賣家產捐獻出來，聽到這話有人為之鼓掌，在場的國大代表鼻子紅紅地不知感動還是感冒，邊擦眼睛邊點頭：「我們也會這樣做…」接著鄧司長把話轉到自家的事，說：「我兩個兒子，已經在美國拿到永遠居留權，上個月買了新房子，這回我去見他們，順便到歐洲來看看你們，將來還是建議你們都到美國去…，我有公務在身，暫時留在臺灣，辦幾份雜誌算是以文會友，為國家做點事…。」

說到此，金戴熹等剛好也辦了一份刊物叫《歐洲雜誌》，就發言建議司長與他們交換發行，沒想到司長的回答竟是：「現在讀書的人不多，在臺灣辦雜誌多半只三兩年就夭折，因為他們臺灣人看不懂，我們外省人沒時間看，…」接下去不知又說了什麼，只見同學們面面相覷，想笑也笑不出來，有人

站起來走開，外省人的金戴熹轉身走向本省同學，像是表示歉意：「司長的官不算小，會說這種話，這證明國民黨會落到今天這地步不是沒有原因的⋯⋯。」

離開東方學院後，我獨自穿過公園直往美術館走去，兩個東方人一男一女前來向我招呼，講的是日本話，起先有些不悅，因為我不喜歡這種不管見到誰就說自己語言的日本人，交談之後印象逐漸轉好，雖不記得說了些什麼，告別時幾句鼓勵的話，再三地叮嚀我要努力向學，使得我不得不為之感動。這是使用日本語言的習慣用詞，不管認識多久，禮貌上一定附加幾句令人溫馨的話，這值得我把它學了，拿來以後用在自己的語言裡。

走進美術館正展出當代畫家作品，令我訝異的是全場作品都偏向灰色調，再回溯到更早的艾爾‧葛利哥（El Greco）、哥雅（Goya）、維拉斯蓋茲（Velázquez）等，較之其他國家的畫家作品似乎也出現更多的灰色，有個問題我想了好久始終得不到答案，為何從視覺感受會對灰色產生一種壓頂的氣勢！剛從法國過來，我自然會有所比較，很明顯地西班牙的教堂建築和雕像較之法國有更厚重的感覺，還有建築所用磁磚的裝飾，不知何故，在臺灣所見只要是磁磚就讓建築顯得粗俗，在西班牙正好相反，也是我長久以來都在思考而得不到解答的問題。

在馬德里的小旅館住兩夜，第三天大早還在睡眠中就聽到有人大聲在說日本話，聽起來以為旅館老闆也懂日語，隔了一會聲音停下來之後，我下樓一看，有幾幅十號的油畫放在窗外屋頂曬太陽，一位五十歲上下的東方人把行李抬進倉庫後走出來，看到我也不管是不是日本同胞就提高嗓子用日語打招呼，就這樣我們聊了起來，他說這兩天要到塞哥維亞古城（Segovia）寫生，畫和行李想暫寄在這裡，起初老闆沒有聽懂意思，經他大聲一說終於懂了，日本話要大聲講才有用，這是他近日來的親身經驗，證明非常有用。

以後幾天和他在一起，聽他使用日語而通行無止，更加相信他所說沒有錯，他說要帶我到一家大

旅館洗澡，見到裡頭一位年輕人不知說了什麼就拿鑰匙去開門，洗完之後只說聲多謝就走了。在餐廳用餐時，見一名遊客把郵票排列在桌上，他從背後走過，突然回頭說：「Kitte japon give you.」，kitte是郵票的日文發音，對方居然也聽懂，回頭說：「Thank you！」飯後他想要一杯水，問我西班牙話小姐怎麼說，我告訴他「Señorita」，馬上舉起手向小姐招呼：「Señorita San！」這就是他自創的日本式西班牙語。

這位日本畫家如今已不記得他的大名，而他在一張小紙條上寫的地址，我永遠記住是在太平山下，後來才知道「太平」這種地名到處都有，在臺灣僅太平國民學校就不知有多少間，而他是日本春陽畫會太平分會的會長。

傍晚在車站與廖修平相會，同來還有一位叫柏倉的日本畫家，此後我們三人一起旅行，先到附近的托萊多（Toledo）、塞哥維亞，然後南下到格拉納達（Granada）、馬拉加（Malaga），為了省旅館的錢，盡量選在夜間乘車，到達目的地正好是早晨，我就先出去找旅館，訂好房間再把兩人帶過去。這裡的旅館皆供應早餐，某次柏倉咬了一口麵包就大叫起來，說西班牙麵包裡留有種子，拿出來一看原來是自己的一顆牙齒，因掉的是門牙，得趕緊帶他去找牙醫。從醫院出來時手上抱著一個洋娃娃，說是護士小姐送的，因他是開業以來頭一個日本患者。他說在美國一個月，口渴就喝可口可樂，因其他飲料都不知怎麼講，回來巴黎覺得身體不適，醫生說他是喝可樂中毒了，他常把這當笑話說給人聽。

西班牙之旅僅短短四個禮拜，卻覺得時間很長，算來已快半個世紀，印象依然深刻，順手寫出來一點也不費勁。第二次來西班牙是二十年後，只記得是一個寒冷的夏天，當地人也說這是少有的現象，在旅館餐廳與鄰座的老太太交談，她說從美國佛羅里達過來渡假，早知道是這種天氣不如留在家裡。我告訴她二十年前曾來過一次，她好驚訝問我：「那時你才幾歲！」東方人的模樣在洋人看來比實際年齡要年輕十幾歲，這次旅行只留下這一幕，其他的已經模糊了。

第三次，其實是路過而已，那年冬天來巴黎想過一段逍遙的日子，沒想到氣溫降到零下10度，身體受不了只好臨時和伊凡兩人決定到南部避寒，這一路又濕又冷，乾脆再往南來到西班牙，到畢爾包參觀過古根漢美術館，就往南到薩拉曼卡（Salamanca），聽說這裡一所最老的大學有美術學院，火車還沒到達已經看見窗外飄著雪花，同車廂的年輕人用英語對我說這地方已三年沒下過雪，居然今天下起雪來，這雪是你們帶過來的。原本因為怕冷才南下，沒想到了大雪，只得繼續南行進入葡萄牙境，到了首都里斯本才終於有好天氣，得以在此渡過有陽光的假期。若問這次旅行還記得什麼？大概只有在里斯本等紅燈時，駛過來的汽車老遠就停著禮讓行人先過，已經習慣臺灣交通的我，遇到這情形，也只知道趕緊拔腿跑過車道，不敢讓駕車的人等太久。忘了在這裡走路的人最大，對不會開車的我，遇到這情形實在感動，但也很感慨。

除了第一次與廖修平在西班牙旅行，以後的旅行中我只拍照，沒辦法定下心畫一幅畫，西班牙黃色空曠的田野最令我留戀，葡萄園有如海上的波浪一層又一層蔓延出去，最遠接近地平線偶而會出現一棟農家穀倉或教堂尖塔，除了藍天便是一大片的黃土。還沒有畫，只在心裡頭想就已經感受到筆觸從畫布上刷過的痛快，回家後忍不住將之畫成水彩畫，一張接一張畫出厚厚的一大疊，這是我西班牙旅行的記錄，不過到了最後還是把畫水彩定位為一種消遣，是一篇散文式的遊記。

我先帶他們到馬德里市郊的塞哥維亞和托萊多，這兩個地方都是古老的山城，托萊多有艾爾‧葛利哥的故居供人瞻仰，日本畫家到西班牙一定來此寫生，後來有機會到日本觀光，美術館裡隨時看得到掛有托萊多為題材的作品，特色是整個城堡以土黃色為主調，有條河流自然圍成山城的護城河，左右兩座紅磚橋是山城的入口，除了城牆到處都有高高聳起的教堂尖頂，是歐洲城市結構的典型。然後再到塞哥維亞一看，雖也是山城，不同的是它有獨立的城堡建在山頭，市街在城的外圍，那天從火車下來時已經很晚，我問車站前面的警察旅店（Pension）在哪裡，他戴著方形的高帽，很有禮貌地舉手向我行禮，

並親自領路把我們三人帶進一條小巷，上了石階轉了幾個彎，來到一個又古老又幽暗的大房子，出來開門的是又瘦又小的老太婆，近看時唇上還長有鬍子，聲音沙啞，跟在身邊有兩個六、七歲小女孩，分別帶我們到兩個房間，我和日本畫家走在前頭就住進同一間，廖修平被帶到對門的房間，放下行李出來洗澡時看到那警察已脫去制服坐在飯廳大桌前喝酒抽烟，這旅社看來就像是他開的。

第二天起來吃早餐時，廖修平像是一點力氣都沒有，分明昨晚沒睡好，飯後就提起行李出門，本來是等下午才回來取行李，早上是寫生的行程，而他堅持要另找旅館，好久之後他才告訴我，這是一間鬼屋，卻不知昨夜他看到或聽到什麼，或者只是作惡夢而已。我由於有人同房，又在旅行中過於勞累，一覺睡到天亮，什麼也不知道。後來想想，像這樣的城堡，尤其是幾百年的老房屋，敏感的人很可能會感應到什麼也說不定。出了大門，大太陽底下，廖修平很快就把所有的事給忘了，忙著到處找題材擺畫架。

幾天來不管在哪裡，附近的教堂在尖塔頂上有一種白色的大鳥在那裡築巢，遠遠看過去體積大到幾乎把屋頂壓下來，這樣的景出現在畫片上確有其特色，可是要畫成油畫，構圖必令人感到怪異，始終沒有人去畫它，反而使用相機的柏倉拍到了許多特寫，回巴黎之後看到洗出來的相片，提醒我思考所謂景物可入畫與不可入畫的問題，莫非在畫家拿筆作畫時的慣性使自己不敢將之入畫，我到底受到了什麼限制，為自己設定了太多不可入畫的標準。這些年來我的畫面所以平常無奇大概就是因此而來，從西班牙旅行之後，寫生作品雖然不多，卻帶了太多問題回來，這應該也算是我的旅行收穫吧！

我最感驚奇的是，寫生時令人煩惱的是旁觀的人來找我談話，雖然沒聽懂幾句，嘴裡還是得不停地 Si Si（是、是）表示禮貌，如果是在住家附近，還會有人端了紅酒來招待我，好笑的是同行的日本畫家酒量小又愛喝，終於有一天就躺下來睡在自己畫架底下。

留學生的打工生活

那時候全世界各地都在反美，連美國境內的青年也反對自己的政府，他們說：在這世界上只要有戰爭的地方就有美國人，也就是說：不管是什麼戰爭與美國人都有關係，美國是戰爭的製造者，美國製造的武器只要有戰爭就有銷路，就可賺大錢。到德國、西班牙跑過一趟之後，我發覺最反美的還是法國人，其次是德國人，最後才是西班牙人，這與弗朗哥統治下的西班牙有關，他是全歐洲最後一個獨裁政權，只要是獨裁者，絕對是親美，因他要依賴美國武器來維護自己的政權，當時的臺灣就是另一個例子。

法國和西班牙的臺灣留學生多半集中居住在首都，而德國的臺灣人則相當分散，我認識的人沒有一個住在柏林，也因為這緣故，一直到柏林圍牆倒了我才有機會前往。那一陣子常去的城市是慕尼黑和海德堡，其他如漢堡、科隆、漢諾威等地亦到過幾次。記得那時住德國的友人，慕尼黑是張清豐，海德堡有王仁宏和林本添，我每次去都受到熱誠接待，回想起來除了同鄉還有一個理由是共同的臺灣意識。

同樣地，只要其他國家的臺灣學生來找我，也一樣要招待他們，並且邀約本地學生前來相會，這種串連方式在那時說成「圈起來」，結成海外力量準備有一天在臺灣能自己當家作主。

我們共同敵人就是當時的執政者，雖然這麼說，以少數的留學生想對抗一個龐大的政治集團，就好比蚊子在向老虎挑戰，傷不了對方一根汗毛，縱使如此，大家還是不灰心要把力量集結，如今想來對當年的天真雖覺得可愛，卻也令四十年後的自己感到佩服。

在巴黎留學生心裡頭的「國民黨」，不見得永遠是一個龐大政治集團，有時指某人是「國民黨」，說的是國民黨員或因黨而取得利益的，通常直接說那人為「黨棍」，專門打報告為個人小利而傷害同胞的小人，這樣用一個黨把留學生分成好人和壞人。有時也覺這做法太粗糙，還有些人是中間角色，說難

聽一點叫「騎牆派」，奇怪得很好像這種人回去之後反而都做了大官。

巴黎生活的習慣通常把來訪的友人帶到咖啡廳，在那裡坐下來聊天，若不想讓人知道就乘地鐵到最後一站，在城市的邊遠地帶，談起來才更安全。在德國雖也有咖啡廳，大家更熱中於在啤酒屋裡灌大杯的啤酒，最後把空酒杯疊得高高地，覺得自己多麼神氣。那時留德的還不見有人學文學、藝術，多以經濟和理工為主，所以思維比較實際，不像我們那麼理想化，他們的臺灣人團體到底發展到什麼程度，外界的人完全看不清楚，而巴黎近年做了什麼，不必問就自己表露得一清二楚。這一來反而讓對方在交流時寧願有所保留，不敢全盤托出坦然相對，歐洲的臺灣學生所以不像美國方面能產生那麼大團結力，說來就是這緣故吧！留學國度的性格直接、間接影響到臺灣學生，談話中經常會表露出來，用以互相指責，即使如此，大家對臺灣的心是一樣，則無法否認。

每當留學生一起駕車出遊，經常發覺一部車裡會講好幾國語言，其實不必為此自豪，偶然在一個小休息站遇到的猶太老闆，他一個人能說的話就比我們四、五個人還多。不僅這樣，曾經有位學音樂的同學，手上抱著樂譜去買牛肉，賣肉的老闆看到那樂譜，知道是德布西的曲子，馬上嘴裡哼出來；又聽說有位學文學的女生，約路上的街友到家吃中國菜，只為了請教他們法國經典文學。這到底是什麼樣的國家，隨便一種行業對文化的認知都不可小看，將來回臺灣有資格當教授的我們想到此不免為此感到心虛。

二次大戰前德國包浩斯（Bauhaus）在工業設計方面對近代美術的貢獻，還在臺灣時一般學畫的人都已相當了解。據說大同工業學校曾經把年輕教師送到該校進修，雖然大戰中希特勒逼害猶太人，把包浩斯關閉，許多任教的專家不得不離開，部分渡洋到美國，至少已在德國留下頗雄厚的前衛性設計的基礎，足以在戰爭結束後繼續發展。

法國美術中印象派之後的種種畫派，如後印象派、野獸派、立體派、超現實派、達達派，到後來

形成的巴黎畫派，這個系統和德、奧兩國的20世紀繪畫，拿最基本的創作本質比較可看出相當的差距，把兩邊的繪畫放在一起，顯然看出對峙中的張力，德國這邊強調藝術造型架構的問題，又有謝列特、克里姆等從人間性的揭發，作出赤裸的情慾表現，若從20世紀美術整體來看，德國美術和義大利的未來派出現在法國主流繪畫的同時，正好是一面鏡子用來對照，有了他們才讓法國的流派更能顧到時代風格的全面性。

雖然這麼說，看到康丁斯基、謝列特、克里姆等的作品所受的感動往往勝過面對馬諦斯等人的作品，19世紀之前，歐洲美術和音樂已達到高峰，然而最頂尖的永遠是住在宮殿內的貴族所享有，最有才華的藝術家一生只為帝皇而創作，進入20世紀才使藝術普遍性落實平民階級，德國在這轉型階段表現得特別沉痛，在此把「痛」字用來形容20世紀的陣痛應該是最合適。

在德國除了留學生，還有上百名護士分成幾個梯次來德國工作，據說德國在大戰期間由於物質缺乏，使這期間出世的嬰兒營養不足而出現低智能的現象，政府於戰後將他們集中在幾個有礦泉的療養院裡，僱用專人來照顧，起先是本國的護士，接著向國外招聘，東方國家如日本、韓國、菲律賓及香港，60年代初經過王仁宏的大姐王珍婉女士，向臺灣募來年輕女性，有的在國內已當過護士，有些只高職畢業，到了德國才接受訓練，這些人後來有嫁給留學生或轉往美國或回台，我在歐洲這幾年遇到的護士相當多，如今想起來，王女士這麼做也等於替海外留學生找到結婚對象，是一種功德。

幾次到德國都經過萊茵河，旅遊指南上介紹萊茵河時，說乘火車北上去科隆，可隨時下車用票根改乘渡輪，可惜好幾次不是在晚上就是趕時間前往赴會，沒有閒情坐遊船享受河岸風光，一直到90年代已搬回台北定居，為了看漢諾威的博覽會才舊地重遊。這天和伊凡兩人一大早就買票上船，坐船頭餐廳用早餐，聽擴音機放出有名的〈羅蕾萊〉，這支歌我初一的音樂課裡老師教過，一路上我隨著音樂斷斷續續地哼著，然後又買了一個音樂盒帶回家裡每天轉一次發條，聽它的旋律，很長時間把它當作是我的歌。

德國最北的大港漢堡有個紅燈區，有一年我在離此不遠的小鎮替一位臺灣人開的中國餐廳畫壁畫，回巴黎之前先到各處走走，就到港邊紅燈區找在這裡打工的王姓同鄉，由他帶領參觀妓女戶的櫥窗秀，在巴黎皮加勒區都住過的我，對此並不覺有何稀罕，反而在專賣性書的店裡看到一本精裝書上寫著漢字「謝國權」，王同鄉說：「你們這位同宗在德國是名人，近年來已無人不知…」，這到底是怎麼回事，書放在玻璃窗內，不讓人伸手翻閱，不過直覺能判斷是與性相關的論述，等回家後王同鄉才告訴我：「謝國權是住在日本的醫生，晚上和太太研究姿勢，到美術材料行買來木偶照著研究得來的心得拍成照片，寫成性書，與翁倩玉、林海峰、王貞治等都是日本無人不知的人物，如今把名氣打到北歐來了。」

「光」的美術史展覽會

在德國境內跑了一個多禮拜之後，畫壁畫賺來的錢已花得差不多，就搭上最後一班夜車回巴黎。

為了生活，一回來又忙著打工賺錢，正好傳來瑞士的工廠在暑期可讓學生作臨時工的消息，我和李元亨兩人馬上又趕去。報到那天這才知道工廠只招在本國就讀的學生，結果無功而返。剩下幾天我按照同鄉給我的地址找到已經在瑞士政府機關工作的張飛龍，這裡是瑞士的德語區，電話中我聽他在指責介紹我們來工作的法語區王同鄉，語氣一直指著「你們講法語的對法律條文的理解」如何如何，好像在瑞士的臺灣人裡又分了法語和德語兩種族群。

工作不成，兩人只好到處遊蕩，能在瑞士這樣的國度多看一看也不虛此行，來到琉森湖傍，剛租好船要下去划，看到一對熟面孔，是巴黎留學的黃秀日和張齡真，兩人正準備回國成親，提前在歐洲渡完蜜月再走。一見面就聽張齡真在笑黃秀日如何怕水，船身搖晃起來就哇哇大叫。黃是彰化的和美人，和李元亨的鹿港是近鄉，兩人操同樣口音，講話時發聲方式先在嘴裡繃得緊緊才講出來，我從大學起就

學他們講話，已經很熟練，有時不小心也跟他說幾句鹿港腔，那天聽他們對話，在張齡真面前說的雖是北京話，卻仍然帶著鹿港腔，事隔近四十年還印象深刻。

在琉森我們看到一個很好的展覽令我終生難忘。從湖邊上岸時，看到一張小海報，寫著「美術史上的光」，沿著地址尋往，原來就在湖岸不遠，一座不起眼的建築正舉辦一個別開生面的展出，要買票才能進場。走進大門看到擺著許多宣傳品，再往會場望去，一排的卡通漫畫，還有閃閃燈光，一時不知道是否走錯了地方。直到服務小姐過來指示觀賞的順序，才找到最古老的「光」是從什麼樣的作品開始算起，那是在一個電視螢光幕出現月亮，是人類欣賞美的開始！我很快被這樣的提示所吸引，覺得這是一個揭示重要議題的好展覽。記憶中有埃及太陽神的石碑，中世紀歐洲教堂的彩色玻璃，聖經故事裡聖者頭上的光環，林布蘭特畫中充滿浪漫的舞台照明，德拉克洛瓦靠燭光照明的畫面，印象派借光的語言詮釋大自然的繪畫，到現代畫中霓虹燈光或幻燈機打出來的圖像等等，前前後後看了幾回，了解到光的元素對人類視覺藝術的重要，以「光」當作人類美術史的角度詮釋光的演化。所謂的美術展覽，以主題性來呈現藝術的議題，這就是美術的策劃展，異於過去的個展、聯展、沙龍展或觀摩展，這是一種藝術觀念的研討，不論作品或非作品都可以出現在展覽場中探討特定課題，策劃人本身也是創作人，那時我就在想，有一天回來臺灣，這樣的工作最適合於我來做。

回巴黎之前，轉道日內瓦拜訪林宗義醫師，他在聯合國衛生組織任職，父親是前台大文學院長林茂生，二二八時的受害者，聽張飛龍太太說，林宗義有個就讀中學的兒子，學校的演說中只要有機會就拿蔣介石來罵一頓，駐日內瓦的國民黨官員知道了亦無可奈何，只能輾轉託人告訴林宗義請兒子嘴下留情。此事在留學生之間引起討論，大家都認為對林家而言，是剛過不久的家族悲劇，尤其對林宗義兄弟難免將父視為殺父之仇，這一生中想化解實在不容易，何況這個集團的惡勢力還繼續統治臺灣，如何改變命運，怎麼說也只有追求獨立一條路。

那天林醫師家裡正在請客，我一看房子裡那麼多客人就想告辭離去，未料竟被留了下來，而且在那裡過夜，安排我兩人與同年齡的年輕人一起用餐，包括他的兒女及兩位十七、八歲的美國青年。自知英語能力並不怎樣，一個晚上竟能談那麼多話，很出我的意料。這幾年不管在什麼地方與什麼人聊天，總是離不開越戰的熱門話題，那天我第一次聽到有人說：現在已不再分種族、國籍或貧富，最重要的是出現在代溝對認知的差距，什麼都可因此而打起仗，只有代溝再深也無仗可打，不能用打仗解決問題是最難解決的問題。

來林家之前，我們從日內瓦車站出來時，兩個說德語的青年，胸前掛著毛澤東像的白銀胸章，看到我們是東方人就過來發傳單，不分青紅皂白講了許多話，我把傳單拿來一看，雖是德文，但也猜出一些，那是這裡中國領事館要慶祝國慶所舉辦的電影欣賞，又從他的話裡聽出，是在告訴我如何乘公車，在哪一站下車，再走多遠，見到了什麼房子那就是放映電影的地方。他看我們似懂非懂又在傳單上很仔細地畫出路線圖，他的熱心我很感激，但最後還是沒有去。那陣子是我對中國最好奇的時候，幾天後心裡一直感到遺憾。

第二天，林家的小孩子們都去上學，留下林醫師夫婦及林老夫人一起吃早餐，飯後林醫師說要看我們隨身攜帶的畫，看了很久才開口說想向我們兩人各買一幅畫，令我一時不知如何訂出價錢。其所以要購買作品，不外是贊助我們，因聽說我們來此工作沒找到，只到處逛逛就要回巴黎，恐怕口袋裡的錢所剩無幾。而他說出來理由是，這些年在國外與各國的人交遊，別人家裡客廳均掛有自己國家的藝術品，所以他也應該收藏我的作品懸掛在客廳代表本國的藝術，聽他這麼說，心裡的確感動，真想要送給他，但的確很需要些旅費，何況還有李元亨，他是否同意也是問題，所以一直沒開口。他也沒有問價錢，只說下個月會寄到巴黎給我。在國外這是第一次賣畫給臺灣人，我永遠不會忘記那一天林醫師一家人認真挑選畫作的情形，他們是真心想收藏到一幅臺灣畫家的好作品。

約兩個月前，林醫師才到過巴黎，我們在餐館第一次會面，很巧的是杜聰明也在這時到巴黎，他

一聽說林宗義在此，只說：「他是我的學生。」就沒有說下去，而林宗義知道杜聰明來此，則說：「跟

年輕人會面才是我留在巴黎的目的。」也不表示有意願與杜聰明見一面。那天很多人陪同杜老到劇場看

巴黎的歌舞表演，他一高興向我們要了地址，說回臺灣將寄來他的書法，每人贈送一幅，果然約兩個月

後很多人都收到他的書法。

過去幾年在法國、西班牙、義大利、德國各地旅行，在友人開車的情形下，我就坐在旁邊看地圖

報路，尤其駛進村落再穿出去，這當中必須左拐右彎，看地圖指示方向的人一定要眼快，我雖不開車但

這方面卻做得相當稱職。這回在瑞士乘公車旅行，突然發現公路繞過村莊直接過去，才知道這種又直又

寬快速行駛的車路叫高速公路，1966年之前至少在法國還不曾看到，瑞士的公路交通較法國先進，由此

可見。

拜訪林宗義家出來後，經過市政廳，看見很大的海報寫著曼‧雷（Man Ray）的攝影展，他是DaDa

和超現實主義一夥人當中最不被我看好的一位，除了一件〈安格爾的小提琴〉攝影作品還有點「超現實

感」，認為他是與這批人「玩」在一起才趁勢進入歷史的一位。看過這次攝影展之後，對他不得不再做

修正，展出的是他為自己這一代畫壇人物所拍的相片，陳列出來足以呈現一個時代的美術史，也許他起

先並無心這樣做，幾年下來交遊的環境使手上相機鏡頭無意間記錄下周圍一群人的影像，在20世紀法國

畫壇上成了以相機寫歷史的第一人。記得會場進口處擺著薄薄的一本畫冊賣得很貴，翻了又翻，想了又

想，結果還是沒有買下來。三十年後旅行到德國，又再次遇上曼‧雷的展覽，也是在市政廳的畫廊，由

於在書店裡看他的人物照已看多了，只朝會場望了一眼就走開，因城裡還有太多別的東西要看，三十年時

間美術領域發生的事太多，所謂作品，有時候只是一種觀念的提出，既已經有所理解，便認為看不看都

無所謂了。

踏尋梵谷的足跡

有一年我準備到荷蘭旅行，請教能秉明有關旅程該走的路線，梵谷和林布蘭特是我心目中主要探訪對象，這麼多次出國旅遊只有這回籌劃最周全，沒想到因簽證和法國的出境日期配合不上，一氣之下就放棄了，直到三十年後，已在臺灣定居，想想有點可惜，才利用一次暑假到巴黎，抽出兩個星期乘車往北在荷蘭繞了一圈。

最嚮往的還是梵谷，他何以能吸引這麼多人想去看他，作為一個畫家，他比任何畫家都來得更失敗，所以大家想去看看為何一敗塗地的畫家最後也能成名，到底怎麼回事！學生時代我利用到南法國葡萄園打工的機會，帶著賺來的一些錢往梵谷、高更一起住過的阿爾城（Arles）作深度旅遊，旅途中寫下好幾頁的筆記，到紐約之後將之寫成文章，寄回臺灣刊登，是我向雜誌投稿的開始。接著在編者的鼓勵下，手上的筆就沒有再停過，久而久之被島內稱為藝評家，說來都相當偶然。

那期間我拿著一本小冊子做筆記，看到什麼就畫，想到什麼就寫，當作是與另外一個人對話，雖然孤獨但並不寂寞，這是從拜訪梵谷之後開始的。

來到阿爾之前，看過好萊塢明星寇克道格拉斯主演的《梵谷傳》已不止一遍，所以從火車站出來時就認真在尋找電影中所見的一條小路，事實與電影還是有差距，但卻找到一棟矮小的二層樓房，照地圖上指示可能是梵谷當年住過的。走進去一看，果然是拿梵谷當招牌吸引客人的小旅店，櫃台上放著畫中常見的吊橋模型，牆上有幾張古老照片，指出這棟樓前面原先還有一棟，就是畫中出現的梵谷住家，二次大戰中被戰火炸燬，已全部拆除。另外一張照片是旅店主人的全家福，背後就是未拆除之前半毀的那棟樓。還有一幅梵谷作品的複製，畫的是這房子的一角落，旁邊的路直通到遠處鐵路高架橋，一列火車吐出濃煙正好通過。近旁掛的是相同構圖的一張照片，令我一見就從心裡決定今晚非在此過夜不可，

說不定梵谷在半夜裡來與我相會，對畫家的人生將給我些什麼提示。

上樓進了房間打開百葉窗，頓時想起電影中寇克道格拉斯把窗推開看見一片梅花園時多麼興奮的表情，可是現在眼前所見只是空曠的廣場。還有，穿過曠地走到盡頭應該有間撞球場兼酒店，梵谷經常醉倒在那裡，如今也不見影蹤。反正對這個環境有我自己的設定，不管是否正確，我會依照既定的路線尋找梵谷的足跡。

曠地的另一邊是條舊街，有間老舊的傳統餐廳，裡頭擺設相當吸引人，令人連想到老闆可能是梵谷的後代，走進去後，一個中年胖子帶著親切笑臉前來相迎，這種臉一看就知道與梵谷不會有任何關係。他帶我上桌，倒一杯水之後，並不急著來點菜，只顧指著壁上與梵谷相關的舊照片，即使受騙，受的也是借梵谷設下的騙局，令受騙者心甘情願。照片多半是祖父母時代留下來的，看著使我聯想起梵谷來這裡時，這些人一定都還活著，說不定與梵谷有交往，若是還在，說不定會告訴我梵谷的小故事，這些年裡就是這種聯想把顧客吸引進來的吧！

點菜的時候，我看老闆的樣子滑稽，可以開玩笑，就問他：「哪一道菜梵谷最喜歡，我就點哪一道⋯⋯。」

他聽了嘻皮笑臉地回答我：「他什麼都吃，有時專吃那種沒有人愛吃的。」

我表示懷疑：「你怎麼知道！他死的時候你還沒出生。」

他指著牆上的照片說：「這些人都是證人，他們見過梵谷，而且一起吃過飯。」於是建議我吃他們這家店的烤羊肉。

飯後我依照地圖指示去找那幅有名的咖啡廳現場，我拿著明信片在手上沿路問人，幾乎沒有人知

1965年到法國南部採葡萄，然後往阿爾訪梵谷足跡，走到河邊脫光衣服拍張照片好玩。

道，最後問到一位老婦人，她竟然回答：「它早已經沒有了！你不必再找。」

我還是找到一家咖啡廳坐下來喝啤酒，不管是不是，就當它是梵谷畫過的那一家，連續喝了幾杯直到店要打烊。

第二天我計畫尋訪的目標是梵谷的吊橋，先找到了一條小河，往下游走去，河上有好幾座橋，大膽認定往前走就是那木造的吊橋，古時候有船隻由外海進入大河，再由大河轉入運河，每當船一到，橋身必須蟲起讓船駛過，直通到阿爾的市場下貨。可是一路走去，從前的木橋已被水泥的公路橋取代，看到一個老年人獨自坐在河邊，身旁看似梵谷曾經畫過的馬車車廂，正拉著手風琴在自娛。

我上前問他：「我正在找一座橋，就是梵谷曾經畫過的⋯⋯。」說時把一張明信片給他看。

「梵谷！他到巴黎以後就死了，聽說他畫過很多畫，沒有用啦，畫被美國人拿去賣，讓他們賺到了錢。」

「請問，這座橋在哪裡？」

「直走過去，以前有十幾條這種橋，就不知道現在還有沒有！」

「好，謝謝你！」

我才轉身，手風琴聲音再度響起，接著又唱了起來，用歌聲來送我離去。

繼續又走了半小時，可能更久，老先生說的十幾座橋竟一座也沒見到，所遇到的都是水泥橋，此

時日正當中，只得打消尋找下去的意願。

三十年後再訪阿爾，已有公車直通吊橋，行駛不到十分鐘就看到了，此時的我已沒有當年般切要探訪的童心。

那天我在旅遊指南小冊的地圖上畫了很多記號，標明哪幾幅畫是在哪裡所畫，半個世紀過去，又經兩次世界大戰的摧毀，剩下原貌十分有限，找到的不管是不是正確，都自以為是，才足以為此行的收穫感到滿足。

「共匪」在哪裡？

初到巴黎的那一年中法剛建交，為了增進友誼，中國不斷派來歌舞團、球隊、武術團。解放後的電影，甚至40年代反國民黨的宣傳影片，描寫國民黨管轄區打游擊戰的土共如何對抗搜刮土地剝削民財的地主土霸，我這才了解到共產黨之所以造反不是沒有原因的，造反是一種農民起義。法國人也開始對中國這個在地圖上長久封閉的區塊發生興趣，凡是與中國相關的場合便有人把我當中國人來問些問題，不是借故走開就是自稱是日本人，本來此時此地以中國人自稱是值得自豪的事，而我竟然須要閃避，後來有一句話說我們這一代的遭遇為「臺灣人的悲哀」，是非常正確的。

也許由於好奇，我常不自禁去接觸中國相關的事物，第一次是中國來的籃球隊，在報上只刊登小塊消息，被我看見了，當晚就照著地址找去，到了之後還不敢走正門，特地繞道後面的小門，那裡站著兩名警衛，我很有禮貌問他：「我可以進去嗎？」「當然可以，就當作你自己的家……。」他如此客氣，反帶給我幾分歉疚，脫下帽子向他行禮致謝才走進去。

在所有運動裡，籃球並不是法國的強項，中國的實力外界並不了解，兩隊比賽結果如何尚無法預測。中國方面一向打出「友誼第一、比賽第二」的口號，事實上是「政治第一、運動第二」，把輸贏放在不重要地位，為了目的甚至可以放水輸球，但行家還是可以觀察出隱藏的實力，我在臺灣常看球賽，一場球開打之後很快看出強弱，結果是中國的男隊輸女子隊贏，說不定兩邊事先說好了以皆大歡喜作為結局。

電影方面多半是50年代所拍的，如《白毛女》、《女籃五號》、《戰上海》等，看完了出來，和法國朋友交換意見，他們不客氣地說拍得很不好，就沒有再討論的餘地。有一回遇到也是臺灣來的金戴熹在書店裡翻書，看他手上拿的是電影導演的介紹，那天他說了一句話我印象十分深刻，就是「全世界每個國家至少有一個好導演，就只中國沒有。」說這話表示對中國電影界感到洩氣，對他的話我除了贊同沒有別的意見，那時的情形的確如此。

在巴黎當學生的四年多，從臺灣來學電影的，我只認識馬森、劉聰輝和柯秀吉，亦在羅馬遇到一位劉方剛。我對他們多少有所期待，回臺灣他們是留洋的學院派導演，和本土派之間配合不是很好，沒有看到在這方面有什麼表現。

第一次遇見馬森時，他寫給我兩個電影圖書館的地址，告訴我這裡是學電影的人必到的地方，雖然我不學電影，但很快就成為這裡的常客。巴黎留學生辦的《歐洲雜誌》第一期裡讀到馬森寫的西班牙導演路易斯·布努埃爾（Luis Buñuel），他的電影後來都在電影圖書館看到了。這裡經常以國家、時代、風格、演員、導演、製作人等為專輯，一連十幾天做有系統的介紹，所以默片時代的電影，包括實驗性的抽象主義、超現實主義之短片，每個國家在起步階段所拍的劇情片，一路看下來。關於當代導演，反而是義大利導演較法國導演更令人嚮往，好長一段時間除了楚浮我不知道法國還有什麼好導演。在技法上義大利導演的處理比較傳統，逐步推向高潮而後急轉直下，有很清楚的交代；法國導演則隨時都可能

喊停，讓觀眾走出電影院時的心情還繼續在「看電影」。

法國電影界最推崇的兩位日本導演黑澤明和溝口健二，在臺灣只有對黑澤明一人較熟悉，而法國對溝口健二的評價似勝過黑澤明，1968年離開法國之前兩人所拍的電影我在巴黎電影圖書館裡全看到了。那一年在《電影筆記》刊物中突然介紹小津安二郎，在日本人眼中他還只是二流導演，作品從《東京物語》開始接連幾部在巴黎放映，紐約、倫敦、馬德里等大城的電影院也跟著公映，從此小津成了日本20世紀有崇高地位的大導演，幾乎蓋過了前兩位。他是唯一在國外被肯定之後才受本國電影界注意的日本導演，二十年後臺灣的侯孝賢導演在威尼斯以《悲情城市》獲大獎，其他的作品也陸續公開，便有人拿小津來比較，處理畫面的方法，安靜的鏡頭滑動，就像舞台劇一般視覺上沒有鏡頭跳躍時造成的緊張，就好比文學從「現代派」又走回鄉土，與人更親近的感覺。

剛到巴黎，就有個演奏爵士音樂的年輕人對我說：今天只美國人才拍得出電影，法國在電影方面等於零。又有位學東方語文的青年說，俄國的文學作品只要譯成法文的他都讀過，至於法國文學他讀都懶得去讀。使我想起在臺灣時有人說讀過羅曼羅蘭的《約翰克利斯多夫》之後世界上已沒有書可讀了。也聽過德國漢學家說《肉蒲團》是中國第一流的小說，勝過《紅樓夢》，更非法國文學所能比。諸如此類的話，說出來都會引發一場爭論，這證明不論什麼樣的電影、文學，不同的立場都有各自評價。電影的歷史雖短，傳到亞洲之後很快就發展出自己的文化性格，電影不像小說那麼依賴語文來傳達，單憑影像動態便可讓觀眾接受，於是能傳播得更快速。這是在巴黎看電影的那段期間領會到的對電影文化的一點認識。

在巴黎雖有數不盡的美術館，但我依然偏愛古典風格的羅浮宮，當電影看多了之後，自然就會拿來和繪畫作比照，發覺新古典主義繪畫和浪漫主義的差別，用舞台劇和電影相比最合適，兩者捕捉的都是劇情中的特定情節，前者把人物放置在一個舞台上畫面就像舞台劇，而後者是鏡頭所攝取的畫面，強

調動態的延伸，例如馬匹從鏡頭前衝入畫面的動感，這種衝激在古典派的畫中是不可能有的。

另外，哥德式和羅馬式的建築，在古裝電影鏡頭移動所呈現的張力裡可看出兩者的不同，有如兩個人背對背雙手舉高，四隻手十指相扣，是哥德式屋頂所以撐起的力量；若兩人面對面雙手互相拉起，舉得高高地，頂端形成圓形，這就是羅馬式屋頂，都是在電影院體會到的詮釋方法。

有時我會對自己說：「我在畫中看到電影，在電影中又看到畫」，借此為自己所以愛看電影作解釋。經常在一起的同學當中陳錦芳有很好的法文能力，法國當代小說一本接一本地閱讀，而我只能看電影，見面時他談小說，我談電影，仍能在文學領域有所接觸，又為自己找到了看電影的另一個理由。

闖開那扇門看見玻璃箱裡有嬰兒

在巴黎的四年期間前後搬過三個地方，剛到的第一年先住在Cassette街的遠東學生宿舍，不久就搬到蒙馬特紅磨坊附近一位善心人士免費提供的閣樓，只隔一條街就是妓女出入的風化區，每天步行到盧森堡公園近旁的法國語文聯盟學法語，又到巴士底工人區的家具工廠打工雕刻仿古桌椅，一天裡走遍大半個巴黎。後來到中國餐廳當跑堂時，在聖心堂山丘下阿拉伯人區租到一個房間，臥房和工作室都在一起，沒有洗澡間，廁所和同一層樓的其他房客共用，由於空間較大，來訪的臺灣留學生看了都非常羨慕，在這裡住到1968年5月學潮過後，7月初才離開巴黎前往紐約，留法時期主要作品都在這房子裡完成。

回顧這期間的創作，大約可分成三個階段：巴黎人物、闖開那扇門的人、玻璃箱與嬰兒。雖然四年當中一直都畫有人體素描，也經常到各地水彩寫生，都只為了增進繪畫功力和消遣，真正能稱為創作的還是這三階段的作品。

關於「巴黎人物」系列，是我到達法國之初走在街上或咖啡廳所看到的街頭眾生，什麼樣貌的人都有，用簡單線條迅速勾勒出來，回家之後挑出可用的畫成油畫，這系列的尺寸都很小，色彩強烈而且一而再地變形，所以件數很多，當變形到一個階段，不知不覺間畫面上出現了如舞台布景般的門和窗戶，把人物隔成門內和門外或窗內和窗外，然後做了解釋，說這是描寫個人生活的心境，雖能自圓其說卻是勉強說出來的話，是傳達人與人之間的隔離所造成的疏離感，想把巴黎大都會生活的人的心理狀態畫成一幅畫，起初不小心畫出了門，畫中每個人都想闖開它，穿越那扇門，而命題「闖開那扇門的人」系列。

有朋友來看過也都給了我些意見，在討論中提到所謂的「現代感」，啟示我去思考一個東方人在西方世界中必然面對的問題，於是才出現了嬰兒與玻璃箱兩種極端的矛盾，嬰兒是有機而有生命的初生體，人們對嬰兒腦子裡想些什麼知道得極有限，嬰兒才剛到這世界來，他所知道的也極有限，如果將之放在無機冰冷而且非生命體的科技產品玻璃箱裡，在透明又反光的空間將會看出什麼樣的互動，必不僅是衝突與矛盾而已。起初這不過只是一種現象，接下來就出現一種議題，持續畫下去便又呈現出另一種現象，議題的繁殖有如找到了創作的源泉。這期間所畫的後來到紐約還繼續下去，命名叫「嬰兒與玻璃箱」，是我一生中畫得最令自己陶醉的系列之一。

「嬰兒與玻璃箱」多半是油畫，後來也參雜水性顏料，目的是想讓油性和水性的不相容以製造效果。這些繪畫技法在出國之前我已試過，到巴黎新學到的是腐蝕銅版畫和橡膠版的雕法。而在美術學院雕塑教室裡學習到的泥塑，和臺灣學生時代略有不同，用一根木棍把貼上去的泥土打平，打的感覺較之過去用木刀壓出來的效果有力道，可惜離開巴黎之後就沒有機會再做雕塑。此外，我還在紙上畫了不少不透明水彩，人體造型的處理受到泥塑的影響，用顏料從周圍逐筆填出人體的形像，畫得很自在，這些作品後來在畫廊裡寄賣，錢沒有拿到，畫也不見，每想來就覺得心疼。（參見書前頁彩圖）

沿著塞尚的下坡道走下去

法國政府推動地方的觀光事業相當費心，1990年代我幾次造訪梵谷故居，發現阿爾每次都有太多的改變，過去找不到的或已經不見了的，又在人工仿造下恢復，特別是「夜間的咖啡廳」，已出現好幾家，不知哪一家才是正牌，終生潦倒的窮畫家在這城裡只住了幾個月，就為它帶來百年生機，是當初任何人想像不到的，這裡原有的古羅馬競技場及石棺綠蔭道等千年古蹟，與「梵谷」相比為之遜色。

從阿爾乘汽車再過去不遠就是塞尚的故鄉艾克斯，車子經過聖維克多山麓時，我認真朝窗外尋找塞尚畫裡熟悉的景物，那光禿禿的山壁，在他筆下永遠是那麼透明，和空氣一般無臭無味無色，山在畫中被推得遠遠地成為標準的遠景，在視覺裡更深更遠，艾克斯的每一石、每一木、每一景都足以當這位現代繪畫之父的理論依據。

從城內旅社步行前往塞尚故居，約二十分鐘路程，我一路尋找他畫中的下坡道，在師大時陳慧坤老師自稱畫了三十年油畫，下坡、上坡對他仍然拿捏不準，從這一點就足以說明所謂的素描追求的是什麼，一般風景畫裡的道路都被畫成上坡，不然就是畫者從高處往下看，所以看到塞尚的下坡山路，特別用心去揣摩，到底在哪個地方決定了路的向下性，讓一條路越遠就越往下沉。

從開始學畫的時候起，現代繪畫之父塞尚的名言「所有的物體皆由圓筒形、圓錐形和圓球形所構成」就每天在耳邊響起，今天來到他出生長大又是最後安息的家鄉，舉目所見景物到底哪樣東西給了他啟示，引導他往「現代」方向去思考。

初到巴黎時看過一部名為《左拉》的電影，塞尚只出現不到五分鐘，是在巴黎左拉的豪華公寓裡，塞尚由鄉下來拜訪與他同鄉的中學同學，他們熱情地擁抱，接著左拉向他誇耀自己的收藏，顯然這時候的他已名成利就，但在塞尚眼中已非當年充滿理想的少年左拉，聽他滔滔不絕把收藏昂貴的古物如

數家珍，卻不曾問起故鄉的近況，顯然大都會住久人情淡薄，塞尚的心也隨之冷下來，本來打算在這裡住幾天，突然開口編個理由便匆匆離開。這一幕我印象深刻，常拿來舉例與身邊的人相比照。

在塞尚故居的畫室裡，我頭一次看到畫中常見的桌、椅、碗、盤、刀、叉、桌布、人骨頭，連靜物裡的水果、雖已經乾硬了仍然擺著，看似等主人回來再繼續畫下去，衣架上掛著他的風衣和帽子，以及晚年時用的手杖，地上還擺著皮鞋，和生前一樣，看不出曾經移動過。

管理員是一位三十幾歲身材修長的女士，我好奇問她是不是塞尚的後代，她說話很奇怪，怎麼問也不肯直接回答，卻指著裡邊一面牆的一道縫隙，說那是塞尚晚年畫了一幅大畫，要送出去展出時門太小，只好牆角開個細縫，借此把畫抽出屋外，這幅畫應該是有名的〈大浴圖〉。我聽了故意問她：「那時妳幾歲了？」她機警地回我：「你想害我透露年齡！」其實不必問就知道她根本還沒出生。

我發現在牆上接近天花板的架子上放著一排精裝書，很想知道他生前讀的是什麼書，由於放得高、字又小，望了好久沒有一個字認出來。在塞尚故居停留很久，每樣東西都仔細看了又看，管理員過來送給我一本小冊子，說時間已到，歡迎改日再回來，才將我送出大門。

走出艾克斯城，舉目所見感覺上幾乎全是塞尚筆下的畫面，一路走來心裡只想著塞尚畫過的畫，畫面理性的組合較之梵谷的激情更令人容易接近。

午後炎熱的氣候，坐在咖啡館面朝街道觀看來回行人，心想若是80年前我有幸坐在這地方，走過的人潮說不定其中有一人是塞尚，那時我不見得在乎塞尚是誰，也許我更關心安格爾和大衛等沙龍中的權威。

作為畫家，如今能夠在一個城市裡舉足輕重，是因為美術史的認定，而且美術史在文化領域有了分量，才能為全民所尊重，使全世界都有人為塞尚來到艾克斯。

我一直不想分清楚什麼是畫家或藝術家，不論如何努力用再多的文字也說不具體藝術家的內涵，

坐在咖啡館藤椅上喝著大杯生啤酒，想到我為何而來，是什麼吸引我投入艾克斯的人群裡，那是一股什麼力量？不僅因為是塞尚，還有無形的，說不出來的，那到底是什麼，我在桌上用手隨便畫出一個「ＡＲＴ」。

晚上我獨自走進一家越南華僑開的中國餐廳裡，華人的餐廳都取「金龍」之類有個「金」字的店名，我只點了一盤炒麵，老闆看我是東方人又送來一盤免費生菜沙拉，除了我另有一對男女，邊吃邊吵架，與我坐得遠遠地，一整個晚上店裡只接待三個客人。

「臺灣來的嗎？」主人過來給我倒茶，好奇地問。

「……」我嘴裡正咬著一塊肉，來不及回他，而他已自顧自說下去。「我到過臺灣。」這回他改用中文對我說：「在台北住了四年，在師大當僑生……」

「噢，是師大嗎？我是師大藝術系……」

再看仔細一點，越看越臉熟，原來是系友，只想不起姓名來。

「其實一進來我就認出你，早聽說你到了巴黎……」就這樣聊了起來，他說是為了生活才開餐廳，想以餐廳來養藝術，不開店時就在樓上畫圖，已經三年多，我是第一位上門吃飯的校友，所以不想收我的錢，想想又說：「只一盤炒麵不收錢，傳出去反而說我小氣。」便回頭交代廚房做一道炸蝦過來，自己也倒了酒與我話家常，沒想到就聊了一整夜。

學生時代並沒有注意到這位學長，今晚才驚覺他不凡的思考能力，我們談及臺灣美術與日本的關係，而後延伸到法國的淵源，他認為日本是亞洲少數不被西洋人殖民的國家，然而西化的速度竟超過其他人。以美術為例，明治維新沒幾年已培養出一批高水準的印象派畫家，程度不亞於美國和西班牙，反觀受法國殖民的越南，在美術館所看到的印象派作品，多半還是出自客居越南的法國畫家之手，可見西洋美術的基礎沒有在越南建立起來，反觀日本在完全自主性的西化政策下，雖然跟著西歐美術在走，卻

有堅固的根底，臺灣美術跟在日本後面發展出來，雖付出被殖民統治的代價，另一個角度看來亦可以說是幸運。問題是往後該如何，這一點才最重要，夾在日本、中國和美國三者之間，若善於利用這特殊環境從自己的文化特質中找到美術發展的方向，又未嘗不是臺灣之福。

既然是學長，晚餐又是他招待，一個晚上都在聽他說話，打烊之後他請我上樓看他的畫作，只在客廳的小角落鋪上報紙，畫布靠牆放著，畫的全是單色的抽象畫，只偶而在角落點上小圓點，站在自己畫前他又有一套大道理，這回我終於忍耐不住，只得找個理由匆匆告辭，出了大門看見圓環噴水池的鐘，剛好是十二點正。

在美術館長廊找歷史

留法這些年拍了很多照片，都是黑白的，尺寸很小，出現在裡面的人頭更小，日後必須拿放大鏡才能辨認，有趣的是，這麼多照片裡被拍的人總愛在一座銅像前，拿雕像當背景。有時在相簿裡翻出臺灣時的老照片，發現幾乎沒有幾張出現有銅像，臺灣不是沒有銅像，正好相反，孫中山、蔣介石的頭像及全身、半身像只要有個廣場它就在那裡。追究起來至少有三個理由讓人們不想與它同拍，其一是塑像沒有藝術性，因為不好看而致失去入鏡的條件；其二是同一人的像到處都有，拍照的人於是不想再重複；其三是人們對這兩人沒有親近感，雖說是教科書上的偉人，卻是生活中的陌生人。如今到國外一看，那麼多的銅像造型千變萬化，人物有文學家、畫家、音樂家、詩人、科學家、戰場上的英雄……，當中有男有女有老有幼，每座像都有故事，述說著一個城市的歷史，遊客來到這裡第一個就選擇與銅像拍照留念。從照片便可分辨這國家的政治環境，不民主的國度裡，最多銅像的人就是那個時代的獨裁者，將來人民一定將之清除。

留學和觀光畢竟不同，來法國的目的除了學美術，更重要的是了解這個國家，尤其文化的價值應該從各種角度去看，更要有時間認真去了解，不像觀光客只用錢買了帶回去，另方面也不同於移民族，努力去賺錢做永居打算，希望生活越過越好，不想從這裡帶走任何東西，只求世世代代就地生根。

在巴黎的幾年，最大的不同是，看完十幾家畫廊回來，心裡常覺得什麼也沒有看到；美術館則不同，永遠值得看畫廊，每禮拜至少兩天時間瀏覽在美術館裡，幾年後移居紐約，也經常到蘇活區（Soho）一看再看，巴黎留學毋寧說是自己在美術館裡學習過來的。

第一次進羅浮宮是剛到巴黎的第二天，才走進大門就巴不得一下子全部看完，那天腳步匆匆走過一條長廊，才發現還有那麼多走不完的長廊出現在轉彎盡頭，看似永遠也走不完，令人感到藝術的寶藏這一輩子不但學不完，僅僅是用看的也看不完。

我所以進羅浮宮本來不是為了學習西洋人的美術史，只為了想吸收點什麼對創作有幫助的，所以走到哪裡看到哪裡，認真了解為什麼一件作品會如此吸引我的理由，然後思考如何搬到自己的創作裡，成為作品的養素，這是向來我看畫的習慣。這樣在羅浮宮裡來來回回走了一兩個月，逐漸發覺到作品不是獨立存在而且還有彼此之間的關連性，緊接著便看出風格延續和擴展的流向，從時間又出現了空間的概念，注意到地理因素，利用地圖來記錄歷史發展的版圖，這使我開始要靠一支筆來做記錄，去標示時代風格的演化步驟，這一來不斷地又有新的發現，是我在美術館作品之間來回走動時領會到的，把我引向歷史的探討，是我關切美術史的開始。

第一年我的興趣還是在一樓和地下室的兩河流域和埃及、希臘的石雕之間，當管理員沒有注意時，我偷偷伸手去碰一碰石材的硬度，想從短暫觸摸的感覺得到滿足，畢竟不是歷史學者，認為沒有必要從文字閱讀中做美學的研究，只憑直覺去接近古人的創作已經足夠，對雕像我一個面接一個面地看著，又從一件雕像跳到另一雕像，找出其間的相同處和相異處，不知什麼時候起我開始注意到眼睛、手

指、鼻尖和乳房，這是雕刀的表現中最容易失敗的部位，兩河流域和埃及的雕像看來比較完整，其實那時候的雕師只捉住一種典型把形像大而化之，也正因為這樣造型較為鞏固能夠歷久不損壞。當我又回頭看到希臘雕像時，每一尊在神話裡都有一定名號，必須以細緻的雕法把特徵突顯出來，雖然精密不見得就代表一種進步，只說明希臘文明帶動多面向的雕刻語言，伴隨著神話正迅速地在擴展。

當後來的考古學者又從地底下挖出雕像時，越精密的部位就越容易受損斷裂，所以在羅浮宮裡看到一、兩層樓高的希臘神像手指和鼻尖都是經過斷接的，有的還用鐵條支撐住。初看時一直想不通，是因為難度高才分段先雕好細節再銜接，或是日後損毀再由後來人加以修補，兩者皆有可能時，我寧願選擇前者，因為它指示我一種雕刻的方法，利用多種石材，甚至金屬和木材組合構成一件雕刻，這樣可以克服只在一塊石頭上精雕細琢的種種難度，而且可以越接越大，甚至無限制發展出去。

我的歷史常識畢竟太有限，所以在某些關鍵性問題上，反而要憑空想像出一些道理來解決，日後翻閱當年的手記常為出現一些天真的想法而感到好笑。

那一陣子我心裡想著，為什麼越古老的雕刻體積反而越大，譬如兩河流域的大神像和埃及的人面獸身，較之後來希臘神殿的神像顯然大多了，以後就很少再像山丘一般的巨雕出現，我沒有為此去翻過歷史以求解答，自認為想都可以想得出來何必翻書，從電影中看到《埃及豔后》之類的故事，古代社會有較畜獸略高一等的奴隸，成千成萬長年累月地付出體力，再大的工程也不難完成，目的只為了誇耀一個政權的威力，社會之間等級的落差越大，就越容易要求人民為帝王達成不可能的願望。這點似能看出古希臘時代權力已沒有那樣集中，只能借神的力量來治理國家，所以才要那麼多神殿，這種思考方式一直助我用在以後各時代美術造型的分析，每當拿來說給博學的友人聽，得到的答覆是：「你可以這麼說，但我不敢。」他的意思無非是沒理論根據的話，學術界是不會承認的，正好我一生最怕的就是「學術」這兩個字。

有一天，我在地下室埃及石雕前面，拿筆在筆記簿上寫什麼時，旁邊有人用中國話問我，蒙娜麗莎畫像在哪裡？這時我正好看到他胸前有毛澤東像的銀質胸章，著實令我嚇了一跳，抬頭看到此人誠懇的樣子，才讓我放心指著左邊的小樓梯，告訴他上去第二層有個大廳，人最多的地方就是了。說完見他帶著四、五個穿灰色西裝的男女走上樓梯，這才鬆了一口氣。

相隔才五分鐘，一位在學生餐廳見過面的臺灣學生前來向我打招呼，他也領著一群人來參觀，問的竟是美術館出口從哪裡走最近，我認出幾個人當中至少有一個是臺灣的大官，便把剛才的話再說一遍，讓他們在「蒙娜麗莎」面前見到「萬惡的共匪」。他們走了之後，我雖然好奇心想看看接下來會出現什麼樣的場面，卻不敢跟上去看熱鬧，最好或最壞情形，不是當場打一架就是握手言歡，也可能時間不對錯過了碰頭機會。

剛從臺灣來的人，對法國地中海岸出產的蘋果特別感到好奇，我幾乎每天都買一個，尤其到美術館來，口袋裡一定裝著一顆，餓了時就可坐下來吃，這樣至少三個小時不會餓肚子，如此我一年至少吃下一百個蘋果，全都在美術館裡吃的。

臺灣出國旅團的前鋒

有一天，一位中年人聲音打電話到學生宿舍找我，第一句話就是「我是十字軒啦！」他用臺灣話告訴我，一聽就知道是我父親一輩的同行，說話很是親切，希望我抽時間給他們帶路，1965年從臺灣出國到歐洲旅遊的人很少，這一團算是打前鋒，由東南旅行社林先生帶領，到巴黎時已是最後一站，所以認真採購準備帶回去給親友當禮物。

由於突然間打來電話，我一時沒了解狀況，就帶著他們乘地鐵到我常來的羅浮宮，中途還買了一

袋蘋果，準備休息時分給每人一個。那時入場不需買票，參觀的人又少，一進門就領著大家往我最熟悉的希臘神像區走去，正要開始講解時，團裡一位太太說，還有兩個人尚未入場，我回頭趕去找他們，就在門口看到，其中一人被幾個金髮女郎圍住，拉拉扯扯地一看就知道怎麼回事，另一人從兩個阿拉伯男子手中拿來一疊相片，正翻閱著，遇到這情形令我不知如何處理。幸好我的出現被他們看到，以長輩身分不好做得太過分，只聽他們搖手說No！No！No，就快步走過來了。

兩人笑嘻嘻地把剛才的事當作是巴黎的豔遇。聽其中一人說：「她伸手摸我下面，我也摸她，只摸了屁股⋯。」

「照片可以帶回去的話，我就買它。不知等一下出來時那人還在不在！」

雖然我很認真地講解，他們興趣早已不在此，才十幾分鐘，我也覺得累了，就圍坐在幾張石板凳上請大家吃蘋果。

過去聽說日本有一種買春團，莫非臺灣也已經跟上潮流，邊吃蘋果邊把剛才的事繼續拿來談，看來意猶未盡。

回到旅社時各自去櫃檯領鑰匙，我聽到說的是台語「365番」，對方居然也能領會，從牆上掛鉤取來給他，旅館業者有辦法判斷顧客要什麼，不是從他們的語言，而憑自己專業的敏銳度。

一到房間，「東南」的領隊就偷偷告訴我說：「⋯有幾個歐吉桑出門沒有帶便當，現在肚子餓，今晚只好拜託你了。」

我雖聽得懂語言，但還是隔好一陣子才明白他說什麼。馬上想起初到巴黎時住在聖心堂山下的皮加勒區，路旁經常站著拉客的妓女。不知何故等我們一群人前來，竟遍找不到，莫非她們也有所謂的公休日！

正好有部計程車駛來有客人下車，靈機一動我獨自跳上車，問他什麼地方有「小姐」？其他人也

跟著登上車，司機一聲不響就將我們帶到該去的地點。

門一打開，就有小姐把我們又推帶上二樓，才坐好在沙發椅上，已經有七、八人站成一排等著挑選，一眼看過去又胖又老，滿臉脂粉，蓬鬆的假髮，大乳房擠出好深的乳溝，我只輕輕做個手勢，便有三個搶先坐到身旁來，毆吉桑們順勢牢牢牽住她們，動作熟練得令我一看就知道是行家，接著由我問價錢，然後又要殺價：「不行的話太子爺要起駕了！」作勢要離去，對方馬上答交易。

歐吉桑告訴我一個小時後到樓下來等，然後對老闆說：「妳請他喝可口可樂！」她好像懂了，拿出一瓶來，瓶蓋沒有打開就交給了我，便照著吩咐在街上閒逛了一小時，把可樂喝完才回來。此時幾個人早已站在門前等我不知多久了。一見我就埋怨：「招待真是差，做完了向她要一支菸，居然說No No，要由我來打分數，法國女人根本不及格。」

另一位接著問我：「留學生裡有沒有那種女孩子？在日本向來有女學生出來打零工賺錢，……」他這麼問，令我一時不知該如何回答。

這些人自稱是做旅館業的，這次出國純粹為了調查市場，想了解一下各國行情，巴黎這樣的花都非來不可，但如果是今天這樣，那就太令人失望！他們也知道有本小說叫《茶花女》，寫的是交際花的愛情故事，不知這種女人哪裡能找到？文聽說巴黎的上流社會有一定的交際圈，他們也想進去體驗一下，花多少錢都沒關係。

話雖這麼說，剛才在妓女院裡殺價的模樣，我很懷疑花錢對他們真的沒關係。

第二天我把余榮輝介紹給他們，余君不僅是這一代留學生裡有名的花花公子，他母親還是台北旅館界名人，大家都稱她省姨，見面才知道原來都認識的，既然趣味相投由他導遊再合適不過，我也趁機功成身退。十字軒的歐吉桑送了一包臺灣帶來的菜脯算是給我的酬勞，對我而言最難得的是有機會接觸臺灣商人，知道他們心中最想要的除了錢還有什麼，體會到相處時言行的趣味。

送走他們之後，余君告訴我，毆吉桑們很坦白，見面就說生意人愛錢又愛命，偷偷打聽「阿共」會不會打過來，擔心自己的財產有一天會被拿去共產，是否移民國外是唯一自保的一條路，所以想趁早把錢匯到瑞士銀行以備將來之需。這回出國名義上是遊覽，且夜夜找女人逍遙，白天最關心的還是錢存到哪家銀行最安全。當年臺灣商人出國目的在逃避共黨，誰又料想到四十年後商人不但不逃避，還自動送上門去當台商。

為美術史上的小名家爭一席之地

羅浮宮對我像「跑廚房」一般，每想起什麼就過去走走看看，因此經常碰到熟人。某日剛進大門往左邊朝勝利女神雕像走來，看見模樣像愛斯基摩人的中年男士迎面而來，此人有幾分面熟，再看清楚原來是臺灣名畫家席德進，趕緊上前行禮招呼，他用驚訝的語氣問我：「咦，你怎認識我？你是不是嘉中學生？」來台之初，他曾在嘉義中學當美術教員，學生現在多半是我這年齡，所以才這樣問我。

我告訴他，在羅浮宮已經看了兩個月，他更加驚奇：「看得這麼仔細，還以為是我看得最認真……」

第二年夏天他準備要回國，大家請他吃飯送行，飯後請大家到他畫室，記得是車庫上方加蓋的一層小房間，本來就很小，又再隔間分成兩半，變成細長的空間，走到盡頭才看見一個小窗子，即使白天在這角落裡大概陽光也照不到。

他小聲告訴我們：「隔壁住的是你們師大同學，猜想沒錯的話，是派來監視我的。」又說了些所以懷疑的理由。

屋裡掛著許多來巴黎所畫的小幅油畫，那時他正著迷於美國普普藝術，又再加入中國東方趣味，

應該說這就是他旅法幾年研究的心得。

那天席德進對自己將離開巴黎頗有感慨，本來他有十足信心，認為可以在此長住下去，憑他的水彩畫可以賺到生活費，可是在臺灣能賣到一百美元，到了巴黎連這價錢也賣不到。

陳錦芳在耳邊輕輕告訴我，他已經四十歲了，意思是說這個年紀已超出前來巴黎奮鬥的起步點，如今什麼都沒有就該趁早回臺灣，在自己的土地上或許還可以有所作為。

的確他也是這麼想，所以那天他說：「回臺灣我可以替人畫像，相信沒有人能比我畫得好！」

在座的廖修平馬上反駁：「畫人像最好的是李石樵！」

接著兩人為此而爭論起來，的確我們這一代對素描的看法和席德進不同，似乎沒有人會認同他那樣的素描，覺得筆劃太粗暴，不夠內斂，此乃出自他對藝術的素養，對繪畫如此專注的一個畫家，無法培養出最深沉的內涵，大家都不知道該如何去說他。

那天他竟也說出對自己回去之後的安全表示不放心的話：「不知道國民黨打我多少報告！」我實在不懂，這樣的畫家有什麼報告好打，很久以後有人提起來，說他思念在大陸的家，常找人在打聽，這樣做算不算有罪，那年代每個人在心裡都會害怕。

很巧在他回台不久，我遇到了一個資深國民黨員，是我的小學同窗路過巴黎，他說這陣子小報告滿天飛，太多無聊黨員常捕風捉影動不動就寫報告，到他手上就得大量刪除，否則所有海外留學生沒有一人能倖免。最頭疼的是黨員在為自己的黨製造敵人，黨內不管開什麼會，馬上就傳出去，外界沒有幾天已經在談論了，還有什麼機密可言。他說到國外來才明白，國民黨竟然成了人民公敵，此人性直什麼話都說，應該是個好黨員！

某日我在羅浮宮遇到一位在師大唸過數學系的越南僑生，相當博學，尤其對法國歷史如數家珍，聽他講歷史我由心佩服，如果他在大學裡開課，我一定去當他的學生，而他年紀也不過大我兩三歲。

我們一起走在樓上小隔間，一間接一間看過去，牆上掛滿了小幅作品，多半是17世紀的人像畫，

他突然問我：「你希不希望有一天自己的畫會掛到羅浮宮來？」

「當然，不過這種可能性等於零。」我回答得絲毫不猶豫。

他隨手指向一面牆，說：「你想像如果自己的畫有這麼小小一張掛在這地方，心裡什麼感覺？」

「至少我感覺到自己的畫進了羅浮宮，保留在人類藝術的最高殿堂！」

「可是，我們一路看過來，密密麻麻地掛了滿牆的畫，除了幾個代表性的大師，誰知道誰的畫在哪裡！」

他的話提醒我，相對於大師的就是小師，這世界上太多小名家，即使被羅浮宮所收藏也仍然是小名家。他繼續說下去：「在越南，我妹妹是歌星，一開始父母都反對她走這條路，怕她將來在歌壇的成就不上不下，只是個小歌星，還不如嫁人只當個家庭主婦。」

我沒說什麼，但心裡在想，我的畫想爭羅浮宮的一角都沒有機會，連所謂的小名家都不如！美術史家筆下只順便提一下名字的實在太多了⋯

他好像察覺出我在想什麼，把手搭在我肩膀上，說：「前幾天我在席德進那裡，他很有誠意取出近作給我看，這些水彩太熟練了，不愧是專業畫家的作品，有句話不方便說出來，歷史上標準的小名家，將來就是怎樣，所以我可以下定論，你不一樣⋯。」

「我已經從另外一個角度給你評價。」想一想又說：「席先生已經在一個框架內好幾年，現在怎樣席德進就是最好例子，⋯現在我反而後悔，應該把話說出來，即便是挨了一拳。」

「那你為什麼不說我？」

羅浮宮裡上萬件的作品，其中很多古代名作，世人不知作者是誰，更多作品即使寫上名字也沒有人去理會，在名與利的社會裡，人都為自己的名字爭取地位，希望把名字和作品放在一起留在一本叫美

術史的書本上。

席德進多麼高傲的性格，這種性格支持著他一輩子當畫家，他眼中看得起的臺灣畫家大概沒有幾人，而且他會馬上反應在言行上。記得在我大二的時候，席德進在中山北路的某協進社開個展（可能是他到台北的第一次作品發表），我前來參觀時，聽見有個人指著簽名簿說：「林玉山也來看呀！」聲音帶著些微驚喜，另一個人過來，說：「林玉山的畫不好！」就走開了，繞一圈又過來，從桌上取出一塊糖塞進嘴裡，再補了一句：「林玉山是臺灣人，毛筆字倒寫得還可以⋯。」我聽了轉頭看他一眼，這人應該就是席德進！說某人的畫不好，這種直截了當的思考，在我們剛學畫不到一年的學生當中是常有的事，所以我直覺認為席德進是個老來才學畫的新手。

有趣的是，1968年我移居紐約，正好住在丁雄泉樓下，此人之傲氣較席德進更盛，某日趙春翔在談話中說到丁雄泉與席德進之間的一段往事：

前幾年席德進到紐約來，因他是趙春翔杭州藝專的學弟，所以前來拜訪，並要求帶他去見丁雄泉，進門時老丁（畫友這麼稱他）正在桌前打字，只轉身與客人握手，就又坐下來繼續打字。過了好一會，趙春翔看老丁遲遲不來，就叫席德進把帶來的畫靠牆放地上，還是不見老丁過來，趙春翔只得再到老丁耳邊輕聲說：「你來看一下嘛！人家老遠帶了畫來⋯。」老丁這才站起來，快步走到畫前低著頭左右晃了一下，又再走回桌前打他的字。此刻趙春翔的立場實在為難，只好對席德進說：「我們來的時間不對，人家正在趕稿，回去吧！」只說聲再見就匆匆離開，趙春翔回到家才剛進門，電話就響了，是老丁打來對他埋怨：「你畫了這麼多年的畫，總懂得判斷好壞，以後這種學生的畫不要再帶來給我看。」

趙春翔所以這麼說，目的不在說席德進的畫如何，而是藉此形容丁雄泉之高傲太不近人情，說也奇怪，受到這種待遇席德進竟也吃他這一套，沒有半點脾氣，也沒聽過有何怨言，這種人我還是認為很可愛，欣賞與討厭用在這類人身上居然沒有半點衝突。

數數美術史有多少三劍客

住在巴黎第六區遠東學生宿舍的幾個月裡，較常在一起的臺灣留學生，可以說是余榮輝、張堅七堂、賴東昇和陳錦芳等四位，當中由於陳錦芳也是學美術的，我們有很多話可以談，時常相約看畫展，他也是個狂小子，第一次見面就對著我發出「五年征服歐洲，十年征服世界」的誓言，說兩年前上飛機時，對著送機的朋友大聲高喊：「我提這行李是要征服世界，你們等著瞧吧！」他的豪氣在我看來肯定勝過丁雄泉和席德進。征服世界一定得當世界一流畫家，恐怕丁、席二人尚不敢有此大志！後來他看到趙無極的畫展又喊著要打倒趙無極，看過畢卡索的畫展也說不過如此，說此人有大志不如說是野心家，與這樣的人在一起，不時給予激勵，連我也狂了起來。

陳錦芳是台大外文系出身，拿法國政府公費到巴黎留學，法語能力甚強，認真閱讀法國的近代文學，我們平時在一起，聽他講閱讀心得，增進不少文學方面的知識。我在巴黎大學的法語課文，名著選讀的部分，較難懂的就拿去請教他，沒想到每次都能輕鬆地為我講解，我也因而得知他的程度到了哪裡，心想如果善於發揮總有一天能使用法文從事文學和理論的寫作，成為法語世界的一位作家。

他還有個優點是勇於表現，讓自己的能力有充分發揮的機會，再加上天生的正義感，同學之間每次談起來，對他皆有所期待，比作東京美術學校校長岡倉天心，對臺灣的貢獻將獲歷史肯定。

作為藝術家所應有狂妄的豪氣和表現自我的勇氣，我這輩子雖努力向陳錦芳學習，也難能望其項背。另一位我學習的對象就是大學同班廖修平，他的活動力和處理事務能力，踏入畫壇之後關切後輩的用心，而為自己建立一個溫馨的創作環境，走出一條寬廣平坦的藝術人生，雖然一直當作是我跟進的目標，一路走來感覺上看似已踩到他的後塵，如今離開巴黎各奔東西之後，未料有人又將我們拉攏在一起，給一個稱號叫「巴黎三劍客」。我更懷念年輕時拿著劍揮舞裝扮劍客的年代，在我心裡當年的陳錦

芳和廖修平直到現在每當靜下來自我反省時依然是我的榜樣，就像拿著鏡子照自己時，他們的模樣總是搶先出現眼前。

三個人雖然都在繪畫上努力，由於陳錦芳外文程度高，平時勤於博覽群書，可以往藝術理論方面去發展，這是當前臺灣畫壇最欠缺的人才；廖修平來巴黎之前，在東京已學了版畫，那時臺灣的版畫除了木刻沒有別的版種，而他已經在17號版畫工作室隨名版畫家海特學習銅版，回到臺灣是現代版畫的帶動者；我已進入巴黎藝專的雕塑工作室，對自己的期許希望在這方面能有成就，把新的塑造技法和觀念帶回去。

廖修平剛離開筑波大學來巴黎進修，常提到筑波的前身叫高等師範時的一位老校友張秋海，與他同時留日學美術的臺灣學生還有東美的黃土水和劉錦堂，張秋海研究工藝，有一天都回到臺灣，對20世紀初臺灣近代美術必有很大貢獻。可惜這個願望沒有達成，劉、張兩人流落在中國北平，黃土水在東京早逝，是臺灣美術的一大損失，只能說歷史給予錯誤的安排，臺灣美術要怎麼走冥冥之間有更大的力量在主導，第一代的三劍客在時代洪流下流失了，我們是戰後的第一代，這時正當要起步，只能對自己說：「好自為之」。

廖修平在我來巴黎的第二年出品巴黎春季沙龍獲得銀牌獎，在我們這一代臺灣來的畫家裡是很高的榮譽，當晚他到學生宿舍來，帶了幾包餅乾和飲料，大家就在房間裡約幾個人一起慶祝，也說了許多讚許的話，記得我是這麼說的：「美術家的一個大獎等於是學術界的博士學位…」不過大家的反應似並不十分認同，就沒有再說下去。後來，我一直在思考，那天眾人腦子裡想的是什麼，也許博士論文是學術性的研究，只要通過就可取得學位，而沙龍是競爭的場所，作品在評審過程中要彼此比較，比得過別人才能拿到獎，我的比喻只是一時想到的，當然不很妥當。

三劍客到底怎麼形成的，只能說三人行的情形下，日久之後自然而然旁人就給了這種稱號，後

來我寫臺灣美術史，無意中把郭雪湖、陳進、林玉山說成「三少年」，不妨取個稱號叫「東洋畫三劍客」，歷史上三個人一組，好像很容易配成，文藝復興的達文西、米開朗基羅和拉斐爾；後印象派的塞尚、梵谷、高更；20世紀巴黎畫壇的畢卡索、達利、米羅；日本近代的三山：平山郁夫、東山魁夷、西山翠峰；中國的三石是吳昌碩、齊白石、傅抱石，近代西畫界的徐悲鴻、林風眠、劉海粟；以及張義雄口中的省展三霸郭雪湖、李石樵、楊三郎；臺灣早期赴日學美術的劉錦堂、黃土水、張秋海；居住紐約常來臺灣花天酒地的丁雄泉、陳昭宏、黃志超；臺灣水墨畫的渡海三家張大千、溥心畬、黃君璧；被孫多慈譽為最出色的臺灣當代畫家李澤藩、金潤作、蕭如松，都是三劍客，想多加入一個恐怕也難。

在文學、音樂裡是否也能找到三劍客，尚且沒有聽說過，偏偏美術的領域不管什麼時代、什麼國度有數不清的先例。到底美術之所以不同在哪裡，這一點到現在似乎尚不見有人探討過。

從羅浮宮出來沿著塞納河岸往西走，約步行二十分鐘，就到巴黎現代美術館，建築分成兩邊，左邊是國立，右邊是市立，當中有個小廣場，常見一位老人踩著滑輪跟隨音樂表演以自娛，我進入國立的機會較多，因為這裡比較有系統而且全面陳列出20世紀的法國美術，另一邊只是策劃性的主題展，譬如國際青年雙年展等。

前者除了作品的陳列，還有已逝雕刻家布朗庫西（Brancusi）和阿爾普（Arp）兩人生前的工作室，在場內依照原樣布置起來，每次前來就站著看了好久才離去。兩人的雕刻起初我尚不懂得欣賞，只因為裡頭雕刻工具、未完成作品所展現一個藝術家的工作環境十分吸引人，足以引導我走進他們的創作世界，明白作品和周遭的所有物，以及完成之前的每一個過程的一體性，即使對雕刻無法接受，只要懂得去尋找作品的根源，必能發覺藝術家想要的是什麼，了解其所以受肯定不是沒有理由的。

有一天在廖修平家裡，不知怎麼提到這兩位雕刻家，廖夫人吳淑真說：「日本出版的書裡是這樣說的，布朗庫西的代表作叫〈無限上升的柱子〉，阿爾普的作品〈鳥〉以古典的雕刻形式表現現代人的速

度，在法國雕刻史上稱為現代雕刻之先鋒。」短短的幾句解開了我對兩人的謎，布朗庫西的「柱子」，將木條分割成竹子般的節是一種無限延生的概念，這種思考方式是從原始民族的藝術得來的，照著素材的長度連續刻著紋路像為歲月做延續的記號，開始時也許只看到如起居環境的裝飾物，進入現代的思維就帶進來空間和時間的思考領域，這是雕刻中最單純的，也是最基本的理念；阿爾普從造型去尋找速度感，而後從速度中探討造型的時間性，他的作品提示我想到什麼形體的動物（不論鳥類、魚類和獸類）向前飛躍的速度，最後剩下的是什麼，這是在飛馳過程中被氣流磨損到最後極限的形，這種跨越傳統的造型觀念，引導出20世紀現代雕刻的第一步，這是我那時對「現代」兩個字除了塞尚之外所接觸到的初步概念。

看過現代美術館，我開始思考什麼是巴黎畫家、法國畫家和當代的代表性畫家。說這個人是巴黎的，作品有十足巴黎的特質，那麼他就是巴黎畫家；如果這畫家住在法國並無巴黎都會性格，卻有法國文化特質的，他就是法國畫家。相較之下後者受到全國美術界的肯定和認同，但走出了國界，不見得在國外會有人知道他。還有第三種是屬國際的，影響力普及世界各地，說他哪一國哪個城市已不重要，他早建立了自己的城堡，不涉及畫壇活動，作品卻無處不在，不過，是否經得起時間考驗，成為歷史上長遠被討論到的畫家，恐怕又要等待幾十年之後地位才能揭曉。每想到這裡馬上阻止自己，何必去想得太多，反而干擾到實際的創作思維。

記得大一的時候，林聖揚教授剛從巴黎遊學歸來，常向學生談到巴黎畫派，用法語唸Ecole de Paris，那時我心裡真想知道到底畫的什麼畫，始終不得解答。來巴黎之後所見全是巴黎畫家時，反而沒再聽人提起這名稱。林教授曾說，在巴黎的畫家都自稱「巴黎畫」，後來我移居紐約，看過所謂紐約畫派的抽象畫展，再回頭看巴黎畫派這才知道應如何為畫派劃分界線，「巴黎」其實也不過是一個代號而已，

因此在巴黎現代美術館掛出來的畫，除了明確屬於野獸派、立體派、達達派、超現實派、未來派、表現派，剩下的都算是巴黎畫派，這說法該不會有太大出入，我如此做出理性的分析。

在「人類」裡找原始與現代的距離

從巴黎現代美術館繼續向前走去，約十幾分鐘到達曾經是萬國博覽會的舊場地，留下來的建築如今成了博物館的有航海博物館、人類博物館和法蘭西雕刻藝術館，還有一個演奏廳和電影圖書館。自從我發覺到這間電影圖書館之後，就成為這裡常客，從節目表挑出想看的，每隔幾天就乘地鐵前來，把日本導演溝口健二、黑澤明的作品全都看遍，然後是義大利、希臘、蘇聯及西班牙，不知何故對德、英、美三國的電影此時似引不起興趣，法國導演也遲至兩年之後才逐漸懂得去欣賞。我一直不知道電影和美術一樣有抽象、超現實、象徵等，尤其最早默片時代的導演，他們的手法再度誘我回到電影史的起頭，重新去了解什麼是電影藝術。

出國前聽陳慧坤教授說，巴黎的人類博物館曾經給予他很大啟示，雖然沒說什麼樣的啟示，我還是聽進去了，一到巴黎就急於想去看個究竟，進門之後才知道是個土著文物的陳列館，心裡覺得好笑，何以未開化的民族叫做「人類」，文明之後難道就不是了！

面對這樣的「作品」，心裡感到似熟悉而又陌生，一路看下來，最後竟然像欣賞現代美術館的雕刻，不當那是土著民族的文物，以那時候我對藝術的角度，捕捉到的一點就是：最原始的也是最前衛的。記得很清楚我第一次走進人類博物館是怎麼在看這些「作品」，以木材、金屬、石塊、樹皮、棉布等多媒材的組合，這樣做不是一種觀念而是需要，不是為了變形而是自然形成，不是作者的個人表現而是族群共同信仰的呈現，雖然被搬到巴黎博物館的玻璃櫃裡，異域的環境下仍然在視覺感受中讓我觸及

有一種懾人的精靈般的力量，一時之間在我所用的漢字裡尚找不到字眼來形容。只有這一點證明，這種「作品」絕非現代藝術，「現代」的東西沒有這麼強的魔力。

「原始」較「現代」更接近「人類」！看過人類博物館之後，在我心裡一直想著這問題，不知如何釐清三者之間的關係。如果我只一心想進入「現代」，是否必須遠離「原始」，離開了「原始」也同時離開「人類」，這一來我的藝術到底變成了什麼！反覆地想著，一路在文字辯證上為自己找麻煩。

人類博物館樓下另有一個大門通到地下室，那裡面又是一個美術館，進去一看全是大理石雕刻，教堂、墳墓、凱旋門、廣場等地搬來的雕像，整組陳列在那裡，從中世紀到近代依照年代順序看下去，等於看的是法國一千五百年的雕刻史。看的同時心裡又在懷疑，這些石雕脫離教堂搬到此地之後，原來的地方又該如何補救，這麼想著，我已發現眼前的石雕不是石材而是石膏之類的媒材翻出來的仿造品。接著又想起如果有一天臺灣建國，法國政府能以一套同樣的倣製品贈送，祝賀一個新國家的誕生，是多麼有意義的事，這幾年每遇到什麼好的事物，總是與獨立的願景聯想一起，在我的日常思維裡已經成為一種慣性。

從人類博物館繞向同一建築的左前方，有個大門，進去是很大的音樂廳，雖然常經過那裡，有一天終於買了票進去，是巴黎市交響樂團的定期演奏，所以沒有什麼廣告作宣傳，在什麼都不知道的情形下我坐下來聽音樂會。只記得第一支曲是拉威爾的〈波麗路〉，聽過之後我永遠也不會忘記那引人振奮的旋律，逐漸增強，聯想到一隊人踩著舞步向前邁進的氣勢，到了最後在沒有預警狀況下突然中止，這種震撼令人覺得好爽。不多久我又在電影圖書館放映的一部布努埃爾的電影中，女主角生孩子的鏡頭，女主角把小孩生出來，這過程以〈波麗路〉為配樂從頭奏到完，令我不得不驚嘆竟然也有導演以這樣題材拍出這樣的電影！

日後到了紐約，當我決定要寫臺灣美術史，搜集到許多資料，意外發現我出生地大稻埕的那一間

西餐廳名字就是「波麗路」，請教郭雪湖前輩後才知道老闆廖水來在餐廳開張時，老同事王井泉送來一部手搖唱機，附了一張〈波麗路〉唱片，聽後大家非常歡喜就拿來作餐廳命名，畫家們後來戲稱它為「無禮樓」。

臺灣美術史出版時書名叫《日據時代臺灣美術運動史》，一位新加坡來紐約學音樂的朋友，看了這本書後前來拜訪，說他想寫臺灣音樂史，向我借去一些資料，又帶走幾卷臺灣歌謠錄音帶，幾天後來電話告訴我，臺灣歌謠〈望你早歸〉若將之放進〈波麗路〉的旋律裡，相信效果一定很棒，肯定能讓歌謠的氣勢壯大，從民間的哀怨轉化為舞曲或進行曲，更能激勵民心。

巴黎有幾間劇院是我較常去的，除巴黎歌劇院之外還有巴黎喜歌劇院（Opera Comique Paris）、奧德翁劇院（Théâtre de l'Odeon）、香榭麗舍劇院（Théâtre des Champs-Élysées）等，入場票價雖然貴昂，若拿學生證購買能省很多錢，就趁自己還是學生身分盡量去享受，因此在巴黎的那幾年看了很多有名戲劇和名家的演奏及舞蹈。

大歌劇院聽戲由於買的是最便宜的學生票，有時候座位劃在舞台後方的最頂層，這一來能看到的只是台上的一小角落，而且是從背後看下去的，所以只能說是在聽戲，若是座位被劃到正前方最高層，我胸前欄杆就有一兩盞大燈，隨時會打亮向舞台照射，坐在近旁常被熱度燒得難以忍受。不過，觀眾不多的時候，我會注意看最前面幾排的座位哪裡有空，燈一暗就趕緊跑下去，搶先坐在票價昂貴的座位上享受有錢人看戲的滋味。

有一年奧德翁舉辦國際戲劇祭，每個國家演出兩天，我連續看了波蘭、義大利、蘇聯、英國、希臘、德國和日本等七個國家的演出，台上的對話幾乎全聽不懂的情況下，我仍然有那麼高的興趣，一場接一場看下去，不僅是欣賞演員動作和聲調，更用心學習舞台布景和燈光照明效果的處理，尤其從演員的台上對話中清晰聽出各國語言的特色，現在想起來才清楚了解我當初是如何在看戲，說那是看戲不如

說是在上一堂課，若有人問幹什麼學這些時，其實我也回答不出來。

另一回香榭麗舍劇院的國際舞蹈節，每個禮拜更換一個國家，我買了六張星期三的票，每場都是同一座位，發現坐在右邊的接連六天都是同一個人，他滿身的菸臭令我永遠不會忘記，座位左上方掛著一排大小不同的照明燈，一齊亮起來時熱度幾乎無法忍受，右邊有菸臭的男士從第二次再來時，手上就拿著扇子，熱的時候就用力猛搧，再下一次見面，他手上又多了一把扇子，很客氣地將另一把送給我使用，可是他的臉從不轉過來看我一眼，好奇怪的一個人！

寫到這裡，突然想起若問什麼叫回憶錄，每個人的回答雖不一樣，但有一個說法最能贏得我的認同：「回憶錄就是把這一生做過的事，記得的寫下來，不記得的就不要去寫。」譬如我的家世，如果翻箱倒櫃去查尋，則可從我家的祖譜中抄出好幾頁，可是既然不曾留在我腦子裡，而且自己寫過很快又忘了，這又有何意義！回憶錄若不是從記憶中寫出來，又如何說是「回憶」。然而我還是常提醒自己，早年的回憶裡難免把時間顛倒、地理位置錯置。一個很明顯的例子，及今仍然難以釐清，那是大戰末期我們全家搬到九份和金瓜石之間叫做新山的小村莊，戰爭激烈時，每天只要走出大門站在石階前，就可以看到北海岸遠處的基隆港上空，美國飛機俯衝丟下炸轟的鏡頭，從地面上冒起的濃烟，好幾天都沒有停，這一幕在我腦中印象深刻，怎麼也忘不掉。可是四十年後我從國外回來，幾次到新山舊居，竟然發現站在那一帶根本看不見海岸，更何況是基隆港，因為前面不遠處就是雞籠山，想看海至少得登上山頭，這令我不得不懷疑自己的記憶，但我千真萬確記得從家門前看到美機轟炸基隆港，後來雖證實有座山擋著看不見幾十里外海岸的基隆港，還是要堅持腦中留下的記憶，將之寫在回憶錄裡。所以回憶被時間沖淡之後剩下什麼，我就寫下什麼，如果又因時間記憶改變了，就讓這改變之後的記憶照實呈現，盡管回憶有再多錯誤，保留記憶的完整性是最美好的。

還有，在巴黎那幾年裡，有一回我們一群人乘火車到南部的沙特爾（Chartres）大教堂聽卡拉揚指

揮的柏林交響樂團演奏，可是後來好幾回再去那裡，竟怎麼也看不出來這種地方可容一個百人的交響樂團，教堂裡兩排這麼粗的哥德式大石柱，所剩空間已容納不下多少座位，不知何故在我的印象中這裡會比所有走過的音樂廳還寬闊，每次到沙特爾就一定走進教堂再回味當初的感覺，我的記憶到底錯在哪裡，一而再想去檢驗一番。

那天的一切都記得很清楚，我們幾個人裡有日本聲樂家星野，東京大學二年級的在校生藤田，從日本來的廣東人蔣保熙，巴黎美院學雕刻的建畠，臺灣來的李慶堂、羅楚善和我一起從蒙巴納斯車站搭車南下，先在沙特爾古城散步，然後照著旅遊指南找到田中央的一家奇幻小屋，一進庭院就看到整排彩色磁片組合的塑像，走到屋裡整個房子都是精心設計由手工繪製的童話世界，星野看了頗為感慨：「回日本後，在我家鄉把老房子設計成這樣，應該不難吧！你說是不是！那時請謝君前來幫忙，可以吧！是不是！」他用日語說話的語氣直到今天我還記得非常清楚。

卡拉揚是那年代指揮界的第一把，從電視和唱片都已十分熟悉，只是不曾在現場聽過他的演奏會，來時一路上就期待著巴不得馬上能聽到，從側門走進教堂後，被帶到最後排位置，這麼大的教堂，好高的屋頂就像在星空下聽音樂，觀眾陸續進場後，一下子擠滿了人潮，等到演奏開始已幾乎看不見台上的指揮和樂隊，感覺上和聽唱片已經很接近，我把背靠在石頭牆壁，閉上眼睛，直到最後謝幕時才站起來鼓掌。

另外一次，也是同這批人一起乘火車到凡爾賽宮看木偶戲，演出莫札特的《魔笛》，之前我還不知道有這種木偶的歌劇，起初我一直以為配樂是從錄音帶播放的，在一個僅容納一兩百人的空間裡，音樂效果實在太美了，等結束時，走出台上謝幕的先是演員，接著是指揮、歌唱者，這才知道原來全是人聲現場演唱，在沒有電視的年代裡，皇帝的最大娛樂除了打獵，大概就是在這輝煌的小劇場裡看木偶演戲！

沙特爾、凡爾賽、楓丹白露（Fontainebleau）及瓦茲河畔歐韋（Auvers-sur-Oise）都在巴黎近郊，是我留學期間經常去的地方，楓丹白露有個拿破崙的行宮，近旁一片大森林，是皇室休閒打獵的地方，有小村落叫巴比松（Barbizon）在這森林的另一邊。其所以有名是因為在美術史上出現了巴比松畫派，米勒（millet）、柯洛（Corot）、魯梭（Rousseau）等田園畫家脫離巴黎都會繪畫的約束之後聚居在這裡過農村生活，以田園為題材作畫，是寫實主義過渡到印象主義的一個重要畫派。

那天由余榮輝開車，同行還有張堅七堂和邱素華，朝楓丹白露方向沒有明確目的很悠閒地行駛，無意中開進了一個熱鬧的小村莊，街上來往行人多數是外來客，從商店的明信片和招牌的店號，很快就察覺到這就是美術史上米勒的故居，先看到的是一棟大農舍，曾經是魯梭等人合租的工作室，現在只供後人前來憑弔。雖然當時的他們還是一群窮畫家，在我看來依然很羨慕，若我也有這麼大空間作畫該有多好！這時有一部小巴士等在門口，看到六、七名東方人下來，不用問就知道是日本觀光客，手拿著陽傘在導遊引領下走進來，年輕導遊很熟練地開始講解，我跟著移步上前想聽他怎麼說，腦子又想到我們臺灣人出國觀光，不知要到幾時才有這種文化觀光團前來歐洲。

步行走在鄉村小街上，有家店訪客進進出出，是供人參觀的當年巴比松畫家居住的遺址，裡面擺設簡單，有個放食物的櫥櫃，大概是在食物吃光又沒錢買的情形下，就拿筆畫出些水果、香腸之類的過乾癮，就是所謂畫餅充飢！相較之下現在的自己比起他們又幸運許多。

從開始學畫，就知道米勒的兩幅名畫〈拾穗〉和〈晚禱〉，中學時代有本雜誌叫《拾穗》，利用這畫作封面，已經十分熟悉，加上後來聽到許多相關故事，來到巴比松自然會好奇想尋找畫家作畫的現場。熱鬧街道的後面有小路通向麥田，此時已經收割的田野，除了幾棵老樹，眼前一望無際，任何角度都像是米勒畫過的景，隱約間聽到遠方鐘聲似有似無，靜靜地站著，心裡無法形容的興奮，像進入這一幅名畫裡，已不想再走出來。

調色板上的變奏曲

巴黎不論從哪一個車站乘近郊火車出去，約一小時內的距離，隨便哪裡下車都是休閒漫步的好地方，沿著塞納河或者它的支流馬恩河和瓦茲河，走呀走就看到似曾相識的畫面，曾經在印象派或寫實派大師畫中出現過的，他們何以在這裡豎起畫架，到底哪幾個畫家在此畫過相同的景？發現到什麼吸引他們拿起筆？若輪到我來畫又將怎樣畫它？

特別是梵谷吸引了我，讓我在巴黎的四年當中每隔一段時間就想去歐維走一趟，歐維旁邊有一條瓦茲河，所以地理名稱叫瓦茲河畔歐維，每次來此都在國慶日（7月14日）前後，天氣正熱的時候，可以看到茂盛的麥穗。有一年已忘了是幾月，來時剛收割好，農家正忙著堆積穀糧，只有這回我看到了如梵谷畫中滿天的烏鴉，法國人並不把烏鴉當不祥物來看，這個時候牠們成群到來，不知什麼時候全飛走了，到了哪裡？過去我幾次前來，也許時節不對，從沒有見到過。1989年在我離開法國二十年後重返舊地，那回有兩部車的朋友陪我同遊，看到的是遍地的黃花，有如臺灣在休耕期種的油菜花，眼前另有一番景象；還有一次，來時正好在下雪，僅短短兩個小時，坐在咖啡廳裡從窗口看著雪逐漸疊高，多次到歐維，這是頭一次遇到雪，與滿天烏鴉全然兩個境界。梵谷畫歐維多半是麥田與農莊，甚少畫到雪景，畫烏鴉也到生命的最後才出現黑色與金黃的對比，三十年後為了製造商機利用梵谷吸引觀光客，

所有他寫生過的地點都畫起一面牌子，為尋找畫家足跡的人們增加很多方便：包括他住過的房子對面的鄉公所，近旁的小公園，嘉舍醫生的故居，通往墳場的小教堂，都成了景點，尤其是舊居樓下的酒店更推出當年梵谷愛吃的兩道菜，我雖不太相信，但還是點來吃吃看。

有一回，我帶著一團美國的臺灣同鄉前來梵谷兩兄弟安息的墳場，進門後我向大家宣告：「最先找到梵谷墓地的人有獎。」三十分鐘過了，居然沒有人來領獎，只好由我親自帶著去，默默蹲在靠牆的兩個小墓碑，陌生人的確不易發覺到。

又一次，巴黎臺灣年輕畫家的美術協會為了歡迎我再回巴黎，包了一部遊覽車前來歐維，顏水龍和張義雄兩位前輩也受邀同往，下車後沿著老街走在一條很長街道上，最後來到梵谷墓前，見張義雄站著，對兩個年輕人滔滔不絕講著，我靠上前去，聽到他說：「你們說梵谷割掉的耳朵是左邊還是右邊？」接著又問從「自畫像裡推斷他拿刀是左手還是右手，拿刀的手和拿筆的手是否同一隻手，他與高更之間是否有同性戀關係？從色彩能否看出一個人的同性戀傾向？據說他曾對弟弟迪奧說想乘船去日本，不管是否有此事，但日本人寧可信其有，若他真的來了，結果會如何？也許他應該到臺灣才對，未來的史家一定為了尋找梵谷而找到臺灣來。」諸如此類的問題，想是從日本人寫的書裡讀到的，所以他能一談就談不完，又加入自己的想像，以張義雄不太靈光的口才旁邊聽的人居然沒有人想離去。

我突然開口：「不過，不論怎麼說，張先生您還是比他強……。」這話使他轉過頭瞪了我好久，我趕緊解釋說：「我們就一樣比一樣，看誰比誰強：1.你比他更長壽；2.你比他有艷福；3.你比他有錢；4.在生時你的畫賣得比他貴；5.你的畫賣得比他多；6.你經常開畫展，而他一次也開不成；7.報上經常登你的消息，而他到死才有小報刊出一小段；8.你一生出了不知多少畫冊，對此他想都不敢想；9.你有畫商搶著要賣畫，他完全沒有機會；10.你在巴黎鬧區有一間寬敞的房子，他拿弟弟的錢來租間小房子……，如果再數下去還有得數，你樣樣都勝過他呀！」他終於笑了起來，回答說：「可是，把你說的這十項加

在一起，居然是我輸他，而且輸太多了，哈哈！」

所有人都跟著笑起來，越笑卻越覺得不是滋味。

就在梵谷兄弟墓前方50公尺，有一個新造的卡繆家族墓，常被遊客們忽略了，我也是二十年後重回法國經友人指點才發現的，1950年代臺灣大學生裡吹來一陣存在主義風，文藝青年手上拿著一本卡繆或沙特，表示自己趕上時潮。來法國之後，在巴黎大學語文課堂上也當作課文閱讀，兩人之間有許多故事在臺灣留學生裡經常拿來討論著。那天當我找到卡繆的墓，心裡多麼興奮，前前後後繞著四周看了好久才離去，我這一代多少在臺灣已接觸到一點存在主義才到法國的，它在50年代末和新潮電影一起湧進臺灣，那時的文藝刊物最熱門的就是相關的介紹文章。

1960年代我曾經帶著廖修平和彭萬墀夫婦從蓬圖瓦茲區（Pontoise）沿著瓦茲河走到歐維，現在回想起來覺得那時真笨，不懂得靠近山底下沿著山道走，而未能看到歐維最美古堡。那天走到半途有座石橋越看越像畢沙羅（Pissaro）畫中的一景，於是就地坐在草地上休息，吃著帶來的食物，這時有一

在法國期間每年必到瓦河上的歐維訪問梵谷，離法之後定居美國，只要到法國也一定再度前來，之後回臺灣，幾度重返巴黎也都一再來訪。

股怪味令我想移動身子，原來我屁股坐著不知是什麼大便，奇臭無比，只好蹲在河邊用瓦河的水清洗屁

股，難聞的氣味却一整天陪伴著我們，成為我最難忘的回憶。

那天我們談到些有趣的話題：譬如有哪些畫家曾經到這裡寫生，從梵谷算起，畢沙羅、塞尚、莫

內、雷諾瓦…，但為什麼來這裡，回答當然因為有位對美術熱心的嘉舍醫師，才受邀前來作客，印象派

本來就是寫生的畫派，既然來了一定要找個景點畫幾幅畫，歐維是這樣被畫進了美術史。嘉舍是學醫

的，在醫學上沒有留名，反而因這點小癖好而名留世界美術史，若死後有知一定大感意外，連帶地也

讓歐維小鎮的名字遠播。回頭看看巴黎，這是個不知多少名家匯集的城市，再有名的大師，少一個多一

個，並不改變巴黎的威名，所以她才叫做巴黎。今天到歐維來的人是為了看梵谷，到巴黎來的反而不清

楚應該看誰，最後只好去看鐵塔、凱旋門和羅浮宮。我們還談到巴黎和雅典歷史價值的差異，到雅典去

的人主要想看的是在希臘時代的神殿和雕像，而到巴黎來的人從中世紀到現代，每一個時代都有值得看

的，也不限於雕像，這叫做生命在延續中的文明，是活的文化，它持續在成長繁殖，否則就變成了古

董，學生時代對某些食古不化的老師皆戲稱為老學究，因他只能拿四、五十年前的老東西在講台上朗

誦，沒有新理念可以給下一代，學生也只好將他當古董看待。不過，又有人問：難道後人不能為古董再

創新的生命？是否就是所謂的文藝復興！

彭萬墀是個很會說話又愛說話的人，不管別人反應，只顧一個人不停說下去，而且激昂慷慨，悲

天憫人，聽者常受感染而為之動容。他是個富有家庭的公子，為人和善，大學時代就與我相識，那時我

在當兵，回台北時偶而約他出來，看到他的油畫後，更發現他繪畫上的才華。他來巴黎晚我一年多，出

國前在臺灣省立博物館的個展全數被訂購一空，畫壇上轟動一時。他父親是政大第一期校友，又是立法

院最有勢力的委員，收到請帖的人不敢不買帳，才大學剛畢業的年輕人畫展有此盛況，在臺灣可能是空

前絕後，也是他這生中最大榮耀吧！到巴黎之後，留學生之間常有人在猜他帶多少美金出國，在那年代

僅一萬美金就非常富有，然而猜測的數目幾乎在十萬以上，被視為巴黎華人少數的富豪，但他的生活和廖修平一樣過得很儉樸，對繪畫十分專注，而且非常博學，種種條件都證明他是個很有前途的畫家。

巴黎留學的臺灣畫家裡，只有廖修平和彭萬墀是在臺灣結婚之後才出國，廖修平與我在大學就同班，高中時代已在李石樵畫室學畫，所以同班裡只有他對素描能說出一整套的理論，那時我只認為這些是從他老師那裡搬過來不以為意，四十年後在台中遇到與他同時跟李老師學畫的「豐原班」，比較之下才發現二十幾歲時的廖修平不論技法和理論，還能持續進取，大幅度超越其他人絕不是偶然的。到了巴黎之後，已完全拋開在李老師那裡所學的，不再斤斤計較物體的質與量和空間處理，色彩的表現更是自在，加上流暢線描的補助，能夠在春季沙龍裡得獎，這種成就是預料中的。

旅居法國期間，東京教育大學的師長到巴黎來都會找他，然後由他介紹與我認識，顯然在離校之後他們經常有聯繫，那時我的看法是他對母校的關係不想中斷，為自己安排有一天能再回去任教。十幾年後他回師大傳授版畫，我又看到一群學生跟隨著他，才了解他不僅敬重上一代，對下一代也全力在照顧，這種承先啟後的風範在美術教育界裡甚是少見，每回與人談起廖修平，我一定會稱讚他性格中可貴的優點。

剛到巴黎的一個月，我與陳錦芳到蒙帕納斯的一間公立中學夜間美術班畫人體素描，從窗戶看出去，遠處小山丘頂上有座教堂，在燈光照射下像卡通片裡的仙境，後來才知道原來是有名的聖心堂，又有個名稱叫「白教堂」。終於有一天我們在下課後乘地鐵來到這裡，從山丘往下看去，整個夜巴黎收在眼底，有燈光裝置的大建築，除白教堂還有凱旋門、鐵塔、聖母院、萬聖堂，和亞歷山三世大橋，這幾處的照明為這個都會構築美麗的夜景，同來的日本畫家告訴我，「上有天堂，下有地獄」這句話，形容的就是說，如果上山走去，前面就是代表天堂的聖心堂，往山下走到了地面，那裡是代表人間情慾的皮加勒區，站在石階要上山下山都由自己抉擇，是人生道路的分叉點。

我們一起走下山一看，熙熙攘攘的人潮在霓虹燈下，五花十色多麼吸引人，這就是世界有名花都的色情場所，而我雖然好奇但也只想讓自己離得越遠越好。

沒想到一年後，我竟然搬到這附近來住，直到離開巴黎。

阿拉伯區木炭街

從聖心堂正前方走下石階，到了皮加勒之後向左轉，步行約十分鐘就是阿拉伯人聚居，巴黎犯罪率最高的區域，經常聽到警車拉著警笛駛過。我是到巴黎第二年經索爾邦（Sorbonne）的學生中心介紹到這裡租房子，住下來之後發現對面就是妓女戶，從小小的窗口可看見兩三個半裸的女郎，或坐或站在等客人，外面總有一群男士好奇圍觀。這一帶的人群與其他地方最大的不同，除了是綁包頭布，穿非洲服裝的阿拉伯人，就是有事沒事幾人圍成一團，路人緩慢步行沒有目的地遊走，如此悠閒完全不像拉丁區學生來去匆匆。在此住了近三年所幸還平安無事，雖在心裡總是安靜不下，經常提防有人會來侵犯。

這條街叫木炭街，我住在一棟相當古老的四層樓房的三樓，房間有兩扇窗戶，探頭出去可看到樓下空曠的院子，對面是兩層樓，住戶出門要通過後院，所以他們的進出從我窗戶可以看得很清楚。從三樓再走樓梯上去是四樓其實是小閣樓，供女佣人住的，如今多半租給學生，一位臺灣政大東方語文系學阿拉伯語的蘇朝棟在我之後搬進來住，他公費到黎巴嫩留學後，就轉到這裡在巴黎大學註冊，論文寫的是阿拉伯文學研究，初見面時聽他這麼說我就認定這樣寫論文難度甚高，臺灣學生到巴黎用法文撰寫阿拉伯文學的研究論文，是件不可能的任務，後來他永遠也完成不了，在我離開法國去紐約的那一年冬天跳河自盡了。

住這棟樓據說還有一位臺灣留學生，可惜三年當中始終沒有機會碰面。有一天，我在房間裡聽到

有人在隔壁敲門，又大聲與房裡的老太太說話，因為聽到Taiwan什麼的，我忍不住開門出來，見他又繼續跟老太婆用法語對話，問一名叫Tery的男生，我走到他身旁以為會找我打聽，未料他看也不看我一眼就走下樓去。走後老太婆做個手勢暗示是個有問題的傢伙，最近已來過三次，找的都是同一個人。後來知道的確有個叫Tery的彰化人，已一年多不曾在臺灣人圈子出現，過去拍過一個卡通片，是關於自己的故事。我在想，說不定那天前來找人的就是他，想找的也是他自己，我很希望他能用拍片的方法早日把自己找到！

又一次我從窗口看到樓下院子演出當場捉人的一幕，一個黝黑矮小的越南學生住在對面一樓，平時見面非常有禮貌，由於一直以為我是日本人，常用幾句剛學會的日語與我對話。直到有一天我與一位日本朋友才進門，他從裡面匆匆跑來，用法語說：「交給你，日本人，有一天再找你拿…」把一本厚厚的筆記簿塞過來，人就跑掉了，由於我們兩人離得太近了，他既然說「日本人」，就認定不是給我，讓真正日本人伸手接住。

「這是什麼，幹嘛他給我！」日本友人一時不知如何才好。

我只好建議他：「你就等著他回來拿吧，他不是這樣說的嗎！」

有一天大清早，我剛把窗子打開，就聽到樓下有聲音，眼睜睜看著那越南人被兩個人拖走，其中一人用布矇著他的嘴，看樣子是想將他麻醉，從此就再也沒見過這個小越南人。

兩個禮拜後，住樓下的房東請我到辦公室去，拿出些筆記本之類的給我看，問我寫的是什麼？原來他能寫日文，草草讀過，知道寫的人是與南越政府對立的反對分子，也許他有重要身分，所以當局強行捉人。此時不知何故我突然警惕自己不該管閒事，趕快表示我是臺灣人，這些日文應該請教那位日本人才對，就這樣被我推脫了。

直到1968年巴黎5月學潮時，在大街上巧遇那位日本人，第一句話就說：「那個越南人不簡單，居

然去學日文，然後用日文傳達情報，讓越南政府捉不到他，⋯⋯結果還是捉到了，說不定有日本人做幫手。」只短短幾句話就告別離去，從此就沒再見到他的人。

一般留學生的生活中除了課堂上的學業，所看到的法國社會不外是報紙和電視上報導的，隱藏社會裡層的洶湧浪潮是無法察覺到的，一定要等到一切都冒上檯面，在現實中有具體的行動才知道發生什麼事，我也不例外。

彭萬墀雖然博學，廖修平又那麼懂得關懷，但是對這些「大事」並沒太大興趣，連平時談論中都很少觸及，就當作是舞台上的一場戲，也懶得看幾眼，他們是多麼純的藝術家！只有在與陳錦芳的交談中能聽到比較多方面的思維。有一次他說藝術家的人生包括藝術、愛情和政治三方面，這才算有個完整的人格，這句話我久久放在心上，不時拿來思考，隨著時間每回都有新的解釋。

這時學生當中除了陳錦芳，其他人都還不善於寫文章，也沒想過我有一天會提筆寫什麼去發表，我心裡只希望能有一間工作室可以開始做雕刻，最嚮往的是當時較前衛的金屬焊接立體造型，這個願望在短期間內根本無法達成，所以只到學校教室做泥土塑造，其餘時候在家畫油畫。然最有心得的還是夜間在Depéche先生版畫工作室學的膠版畫。一年前我到義大利旅行買了威尼斯聖瑪可教堂的畫冊，裡面的裝飾圖像十分吸引我，就利用它加以變形，刻在膠版上，做法和木刻版畫極其相似，只是質地稍軟了些，版上紋路印多了容易磨損，通常印二十張就到了極限。而我不過只想利用這種版畫做實驗，將之放在銅版畫的壓印機上壓出有立體感和色彩變化的層次，這一來膠版損毀更快，卻也因而體會出膠版的材質在磨損過後的效果。所作題材都是帶有宗教性的人物變形，又在畫面上刻出漢字或自創的象形文字。最感滿意的是刀法的樸拙從一開始就被我捉到了，可惜這種風格持續不到一年便因為油畫方面有新的發現而放棄，全心放在油畫上，開始製作玻璃箱與嬰兒為主題的系列，是我巴黎時期創作的高峰。

德爾佩奇先生有一天上課時告訴我，他已經與國立巴黎圖書館的素描版畫組約好時間，要我明天

就帶版畫去見他們，不定會被挑選幾幅收藏也說不定。那天我就按照約定時間前往，地址是圖書館的偏門，走過一條像後巷的小街有一道小門，有人守著要我先看證件才准進入，坐在等候室好久之後，有個五十來歲的胖子打開辦公室的門向我招手，一進去話也不說馬上要我把畫夾打開，他一張張看得很仔細，我利用這空檔東張西望，本來是很大的空間被堆積的書籍和成套的版畫所占，連轉身都有些困難。很快已經挑出四張放在一旁，他看我年輕又是東方面孔便以簡單的法語與我溝通，把話說得極慢，要我在他的小本子上簽名，表示願意讓出這三幅畫給圖書館收藏，至於另外一張，他說是贈送的，聽起來好像是他個人要的，對此我當然不在乎，只要作品能獲國立圖書館收藏，就是沒有錢也願意，但他為我寫下六百法郎，我一看高興極了，有如發了大財。

回家時照著原來的路走，這條小街有兩三家賣版畫的書店。進去時大概他們認錯了人，就有人問我：「帶你的版畫來啦？」我回答：「是的。」就帶我進入裡面的房間，當我打開畫夾，上面還放著剛才國立圖書館的收據，一看就知道是從那邊來的，而且已經被收藏了，這一來對我的版畫更有信心，挑呀挑也選出其中的四張，說：「我們也一樣付給你六百法郎，沒有問題吧！」這人不知何故，一見面就認定我能說法語，所以就像對一般人講話那樣與我對話，其實我能聽懂的還不到六成，但卻裝得很像久居法國的畫家，當場就收下他開的支票，是我來法國之後第一次賣畫，心裡高興難以語言形容。

一個月後我收到圖書館的支票，還有一封信，要我寫出這幾幅版畫的技法，當天就把信給德爾佩奇先生看，他叫我不必管，一切由他代為處理，然後說：「你把畫夾帶來。」我照著他說把畫夾帶來並且打開，他又說：「你拿一張出來，我也要買！」一下子我沒聽懂他說的，看我沒動他就親自伸手挑出一張，說：「我只能付你六十法郎。」「不，我應該送你，我不能收錢，你是我老師。」我趕緊拒絕收他的錢，同時把畫拿到他的桌位上，聽他連續說了三聲謝謝，表示已經接受我的贈予。

■ 好甜的「現代感」！■

我開始畫玻璃箱，起先對所以這麼畫並沒有什麼大道理可對別人說明，彭萬墀到畫室裡來，聽他滔滔不絕替我作詮釋，才驚覺這些畫竟然可以發表一連串的理論，的確令我十分感激，他的理論雖是即興的，對我則有很多啟示。

那天他以有機和無機分別詮釋畫中嬰兒與玻璃箱兩種截然不同的本質，引發我去發覺兩者的矛盾關係，然後從矛盾再去製造畫面的衝突，激發出戲劇性的效果，接下來所畫的便知道運用兩極的對立，讓畫面的視覺性更銳利。

許多後繼的理論還是我到了紐約，這系列創作已近尾聲，這才逐漸形成，才能夠說得更清楚，譬如玻璃箱為何是玻璃而不用其他不透明的金屬或木材，透明的道理何在，當我想到使用別的材質取代時，才真正體會到透明對嬰兒不可分的意義。

在巴黎學電影的劉聰輝有一天來看我，一看到畫就指出我創作的目的在表現「現代感」，那時人們談論新潮電影已不那麼熱中，他的語言裡還是殘留些許當年的「現代」情愫，我聽了不自覺對自己的畫又多看幾眼，雖然他沒多說什麼，接下來在我腦子裡想的，開始出現屬於個人的「現代」問題，自我比喻一個東方少年走入西方社會，就像嬰兒被放在玻璃箱裡，捉摸不清什麼地方是邊境，看似可以穿透卻又被隔絕，隱約從玻璃上看到的幻影，卻無法辨認是自己的還是別人的，形容此刻一個現代東方人內心的無奈，不知西方的精神內涵能否僅以物質文明作詮釋，文化的上層建構又是如何造就，我雖到了巴黎卻仍然被隔得十分遙遠，越是精緻的文明越接近越感到遠不可及。

又一次是莊喆到我家來，他給我一個很好的建議，只可惜那時的條件下我尚無法做到，就是把畫布上所畫的轉換為立體作品，這一來可以隨時移動做出新的布局，甚至讓觀眾自己動手參與，那時我表

示再過兩年等財力足夠的時候，就可以將他的建議實現。沒想到時間過得真快，實現的日子竟然遙遙無期。其實，如果今天要做的話，只需把設計圖交給專門的技術人員，他們就能夠代為完成。回頭再想，這個60年代老掉牙的觀念，做出來究竟意義有多大！

後來「嬰兒與玻璃箱」系列經過幾度檢討，找出最大的缺點在於繪畫性的技巧，在質與量的表現上未能達到飽和的程度，做為一名畫家的專業性，如果無法克服，將來發揮的領域必然受到約制，難以繼續伸展。

這段期間不斷有人來看畫，有一回熊秉明和我約好在美術學院門口相會，然後一道乘地鐵，又到市場買了麵和豬肉回家來煮，飯後我泡一壺臺灣寄來的茗茶，熊秉明只聞味道已稱讚不絕，又看他品茶的態度那麼認真，將之當藝術品在欣賞，從這一點可看出上一代文人的生活品味。

然後，我把先前用水墨畫在紙上的人體變型拿來向他請教，他一張張地翻過去，有幾張他特地挑出來放在一邊，六十幾張全都看過了，才建議我挑出來的這些可以畫成大幅作品。他說我的畫顏色越單純越能展現力道，就像雕刻利用最簡潔的幾個面構成的造型才最有力，尤其我所畫的是強調畫面張力屬於結構性的作品，被色彩切割了之後力量就不再緊湊，畢竟他是從雕刻創作體練出來的藝術家，批評平面的繪畫也習慣性從形的問題下手，不像彭萬墀從感性的角度探討問題，然後又產生那麼多聯想。

看過這一疊紙上作業之後，來不及再看牆邊堆積的油畫就匆匆離去，因他下午兩點半之前要趕回東方語文學校上課。

侯錦郎晚我三年才到巴黎，我們在學生宿舍見面後就約他到家裡來吃飯，來時帶了一部很好的相機要為我的作品拍照，那天還有柯秀吉和一位學理工的學生，大家都稱他侯老師，因他當過很長時間的助教，為人老成，書讀得比別人多，又據說來巴黎之前已準備好兩篇與東方道教相關的論文，不出三年就可拿到學位，今天大家稱他「老師」，心裡則更希望提早叫他一聲「博士」。

那天人一多所談的話不集中，看畫時反而沒有什麼可說的，我們一起把畫搬到樓下院子光線照得到的地方，背靠著牆由侯老師拍攝，看到畫中的初生嬰兒，他終於有話說：「小嬰兒的身體最敏感，在玻璃上爬，就像我此刻的心情，不知爬到了哪裡，也不知幾時會受傷。」

他的語氣幾分調皮，且故作滑稽表情，不知是在調侃自己，還是沒話找話說，說完自己就笑了起來。

「敏感」這句話我倒是聽進去了，接下來在另一幅畫裡，我會考慮如何刻意去強化屬於嬰兒的

「敏感」，使之與冰冷的化合物之間對比更強烈。

第二天與我同班學雕塑的柏倉君突然來訪，來時又買了一盒阿拉伯小餅乾，我初搬來時買過一次，不知加了什麼色素，一看就覺得是種有毒的食品，入口之後奇甜無比，若不趕緊灌進一口茶，實無法下嚥。

偏偏在看畫時我們一起咬下一口這麼甜的餅乾，柏倉君甜甜叫起來，但他不說餅乾甜，反而指著畫中的嬰兒，說：「好甜，第一次讓我看畫感到這麼甜，難得遇到的原生的野性，居然會甜到這種程度

……」

「說一幅畫甜，就是說他俗氣，難道你沒有這意思！」

「超過了甜就不甜，同樣地，超過了俗就不俗了，在法國文化底下什麼都典雅，讓我每天都想吃下一顆毒藥，讓自己每天都能死一回才活過來……」

「你就說我的嬰兒甜得像毒藥，不更乾脆些！」

「這就是主題，我正要說這句話！」

為象鼻岩演出「現代舞」

「嬰兒與玻璃箱」系列在我留法時代進行了兩年多，直到紐約初期還繼續，是我學生時代的最後階段，畫完這系列，我的學生身分也結束了。

這階段我集中主題在嬰兒與玻璃箱，除了畫布上的油畫，還做了鋅版畫和絹印參加各地國際版畫展，是我到紐約之後才活絡起來的。

1967年暑假，臺灣駐法辦事處撥出些錢僱了一部大型遊覽車招待學生到諾曼地旅遊，參加者除了學生還有外交官員及其家眷。日後翻開照相簿裡當時拍的照片，數一數約三十六人，其中四、五個人如今已不在人世，四十年過去，這個世界起了多大變化！

在車上大家不停地唱歌，只要有誰起頭，其他人就跟著一起唱，我們之間有那麼多共同的歌，這證明大家都是同一代的同一族。沒想到回巴黎之後，國民黨內自己開會檢討，竟說這些唱歌的是台獨來鬧場的。經人傳出來這種無稽的想法只有引起一場大笑，笑過之後靜下來想想，可能由於所唱臺灣歌，國民黨員不會唱，就指認臺灣歌為台獨歌，唱的人變成台獨人，這種事情經常出現在國民黨的思考邏輯裡，是自外於臺灣土地的心態，因而才造成族群的分裂，其實在車上我們什麼歌都唱，連已經是中國國歌的〈義勇軍進行曲〉也唱了，應該說是共產黨派人鬧場才對，怎會是台獨！那時海外獨立運動還在萌芽階段，國民黨提醒了臺灣青年要唱出自己的歌。

車子直開往西部海岸，諾曼地是當年盟軍反攻時登陸的地方，雖然我從沒到過，但在電影中登陸的場景看過無數次，已不再生疏。1965年舉辦二十週年慶時，當年參與登陸戰爭的老兵應邀前來，多才五十歲左右，黑白電視裡把過程一再重播，對我們這一代是剛過去不久的歷史，從電視的畫面還能聞到些微火藥氣息，今天親臨實地踏上歷史現場，心情既興奮又沉重，我們都在這一場戰爭中渡過童年，當

1967年夏，駐法大使館招待留學生出遊，這是西海岸印象派畫家最愛在此寫生的象鼻岩海岸。

年的事情或多或少已成為童話故事的一部分，是生命中活的歷史。

我們來到象鼻山（Etretat）岩石海岸，這裡有個奇景一般稱作「象鼻岩」，許多印象派畫家前來畫過，同一角度畫出來的相同構圖，是遊覽者最感興趣的，便忙著拍照。此時有人提議要我編排一個現代舞動作拍張群照，所有的人都站上位置之後，我自己當仁不讓站立正中央，做出倒掛的姿勢成了主角，「舞者」當中有李元亨、張維邦、陳柏洲、劉聰輝、李慶堂等，從四十年前名片大小的黑白照片，依然能認出每個人的面孔來。

返回巴黎的前一天，借宿在一間大學的學生宿舍，晚飯後大家聚集在教室裡座談，副代表邱正歐以主持人身分先發言，他說了很長的話，只一句話我聽清楚，他說：「我們中國人滿天下，走到全世界任何角落都可以看到中國人開的餐館，是中國文化征服全世界的證明…」接著派到UNESCO（聯合國教科文組織）的代表張隆延起來講話，他的語言比較風趣，雖然講很多話卻不覺得長，有句話是針對邱副代表而發：「…我們中國人什麼都征服不了世界，最後以餐館達成征服的願望，我們這一代人做到這一點，也算不錯的啦！」全場為之鼓掌大笑。

王人傑是拿中山獎學金留法的國民黨員，搶先舉手發言：「看到法國老太婆一個人孤獨地在公園裡散步，養鴿子，抱著貓說話，這種淒涼的晚景，就回想到我們中國農業社會的大家族，老年之後兒孫滿堂，多幸福，才是值得發揚

的中華文化⋯⋯」。

講完有人舉手，是瑞士來的張維邦，他說：「⋯不要只看到表面，就認定人家怎樣，其實很多歐洲人在退休之後，由於有退休金可安心養老，就不再去打擾後代，關在房間裡寫作，許多回憶錄是這樣寫出來的，⋯」

有人接著說：「看事情不可以偏概全，寫回憶錄的人如果照你說的那麼多，書店的架子上為什麼只有那幾本，中國人如果滿街去開餐館，為什麼昨天中午我們找不到餐館吃飯。」說完引來一陣笑聲。

一位叫陳楚年的新同學起來說：「中國最偉大的史書是二十五史，我認為沒有讀過這本書的人就不能自認為中國人，所以想做真正中國人就應該讀二十五史，不要去開什麼餐館，也不必只顧寫回憶錄。」他說來那麼嚴肅，看不出是在說笑，但大家聽後都笑了起來。

王人傑是鹿港人，會後有人走到也是鹿港人李元亨面前，取笑說：「你們鹿港的，真差！」回答竟是：「什麼鹿港，他早被開除港籍了！」大家聽了都知道指的是誰。

有幾位香港人也參加這次的旅遊，雖在同一部車裡卻很少與臺灣來的我們有互動，直到第四天，我們在岩石海岸跳過現代舞準備好上車，卻聽說有位香港女生不見了，只得留下一人去找她，車子還是依照行程開走，晚上正在座談，方才見她回來歸隊，大家鼓掌歡迎時，他大方站到前排向眾人致歉，這才看清楚她的模樣，圓形的大臉，一雙大眼睛朝左右兩邊翹起，嘴唇有點厚，說話聽不出香港人的廣東腔，致意時腰彎得很低，是為自己趕不上登車感到羞愧，這樣越令人覺得楚楚可憐。

香港來的阿平

從西海岸回來已經一個多月，夏天還沒完全過去，早晚外出還是要套上一件毛衣，我畫完一張蛋

彩畫後，看見窗外還沒有全暗，想出去走走或看一場電影，就朝有電影院的大街走去。來到電影院前，看見旁邊側門有幾個人站著向裡面看，不知道做什麼，過去才發覺這是個玻璃門，可以看到裡頭的銀幕，只差聽不見聲音，否則和買票看電影沒有兩樣。我記得很清楚演的正好是諾曼第登陸的故事，不知在這裡看了多久，突然有一個頭探過來擋在前面，很快又移開，轉身就走了，剛才那一閃留下的印象是我認識的某一個人，再看時只能看到她背影，應該是那天走失沒趕上遊覽車的香港姑娘，難道她也住在這附近！

過了一個冬天，春天快到時，臺灣同學會舉辦年度的郊遊，從巴黎北站乘火車到郊區某個古堡，中午在河畔草地午餐。接著有人出來主持餘興節目，要學聲樂的姜成濤唱歌，但他死也不肯，學音樂的人沒有充分準備是不會在公眾面前獻唱，只答應與大家玩一個遊戲，就是由大家票選一位模範先生和小姐，因彼此並不十分認識，所以每個人身上掛一個號碼，再推舉候選人，就在這時候聽到郭太太喊我，因為坐車時我有兩個橘子寄放在她的野餐盒裡想丟還給我，姜成濤等待提名已經不耐煩，一聽到有人喊我名字，就把我拉出來，接著又推舉四男五女。沒想到我意外被推出竟然高票當選模範先生，誰是模範夫人，仔細一看，就是在諾曼地一度走失的那位香港姑娘，她胸前掛的號碼是五號，仍然不知道她叫什麼名字，最前排有人用廣東口音說：「這就是諾曼地失蹤的阿平」，接著有人過來拍照，餘興節目就到此結束。

4月底巴黎接連幾天下著毛毛雨，晚上十點多我坐在蒙瑪特山丘下的咖啡館，正為手上的煙斗點火，看到一個女孩靠近玻璃往裡面望著，很熟悉的東方人面孔，馬上想起那位「阿平」，一定是她。我朝她招一招手，這種向女孩子招手的姿勢是我向EKO（余榮輝）學的，他說只要女孩向他看一眼，他舉手一招，很少有女孩不過來，動作要帥氣，眼神要有誠意，尤其不要令對方誤會有不良意圖，我無意中用上，果然她轉身就推門進來。

那天我們聊到很晚才送她回家，她就住在咖啡廳旁邊小巷進去一條叫Myrha的街上，離我住處步行不到十分鐘，但我仍然只知道她叫「阿平」，小時候跟父親到臺灣讀書，長大後回香港唸大學，前年畢業就到巴黎來，目前學的是美術設計，整個晚上關於她自己就只說了這些，更多時間還是聽我說故事，她對我如此好奇，一而再地問，我則有問必答。

她也不知道我家住哪裡，家裡也沒電話，所以很長時間不再有連絡。

5月才過沒有幾天，就聽說警察封閉巴黎大學的消息，接著所有的學校都停課，拉丁區學生與警察對抗的場面一再上演，住我樓上的蘇朝棟和日本學生過來敲門，邀我去看熱鬧，上街之後日本學生躍躍欲試把在東京學生運動的本事使出來，蘇朝棟則抱著學習和體驗的心情，要看看別人怎麼做，回臺灣之後才知道去做，兩位都是有心人，所以到了現場顧不了前面的催淚彈和警棍拼命地往前衝。快到第一線時反而被戰鬥中的法國學生趕下來，只許我們靠邊站，這時來了個年紀稍大的學生，當我們是外國記者滔滔不絕說明兩天來的戰況。他的口才不錯，此時此地還是令人感到不耐，因我們是來看不是來聽的，不知幾時一個催淚彈落在不遠處，炸出一陣煙，一種刺鼻難耐的氣味令人無法呼吸，我利用這機會逃開那熱心小子，旁邊十幾個人掩著臉向左右狂奔，接著第二個催淚彈又來，所有的人被嗆得呱呱叫，同來的日本學生這時候反而衝上前，捉起地上的小石塊擲向警察，在混亂中他的身影轉眼就消失了，那天他沒有回來，後來聽房東說是被捉了，很可能遭遭送出境。

1967年在巴黎Myrha街友人住所窗前所拍

這幾天我一有空就去看熱鬧，整個拉丁區已被學生占領，戰場轉移到河右岸，在大市場附近進行拉鋸戰。人稱大市場（Le Halles）是法國的心臟，糧食的集散中心，傍晚以後就陸續運來各地的產品，清晨之前再由大卡車分送出去。打夜戰的時候，運來的蔬果一箱箱堆積屋簷下，那時正好櫻桃成熟季節，學生們毫不客氣伸手去摘，接著乾脆整箱抬出來大家分，抗爭運動成了櫻桃享宴，這輩子吃櫻桃還不曾這麼過癮。

學生的訴求重點放在反戴高樂將軍一人獨裁，雖然不否認他是二次大戰對國家有功勞的英雄，但已經給了他十年執政機會，現在他們喊著「十年足夠了」的口號，要求換人做，並不過分。表面看來是年輕一代開始起來想奪權，事實上這一代的年齡還早得很，他們的熱誠多半被有心人利用也說不定。後來我在美國聽說戴高樂過世十一週年之際，5月學運的領導人已進入中年，發表演說時表示這一生最懷念的政治人物唯有戴高樂一人，反對者的肯定才是真正的肯定。

歐洲學生反對的是「戰神」

有一回，從學生餐廳出來，我與前來留學的郭太太（何雅珍）一起從塞納河岸往巴黎大學的斜坡走上來，那時拉丁區還是學生占領，兩名學生一個拿旗子一個提著竹籃過來，我馬上從口袋掏出所有的銅板放進籃裡，郭太太的反應像見到瘋病人般快步閃開，然後解釋說：「我不支持他們，因我認為不值得，把二十年的成果就這樣在他們手中毀了，將替法國帶來災難，這一代青年實在不應該！」

郭太太約大我十歲，婚後有了孩子才出國進修，剛才一路上兩人談得好好地，她問我法國當代文學相關的事，由於平時從陳錦芳那裡聽來一些文學家及其著作，所以能與她應對自如。此時我實在不願因她剛才的一句話而破壞氣氛，但還是開口回應：「每個時代都有年輕人，他們只是做自己認為該做的

事，對還是不對，將來自有評論，正在進行中的事，誰也阻止不了，何況我們只是旁觀者！」僅十歲的差距對事情的看法形同兩代人，不知是她保守還是我太激進。

郭太太頭腦清楚，言詞銳利，是人人都知道的。有一次我們一起到德國找她的同學王珍婉和王仁宏姊弟，當地的留學生林本添正好也在，介紹時一聽到她丈夫是駐日大使館的武官參事，林君本土意識開始發酵：「真好命！丈夫將才，孩子有為，妳的人生最幸福，令人羨慕…」說了許多挖苦的話，郭太太很有耐性聽完之後，笑著回了一句：「你回臺灣可以去選議員！」林君很快感覺出自己被貶低了，一時答不出來，好久才說：「難道只是議員！」

又一次是王珍婉夫婦到巴黎來，我請他們吃飯，樓上的蘇朝棟也下來，不久就和郭太太為臺灣前途爭論起來，最後蘇君說不過對方，站起來喊了一句：「臺灣不獨立，我誓不回臺灣！」聽來很有志氣，其實他已自覺理虧，臨走前郭太太對他說「Adiós」，像是說那你就永遠別回來了。這些經驗讓我明白她的厲害，所以始終不想在言詞上纏鬥。

幾天之後，巴黎城在學生接收下開始癱瘓，火車、公車停駛，計程車司機開著自己的車在街上製造阻塞；清潔隊罷工，致使大街小巷垃圾堆積成山，連郵局、醫院都關門，商店只開小門作生意，天未暗就大門緊鎖。平時躺在街頭的酒鬼在學生運動時不勝其擾成群南下，逃離巴黎這是非之地。

樓上的蘇朝棟沒事就下來邀我去他房裡泡咖啡，時而又有其他朋友前來，蘇君性情好強動不動就與人爭論，所以他的房間長年來吵聲不絕於耳，氣氛在緊張中又覺熱鬧，顯然他的訪客要比我多得多，連本來是我先認識的也都成了他的朋友，一來就先去敲他的門，可見他的人氣比我旺，我也借此抽身有了更多畫圖的時間。

蘇君招待遠方來的友人出遊有幾個固定的地點，走出大門之後先去望一望對街妓女院的妓女，然後沿著高架地鐵旁邊的道路走到皮加勒觀賞色情內褲和小電影。再乘電梯直上聖心堂，並不急於進去參

拜，只在近旁的欄杆前坐著看法國老太太一邊餵貓一邊自言自語。再走到正前方的石階，聽一群年輕人唱民歌，那時他會問：「你猜猜這唱歌的是哪一國人？」當你答不出來時，才說：「其實我也不知道，別看他的法語說得如法國人，很可能他是德國人、西班牙人或挪威人，這才是最正確。」繞了一個大圈，最後他想講的就是這句話！自從他與郭太太爭辯之後，便認定此人為「反動派」，有機會就拿來批鬥一番，我很有耐心仔細聽過一回，由衷佩服他確實活學活用了毛主席思想，原來毛主席的話移用到台獨也可以通。

從我家往北走大約一小時就到克利尼揚古爾（Clignancourt），這裡有個很大的跳蚤市場，巴黎人沒事喜歡來此撿便宜貨，我則只是看看有什麼古文物，等將來有了錢再買，這想法的確天真，真正好東西哪能留到我有錢的那一天，只是心裡這麼想，當作前來這裡的理由。

一個星期天下午，我正快步朝克利尼揚古爾方向走去，看到一個東方女性走在我前面，當我趕過她時果然是阿平，便故意放慢腳步，希望她看到了會驚叫一聲，問我：「你怎麼會在這裡？」走呀走已經走完一條街了，還沒聽到任何反應，好奇心讓我回過頭去看她，不知幾時已經不見了，此時一部公共汽車駛過，上面有人向我揮手，那人正是阿平。

到了克利尼揚古爾，我通常先去巡視專賣古老時鐘的店，然後到隔壁的小巷看舊銅幣，回頭再到藝術古董店街，這裡有很好的老畫，技巧令人看了打從心裡佩服，店裡放著很厚的名冊，老闆會拿來翻開給顧客看，證明某幅畫的作者也是登記有案，並非泛泛之輩，仔細一看字體那麼小，姓名、出生年代及學經歷，僅兩三行而已，收錄在這本巨冊裡的至少十萬人以上，心想如果我的名字也在內，根本不覺有什麼稀罕，就像天上有那麼多沒有名的星星。

剛看完一尊銅雕轉身過來時，手還摸在雕像身上就看到阿平從門外走過，她也在看東西，所以走得很慢，我大聲喊住她，我們又重逢了。

她告訴我不久就要離開巴黎，把香港帶來的旗袍拿到這裡來賣錢。

我們一起繼續看下去，然後到地鐵附近十字街口的咖啡廳坐下休息，她說有個好朋友叫趙日珍，也是學美術設計，稍早已到了紐約，她父親在巴黎開餐館好多年，有人說這家餐館老闆是江青的第一任丈夫，很可能指的是她父親，而江青便是當今共產黨毛主席夫人，對此我特別感興趣，可惜她所知也僅此而已。

走出咖啡廳，街上有一排舊書攤，我看到一本巴黎近郊的旅遊指南才賣二法郎，就買了下來，阿平拿去翻了一下，說有個地方她一直沒機會去，就是梵谷的墳墓，問我能否帶她去，我們就約好第二天下午蒙帕納斯車站會面一起前往。

歐維的地形我已十分熟悉，車站一出來向右走，從斜坡轉上去就到達墳場，參訪過梵谷兄弟的墓地，順著麥田道路越走越遠，此時種下去的麥尚未成熟，天空看不見一隻烏鴉，左邊天際卻已經黑雲密布，而右邊一大片天還是晴空，不知道接下來是晴還是雨。

傍晚我們走進鄉公所對面的酒店用餐，她指出這樓上必是梵谷當年住過的，因為寇克道格拉斯主演的《梵谷傳》裡，有一幕是他揹著畫具走進這屋子裡來。飯後我們來到車站未料已錯過了最後一班車，天還沒有完全暗卻已經過了八點鐘，終於決定在車站內過夜，我笑說這是梵谷把我們留下來的，到美國之後我們終於結婚了，這應該算是梵谷作的媒！

看到不一樣的羅丹

我去美國的機票早就訂好，是 7 月 6 日由布魯塞爾起飛到紐約甘迺迪機場的學生包機，因為買的是來回機票，所以沒留下紐約停留的地址給阿平，她在最後一次會面即將告別，才突然想起來開口問地

址，若不是她這樣做，後來我改變行程不再回巴黎，而她來紐約後又無法找到我，很可能這一生大家就不再見面了。

去紐約我只帶走剛到巴黎時所畫的寫生水彩畫和換洗衣服，準備滯留一個月就返回巴黎，所以手上提了一個大皮箱就走了。

臨走之前我去拜訪德爾佩奇先生，是他傳授我版畫的初級技法，又兩次介紹我售畫給國立圖書館，並利用他私人工作室做過版畫，經過這一個多月的學潮希望他沒有受到影響。

他家在巴黎西北端，地鐵最後一站下車後還要走一段路，算是都會邊緣地帶，有斜坡的街道看來不像巴黎的感覺。由於事先沒有告知，家裡只有他岳父一人在，坐下來聊了幾句就想離開，走到門口他回來了，聽到我要去美國，很不以為然，覺得美國是研究科學的人去的地方，學藝術應該留在巴黎，不然就是回到自己的土地上才有真正的創作產生，雖這麼說但還是祝福我一路順風。臨走他要送我禮物，拿出三樣小東西讓我挑選，是明信片大的一幅油畫，畫的是變形的大船，連船上人物活動都清楚畫出來；還有一根木頭刻成的怪獸，上面塗了顏色介於人獸之間；另一件是玻璃瓶裡的一條船，不知道船是怎麼放進瓶裡去的，還在船身寫上一行字簽了名字，顯然他不是單純的版畫家，應該是後來所謂的複合媒材藝術家。他從巴黎美院畢業時得到羅馬獎的最高榮譽，但他說那時正當打仗，班上學生不多，得獎就比較容易。那一年快過年他就寄來小版畫，加上一行說明指出是刻在塑膠版上印成的，我們之間的通信持續了四年才中斷。

離開德爾佩奇先生的家，又到學校的雕塑教室想拿我寄放的工具，未料竟遇到 Couturière 先生，有兩位同學還在上課，看到我來很高興要求把手上的速寫簿給他看，才翻到第一頁就指著畫面說，裸女的頭被紙張所限而縮短，就在旁邊用炭筆另外畫來示範，接下來每一張都被他找出了毛病，不外是些人體和紙張之間的關係，他的構圖觀念比旁人更重視空間，說法和熊秉明頗相似，是學雕刻的人共有的眼力，

在這方面比誰都敏感。

然後翻開教室裡我剛完成的塑像，他看了又看，好久才說，要我送去報名參加今年度的競賽，雖然我的時間已經不多，但還是答應他。臨走他想起一件事，為去年的賀年卡向我致謝，說那麼特殊的卡片，他們全家人都十分喜歡，其實我並沒有寄什麼給他，一定是記錯了，那卡片是別人寄的，只因為全班僅我一個是東方人，所以便認定寄的人是我。

每次和法國人談藝術的問題，由於語言不能完全掌握，必須憑想像去捕捉，這一來回到家想記下當時的對話，多半得憑空寫出一大堆，才能把意思補全，最後是他說的還是我說的，已無法辨識。日後再讀又引導我再去思考，把問題推展得廣泛，在國外學習大概這一點是最大好處。

第二天決定去拜訪熊秉明，一年前他已搬離先前使用的工作室來到更遠的郊外。我和一位法國女友前往，約一小時的路程才到達他住的村莊，看到他有這樣的工作空間和住家環境著實令人羨慕。他已在庭院擺好桌椅準備和我們一起喝下午茶，談到雕刻的問題，他問我對羅丹有沒有更進一步看法，我回答已經好久不去想到羅丹了。他沉思約半分鐘後才說：「羅丹還是值得再去看看，你已經看過後來的其他雕刻家，回頭看羅丹必能看得更多。」這話是經過一番思考才說的，必有他的道理。不過此時我滿腦子想的不是新

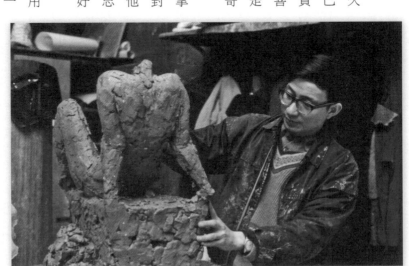

1967年，巴黎美院Conturiére先生的雕塑教室裡上課情形。

潮就是前衛，對他的羅丹論無法作任何回應。後來他在臺灣發表的文章，所談雖然不是羅丹就是蒙娜麗莎，仍然可以讀出他以現代的角度分析古典作品，就像他在《歐洲雜誌》寫傑克梅第（Giacometti），從雕刻提出存在主義的看法。接著又談到幾何構成的雕刻造型，我表示這種作品不能感動人，而他說能夠切割到精準的程度就是一種感動，和羅丹是兩種不同感動，顯然他的思維更為寬廣，更能體會出現代人的感動。回家途中我腦子裡一值思考著熊秉明說的話，他雖不是個長篇大論的演說家，但說出來的每一句話都經過一番深思，這點是他和彭萬墀的最大不同。

與我同來的珍妮小姐知道我為了這些問題解不開，故意問我：「從西洋雕刻史看下來，由簡單慢慢複雜化，然後又從複雜而簡化，你說現在是不是到了最簡化的時候，還有更簡化的空間嗎？」

「對，我一個下午把簡化和感動放在一起想，所以才為自己的思考打了結。我說給熊秉明聽，他很輕鬆回我：『這就是生活，繼續過下去就是人生！』」

「你好像說對了，又像沒有把話說清楚！」

「算了，這問題我會放在心上，慢慢地釐清，以後有的是時間…」

此時又想起，兩年前剛到餐館打工，做得很辛苦實在不想做下去，每天回家路上就盤算著明天找個理由向老闆辭去工作，等第二天上班不知怎麼又把辭工的事忍下來，直到飯店打烊都沒有說出口。如此日復一日，一做就兩年，辭職的話也在心裡憋了兩年。

將之講給珍妮聽，她說：「不想活的人比誰都活得更長，想活的人最怕沒有明天，法國人都這麼說，不知你是哪一種人！」

「離鄉的人都把明天放在自己故鄉，而我把法國當作是我藝術的故鄉，所以就在此地等待明天…」

珍妮小姐提醒我，下週五學校老師阿拉姆（Alam）先生就要在現代美術館舉行個展，但星期二我就

要離開，看不到他的開幕禮，這位老師的作品雖然十分熟悉，但他本人却從來沒有見過，這回又錯過與他見面的機會。

第二天我和日本同學小久保，泰國來的阿布利嘉乘公車路過Iena廣場，小久保在這裡下車時順便問我想不想去看阿拉姆，我一聽馬上跟著一起下去，因不遠就是現代美術館，到達時起重機正忙著搬動從木箱裡移出來的大理石雕，另一邊有兩件作品已經擺好位置，尺寸有兩個人高度，一名四十來歲中年人正拿著相機拍照，看到我就走過來，要我替他和雕刻一起拍一張，並說這是他雕的，交談幾句之後發覺他的法語很不靈光，怎會是阿拉姆先生，越看越覺得他像有阿拉伯血統的南歐人，口音帶著很濃的義大利腔調。小久保用日語告訴我：「沒有錯，石頭是他雕的，但他不是作者，你懂嗎？」他這一提醒，我很快就明白，原來阿拉姆的作品在義大利製作，這位先生就是替他操刀的師傅，當然是他親手雕成的。

義大利人拿出三張小相片，裡頭的人更小，誰是阿拉姆一看就認出來，藝術家和石雕工人畢竟不同，然後又從口袋取出一張剪報，是義大利報紙的報導，上面的圖片是阿拉姆個人在作品進行中所拍的，其實也不過手拿槌子裝出捶打模樣，真正打石頭的是眼前這位先生。看到此我笑了起來，告訴小久保：「你看，這兩個人都在騙人⋯」沒說完，對方替我說下去：「雕的人假裝自己是作者，作者又裝得像自己在雕，哈哈哈！」這一幕是我巴黎期間難得的一段有趣回憶。

蘇朝棟在巴士站送我離開巴黎

我在餐廳當跑堂的工作直到離開法國的前兩天才辭去，這餐廳的名字好久都想不起來，今晨忽然間想起叫「南京酒家」，老闆是香港來的溫州人叫陳志高，才二十三歲就獨資開這家店，廣告做得好，許多遊客都拿著英文的旅遊指南前來，他特別叮嚀跑堂只要是說英語的就要在菜單上做個「*」字號，

廚房會多加點糖在豬肉裡，近年來能吸引美國客人，就是靠幾道超甜京都排骨和咕咾肉，最後一天，老闆在下班之前拿了一瓶香水和一件白襯衫送我。我告訴他到美國僅一個月，很快就會回來，他怎麼也不信，說：「從來沒聽過有人去了美國又飛回來的。」廚房裡有人聽了大聲回他：「照你這麼說，去的飛機有人坐，回來的飛機不就沒人坐啦！」我自己也沒把握是否會飛回巴黎，但手上拿的來回機票則是事實。

上飛機的那天，早上天未亮住在四樓的蘇朝棟就下來敲我的門，其實我已經醒來正在打包，他臉上露出來的笑容有些不自在，因昨晚他來聊天本來是為了話別，沒想到兩人為了小事又爭論起來，結果不歡而散。記得是為了一顆原子彈，兩人談到幾乎要爆炸，實在不明白我們之間與原子彈有什麼好爭的，但是蘇朝棟這種人爭的不是那個彈而是情緒，他不高興我直到離開前夕還不肯將紐約的地址告訴他。而我希望一個月後再回巴黎時，只要他肯到機場來接機，那邊的地址根本不重要，但他和陳老闆一樣認定飛過大西洋的臺灣人是不會再回頭的，結果是被他說中了。他陪我一起提著行李，並且堅持要拿又大又重的皮箱，乘地鐵到巴士站，看著我的車子開走才離去。

沒想到這是我和蘇朝棟的最後一次見面，那年冬天就從巴黎傳來他在塞納河溺水身亡的消息。之後陸續有人來紐約，說那一天是全年度最寒冷的天氣，有人看到他把外衣脫掉然後疊得好好地放在岸邊才跳下去，又說一名河釣的黑人在他喊救命時伸手拉他，結果還是被水沖走了。還有另一說：前一天晚上他走過咖啡廳看見幾位臺灣同學在裡面，就走進來，一坐下就發現手上有血，開口說：「黑社會要開殺戒，無緣無故也流血。」

他自從來巴黎之後阿拉伯國家的公費已經沒有，生活全靠家裡每月寄錢給他，已兩個多月沒匯錢來，近日收到匯票竟然是他妹夫的，當年他妹妹要嫁外省人他極力反對過，甚至為此關係決裂，未料有一天要接受對方資助，以他的個性對此必感到羞愧，自己又沒有能力在巴黎生存的情形下才尋此短路，

這不過是外人的猜測，除非本人出面說明，誰說的都不能代表真相。

自從聽到他過世之後，我夢中好幾次看到他平安走過來，很高興去拉他的手，告訴他：「他們說你死了，都是亂講的！」甚至好多年後還是會夢見他，但時間很短，好像只為了證明他沒有死。

當他生活困難的時候，和其他留學生一樣經人介紹到餐廳打工，可惜每回做不到一個月，還來不及領薪水就與老闆鬧意見。有一次他把客人點的菜用法語轉告大廚，炒出來的菜發現不是客人要的，廚師笑他法文不通也來留學，第二天他帶了一本書找大廚，要他唸一段來聽，看是誰的法文行，大廚根本不理會，跑去對老闆說：「是他離開還是我離開。」結果當然要他離開。這類的事一再發生在他身上，令他深深感到自己不像別人有謀生能力，當一個人在這情形下，和梵谷一樣就覺得自己失去了再活下去的意義，這是我的臆測。

我離開巴黎之後，也是學美術的柯秀吉搬來住進我的房間，據說那一陣子三天兩頭巴黎警察找他去認屍，他才知道平靜優雅的塞納河竟有那麼多冤死的屍體，多半已無法辨認，只能憑身高和毛髮顏色，簽下認屍證明，這事發生在臺灣社會或是件小事，但在留學生領域裡是大事，以後幾十年間經常有人提起，越說就有越多故事，好好去整理，必將蘇朝棟形容得更傳奇。

飛機從比利時布魯塞爾機場起飛，和太陽同一方向西行，這是一架老舊的螺旋槳飛機，機身窄小，座位擁擠，起飛不久因為早上起得早很快旅客一個個都睡著了，我又想起蘇朝棟，他的手還沒有揮兩下就把頭轉開跟在送行人後面走了，我看著他直到身影消失不見。

想起第一次見到他是在盧森堡公園對面的咖啡廳門口，我和廖修平夫婦走在一起，突然有人大聲用日語喊「修平」，一看是我不認識的人，只和廖修平交談幾句話就走了，若是老朋友為何在老遠的巴黎重逢只幾句話就告別，而且看都不看一眼站在旁邊的我，此人實難以理解。又一次，我和日本來的郭秀美正跨過車道走向巴黎歌劇院的入口，看到他迎面過來，意外伸出手與我相握，一句話也沒說又大步

跨過馬路而去。幾天後終於在學生宿舍會客廳與他第一次交談，開口就說：「那天和你一起過街的女孩住在我家附近。」僅給我這訊息，沒有說什麼就走開了。另一回是在駐法大使姚淇清的會議室，那天大家被通知前來，說是臺灣行政院副院長想與學生懇談。當他說到不久前發生的金飯碗、香蕉、黃豆之類的貪污案，副院長的解釋是：全世界任何時代都有貪污，只看政府有沒有查辦，不查不辦或只查不辦的政府都不是好政府，我們的政府不但查而且要辦，這足以證明中華民國的政府是好的。此時蘇朝棟在底下對旁邊的人說：「國民黨推翻滿清是因為滿清貪污，結果自己貪污，然後才來查辦，難道憑這一點就表示自己比滿清政府好！」聲音雖小，大家都聽到了，在座的大人物應該也聽到。

散會後和我一起走出代表處，又再提起郭秀美：「那個住在我家隔壁的女孩子會說日本話，喜歡打扮，不過看起來像木頭人。」本想再說什麼，有人過來，就不再說下去。

飛機在大西洋上空飛翔已將近四小時，這是我第二次坐飛機，兩次都是螺旋槳推動的老式飛機，第一次在我大學二年級暑假，跟著吳登祥乘公路局汽車由蘇花公路經花蓮到台東，玩了兩星期，臨走前遇到颱風山路不通，只好搭飛機到高雄，是我頭一回從天空看臺灣，在心裡畫出臺灣尾的地圖。這次飛越大西洋的天空，低頭所見茫茫一片海洋，什麼圖形都沒有，只知道自己在地球上移位，時而看見飛機的影子在海面滑行，雖然已飛上高空，依然感覺不到自己離開了地球。

這時候是臺灣的颱風季節，上機之前才聽說強烈颱風逼近臺灣海域，未知目前是否已登陸。幾年前，八七水災所見的災情一再出現眼前，有句話說：「人離開家園的土地，離開不了家園的苦難」，莫非這便是人性！據說紐約和台北的時間相差正好十二小時，紐約午夜十二點鐘是台北的正中午，從紐約穿過地球出去就是台北，換句話說，我前往的地方是離開家最遠的地方，有一天想回家又要飛越半個地球，卻不知還得等幾年才回得了家，對我而言時間和空間的距離錯綜複雜，早已不知如何來計算。

坐在我旁邊是一個帶有德國口音的女孩子，上飛機之後就拿一本《筆記電影》翻閱著，封面印有

日本電影《東京物語》的劇照，導演小津安二郎因為這雜誌的介紹而家喻戶曉，從法國而紅回日本，是我在巴黎電影圖書館邊看邊學習的過程中最後才認識到的一位導演。

不知幾時起，她和右邊那位黑人開始聊天，先是在談電影，又變成國際間的政治，然後談到人種問題，不知怎麼話題竟轉到巴黎學生運動，兩人一致反對法國學生的主張，他倆竟是５月學潮以來我難得遇到的戴高樂派，不過，兩人才剛槍口一致指責學生，很快又發生意見分歧，一個認為學生所以有激進行為是因為美國人在背後煽火，另一個則說是中國共產黨近年來不斷輸入毛澤東思想，鼓動以革命手段達成奪權的目的。爭了好一陣子又出現大和諧，共同認為法國的大革命思想已經老舊，年輕人沿用曾祖父的一套，太沒創意，只求目的沒有手段，只知在大街上唱歌遊行，最後是學生自己玩累了回家休息……。說到此兩人開始有了笑聲，那黑女人笑起來特別響亮，最適合上街去喊口號。此時我注意到她話裡常提及「我父親」怎樣說，原來她是里昂警察局一位警官的女兒，家族裡好幾人在警界服務，一位表哥在示威運動中被學生的石頭打傷，還躺在醫院裡。已經兩個月過去，參與者該關的還在牢裡，該逐的已趕出國外，但願這些害蟲掃除乾淨之後，就再也聽不到反對的聲音。「太高估群眾或太低估群眾都是不正確的，善於利用群眾才是最有智慧的政治家。」黑女人如是轉述她父親的話，我聽了心裡暗罵：「這些反動派！」

德國女孩又開始翻閱她的電影筆記，讀的還是原先那一頁，換是別人，在這段時間至少讀完三遍，而她仍然沒有翻過一頁，那黑女孩好像暈機，頻頻越過我身前走進洗手間好久才出來，靠近時身上一股酸味，我也跟著反胃，不知又隔了多久，聽到有人打呼，兩個女孩都睡著了。

才剛閉上眼睛突然想起有一回去電影院看中國影片《白毛女》，進去之後才發覺裡頭一大半是中國留學生和學中文的法國學生，利用欣賞中國電影的機會互相交流。與我同來的李慶堂是中國（臺灣）同學會會長和久居日本的香港學生蔣保熙，為了不讓旁人誤以為我們是場內的「第三勢力」，決定進場

之後以日語交談，靜坐在後排角落裡。《白毛女》是早年共產黨起家時作宣傳的舞台劇，後來改編成黑白電影，這種劇情對我們或法國人已沒有什麼可感動的，演完後我們已起身要離去，前排有人大聲要大家留下來，接著是中國留法同學會會長上台，不是李慶堂而是真正來自中國的留學生，開始用北京話發表，簡短有力的演說，說完便指名要同學表演，一個接著一個有舞劍、唱歌、跳舞、說笑話，最多的是朗誦毛主席，陳毅、江青的詩，上台時邁步向前，站定之後還做出樣板戲的姿勢，不分男女都是雄糾糾氣昂昂，看似一人當關萬夫莫敵的勇士。若是臺灣的同學會裡要一個人出來表演絕不會那麼乾脆，上台的動作也見不到如此之強勢，不管他們的祖先從哪裡來，共產黨努力改造之下如今已經是兩種不同民族了！接下來是法國學生全體合唱〈國際歌〉，聽來像是法蘭西民謠，等中國學生加入一起唱時，氣勢就展現出來，把同樣的歌唱成了軍歌，「從歌可聽出一個民族的精神」蔣保熙輕聲對我說，純因心裡有感而發，這場電影我們三人偷偷前來，不敢對任何人提起看戲的事，想不到四十年後還留著這麼清楚的記憶，這就是「新中國」給我的第一個印象。

國民黨和共產黨的戰爭到了60年代已可定位為思想戰，兩邊都努力對人民加強洗腦，一方面神化自己的領袖，另方面醜化對方，所以在國民黨教育下，過去所謂的錦繡河山變成了人間地獄的鐵幕，可惜留學生來到國外還相信這一套的人並不多。但中國來的學生則不同，在學語文的課堂上造句寫出「毛主席的恩典像天上的甘露一滴滴地滋潤我的心田」，臺灣學生再怎樣也寫不出這麼肉麻的句子。

飛機到達紐約機場時，由於在很遠的跑道著陸，又要乘交通車轉送到檢查站，排在很長的隊裡，等通關之後時間已拖了兩個多小時，還好徐孝友在出口處一眼看到我已在招手，他本來英語就很不錯，上了計程車聽他和司機之間對話，一口流利英語很是令人羨慕。

紐約格林威治村街道。

村 4
（紐約）

飛　在我頭頂上
飛　在我腳底下
飛　從我眼前晃過
是我在飛　原來只是我
都是我　在心裡想飛

木匠爲達文西打造雙翼
也不知是鳥在飛還是翅膀想飛
天才的密碼裡　飛等於展開的翅膀
密密麻麻寫出來飛的道理
最後只讓理論飛上天去

有了理論　達文西的翅膀硬了
木匠鐵鏈輕輕提起重重放下
三百年後
野外山坡上　沒有翅膀的人們
一條布巾張開　像鳥已經飛上天

美國／一個熟悉又陌生的國度

從比京布魯塞爾機場出發經過十四小時飛行，到了大西洋另一端的紐約，太陽依然高高掛在天際。見到前來接機的徐孝游，他嘴裡一直埋怨，在機場裡到處問不到我這個班機的航空公司，因這是短期間成立的暑期學生包機，降落地點在較遠靠郊區的地方，出關時較預定時間晚了一小時，怪不得老徐會急得發火。見面後他僱了計程車，黑人司機一直和老徐討論行程，只聽到老徐不停地說：「簡單，簡單，別擔心！」接近紐約時眼前所見第一個印象是個粗獷的城市，甚至還帶著幾分野性，常聽人說的摩天大廈，高高聳起感覺有點冰冷，從城市外圍看過去，令人覺得是一群矮小陳舊的磚房圍繞著水泥建築的高樓大廈，不像巴黎市街那麼和諧有秩序，更比不上巴黎的優雅氣質。進城之後，由於老徐住的是布隆克斯區，要經過黑人聚居的哈林區，街道的髒亂破舊看了有幾分怕人，只是沒有五花八門鮮麗艷俗的招牌，和臺灣一比還是有它獨特的吸引人之處，日久之後對環境已經習慣，便覺得這才更像是畫家工作的地方。

老徐的房子在我看來相當寬闊，這樣的空間十分適合於作畫，但他一直把心用在賣畫賺錢，大概在臺灣窮怕了的關係，一到美國發現這裡是賺錢的地方，就認為什麼畫能賣就畫什麼畫。他找到了一種技巧，把紙弄縐了之後利用水性顏料潑灑上去，將之鋪平，照著圖樣裁剪成幾塊，每塊自成一幅圖畫，略加修改，簽上名字就可以賣了。在美國一年到頭各個鄉鎮都有露天的戶外展，通常以工藝品為主，價錢不高的作品很容易就賣得出去，與老徐同時跑戶外展的還有一位五十來歲的老龐，兩人的風格及畫法頗相似，美國人來買畫時就會問及誰是誰的老師，不用說，年老的當然是年輕人的老師，老師的畫比學生要貴些是當然的，這當中就有種種不愉快的事發生。這一陣子老徐的心裡一定很不平衡，因為他被老同學看到藝術家最沒有尊嚴的一面，所以言行和過去學生時代出現相當差異，我們見面幾乎不曾談過

藝術。我剛到美國不久就遇到這些與藝術無關只與賣畫有關的事，而我來此的目的又是為了賣畫賺錢，只要能賺得一千美元就可以回去生活一年，因此老徐在各地跑單幫的工作又不得不跟，這種活畢竟不是我長久幹的，只跟他跑了幾回就自動放棄了，也真佩服像他如此有志氣對藝術狂熱的人，能堅持一輩子！

接著就到華盛頓找在世界銀行任職的中學同學羅平章，他太太程明琤是耶魯大學出來的，有一個女兒叫妞妞，剛從臺灣接來不久，正在學英語，這裡不像紐約有大畫廊，我把版畫到處給他們看，有的零賣，有的寄賣，也有訂一整版，很快就籌到我預計中的數目一千美元，這時我心越來越大，又在費城和巴爾的摩兩地賣出一些。這只是開始，所以不計較多少錢，最可惜的是從巴黎帶來三十張水彩寫生作品，在幾家畫廊寄賣之後，只拿到一部分的錢，如今錢也沒有畫也沒有，每想到此就感到疼惜。

在巴黎時已與羅平章、程明琤夫婦一起遊覽美術館和凡爾賽宮。羅平章在高中時代成績一直是全班第一名，也不知道他的書是怎麼讀的，英文學得那麼好，連音樂、美術和體育都極優秀，後來保送台大政治系，追上文學院最漂亮的程明琤，來巴黎時她告訴我自己是在此地出生的巴黎人。由於對藝術都有興趣，所以我來他們家很受歡迎，不上班時就開車載我去街上找畫廊，大約停留十來天才回紐約。

華盛頓的國家畫廊和紐約的大都會美術館，都是收藏甚豐的一流美術館，雖然在巴黎羅浮宮已經看得夠多的好作品，來到這裡才知還有這麼多沒有看過，美國實在沒有白來！過去我對美國始終抱著偏見，認為不過是個依賴政治和經濟力自我壯大的國家，來了之後才看到這兩百年來大量收集世界各地文物所費的心力，與中國藝術品大量流失情形相比之下，這個新興國家的朝氣和潛力絕非其他國度所能及。尤其是普普藝術興起以來，世人看到的是他們對自我文化肯定的勇氣，相對於歐洲人對蒙娜麗莎典雅型女郎的崇拜，推出屬於美國性格的肉彈瑪麗蓮夢露，以地下風掀開裙子的大動作與蒙娜麗莎若隱若現的靜態微笑相對照，塑造出不同時代偶像型的女性美，使得美國人的大膽作風成了20世紀的典型

性格。同樣的對照可以在好來塢的西部片和歐洲古典歌劇；口香糖和雪茄；可口可樂和香檳酒裡看出新大陸的天真粗俗卻充滿無比活力的民族性。毋寧說這是初到美國時所感受到的震撼，此時美國獨立已近兩百年，但是在美術上始終沒有間斷吸取歐洲文化的乳水，直到普普藝術在40年代興起，把民俗性格的典型作為國粹改變了美的價值觀，大幅表現在畫布上，搬進美術館，又寫入美術史，創造美學以自我肯定，這才與歐洲的淵源斷乳，屬於美國人的美術才真正獲得獨立。作為現代的臺灣人面對此必然會思考自己的問題，想到過去有多少和日本相同的命運，而今又有多少與美國走上近似的路，1968年我來到美國所受到的啟示，無可否認，最有意義的就是從文化殖民如何邁向獨立這一點上的覺醒。

來美國之前，在報上看到不斷地發生黑人暴動事件，這是其他國家少見的種族問題，難道是黑色的皮膚就決定了當二等公民的命運？當然不是，應該說他們的祖先曾經是白人的奴隸，只要是奴隸就永世難以翻身，白種人的優越感與在臺灣所遇到的日本人和外省人的情形可以比照來看，一但臺灣人要當家作主時，他們一定不肯放過，有如幾百年前已註定的，讓奴隸反過來主政，傷害了一直是主人的自尊，是無法接受的，臺灣人和黑人一樣在社會上追求平等人權，將是一段艱苦的旅程。

紐約除黑人區，外來新移民居住的地方對我來說就只知道是曼哈頓南端的唐人街，雖然對這裡沒有多大興趣，但每次和友人相約吃飯就一定會到這裡。由於不停地有華人從亞洲各地移入，所以範圍急速在擴大，一位美國朋友和我走在唐人街邊緣大橋下時告訴我，他小時候站在這裡望過去一片沙灘，遠處就是河流，如今恐怕再走十條街才到河邊；又一次和一位老留學生乘地鐵經過紐約城西北端，他指給我看那一帶優雅環境的住屋，說這裡住了一批二次大戰後從上海遷來的高級華人，有的是汪政權的高官，有的是共黨南侵前逃走的企業家和所謂的洋奴買辦，大量運來黃金美鈔，富有的程度僅次於華爾街鉅商。曼哈頓紐約大學附近是格林威治村，也是從前的拉丁區，一度是個有文化氣息的地方，如今已商業化，卻仍然保有大學城的特色。再往南的蘇荷區，這時才剛起步，路過那裡時所見皆是荒廢的廠房，

然而仔細看，每棟建築各有不同的造型，有的甚至整個外牆是用鐵所建成，陸陸續續有幾家畫廊開業，展出流行於一時的照相寫實主義或超寫實主義的作品。由於是倉庫改建的，所以有很大空間可以展示巨大的畫作，美國畫家的作品較巴黎畫家大，是我來紐約之後印象較深也一直想跟進的創作方向。

哈德遜河岸的西貝茲

不久就與先來的巴黎老同學連絡上，第二天，我決定從下城以步行北上到第96街去和他們會面，沒想到紐約城是這麼大，在巴黎從南到北經常在走也不覺得怎樣，這回只走半個紐約就已支持不住，快接近中午時才到達莊裕明家，開門一看幾個相識的同鄉正在打牌，有一個是高中同學黃大銘的弟弟黃石碇，在巴黎時與我交情最好的余榮輝也來了，見到我高高舉起一張椅子作勢要從頭上敲下來，這是他表示歡迎的方式。不久我就在附近的93街租了一間小房間住下來，這裡住的同鄉經常賭錢，聽來好像每賭必贏，就因此非賭不可，大家見面的機會便越來越少。以後還有往來的僅余榮輝一人，他在空軍官校讀過，也開過飛機，在巴黎、紐約開的是價值昂貴的跑車，法語和英語都學得很快，幾年間就能夠順利與人交談。有一陣子他提了007皮箱每天出門直到很晚才回來，他告訴我正在交涉一件南美洲革命團體的協調任務，他用「協調」兩個字，我不懂他的意思，就是懂了也管不了，每回只聽聽就算了，也不知道最後結果如何。又過了許多年，我們在台北再見面，他請巴黎回來的賴東昇、張堅七堂和我在兄弟飯店吃飯，這回他告訴大家在製造一種最快速的客機，起飛之後往上直衝離開地心引力，等地球自轉到一個定點再下降，可省很多飛行時間。又說不久前在花蓮舊機場試飛，被政府禁止，現在菲律賓已經初步批准，很快就可以去試飛了。賴東昇不相信，等余榮輝上廁所時，問張堅七堂，回答竟是：「你聽就是啦！」又隔大約一年，他打電話找我借一千萬元，說要繳納稅金，繳完之後就有幾億，很快便可還錢。

但我連一百萬都沒有的人，這個忙又如何幫得上！造飛機的事，盡管我們懷疑，但有人看過報紙登有他的名字，被警察以非法試飛自製的新型飛機拘留，這麼說來那天他講的一點也不假。這都是1990年代的事，記得在巴黎時，有一個夜晚聽他細說自己的過去，談到他及今還不知道誰是自己的父親，母親也是初中以後才相認。他母親叫省姨，小時候大稻埕辦祭典時走在鑼鼓隊最前方的那個大個子，是地方上重量級的黑道人物，在北投擁有一間美華閣酒家，有關台北的黑道和酒家都是與余榮輝交談之間才頭一次聽來的。

到紐約才一個月，翠萍就來了，她本有計畫要到美國，一位叫趙自珍的好友已在紐約定居，經友人介紹替此地布花設計公司畫圖案，算有了一份收入，就決定住下來。而我原本打算再回巴黎，因有畫廊要代理，又在邁阿密經廖修平介紹於該地現代美術館舉行版畫展，展期排在三個月後，所以又延期居留兩次，律師的建議下就決定辦理永遠居留，於是暫時不回巴黎。這期間有件意外的事，趙自珍的丈夫林樹生不知從哪裡聽來，說我是「搞台獨的」，暗中勸翠萍不要與我交往，又寫信給香港翠萍家，這使翠萍無法留在他們那裡，就搬來與我一起住，不久我們就辦結婚，由余榮輝和他的女友阿丁作證婚人，請幾位台灣同鄉在唐人街餐廳吃一頓飯，我就此在紐約成了家。然後才分別寫信告知各自的家長，為了慎重，我從紐約打長途電話回台北給親生父母，是我出國五年之後打的第一個電話，在那年代要付很高的電話費，除非有大事情，不見有誰會打電話回台北家。那天我告訴家人翠萍一個月薪水等於多少台幣，生活過得很好，生母「查某姑」說：「如果美國生活過得慣就住下去，若住不慣隨時搬回來，在板橋新買了一棟房屋，是要給你住的…」，後來又請三妹淑女寫信給我，再度提到板橋房子的事，還說已用我的名字買下來。雖然並沒有回台的打算，聽到這麼說心裡還是非常感動。二十年後回來，在閒談中本已經忘了的事，突然憶起又隨口問時，每個兄弟的說法都不一樣，令我十分後悔過去了的事情還提出來詢問又有何用！

我的女兒在1969年出生，翠萍為她取名謝暉，因為她母親想想把小孩帶去香港照顧，出生不到三個月就要飛走了，所以取個與「飛」同音的「暉」作她的名字，到香港之後經常錄音寄過來，聽她說話唱歌知道香港的日子過得很快樂，不久已經會說很流利的廣東話了。

岳父馬有為在香港旅行社當總經理，是臺灣政府借旅行社名義辦簽證的機構，他與當時僑委會主委高信的關係特殊，經常跑臺灣、香港之間，不久來了一封信，聽到傳言說我搞台獨，有人在我家看到台獨的標語，台獨人士在我家進出等，規勸我不可做這種背叛祖宗之事。我想所謂的台獨人士指的是余榮輝嗎？有趣的是，盡管他在我面前擺出反國民黨的姿態，反而在背後還有人懷疑他是國民黨派來工作有特殊任務的，除他之外，在紐約我的確還認識不到台獨口號喊得更大聲的臺灣人。至於台獨標語，那是某次在臺灣同鄉會裡有人分發「愛臺灣」的胸章，在一個紅色心形裡面用英文寫著TAIWAN，這就是當時所謂的台獨口號！對國民黨而言，一定要不愛臺灣才是忠貞愛國人士，多麼可笑的想法！更可笑的是如今連香港人都管到臺灣來了。

1969年冬天我搬進哈德遜河邊一棟十四樓高的舊電訊工廠改裝的藝術家之家，叫西貝茲（Westbeth），是通過美術協會推薦申請到的工作室兼住家，我花了很多時間自力去裝潢，以後一再的改裝，還是沒達到理想，工作和生活起居混雜一起，實在很難讓一個家庭過得平靜，尤其有了小孩之後，照顧嬰兒和作版畫令人手忙腳亂。住進西貝茲的第二年，有一位南斯拉夫的畫家發起組織版畫協會，向州政府申請基金，又向樓房管理委員會要來一個空間當版畫工作室，買來石版和銅版的壓印機，以及製作照相版的暗房，這一年來我在普拉特版畫中心（Pratte graphic center）學了些暗房技法，就由我擔任這方面的技術指導。那位南斯拉夫畫家叫山多諸格，他的熱心程度令人佩服，幾乎版畫室的事務都由他一人負責，凡是向基金會申請補助金，發信函交涉在文化中心的展出，發布消息給報社刊登，邀請專家前來示範指導都是他在做。整個西貝茲住有各行各業如畫家、音樂家、雕刻家、攝影家、戲劇家、

居住紐約期間從1969年冬到1995年所住的西貝茲藝術家之家,在紐約哈德遜河岸之格林威治村旁。

詩人、建築師等,除了戲劇界人士每天有演出,版畫工作室的活動可說是最活躍的。一直讓我感到可惜的是西貝茲建築本身有很多可利用的空間,開始時的設計包括餐廳、郵局、銀行、托兒所、健身房、小戲院、會議廳,以及對外出租的工作室及畫廊,這些都斷斷續續成立而又關閉,沒有一樣能持久。只有住進來的藝術家很少看到再搬出去的,租金從三百六十美元起,十年後這附近的其他大樓已漲到兩千元月租時,這裡還只收五百七十元左右,怪不得沒有人願意離開。從1969年西貝茲剛創立時,這一帶還荒蕪一片,有一條舊鐵路貫通建築物的東側,早年供碼頭運貨之用,如今海運已經衰微,哈德遜河沿岸的碼頭幾乎全數荒廢,連帶使這附近的倉庫沒有使用價值。近年從西貝茲開始帶起改建的風氣,把舊建築改變成高級的住屋,在街道上可看到停著百萬元的昂貴名車,晚上派對穿晚禮服的貴婦由司機打開車門走出來,圍觀的路人指指點點說這些都是名人。

紐約美術界的東方人

在西貝茲住的有五名日本人、一名韓國人、兩名華人,日本畫家有三個是做版畫的,一位梅村利三郎以絹印版畫為主,交遊甚廣,家裡經常宴客,日本美術界人士路過紐約多半受邀來這裡吃一頓飯,因此我得以認識到當代的幾位名家;另一位小久保是個溫文有禮的紳士,作品以黑、白、灰為主,帶有

西貝茲於1969年新設版畫工作室，有石版和銅版兩種壓印機及最新式之暗房設備，我在此當暗房技法指導。

1969年剛到紐約時，我利用西貝茲的工作室製作以椅子為主題的系列作品，為期兩年。

幾分觀念性的語彙，言談頗具哲理。有一年楊英風來訪時，我特地引見，兩人談了很久，最後留他吃了

午飯才離開；古川是廖修平帶來見我的，已經五十幾歲的人看來才只有三十出頭，大戰期間當過海軍，

身體瘦小但十分結實，聚會時常表演倒立以娛客人，他的作品也是黑白兩色，而且刻意利用視覺上的錯

覺製造立體效果，五十歲結婚生子，每天像抱孫子般在庭院散步，還有叫三木的，以大型雕刻製作耳

朵，日本朋友都說是「三木之耳」（Miki no mimi），作品在巴黎近代美術館的「當代日本美術」中展出

過，不知何故在1970時突然自殺；又有一位做石雕的大胖子，一度在大學裡任教，由於畫廊替他賣了些

作品，就辭去教職全心當藝術家，搬進西貝茲不到兩年遇到不景氣，想回學校時只好全家搬回日本。

一位韓國人叫白南準，起初我以為他是日本人，因他是東大哲學系畢業，有很多日本朋友，娶

的太太也是日本藝術家，有一次在電梯裡遇見，我問他做的是哪方面的媒材，他說：錄像藝術（Video

art），1969年之際這種科技的藝術對我還很生疏，回家查了書才知道是怎麼回事。不久白南準搬出西貝

茲，在惠特尼美術館辦了個展，成了當代紐約藝壇很受肯定的青年藝術家，也曾受邀在台北美術館展

出，臺灣美術界對他並不陌生。兩位華人畫家一位叫龐曾瀛，是北平藝專郭柏川的學生，來臺灣後任教

於台北第一女中，我大四那年到中學實習時參觀過他授課，因有人傍聽的關係，特地把小小一個課題反

覆地說明，變成是說給旁聽者聽而不是在上課。我大學三年級有一天他帶一位學生李明明來孫多慈畫室

學畫，又常親自來畫室指導，我在一旁靜靜聽他說，他的道理太難懂，即使李明明也不見得能聽懂多

少。在紐約他的風格是畫在棉紙上的半抽象水墨畫，畫中反而看不出如他嘴裡說的大道理。另一位是丁

雄泉，是個才高氣傲的畫家，搬進西貝茲時他的風流畫才剛在嘗試中，作畫的大膽作風不管誰看了都會

驚嘆，後來有兩個臺灣來的畫家成天跟隨在他後面，一起遊巴黎、香港和臺灣，丁雄泉以老大哥大方為

他們出旅費，那種有小弟們跟隨的大師性格，在臺灣自稱是三劍客的老大，另兩位到底是誰，幾個人爭

來爭去，林揖光、陳昭宏、黃志超、林恆立、費明杰…每個都有資格當老二和老三，不管是誰，丁雄泉

永遠是老大，這是他所以了不起的地方。

在《我所看到的上一代》書中，我寫到趙春翔，沒有寫龐曾瀛，這麼做沒有人有意見，當年兩個人在紐約爭吵不休，為的是藝術的成就後人將如何肯定。四十年過去，出現了適當的時空距離得以好好地觀看兩位前輩時，我毫不猶豫選擇了趙春翔，丁雄泉有一次告訴我：「老龐畫了太多對這一生成就毫無幫助的畫。」如今想來真是一針見血。他說趙春翔時十分客氣，只認為他不該把老龐拿來和自己比，要比就找馬諦斯比，比贏了是贏，比輸了也贏，這話可謂金玉良言，可惜老趙沒有聽進去。不知什麼時候老丁聽人說我在寫臺灣的美術史，在路上碰到了他喊住我，只說那麼一句話：「寫歷史要知道如何塑造歷史的美感！」初聽之下我並不同意，認為寫歷史要知道如何批判歷史與美感無關，以後寫得越多，才了解他說這句話的用意。他還聽說我在美國搞台獨，作為一個在美國的中國人，哪知道還有所謂外省人不認為自己是臺灣人，永遠以「外省人」而滿足。二十年後外省人又跑到中國大陸定居，被大陸人稱為「台胞」。

「每個人都要追求生命的獨立，臺灣人當然更要獨立！」他的了解裡所有住在臺灣的人都是臺灣人，哪

紐約有位著名收藏家王季遷（紀千），1968年以兩萬多美金為自己畫作印了一本精裝畫冊，他畫的也是抽象水墨畫。在美國水彩畫協會有崇高地位的程及，晚年之後也畫類似的抽象畫，加上龐曾瀛、徐孝游、鍾金鈎等一大票華人畫家走的都是相同的路，也就是50年代在孫多慈畫室從幻燈片裡看到的曾幼荷和丁雄泉的中國風水墨畫，從紐約的華裔畫家多少可以看出日後臺灣水墨畫的源流。當中只有趙春翔的樣貌略有不同，這種不同正好突顯出「歷史的美感」，若由我寫這一段的歷史，趙春翔的評價必超過其他幾位，至少目前為止，我的眼界看到的只到這個層面。

我利用西貝茲版畫工作室裡的工具和材料製作銅版畫和絹印，因獲得消息說紐約現代美術館的版畫素描資料室，有收藏版畫的經費，我就打電話約好時間，把巴黎所作的「玻璃箱與嬰兒」系列帶去

1970年全國美展在歷史博物館舉行，謝里法版畫作品獲第一名，由三妹呂淑女代表出席領獎，左邊藍榮賢作品是水彩第三名。

給他們看，先是選了七件，通過第一次評選後，退給我兩件，又隔好一陣，來電話通知我再去，這回也退還兩件，這才問我價錢，那時候只要美術館願意收藏不給錢我都願意，所以回答任何價錢都無所謂，和我接洽的是一位會說法語的美國小姐，她想一想就拿一張別人的報價單給我看，上面寫著80美金，我很滿意點點頭，於是就成交了。支票在一個月後收到，但一直不敢宣揚怕人家要我請客，這一陣子我的確很小氣，沒有多餘的錢作應酬，只想多花時間做版畫，以後或許可以靠賣版畫過生活，除了銅版我又做絹印，也學了暗房沖洗的照像版技巧，有空就提著畫到各地給畫廊看，每月只要能賣出一兩幅生活就過得去，心便逐漸安定下來。

1970年我的版畫作品在臺灣的全國美術展覽獲得第一名，這件作品是贈送給馬白水老師的，他收到時正逢

全國美展徵件，就將它送去，結果幸運得了獎。那時在臺灣還沒有強有力的競爭者，我在巴黎、紐約兩地長時間學習新的版畫技法，能夠得獎想想也是應該的，並沒有太高興。但還是通知台北家人代為領獎，一個月後寄來一張三妹淑女手拿獎杯站在作品前面所拍的相片，接著由於得獎的關係有了更多機緣與島內美術界聯絡，便有人鼓勵我將作品寄回去舉辦畫展，台北家人也更有意願幫忙。那時小弟理陽剛當兵回來，有較多時間做跑腿的工作，先從師大老師拜訪起，孫多慈、馬白水、袁樞真、陳慧坤、廖繼春等，還有從美國回來不久的顧獻樑教授，理陽拿我的信去找他時，他說：「我這個人不隨便幫人寫文

章的，這回不一樣⋯。」從頭到尾他幫了很大的忙。那時候住在美國的華裔畫家都說願獻樑回臺灣是受邀就任台北美術館的館長，但日子一天天過去，直到他逝世，台北都還沒有美術館，一時之間又找不到適當的館長人選，我不得不為他的早逝感到可惜。畫展正在籌備時，住在我樓上的龐曾瀛有意想為我寫一篇介紹文章，又遲遲不見他落筆。後來又託台北的王秀雄，他是剛由東京留學回國任教的同班同學，希望他寫文章，起先在信中一口答應，隨後就沒有下文。龐曾瀛最後還是寫了登在姚夢谷為國立歷史博物館編的《藝壇》月刊，雜誌寄來的同時還附了一封信，有一句話龐曾瀛唸給我聽：「⋯我是頭頂著雷把這篇文章登出來的。」他這麼說，我一聽就知道是什麼意思，原來國內已開始傳言我在美國「搞台獨」了。

臺灣來的「雲上の人」

1960年代海外臺灣留學生多數才二十來歲，對國民黨的獨裁政權外省人和本省人一樣經常有強烈的批評，許多外省人在臺灣已沒有親人，可自由自在地大鳴大放，只是國家認同上對中國尚難以割捨，尤其被國民黨封鎖在鐵幕裡的社會主義新中國，對青年人有更大吸引力，當作是中國未來唯一的希望，自己沒有能力救臺灣的情形下，只有期待對岸前來解放。然而幾代以來在臺灣出生長大的我們，經過日本的統治，對歷史的看法和中國的認同並不完全一樣的，認為居住在這島上的人一直在被出賣，命運如果不能掌握在自己手上，臺灣永遠是從一個國家轉送給另一個國家，每一代做的都是不同國家的國民，所謂的「台獨」其實就是自救運動，要靠自己的力量決定未來命運，「香港人」眼中所謂的「背叛祖宗」，在臺灣人（包括外省人）看來不值一駁，所以我沒有向翠萍的父母作任何解釋。

日子久了之後，在紐約認識的同鄉越來越多，從談話中得知正如傳言海外有一個台獨組織叫臺灣

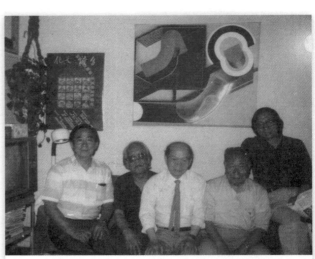

1985年臺灣畫壇前輩左起：何文杞、張萬傳、張義雄、洪瑞麟受美國臺灣同鄉會之邀來美巡迴訪問，合影於謝里法（右）畫室。

獨立聯盟，各地的臺灣同鄉會可視為聯盟的外圍組織，雖然我在島內早已被傳言說成台獨的人，但真正對海外臺灣人自救運動有所了解則是1970年以後的事。那一年我得知大紐約區臺灣同鄉會的新年聯歡會在上城一間中學裡舉行，便前往參加。這活動大約分成三個區塊在進行，一個是交誼的地方，一個是年輕人跳舞的場所，還有是政治性的座談，我一來就選擇這個人數最少的座談會，進來時正好聽到主持人在說：「我剛剛數了一下，前來參加的同鄉有五十六位，比去年多了二十幾位，這是一種進步，雖然有一千人出席同鄉會，相較之下是少數中的少數，只要人數年年在增加，我們就有希望…」發言的這位是在長島一間大學任教的林榮勳教授，台語已經說得不太好，所以主要還是以英語發言。接著是陳

比德教授，他也是以英語演講，自我介紹時用北京話說：「我是陳隆志的uncle（叔叔），是道道地地的臺灣人。」最後才是陳隆志上台，他的台語及說話的內容都是一流的，在巴黎時就聽說他和陳東璧兩位在耶魯大學拿到博士後以英文合寫一本書談論臺灣的前途，其中一段談到獨立建國之後應以目前大多數人使用的中國北京話為國語，所以現場便有人提出來詢問真正的理由何在。還有人說聯盟領導人在同鄉裡頭如同「雲上之人」（用日語），平時很難見得到。還有人以調皮的語氣說，臺灣人說話粗魯一點，乃是民族性，他父親和友人交談都是三字經，很有臺灣味，聽來很親切，要求只說英語的陳比德「幹」一聲給大家聽聽看，陳教授毫不猶豫真的就「幹」了一聲。回想起來他說的臺灣話和今天馬英九

頗相似，可見雖然有臺灣心，但與臺灣已經相當生疏，我心裡還是非常高興能夠見到真正的台獨人士林榮勳、陳比德和陳隆志，可惜一直沒機緣與他們交談。那天所說的在我聽來代表的是臺灣知識分子的良知，會後我分得幾塊塑膠製成印有「我愛臺灣」的胸章，回來掛在書桌前的牆上，日後成為搞台獨的證據，是當初始料未及的。

「盤古」說我背叛祖宗

有一天我在唐人街買到一本香港出版的《盤古》月刊，有一篇文章在罵紐約的台獨，香港式的幽默刻意把「台獨」寫成「台毒」，我買回一看，發行人竟是我大學時代經常一起踢球的文寶樓，文章作者用的是筆名，嘲笑曼哈頓臺灣同鄉集資所創的福爾摩莎俱樂部為「忽而剝衫」，說法也很幽默，我寫一封信找文寶樓討論，他也覺得刊登這種文章不恰當，但信裡我們都沒有直接觸及台獨問題。這陣子住在巴黎的陳錦芳經常飛來紐約，他告訴我目前擔任世界臺灣同鄉會會長郭榮桔的特別助理，以後每次街頭遊行抗議國民黨在島內逮捕異議分子，就找我印標語，以絹印的技術將他寫的文字印成數百份做成旗幟，我也找來大學同班的吳登祥一起幫忙。有時陳錦芳會邀我在遊行中帶相機去拍照，但仍然不放心我，遊行一結束就把底片全數取走怕流落在外，而我也在這時見到了彭明敏、張燦鍙等台獨聯盟領導人，一樣沒有機會交談，我仍然是這圈子的外人。

遊行回來我和翠萍談起今天的經過，她說：「從今以後你就是不折不扣的台獨人士。」我說：「這不就背叛祖宗了嗎？」她回答：「也許你是臺灣島上的原始人，和我不同祖宗，就不算背叛了。」她所以這麼說是因為一位香港朋友要娶臺灣小姐，家裡反對的理由竟說她是臺灣島的原始人，祖先殺人頭祭神，寧願他討個黑人做老婆也不要這種沒文化的人進家門，這故事在我們之間傳為笑話，其實多少有其

真實的一面，當年漢人渡海來台全是男丁，是娶了原住民才有後代，我身上流著多少成分漢人的血液才算背叛祖宗，以後這都會成為有趣的議題。

到紐約的最初幾年，由於住在西貝茲，和各國人士交往的機會多，相對地與臺灣來的畫家很少相聚，有一天我到百老匯大街的舊書店買書，路過第五大道時迎面有人騎單車過來，是巴黎相識的夏陽，我們就站在路旁聊了一陣子才分手。以後到唐人街買菜或到蘇荷看畫廊，有多餘時間就去敲他家的門，在那裡遇到秦松、姚慶章、黃志超、韓湘寧、吳光叔、林揖光等。夏陽和秦松年齡相近，已經四十出頭，都還沒有固定畫廊，夏陽憑過去繪畫技法上的經驗替人修補古董，過生活已沒有問題，但必須長時間留在家裡工作，這緣故繪畫的朋友在不妨礙他做事的情況下都會跑來找他聊天，好幾次我傍晚來了之後就留下來吃宵夜又聊到天亮才回家，他也從頭到尾奉陪，累了時拿起濕毛巾在臉上抹幾下，再泡一壺濃茶也不倒入茶杯，拿起來就灌進肚裡提神，對這些來訪者的騷擾從來沒有怨言，他家成了最受歡迎全天候的會客廳。第一次去他家看到做了一個大勳章，所以把它做出來滿足自己，我說在一家畫廊裡看到有人做了大勳章，而且已經展出來了，他一聽就說：「算了，不做了。」令我有些後悔不該說這話，任由他做出來，也許很不一樣也說不定。不久他就轉向照像寫實的繪畫，把拍攝速度放慢，讓人形在鏡頭前滑過去產生流動感，其餘背後的景物和普通照像寫實並無兩樣，但已經強調了攝影鏡頭的功能，借此分辨人的肉眼和相機物眼捕捉到的不同之處，憑這作品他打進蘇荷畫廊，每年舉辦一次展出，成為一名專業畫家。

相較之下，秦松在藝術上的才華並不亞於夏陽，差別是秦松沒有捉準屬於他該發揮的路線，幾個過程一而再跳躍著度過。對此，亦有人認為是臺灣當時的畫壇聲望拖累了他，到紐約之後以一名普通畫家從零開始，無異要一名將軍換個地方又從小兵當起，不論在身心都是一場折磨。在朋友們的鼓勵下，他也開始畫照像寫實的油畫，起先畫的是大腿上的吊帶，在型像的意涵上是很有特色的，詮釋人物肢體

和鬆緊帶之間的緊張關係，只是有這麼多人在畫寫實如果沒有超人一等的功力，觀眾的眼睛在比照之後馬上察覺出技法上的不足，秦松所差的大概就是這一點。有一陣子他轉向寫詩，讀他的詩對我有很多感受，不知為什麼寫過這許多詩的他，文學界竟沒有誰願以詩人為他定位。那一年他花了很長時間寫一系列的諷刺詩，把所有身邊的朋友都寫進詩裡去，我仍然覺得他寫得很好，卻沒有得到應有的稱讚。在詩裡譏諷的像是針對著別人，事實上每首詩連自己也都罵了進去，這些人的毛病也就是秦松的毛病，相信他罵過了以後心裡應該感到有如挨打的痛快才對！

另一位也是從巴黎到紐約來，屬於夏陽等人學生輩的陳昭宏，是我所最懷念的最具藝術家性格的畫友，他是宜蘭人，說話却沒有太突出的宜蘭腔調，每天過的是一成不變的畫室生活，自稱生活對他而言也是一種修行，就像農夫一般，雖沒有讀太多的書，但是在工作中的思考提升了自己對人生的認知，當他拿筆把顏色塗在畫布上時，照著攝影得來的圖像，用幻燈片打在帆布上然後照樣描繪，雙腳蹲在畫前幾小時不停塗著顏色，無意中為自己開拓了廣闊的思維空間。每回與他對談，從心裡會感受到我是在與一位哲學家說話。記得有天晚上，我們一起憑空把宜蘭市的地圖從火車站開始逐步一筆接一筆畫出來，這代表兩人對故鄉的共同懷念。

■ 這才開始寫文章 ■

我這一生之所以作畫又能提筆寫文章是有原因的，有一年廖修平回臺灣在師大教版畫，他是第一個把國外所學的腐蝕版畫和絹印技法傳授到國內的當代版畫家，課程結束後準備返回美國的前一天晚上，王秀雄來找他，要他轉告我，一年前我在台北畫展，本來答應要為畫展寫文章，後來是被劉國松阻止才沒有寫的，也是因為「搞台獨」的關係才不敢與我沾上關係。這期間從臺灣來的畫家高山嵐、陳正

驕傲。

自從文章在《作品》季刊發表，台北寄來三期出版不久的《美術》雜誌，是中國英文報以印彩色報紙的機器印刷的美術刊物，在70年代初期這樣的雜誌在美術界人士眼中已算難能可貴，它引發我想寫文章的動機。先用筆名寫一篇介紹龐曾瀛繪畫技法的短文，接著寫熊秉明對彫刻的看法，是從他的來信中延伸出來的。也在這時候，有人把《雄獅美術》的創刊號及前幾期都寄來給我，記憶中只有五、六十頁薄薄的一小本，而且所談都是兒童美術的相關文章及美術比賽作品圖片。後來才知道出這刊物的目的是為了推銷雄獅鉛筆工廠的產品，把每個月的宣傳費用來辦一本雜誌，並不為了賺錢也不在乎銷路如何。可是美術界的反應出乎意外熱烈，尤其剛從國外回來的席德進和受年輕人歡迎的劉其偉，每回受邀出外演講一定帶著《雄獅美術》同行，當場要求聽眾訂閱，很快就讓雜誌不僅足夠開銷成本而且有了盈餘。雄獅鉛筆的老闆李阿目與何肇衢相熟，因這層關係把何肇衢的弟弟何政廣聘來當總編輯，我的文章就在這時候開始出現於《雄獅美術》，有兩篇寫的是梵谷和塞尚，據說何政廣的大哥何肇衢讀後，他與日本美術雜誌上介紹梵谷的文章作了比較，認為我寫的比他們要好許多，這話令何主編更有興趣不停地

雄、陳輝東等，一見面就提起臺灣畫界對我如何在傳言的事，這一來當然不可能有誰寫文章肯提到我，使我想到非由自己提筆，不然便永遠沒有可能把想法傳達到國內，這才試著寫了一篇版畫相關的文章寄給台北的馬白水老師。他的回信說，這文章由馬師母一改再改才寄給台中的黃朝湖，又經修飾之後才登在他主編的《作品》季刊上。那刊物寄回紐約時，香港畫家王無邪正好前來拜訪，他寫詩也寫畫評已經好多年，心想在他讀來我的文字一定很幼稚，沒想到他一邊笑一邊誇讚，我也跟著他笑，因我心裡明白他以我的程度在說好，不管如何他已經給予我很大鼓勵。在香港時他當過大會堂的主管，移民美國後，用英文寫了兩本設計相關的書，在各地發行。後來他對朋友說葉維廉寫詩是他教的，如今已寫得比他好，謝里法版畫的照像技術是他教的，也一樣做得比他好，這聽起來是一種客氣話，當中還是感到有些

向我邀稿，我在有人鼓勵下持續寫下去，把巴黎時代的日常筆記翻出來，幾乎每一頁都可以寫成一篇文章。

另有一位也是在這時候對我寫文章有所激發的，就是當時在《中國時報》副刊的海外專欄當編輯的高信疆，他讀了我寫在《雄獅美術》的文章後，就來信邀稿，信中很詳細說明《中國時報》的由來，怕我出國久了的人以為該報不過是個小報。正好那時我腦子裡正醞釀一篇文章，因看到有人寫〈從中國文學史看魯迅的歷史地位〉，就想借此談一談徐悲鴻的歷史地位。對臺灣的國民黨政府而言，徐悲鴻是附匪分子，不可說得太好，反過來批評一下應該沒問題，刊出的機會就更多。這篇文章大約只有三千餘字，不到幾天就收到刊出後寄來的剪報，接著又來一封至少有四千字的長信，告訴我編海外專欄的理念及對這篇文章的感言，記得有一句是這麼寫的：「這是我第一次讀到以中國的方塊字寫出來最好的藝術評論文章。」日後才聽人說此人才剛退伍進入報社，正好要做番大事情的時候，所以看過我的文章還來不及排版就影印多份帶到《雄獅美術》社去，正好席德進、何政廣等都在，就向他們誇耀他能邀到這麼好的稿子。後來高信疆的表現得到老闆余紀忠的信任，讓他主編整版的副刊，接連刊出別人所不敢刊登的，如黃春明、楊青矗、王拓、王禛和的鄉土小說，洪通、朱銘等素人藝術家的介紹。在那年代裡不論從任何角度看都是冒險性高的做法，卻因而使他走向成功之路，短短幾年就建立了在文壇上的地位。約一個月後他介紹了一位頭城中學剛畢業，到台北來謀求發展的青年阮義忠給我認識，想在《幼獅文藝》為我作書信訪問。又由於刊出後反應好，所以主編要他繼續做下去，我推薦了趙春翔、丁雄泉、龐曾瀛、陳昭宏、夏陽、秦松等。《幼獅文藝》的總編輯瘂弦也來信要我寫專欄，這時廖修平在臺灣傳授版畫新技法，我就配合他介紹各國版畫給國內讀者。後來瘂弦去主持《聯合副刊》，也不知道他與高信疆的關係如何，只要我有文章就兩邊輪流寄。

江文也──一個音樂家的出土

有一次我剛寫好一篇介紹流落在中國的臺灣音樂家江文也，準備寄去《中國時報》，才剛放進信封，就收到瘂弦來函問我有沒有文章可以給他，於是順手在信封寫上《聯合報》地址寄了出去。沒想到竟如石沉大海再也沒有消息，半年後，有一天音樂家張己任帶韓國璜來訪，我們談到江文也，張己任說他來美初期寄住在齊爾品夫人家，常聽她說起Ben-Ya Kuo是臺灣人，這名字實在想不起究竟何許人，很久以後才知道是「文也江」的日文發音。我把投稿未登的事情告知他們，又將北京寄來的資料影印本給他們，希望他們也寫一篇寄去《中國時報》。不出幾天瘂弦從報社打來電話，說：「今天《中國時報》登了一篇談江文也，很短的文章，一點也不影響我們，《聯合副刊》今天就刊出你的那篇，請你放心…」

我的文章被壓半年，因為《中國時報》打了前陣，才逼使保守的《聯合報》跟進。隔幾天瘂弦又來電，說我們的文章反應非常熱烈，已將各地方來的投書都由航空寄出來，希望我回覆，這當中有參加樂隊的中學生、退役的老兵、大學的教授、江文也的學生，還有天主教的修女們，要我將樂譜影印分別寄給他們，我一算花費太大，只好寄去《聯合報》請瘂弦代為處理。不久修女們又寄來一個錄音帶，裡面有她們合唱的江文也作曲〈聖詩〉及給江文也的信由一位修女朗讀。因她們知道他中風無法閱讀，認為耳朵聽聲音應該沒問題，所以才錄成錄音帶，記得有一小段是：「…這許多年當中，每天唱著的聖詩，讓我們感到這樣的音樂不知道出自怎樣一位崇高人格的人之手，今天才知道…，所以我們一起合唱錄成音帶，以對您表示最高敬意。」這錄音帶我委託前往北京訪問的友人帶去江家，親自交給江夫人吳韻真，而江夫人為了答謝，寄來三本江文也從東京就一直留在身邊的漫畫書回送。那時代他們能夠送人的大概只有這些。後來我又將如何尋找江文也的過程寫成長文分別登在美國華人刊物《台聲》和臺灣的《臺灣文藝》季刊，《台聲》屬於統派華人的，刊出之後就發動一群打手前來圍攻，雖這樣我還是很高

里法先生：

　　光陰荏苒，文也離世將一年了。在這難以抑制的悲痛日子裡，想我來台寫信向你。

　　五月廿六日開了一場作品紀念音樂會，這使他多年辛勤的創作公諸于世。當唱起"漁家樂"合唱曲的時候，許多听眾都流了眼淚。想雄文聯想像出去時我的心情吧！由側面听到對此場音樂會的作品的評價很高，某些知音专听沒听夠，尚不知，國內也有一位元老先是的作曲家在點點地耕耘着，惋惜他不該早去。

　　正是这天，黄类先生在讲学的百忙中亲临教授，于院会议室领发奖牌，有牌，親手交与我那馀光澤的奖金——一切的一切，使我无持不在，惊其此个人为师弟的情，为台湾艺术事业发展的呕心沥血，实为可敬了吧，并使我永生难忘。

　　現在我埋首于整理他的作品，还有多方的音乐評选与来访，聊鮮愁怀。唱片公司正录他的一些作品部分轉港。音乐会的实況录音效果不太理想，为先生需要请示社。

　　現將授奖照片二張，及追悼会一張寄上做为永久的纪念吧！　　匆此、遥祝

秋安

　　　　　　　　吴韵真 敬上 1984.8.26

經友人介紹與臥病北京之臺灣音樂家江文也的夫人吳韻真女士通信，在臺灣《聯合報》副刊發表文章，圖為江文也及其夫人。（駱幸惠攝）

興自己的文章有這麼多人反應，可是把所有的都讀過之後，實在令人大失所望，從中找不出一篇可以正面與之辯論的，本以為統派人士有很強的筆手，真正要找出對手時才發現竟如此薄弱。盡管《台聲》主編一再來電，要我不必客氣，能還手就還手，但既然找不到對手又如何還手。有人又蒐集其他的文章給我，看來是一大堆，其實一篇也沒用，文章作者都是假名，這做法在當時統派是非常普遍的，對付我這樣的人更無此必要，國民黨絕不會因為罵我而把他們列入黑名單。只有一點他們問得較有道理，就是為什麼我會去寫江文也，這個經過倒是值得做個表白：自從70年代為撰寫《日據時代臺灣美術運動史》而搜集資料，除了畫家、文學家，也包括音樂家，江文也的剪報只要看到，我都會注意留下來，早晚有一天用得到。有一回，旅美畫家朱沉芷的太太告訴我，她女兒黎蘭（嫁

給池田滿壽夫）要去中國，將順便到廣東尋根，最後會在北京停留一段時間，如有事可託她代辦。使我想起江文也，請她到中央音樂學院查看有無此人。在北京期間她陸續有信來，提到在音樂學院遇見叫魏立的臺灣人，帶她到江家，當眾問江夫人及女兒希望把他的樂譜帶回美國出版，連問了三次都裝作沒聽見，只給了一張照片，是他中風之前所拍的。結果這次所託等於無功而返，但不久就收到魏立的信，說她是江氏的學生，曾到學校的資料室翻出一批樂譜，將來整理之後再寄到美國出版。接著魏立又來信，

要把自己的樂譜寄給我出版，被我婉拒，此後她就沒有再去江家。江夫人這時才親自寫信給我，說往後不必透過魏立來連絡，目前她正在謄寫丈夫的譜子，將陸續寄來，信中還寫了很多人名，是過去在北平的臺灣人，如：張我軍、洪炎秋、吳敦禮及學生史惟亮，要我代為向他們問候，哪知道所問的這些人都先後作古。我把剛出版的《日據時代美術運動史》託夏威夷畫家劉俊的朋友陳葆怡女士利用洽公之便到江家去拜訪時送給江夫人，很快就有回信，指出書中的一張郭柏川在北平與女學生合拍的照片裡，有一個就是她，而且拍照的人正是江文也。又提起江文也的哥哥江文彰，有一年帶著新夫人及兒子江明德到北平，全家一起遊長城。我於是又寄了一張出國前任教光隆商職時與江明德、汪壽寧夫婦在九份雞籠山頂所拍的照片給她，告訴她1960年約一年時間與江明德住隔壁，常聽他談到江文也。接著有位護士駱幸惠，在紐約參加中國旅行團，我乘機又託她去探望江文也，順便帶臺灣歌謠錄音帶去。那時他已幾近植物人，所以駱小姐只拍了照片回來。在江家時江夫人要她用臺灣話大聲與他說話，也許聽到鄉音會有反應，然後把臺灣歌放給他聽，見他臉上一線眼淚徐徐滑落，證明已經感受到了。

約半年後，有一隊在美國學柔道的臺灣人組團要去中國巡迴演出，團長是我中學的體育老師吳允，團員裡有一位與我常在一起的邱文宗，他不懂柔道卻很會表演說笑，出發前我託他去探望江家，這回由於是團體名義，所以有專人陪同坐公務用的汽車前來，很容易取得江夫人信任，就想把整理好的部分樂譜交他帶回美國出版，反把邱君嚇了一跳，趕快推說這麼重要的東西要國內出版才恰當，無論如何不敢帶走。回來後他把經過一五一十告訴了我，我就將所有的經過寫成文章發表。接著與紐約的音樂界朋友合辦了一場江文也作品演奏會；又有蔡采秀到德國錄製一張鋼琴的唱片；台北和香港的民間團體也私下舉行以江文也為主的音樂會；那一年的全國鋼琴比賽亦以江文也的作品為指定曲。1988年我回臺灣時，台北縣政府正好舉辦江文也大型交響樂曲演奏會，我被邀請坐在前排，心裡靜靜地在想，從對江文也一無所知到今天這樣的場面，這過程到底代表的是什麼？此時樂隊團員正在調音，聽著時我的眼淚

不自禁流下來，讓這些年壓在心裡的情緒盡情地發洩。如今能在故鄉聽到江文也的音樂，難道不是這些年我的努力所帶回來的！或者說我今天回臺灣是我們一起回來了。最近聽到學音樂的朋友問我，在臺灣能否找到與江文也同等級的作曲家？我一時不知如何回答，也許留著等後代的人回答才更合適。

為「臺灣」、「美術」、「史」牽上了線

在《中國時報》刊出論徐悲鴻的文章，是我第一次衝破臺灣對大陸文藝作家的禁忌，江文也則是第二次，但旅居美國的臺灣人對江文也滯留中國不見得能諒解，常有人批評我不該無聊到替一個「目睭沙無金」跑到中國人而遭受歧視迫害的臺灣人，白費周章把他找出來，以安撫這一家人受創的心靈。並指出他的音樂裡聽不到臺灣的民族感情，又如何說他是臺灣的音樂家。針對指責，我不得不辯解，更須要為江文也音樂中的臺灣精神做解釋，在臺灣人刊物《臺灣公論報》發表了《論臺灣人的土性和水性——為出土後的文藝作家解疑》，告訴海外同鄉有關原本就住在這島上的原住民音樂的重要性，顯然我們的教育中向來忽略了這個區塊的文化，才在江文也的音樂中無法受感動。而且江文也到中國是在日本人殖民臺灣的時候前往，正如我們這一代在國民黨統治時代來到美國，一個受難的民族，逃得出苦難的土地，卻逃不出民族共同的苦難。這一陣子我發表在《臺灣公論報》的文章多數被島內刊物轉載，許多從島內來的朋友一見到我就說：「讀你的文章我是流著眼淚把它讀完。」這句話令我又寫了一篇〈塑造文化的造型——臺灣的美、臺灣的情、臺灣的心〉把多年流浪海外的心情澈底逃說出來，民族的苦難不管人到哪裡，他的心也把苦難帶到哪裡。

有一陣子不管是在同鄉會或唐人街的路上，常遇見一位身材矮小精神飽滿的年輕人，前來與我握手，自稱是林醫師，初聽時以為是「林義盛」，是我在巴黎一度遇到過的台北市議員，但他是個高個

子，全然不一樣的兩種人，所以我斷定他應該是醫師，而且把同樣一句話問了我好幾次：

「你能不能替新潮文庫寫文章出一套書，把西洋畫家每人寫一本，米羅、達利、夏卡爾、羅丹、馬諦斯、畢卡索⋯。」一下子念了十幾個大師的名字，顯然是對美術領域相當關心的一位醫生。他要我寫這些人物也一定是希望借此對島內民眾產生啟迪作用，是個對文化藝術很有心的青年。又一次我在唐人街餐廳門前再度遇見他，一見面就問：「《盤古》雜誌的那篇文章是誰寫的？」我知道他指的就是我不久前寫的談臺灣美術的那篇，從文字或許看來像是香港人的文章，所以我回答說不知道。接著他開始遊說，要我寫十篇每篇一萬字，總共十萬字就可以出一本書，我聽了雖嘴裡說好，心裡卻不見得答應，當天晚上我才回到家，他又來電話，問我考慮得如何，說他現在正要給《新潮文庫》張老闆寫信。他和葉珊兩人擔任新潮的編輯，他翻譯的《羅素傳》今已成為青年學生最喜愛的讀物之一，這才促成了張老闆決意投資文庫。聽到他肯為臺灣做事的心令我十分感動，若是要寫就得從臺灣的近代美術寫起，我開始有些心動。

想了很久我才提筆先寫一篇前言，約四千字寄給主編《雄獅美術》的何政廣，他回信說不久就要

在美國發刊之《臺灣公論報》社長羅福全、毛清芬夫婦（左1、2）及來自比利時的何康美（右）與我（右2），於紐澤西羅舍合影。

離開，另外辦一本新的美術刊物，走了之後《雄獅美術》是否繼續尚屬未知數，尤其連載文章中途斷了實在可惜，建議我讓他保留到新雜誌創刊號裡才登出來。我當然要答應他，因為他一走《雄獅美術》必然持續不下，便把寫美術史的大計畫一五一十告訴他，請他幫忙作畫家生平調查，我先做好調查表由雜誌社寄給畫家填寫，這個年代廖繼春、李梅樹等都還在世，由他們親筆寫下的資料當然可靠。不過還是有些人不願配合，因50年代以來，我這一輩的人寫文章，對上一代多少有不敬之處，使他們對自己在歷史上能有什麼地位不敢奢望，根本不想再去沾這塊領域。所以我得不到張萬傳、陳德旺、蕭如松、陳慧坤、楊啟東等的回應，儘管如此，連載過程中顯然他們還是十分認真在閱讀，經常會拿來討論，譬如陳德旺與學生對談時一再提起我的文章，不管贊同與否都針對我的看法發表過意見，在他們的腦子裡已開始思考屬於自己的這段歷史。「臺灣」、「美術」和「史」這三個字一定要在我手上將之連結一起，我一再對自己這麼說，借此自我鼓勵不論遇到多大困難也要寫下去。

父與子／郭家的兩代情

能在這時候遇到畫壇前輩郭雪湖是我的運氣，那一年他在兒子郭松棻和媳婦李渝的陪同下，到中國接受全程招待遊覽大陸河山，回來之後在紐約小住，我每天帶著他到各大美術館參觀。知道我在寫他們那一代的美術史，一路上把過去的事從年輕時候到離開臺灣的幾十年敘述得十分詳細，不曾聽說過的張秋海、任瑞堯、薛萬棟、許聲基（呂基正）等都是因為他提到名字，才引發我想去把他們找出來。不僅是畫家，還有文學界的張文環、呂赫若、王白淵，音樂家江文也，舞蹈家崔承喜，政界的楊肇嘉，以他們為中心替時代劃出一個領域交給我去描述。所謂「美術運動」，是聽郭雪湖的講述才認定這是一個階段性的歷史過程，有趣的是，每提楊三郎就沒有什麼好話的他，仍然聽得出是他一生中難分難捨的朋

友，這種關係幫助我看得更清楚所謂「同一代人」到底是怎麼回事。

郭松棻從釣魚台運動之後就到聯合國當翻譯官，加州大學的博士還沒有拿到就搬來紐約，這時候他這一群人的想法充滿對資本主義社會價值的叛逆，覺得毛澤東、周恩來等沒有拿什麼博士都能為國家作出貢獻，相對之下我們拿了博士之後，徒讓自己在資產階級主導的社會中越陷越深最後不能自拔。哪一天想回國貢獻所學，就必須脫胎換骨徹底從新做人，不如今天就捨棄西方，早日作回歸的準備。聯合國的這一群臺灣留學生，此時恨不得將這裡變成海外社會主義思想的搖籃，發展到最極端的時候，常聽見學美術史的李渝一提黃君璧、張大千、溥心畬就丟一句「狗屎」，頭也不回走掉了，只有在中國的徐悲鴻、齊白石、李苦禪、李可染等畫出來的才是有血有肉、有無產階級意識的作品。

據一位與郭雪湖同隊往中國訪問，也是聯合國職員的藍志誠說，在中國之旅的這一路上，郭氏父子不停地在爭論，兒子想趁機改造父親的美學觀點，而父親卻頑固到不可救藥，兩人爭得不可開交時連解放軍看了都前來排解。到底他們爭論什麼，既已回到祖國土地上，眼前看到的難道不足令人感動，事實分明擺在前面又何須辯論！郭雪湖在回美國之後，把經過說給我聽，他在北京看到歷史古城就畫起來，令他兒子不以為然，認為回到新中國還在為封建社會的遺物當化妝師實在不值得，建議他畫社會主義勞動人民的英雄形像，才能充分展現社會功能，頌讚共產主義的成就。可是父親覺得這只是口號，不論繪畫還是雕刻，無不以誇張的形式強調工農兵的階級優越性，這能持續多久連共產黨員都在懷疑，我們只是外人又如何有資格為他們代言，這種畫他打死也不能去畫。一年多以後，有一回巴黎的姿態，不論繪畫還是雕刻，能夠接納到心裡來的美感，才真正是他的創作。中國各地所看到的都是擺出來的金戴熹、李明明夫婦到我家作客，李明明和李渝都在孫多慈畫室學過畫，又是台大外文系的前後期同學，就帶他們到郭家去拜訪。那天晚上郭松棻夫婦和經常在一起被論為「三家村」的劉大任、張文藝開始對共產中國發出批判，我終於在三人身上看出知識分子的身段。很長時間和其他左派青年一樣陶

醉在祖國和社會主義的狂想中，不論在什麼情況下也不願意醒過來，一定要親自體驗過後再深切作了反省，這才讓良知從陶醉中救出了自己。如今他們還有兩個選擇：留下來作美國人，還是回去當臺灣人，可是在我看來，他們恐怕還要等待很久才能作最後決定！以後我常到聯合國找郭松棻聊天，他也很喜歡跟我聊，我覺得從他那裡學到很多知識和看法，談完了我要離去時，他依依不捨直送我到廣場大門口，還說以後希望經常來聊聊，再加上一句：「很棒！」

幾年後張愛玲在美國過世，臺灣電視台替她作了一個專輯，播出時我看到裡頭有郭松棻的一段談話，他說：「有一回我在柏克萊圖書館樓上窗口看到張愛玲從校園走來，沿著樹蔭下像一片葉子飄過去……」這種感覺正是我對郭松棻的感覺，薄薄的一片在我面前側身而過，那麼沒有分量的身型，卻經常在談吐中給了我重重一擊！他開始寫小說後，寫的都是他母親時代的女性，甚至可以說他寫的是自己母親，小說裡很少有名字，因為對母親是不叫名字的，讀他寫的故事我看到的只是灰色調的場景，人物像幽靈一般左右浮動。有一次，他告訴我正在醞釀中的小說情節：一對年輕情侶，男的常到女朋友家和她母親談天，聽她說從前年輕時代的故事，包括過去的愛情，久之女朋友發現他有些不對，卻又說不出來，莫非他已愛上了自己的母親！而他也分不清自己到這裡來是為了想見母親還是女兒。這是郭松棻小說的典型，在我感覺裡他的小說顏色是灰色的，因他的童年在台北遭受空襲下度過，每一家點著小小的一盞燈，沒有廣告看板和霓虹燈，連文人聚集的波麗路西餐廳也一片灰色，對我們這一代的台北人灰色是時代的色彩，有時想想莫非我們的語言也一樣灰色！說到顏色，記得他曾經敘述一段在訪問中國期間參觀工廠的經過，他們圍坐在會客廳一張長桌子邊聽廠長的講解，每人桌前有一本紅色的《毛語錄》，接下來由賓客發問時，廠長的回答總是那麼簡短，只說：「這問題毛主席早有了答案，請翻開第××頁。」廠長旁邊坐著副廠長，每當副廠長有事離開，廠長的話就多了起來，沒再請毛主席代為解答，世故的郭雪湖已經發覺馬上指給兒子看，但郭松棻不以為然，直到一年後有了反省，這才承認父親的世面

看得多，這點小事都逃不過他眼睛。

不是為上一代寫歷史

一年後，有一天郭松棻打電話給我，說有一批他父親收藏多年的美術雜誌剛運來他家，問我是否用得到。正好洪銘水就在我家，便託他開車一起前往，沒想到竟然五、六箱，有《國畫》、《美の國》、《美》、《日本美術》、《臺灣藝術》、《臺灣文藝復興》、《台展》及《府展》圖錄，這些雜誌讓我較全面看到了日據時代臺灣和日本畫家的作品樣貌，撰述美術史過程中在我腦海裡才有了完整性的概念，落筆之後很快就把「台展」的部分寫出來，也因為這緣故，我的《日據時代臺灣美術運動史》在有意無意之間讓官辦美展成了歷史主軸，全然由於官展圖錄先入為主在我對時代版圖的認知中發酵。郭松棻因為父親是畫家的關係，從小就看到李梅樹、李石樵、楊三郎、林玉山等這

協助謝里法撰寫《日據時代台灣美術運動史》提供資料最多的前輩畫家郭雪湖於1989年寫給謝里法的一封信。

此為畫家鄭世璠提供資料寄給謝里法的信

一代人交遊的情形，每一個人都是他的叔伯輩（オヂサン），在他口中的描述反而帶有很多成份的批判性，影響之下我在文字中也難免有所觸犯，連郭雪湖也沒有放鬆。評論時使用的語氣，這本書出版後，第一個讀完它的前輩鄭世璠就這樣說：「運動史表面上看來是為了上一代而寫，讀完之後才更覺得是為下一代而寫。」因為當中有太多針對這一世代人的批判，足以作為下一代的借鏡，這也正是我為何寫歷史的原因。

在我以撰寫徐悲鴻和江文也衝破國民黨對鐵幕內文藝家所設的禁忌之

前，曾經寫過一篇齊白石，時間在1970年代初，而且約同其他友人各寫一篇以齊白石專輯出現於《雄獅美術》，一星期後收到主編何政廣來信，說這一期的《雄獅美術》打破了臺灣美術雜誌再版的記錄，日後看來不論文章和圖片都還很平常，在當時封閉的環境下，島內對外界美術資訊之飢渴由此可見，我也因為在臺灣做了好事而甚感寬慰。專輯裡有一篇文章是趙春翔所寫，看情形他寫的文字是從來沒有被印出來過，所以一接到雜誌就拿著到處去分發，贏得很多好評，也令他得意了好長一段日子。接著又來要我寫一篇文章介紹他，他那天是這麼說的：「我的朋友告訴我，你的文章寫得好是好，但如果沒有人認識你又有什麼用，一定要有人來介紹你才行，我就說嘛，你謝里法就是最適當的人選⋯」，既然他當面這麼說，我哪敢說不寫。結果花了很長時間在幾乎是難產的情況下勉強完成了一篇兩千字的短文，交出來之後又被他再三修改，開頭增加了很長一段，說他幾歲讀什麼書，幾歲畫什麼畫，幾歲上什麼學，說得像個天才，這種文章我從來就不敢寫，但這是對方自己加上去的，想改回來實令人為難，想找他商量，而他說已經寄到臺灣去了，等雜誌出版打開一看，文末又被塞進一首打油詩：「女人在床上呱呱叫，夫子上前跨刀⋯」還記得的只有前半段，他想借詩來為文章作結尾，也表露一下藝術家的風流性格，不管如何我總感覺他的做法太過牽強，不像我樓上的丁雄泉一言一行都來得那麼自在。

　　這期間我的「美術運動史」持續在《藝術家》雜誌上連載，也不斷有讀者反應，包括這一段美術史的相關人物及其家族。記得最早是日本畫家鹽月桃甫在台北高等學校教過的學生，當時還在開業的醫生許武勇，當我寫到鹽月時就在《藝術家》雜誌投書，對我所形容的鹽月表示反對意見，猜想他的文章是在很勉強的情形下寫出來的，所以有很多詞不達意而且情緒化的文句，加上中國文字使用不是很順暢，讀完全文我只知道他在生氣，就沒有可討論的餘地。但我還是希望他多談談所了解的鹽月老師，就回信請教，並告知目前定居九州的鹽月夫人在宮崎市的地址。幾年後我到許家拜訪時，他交給我兩篇剪報，都是報上登過的文章，原來又費一番工夫找資料，這才看出對他自己老師有了更完整的了解。

將來哪一天我把美術史重寫，許武勇的文章提供的將是最可貴的補充資料。關於鹽月這個人，起先聽林玉山老師來紐約時提過，說他是個眼睛掛在頭頂上的畫家，他的成就僅入選過東京帝展卻當了台展評審，所以與他同樣入選過帝展的陳澄波就很不服氣，在許多場合裡常與他頂撞，因他常以刻薄言辭批評臺灣畫壇，顯然出自於日本人的優越感。不過，幾年後又遇到郭雪湖，他提出不同看法，認為鹽月和石川欽一郎兩人有所不同，雖然同是在台的美術教師，但鹽月更具備了藝術家浪漫不羈的性格，不僅對待本島畫家如此，面對日本的畫家也一樣，說話總是自我為中心，引起別人的不悅。石川則不然，他是一位盡職的美術老師，在台北師範的幾年內教導的學生後來都走上繪畫的路，所以日後臺灣西洋畫界大半出自石川門下，對外都說老師的好話，如果寫歷史的人不了解這一點，就認為鹽月如外界所說的那樣，是無法公平的。前輩們從各方角度提供的建議，令我對鹽月和石川才又有了更深一層的了解。

後來寫到陳進，由於早年的舊雜誌《台北文物》臺灣新美術運動專輯裡，作者王白淵的文章提到她在第二回台展有幅仕女圖被指出是上一屆帝展某作品的抄襲，我引用來詮釋那時代女性畫家對老師的崇拜和依賴，因此而讓陳進非常不滿，打電話向何政廣的大哥何肇衢訴苦，她在日據時代台展裡一度風

1996年在台北與郭雪湖（右4）、林阿琴夫婦再度相會，此時「三少年」中的郭雪湖已成為美術史的對象。

1996年12月28日在台北香格里拉飯店「三少年」再度相聚，圖中陳進（坐左）和林玉山（坐右）在年輕友人陪同下一起觀賞年輕時代的老照片，右起林柏亭、蕭成家、劉煥獻、呂理盛、吳伊凡、蔡嘉光、郭禎祥。

光過，戰後時代轉變成了封塵於畫室裡的畫家，聽說這回有人寫她正有所期待時，未料寫出來的是這樣的文章。我得知後心裡十分過意不去，趕緊去信解釋和道歉，以後回台多次雖然很想去看她，仍然不敢前往，過了很久，直到有一年台北的畫廊舉辦《台展三少年》聯展，在來來飯店宴請「三少年」，我從樓梯剛走上來，就被坐在大廳沙發上的她看見，大聲喊我名字，雖然時過境遷但還是心裡震了一下，才帶著不自然的笑臉上前請安，說：「我怕妳會罵我，一直不敢去看妳！」她笑得很開朗，伸手捉住我肩膀又摸我的頭，表示一切都過去了，今天有所謂的「三少年」也該說是我的功勞，應該嘉獎才對，此時離我寫《日據時代臺灣美術運動史》至少二十年。另有位嘉義的畫家黃鷗波曾經投書，看似在替陳進出氣，仔細再讀卻又不像，文章裡寫到林玉山是嘉義某人的學生，後來老師過世便「樹倒猢猻散」等

等，我正猜測他這樣說目的何在，第二個月又刊出另一篇標題是〈向林玉山道歉〉，表示自己說錯了

話，林玉山並非某人的學生，這種喜歡湊熱鬧的人經常出來插一腳，雜誌社見多了之後就乾脆不予理

會，只是因而再也沒有以前那麼熱鬧，在美國的我反而有些許寂寞感。

　寫到「府展」時把郭松棻送的圖錄再拿出來翻閱，發現第一回獲特選、總督賞的作品〈遊戲〉，

是件難得的傑作，作者薛萬棟過去甚少有人提及，戰後已不再參與展出活動，正愁不知如何找出他的資

料，林玉山老師剛好來到紐約，由吳文瑤帶來我家，問起薛萬棟時，從口氣聽得出是熟朋友，說他曾經

一度在台南車站做貨物運送的業務，他的繪畫基本上是自學，與畫家蔡媽達在亦師亦友之間，材料使用

的技法受蔡氏影響，而蔡氏只到中國學過兩年畫，加上經濟條件買不起好顏料，畫作一看就知道非科班

畫家手筆，盡管如此，他的〈遊戲〉掛在會場上，仍然引起眾人一陣驚奇，人人都稱讚是件好作品。經

林老師這麼一說，我大膽以單獨章節把它介紹出來，且做了簡單的分析，這一來就有記者前往薛家拜

訪。我以美術史的撰述，將一名默默無聞的畫家和楊三郎、李梅樹以相等篇幅出現，他本人看到了也一

定感到受寵若驚。不久接到他受訪的剪報，裡頭有一段他的話：「如果有一天台灣成立美術館，我將無

條件把這件作品捐出來…」，顯然是在異常興奮的情形下說出來的，大概很快就又忘了，所以1988年

我回台前往探望他時，一位收藏家問他想賣多少錢，此時已中風說話不方便的他伸出五根手指頭說五百

萬元。這件作品後來賣給員林的陳勝道醫師，又輾轉流入國立臺灣美術館，經過館方認真調查才知道薛

萬棟這一生留下來的重要作品也只有這一幅畫。據他自己說，另外一幅託人帶去日本參加帝展，因輪船

受美國潛艇攻擊沉入了海底。那一陣子常聽到類似的故事，以此作為出品帝展沒有入選的理由。往後美

術史的研究者經常將這幅畫與郭雪湖的〈圓山附近〉、陳進的〈化妝〉，林玉山的〈蓮池〉相提並論，

若論畫家個人一生的成就，薛萬棟的歷史分量還是不夠與其他人相比。

客廳沙發椅上坐過的前輩們

當《日據時代臺灣美術運動史》正在《藝術家》雜誌連載的這段期間，臺灣的前輩畫家們到紐約總會來我家坐坐，他們大概聽說我很窮，主動說要請我吃頓飯，我也不客氣到了付賬時就由他們出錢。

我的客廳有一張沙發椅，每位前輩來時都請他坐在那位子上，現在回想，先後應該有藍運登、顏水龍、鄭世璠、蘇秋東、陳錫卿、郭雪湖、林玉山、張萬傳、廖德政、洪瑞麟、李石樵、楊英風及文學家楊逵、戰後來台的畫家孫多慈、李奇茂、趙春翔、龐曾瀛、麥非等，當中以藍運登和顏水龍來的次數較多，我與兩位很有話談，甚至回家又打電話過來繼續談下去，臺灣畫壇的事我成了他們傾訴的對象。幾十年的藝術人生難得找到像我這樣聽了之後還提筆寫下來的聽眾，令他們感覺到所說的話有了著落點，在那椅子上一坐就像打開的水龍頭從下午談到晚上，才由家人來接回去。

顏水龍第一次來時由他女婿陪同從加拿大過來，剛坐下來就告訴我昨晚在尼阿加拉瀑布近旁過夜，看到廣場上正在舞會，就上場「抱著一個美國女的跳起華爾滋舞」，把他女婿嚇了一跳，這話證明他的舞藝寶刀未老，以後見面又再說起，前後共說了三次。他是真正愛跳舞的人，每回音樂響起他就坐不住、站起來活動一下肢體，看他輕盈的腳步就知道年輕時代是什麼樣的舞藝。我這輩子最幸運的是親眼看到臺灣畫壇四位前輩大師跳舞：除了顏水龍，就是大學裡教我素描的陳慧坤老師，每次興來時他就站出來手舞著足蹈，嘴裡邊唱著跳起日本民俗土風舞，情緒的投入令看的人也被帶動一起想加入，認為像他這樣才是真正地在跳舞。還有就是我的國畫老師林玉山，從大二開始就上他的課，沒人知道他會跳舞，直到畢業十幾年後在紐約亞細亞銀行的聚會中，年輕人正在跳迪士可時，他走上來獨自扭著身子在舞池中旋轉，動作較二、三十歲的人還靈活，令在場的熟人看傻了眼，後來才知道連台北的小兒子林柏亭都沒看過父親跳舞；我很早就聽說林之助對咖啡有偏好，搬來台中定居之後才知道他更有一流舞藝，

不同於前面三人，他跳的是踢踏舞，而且只在人多的時候示範一下，不像其他人那樣全神投入，他說有一回在東京銀座大街上走著時聽到有人大聲喊他，原來是早年同他學舞的一位中年人，就在這樓上教踢踏舞，從窗戶看到了林老師才跑下來，這話當然是為了證明自己的段數，可惜從來沒看過他真正的表演，所以我常在想，如果他們不當畫家，在臺灣也一定是個優秀的舞者。

我紐約的家，進門左邊牆面是專用來掛帽子的地方，經常掛滿各式各樣的帽子，來訪的客人看到了都會站著觀賞半天才走進來，其實這裡的帽子是臺灣訪客忘了帶走留下來的。猜想是臺灣的天氣讓人不習慣於戴帽，來美國後天氣一冷，又看到好看的就買一頂戴上。當他在我家裡聊太久了，以為自己還在臺灣，走時握手告別走上了大街才發現，已經懶得通過守衛再上樓跑一趟。日久之後加上我自己買的，便把牆面掛得滿滿地，我常開玩笑說有多少人來過我家，把帽子一數就知道了。

有兩年多時間，在我家裡經常有留學生來此開讀書會，大半時間討論的是馬克斯思想，由陳澄楷和許登源兩位主講。某日我們正要開始，顏水龍夫婦突然來訪，機會難得便由他對大家講臺灣手工藝推展的來龍去脈，顯然他經常到處演講，所以內容背得爛熟，連數目字都清清楚楚，談到在戰後初期主持草屯手工藝中心時，上級單位想安插一名對工藝外行的親戚來當主管，就指稱顏水龍貪污，對待臺灣人以這手段是最管用的，不是查無此事之後，認為名節受損而憤然離職，就是被查出有五塊錢的便當沒有報帳必須辭職下台，如此一來職位便是他們的了。顏水龍的這一生雖全心全意於手工藝，卻沒有一次能在固定位子上持久做下去，是終生最大遺憾。每回創業之後一切都安定時，就有人假借理由伸手來搶，他說臺灣人先要學習中國文化才能在中國政府底下做事情。說到此他突然驚醒，自己是在陌生地方對一群不相識的人說話，趕緊把話打住，說：「我們是出外人，不該說得太白，你們聽懂了就好。」其實他已經說得夠多了，不多久從長島開車來接的陳家榮醫師走進來，看到客廳坐的一些人，不敢進來，我們雖沒人知道他是什麼身分，他則多少知道我們當中一兩人是同鄉會幹部，開始有了提防，一句話都不說

把顏水龍給帶走了。

陳醫師喜歡繪畫，家裡有個畫室，在家作畫時間並不少於看病人，有一天我去他那裡作客，陳太太黃春英女士問我，有沒有在美術史裡寫到澎湖雕刻家黃清埕，我說正在找他的資料，她竟說黃清埕就是她親叔叔。過後不久便寄來文字資料和照片，還介紹在台北的兩個妹妹黃春秀和黃玉珊幫忙採訪島內畫家，由南到北，只要說自己是黃清埕姪女，又是為我寫的歷史前來訪問，沒有人會拒絕。以後她們自己也常寫藝術的文章，春秀到歷史博物館任職，黃玉珊到美國學電影後回國當導演，並且拍了一部《南方紀事》，主角就是黃清埕，是第一位被拍成電影的臺灣美術家傳。

又有一次，陳醫師在家請顏水龍夫婦吃飯，席上我突然想起郭雪湖告訴過我，顏水龍與楊三郎之間的一椿誤會，是發生在他們年輕時候：台中有個商家請楊三郎畫肖像，完成後，該付的錢也付了，掛在牆上每天看著，總覺得有什麼不對。某日顏水龍來訪，主人請教了他，要求略作修改，顏氏也照辦，不知幾時傳到楊三郎那裡，見面時三郎火氣很大來興師問罪，…。我這麼說，目的只為了證實，未料令他十分難堪，問我是怎麼知道的，顏夫人更氣說：「我怎麼不知道有這事，你頭壞了，吃飽沒事做去偷改人家的畫…」，這事要顏水龍說明白更加為難，只好說：「他要我改，我隨便改一下，沒有別的意思！」這樣的解釋在畫壇上幾乎沒人能同情顏水龍。最後一次見到顏水龍是在楊三郎的回顧展門口，在一幅人物畫前，我問他：「當年你改過的那畫像，就是這一幅嗎？」他搖頭說不是，接著說：「哇，那時候他來找我，很兇很怕人，這是他的性格！」看得出他把這一切都已當成過去。不久聽說他跌倒入院，接著就在草屯青年活動中心參加他的追思會。

文學家楊逵來訪，是第一次見到顏水龍沒有多久，進門我也請他坐在顏水龍坐過的那張椅子上，我一樣坐在主人位置，談話時看著對方的臉想起顏水龍，發覺兩位前輩不僅模樣長得像，動作和聲音也一樣，好比兄弟一般，對臺灣的關心也很類似。晚上紐約《新土》雜誌社長陳憲中在我家附近臺灣人開

的湖南春餐館與楊逵餐敘，約二十多人參加，正要開始又來了三位不速之客，是臺灣來的洪瑞麟、蘇秋

東和呂瓊琚，他們過去在臺灣、日本都曾經會過面，聽到楊逵在此，特地由長島趕來。與會的年輕輩見

到楊、洪二人特別興奮，席間輪流起來發言，有位環保人士寧明杰博士是臺灣環保的先驅，以很重的外

省鄉音說得激昂慷慨，可是他誤把洪瑞麟當成了洪通，從一開始就洪通先生長、洪通先生短地談個沒

停，大家越聽越不對，終於洪瑞麟站起打斷他：「我叫做洪瑞麟，不是洪通，很多人以為我就是洪通，

因為洪通比我有名，去年我拿底片到照相館沖洗，洗好去拿的時候，裡面三、四個人跑出來看我，發現

不是洪通，令他們大失所望，⋯」他是用臺灣話講的，大意就是這樣，引來全場一陣笑聲。寧博士在笑

聲過後繼續講下去，只把洪通改成洪瑞麟先生，直到大家給他掌聲才坐下來。我問旁邊的花俊雄這是何

許人，他才告訴我是搞環保的，此人對臺灣的愛比臺灣人更臺灣。

　第二天早上我帶楊逵到世貿大樓，登上最高頂俯望世界第一大都市紐約，晚上《臺灣公論報》報

社的羅福全、毛清芬夫婦在法拉盛請吃飯，我當陪客。雖然羅氏夫婦是堅決的獨派人士，對楊前輩的

統派思想仍然尊重，楊逵的想法這一生不可能再變，他認為如果臺灣可以獨立，那麼夏威夷、加利福

尼亞、佛羅里達也都可以獨立！席間一位讀歷史的年輕人回他說：「可是他們並沒有被美國政府割讓給

他國，也不曾像二二八事件屠殺過當地人民！」他的話楊逵似乎沒聽見，也許不願回答，就又談其他的去

了。8月初臺灣人文藝人士在洛杉磯成立北美洲臺灣文學研究會，同時歡迎楊逵訪美，聘他為榮譽會

長，從那以後每年邀請一位島內人士來訪，舉辦學術研討會，前後持續十屆才結束。

藍運登是陳德旺一生中最好的朋友之一，在我寫《日據時代臺灣美術運動史》之初，他剛從巴黎

來美國，我們通了幾次電話之後，他就從加州飛來紐約會面。他開出幾個大問題說要請教我，第一個就

是中國美術的前途，兩人坐下來，我說他也說，甚至比我說的更多，最後只剩我在聽他說。接著我開

始抽菸看他並沒有反對，就大膽地抽下去，一個下午抽掉一包菸。過後很久我才知道他是最討厭抽菸的

人，可見那時候他在我家已盡最大的容忍，只為了與我談中國的美術前途。他又說為了想去巴黎，很早就學法文，陳德旺、張萬傳和洪瑞麟要組畫會，找他商量應該用什麼名稱時，他想都沒想就告訴他「Mouve」這個字，也是當年第一個學會的法文字，他把Mouvement的後半段刪掉後讀來更簡潔而意涵仍然不變，且自認為足以代表臺灣史上現代繪畫運動的先聲。那年代沒有比Mouve更具現代感的字眼，所以他想以Mouve來測試美術的未來，這話他說出來讓我不得不佩服其敏銳和視野，是個一直在動腦筋的畫家。

他又介紹一位親戚叫楊思勝的婦科醫生與我相識，年齡略小我幾歲，是個愛說話的胖子，見了我之後就一直說個沒停，一聽我講到當時文革時代的文藝路線對中國美術是死路一條時，大不以為然，幾乎要與我辯論起來。那晚他留我在客廳沙發上過夜，準備第二天再繼續討論。第二天睡到近中午才醒來，他已經到診所去了，以後每個月都見面一兩次，開車帶我去吃飯，這麼貴的一餐只有和他在一起才吃得到。此時他已認識不少畫家，很主動地與紐約華人美術界交遊，接著從中國來的畫家也經過介紹前來找他，每次都在一家叫天香樓的中餐廳宴請，我常來當陪客，於是又認識了當代中國名家，如：關良、吳作人、沈柔堅、華君武、黃永玉、張安治、麥非、李

1982年北美洲台灣文學研究會在美國洛杉磯成立時的合影。前排左起：林哲雄、張富美、陳若曦、楊逵、黃娟、黃明川、洪銘水（站）；後排左起：謝里法、許達然、不詳、陳芳明、不詳、杜國清、鄭紹良。

樺、古元、程十髮等，那時都七、八十歲的老畫家，等我日後有機會去北京，他們都已作古，年壯的一輩也已退休，美術界已由我不相識的一代來掌權，我所認識的中國美術界轉眼間已被新一代所代替。

再見《媳婦入門》

這幾年哥倫比亞大學經常有臺灣留學生在舉辦活動，自從釣魚台學生運動興起了美國留學生的政治熱，各地紛紛辦報、串聯、舉行演講會、編話劇演出，我被郭松棻等請去幫忙一兩次舞台設計之後認識到一些新朋友，其中一位叫田長安的，演出話劇《媳婦入門》的男主角，也住過巴黎，談起來他認識的我也都認識。有一天從格林威治村來電話，說他在餐廳裡約我相見，希望找一天過去看，這正是我所期待的。出國之前只一心研究西方美術，對臺灣美術的了解太少，而今急於想搜集資料為臺灣美術寫歷史時人已到了國外。席間多半是我和田君兩人的對話，談的是巴黎的一些舊識，邱彰只靜坐一旁，有好笑的時候她就陪著笑一笑。

一個月後邱彰來電話約我去她家看畫，終於見到她先生陳源金醫師和婆婆謝璧兒女士，還有台大醫學院出身的留美醫師五、六位，謝女士已近六十歲，身材白白胖胖十足是富家的貴夫人，穿著鮮紅的上衣出來歡迎賓客，頭上還插一朵小紅花以增添喜氣。她嫁到嘉義明圓眼科後不久就遇到二二八事件，家裡原來收藏許多當地畫家的作品，陳澄波於事件中遇害之後他的畫就不知藏到什麼地方去了。那天她指給我看張善孖的老虎，說這是張大千的哥哥畫的；另一幅日本畫家的花卉，特地告訴我是純金粉畫成的。；還有齊白石的老鷹是她先生去上海時由陳澄波陪同下買回來的。這些對我都沒多大看頭，從倉庫裡終於翻出一幅林玉山畫的猴子，畫法和題材甚為少見，當場就表示希望另外找一天前來拍照，或可用在

即將出版的書裡。陳媽媽是台北萬華出生，日據時代的第三高女畢業，父親曾經任職當年的臺灣《日日新報》漢文版主筆，她從小常看到父親與詩友們的擊缽吟以詩會友。她告訴我，在那年代裡全島會開車的女性找不到幾人，而她是其中一人。這話使我大感驚訝，眼前這個人一定是個奇女子。後來我遇見一位嘉義的劉姓畫家，提到她時露出笑容淡淡說了一句：「她開車把農家的房子撞倒，憲兵警察都過來，鬧得很大⋯」後來改騎機車，在嘉義街上跑，那時候的確只她一個人最風光。」她那天還告訴我全家都學音樂，先生拉小提琴時都是她在伴奏。有一天走過一戶人家聽見裡面傳出拉小提琴聲，好奇心使她上前敲門，這才認識戴粹倫一家人。林衡哲醫師和她女兒是台大醫學院同學，學生時代常在音樂會裡看見陳媽媽帶著女兒前來，中場休息時忙著到前排與名人交際，那麼多人裡她穿的衣服最醒目。後來替女兒報名參加「中國小姐」選拔，也入圍了，看來臺灣的那段日子確實過得很風光。

陳源金是台大交響樂團的第一小提琴手，又是籃球校隊，據說邱彰第一次看到他就決心要把他追到手，利用兩個月密集訓練把小提琴學會也加入樂團，這位醫學院的才子終於被她追上。對這個不會說台語的外省女孩，陳媽媽當然不贊成。有一年陳媽媽到美國替女兒坐月子，就趁這空檔陳源金被邱彰拉去公證結婚，他們的婚姻在女方主導下完成，不久就移居美國。比較熟之後邱彰又將她婆婆的故事告訴我，過程更加離奇；本來謝璧兒已嫁到門當戶對的一戶人家，才剛入門就發覺夫家已經沒落，未入洞房之前她越想越不對，就下決心翻窗子跑了出去，身上還穿著新娘裝在街上往娘家跑，正巧一位貴婦人坐人力車經過，看到這麼美麗的新娘子單獨走在大街上，於是把她帶回自己家，就這樣成了陳家的媳婦，邱彰每次談起這一段就說可以寫成一本小說。邱彰的父親邱岳是福州人，從小在東北長大，讀過日本書，母親是臺灣人，那陣子邱岳在礦務局當主管，常有出國機會，來紐約住在女兒家時，就打電話要我去陪他聊天，我也很喜歡聽他談當年事，才知道他是我同班林慧美父親林朝棨教授在北平的學生，如果沒記錯是跟著他到臺灣來的。

有一天邱彰告訴我，省議會的雙嬌余陳月嬌和黃玉嬌在議會中欺負她爸爸，想寫文章投稿替父親討回公道，還要政府給他做更大的官，才不必到議會受氣，雖然這麼說却未知文章寫出來沒有，以後就沒有再聽到下文。與邱彰同時在留學生活動中出現的還有胡台麗，她們是台北一女中的同學，同年考進台大，辦刊物時一度發生爭執，以後就沒有往來，偶而還互相批評兩句。有一回我在一位聯合國當僱員被稱為小左派的花俊雄家裡吃飯，胡台麗因為是他歷史系的學妹也被邀請前來，中途因臺灣史的看法問題兩人起了辯論，花俊雄有個表妹在一旁幫腔，聲勢較壯，胡台麗說不過他們，吃過飯就走了。印象中花俊雄站在自己是貧民戶無產階級的一邊從階級立場看歷史，這對臺灣留學生是比較新鮮的史觀，不過不出幾年花俊雄因政治上的酬庸，當了珠江百貨公司的董事長，賣的都是中國貨，自己變成了資產階級，而他的表妹嫁給了蕭姓臺灣人，跟隨丈夫靠向台獨派，和我在街頭遊行或室內演講會上時常會碰頭。胡台麗則回台在中央研究院民族所當研究員，從人類學角度拍攝記錄電影介紹原住民的風俗民情，受到臺灣學界的肯定。我有一個假想，哪一天胡台麗在飛機上旁邊坐的正好是花俊雄，這時兩人不知將發生什麼樣的對話，不過可能性已越來越低，因為花董事長坐的一定是頭等艙。

三個女人的故事

雖然從來沒聽過邱彰講臺灣話，但還是經常去聽黨外人士的演講，有一次她來電話問我，怎樣才能找到黃信介，因為她剛聽完他的演講，有很多感受也有很多問題想請教。我聽她這麼說，心裡在想到底她能聽得懂幾成台語，儘管母親是臺灣人，但在我的認知裡，她母親比外省人更外省人，第一次見時，邱彰就說：「你們是同鄉可以講家鄉話。」她却說臺灣話已經都忘記了，那時她才剛從臺灣來的呀！後來邱彰送她去機場要回臺灣，旁邊有個臺灣鄉下老婦人，她兒子過來要求在機上互相照顧，邱媽媽不接

受也不拒絕，只說：「我們是北方人！」邱彰感到奇怪，明明她嫁的是福州人，自己又是臺灣人，也未曾去過北方，怎麼說是北方人！我代為解釋說：「或許她的北方就是臺灣的北方，只是沒把臺灣兩個字說出來而已。」對邱彰想見黃信介的要求，我透過當時任職世界臺灣同鄉會的陳錦芳幫忙推介，後來應該見到面了。她就是這樣一步步走入海外臺灣人的社會，開始關懷臺灣事務。後來她知道我與呂秀蓮相識，也要我介紹相識，我們先在格林威治村吃飯，再乘車去她家，從曼哈頓駛過華盛頓大橋，在紐澤西東北邊一個幽靜的小鎮，山坡上一棟白色豪宅，比白宮更有氣派，門外一片草皮斜坡地，後面一棟給佣人住的木屋，若是在紐約城內至少可供三戶人家居住，在美國臺灣人裡，陳家比加州創設台美基金會的王桂榮在長堤的房子還大，只差不靠海港，後院沒有遊艇。呂秀蓮在那裡住了些日子，對邱彰必有一定程度的影響，臺灣同鄉會知道呂秀蓮在紐約，亦邀請她到哥大去演講，邱彰會後告訴我，一個年輕女生能用這樣純正的台語演說，當前在海外尚屬少見。又問我：「呂秀蓮說你在演講會提出很奇怪的問題，到底是什麼？」其實自己講過什麼都已經忘記了，經她一問才終於想起來，我問她：「將來科學發達到了可以動手術，女的想作男，男的想作女已十分

因美麗島事件入獄的呂秀蓮女士，出獄後重回美國，看到為她所畫之畫像（耶魯大學圖書館內），與作者合影於加州友人家中。

獲美洲臺灣人王桂榮所設「台美基金會」人文成就獎，左起：王桂榮、李遠哲、謝里法、林宗義、李鎮源、王桂榮夫人。

方便時，人到了十八歲成年那天，同時選擇性別，進入手術房再出來是男是女都是自己要的，就不必再有男女不平等的問題，不管新女性或新男性，已不再是我們今天這樣的說法！那時最難解決的應該是社會的階級問題，…」，那天呂秀蓮聽了只顧笑而不答，大概認為只是玩笑而不是在發問。呂秀蓮住在邱彰家的那些日子，我偶而會去看她，陳媽媽每次看到我來都非常高興，就從冰箱裡把魚、肉拿出來解凍準備晚餐，然後坐下來述說早年自己在臺灣的故事，而我永遠是忠實的聽眾。她告訴我，她先生與陳澄波是好朋友，每次到上海都是澄波先帶去買古董書畫，整箱帶回臺灣，有一隻明代的花瓶不知多少錢買到的，每遇到地震他什麼都不管抱起花瓶就往外跑，鄰居都在笑他視花瓶比家人還寶貴。澄波仙被槍殺那幾天，他日夜睡不著，眼睛一閉就看到他出現眼前，澄波仙的小舅子去把屍體抬回家後，身上的血還流個不停，跑來要了好幾包棉花回去塞進子彈孔裡才止了血。家人都認為澄波仙回家時人還沒有死，誰在身邊他都知道。關於這些她永遠談不完，她這一生最懷念的是在臺灣時先生拉提琴由她伴奏的那段美好日子，如今能交談的人越來越少，這表示自己老了。說這話時她不過才六十出頭，每天穿得十分鮮麗，臉上經過細心粉飾後才出現眾人面前，她和呂秀蓮在這方面倒是蠻像的，兩人走在街上反而比邱彰更像婆媳。

再見到胡台麗是1975年在紐約大學舉辦的第二屆世界臺灣同鄉會的年會，這一次國民黨沒有來鬧場反而統派人士前來分發傳單，舉牌宣傳統一，又頻頻發問發表意見。有趣的是從來不講臺灣話的外省人在這場合裡也試著要「說說看」，說不好時臉上難堪的樣子，就像我們在臺灣沒能講好國語一樣，令人看了又可憐又好笑。頭一天上午節目才結束我就回家，等下午再來，老遠就聽到人聲嘈雜，走近一看大會門外一大群人，碰巧胡台麗走過來，沒想到她會在這裡，一見面就把剛剛發生的事形容給我聽，一面再讚嘆所見的場面令人震撼，她看到了所謂的「民氣」，她沒說清楚是哪一幫人前來鬧場，又是如何被轟走，而她身在其間深深受到感動。她和邱彰一樣是個不會說流利台語的外省人，而今天終於感受到與

她發出相同聲音的一群人，他們就叫做「臺灣人」，後來她和邱彰一樣嫁給臺灣人，而且還是個畫家。

她說第一次陪婆家的人去掃墓時，她感受到自己與土地是那麼貼近，在信中說：「小時候看到別人在祖先墓地上拿香祭拜燒紙錢，好像離自己是多麼遙遠的事，誰知道今天手上這一支香對我有多麼大意義，這塊土地從今以後是我的先人，以及後代子孫安息的地方，是永遠安身立命的所在。」她想作一個臺灣島民等待了這麼久，我看她全心接受這土地，心裡比她更加感動，一生下來就屬於這土地的我，是該多麼慶幸却從來不知珍惜。

格林威治村的「橄欖樹」

在聯合國任職的臺灣人並不在少數，郭松棻和花俊雄等都是，還有一位個子矮小的女生叫林碧碧，她父親在日本當律師，兩個哥哥林宗仁、林宗生在舊金山同鄉會裡為臺灣人事務出了很多力，可是她在紐約竟成了統派中的名人。雖然地位不重要，可是只要有臺灣人的活動她就一定會出現，加上身材特別矮小，所以在留學生圈子裡不認識她的幾乎沒有。紐約世台會的那天，她當了先鋒，也許左派人士有意拿她當炮灰，使成了臺灣人的公敵。有幾個場合她自動前來找我交談，只記得有一位叫彭念祖的客家人從中國來，他過去一度當過臺灣省建設廳長，「念祖」是他向祖國靠攏之後改的名字，談話中我那麼大偏見，所以每次只要有從中國或臺灣來的客人，她就約我一起去吃飯，也許覺得我不像別人對她有提到臺灣的外省人與本省人之間的矛盾有一半是國民黨製造的，這樣他們才好治理。但他不認同，說這是台獨人士編的謊言，未料林碧碧站出來反駁，她說統派人士的分析也認為如此，結果兩個人為此爭辯起來，她指著對方說了重話：「國民黨畢竟是國民黨，名字改成『念祖』還是國民黨」，這一席飯大家不歡而散。又一次《新新聞》社長周天瑞來紐約，林碧碧請我和他一起吃飯，這回我們的對話彼此都十

分誠懇，學者和作官的畢竟不一樣，我們談到許多共同的朋友，也找出種種共同的看法，是個難得愉快的一次會面。有一年她趁休假要到中國旅遊，問我有沒有事要她幫忙，我就託她帶幾本美國藝術家的畫冊送給一直與我有書信往返的友人，回來後告訴我所託的事都照辦了，也對中國的現實有深一層了解。

最令她引為不滿的是，在臺灣和美國從來不認為自己是臺灣人的一些人，到了大陸各個自稱「臺灣同胞」來爭取那邊的接待，那邊官員反而把真正臺灣人的她因身材矮小而忽略了，她這才開始清楚如何面對臺灣和中國。不過以她過去的表現，即使國民黨不追究她做過什麼，但想法單純的臺灣同鄉能接納她已經太難了，我明白她一心希望以共產黨的力量解放臺灣，讓臺灣人民不受國民黨壓迫得以過更有尊嚴的生活，我完全尊重她的想法，但像我這樣了解她的人並不多，純情的左派人士最後的宿命就像她那樣兩面不是人。

格林威治村有一家咖啡廳叫「橄欖樹」，特點是用黑石板做成的桌子，客人可一邊聊天一邊拿粉筆在桌上塗鴉，所以這地方最合我胃口，不論與哪一國人談話，當語言不能完全表達時，順手劃兩下幫助了解對我已經成了習慣，尤其與日本或韓國人，寫幾個漢字在桌上已成我們之間溝通的最佳橋樑。

還有，咖啡廳牆上掛著一個銀幕，不停地放映早期默片時代卓別林的影片，在臺灣因他是共產黨員而被禁，來到了紐約才終於能看到，而且百看不厭，所以臺灣朋友最愛到這裡來邊聊邊看默片邊塗鴉。這裡的咖啡其實也不怎樣，但一種叫土耳其咖啡放在桌上現煮，濃濃地好像喝的是泥沙又像在喝中藥，喜歡異樣口味的人就建議他點這個來嚐嚐，不過只喝一次他是不會再喝第二次了。回想起來好多人都被我帶到這裡來過，金戴熹、李明明、林清玄、夏陽、秦松、吳文瑤、李賢文、王秋香、劉如容、徐秀美、李翼文、廖德政、何政廣、何恭上、陳輝東、呂秀蓮、邱彰、胡台麗、曹又方、沈燕妮、陳文茜、徐秀美、李翼文、廖吳登祥、蘇瑞屏⋯，來過一次之後，他們又時常自己跑來，日後在這裡巧遇的不知有多少。

坐在「橄欖樹」喝咖啡與朋友聊天是我紐約生活中最值得回味的，這些曾經與我面對面清談一整

夜的朋友，今提筆時我一一想起來，最後想到一個小女孩叫蘇瑞屏，幾年後她回台北當了美術館的第一任館長，著實令我嚇了一跳，更擔心的是在她主持下初生的美術館不知將變成怎樣！我雖為她擔心，日後才發現事實比想像好多了。她很天真地在我面前喋喋不休無所不談，從她那裡我得知故宮裡的許多秘密，我實在難以相信會真有其事，但事情的存在也不是憑空想像得出來的，這些年來對臺灣而言，故宮似已經自成一個世界，那裡面的人和古人生活在一起，自我形塑了另一種人生，好不令人羨慕！她又告訴我，海外有個反共愛國聯盟，談話中起先她不斷地說「反愛」，我也不想問，就讓她說下去，最後才知道是比國民黨更國民黨的一個組織，和聯合國工作的比共產黨更共產黨的一群正好成對比，但兩邊的人却都有她的知己好友，這個女孩的可愛就在這裡。有一次胡台麗問我這個蘇瑞屏何許人，因為在哥倫比亞大學的同學會裡，她自動說要辦個美術相關的學術演講，還說你們想聽什麼我就講什麼，譬如書法、繪畫、雕刻、玉器、銅器、武器⋯，凡是故宮有的她都可以講。每個人對學問的認知不同，懂得多和知道得專兩者之間各有評價，她說的話有天真的一面也有單純的一面。有一次她向我訴苦，因有人傳說她是職業學生，因為很多不該知道的事情都是從她那裡說出來的，這種人最容易被一般人指為領錢做事情的職業學生，事實上國民黨如果聰明，才不可能用這種人去做那種事。任職第一任美術館的館長，她或許洋洋得意，而我認為是被拱出作犧牲打，後來接任的館長跟在其後就不會觸到地雷，接任的黃光男做館長的幾年裡有那麼大的成就，應該感激先行者蘇瑞屏。

兩個只花錢不賺錢的女人

大約1985年，在美東臺灣人夏令營的會場裡，在《臺灣公論報》工作的老李告訴我，曾經競選過台北市長的陳逸松有個女兒到美國來，目前在加州，隔一陣子就來到紐約，因這個人很重要，所以我一定

要見她。不久之後，向來熱心臺灣人事務的王淑英就帶了她到我家來，她叫陳文茜，那天我們三個人圍在方桌子靠近窗邊坐著，她的眼睛滾滾轉動十分動人，我們靠得很近，仔細看她的臉，越看越熟悉，臉上的皮膚和呂秀蓮那麼近似，只少了些許歲月的皺紋，說話聲音有點嗲嗲地不像呂秀蓮老成沉著，除此之外好像什麼都一樣，都是北一女及台大法學院的畢業生，兩所學校教出來的在臺灣被視為一等人才。

那天她給我看一部自己寫的電影腳本，略為瞄了一下，開始就是學生運動的街頭抗爭遊行，以及學生與警察的對抗，到底找到誰來出資，由什麼人當導演，我沒有問，她也沒說。與她交談之後發現和其他政治人物不同的地方在於對美術、電影、文學等都有程度的興趣，所以談話領域比較廣，第一次見面就聊了很多，對陳文茜這女孩我的評估是個腦筋靈活、感情複雜、政治觀偏向臺灣主權認同，文化上屬大中國思想，且是不安於室的時代女性。不論對人對事都有很強的批判性，尤其向為海外同鄉所敬重的島內政治人物，她能看到不為人知的人格裡層去，說出來每每令人不敢相信。其實她的道德標準並不高，黨外人士到紐約來，許信良和賴文雄招待他們去大西洋城賭個幾天幾夜，她也陪同前往，對人的好壞自有一套看法。怪不得外人懷疑沒有個人事業，賭金是哪來的，輸了難道不心疼！但她一點也不往這方面去想。

有一回她請我到家裡替她畫像，只帶了紙和蠟筆就去了，見她懶洋洋半躺在牆角抱著兩隻叫什麼Smoky的小狗，遠遠看過去像極了電影裡的楊貴妃，我就把九張紙拼貼在對面牆上，用紅色筆從嘴唇畫起，畫到全身連兩隻小狗狗一起出現在她懷抱裡，不出一小時就完成，以後再看到時也不想修改，可以說是神來之筆。這段期間她常帶黨外時代的戰友來訪，有一位賀端蕃是外省第二或第三代，平時不講臺灣話的他和我見面時自然而然就講起來，這情形以後又經常發生，他們認為與我交談一定要用台語才有交集，只見過一次面之後就聽說他去了加州，接著就回臺灣在民進黨部任青年事務部主任。另一位賀馨儀，是個相當帥氣的女生，她也是學運出身的新秀，從外形看和陳文茜是兩個截然不同類型。和賀君

一樣是認真在說臺灣話的外省後代，來時要我帶她到格林威治村走走，而陳文茜因身體不適就在我家休息，這一帶的店賣的都是稀奇古怪的東西，尤其身上掛的飾物很適合像賣小姐這樣的性格和身材配戴，令她看了每樣都喜歡，這又使我看出她和陳文茜不論黨內黨外一定也是同派系的。

幾年後我回臺灣探親，小時候教我畫畫的表哥王紹慶任職台北市銀總經理，經常在市議會受黨外議員修理，他說有個外號叫「噴射機」的議員最難纏，打聽之下原來就是賣馨儀，我叫表哥在銀行辦一桌宴席，然後託蔡同榮的助理打電話將黨外議員都請來「認識一下」，以後質詢時給他點面子，否則在備詢的前幾天令他吃不下也睡不著，難過的樣子令人看了覺得不忍。之後她又介紹一位叫陳文輝的年輕人來找我，雖然是政治人物，身上的藝術家性格接觸之後馬上感覺出來，他多愁善感表情說變就變，笑容裡藏有不知多少心裡的沈痛，流下的眼淚永遠是悲喜交織，一聲突如其來的爆笑，代表的往往是對自我的無奈。他說在苑裡山坡有個蛇窯製作陶器，正在拓展中，我順口給他提出幾點建議作參考，他拿起筆記全都記下來。然後說要唱一條歌給我聽，歌名好像叫做〈故鄉的落雨天〉這歌描寫的就是他心目中的我，又說每次讀我的文章都令他淚流不止，才說到此眼圈一紅，話也說不下去就真的哭起來。陳文茜說他是全臺灣最愛哭的男人果然不錯，哭完很快又將眼淚擦拭，開始唱起來，現在我還記得曲調，但詞已都忘了。他是以家鄉的情來與我建立交情，唱完把歌詞寫在紙上，看似代表我們兩人間立下的契約，借一個多年離鄉的我來抒發對臺灣的感情，就像一個對愛情抱著想像的年輕人借一個失戀者的歌聲宣洩積壓的心情。後來回臺灣我去「華陶窯」看他，他把呂秀蓮、簡上仁、陳秀惠、李喬等都請來，親自下廚辦酒席為我接風洗塵，每一道菜都有名堂，全是為我而做的。我不曾問過他幾歲，這種性情中人在我印象裡是永遠年輕。不記得他後來以什麼黨選上立法委員，海外同鄉從臺灣回來美國時都說他與陳英燦、施明德是全臺灣最愛哭的三個男人。陳文茜又陸續介紹陳儀深、吳密察與我相識，由於這兩次人較多沒有機會深談，回台之後才真正算是認識。

文章裡沒有了意識就沒有意思！

《日據時代臺灣美術運動史》在《藝術家》連載到1978年終於出版，而我在《雄獅美術》以專欄刊出的《在信中與阿笠談美術》也在同時印成單行本，這時的稿費少得可憐，《藝術家》付給我五百元一千字，《雄獅》發行一本給我五百美金，對我而言只要有錢就好，不去計較太多，可是臺灣來的朋友認定以我的名氣稿費該比別人優厚，而我始終不知道別人究竟多少，對我而言這已經夠了。在《雄獅》投稿時，李賢文的太太王秋香是社長，在信中常對我曉以大義，要大家共同為臺灣文化盡心力，勉勵我以奉獻的精神寫作，從不談稿費之事。直到有一回我為惠特尼美術館藝術雙年展寫的專稿，收到的稿費

寫到這裡又想起一件事，陳文茜和呂秀蓮還有個一樣的地方是，兩人都沒有賺錢却都很有錢，她們的錢就好像到銀行一領就有了，用不著事先把錢存進去。相較之下，我就沒有這麼好命，所以在花錢的時候心裡算了又算，遠不如她們大方，作為男子漢這一點上就短了一截。最後我有機會表現是她們要回國去競選或助選，海外臺灣人把支持黨外競選公職的事情看成為臺灣盡一份心力的唯一表現，我也不例外，而我能做到的是把自己的畫捐出來義賣，心想畫了這許多畫，不清出去將來連居住空間都被畫所占了，所以捐畫時我一點也不吝惜，認為是替自己清出一個空間，而且又做了一件有意義的事，補償內心對臺灣故鄉的虧欠。起初在同鄉會裡義賣，通常只喊到一兩千元就停了，有一天，突然間出現令人不敢相信的情況，來了個陌生面孔，每一幅畫都舉手買去，會後有人與他接觸，才打聽到他的名字叫曾龍雄，剛從臺灣來美國做珠寶生意。後來我也認識他，在臺灣他經常贊助黨外，很了解畫家的畫價，所以他說：「把義賣的畫買下來，一來資助島內民主運動，二來買到便宜，等於賺到了錢，三來在同鄉面前出盡風頭，何樂而不為！」這位曾先生好像也是陳文茜介紹才認識的。

還不夠我所付底片及沖洗費用，這才驚覺自己為何接受這樣的待遇而樂此不疲。是該佩服自己為了文化肯安於貧窮，還是笑自己太傻不知爭取酬勞。自從出國之後，海外的生活始終沒有安定過，經濟的危機感一直是我的困擾，的確是那一句「共同為臺灣文化盡心力」的使命感，往這方面一想，我不但沒有怨言，反而必須感激！

有幾回朋友勸我，既然生活苦何不回臺灣，可以找個教書的工作。那時廖修平在國內任教，不久就要回美國，而孫多慈老師年紀也大正準備辦退休，在美國期間一直鼓勵我回國服務的馬白水老師，現在返回師大繼續原來的教職。他們都在信中鼓勵我，而我也有此意願，風聲傳出去後馬上出現了阻力，緊接著馬老師在回信中以暗示語氣說我「自外於臺灣、自外於政府」；孫老師說「回國之事不可操之過急」；廖修平去請教袁樞真主任，她表示「要去查一查。」就沒有下文。過了這陣子已經放棄回去的考慮，某日與書法家張隆延談起來，他很幽默地說：「政治可怕，臺灣畫壇更可怕。」的確是過來人，說的話一針見血。

這時候《雄獅美術》給外界的印象和從前略有不同，看來像是努力在尋找新的路線，其實已被一種意識型態所箝制，朝普羅大眾的文藝走去，又不肯明目張膽地做。以我那時的思想傾向對這做法絕對認同，可是等到我的《在信中與阿笠談美術》出版，又看到陳映真在前頁附上一篇長序作為導讀，接著又把我刊於《中國時報》海外專欄的〈從近代美術看徐悲鴻的歷史地位〉印成單行本，加了一篇蔣勳的文章，分明是針對我在做修正工作。起先我只笑笑，認為是替這本書重新改裝，嚴重傷及文章的內容，誘導讀者去讀他要他們讀的方向，無異是借我的書去說他的話。過去中國左派所做的就是這種勾當，躲在暗裡操控文藝路線，影響青年的思想。他這麼說，我聽是聽了，心裡還是覺得沒這麼嚴重。讓其出現在書裡，任由讀者選擇，我的文章肯定比他們更有吸引力，不必以陰謀論去詮釋這群人的動機。

兩本書給郭松棻看過之後，他對陳、蔣兩人作風大為不滿，認為是替這本書出書就應該感激，可是我把著又刊於《中國時報》……

沒想到另一邊在巴黎的臺灣留學生也為這兩本書興起一陣爭論，金戴熹、李明明和侯錦郎相繼到紐約來，在我家住了好幾天。金氏夫婦因在東方語文學院教中文時用的是簡體字而被臺灣吊銷護照，照理他比任何人更紅，但讀了文章後，對臺灣這群人的盲進大不以為然，且提出嚴苛批評；另一邊持台獨立場的侯錦郎，從論文的角度指出蔣勳文章一開始就說徐悲鴻出生於1894年，那一年的中國和國際發生了什麼重大事故，借此誇大徐氏的出生是何等重要，學術界向來沒有人做這種論法，所以他借一個例子說，如果徐氏出生當天他家隔壁有人被強姦，那麼他該算什麼！過後陳英德也來美國，所持看法也一樣，認為左傾幼稚病的盲動對臺灣文化將較之國民黨有更大傷害，看法很是中肯，我都可以接受。於是我在給《雄獅》雜誌社的信中直接表達出來，相信蔣勳一定看了，陳映真後來也知道，所以蔣就從此不再回我的信，見面也一臉不相識，陳映真在紐澤西的文學研究會中相遇，他坦然直說已知道海外的人對他寫的序有什麼看法，但沒有表示意見，還說回臺灣要請我吃海鮮，顯然陳君的度量要大得多。

《雄獅美術》在何政廣離開另辦《藝術家》之後，換了幾次編輯，路線越改越趨通俗性，園地開放給文學和音樂，於是出現了詩、小說和電影等文章。對此美術界十分不滿，美術雜誌只有這兩本，與文學刊物本來就不成比例，還把篇幅割讓出去，當初為《雄獅》努力過的美術界大老更是氣憤，便全力倒向《藝術家》。就在此時《雄獅》又刊出文章批判當今在國際上知名的趙無極（美術）、貝聿銘（建築）、吳文中（音樂），針對受到資本主義文化影響的第一代華人，有趕盡殺絕之意，這一來更引發海外各派人士的反彈，如果把時間拉到今天，看到比資本主義更資本主義的中國共產主義路線，一切已不必再作多餘的辯論，足以認定那時候的《雄獅》就應該關門，結束一個階段性的功能。

某日我在格林威治村紐約大學的書店裡翻到一本從社會演進角度論美術發展的書，書名好像是《世界美術社會史》，便想到如果把它譯成中文，應該對當前正左傾的年輕人有所幫助。然後想起曾經問我能為臺灣做什麼的邱彰，她一聽有事給她做，很高興答應下來，接連翻譯上、下兩冊，都由《雄

獅》出版。有一天台大的數學教授唐文標來紐約打電話給我，談了很多，最後提到這本書，他說把邱彰的譯本從頭看到尾，有誤的地方都標示出來，全書改得密密麻麻地，希望再版時加以更正。可惜銷路的關係這本書從此沒有再版過，這位有心人也不久就因病過世。想為臺灣文化作事的人不少但力量有限，最後看不到應有的成效，在我們的時代裡，這些都印證了一代人的極限。

「出土人物誌」背後的故事

《雄獅》沒有因何政廣離去而結束，反而擴大版本和頁數，也換了主編。接著又在我建議下策劃一系列的臺灣美術家特輯，從黃土水、陳澄波、郭雪湖、李石樵、廖繼春、林玉山、陳進、顏水龍、楊三郎、李梅樹、黃君璧、張大千等，對臺灣第一代美術從畫家個別研究著手進行系統的論述，這樣做對日後美術史的整理有一定程度的幫助。我個人負責寫了近半數文章，受到相當好的迴響，鼓勵了我進一步去挖掘被歷史遺忘了的文藝家，有的流落在中國各地如：劉錦堂、張秋海、范文龍、江文也，有的在美國如：黃土水、陳澄波、王白淵，有的早逝如：郭雪湖，先在《藝術家》刊出後再由前衛出版社出版，書名叫《臺灣出土人物誌》。劉錦堂等落腳在中國的四位，經由

1992年李石樵來美國廖修平家，請謝里法替他錄音訪問，這晚他把自己一生都說出來。

北京美術雜誌社的吳步乃先生提供資料並協助查訪，那一陣子幾乎每週有好幾封中國方面的來函，而我寄給他們的信更多，由於多數畫家早已作古，所以必須找到家屬、友人和學生作採訪，幸好他們都很配合，盡所能把作品圖片、生活照，以及我所提的問題作回答後寄來，讓我能在最短時間內寫成，不致使專輯脫期，這個階段所做的工作相當順利，內心裡感到十分暢快。

上述人物寫出來後，文章裡的論點常被引用，尤其在美國的臺灣人夏令營裡遇到島內來的人士，有的是畫家的親人或同學，有的只是在過去的雜誌上讀過相關文章，我最高興聽到的是他們說：「你寫的那些事情和我看到的完全一樣，他就是你說的那樣。」

只有在1990年回台期間，一家畫廊老闆的宴席上，遇到王白淵夫人倪雪娥女士，一見面就當著眾人指責我不該把她丈夫寫成這麼風流，她說：「自己先生被寫出來，想拿去給親友們看，裡頭寫的人那樣的風流，如何拿得出去！要知道作為畫家妻子的心情，從一個女人的角度想想，丈夫的風流在旁人眼中是怎麼看待，你寫文章如果不能考慮到這一點，如何說你是作家…」就這樣在畫壇幾位大老陳慧坤、鄭世璠、張萬傳等面前說了我近半小時，從頭到尾說的是那一代人的日語，我一句也不敢回答。其實在這篇文章之前我寫過信給她，也託人找她要資料，也許過去被白色恐怖嚇壞了，只回答因近年經常出國，最好不去惹是非，結果什麼都不肯給也不願意說。但我還是從多方面取得資料，在八位人物當中以王白淵資料來源最多最雜，與其他人比較起來，資料中顯示的王白淵一點也不風流，我也寫不出他如何風流，從妻子的角度看來就覺得被風流化了，我確實不想去怪她。從前輩那裡聽到的只是他一下愛這個一下愛那個，但只說沒有行動，以我的標準還算夠不上「風流」兩個字，真正風流的是呂赫若、江文也、劉納鷗等才對。有一次我在巴黎咖啡廳講給一群年輕人聽，有位小女生給了王白淵一個很時尚的形容詞叫「悶騷型的男人」，這話聽來並不太雅，不知王夫人會選擇風流還是悶騷？

當我寫第一篇有關黃土水的文章時，透過王紹慶表兄介紹，和他在銀行的同事陳錫卿聯絡，取得

作品圖片，不久這位陳先生移民紐約彼此見過面，有一天傍晚突然來電話，說他由臺灣運來的黃土水作品五隻水牛當中的兩隻不見了，從早上找到現在，幾個箱子翻遍了就是找不到，頭上冒出冷汗，心裡發寒站也站不住，就是掉了幾千萬也不致令他這麼難過。電話中我說要去看他，他想想也不肯讓我去。我打電話與文建會李戊昆商量，又與台北警察局長聯絡，請警方協助調查。次日我告訴陳錫卿一整天我做了什麼，順便給他一個建議，如果幸運查到了，可否捐出其中一件給台北市立美術館。他聽了非常生氣，認為我聯合政府想侵吞他的財物，甚至到處說給人聽，既然如此，我也只好作罷。末了還是什麼也沒有找到，一年後就聽到他過世的消息，此時我反而希望兩隻牛在臺灣時就被偷走，果真如此，至少現在還留在島內，早晚會出現在我眼前。

　一位高雄畫家叫林天瑞，大學時代看省展時對這名字已有些印象。有一天他打電話到紐約家裡來，說是顏水龍介紹，希望與我見一面，便約在皇后區姜先生的學校美術社附近一家咖啡廳，來時又帶了一位聯合報系在美國的《世界日報》記者，剛從政大研究所出來的盧世祥，才喝下第一口咖啡，他就問我《日據時代臺灣美術運動史》為何不寫下去，我回答說：「我已寫到日據結束，日據時代如今已經沒有了，所以沒有寫。」他又問：「如果日據時代還繼續，而你一直寫下來，歷史是否更加精彩？」靜坐在一旁的林天瑞這才開口：「如果日本時代沒有結束，臺灣將如何？是個有趣的論題。雖然說今天再拿來談已無多大意義，但還是一直有人在討論。」「至少戰後初期的二二八事變及白色恐怖是不會有的，但臺灣人的政治抗爭依然在進行著，爭取民族獨立的運動臺灣人是不會放棄的。」我說：「臺灣會繼續處於日本統治，這一定要日本沒有被打敗，那就是日本打贏了。我曾經問日本人二次大戰若是日本勝利，今天又如何，大部分人都說不會更好，首先就是軍國主義抬頭，這一來戰爭還會再來，民主時代就遙遙無期。」「對，就像蔣介石帶大軍來臺灣，讓臺灣的民主遲了二十年。」「只要是日本不好也就等於臺灣不好，不過把臺灣交到獨裁者的手裡，對臺灣更加不好，尤其祖國之名經常誤導了人民盲目去

認同……」這一段對話我為何還記得這麼清楚，因為回家後就寫在日記上，又再抄一遍在信中寄給巴黎的朋友。

這幾年不管寫什麼我的手一直不停，最多是寫在影印紙上和打了格子的黃色筆記紙，寫的時候可幫助腦子思考，同時也在整理思維頭緒，寫過就放在一邊，認為總有一天我會好好地去整理它，但那一天不知道是什麼時候？

那天盧世祥問我，想去採訪臺灣同鄉會消息，若以《世界日報》記者身分前往是否會遭到阻止，這一點我也沒有把握，因過去該報有過種種不實的報導發生，以致同鄉會對這個報紙難免有敵視，但還是答應替他先打聽看看。回去後我打電話給《臺灣公論報》的小李，結果不但沒有排擠反而向我要了盧君電話要自動去聯絡。一個月後的年終晚會裡，我一進場老遠就看到幾位記者坐在窗邊有說有笑，小李和盧君也在那裡，才知道對《世界日報》並不敵視，是我多慮了。後來我回臺灣看到盧君在許多場合中以資深報界人士參與座談，數一數快二十年了，每個人都該有自己的成就和地位。

紐約臺灣同鄉會盡管以交誼為主，但還是受到國民黨的監視，有個姓莊的留學生因打報告有功後來當了國民大會的代表，陳文成事件時他出來指證，美麗島事件他也聯名要求政府嚴辦，對這類人物的造型我曾經做了分析，明顯的特徵就是脖子短，眼神飄忽不定，頭部擺動緩慢，走路不敢大步向前只用細步移動，說話有意降低把聲音含在嘴裡，每說幾句就嘻嘻低笑一聲，表情很快又回到原狀，口袋裡經常塞滿東西，只要往袋子裡一摸要什麼有什麼，握手時不敢正視對方，握完趕緊把手縮回，轉身就想逃走。這都是我的個人經驗，若將之輸入電腦誰是特務馬上就現形。所以每遇到這類型的人，我很自然提高警覺，並不一定要迴避，有時反過來想開個玩笑，提供點似有似無的情報讓他報告上去。

但我的判斷也有失誤的時候，譬如住在我樓上的龐曾瀛，好幾年都被我誤認為是那種人，有一天晚上他打來電話，說他有個親戚是臺灣人叫游彌堅，是戰後初期的台北市長，那時候對曾經在中國住過

■ 老英雄走了！ ■

那幾年，海外畫家口裡如果說某人是國民黨，無異說他是壞人，是打小報告的，是背叛人民的，是自私自利的，是有危險性不可親近的，雖然不見得是職業性替國民黨工作的黨工，仍然屬於非平常百姓的特殊身分，這種人定期開一次會，會中將說出什麼話都很難預料，畫家們為了自保，人人都得小心提防。但誰是真正國民黨養的黨工，沒有人能夠證實，大家都在捕風捉影，背地裡指指點點，日久之後反而當作有趣的話題。譬如蔣介石過世的那一年，住在紐約的畫友們都接到軍旅出身的詩人彭邦楨的電話，對所有的人說同樣的話：「唉呀，我真難過呀，老英雄過世了，你說我們該怎麼辦！反攻大陸喊了這麼多年，老英雄就這樣走了，……」和美國的非裔女詩人結婚順利拿了美國公民身分，仍然這麼忠黨愛國，他打電話給每個人難道僅告訴老英雄過世這個無人不知的消息，又想從這些人的反應中取得什麼訊

那幾年，海外畫家口裡如果說某人是國民黨，無異說他是壞人，是打小報告的，是背叛人民的，是自私自利的，是有危險性不可親近的，雖然不見得是職業性替國民黨工作的黨工，仍然屬於非平常百姓的特殊身分，這種人定期開一次會，會中將說出什麼話都很難預料，畫家們為了自保，人人都得小心提防。但誰是真正國民黨養的黨工，沒有人能夠證實，大家都在捕風捉影，背地裡指指點點，日久之後反而當作有趣的話題。譬如蔣介石過世的那一年，住在紐約的畫友們都接到軍旅出身的詩人彭邦楨的電話，對所有的人說同樣的話：「唉呀，我真難過呀，老英雄過世了，你說我們該怎麼辦！反攻大陸喊了這麼多年，老英雄就這樣走了，……」和美國的非裔女詩人結婚順利拿了美國公民身分，仍然這麼忠黨愛國，他打電話給每個人難道僅告訴老英雄過世這個無人不知的消息，又想從這些人的反應中取得什麼訊

的都稱他們為「半山」，所以游氏在我印象中不曾被當好人看待，加上我對龐氏的誤判，在電話中當他邀我上去會一面時，我當場拒絕，說：「我們臺灣沒有這種人！」後來我著手撰寫美術史，有機會與郭雪湖多次交談，知道更多與游氏相關的事蹟，才為那天沒見到面感到後悔。他與也是半山的林昆鐘投資接管日據時代就有的東方出版社，任市長期間與文化界人士成立臺灣文化協進會，延續早年文化協會的部分功能，被推為理事長，一度計畫把日本人遺下的總督府改建為臺灣美術館，將本來寄存在總督府的台展得獎作品從他手中全數歸還畫家，郭雪湖的〈圓山附近〉就是其中之一，後來這作品再度賣給台北市立美術館，開了一幅畫賣出兩次給公家的先例。台北市長與文化的關係像他這樣密切，這個人在我樓上住了一夜而沒有把握難得的會面機緣，日後想起來一而再地自責，都因為誤判了龐曾瀛的身分，擔心談話成了他打報告的資料。

息，想像力豐富的畫家們很自然就往這方面去想，見面聊天時說到最後一個特務的外形就被塑造出來，從那以後大家背地裡反稱他是「老英雄」，久而久之即使當面這麼喊他，而他也欣然以「老英雄」自居。若說他如何忠黨愛國也不見得，當對岸招手的時候他也過去了，回來之後又再度罵那邊的人無恥，因為他們只要有一點親戚關係就來開口要錢、要摩托車、電視機、豹皮大衣、手錶等，還指定是什麼牌，他說自己出國這麼多年這些牌子聽都沒聽過，他們竟然全知道了，這不是土匪是什麼！使得彭邦楨氣急敗壞指著牆壁的中國地圖大罵無恥之徒。

儘管中國內部的情況已逐漸明朗化，左傾的臺灣留學生依然不放鬆，經常舉辦活動為統一而努力。有一天晚上我和胡台麗從一家咖啡廳走出來，正走在百老匯的人行道上，在西98街的轉角處，一群東方面孔的年輕人在幾名警察面前不知說些什麼，走過去聽得幾句話才知道剛剛發生一場打鬥，當左派人士的活動正進行來了幾名說廣東話的青少年，大叫大嚷來鬧場，與維持秩序人員打起來。據一名臺灣來的女生說：「他們打起架都是跳呀跳的，像電影裡的那種功夫打手。」卻不知這些香港人為什麼來鬧？第二天看報才知道，被警察捉去的各個坦承拿了錢受僱前來，到底什麼團體並沒有寫，不過字裡行間已經暗示出來。過幾天又聽邱彰說《華僑日報》把這次打架事件描寫得特別詳細，武士刀都拿出來了，不可思議的是追殺敵手的過程中「武士」從斜坡上跌了一跤滑下來，反刺到了自己，哪有這麼窩囊的「武士」，該不會是記者有意編造來娛樂讀者的！看了這則新聞，我不得不佩服左派人士手無寸鐵捍衛理想的精神勇氣。不到幾年，留學生回國探親的漸漸多起來，出國來讀書的大陸學生和臺灣學生接觸的機會頻繁之後，社會主義祖國的面目再也無法隱瞞，向來高喊口號的左派於是再也聽不到聲音，此時心裡最不好受的，反而是對中國有幻想的左派學者們。

與我同輩從大陸過來的畫家都相當優秀，而且能說能畫，思考清晰，把解放後每一件大事的年代記得清清楚楚，因為每一個時代的轉變與個人的命運息息相關，尤其踏出國門的經過相當艱苦，有的在

1970年代中國入聯合國取代國民黨的地位，派來新的代表團，這位陳先生喜愛藝術常來找我，是我這生中認識的第一位共產黨員，但他從不向我宣揚共產主義。

身上掛著上百個乒乓球，冒著生命危險，游泳逃到香港。當他們把自己二十年的遭遇說出來，無異對沉醉在社會主義美夢中的左派人士當頭一棒，這些畫家如蔡楚夫、鍾耕略、陳建中、戴海鷹，繪畫上每個人都有很強寫實本領，再加上剛吸收到的西洋新寫實理念，自我的風格逐步在形成中。他們和開放後才出國的一代相較之下還是保守些，只專心在畫布上的作業把畫面填到最飽和的程度才放手，走的是很謹慎的繪畫路線。也許是這一代的時代性格使然，在美國繪畫的潮流下只能說從尾端穩穩地跟進。過了十年，又遇到張宏圖、陳丹青等，是正式申請出國前來的，以及美國國務院邀請過來的袁運甫、袁運生、陳逸飛等在國內已成名的畫家，接觸後發現在他們圈子裡並沒有職業學生打小報告之類的事情，也不曾聽說誰在懷疑誰是共產黨。我與畫友常把所看到和聽到的拿國民黨和共產黨作比較，反認為在作法上共產黨比國民黨要成熟多了，至少沒有在海外華人社會中做擾民的事，所以我對共產黨的好感仍然沒有完全破滅。

夏威夷來的廣東人

早幾年有一位從中國出來在夏威夷定居之後常到紐約來的汪澄，雖然和我已經很熟的朋友了，還是個相當神祕的一個人，連他的年齡也捉摸不準，也不知他的成長背景是浙江、廣州、香港或夏威夷，在中國抗戰版畫集

有一頁刊出他的作品，這樣算來年齡應該是1920年代出生，可是每次只說「我比某人約大兩歲」，而那人與我也僅相差兩歲，亦等於說與我同年，抗戰末年我才六歲，這年紀是刻不出那種版畫來的。在政治的領域內，他對國民黨和共產黨的了解遠勝過我這年齡層的畫家，有一次他說汪精衛是他叔叔，而後把汪氏家族形容得非常詳細，令聽者很難不相信。即使這樣我依然心存懷疑，我的推測他是在1950年代離開中國到香港的，那之前在廣州畫壇參加活動，認識李鐵夫等名家，與李鐵夫的諸弟子已有交往，到了香港，由於能寫能畫很快就成名。但却受到排擠，就移居紐約，與一位空中小姐認識，兩人回到夏威夷結婚後定居下來。很快就憑自己的能力做房地產賺到很多錢，便又想回到藝術的本行，經常在各城市奔走，了解藝術行情。前來拜訪時，我們很有話談，就是這樣才成了朋友，以後每次來紐約就住在我家，把客廳的沙發當床，一住就一兩個禮拜，出外吃東西多半由他付錢。有一個下大雪的夜晚，我們從蘇荷走路回家時，他告訴我身上有好幾千塊美金，擔心遭黑人搶劫。到家後才說他穿的大衣和手上的鑽戒、手錶加在一起至少七、八千元，都是該藏在保險箱裡的怎麼帶在身上炫耀！原來他就是這種人，怪不得自己家裡坐不住想往外頭跑。

他離開紐約回夏威夷後，有位香港來的雜誌發行人打電話約我見面，是經汪澄介紹向我邀過稿的李先生，當面就把一年多來的稿費算給我。然後我們談到汪澄，他說所以想來看我，因為這幾年汪澄變好了是認識我這朋友才改變的，這話令我吃驚不已，不知到底是怎麼傳到他耳朵裡去的！他又說從來沒看過一個人到了中年之後還能有這麼大的改變，他的話令我越聽越不自在，因我自知汪澄若有任何改變也絕對不是我的力量能辦得到，也許他比以前踏實一點，在藝術上有實質的創作之後，不再靠表面的外物偽裝自己，這就是所謂改變吧！可惜已經不記得李先生的大名，他辦的刊物也忘了叫什麼。

後來汪澄想幫我做一點事業，就投資在我工作室開一間版畫公司，專門替畫家們印版畫，以絹印為主，一起先生意不錯，後來發現估價不準反而讓自己虧本，這時吳登祥常來幫忙製版，每遇到汪澄兩人

就開始辯論，從來不與人爭一站在汪澄面前就如同變了一個人，整個晚上只聽兩人你一句我一句，平時好講話的我反而成了聽眾。過後很久汪澄才告訴我：「這個吳克強（每次他都把名字叫錯）肚子裡還是有料的，和我談話就是沒辦法兩人意見一樣，朋友都做不成，可惜呀！」，這是汪澄的優點，經常在背後偷偷說別人好話，如果我把話傳給吳登祥，他會相信嗎？

有一年汪澄要到台北開畫展，特地請我吃日本料理借機把消息告訴我，並拿來一本相簿裡面是這次展出的作品，說了很多自己的創作理念，想要我寫篇文章，話幾乎要說出口了，最後還是沒說。他臉皮薄，連這麼熟的朋友對坐兩小時直到離開仍然沒說出來。以後我心裡經常後悔，為何不肯自動說「讓我來為你寫什麼」之類的話，就這樣一輩子沒為他寫過半個字。當初我的《日據時代臺灣美術運動史》在《藝術家》連載時，每篇文章他都有意見，尤其寫到石川欽一郎，說他是臺灣新美術的恩人，令他大不以為然，不只一次要我在出書時加以更正。對一個不了解臺灣歷史的人我不想浪費口舌，只好隨他去說。兩個月後《藝術家》刊出許武勇、黃鷗波等的投書，說我的文章對他老師鹽月桃甫有所不敬，語氣兇巴巴地，汪澄當然都看到了，我就問他，想不想寫一篇，把你對我說的話也對他們說，汪澄卻笑而不答，他終於明白如果他的立場是在我左邊，我的右邊還有更多人，誰也不可能拉我到他的那一邊與另一邊的人對立。

有一次汪澄和陳輝東一起從夏威夷飛來紐約住在我家，當天晚上十點多突然接到他太太電話，聽聲音就知道情形不對，過了好久才走過來說他女朋友的信不小心被發現，這下子麻煩可大了。我們都知道他太太是第三代華人，沒學過中文，如何讀得懂情書，感情的語言本來就只能意會不可言傳，即使請人翻譯，還是有爭論的空間。陳輝東鼓勵他打死也不可承認，而他整個晚上憂心忡忡，第二天就趕回夏威夷去了。半年後和太太一起到紐約來，就像沒有發生事情和好如初，可見事情已經擺平。他很得意地告訴我，一回家就把另一批情書塞進來掉包，給太太看這些信的日期是在1950年代，老情人都已經是

生意人的政治思考

這幾年裡來我紐約家拜訪的數也數不清，能記得的有陳輝東、林榮德、林智信、林文強、林文海、林文義、林文欽、李喬、楊青矗、陳芳明、黃春明、董日福、陳來興、劉文三、陳國展、李焜培、王秀雄、吳炫三、李賢文、何恭上、何政廣、徐秀美、李錫奇、李奇茂、顧重光、黃玉珊、劉如容、胡台麗⋯，還有名字記不起來的文學藝術相關人士，只有一位在事業上很有成就的商人也是收藏家黃大銘，是我從初中到高中六年的同學，近年來在台北各畫廊大採購買了很多畫，交談之下發現他與學生時代一樣關心臺灣政治，不同的是他更具有商人的精打細算，是我周圍朋友所沒有的。他能夠把利害關係放在實際的層面來評估，而且對政治人物作個人利益的考量，不像畫家一談起政治就是國家前途及後代子孫的存亡，相較之下我們的思考顯得空泛不著邊際，沒想到僅十幾年的時間彼此就有這麼大差距！後來又看到他買畫時有如一種金錢的戰爭，樂趣在於交易之後的所得，把討價還價當作一種商業場上的爭奪戰，輸贏比藝術品真假更重要。他享受的是進貨的過程，以及將來出貨之後兩邊的差額多

幾個孩子的媽，又有什麼好吃醋的。這一說，太太終於破涕為笑，三分鐘就搞定了，作朋友的當然只有替他恭喜，但事情如他所說是那麼單純的嗎？及今仍然不太相信。

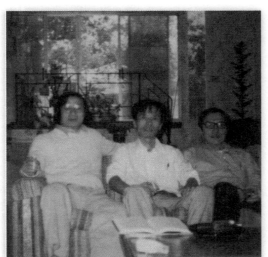

1980年初次與張良澤見面於美國加州，右起陳芳明、張良澤、謝里法。

少，在這方面他的確得到相當大的喜悅。

臺灣畫壇上今後如果加入了這類的角色，畫家的故事寫來必然更加精彩！幾次見面他都問到黃文雄刺殺蔣經國事件的過程，那天雖然我也在附近，可惜幾乎什麼也沒看到，是我一生中最感遺憾的事。

那之前曾聽同鄉會長說蔣經國來紐約時將有示威，但不知道哪一天，同鄉會名單裡那時還沒有我的資料，便向我要了地址，然而還是一直沒有接到通知。兩天後我到57街的畫廊，出來時刻意朝中央公園走去，心想或許能碰上前來示威的同鄉，果然看見幾個東方人匆匆走過，便跟著走在後面，前面就是廣場大旅社，已經有很多警察，雖然也有一些民眾，但不敢斷定就是臺灣同鄉。由於才來紐約不久一切都生疏，就遠遠站在公園入口處，隔一條馬路的距離可以看到更完整的現場全景，等了好久，人也逐漸多起來，但仍然不見動靜。這時公園裡傳來樂團的演奏，便朝那方向緩緩走去，繞了一大圈又回到門口，一名警察過來問我：「你是親蔣還是反蔣？」不加思索我就回他反蔣，他指向左邊要我過去，猜想他們正在隔離抗議和歡迎兩邊的人馬以免衝突，右邊的人馬開始發出聲音，刺激到左邊也高喊起口號來，有位發傳單的女士走到我面前，告訴我要集中站在一起，就在這時有兩部汽車駛過，停下來後又來了一部，所有的人往後面這一部湧去。我已看不見人群裡面的情形，口號喊得更大聲，也有人吹哨子，旗子在揮動，就在這短暫時間內我沒有去注意，場面突然大亂，有人開槍了？但我連槍聲都沒聽到，看到旅館正門的地方有大動作在騷動，兩名黑人警員站在街道中央阻擋民眾前擠去。左邊反蔣的人更積極繞過來想支援，我這時的心情感到一陣興奮又有些驚慌，不管結果如何，臺灣青年在世界舞台最受注目的地方做了一件過去從來沒有機會做到的事，若能讓一名獨裁者在這裡倒下來，國際人士應該針對臺灣的處境做出公正評斷來正視臺灣人民的訴求。開槍的人不知是誰，他的行為是不異公告全世界把臺灣問題攤開來看，讓消息成為世界新聞的焦點，意義是多麼重大！回家時在門口遇到鄭善禧，雖然他什麼也沒看到，談起來還是慷慨激昂。「這下給了國民黨政府很大的教訓！他們不要以為這是老

百姓在放鞭炮歡迎他，要知道這是顆子彈呀！子彈是可以打死人的，表示人家對他有多不滿，希望槍一響他會清醒過來，現在能清醒或許還有救⋯。」如今雖然四十年過去了，那天鄭善禧的表情聲調，在我腦裡還記得很清楚。

後來又見到孫老師畫室裡認識的楊炎傑，他來紐約就住在東城一百多街錢復的家，他說槍響的那一天，錢復請來好友開香檳酒慶祝。至於臺灣同鄉的團體則更不用說了，那些日子不知該如何來形容！很久以後才知道開槍的黃文雄和鄭自才當場被捉，各地的臺灣人發起營救運動，那時候起留學生才開始真正忙碌起來，募款的工作到處都在進行，住在我樓上的柯秀吉見到時就塞給我不知幾張鈔票，要我交給同鄉會的募款單位。我才走出門，遇到一位姓蕭的外省人，也要捐錢，我說正要送錢去福爾摩沙俱樂部，便收下他的一個紙袋往98街方向跑去。我的參與只到這裡，往後發生的很多事情都是二十年後才陸續在文字資料中讀到，我能讀到的黃大銘當然也讀到了，但他還是要我親口說給他聽。

宜蘭外海一個小島惹的禍

接著很快又有捍衛釣魚台的海外學運，那幾天在電話中一直有朋友與我談到宜蘭海外一個無人島的主權問題，對方只說是「釣魚島」，我還以為不過是漁民在避風雨的小島。後來弄清楚了，才明白關鍵在於這一帶海域的主權問題，因這裡有豐富的海底石油，國民黨私下與日、韓、美等國簽約開發，喪失了國家利益，被報紙披露後雖朝野譁然，很快又被壓下來。延伸到海外之後，反彈更大，從美國西海岸一直到東岸，連香港留學生也積極參與，大家都以為不出幾天就會平靜下來，但國民黨職業學生一出手又把事情鬧大。譬如聖路易大學校園一群學生為釣魚台的事開會後聚餐，一回到宿舍每個人都瀉起肚

子來；波士頓的留學生也在聚會後出來，發現汽車輪胎被人放氣；還有熱心參與者家裡電話受騷擾的事情頻頻發生。大家馬上聯想到是國特們幹的，本來只在暗地裡進行，最後乾脆站了出來，這一陣子到處有群眾大會，出版不定期刊物，東西南北搞串聯，很多人家裡擠滿外地留學生，都是滿腔熱血為救國而來。上一代人對抗腐敗的滿清政府和北洋軍閥，這一代面對的卻是反對滿清的國民政府。我雖只是一個旁觀者，感覺到這一代青年站起來後形成的氣勢。當年在巴黎看到法國學生的抗爭運動，到了美國終於輪到臺灣學生要登上自己的舞台，這時留學生多半剛修完博士課程，有的才交上論文，拿到學位出來工作的為數不多，買房子的貸款還沒付清，新的人生正要開始。黃文雄開的一槍，加上釣魚台運動興起，把許多留學生的人生都改變了，與國民黨的對立更加尖銳化。今天再去回顧，反而認為雖然我們的戲開始有看頭，但回臺灣的希望更為渺茫，我與郭松棻等左派人士的交往也是從這時候開始的。

我在巴黎的最後一年，中國剛發動文化大革命，接著巴黎發生5月學潮，雖然兩者都是年輕人發起的改革運動，兩者並沒有直接關係。美國的臺灣、香港留學生因釣魚台興起學潮之後，一部分人很快就一廂情願傾向於大陸中國的社會主義，表面上說是學習馬列思想，其實學到的是中國正進行的反資本主義路線及同志之間互相批鬥，強迫要自我坦白，自我改造，使用剛學來的「進步」語言，以突顯思想的進步性，然後嘲笑別人的左傾幼稚病。當中不少臺灣大官向來養尊處優的兒女，來美之後什麼摩登的事如開跑車、駕遊艇、跑馬、跳傘都玩過了，最後也加進來玩「左派」，當他們互相批鬥時一把鼻涕一把眼淚，玩得如此辛苦很令人不甘，當然也玩不久，很快就離開玩別的去了。

有人批評這是我們這一代留學生處在當前局勢下的必經過程，不管是誰或早或晚都要「左」一下子，好比出過瘋疹才會長大的幼兒。日後每當看到大發左傾言論的年輕人，就有人偷偷笑說：「你看，又有個人在發高燒了！」說話的人並不否認自己也曾經燒過，是不可免的宿命。有一陣子在傳說，釣運領導人之一的李我炎，後來進聯合國工作，又靠關係開一家專賣中國貨的百貨店，大概賺到了些錢，遭

到同志們的批鬥，不曉得用什麼方法讓中國代表團將他下放到非洲，據說當天他的對手又不放心，幾部車前前後後陪同到機場，看著他飛離紐約才肯鬆手，聽來像在說故事，今天回想可信度仍然很高。另有一件事聽來有幾分傳奇，是一位住在哥大附近來自香港的老包，名字好像是「包毅民」，在上城百佬匯大道開了一家「人民商店」，賣些食品雜貨，買的人按照標示的價錢自行付帳，櫃檯上也沒有人收銀，要自己把零錢找回去，不知這算不算是理想化的左派思維。雖然不曾見過這個人，却聽很多人談起他，後來在香港的《明報》上讀到他與幾個關心國事的人合寫的長篇大論，引經據典對問題有極深入的論述，可讀性亦高，所寫的我幾乎每篇都認真閱讀過。這是70年代的事，進入80年代之後，大家的注意力又轉到其他的事物，「老包」等就從我腦子裡消失了。

版印「嬰兒」與「玻璃箱」

初到紐約的幾年，為了生活，我經常把所作版畫拿到畫廊去，希望能夠賣出去或替我開畫展，除了紐約，還到費城、華盛頓、波士頓等東岸各大市鎮。巴黎時代做的膠版和木版較近似，只是厚度和硬度不如木版，沒辦法印得太多，當初德爾佩奇老師教我做的初級課程，利用威尼斯聖馬可教堂壁上的瓷磚人物，略加改變後看來有點東方趣味，再刻幾行大大的漢字，西洋人看來無異也是圖案的一種，印出來的效果不錯，就一直印下去。至於版畫因鋅版較便宜，用慣了就沒有用過銅版，題材則繼承巴黎時代的〈嬰兒與玻璃箱〉，開始只做單色，一年後才嘗試套色，題材轉為政治的議題，於是才有「戰爭與和平」的系列。這系列以十二張做成一套，每套不見得全相同。日後在紐約學到的絹印，使我興趣更高，認真檢討又覺得絹印太商品化，自己不十分滿足，自認為最好的作品還是鋅版畫。廖修平所作的版畫比我更多更專業，他所認識的版畫商都會介紹給我，只是喜歡他的作品不見得就能喜歡我的，所以帶去的

版畫常常被打回票，只好自己另謀出路。這一陣子為了生活很難隨心所欲去發揮，雖想盡辦法做些討好的，反而做得更不好。在紐約有一種出版商，買整版的版畫再銷到各地去，等於臺灣的大盤商，一版七十五張或一百二十張，用很便宜的價錢買下，再以數倍高價賣給外州的畫廊，真正到買家手中可能十倍以上，畫家看了雖然心有不甘，却也無可奈何，這幾年紐約的生活就靠版畫維持。另外的時間我則從事寫作，直到離開美國，我依然把寫作只當作業餘的工作，極不希望人家說我什麼評論家、美術史家或作家。

來美國時，高中同學羅平章已先到好幾年，在華盛頓的華人社圈裡交遊廣闊，在一個歲末聚會中要我和廖修平把畫掛在牆上裝飾，或許還可賣出幾幅，當晚我們都親自出席，會場上羅平章介紹幾個人給我認識，又指著來不及介紹的幾位重要人物，告訴我是什麼人，原來這當中有早期在上海、香港演戲的明星李麗華、周曼華等，也有汪精衛政權底下的要員，高宗武、方君璧，以及蔣家的皇親國戚和過去在大使館的外交官。最後我握到一位最平凡的手，就是師大老師莫大元教授的兒子，第一句話我就問他「你娶了太太沒有？」因為上課時莫老師說過他們家的女兒大學一畢業就被娶走，是看上他的家教嚴，娶進門一定是個好媳婦。可是這樣的家庭就沒有人敢讓女兒嫁進來。有一回廖繼春老師來說一門親，女方是藝術系畢業生，一聽到是莫大元家連相親都不敢來，莫老師把自家的事當笑話在課堂上講出來。意外地當晚他回答我：「已經結婚，而且有了小孩。」大概是因為他來了美國，換是在臺灣恐怕這輩子註定討不到老婆，我在心裡暗暗地恭喜他。這些人是所謂的在美華人上流社會，把美國當第二祖國的第一代移民。再認真地想，這群人無異是中國的前朝遺臣，他們的人生走到這裡登上了新大陸的舞台，見面在對話中只聽到相約去哪裡打牌，哪家餐廳廚師做出道地的上海菜；哪戶人家與前朝某高官結了親；某人從中國帶出來的王維山水鑑定出了問題；哪位貴夫人是過氣的名伶，六十好幾還想回香港登台；近日誰收到了大陸親人的家書；誰回臺灣兩個月，回美國後說被臺灣人笑他洋氣、小氣、土氣，諸如此類，

明年再見面依然是這些，看來已是人生最後的戲，直到曲終人散，我聽到播出最感人的一支曲子「好花

不常開，好景不常在⋯」。

我來回在紐約和華府之間大概一年，也帶廖修平在華盛頓一帶找畫廊，有一家畫廊願意為我們開

一個聯展，這是來美國的第一次展出，並沒有得到什麼反應，因為是一家平常的小畫廊，只賣了幾張版

畫就算不錯的收穫，覺得在這方面的發展已到了飽和，就決定不再前來。這一年每跑一個地方找到一兩

家畫廊，他們看到價錢不高就會挑一兩張買下來，我也賺到了車費和住宿費，除了廖修平，有時和巴黎

來的李元亨、陳錦芳同往，廖修平和李元亨雖是我同期畢業的老同學，但性格上很不一樣，就以賣畫來

說，廖修平在什麼地方賣了畫，就會通知我帶畫去試試，但李元亨賣了畫之後，不管怎麼問都不肯說，

很懂得保護自己。後來他大概不再想賣畫，便專心在巴黎開一家仿古家具廠以維持生活，直到過了中

年才回臺灣在大專任教。而我反而版畫越做越多，到普拉特版畫中心當義工，得以利用那裡的器材做版

畫，學到些新的技法。各地舉辦的國際性版畫展，中心都會通告學員寄作品去參加。且每年舉辦一次年

展，聘外面專家前來評審，第一年我很幸運就拿到首獎，再度送作品去紐約市立美術館版畫素描組，又

被選入兩幅。那天我利用等待工作人員接見的空檔，偷偷翻了一下收藏名單的檔案，發現一年前賣給他

們的一張版畫已經轉到洛克菲勒文教基金會的收藏裡，怪不得這回又想買，所選的兩張裡有一張和去年

是同一個版。接著版畫中心因看到我的一幅〈玻璃箱與嬰兒〉絹印入選布魯克林美術館的全國版畫雙年

展，前來商量要購買整套九十五張以供對外募款之用。以後一直有機會參加歐美各國的國際性版畫展，

多半是雙年展，連東京和漢城也仿效舉辦，台北在廖修平回國期間向當時的文建會主委陳

奇祿建議，成立台北國際版畫雙年展，在臺灣畫壇引起一陣版畫製作的風潮，我個人也在這幾年之間以

版畫為主，當一名專業版畫家。

畫家、收藏家與策展人

進入80年代以後，旅美的臺灣人當中有經濟基礎的已相當多，足以發展自己的事業，在紐約法拉盛地區出現好幾家銀行，其中第一銀行是楊次雄、黃美幸家族出資經營的，初創時三樓有很大的空間沒有使用，就找我商量每月辦一次畫展，每辦一次付給我三百美金策展費，於是我做出一年度的策劃書給他們，一開始就辦了梅丁衍、許自貴、鄧獻誌三人聯展；；曾長生和吳爽熹的「禁忌與圖騰」展，薛保瑕及李淑貞的個展，林千鈴兒童畫室的作品展，許讚育的書法展，李俊賢和王福東的聯展，廖修平版畫個展、林莎個展、攝影比賽及張隆延學術演講。這時候已經有中國大陸來的畫家，透過介紹希望展出，幾乎每個人都說自己與范曾是同一級，其作品在中國受限制出境，或是全國美術協會的委員或會長等。對他們我都會很小心去請教同是中國來的畫家，有位朱晨光在《華僑日報》寫美術評論，這段期間他對我挑選畫家提供很好意見。

此時居住加州長堤，以藥劑師起家的許鴻源博士，在美國事業有成之後，想收藏美術品，起先只在普通畫廊裡買到所謂「外銷畫」（香港人稱為「行貨」），掛在家裡和工廠辦公室作裝飾，被林衡哲醫師看到了，指出這畫不過只值六十九元美金，比畫框還便宜，這話令他很沒有面子。林醫師便拿給他一本我的《日據時代臺灣美術運動史》，建議把書中寫的畫家每人買一幅，這些人如今已是歷史上的畫家，收藏之後你也就是大收藏家，這建議使許鴻源決心以臺灣美術為重點開始收藏。遂打電話到紐約來找我，希望獲得協助。對此我當然義不容辭，第一步就是把進行中的第一銀行展出畫家推薦給他，因大部分都還只是留學生，要靠我的保證他才肯接受，告訴他目前畫價訂得低，然而不出十年各個在臺灣畫壇有了地位，畫價可漲到二十倍以上，收藏在投資方面必有很大收穫，若能進一步鼓勵其他企業家前來作美術品收藏，而我就是好幾個人的藝術顧問。

第一銀行的畫展做得十分順利，地方報刊如：《新亞週報》、《中國時報》、《世界日報》、《僑報》、《中報》等，還有兩家華語電視台均陸續報導，甚至有整版的大廣告，小小的畫廊也不是什麼大名家的展覽，做得如此熱鬧連第一銀行也嚇了一跳。特別是林千鈴的青青畫室兒童畫展，一天之內打破一千人次參觀的紀錄，回國之後林千鈴在美術教育上的名氣越來越大，憑私人財力設置蘇荷兒童美術館，到各地創設美術館附屬畫班，十年之內增至四十間普遍全球各地，已經是個兒童教育達人及企業家，而我則看著她起步，逐漸走上成功之路。

一位白手起家的張大偉1970年在紐約創設一間大規模的公司叫「太老古」，生意上的發展有直追日本三菱、三井之氣勢，看到第一銀行做得有聲有色，也找我商量有什麼對文化有貢獻的事可由他來做，便建議他出錢在臺灣辦個藝術評論獎，他拿出兩千美金作第一屆的獎金，透過我委託《雄獅美術》辦理，由於張董本人不願出名，只想以一位前輩畫家的名義設廖繼春藝評獎之類的，不知溝通上出了什麼誤差，名次公布時竟然叫雄獅藝術評論獎，得獎人黃明川。由於沒有照捐款人的意願，第二屆之後，雖然雄獅發行人親自到紐約交涉，仍然得不到張董首肯，好不容易成立的評論獎只一屆就結束了。黃明川不久到美國留學，又轉來紐約從事攝影工作，學成歸國後拍過電影和記錄影片，已是這方面中青輩的一流人才。

《雄獅美術》發行人李賢文的姐姐李美儀於離婚後常到紐約來，在14街一家叫新學院（The New school）的社會大學註冊進修工藝課程，為了想在蘇荷舉辦一次插花展，就利用我的工作室製作各式

旅居紐約期間，每年生日就邀請年輕畫家前來共聚，左起：司徒強、卓友瑞、梅丁衍。

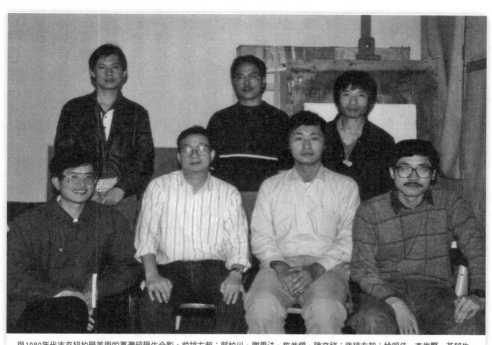

與1980年代末來紐約學美術的臺灣留學生合影。前排左起：郭柏川、謝里法、施並錫、陳文祥；後排左起：姚明佳、李俊賢、黃郁生。

各樣的花器，她在日本學的是「草月流」，作風比別的流派自由開放，而且積極與多種媒材或其他領域結合，雖仍然稱為花道，但已經接近今天的所謂複合媒材或裝置藝術。

由於有這一點方便，我給了她很多創作上的建議，甚至實際參與製作，最後出現在會場上的「花道」，真正有花的部分已經少之又少。於展覽過後為了保留記錄，又購置較好的照相機，拍照做成檔案，沒想到拍攝過程投入越來越深，興趣由花道逐漸轉向攝影，我雖非攝影家，還是盡自己之所知提供意見，讓她了解所謂攝影是怎麼回事，更希望把作品拍照編成專集，不僅是一般畫冊而已，交到別人手中，對方會當是一件藝術作品看待。這一點她雖然一時之間不懂得接受，回臺灣之後涉入攝影領域越深，購進新型的器材，開班教學，儼然是一位攝影家，經常參與台北的攝影活動，對我而言可謂無心插柳柳成蔭。

年輕時候的「美齡」和「水龍」

　　那一年我收了一個乾女兒叫王紀佩，是個唸國中的小女孩，我只順口說：「把這女孩收來作女兒如何。」她母親在一旁馬上插嘴：「是你自己說的，可不能不認帳。」以後見面就叫我一聲乾爸，可惜緣分不深，見面次數少，關係就越淡，日久好像已忘了有過這個乾女兒。不多久又收了一個乾女兒，她就是後來當上立法委員的王雪峰，那年她才大三，臺灣發生農民運動，中南部的菜農群起北上抗爭，在台北大街被警察打得頭破血流，她們一群大學生在電視上看到這情形便湧向現場支援，正逢警察發動清野大舉掃蕩，正在對群眾演講的雪峰首當其衝，被打得滿頭是血。幾天後她隨抗爭的領隊林國華夫人黃富美女士到美國來巡迴演說，向同鄉說明這次運動的經過。在紐約臺灣會館裡我見到她時，從台下看她上去令我聯想到70年代從日本來此的金美齡，稍稍告訴傍邊的邱文宗，他回我說：「我也正這麼想，怎麼這樣巧！」。晚上同鄉會安排王雪峰和黃富美到我家過夜，次日她問我可否帶她們去看美術館，我聽了非常高興，這麼多黨外人士來紐約，只有她說要去美術館，第一次遇到愛美術的年輕一代，是非常新鮮的一件事。倒是絕大多數人是由賴文雄、許信良陪同去賭城，這代表臺灣政治人物賭本色！同行尚有位男生，是臺灣學生會的主席，才進門就遇到做義工叫汪壽寧的師大學姐，有趣的是她也把王雪峰看作金美齡的化身，還說那小男生真像馬水龍。她與金美齡在北一女同學，常相約逃課去跳舞，她們有相同的叛逆性，因而全程陪同看完美術館又請吃飯，贈送館內出版的畫集。1950年代馬水龍在基隆時常到江明德、汪壽寧家，那時我是她鄰居，馬水龍年紀輕所以都稱他馬小弟同來，有如異鄉遇故知，是多麼高興的事！我也才知道金美齡有個妹妹，是我從小學就久聞大名的金滿里，過後不久真的就在法拉盛一位朋友家遇到了，我第一句話就是把「久仰！」接連說了三次。那時她頭髮已灰白，年約五十來歲，小學六年級時「太平」和「蓬萊」兩間國小在中山堂演話劇，我們班長

郭耀和她稍稍說了兩句話，傳出去後就在廁所牆上被寫出來了，從此全校沒有人不知「蓬萊」有個金滿里，那時我才十二歲，誰會料到四十年後會在紐約正面相遇。回臺灣在太平的同學會上又見到郭耀，等不急趕快告訴他，他把那女孩說得更詳細，原來這些年他一直放在心裡。

王雪峰的人氣很好，這期間各地同鄉會，同學會都來邀她去座談或演講，最易於感動人的不是政治人物慣用論調，而是小女孩的語氣說出來的抗爭過程，當她說到警棍打在頭上鮮血冒出來時，只說：

「好痛噢！從來沒這麼痛過……」聽眾一聽到細小的臺灣女兒無辜承受這麼大的痛楚，無不心酸落淚。最後一天她從機場打電話過來，說就要到洛杉磯然後回臺灣，依依惜別中我說下一次再來我就收妳作女兒，她直爽回答：「不要等下次，現在就做你女兒！」接著就一聲「爸爸」，一下子把兩人拉得好近，好溫暖的感覺！說來我們的父女關係是警棍做的媒。雪峰回臺灣後在電話中談起她的計畫，問我參選民意代表是否恰當，我馬上想到哪一天她出現在菜市場掃街拉票的情形，那裡的民眾看到她的模樣，聽她的聲音，會有什麼樣的反應。此時我眼前出現的一幕告訴我，其實不必多想，民眾已經接受她了。但還是對她說：「以妳的年紀所欠的是經驗，出來競選是一種學習，選贏了妳是贏，選輸了你也是贏，歸根究柢妳出馬是贏定了！」臺灣多了一名愛文化藝術的民意代表，對臺灣是絕對有好處的。那麼我能幫的忙與當初協助呂秀蓮等一樣，捐出幾幅油畫給她義賣是唯一能做到的，果然她一出來就選上了，她贏了，就像我自己贏了一樣。

作者攝於英國劍橋大學前。

5

埕
（回國）

突然下起一陣大雨
乾枯多日的土飽吸雨水
眼看苦日子即將過去
有生命的都探出頭來
像灌醉了酒在水中爬行
卻不知是在喜悅還是呼救

民進黨旗不是我畫的！

1988年11月16日是我一生中最不可忘記的日子，這一天闊別家鄉二十四年後我第一次回來，停留二十一天又再返回美國，寫了一篇〈回味那已散的宴席〉，把這三個星期回鄉之感想發表在《中國時報》，同文又在紐約的華文刊物《新亞週刊》連載。那時候的心情覺得今後回臺灣的機會恐怕不多，所以字裡行間還有些許告別家園的不安情緒。

這當中有多少感激多少失望，覺得故鄉的改變已不再是我年少時的臺灣，離鄉背井之情如何將之澈底拋棄，單憑「失望」兩個字就能解脫，是多麼天真的想法，在文章裡毫不掩飾表露出來。

我乘日航飛機在東京轉機，次晨才飛達台北，回來時已不再是松山機場，英語廣播說即將降落在蔣介石機場時，初聽之下好像不是回來台北，而是到了陌生地方，因我心中有個台北是我出生長大的故鄉！

1988年離鄉24年首次回來，脫下鞋子踩在祖國土地上，是多麼滿足！

機身碰地時，「我回來了！」的感覺，這土地是我朝思暮想的家園，眼淚灑了出來，一點也沒有期待中的喜悅。這陣子不知多少海外遊子因落地時的一聲touch down而感動落淚！

不久前，我在紐約法拉盛遇到楊思勝醫師，多年來他沉迷於藝術品收藏，一見面就問：「你要回臺灣去的話，我有個病人在領事館，隨時可介紹給你，

他會幫忙。」他肯這麼說實在令人意外，十幾年來他從來不這麼問過我。

回家後，我還來不及思考楊醫師所說的，就接到高中同學黃大銘從臺灣打來的電話，問我什麼時候回台，現在政局開始有改變，謝聰明、陳唐山等也都回去了。事情發生得真巧，幾天後收到呂家大哥的信，呂家的遺產需要我簽同意書到戶政事務所蓋章，他們三兄弟分到的房產才合法化。這些人不約而同在此時鼓勵我回臺灣，使我感到有些神奇。

於是鼓起勇氣到領事館（此時已更名「在美辦事處」），找楊醫師的「病人」陳祕書，後來才知道陳祕書夫人因難產有生命危險，是楊醫師半夜裡全力救回來的，因此楊醫師所託的事情他也要全力幫忙。

那天我一到，他就走出來迎接，帶我到一個專室，把副座請出來見一面，此人也許是幕後的工作人員，名字甚少見報，官位雖大名字從未聽說過，以後也很快就忘了。當陳祕書說自己是警官學校出身時，我想起呂家的大妹明珠嫁給警界的人，只隨便問一下姚高橋這名字可曾聽說過，沒想到陳祕書馬上將刊物上報導的拿來當一名傳奇人物說給我聽，原來他在警

1988年11月首次返台在福華飯店舉行記者會。前排左起：廖修平、楊英風、謝里法、顏水龍、郭雪湖、王昶雄；後排左起：鄭善禧、不詳、董振平、李賢文、楊青矗、張恆豪、李敏勇、黃春明、郭香美、何政廣、賴純純。

校低姚兩屆。還引述八卦雜誌上的描寫，說什麼「高橋太郎」是警界的鐵漢，任職台北縣警察局長之後，縣內犯罪率減少三成，反而鄰縣的犯罪率激增，原來作案的都往外移。明珠結婚時我已出國好幾年，聽說對象是警官，心裡覺得怪怪地，沒想到竟是個漢子，這回若能順利回去，可找他好好聊一聊。

陳祕書交給我一疊紙，要我填表格，本以為用中文填寫是輕而易舉之事，沒想到寫了兩小時才在他的協助下填完，並笑我會寫文章的不見得能填表，只好承認這回我被考倒了。

兩個多小時他一直在身邊陪著講了很多話，也問了我一些問題，不可解的是他把「民進黨的黨旗是我設計的」這傳言信以為真，拿來詢問了三次，最後問得我煩了，就回他說：「我的設計才不會是這麼差！」然後才想起來，前年紐約舉辦國際移民節時，臺灣人也組團報名參加，需要有一面代表性的旗幟，同鄉會長向外徵求設計圖，要我畫來試試看，後來被選上，也許這緣故才讓陳祕書誤以為畫的是民進黨旗。

兩面旗子其實差很遠，民進黨用的是臺灣地圖，僅白與綠兩個顏色，而我用了綠、黃、白三色，我又發表一篇文章〈塑造文化的造型——臺灣的美、臺灣的情、臺灣的心〉分成五個章節。1.美的旅程，2.臺灣的心／渡海意識，3.臺灣的情／臺灣人形成的過程，4.臺灣的美／脊背表現的力與美，5.認識自我的容貌，塑造文化的造型。寫文

1988年回台時，受廖修平的學生從事版畫創作的「十青版畫會」會員宴請，在台菜館午宴。（左圖）1988年首次返台，受黃銘昌之邀到新店看他的新作，左起：黃銘昌、謝里法、奚淞、夏陽、卓友瑞。（右圖）

黃白綠「台灣旗」誕生
國際移民展正式啓用

【本報紐約訊】大紐約台灣同鄉會徵求參加國際移民展的「台灣旗」，底美畫家謝里法以一幅綠、黃、白的三色圖案入選。

這幅圖案（見右圖），上、下斜線部份係綠色，具有三層意義：一、代表新民族的誕生；二、象徵和平、自由、民主；三、臺德島內綠色運動。

中間三條土黃色的線，代表移民拓荒的精神和毅力，象徵土地的思惠。其中最上一條代表人的脊背（圖一），中間一條為水牛的脊背（圖二），最下一條為大地的脊背（圖三）。空白部份為白色，代表真誠、聖潔和希望。

為紐約移民節花車遊行設計「臺灣旗」，紐約華文報上刊登的介紹文字及說明圖。

章時心裡已有一面旗幟，代表臺灣文化造型，以三條線表現人、水牛和土地的脊背，詮釋移民族奮鬥過程的力與美。

我懶得向他說太多，只說報紙已經都登出來，也有圖片可自己找來看。在陳祕書的協助下補發護照的過程十分順利，他還親自引路為新護照拍攝照片，又在小館子請吃午餐，這都是看楊醫師的面子才有的特別待遇。

當天他就介紹一家旅行社訂機票，班機的日期定了之後，他又打電話回台北給吳三連基金會的張先生（也許有誤）到機場接機，他說：「我們既已發給護照，理應沒有問題，不過若有未招呼到的單位出來製造意外，還是須小心較好，張先生他會親自把你帶出機場讓你安全回家，雖然稱基金會幹事，其實是安全單位的人。」

把自己交給機場的李將軍

我乘的日航飛機，由紐約到東京飛十八小時，在機場過一夜之後，次晨再飛三小時到達台北。早聽說在東京過夜最值得的是有豐盛的和式早餐，很多人為了這一餐特地搭乘日航，也許對我有誘惑，才聽陳祕書建議雖然晚了一天回到台北，也寧願過這一夜。

呂家的三妹淑女因夫婿被美國公司派在東京，晚飯後等不及就在電話中和她聊了好幾小時，對呂家兄妹之間的情形這才略有所知，幾年前因遺產的事，他們三兄弟和四個妹妹已經很久不相往來，希望我回台北能出面調解讓一家人重新和好，令我回臺灣又多出了一樁使命。

數一數離開臺灣正好二十四年，早餐時看到長長的一排日式米粥和醬菜，只聞到味道就有一種熟悉的回憶，告訴我已開始接近自己故鄉。

飛機上看到臺灣版的《中國時報》、《聯合報》、《經濟日報》、《自立晚報》等和美國所見都不一樣，兩個多小時的飛行，從窗口往下望去，先是零落的幾個小島，不知屬於臺灣還是琉球，當飛得更低時，海面的幾個白點再看應該是漁船，最後終於出現陸地，那是臺灣領土！此時感覺到心在跳動，一再地深呼吸，開始想像半小時後與家人見面的情形。

我的視線剛接觸到陸地時，飛機卻已進入雲層，聽到機長廣播將於十分鐘內抵達蔣介石國際機場，飛機降落的經驗過去在美國東西南北飛行已經習以為常，這回則不同，是在祖國臺灣的土地，安全

帶將身子綁得緊緊地，心情也繃得緊緊地，等待電視裡所見美式足球達陣時的一刻 touch down，是此生中少有的一次碰撞，有如觀眾席上一陣歡呼從我心裡喊出來。

當飛機在跑道上滑行時，傳來空姐的聲音在喊我的名字，告訴我下機時門外有人等候，而且安排

我第一個走出機艙，果然門一打開就有兩個約五十來歲男士，手拿寫有我名字的紙牌，嘴裡還小聲唸著：「謝里法先生、謝里法先生⋯」其中一位當然是陳祕書代聯絡的張委員，另一位是在機場管理安全事務的李將軍，兩人本不相識，是彼此看到手上的牌子才知道另有人來接機，便一齊帶著我從旁門出關，雖然比其他人方便，但我帶回來的錄影機還是遭查扣，須等再出國時才領回。張委員和李將軍出面溝通了好久，仍然不肯通融，大概各屬不同機構，最後還是沒有帶進去。

出關之後，張委員交給我一張名片，要我隨時與他聯繫，萬一有其他單位找上我來，這就是我求救的電話，還表示要安排一天請我吃飯，可是三個星期實在匆促，直到離開臺灣那天，在飛機場領回錄影機後，才想起來打電話向他辭行。

回臺灣踏進國門，迎接我的竟是國民黨的「特務」人員，而且是來保護我，真是當初所料想不到。

1988年返台前順路到東京拜會。右起：黃文雄、黃昭堂、謝里法、不詳。

決定回台之前，我曾寫信給呂家大哥理淇，因知道他有個同學後來在蔣經國身旁，現在該已經當了將官，在信中想請他查查有什麼壞記錄，回信中只給我一個字「疑」，是他在記錄中看到的唯一評語，應該是查無證據的意思。海外打回來的報告，上層單位也要求證一下，否則幾十年來分布國外的職業學生不知打了多少報告，如果不刪除還有幾個留學生回得了臺灣。

我謝家的大姐夫，是大陸過來的閩南人，從軍隊退下之後就在民眾服務處工作，也是安全機構系統下的人，在我回臺灣的前一天已打電話到呂家來，說要和我見面，以後每次回來他事先都已經知道。有趣的是他說的閩南話我十句裡聽不懂兩句，從頭到尾只他一人說話，令人不知如何回答，有時由大姐從中翻譯，他警告我目前情勢未明朗，政府隨時可能捉人，如果再來一次二二八，被捉的頭一批就是我這種問題人物，回臺灣來一定要特別小心，有事任何人都救不了，聽起來好像有相當嚴重性，而我卻全然無所覺。有一天報人俞國基請吃飯，俞夫人陳冷女士一見面就指著我說：「你怎麼可以回來？現在情形真是搞不懂。」報社一定有此情報，會搞不懂必有她不懂的理由，不知在哪單位看到過相關黑名單！回來臺灣打交道的第一批竟是這些人，怪不得回美國之後有人造謠我被國民黨收買了，果真哪個黨會收買我，證明已有相當分量，也是件可喜的事，若最後沒有被收買，則更能證明我的堅定。

可喜的是見到了二十四年來相隔兩地的呂家親生兄妹，兄弟的模樣除年齡稍長並無多少改變。前來的二妹和五妹兩人又肥又胖，簡直分不清誰是誰。大妹在高雄，三妹在日本，四妹在大陸，來不及前來，我真想上前一個個擁抱，可是臺灣人對感情的表達畢竟保守，只伸手過來緊緊相握，我們沒有多說什麼就上汽車開回台北。

出了機場駛在快速公路上，我稱讚臺灣的第一句話是：「在這裡開車真像是在美國！」進入城內之後，就開始覺得不對，整條街到處搭著架子，像修建中臨時性的住屋，沿途所見的道路都濕濕地堆滿垃圾袋，只要有空間就隨意停車，幾乎找不到可供走路的人行道。才短短十幾分鐘穿越台北市街，從車

窗裡已看到這許多髒亂，我腦子裡一時理不清是什麼問題，整個晚上只顧和兄弟在一起聊童年時代的往事。

整夜半睡半醒，天剛亮我已無法繼續躺在床上，走出去大街，出了巷口就是延平北路，七點鐘正是上班時間，騎機車的上班族成群在十字街口等紅燈，我想趁此空檔穿過街道，但已太遲，原來不管紅燈綠燈永遠有車子不是直走就是轉彎，等過好幾次紅綠燈都找不到安全時段，只好退回來。紐約是全美國交通最亂的城市，住了二十年，沒想到依然應付不了台北的交通，對此不知該用什麼來形容我自己。

舊時同學已是今日當權派

中午廖修平在他家經營的福華大飯店替我舉辦記者會，這一陣子我沒有與他聯絡，他竟已知道我回國，熱心為我約這麼多畫界及文學界友人前來。日後在記者所拍的照片裡我看到顏水龍、郭雪湖、鄭世璠、廖德政、張萬傳、楊英風、楊青矗、張恆豪、吳昊、李錫奇、顧重光、何政廣、李賢文、黃春明等，還有從紐約、巴黎剛學成歸國的年輕畫家們，以這麼大的場面歡迎我，在答謝詞裡我一時找不到言詞足以表達內心的感激。

記者問我為什麼回來，更令我難以回答，這裡是我出生長大的地方，本來就應該回來，為何還需要問，應該問的是為何這麼久沒有回來才對！

第二天近中午時我前往《藝術家》拜訪何政廣，投稿將近十年，第一次看到他們的編輯室和工作人員，感覺十分親切，意外遇到紐約來的小雷，從事觀念藝術的怪小子。不久劉其偉也來了，揹個大背包走進來，講話瘋瘋癲癲地，說是從山上剛下來，要找人請吃飯。他說在高山當森林警察，我聽了半信半疑，在畫壇上的他確是個不一樣的人物，在走往餐廳途中，突然想起早已與《雄獅》雜誌社有約，李

賢文已說好要請吃中飯，差一點就忘了，於是又趕快脫隊前往。所以會忘，日後想起來有個理由是，我希望吃飯時間在晚上，而他無論如何要在中午請客，我又與何政廣有約在先，由於答應得太勉強，不知該如何處理時間上的衝突，兩者不得不擇一的情形下就強迫把一邊忘記了。為我帶路的一位記者開玩笑說：「小氣的人喜歡在中午請客，吃午餐比較省錢。」我想這說法也對，他們都是省省地在過生活的人。

趕到忠孝東路四段已經一點過後，《雄獅》請吃飯的地方果然是青葉的清粥小菜，正好是我最喜歡的，吃飯時李賢文夫人王秋香女士邀請我回臺灣擔任雜誌社總編輯，薪水三萬元，每年在他們的畫廊開一次展覽，希望回美國之前就決定下來，我偷偷請教陪我前來的記者，她說：「在台北好像沒聽說過以三萬元能請到總編輯的雜誌社。」這話聽來像是暗示我吃虧了，但我向來只做自己喜歡的工作，不在乎薪水多少，還是當面口頭答應了。後來沒有接受邀請是因為回美途中經過東京，自己到淺草的佛廟抽了一支籤，菩薩指示我不可回臺灣，才以這理由回絕了《雄獅》的邀請。

第五天我約好郭為藩下午三點鐘在文建會主委辦公室見面，去之前師大美術系任教的老同學請吃中飯，所以先去師大在福利社餐廳用餐，圍成一桌共有蘇茂生、鄭善禧、謝孝德、陳景容、梁秀中、傅佑武、顧炳星等。今年輪到同班的傅佑武當系主任，聽他低聲下氣在對教授們說話，一點也不像從前黃君璧主任那種當官的派頭，果然時代不同，教育界也接受民主潮流，「以教授為上，主任是為大家服務的」那天當我聽傅主任這麼說，差一點以為自己聽錯了。

席間有人在指責文建會，要我下午見郭主委時轉告他不可忘了師大這一塊地盤，有空應該回來和老同事敘舊。飯後鄭善禧陪我一起乘計程車同往文建會，在主委辦公室裡廖修平、王秀雄已經先到，談話中聽得出郭主委的確想做一番事業，提出很多想法與眾人討論，我們有共同在法國留學的經驗，思維方法較接近，凡事都拿法國作比較，所以很好溝通，幾年後搬回臺灣居住這才發覺郭為藩是我在臺灣所遇到最有誠意接受建議的文化官員。

臨走前郭主委建議我，利用剩下的幾天到各地走走，所有開銷由文建會支付，回來之後把感想提供他參考，我本想寫成一份報告，但他說只當面談一談就行了，這工作我十分願意做，第二天就決定出發。

第一天我先到苑裡的華陶窯，窯主陳文輝是老資格的「民主鬥士」，從黨外時代就參與抗爭，曾經入獄，在獄中參選議員，獲鄉民支持選上台中縣議員，前兩年來美國之前透過陳文茜和我聯絡，到我紐約畫室聊了一整個下午，談話中突然告訴我：「你寫的文章都讀過，讀到我流眼淚⋯」說到此就真地眼眶紅淚水流了出來，不停地用手擦拭，自己還責怪說：「四十幾歲了，感情還是如此脆弱，說哭就哭⋯」這次回臺灣又認識員林仁佑醫院的陳勝道醫師，第一次見面，沒說兩句話，就告訴我：「你的文章我每一次讀每一次都流淚⋯」說到此喉嚨塞住話也說不出來，我不敢再看他，因不知道該說什麼話回應，我的文章能感動人是在海外對故國臺灣的思念，以臺灣人的感情述說百年來共同的命運，他心裡本來就想說的話，我代為說出來，才激起他心裡的激動，過後我寫了一篇〈哭〉的文章，用很多文字形容流眼淚的滋味。陳醫師後來在我任教彰師大時突然去世，是我這生中最懷念的朋友之一。

在華陶窯過了一夜，當晚陳文輝才讀高中的大兒子表示有很多問題想問，使我想起不久前劉聰輝的兒子也是高中生，要他父親約我見面，也是有問題問我，給了我很大的驚喜，沒想到我的文章影響到十幾歲的青少年。從〈在信中與阿笠談美術〉在《雄獅》連載起，就努力訓練自己以高中生為對象，不談高深的理論，把理論先在肚子裡消化成平易近人的日常語言寫出來，我想這一兩年的自我鍛鍊並沒有白費，終能爭取到更年輕一輩的讀者。這陣子常聽到小我二十幾歲的朋友自我介紹時說：「我是讀你的文章長大的。」聽這話心裡雖有無比滿足感，當中仍難免有幾分羞愧，自問這幾年我到底給了人家什麼！

第二天一早起床，因尿急想找廁所，繞了整個房舍怎麼也找不到，便站在山坡上面對大片的稻田方便起來，已不知多少年沒有做過這種事情了，在祖國大地上撒一把尿灌溉土地，一整天都難以隱藏心

裡的高興。

這時聽到緩慢腳步聲，轉頭一看是個撐雨傘在林間踱步的村姑，又像是相識的人在向我招手，她頭包著布巾，穿花布裙子，披一條黃色圍巾，走時踩在碎石路上，聲音特別響，原來她腳穿的是我二十幾年前也穿過的木屐，最後我看出來她是一年前和李元貞一起到美國訪問的婦女代表陳秀惠，不久前才當選臺北市議員，模樣像個典型的臺灣農村女性，第一次見面就留下深刻印象。

她來帶我過去用早餐，吃完早餐又來幾位貴賓是呂秀蓮和簡尚仁等，都因為我在此才被陳窯主特地請過來，為我製造驚喜。

呂秀蓮已是老朋友，身材和陳秀惠很接近，對穿著也有相同喜好，所以常有朋友看到陳秀惠還以為是呂秀蓮。有一年我到波士頓，呂秀蓮正準備回台參加國民大會代表競選，邀我幫忙替她做幾件事：第一是捐畫出來義賣募款，第二是做一篇專訪，第三是拍幾幅可以作宣傳的照片，這三件事我從第三件做起，請她站著做出對群眾演說的姿態，沒想她姿勢一擺就開始講話，有如眼前已經站著上百聽眾，這是呂秀蓮在群眾前最典型的英姿，拍好把底片交給她帶回臺灣，效果如何我並沒有看到，所以這回見面，我又想再拍一次，正好一隊苗栗縣救國團戶外教學的學員前來，臨時把呂秀蓮請上台講話，而她竟能在台上說了一個小時，讓我如願將身上所帶的底片全部拍完，不得不佩服此女確是個天生的演說家。

後來她選上桃園縣長，在桃園街上買一棟豪宅，正好名叫「演說家」。

演說完了，呂秀蓮為了趕行程匆匆離去，本來是為了會我而來，這場演講對她有如該做的事已做完，走而無憾！美麗島事件她被關進牢裡，我以為從此再也見不到她，寫了一篇〈演說人生〉追憶這位老友，來不及發表她人已經放出來了。

拜會台中畫壇三佬

下午我在陳文輝等陪同下，來到苑裡街上，他說要帶我去體驗一下鄉村裡的小酒家，因到的太早還沒有開店，就轉到另一頭去探訪音樂家郭芝苑，十年前我發表有關江文也的文章後，他也把早年以日文寫的〈江文也〉譯成中文發表，所以我們算是彼此認識的。他住的是棟祖先遺下的古厝，從前應該是土豪家族，像他這種一輩子沒賺過一分錢的阿舍，回臺灣才幾天就曾遇到好幾個。我們在他家門前敲了好久，又繞到後門再敲，都沒有回應，正準備要走，才見有人將門打開，看樣子他夫婦兩人正睡午覺，從窗口看到來人是我們才肯開門。

那年他六十九歲，和不久前遇到的27部隊長鍾逸人同年，但外貌看來他又老了很多。第二年在紐約林肯中心舉辦臺灣作曲家演奏會，有江文也、許常惠、馬水龍和他的交響樂曲。經當地同鄉會大力宣傳，兩場都是爆滿，可惜沒看到他前來。

記得更早中國方面也在林肯中心發表作曲家作品，且由本人指揮，會後我們有機會交談，我說：「中國近年在音樂方面有很成功的作曲家，美術方面遠不如音樂，不知是什麼原因？」對方馬上否認說：「不、不、不，美術比音樂好多了，音樂才找不出什麼好作品，令人感到慚愧！」身旁一位在哥倫比亞大學修作曲的林先生加了一句：「前天晚上我才跟一個學畫的人爭論，我說中國的美術創作比音樂強，而他硬說音樂比美術強，吵到半夜都沒有結論，今天又聽到同樣的論法，這該怎麼說呢？」可見不同行的爭論，站在自己領域裡批判經常是更嚴厲些。

告別郭芝苑後，先陪陳秀惠等北上到新竹，然後改乘自強號火車南下台中，因臨時上車所以只買到站票，憑過去經驗在車廂內站一兩小時不算什麼，可是這回不同，僅一小時不到，整個下半身又酸又疼，這才覺得自己已不年輕，出國的這些年不只是把地球繞了一圈，人也從青年進入中年，那段時光像

旅途中遺失的行李再也找不回來了。

電話中已聯絡好當時任台中市議員的王世勛在車站接我，一見面就問：「你有沒有想要看誰？」我說：「打算拜訪中部畫壇前輩陳夏雨、林之助和楊啟東，可是當我打電話去陳夏雨家時，他太太說事情忙，不想會客。」王議員聽了回答得很輕鬆：「這件事就讓我來辦，你放心。」就轉身到公共電話亭，出來時從笑容便知道已經約好，真想知道他怎麼去說的，卻不便開口。

王議員開車把我送到陳家門口，看我走進去他就走了，裡面出來的陳夫人只把我帶到玄關，再進去才是客廳，就叫我在一張小椅子上坐著，這就是陳對待陌生客的禮數！

好一會我才終於見到陳夏雨，他連對一個訪客打招呼都不會，真是個藝術家！

慢慢地我們開始有了對話，我說在大學生時代就聽同學家長林朝棨提起過他，這話開始使他臉上有了一點點笑容。我問他為何只擔任一屆省展的評審委員就沒有再繼續，使得他又收起了笑容，但還是回答說：「本來雕塑部有兩個評審，蒲添生和我，可是評審當天他不來，第二天來了，說別人所評的結果他不贊同，非要改變不可。我就說：『如果是這樣，等於由你一人當評審，我來了有什麼意義，當然就不想再來了。』」同樣的話在學校裡亦聽廖繼春老師提過，還說在日本時陳夏雨接連多次入選帝展，這種榮譽蒲添生沒有，因而心理上有不平衡也說不定。

60年代之前臺灣的畫壇還很小，離開了省展就等於離開整個畫壇，對年輕一輩來說無異是從臺灣美術界消失，所以對這位前輩所知極其有限，直到臨走前我始終沒有自我介紹，他也不在乎我是何許人。談到後來他似乎對我起了好奇心，這才告訴他，我留學巴黎四年裡學的是雕塑，聽到這話他的笑臉才終於開朗起來，因此要告別時他才把我當朋友一般送到門口，握過手看我上了王議員的車才走進門去。

天已經暗下來，駛過大街時我說想吃爌肉飯，王議員聽了接連帶著去吃了好幾家，才到楊啟東先

生家敲門。

楊老先生在家等候已多時，身旁還備有一名學生幫忙講話，一見面那學生不客氣指出我《日據時代臺灣美術運動史》中哪些是他不滿意的，譬如日本時代一般通用的名稱，必須保持原來用法，無須改用戰後才有的稱號。他說的很對，寫的時候我雖注意到，但還是有疏忽，尤其那時候所用的年號，頂多只能西元幾年，不該寫成民國。對這位仁兄雖沒有記住名字，在我腦子裡還經常會想到他那正氣懍然的氣概。

楊啟東顯然十分在乎我沒有在「運動史」裡寫到他，對此他一再提起，還自責當初不把資料寄來美國給我，是自己的不對。我也表示這本美術史有時代的侷限性和盲點，來來去去都只專注在台北的台陽展和台展，如果將來有機會重新再寫，至少台中、嘉義、台南都必須加重分量。

聽到我這麼說，他趕緊從書架取出幾本近年法國沙龍的圖錄，上面有他獲獎作品的圖片，其中兩幅水彩我已在1965年的沙龍裡看到過，是由他兒子楊維哲的數學系友人賴東昇代為配框送去參展的。那時我對這幅畫的評語說：「作者是專為參加沙龍而畫，不是從所有作品中挑出最好的送來參展。」所以畫得很努力，一點也不敢放鬆，反而顯得拘謹。回臺灣之後更發現他有很多好作品，都是現場寫生以輕鬆的心情完成，在畫室裡看照片畫的反而不那麼精彩。

對自己能入選沙龍他十分得意：「今天至少有這些可向你展現一下我的實力，你說法國沙龍會不如省展和日展！這點你是最清楚的。」不過，我心裡明白，今天的沙龍已不如從前，的確比不上省展。他的學生指著牆上掛的一幅小畫說：「這是老師二十七歲時所畫的，才真正是他的實力！」這作品確實不錯，怪不得多年來一直掛著。

作為畫家這說法我不贊同：「以後能越畫越好才最重要。」說出來後我有點後悔，是否傷到了對方，再怎樣也是我的前輩。

好在他此時已轉向別的，指著書架上滿滿的藏書，說：「臺灣畫家裡誰有我這麼多書，而且全都讀

過，…現在有人大談馬克斯，我早在二十幾歲時就讀了。你的文章裡說1930年日本才有超現實主義，

那時候我已經買到超現實的書，可惜我的思想接不上，不懂就是不懂！」話中他誠懇說出自己如何用功

接受思潮，以及個人在思想上的侷限性，如果年輕時也和其他人一樣到日本進修，今天應該有更高的成

就，楊氏很肯定地對我這麼說。

又隔了一天才去拜訪第三位台中大老林之助，他的住家是完全不一樣的擺設環境，他的人也是完

全不一樣的畫家，這裡的一切都那麼乾淨，甚至整個的藝術人生也一樣整齊，最具體也最足以代表的是

他私人坐椅背後，有秩序地排列著膠彩畫用的玻璃罐裝的色粉，就像楊啟東牆上的藏書，排滿了整面的

牆壁，正好配上他這位西裝筆挺的紳士。他的話是一句句從嘴裡把字清楚吐出來，絕不誇張，卻又聽得

出他的幽默。在家裡林夫人泡咖啡代替一般臺灣家庭的奉茶，中午又請我和王世勛議員在餐廳吃日本料

理，飯後他特別叮嚀老闆要什麼樣的日本紅茶和羊羹，怪不得是畫壇知名的有品味懂得生活的大師。這

時我想起有人說他的畫最適合用一個「香」字來形容，在他的畫前聞到的是別處少有的「芬芳」，的確

沒錯，這正好代表了這個人的格調。

臨走前他拿給我一本剛印的畫冊，是他所鼓勵下組成的「具象畫會」，是台中新一代的代表畫

家，共有謝峰生、曾得標、倪朝龍、張淑美和簡嘉助等五人，年齡和我相近，只可惜還沒有機會認識。

所以在1988年訪問台中時，只知道這裡有陳夏雨、楊啟東、林之助三位前輩，理由是台中的美術消息

不像台北能刊在全國版，讓全島閱讀報紙的人都知道，縱使有很優秀的畫家也埋沒在地方，長年只當一

名地方性畫家。我常為此感到不平，激起我日後向文建會建議編寫《臺灣美術地方發展史全集》，總共

二十一冊，連金門、馬祖、澎湖等外島都各有一本。

■ 這才是名畫家！■

別過林之助前輩，就直接南下到台南，這裡我認識的人比較多，除了在紐約遇到的曾培堯、陳輝東、林智信、劉文三、林榮德等，以及大學同班王家誠和蘇世雄，特別想見的是以〈遊戲〉一作成名的薛萬棟。這件1939年第一回府展東洋畫部的獲獎作品使我想到「臺灣畫派」這個名詞，臺灣美術經過十年耕耘所呈現的樣貌才有個定位，所以《日據時代臺灣美術運動史》在《藝術家》雜誌連載到府展時，我大膽用其中一節來敘述〈遊戲〉一作。

拜訪薛萬棟之前已託陳輝東代為聯絡好，整個下午他都在赤崁樓旁邊的萬棟畫室等我到來。這時

1988年由陳輝東陪同拜訪台南的薛萬棟，1970年代我寫「日據時代臺灣美術運動史」時在府展開頭一節介紹到他的〈遊戲〉，見面時他百感交集、老淚縱橫有說不完的話。

年已八十的他一度中風，說話語音不清，但眼力還很好，遠遠看到我走進巷口，就站出來在門前對著我拍手表示歡迎。他的畫室還不到五坪大，有個梯子可以爬上半樓，是他睡覺的地方，牆壁上有一張人像，用炭精粉照著相片放大的，多年來他靠畫像過日子，技法已相當純熟。

他說地方小不好招待客人，要大家坐在門外泡茶，不久他的幾個兒子也都趕來，又把我們帶到小兒子的家，中風過的關係他說話要由兒子們「翻譯」才能聽懂。大兒子告訴我，在我未來之前父親就告訴他，今天的客人是我們家的大恩人。知道我來此主要是想看〈遊戲〉原作，從房間拿出一根火箭筒大小的鐵筒，抽出一

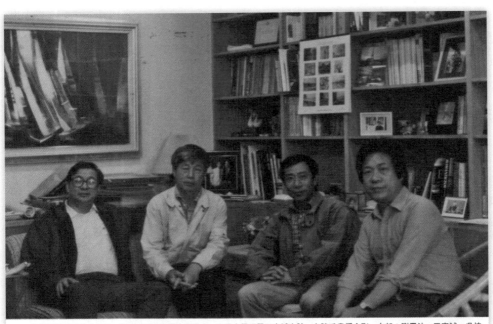

1988年與吳炫三在台中相會，開車南下到陳輝東家過夜，次晨大學同學王家誠來訪，在陳氏書房合影。左起：謝里法、王家誠、吳炫三、陳輝東。

卷畫布，兩個人各拉一邊，在我面前將畫張開，拉時些微用力就聽到裂開的聲音，有細片掉落地上，早年雖然能在東洋畫部得賞，論技法和材料都是臺灣土法泡製，經不起歲月摧殘，這樣下去，每拿出來一次就損毀些許，幾回之後早晚要全毀。

薛萬棟說了很多話，從「翻譯」才勉強聽到一些，他一再表示對我的感激，因我寫了文章，這幅畫才受到珍惜，保留至今天。

這一輩子熱中於繪畫不顧家庭經濟，讓太太一人持家，如今她已先走，兒子也都長大，內心依然有愧疚，說到此淚如泉水般湧出，捉起身邊一張報紙就擦拭起來。

這輩子只剩下這一幅畫，其他的皆不知去向，難道真的因我一篇文章而救了它，才說我是恩人。本來是為了勸他把畫捐贈給公家美術館才來，看到他一直無法脫離生活困境，便問他是否有意出讓這畫，價錢大約多少，他馬上回答說五百萬，像是早就想好了，因家裡有五個小孩三男二女，每人一百

萬算是作父親留給他們的，我回頭問同來的友人是否有意購買，不見有誰反應，就沒有再談下去。

以後我每次回臺灣，只要到台南就一定來看他，最後一次僅他的大兒子在場，把我拉到一旁問我能否找人來買這幅畫。因我心中早已經有幾個人選，便先撥電話到員林的陳勝道醫師處，接著交由他們自己去談，結果如何當天雙方都沒有告訴我，我也很快就回美國去了。兩年後在帝門藝術中心策劃一個臺灣美術文件資料展，該中心的人把〈遊戲〉借出來展，這才知道畫的主人果然已經換成陳勝道醫師。

晚上陳輝東約來當地畫家聚餐，地點在一家名字叫「阿秋」的飯店，據說蔣經國來吃過一次因而成名。那天來的有曾培堯、林智信、潘元石、劉文三、張炳堂等，僅潘、張兩人未見過面，其餘都曾到過紐約，算是老朋友了，很可惜他們都是早睡早起的人，九點鐘過後各個都說要回家睡覺，只好散會。

第二天我乘車東行來到台東，開車的人是近年來在臺灣已十分有名的藝術家吳炫三，還有陳輝東也表示願意同行，經過高雄時順路拜訪在那裡當警察局長的姚高橋，他是呂家大妹明珠的丈夫，聽說我們要到台東，身旁的副官莊金定就自動以電話向當地分局長打個招呼，希望在台東期間給我們一些方便。

吳炫三為人幽默，一路上笑話不斷，每到一個休息站，年輕人看到他就成群過來找他拍照，陳輝東說：「自從他在電視連續劇《大卵頭家》裡擔任男主角一炮而紅，在臺灣已無人不知。」這話使我想起出國前師大的雕塑老師何明績所說的「大畫家就是大明星，也就是大富翁」這句話，如今終於看到他出現在我身邊。

我們先到墾丁過一夜，晚上在大浴池泡澡時，吳炫三全身脫光光地還是有人認出是他，而且看出停在車場的賓士名車是他的，臺灣民眾普遍對他有深入了解，就是何明績老師所指的大畫家！

幾年前吳炫三要離開紐約回臺灣時，告訴我其所以下此決心，因他認識一位來自東歐的老畫家，不論天資和努力都不亞於自己，論作品更是一流，可是幾十年的奮鬥在紐約依然默默無聞，使他想到

三十年後的自己，認定他的今天就是一面鏡子，但如果回臺灣就不一樣，臺灣才是有用武之地，便毅然決然離開美國，如今我看到他的成就，證明當初他的決定是正確的。

我們才上二樓，還沒坐定就聽到窗外大街上日本軍歌以擴大機由遠而近傳來，在台北經常有電影廣告的宣傳車大聲放送音樂，這回有些不同，我想起報上有黃華帶領一隊人馬環島為臺灣獨立表達訴求的消息，今天已經來到台東，我趕緊探頭往窗外，陳、吳兩人也跟著過來，吳炫三已遠遠地在向他們揮手，兩位的意識形態從短短幾分鐘的反應已清楚看出來，他們平時交遊雖離不開當權派的政治人物，對臺灣人共同的未來還是和我一樣的主張，每次我看到朋友當中有這樣的表現，無法自制感動到快流下眼淚的程度。

黃華站在第一部卡車最前頭，抬頭向我們招手，不知是否認出我們！車子才剛過，我又繼續大喊幾聲他的名字，以聲音向他相送，表示支持和敬意。說黃華是位鬥士，這是再恰當不過的，從窗口看到的那瘦小的身形，被關了一輩子，只要有一條命在還是要拚到底。從我大學時代就聽到他站在台上為林番王助選，不久被送進牢裡，三十年過後仍然以好漢姿態出現在我面前，看來臺灣沒有獨立，他奮鬥的路永遠走不完。

從飯店打電話到台東分局，想拜託代訂次日到蘭嶼的機票，不多時一位制服整齊的警員來到樓下找人。是個大約四十出頭的中年人，全身黑色，身上掛著比一般警察多了些的服飾，經自我介紹才知道是升上來不久的保安總隊副隊長，一見面就要我打電話到高雄告知姚局長，同時交給我名片要說是由這

來到台東，在陳輝東指引下找到一間叫夏威夷的餐廳，他說這裡是當年追求今天這個太太時約會的地方，每星期六他從台南搭公路局汽車趕來台東，在這家餐廳共享一頓愛的晚宴，持續三年沒有間斷才修成善果，順利娶到美麗的台東姑娘，原來這家看來一點都不起眼的普通飯店，對他會有這麼大的意義。

個人接待的。是剛上任的才處處表現得如此緊張，一路上他的種種暗示我一時聽不懂，都要由陳輝東來提醒，起先他說到蘭嶼的機票難買，到了傍晚才說因風大霧大還在觀望，中午終於決定起飛，拿到票時我要付錢，他不肯收，說那是分局長招待的，要我一定要向分局長說聲謝謝，把電話筒交給我，一定要親自說他才放心。

蘭嶼島很小，中午去了傍晚之前就回來，接待我們的年輕警員特地開車去參觀核廢料掩埋場，他用憤慨語氣告訴我們政府用欺騙手法說要在這裡建造港口，讓原住民高興了一場，完成之後才知道真相，大家開始要抗議已經太遲了，又說最近來了一個美國人，告訴他在美國也用一樣的手法在對印地安人。接著來到一處可以看見一列排成軍艦形狀的怪石，年輕警員說：「你說什麼彈？是炸彈還是核子彈？那時若丟下核子彈，現在恐怕就沒有什麼核廢掩埋場了。」此時蘭投下不知多少核子彈，仍然無法把軍艦炸沉。」這話聽來似有什麼不太對，好一會兒才聽吳炫三開口：「當年大戰期間美國飛機在此嶼人已經學會如何與核共存！

台東這地方我在大學二年級時曾經來過，是同班吳登祥暑假回家時陪他一起來的，記得是從花蓮乘慢車到台東，一大早上車每站都停，直到下午五點多才抵達，有時車子還要倒退著走，有時停一站要半小時，現在聽來簡直是不可能的事。那一年第一次到台東就遇到颱風，回家時公路被山崩的石頭阻擋，只好改乘飛機，是我這生中頭一次坐上飛機，上機之前吳登祥警告我飛機不是那麼好坐，很多人當飛機上了天空就像病人一般，那回我很幸運平平順順飛回台北。

在吳炫三的要求下，保安隊長帶我們拜訪了幾家古董店，店主一眼就認出他是誰，熱情接待把最好的茶葉拿出來泡，他們說最近一次看到吳炫三是在選美會上出現於電視螢光幕。當大家認真在找古董時，我獨自站到大街上左顧右盼，越看越熟悉，當年來台東就住在這附近，若不是怕時間不夠，我走過去一定能找到吳登祥的家。後來在台中又有過同樣情形，當我來到台中縣太平鄉找畫家王守英時，站

任教宜蘭羅東中學時的王攀元老師，時約五十歲。

在他門前便聯想起大學畢業入伍新兵訓練就在附近，這只是一種直覺，憑的是個人短暫的敏感度，等第二次再來直覺便全都消失了，這是很奇特的一種經驗。

從台東回台北，中途經過花蓮和宜蘭，在宜蘭停留一天，拜訪吳忠雄和王攀元兩位我從1960年認識到現在的老畫友，吳忠雄在我到礁溪中學實習那年才剛從頭城高中畢業，此時已經展現在繪畫方面的才華，後來任教於礁溪國小，又自己開設圖畫班，奠定了經濟基礎，加上為人大方，以後每次到宜蘭都受到他熱情招待；王攀元原本在羅東任教，我出國前來宜蘭開畫展想籌一些旅費，他只是個窮教員，而且交情又不深厚的情形下，為了助我留學而購買了一幅畫，這個恩情我永遠記住，所以每次都請吳忠雄帶路一起去拜訪他老人家。不久他的作品已受到國內外的肯定，在經濟上有了好轉，我來此本想送紅包給他，結果是他花大錢招待我。

一 為文建會提三項建議 一

全島繞一週回台北的第二天就與郭為藩主委聯絡，說中午之前會去見他，除了報帳並把沿途看到、聽到和想到的做簡單報告。

一位晚報女記者知道我找主委，也趕過來，在我抵達之前就在走廊上等著。郭為藩見到有記者來，請我先到會客廳坐著，把記者帶到另外房間，十幾分鐘後才出來，告訴我：「我們只是同學間的私下拜訪，但也不能得罪這些記者，我已經把她打發走了！」到底如何打發，他並沒有說。

一開始我們只是聊天，把巴黎讀書時的同學一個個拿出來談：廖修平、王人傑、羅楚善、周青松、陳錦芳、李鍾桂、李明明、林明基、陳嘉哲、黃秀日、李元亨、蘇朝棟、金戴熹、張麟真、莊裕明、陳三井、余榮輝、張堅七堂、李慶堂、藤永康、陳美惠、柯澤東、蘇義雄、賴東昇⋯⋯，談到賴教授（在巴黎時他已經是副教授）時，郭為藩說中午就請他來一起吃飯，便順手撥電話過去，約在新生南路的黑店會面。

十二點將近，我趕緊捉住時間向他提出三項建議：（1）設置創作貸款機制，凡是準備開畫展、演奏會、拍攝電影、寫長篇小說、編話劇等，可以寫計畫書前來貸款，等展出、演出後賺到了錢才分期還錢。（2）建造美術館、文化中心時，同時設計幾間工作室供藝術家使用，以及廢棄的工廠、農場倉庫亦可修建做為藝術家創作場地，並與國外藝術家交換進駐。（3）購買二十五歲以下藝術家之作品，出租給公家機構，經常更換布置，五年後再出售，畫價又增長一倍，再用來買新人的作品，在經濟上幫助年輕人。郭為藩邊聽邊點頭，從口袋裡取出小筆記簿迅速記下來。

在黑店裡見到近二十年沒會過面的賴東昇，我告訴他在華盛頓遊行時，有個年輕人到我面前來，說：「我是賴東昇的兒子。」突然間想不起他指的是誰，然後又說：「來美國後父親在信中要我找廖修

1963年準備赴法留學，我在宜蘭舉行畫展，請地方人士贊助買畫，王攀元時在羅東任教美術，以500元購買一幅我的油畫。

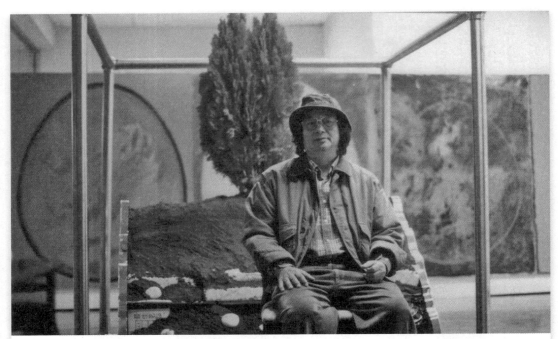

1995年，「山上一棵樹」裝置多媒材作品展出於高雄舉辦之「五月畫會聯展」。

發表「山上一棵樹」群體合作觀念創作於蘇荷韓湘寧工作室。左起：龍年、夏陽、蔡楚夫、周舟、廖修平、記者、秦松。（左圖）
為在紐約下城之工作室，此時正進行「山上一棵樹」系列創作，從1986-90年。（右圖）

平、陳錦芳和你。」好一會才想起來就是賴東昇。過不久，帶了一個女孩子過來對我說是他的妹妹，我馬上想起賴桑出國後女兒才誕生的事，便問她幾歲，她說二十三歲，這表示我出國已二十三年了。

三個星期的時間很快就過去，好多年沒有在臺灣過冬天，雖然12月天卻絲毫沒有冷的感覺，再回到紐約時，突然間溫度下降十幾度，由於已習慣這氣溫反而全身舒服，寒冷告訴人們年終已到，準備要迎接新的一年。

回美的飛機上獨自靜靜想著這些日子看到了什麼，臺灣在這二十幾年時間，變得更好與更壞！再怎麼想也還是壞的比好的多，這時候的心情若用「失望」來形容，似乎又得罪在臺灣期間熱心接待我的這些好友，然而實在找不到更恰當的字眼。回美國之後始終不說什麼，過了兩個多月，舊曆年已經過後，才提筆寫下〈回味那已散的宴席〉投稿給《中國時報》。

這篇文章寫得很長，有千言萬語也述不盡的感慨，後來想想，對台北的形容也不過是「滿街是停車場，到處找不到住宅區」兩句話。

第二年決定到雄獅畫廊舉行個展的關係，回美之後開始認真畫出一系列以「山上一棵樹」為主題的作品，只有山和樹的組合，永遠不變的構圖，使用一變再變的媒材，持續畫下去，將是我離鄉多年第一次在台北畫壇發表的近作。

觀念的由來是看到畫特大號人頭的畫家查・克羅斯（Chuck Close）的作品，在一個展覽裡只有較平常人大四、五十倍的頭像，畫的不像普普畫家安迪・沃荷以眾所周知的名人為對象，而是他的身邊好友，正如其名「Close」的Close friend，他的畫面永遠都是大頭，不管畫的是誰也只有一種構圖，畫的時候題材和構圖已經是固定的，每畫一幅畫就從怎麼畫開始思考。這想法給了我一種啟示，把畫的過程切割只剩下一半，也就是從後半段起步，但必須以系列呈現，觀念才算完成。所以我的「山上一棵樹」，只要身邊有從鉛筆畫、粉彩畫、蠟筆畫、水墨畫、水彩畫、彩色紙剪貼、油畫，以至立體的複合媒材，只要身邊有

1990年回台在雄獅藝廊舉辦「山上一棵樹」為題之個展，當時畫壇前輩楊三郎（左）前來參觀。

■ 珍重與再見 ■

畫展期間，《雄獅》雜誌社想把我寫的《珍重阿笠——在信中與阿笠談美術》再度修訂之後重印，瞭、詮釋了我創作理念。

牆壁上展示，後來在雄獅藝廊的個展又再展出來，五年後台中的現代畫廊舉辦「五月畫會」畫家聯展，我把五十幅由畫友們所畫的《山上一棵樹》懸掛在會場的我每件都配上畫框送去參加。2008年國美館舉辦我的七十歲回顧展，這件作品再度出現，是我過去所有作品中展出次數最多的一件，也是當初沒有料想到的，應該列為我一生中最重要的一件作品，它簡潔明

講，我把五十幅由畫友們所畫的《山上一棵樹》懸掛在會場的第二年我再回到臺灣時，《自立晚報》社為我舉辦一次演看來無異是一件作品，且是某特定收藏者的作品。中有他個人的感情、理念、性格、機遇和時代性等，所以整個就是藝術家，他的收藏品雖然每一件都是別人的創作，但這當作品」。後來又借用這原理去詮釋「收藏」，告訴大家收藏家一句最簡單的話：「所有的都是別人的作品，合起來就是我的因為有個共同點才在一起，畫也因為這樣才組合起來，我用了服讓大家一起穿，或作一支歌曲由大家一起唱，所有的參與者輩，包括巴黎、紐約、臺灣各地的畫家，就好比我設計一件制為我畫一張同等尺寸的「山上一棵樹」，從老前輩到我的下一的材料伸手一捉便是創作媒材。後來又邀請畫友們幫忙，每人

書名改成《美術書簡》，要我另外寫序。為這本書的再版，出版社安排了一次演講，題名叫〈與阿笠們的談話〉，我決定用輕鬆的語氣講述自己的創作歷程，先談紐約畫家在蘇荷倉庫裡畫的是什麼樣的畫，用以詮釋創作的空間決定作品的形式和架勢，所以多了一個「架勢」是因為要加強倉庫空間的主導性，以及世紀初的「達達」主義如何持續活躍一整個世紀；然後談到從世紀末看主流意識的背叛勢力如何延續；50年代的嬉皮到底帶動了什麼思潮；現代青年如何看待「革命」這兩個字。所謂的「代溝」從80年代的觀點究竟看出了什麼？在美國的當代藝術中借「反戰」議題說明了些什麼？新興的尖端科技是藝術創作的助力還是阻力？這些問題都在我沒有經過準備就信口說出來，最後還能自圓其說，連自己都為之嚇了一跳。

原先以《珍重阿笠》的書名出版時，在讀者口中被說成「再見阿笠」，有一篇陳映真寫的序，他企圖以序來為讀者作導讀，先在《夏潮》雜誌刊出，等於是出版之前為這本書做宣傳，以

七十歲生日慶生會在國美館餐廳舉辦，來賓左起：王水河、林之助、吳伊凡、謝里法、李明憲、黃國榮。

當時陳映真的名氣我也覺得是一種加分，等書出版後寄二十本到紐約，我帶五本贈送在聯合國中文翻譯組任職的友人，郭松棻讀後在電話中表示意見說：「這樣的序是以自己的看法引導讀者去讀他要你讀的，就好比博物館的導覽員，引導觀眾去看他要你看的，不想要你看的就跳過去無異於這些都不存在，如此做法是一種傷害，也是對作者的無禮⋯」開始聽來我並不以為然，幾天後我慢慢地就接受了，不過陳的序至少把我的文章當作在思想鬥爭過程中可利用的武器，這一點我一時還是沒有理由拒絕，即使如此，再版時我依然把序取下，補上一篇自序特別提及所以不能把陳的序留下的原因。

多年來和《雄獅》交往的經驗已養成一種習慣，知道不可太計較金錢利益，所以每次收到寄來的稿費或畫款，只看一眼總數就存到銀行裡，若還想細心地一筆筆去對，往往因此嚇一跳，不敢相信對方的計算法為何出現這樣的數字。多年來在信中他們始終以「共同為臺灣文化付出貢獻」來互相勉勵，這話有如共同的約定，說好我們之間不可以計較金錢。

當我準備好要回台北開畫展，雄獅畫廊先在電話中問我一號多少錢，我回答兩千台幣，以為對方會說太少了，建議增加到四、五千元，畫廊抽成才有利潤。出乎意外，回答竟是「好、好、好，這樣很好，就決定了！」所以展完回紐約，看到畫室裡騰出好大一塊空間，很長時間心裡感到冷清清，今後不知要多久慢慢累積能量才得以重新開始。想起幾年前畫壇前輩郭雪湖說：「畫家賣畫之後，有一天會發現自己身邊畫也沒有、錢也沒有。」這種心情現在才開始懂得體會。

在這同時《自立晚報》替我出版一本書，是我多年來寫的與畫家相關的文章，書名叫《我的畫家朋友們》，內容分成：畫像、遺像和群像三部，是個人繪畫生涯的片段回顧，畫像裡全是我的平輩如夏陽、秦松、廖修平、陳瑞康、費明杰、司徒強、卓有瑞、薛保瑕、王福東，對這些相識多年的朋友，我再怎樣也無法在文章裡像什麼大師一般來形容，歸根究柢這些文章是為我自己寫的，紀錄這年代裡交遊的心得，每位畫家皆使用不同語氣來配合他的性格，有時甚至開個小玩笑，彼此戲弄

一番，我們之間必須有足夠交情才說得出這樣的話。香港畫家王無邪讀後給了一句評語說：「你利用個別畫家的敘述寫出了一個時代，當作歷史的基礎，為將來美術史作布局。」

遺像的部分只寫四個：關良、傅抱石、潘玉良、孫多慈，當中除了傅抱石是與家族通信，其餘分別在臺灣、巴黎、紐約遇見過。而群像有五篇，1.中國左翼美術在臺灣，2.島內畫家素描（寫在紐約所遇到的島內畫家），3.記述在紐約開課教畫的學生們，4.黑馬之群，分兩篇：其一是80年代來紐約的青年畫家，其二是「十青版畫家」在紐澤西展出的觀感，5.畫家與畫，畫與我，以圖像來為香港旅美畫家的聯展寫畫評。

這篇所謂的「畫評」寫來很不一樣，所以必須附加說明，他們是費明杰、鍾耕略、關晃、李秉罡、陳應林、郭孟浩共六人，幾年前成立一個畫會叫Epoxy，這英文字不知有無記錯！是一種強力膠的名稱，每年皆有展出，這一年（1984）以畫廊牆壁為畫布，只畫黑白兩色，每人站一定面積各自發揮，展出之前要我寫一篇文章。因對這種有特別想法的展覽我特別感興趣，所以一口答應下來，馬上就開始思考該怎麼寫。那天有位畫家站在自己的畫前比手畫腳對著觀眾說明，給了我一時靈感，要求每個畫家輪流站到畫前來，做一種姿態和自己的作品相呼應，然後我也以個人對畫的理解做一個姿態，如果可能，往後任何人來參觀也都憑個人的理解擺他的姿態，代表他的意見，和圖畫融合在一起，互有對話。譬如費明杰的大圓，我想到的是一口有深度的古井，聽得見水滴的聲音，他聽我這麼說，就擺一個水桶在地上，再裝個容器在上方，當容器裡的水滴在水桶裡聽見水滴聲，同時看著黑色的大圓，就聯想到古井的深度。多年來寫了無以計數的文章，唯獨這一篇圖文並茂的評論最感得意，後來在我的七十回顧展裡又再度將照片放大展出於會場，這些雖都是別人的作品，組合在一起之後便成為我的作品，再度印證了自己的藝術理念。

其實批評不一定須要用語言文字，一個姿勢、動作、聲音、表情都能做到對作品的回應。

重回巴黎尋找聖者光環

　　兩次回國期間，都受邀到大學演講，每次都匆匆地去又匆匆地走，回想起來實在沒做什麼事有益於年輕人，一方面是我對臺灣的生疏，另方面沒有時間作充分準備，不像在美國時面對聽眾可從他們的臉部表情看出自己講的是否觸及對方的心，尤其從聽眾席上傳來的笑聲為自己的演講打分數，感到一種成就。後來，開始有扶輪社請我演講，為了迎合中年男士的興趣，找到一個誘人的題目：「對男人講美術故事」以吸引注意力。否則這些一輩子專注在個人事業的社會精英對美術之事永遠是拒而遠之。同樣的題目先後講了三場，第一次是在台中扶輪社，時間是1996年，全場笑聲不斷，連餐廳服務生都圍上來聽，我從台上看見他們笑到東倒西歪；第二場在桃園扶輪社，特地掛牌寫上「女人禁地」，雖吸引來更多的聽眾，可是笑聲卻沒有上回熱烈；第三場在員林半線文教基金會，奇怪得很，同樣講題也同樣是我在講，竟全場聽不到幾回笑聲。講完了主持人劉峰松先生連手都不肯伸來與我相握，是我最失敗的一次演講。追究三次演講的三個地點差別在哪裡，恐怕我一輩子也找不出答案來，後來我將之寫成文章在雜誌上發表，台北市

1988年回台時由劉峰松（右）帶路重返中和故居，在後院門前合影。

立美術館找我出一本文集時，這篇文章亦收集在其中，書名是《探索臺灣美術的歷史視野》，從此就不再以這題目到各地演講了。

當「山上一棵樹」的創作已近尾聲，又開始構思「脊背表現的力與美」的議題，想借此形塑一種文化特有的造型。這一陣子畫了很多牛，對我而言畫牛只是一種滿足，不像「山上一棵樹」系列是單純的藝術論題。並寫下了〈臺灣的心、臺灣的情、臺灣的美——塑造文化的造型〉。

正好受到帝門畫廊的邀請安排一個展出檔期，就決定以牛為重點以個展為目標畫下去，在第二年開了一個「牛」展，然後又移師台中文化中心展出，因此有較多時間停留臺灣，體會到較實際的臺灣生活，不像前兩回只為了探親而舊地重遊，從生活上得來的感受，使心理的壓力越來越重，繼而產生了厭倦，趕快從這地方逃走，不要再回來。

正好這時有機會重回巴黎，當我打電話告知久居巴黎的張宗鼎時，他說可以住在他們家，本想利用在巴黎的幾天享受一下巴黎高級旅館，一聽有人提供住處，向來節省慣了的我覺得能省則省，一到巴黎就住到張家去了。

算一算從1968年夏離開至今，已三十一年沒有再回來，從朋友聽得很多巴黎發生的事，如住在我樓上的蘇朝棟投河自盡；國民黨的職業黨工藤永康被割喉未死；法國留學生組臺灣獨立運動團體，與美、日台獨組織串聯；與我同時代留法的同學有誰回到臺灣或轉來美國；有巴黎心臟之稱的 Les Halles 蔬果集散中心被拆除，蓋起新的現代美術館叫龐畢度中心；共和國一再政黨輪替，工黨、社會黨、共產黨都曾掌管政權，招致經濟敗退；巴黎大學改制，劃分成第一、第二、第三……；巴黎地鐵大翻修，交通網大幅度擴建。什麼都在改變中，就只有原來大街小巷裡舊樓房樣貌依舊，如果連這也改變，巴黎就不再是巴黎。

記得1964年我來巴黎不久，戴高樂總統決議將巴黎樓房大清洗，兩年時間從暗灰色變成了土黃色，

如今二十年過去，應該又有改變！當年有人反對清洗，認為不管什麼顏色代表的都是它的年代，也就是城市的歷史，一個有年紀的人何須再打扮得像個少女，變得一切都不自然，像拉過皮的老婦人視覺上很不習慣。

自從回臺灣之後，不管到哪一個國家，有意無意間會拿來和臺灣比較，從市容、交通、行人、河流、公共建築、鄉村農田等，一眼望去看到有什麼不同，就在心裡對自己說，何以我們臺灣輸人這麼多！二十幾年來，知識分子只知投身民主運動，把生活的環境全忽略了，這到底是否正確！破壞了環境將來若無法補救，讓幾代子孫來埋怨，20世紀留下來的災害，在歷史上必成為永遠的罪人。

我內心的故土情懷逐漸淡化，〈水牛圖〉展出之後，私下再度檢討，發現我畫的牛不過是離鄉多年的遊子從舊時記憶中追索出來的，今天的牛已流放在外，和流浪犬一般滿山遍野自生自滅，牠們的脊背已經不與人相聯在一起，不可再形容成移民族開發的助力，現在的牛不是成了黃牛、金牛就是黑牛，回美國之後再也無心拿牛的造型當作創作的主題做任何發揮。

這時歐洲文藝復興的藝術突然闖進我的思考裡，所謂復興是要讓已逝的文化藝術再生，把種子移植到新土，使新的生命萌芽，起先我畫的是把古代的繪畫拆開重組，再加上自己腦裡想的，這裡頭有相當成分的戲劇性，故暫時命名「新浪漫主義」。逐漸地又有另外想法，讓畫中所有的生命體戴上一個光環，包括牛和侏儒，以及臺灣史上的人物，於是心裡浮現一個名稱，為這個系列取名叫「給聖者的獻禮」。

偶而還會有奇怪想法，認為自己上輩子一定是法國人，不然為什麼到了法國一切都感到如此自在，有那麼多想法出現在我的作品。回到紐約就只能在畫室裡改畫，把有原創性的念頭磨到只剩化妝過的外表！

有一段最令人沮喪的時期，我實在不願意在回憶中寫下來，是緊接在「牛」的系列之後，這時想

1980年代以「牛」為題製作系列油畫，1989年在台北帝門畫廊展出。

1990年返法與早年一起留學的同學合影。左起：陳美惠、呂瓊瑤、呂瓊珍、謝里法、陳錦芳、侯錦郎、陳家明、陳滿江。

1994年在紐約蘇荷畫廊舉行個展「給聖者的獻禮」

2003年重返法國，與伊凡攝於梵谷銅像前。

畫的是對臺灣的真實感受，沒想到這一輩子會在此時畫出這麼醜的畫來，難道臺灣在我心中真的是這麼不堪入畫！如今已十幾年過去，還是不敢再去回想那時所畫的，只要想起畫面的顏色，就令我感覺噁心……。

這時候一心只想飛往巴黎，每次也一定到瓦茲河畔的歐維探訪梵谷，看我留學時代的「老友」，漫步於法國田間，紓解鬱結胸中的煩悶。在梵谷墓前，想到他站在那裡是如此卑微，不像別人那麼風光走進美術史，這時我看到他頭上的光環，回來之後我在所有畫中人物頭頂也加上光環，「給聖者的獻禮」是這樣來的。

光環帶領我解開了心結：臺灣的美我畫不出來，莫非與美無緣！但有人把臺灣所見的髒與亂表現在畫中，看來如此壯觀，如此有氣勢，就像初回來時在陳來興畫室裡所見，他用臺灣的心吸收接納了臺灣的髒亂，而我辦不到，我畫的髒亂亦僅僅是髒亂，必須往西洋美術再繞過一個大圈，才有所發現。

大約兩年時間，我從舊書店買來印刷精美的有關古代西洋繪畫的書，撕下來將圖樣重新組合，以此當作初稿，然後轉畫到大幅帆布上，在我的創作理念裡永不放棄容納別人作品的空間，把別人的作品組合起來成為我的作品。

這批作品後來在紐約蘇荷456畫廊展出，本來沒有期待能在這時候賣畫，意外有個年輕東歐人前來看過幾次之後，最後一天帶他母親一起來付了錢就把畫抬走，是畫展中售出唯一的一幅畫，得兩千美元，在歐洲停留的那段日子差不多也花掉這個數目。如果在這時間點上沒有歐洲之行，大概就沒有「給聖者的獻禮」系列之創作，不知還能畫出什麼別的作品？畫展過後每次獨自靜靜想著時，就會拿這個問題自問，然後對自己說：「沒有歐洲行，在紐約能有什麼樣的作品，如果再回臺灣又能畫出什麼作品？」

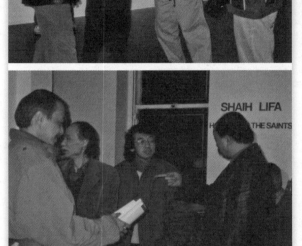

「給聖者的獻禮」展出會場，照片中右二為莊喆、右三郭松棻、右四韓湘寧。（上圖）「給聖者的獻禮」會場。在二秦松、右三郭松棻、左四姚慶章。（下圖）

這陣子常收到畫材店寄來推銷產品的傳單，紐約法拉盛有位曹先生在中國設廠做畫布及研發油畫顏料，且努力在美洲各地做宣傳，為了捧他的場，一口氣訂購五十張相等於臺灣的150號畫布。先前從古典畫冊中拼貼起來的草稿，正好用來製作新的

1996年在桃園文化中心舉行「卵生文明」系列畫展，畫家夏陽（左）、林文強前來參觀。後來展出之三十六幅作品與建商交換到台中北屯路上的房子，從此搬回臺灣居住。

主題性系列，於是又忙碌起來。我的心被這些草稿牽著往歐洲走，越走離臺灣越遠，終於決定在巴黎近郊購買房子，在法國作定居的打算。作為一個藝術家什麼地方能讓我創作就該選擇住哪裡，是不變的信念。

最令人嚮往的是巴黎近郊塞納河及其支流的小鎮，每回獨自漫步在鎮上街道，就到處尋覓哪一間是最適合我住的房子，走過房屋仲介所看到窗內貼滿招售廣告照片，便停下來仔細查尋，不知哪一天我能遷到這裡住下，成為再出發的基地。這一來，在巴黎郊外漫遊的興趣更濃，有時沿著河邊人行步道走去，直走到已近黃昏，才找個火車站搭車回城內，找不到車站，就在鄉間旅店過一夜，次晨再往回走，這種毫無目的只為了找一間未來住所的散步，日後又常出現夢中，最後總是在遍找不著車站或等不到火車的慌張心情下醒過來。

有時我還會這麼想，這樣走下去總有一天我的腳會踩遍法國土地，我所以到這世界是為了行走在這片土地，哪一天該離開的時候，最後一腳也是踩著這裡的土地而後離去。

就在此時心裡開始思考所謂文明的發生，人類的

文明是胎生還是卵生？最後我選擇了卵生，因為心裡一直期待著一種飛翔的滿足，踩遍了泥地之後，接著就要飛起，也就是所謂「卵生文明」，成為我接下去創作的新的系列。

畫面逐漸呈現蛋的形，就好比先前的〈山上一棵樹〉從永遠不變的構圖開始，〈卵生的文明〉以蛋的造型來詮釋文明進化之初的原形，不論畫什麼都以一個蛋的形開始，作為永遠不變的構圖，然後逐步地展開、延伸。

這個系列作品都在紐約畫室中完成，意外畫得十分投入，這當中有一段長時間的摸索階段，正因為是摸索才有那麼強的潛在氣勢在畫的底層騷動，這種看似未完成又像完成的作品，是我一生創作過程中最嚮往的境界，也是我居住紐約從事創作的最後階段，不久就決定把畫作全數運到桃園的文化中心展出。沒想到也因此促成我1996年回台定居，告別海外遊子的生涯。

1989年謝里法由美國二度回台，在市立銀行王紹慶總經理（中）為他洗塵宴後，與畫壇前輩左起：張萬傳、鄭世璠、顏水龍、王紹慶、陳其寬、王美幸、何政廣合影。（謝里法攝）

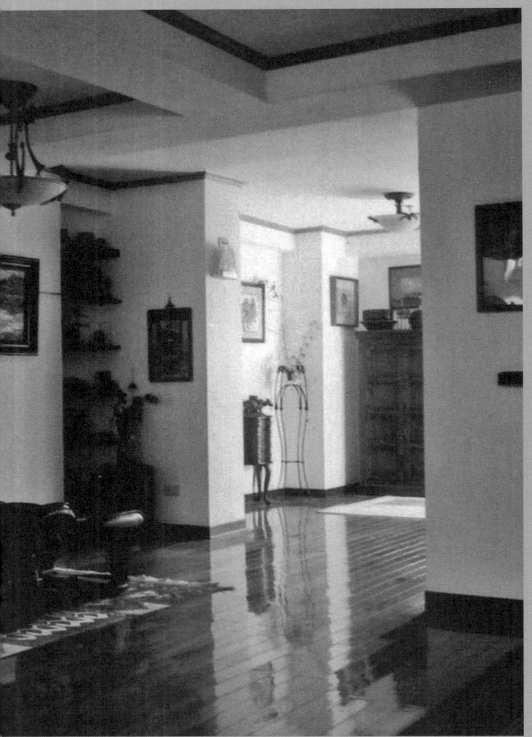

6

墩
（定居）

這個島有人的時候
沒有「山地人」
這個島有文化的時候
沒有「原始文化」
這個島有名字的時候
沒有「臺灣島」
幾千年後乘船到島上來的人
說是「臺灣人」
用他們的字寫下島的歷史
說是「臺灣史」
「臺灣史」製造了「山地人」、
「原始文化」和「臺灣島」

這個島有人的時候就有歌
這個島有歌的時候就有傳說
這個島有傳說的時候就有祖靈
「臺灣史」裡把它寫成「史前史」

彰化師大美術系客座教授

1996年，終於在臺灣定居下來，這一年多來一而再地有意想不到的事情發生，才一步步將我推到非在臺灣住下來不可的地步，這樣的人生連自己也無法預料。

自從1988年第一次回國之後，已陸續在台北開了三次個展，分別是「山上一棵樹」、「牛的造型」和「台北印象」，都是在畫廊裡舉行，我心裡總是覺得把藝術當作商業性處理對自己不是很好，所以想到應該有個議題比較集中的展覽在公立的文化中心或美術館舉行才有意義，今後必得往這方面努力，才真正走在藝術的道路上。

於是重新再回來，在基隆、桃園和台中三地各舉辦一個展覽，先是在桃園文化中心，展的是「卵生文明」，是1994以後的作品；其次在基隆文化中心以回顧的形式展出定居美國的幾年所作，分幾個時期展示出來；然後在台中的國立臺灣美術館（當時還是省立）策劃以「垃圾美學」為專題的多媒材裝置性觀念展。

由於一年當中有三個規模較大的展出活動，便想到應

1996年於基隆文化中心個展時留影。右起：劉如容、徐文琴、吳伊凡、謝里法、彰師大教授、不詳。

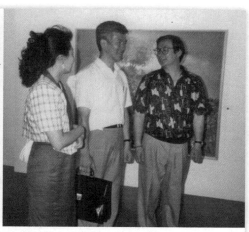

1990年在桃園拜訪老牌導演林博秋，攝於林氏會客廳。（左圖）1990年在台北展「山上一棵樹」系列，盧修一（中）、陳郁秀（左）夫婦前來參觀。（右圖）

該回來住一陣子，找一家大學的美術系任教，正好郭雪湖的女兒，是我師大藝術系的學姊郭禎祥，剛為彰師大成立美術系，便寫信打聽有無可能以客座身分任教一年，獲得協助申請到國藝會基金，一個月七萬元台幣擔任駐校藝術家，每週以兩小時的臺灣美術專題授課，其他時間可以為三個展覽做準備。

這期間呂家的兄弟都已把事業交給子女掌管，只要一通電話他們就從台北開車到彰化來，在地圖上找個目的地出遊一兩天，這一年裡的確讓我有機會真正對臺灣有較深入的認知，1964年出國之前對臺灣各地人文地理所知實在太有限。

我任教的大學本來位在彰化市郊區，近年來由於市街不斷擴建，校園已被新建的民房包圍在市區內，尤其近鄰的臺灣化學工廠，每天清晨定時放出臭氣，住在宿舍裡睡到半夜常被薰醒過來，尤其街道的髒和亂，走廊上家家都堆滿雜物，或成了車庫、飯店的廚房，商店貨品從店內排到街面來，再加上不按規矩停車，阻礙了汽車通行，以致到處塞車，偶而路段車子少的時候就加速往前衝，對過街行人完全不顧，回台的第一年深深感受到步行在街上的人沒有尊嚴的痛苦。

好在校園後面緊靠八卦山，在我學生時代就聽說這裡是

有名的風景區，來了之後才發現風景已被人為的建築物破壞了，隨便在山上行走往山下望過去，任何角度都可以找到五間以上的寺廟，相對之下歐式的天主教堂在這裡已經不見了，民眾信仰以佛教和道教為主，到處可聽到與神仙鬼怪有關的傳說，民間盛行的簽樂透求名牌，有靈驗的神像信眾排隊來燒香求籤，一遇到不靈時就被丟到山下讓水沖走，因此在鹿港內海漂流上百遭遺棄的偶像，和流浪狗一樣可憐。

彰化是臺灣新文學運動時期一個重要之據點，被譽為臺灣新文學之父的賴和，在彰化街上有一間診所，如今改為紀念館，到彰化的第二個禮拜我和伊凡一起前來拜訪，得知八卦山上有賴和的墓地，早就聽說墓地的草被附近居民拔去當藥治病，經常是光禿禿地，一方面是敬仰賴和的文學及人格，另方面也為了好奇，就從八卦山下一路問到山上，問到派出所時，警察聽到賴和的名字就問：「是不是抗日的那個？」聽來像是全彰化只他一個人是抗日的，他的指示也極不明確，又問了四、五個人才終於找到，這一帶就像個個亂葬崗，修路的人告訴我賴和墓在山丘上，必須踩過十幾個別人的墓地才得以到達，終於看到好小的一塊墓碑，加上年久失修，雖已經到近旁，若不是有人指

「垃圾美學」個人會場接受記者採訪情形（左圖）「1996年在國立臺灣美術館舉辦以「垃圾美學」為題之裝置藝術個展。（右圖）

示，實在很難認出來。曾有白色恐怖時代受害者後代告訴我，他們如何到台北水源地一帶尋找父親墓地的經過，如今我體會到的未知和他們的經驗有多大差別！那一年是1996年，距離賴和逝世五十三年，以一個醫生家庭的兒女應受很好教育，是否後代都到了國外，才沒人留下來照顧先人的墳墓，而出現這樣淒涼景象。回家後因有感寫了一篇文章投稿報社，猜想是因為語氣不太好，很久都不見刊登出來。一年後賴和的兒子賴洝到臺灣文化學院學畫，我擔任他的油畫課，談起來他才說出有關家族的情形，目前兄弟們已經決定要修墓。時間又過了十多年，我一直沒有再到八掛山上瞻仰賴和墓地，賴家子女整修墓地的工作理應早就完成了，而賴洝也於幾年前病逝。

郭禛祥主任常邀請地方上的文化界人士到系裡替學生作演講，又設了一間陶藝教室和版畫教室，請校外專家前來示範，讓我有機會認識中部地區美術界。有一位鹿港人叫溫文卿，學歷雖然不高，由於收集古董家具的關係，加上閱讀得來的知識，交遊於專家學者之間沒有人敢嫌棄他的學歷，彰化一帶只要有祭典他會開車來帶我過去，有他在旁說明，我對臺灣民俗宗教才有進一步了解，是到彰化這一年最大的收穫。

郭主任的工作能力一點也不亞於一般男性，她台北、彰化兩地跑，只要留在彰化，由於辦公室在我宿舍對面，常看到晚上一兩點她的電燈還亮著，不是寫文章就是整理系務，第二天一早已經到教室上課去了。

在學校裡我的課叫「臺灣藝術史研究」，其實只要與臺灣相關的文化領域，由我隨便選個題目，要怎麼講都可以，上了一個學期之後，發覺學生程度之好很出乎我意外，每個人和我討論時不僅能應對如流，而且有很多意想不到的見解，他們才大學二、三年級而已，是過去的老師教導有方，還是考進來都是特別優秀的，所以學期結束之前我給了他們一個功課，叫「膽大包天」的紙上作業，要他們發揮想像力策劃一件不可能的作品。我告訴他們，不要以為現在看起來不可能，將來不知哪一天就變成可能也

說不定，於是有人畫出一個臺灣島地形，他要用最俗氣的鄉土花布沿著海岸把寶島圍起來，這當然不可能做到，只要敢這麼想，就證明他的雄心，即所謂的「膽大包天」。果然不出幾年，為了展現臺灣人民團結的力量，有人發動大家站出來手牽手沿著海岸公路把臺灣島圍成一圈，印證了上課時說的一句話，

「只要肯拿出膽量便足以包天」。

學期快結束時，我要同學們為自己打分數，自認為學到多少就打多少分，較謙遜的學生只敢在紙上寫出80幾分交上來，也有90分以上的，為數較少，其中有人寫了155分，我以為寫錯了，當場請他說明，他說沒錯，自從完成「膽大包天」的作業之後，學會了藝術必須有野心才叫創作，以超人的勇氣先肯定自己，才能發揮想像力、一鳴驚人，這位學生的名字雖然已記不得，可是他那充滿自信的模樣，我及今還印象深刻。

由於美術系新創不到兩年，教師的資歷比較年輕，多半從國外回來不多久，雖無大牌教授，但觀念容易與學生打成一片，每次學生在回答問題而有個人新意，我於誇讚之餘還會說一句：「過去一定有很好的老師在啟發你們，加上個人的學習，有這程度真不容易！」不出幾年臺灣畫壇最出色的畫家當中必有今天我教過的學生，上課時我心裡總是這樣期待著。

第二學期系裡聘來一位韓國畫家吳泰鶴，任膠彩畫的客座教授，以他的年齡應該能說點日本話才對，可是他一句也不說，連英語也沒聽他講過，所以我們之間只好各說各話，居然也能溝通到三、四成。每次看他聽懂我的話而有了反應時，便覺得自己有很大成就感，印證了我常說的：不管說什麼語言，只要說出來，任何人聽了應該都能聽懂才對，加上比手劃腳和音調表情，若不是什麼大道理，所說的至少聽得懂大意。

因此每次我和吳泰鶴坐下來講個不停，伊凡看了總覺好笑，到底我們是各說各話，只為了說話而說話，還是真能聽懂對方說了什麼。我則認為不懂也沒關係，等下一句說出來我就猜得到他的上一句

了，語言是連串的，只要捉到當中一兩個字，往上下一接就知道他說什麼了。在國外那麼多國家流浪過的，才真正體會到所謂的語言到底是怎麼回事。

在紐約時常與廣東來的華僑接觸，我總是裝成聽得懂只是不會講的「識講不識講」，其實我經常反過來說是「識講不識聽」，因我能講幾句懂得講的廣東話，當對方以為我會講而告訴了我一大堆，那時我便露出馬腳，趕快承認我不懂廣東話，在紐約二十多年，有的是學廣東話的機會，卻沒有好好把它學會，這是我回臺灣之後始終覺得遺憾的，如今只能永遠「識講不識聽」。

吳泰鶴的名氣在他的國內很響亮，是我後來才知道的，起初我一直以為他在本國並不怎樣才往外地發展，到偏僻的彰化當客座，每週只教一堂韓國畫（膠彩畫）。沒想到學期結束時從首爾前來迎接他回國的大批人馬，都是國內重量級畫家，歡送會上擺出十二桌酒席，才讓我看出吳泰鶴是何等人物，離開彰師大之前美術系為他辦一次夫婦聯展，雖是他旅台期間的小品，但已足夠展現實力。他向以「山童」自稱，畫出來的是山中童子眼中所見的世界，他的特色在於運用細筆表現單純造型，然而能畫出如此壯大氣勢，著實不容易。不管他畫的是否如自己說的韓國畫，反正韓國人筆下必有韓國民族的風格，劉其偉十分讚賞他的作品，我在劉老家中看到一本吳泰鶴畫冊，知道他曾拜訪劉家，兩人作品在某程度上有相近之處，屬於天才型的畫家，題材都是

1998年在新店王姓友人家的前庭，與老頑童劉其偉（右）會面，我送給劉其偉我從美國帶回來的煙斗。

些天真可愛的小動物、市井小民、鄉間小屋等，沒有刻意變型卻加入主觀筆趣，有很強的個人面貌，在

我看來不管畫的是什麼都在畫自己。歡送會結束後，同事們把他送到電梯口，感到離別在即，頓然淚水

盈眶，終於放聲哭泣，嘴裡念念著「謝老師，謝老師…」，他看我那天沒到，大概是要向我告辭，又不

知怎麼表達。這一年裡有個叫李承遠的女孩子在替他當翻譯，一直陪伴在身邊，和學校的溝通也要靠

她，郭主任經常安排車子一起出遊，主要是往南投山區參訪寺廟和手工藝、酒廠、紙廠、漆器廠之類。

在一間用竹子造成的佛教廟堂後院，他發現難得一見的烏竹，高興地指給我看：「烏竹、烏竹…」然後

用韓語說在他家也種植了這種竹子，又說了很多話，顯然非常興奮，可惜我沒聽懂，後來有人告訴我，

學期末了他帶了整箱的臺灣竹子回韓國。

記得郭主任介紹與我認識時，曾說吳教授是個美食家，尤其懂得品酒，每次在餐廳吃飯，我都很

注意他的反應，發現街上好的餐廳他反而不覺怎樣，每到鄉間小館子，他就吃得眉開眼笑。記得有一次

我們到鹿谷訪玉雕家陳培澤，中午請我們到小鎮的餐館，有道菜註明是招牌菜，我請李承遠小姐轉譯

給他，聽她說了一句什麼「看板」，分明是日本話，大家為之大笑。又見他連吃了幾口，豎起大拇指說

好，其實這道也不過是園裡剛採回來的新鮮蔬菜，大火快炒，端出來夾到嘴裡就這麼好吃，美食家吃的

不一定什麼山珍海味，回韓國之後他一定告訴人好的臺灣料理要到南投山上才吃得到。

吳泰鶴離開彰師之後，就不再有消息，2005年我到首爾參加學術研討會，對前來接機的教授打聽，

一時說不出名字，只說出姓吳，對方就已經幫我想出全名。還有紐約時一起在普拉特版畫中心做版畫的

黃煥圭，也在美術界享有聲望，隨便到畫廊一問，就有人替我聯絡上，可是吳教授於前幾年因擔任大學

副校長職務過分勞累，突然中風行動不便，見面時說話雖沒問題，可是想在畫冊上替我簽名的手拿筆都

十分困難。那時我們已接近七十歲，這回相見是否為此生的最後一次，誰也不敢預料，至於黃煥圭，畫

廊的人卻說他年紀大、地位高不隨便見人。

遊走在臺灣政治的邊緣

任教彰師大的那一年，臺灣建國黨剛成立，正努力拉攏學界人士入黨，某日系辦公室有人留條子約我到賴和紀念館見面。我依約前往，見到在紐約有一面之緣的作家林雙不，畫家林天從的兒子、中文系的陳教授和文史工作者康原。到達時林雙不正在講話，以為講完了就輪到別人講，沒想到一路講下來直到散席，不允別人有插嘴的機會，多半時間針對當前的民進黨在作批鬥，由於大家所寄望的民進黨走

2000年台灣總統選舉，候選人到台中來，中部美術界大老前來相挺，拉起剪斷黑金白布條，日後再看時又覺幾分諷刺，左起郭清治、謝峰生、陳水扁、賴高山、謝里法、謝明源。

偏了，所以才有另組新黨的必要，而新組的黨是什麼樣的黨，則一時間也說不清楚，最後誰也沒入黨就回家了，我以為只是第一次，還會找機會約我見面，沒想到就此不再有消息。

那年台北市長的選舉由於趙少康的新黨與國民黨的黃大洲同時出來競選，使民進黨候選人陳水扁漁翁得利，贏得市長寶座。向來台北市民自稱台北為「唐人街」（China Town），本土黨派人士的得票率偏低，沒有人有自信能當選市長，趙少康出來搶奪黃大洲的票，亦有相當把握勝過民進黨的陳水扁，或許註定該變天的時候到了，才使民進黨終能在台北執政。

陳水扁一上任使台北市政馬上令人刮目相看，在美國聽到的評語皆認為台北市從來沒有過這麼好的市長，將是

下一任臺灣總統的候選人。和台南的林榮德聯絡，他就大聲在電話中說：「我們的時代到了，海外臺灣人都回來一起建設臺灣，未來是屬於我們的。」

回台第二年收到台北市府寄來公函，聘我為評議員參與公共藝術的評審，因此須經常到台北，在市政府的建設局開會，局長張景森是阿扁的人馬，從頭到尾開了無數次的會，參賽者也做了模型由本人前來說明，一年過後不知如何故就不見下文，如此我們的會等於白開。每次開會從彰化上來，六小時來回車程，加上會議時間一天就過去了，每人只發給兩千元出席費，對此，我有了更深體會，表面上阿扁做得有聲有色，若看得更深入些，很多政策都只在空轉，無法在短期內實現。後來我在市政府檔案櫃上看到一本競選時集文化界人士合力寫成的文化白皮書，這本書恐怕阿扁連翻都沒有時間，更何況去實行。

作官的不僅阿扁如此，其他人相信也都一樣，我對以選舉表現社會的民主化越來越懷疑，經過一次競選，好朋友也變成仇家，過程不知耗費多少社會資源。

員林醫生陳勝道，初見面就像見到相識多年的友人，曾告訴我：「讀你的文章我每次都哭。」過去有讀者也說這樣的話，想是因為有同樣對臺灣的心被我說出來才引起的感動。

陳勝道醫師是王世勛議員介紹認識的，王議員於競選期間常接受陳醫師捐獻。剛回臺灣時他開車帶我到處遊覽，某次從鹿港回來途中，世勛問我想不想順路拜訪陳來興，他是我向來敬仰的畫家當然想見。聽說他有個兒子十幾歲就能將大英百科全書倒背如流，彰化一帶已是眾人皆知的天才。這幾年陳來興展出頻繁，名字經常見報，他家裡分不出哪裡是廚房或客廳，到處是畫，隨時在作畫，是個超級努力的畫家。1988年我回過臺灣之後，就一直試著想把心裡的臺灣畫出來，卻怎麼也畫不成，那天看到陳君的畫著實令我十分感慨，他筆下所畫的才真正是臺灣，臺灣人的面貌和臺灣人生活的土地，被他三兩筆畫了出來，人們常說的髒與亂的確在畫中表露無遺，看到他的畫心中感受和過去陳醫師讀我文章一樣，眼淚難以克制就流了出來。

陳醫師看我對陳來興的畫如此讚許，當場沒有說什麼，幾天後和王議員約好再來，把畫室裡的畫幾乎搬光，我不敢說兩人對畫懂得多少，尤其對陳來興的畫有多喜歡，至少在意識上他們接受了，對一個有臺灣精神的畫家的支持義不容辭，是近年參與社會、政治運動的原則，這過程我來不及看到就回美國去了。

很久以後，陳醫師問我陳來興這個人怎樣，一時聽不懂為什麼他這麼問，又過了好久，才知道陳君對他買畫時殺價錢的習慣有所不滿，於是在文章裡寫了出來。原來陳醫師除了看病人也做房地產生意，所得還勝過診所的收入，在商場上混過的他，把討價還價視為理所當然的事，沒想到傷了藝術家的心，這種事我後來也在高中同學黃大銘的交往中感受到。畫壇上之所以要有畫商，就是因為收藏者與創作者之間的交易必須有一種中間人，等於介在當中的潤滑劑，才不致使藝術家和買家之間起摩擦。

王世勛在我1988年第一次回台時還是《臺灣時報》駐台中的編輯，後來選上市議員，這期間因揭開國民黨籍市長的種種弊案，鋒頭正旺，所以很快就競選立法委員，這是政壇人士晉升的階梯，等到立委做好了就想出來選縣市長。此人對文化特別熱心，立委當選後把所得捐款的餘額辦了一份文學刊物，由宋澤來主編，來向我拉稿，只投了一兩期就無疾而終，據說是因為內部新、舊兩代意見不同，和當年新文學運動期間情形相似，到了應該結束的時候還是要結束。

民進黨內的派系裡有一支叫新潮流，據說以台中為大本營，重視團隊運作、機動性強，在黨內的企圖心令人側目，後來有人稱這一派為高唱造反有理的臺灣紅衛兵。據說王世勛、謝明源、利錦祥等都是新潮流的主流人物，和其他派系形成內部的對立，民進黨有新潮流的存在，內部關係因此繃得較緊，未嘗不是件好事。

在美國時同鄉對新潮流經常是另眼看待，因他們給海外一種印象，覺得是與國民黨正面衝突的主力部隊，所以成為捐獻的主要對象，同鄉回臺灣也都想找新潮流打探情勢，於是對元老派的黃信介、康

寧祥、呂秀蓮等，便有較多微詞在海外各地流傳。

自從阿扁入主台北市府，外邊謠傳將由陳芳明當文化局長，而陳芳明就會請我出任台北市立美術館的館長，台北畫家裡李錫奇、林文強也在向我遊說。副市長陳思孟由吳淑珍的表姐王春香引介，找廖修平、張振宇和我在福華吃飯，副市長是陳布雷的孫子，當天並沒有談到館長的事，第二天張振宇打電話到劉如容家來找我，只問一句你要不要做館長，我很乾脆只答「不要」，我們就各自掛上電話。以後每次到台北，人多的地方就被問是否來接館長之職。知道我的人都認為這職務根本不是我該做的，真的做了也一定做不好，又何苦去做一件自己能力所不及的事情。

報上刊出可能當館長的人選，也就是所謂報派館長的名單，我的名字也在其中，且又刊出照片。不久後來是張振宇當上館長，再去看他時，他把館長做得有模有樣，事實上館內正暗潮洶湧，憑他生疏的待人處世手腕顯然無法應付得來，他本是個很優秀的畫家，只因為沒有自知之明，在朋友鼓動之下硬要挑起大樑，等知道狀況已經內外樹敵，一年之內提出六、七次辭呈才終於離職。

話說回來，對藝術家而言，多了一次人生經驗又未嘗不可，他在職期間，我為美術館做了一次策展計畫，叫「台北時間，台北空間」，時間排好，畫家名單也列出來，他一離職這一切都不算數，美術館的制度還是停留在一朝皇帝一朝臣的時代，我才明白，初創階段的美術館一定要由行政官員當館長，等培養出有經驗的專業人員才有真正的館長，這之前只能稱為「代館長」。

初識台北畫廊

住在彰化的這一年多，我經常到台北參加畫友的個展開幕、評審、演講和會議，利用這機會又多留一天到東區的畫廊瀏覽一番，畫廊小姐多半訓練有素，看到進來的客人模樣像個畫家，又有相當歲數

1990年訪問廈門時，特地拜訪1945年一度來台之木刻版畫家朱鳴崗（中）及廈門大學教授（左）。

鐵州的《百雀圖》，第二天我就打電話通知陳勝道，見到高中同學黃大銘時也順便告訴他，還是陳醫師動作快，沒幾天全被他買走了。還特地叮嚀，如果他太太問起來就說是我的東西暫時寄在他那裡，《臺灣漫畫史》後來在帝門藝術中心我所策展的「臺灣美術史文件展」中展過一次，展完後我親手把作品奉還，陳醫師後來將作品翻拍成照片集贈送我，過了幾年我把他交給前衛出版社林文欽先生編成畫冊出版。以後幾年很多人來電話要求借用書中的圖片，我都告訴他們歡迎使用。更早我在《臺灣文藝》及《藝術家》雜誌介紹朱鳴崗的木刻版畫〈臺灣組畫〉，之後作品經常出現在其他刊物上，即使人在對岸

和身分，就跑進去把老闆請出來，看若老闆不在便請他簽個名，然後彼此交換名片，夠分量的畫家，還可能被留下來吃午飯，趁機出示畫廊的藏品，聽畫家的評語，說的話在收藏家面前推銷作品都可能用得上。

陳勝道醫師自從買了陳來興的畫以後，對收藏開始熱中起來，偷偷告訴我如果在哪裡看到好畫就通知他去買，這一來我看畫廊又多了一項任務，畫廊老闆也覺得每次我到畫廊來稱讚過的畫馬上就有人來買走，對我說的話有這麼神感到好奇。

有家畫廊叫「官林」，老闆是個三十來歲的年輕人，口才好為人熱誠，見到面就像老朋友般，不厭其煩翻箱倒櫃把好東西拿出來，在那裡看到了任瑞堯的水墨畫，國島水馬的〈臺灣漫畫年史〉，呂

的作者（編按：朱鳴崗於2013年過世）知道了也會說「歡迎使用」吧！

還有一家在巷子裡的小畫廊叫「吸引力」，開幕不久展了兩檔的個展，作者分別是曾長生和陸詠，雖然年齡已不小，在畫壇上還只是第一次露面。前者是外交官出身，多年在南美洲任職，退休後在紐約習畫，作品有熱帶森林精靈的邪氣和稚趣；後者以臺灣鄉村生活為題材，是個素人畫家，作品俗而有力，雖不相識，卻能認定她在藝術上有大的發展空間，便以電話通知陳勝道、黃大銘等前來，兩人一看價格不高，就訂了十幾幅，初次展出有這樣的成績對畫家當然是很大鼓勵。

平時在畫廊裡隨便逛逛，經常引起我想買畫的慾望，某日在阿波羅大廈的一家畫廊看到一位不知名畫家的油畫展，才三、四萬元一幅卻不見有紅點，我一時衝動就向店裡小姐說：「我買下這一幅。」用手指給她看，拿過來的卻是傍邊一幅，也無所謂就把地址給了她，說好幾天後畫送來時才付款。未料在好幾種場合下常遇到有人過來對我說：「你買了我姐夫的畫…」，「某人的太太剛才也在，你買過她先生的畫」，「某人常提到你，你買過他的畫…」諸如此類的話令我聽來感到很溫暖，可惜畫家本人從沒有在我面前出現過，直到2013年「今日畫展」在南投舉行，才第一次與他見面握手。

黃大銘好幾次對我說：「請你向廖德政先生說，可否賣給我一幅他的畫。」我見到廖先生就把這話轉給他，不止一次他都以沉默來回應我，我一時還搞不懂，畫廊裡有的是廖德政的畫，又為何要我向他本人去要求。很久之後才知道，因為我去講就可以買到較市場上便宜的價錢；廖先生之所以沉默，也是因為不願讓我在這中間不好做人，有一次就有第二次，往後每個人都找我去說，我將如何應付，反過來他又將如何應付我，這道理好多年後我才體會到了。

一個人收藏藝術品到了相當程度之後，很容易看出他收藏的方向，亦可以說他的收藏風格，優秀的畫廊經營者也能判斷出什麼樣的作品屬於什麼樣的人收藏，在腦袋裡早就存有檔案。幾個朋友在我輔佐下收藏藝術品，我都希望每個人能建立自己的風格。可是也難免有不愉快的事情，就是生意人習慣於

討價還價，好像沒有這過程就不算完成一場交易，即使在一件上百萬的交易中討到一萬元的便宜，他也像打一場勝仗般感到有成就感，這種場合我盡量不想置身其間，因我會感到自己對不起這位畫家。

從我開始寫《日據時代臺灣美術運動史》，心裡就想到有一天臺灣將會出現假畫，應該儘早替老一代畫家的作品謄出一份清單，每件作品的年代、尺寸，甚至重量都要記錄，往後若有偽造，很難把顏料填進和原作相等的重量，這是很少被注意到的防止偽造的方法。

那時我還一直認為假畫如果假得比原作好，原作者一定會高興，這世上又多留下一幅他的好作品。所以並不怎麼排拒偽造行為，直到回台之後，所看到的偽造遠不如原作，嚴重傷害到原作者的藝術品質，才深深感到這是一種不道德的行為。當年看到張大千把自己的贗品當真品去玩弄藏家，我還佩服他的本領足以瞞天過海而風流自賞。後人即使買到張氏的假畫也仍然不愧是件好畫，不論畫假畫或賣假畫都是在高層互相交流，為畫史上流傳為佳話。因此當畫廊業者對我說，防止偽造是我們美術史家的職責，我只一笑置之，心裡都還罵他一聲活該，誰叫你修為不精，眼睛不亮，才真假不分，在美術外史留下笑談。及今似乎還沒有法令可以治偽造的罪名，說來都憑個人本事，不管作真、作假都要有一定的實力，自從我看過張大千的假畫，我已經不敢輕視造假畫的人。

曾聽人說：「**我本不懂立體派，自從假造過畢卡索作品之後，我終於懂了。**」所以造假畫對某些人成了學習和認識的過程，因為造假可幫助了解畫家如何在作畫，對研究者而言這更是最起碼的「了解」。後來我在教室講課，談到畫家個別研究，就一定要學生畫一幅該畫家的畫，以拿彩筆的手找到議題的切入點，方才能近身去探討他的藝術。有一次，一個學生突然有所悟地告訴我說：「原來藝術存在於真與假之間，如果沒有假又哪來的真！」這樣說代表了什麼？代表他有懷疑，所以我的答覆是：「真是難得，你能對自己提出疑問。接下來不妨再找另一個疑問，用下一個疑問去解答上面的疑問，研究將越來越有趣。」

「牛耳」的黃議員

這期間我到處跑，唯一的遺憾是1990年代之前的臺灣地圖畫得還很粗糙，公路不斷地擴建之下，買到的旅遊指南錯誤百出，開車旅行的人花費很多時間在繞圈子，對我反而可以看到更多平時看不到的，每個地方都是那麼新鮮，因而從不埋怨地圖上的錯誤。

偶而看到一條乾淨的市街、清澈的溪水或古老的樓房，我們都會下車，輕輕鬆鬆走一段或站著觀賞好一會才離開。原來在臺灣有髒亂的地方，也有乾淨的土地，尤其我們的汽車奔駛在田間小車道，偶而穿過小村落，看到路旁賣土產的小販，從窗口交錢給他，拿回一袋栗子、菱角或燒烤的地瓜，不一定為了想吃而是為了找當地人說幾句話，聽聽他們的口音腔調和台北相差多少，只是為了滿足一時的好奇心。

起初幾個月，開車駛過嘉義、斗六、新營、台南、台東等省轄都市，匆匆來又匆匆離開，覺得這些地方沒什麼可看的，自從有了熟人帶路，單獨一個城市停留更多的時間，才真正認識到這地方的人文內涵，每個地方都令人感到很豐富，這時才算真懂得如何在臺灣旅行。

有一次我們三兄弟開車從阿里山下來，路過埔里時半途看到很大的招牌寫著「牛耳石雕藝術公園」，想起多年前這裡的主人及家人到紐約來拜訪過我，只是臨時記不得他的全名，就把車開了進去，在售票口對裡面的小姐問老闆是誰，她的臉色有點不對，我趕快遞上一張名片，這才肯打電話把老闆請來。

人一到我馬上想起他叫黃炳松，有人稱他黃議員，我也跟著這麼稱呼他，黃議員為人熱誠好客，那天我們兄弟就被挽留過了一夜。他把林淵的石雕排在樹蔭下道路兩旁，每件作品都有命名，而且還有故事，是林淵親自說給他聽的，經過他的轉述又更加精彩。

有件作品雕的是長有一對角的狗，他說從前狗是長角的，走在路上十分威風，反而鹿沒有角，看到狗非常羨慕，就找狗商量能否借來用一用，起先狗是不肯的，鹿又再三哀求，正好一隻公雞走過來，鹿就請公雞做證人，擔保借了一定會還，沒想到鹿借了角之後，到水邊照自己，發現比起沒角的時候好看多了，就到處去宣揚，越跑越遠，消失在森林中，狗等了好久不見回來，只好找證人要，雞就飛到屋頂上，從高處呼喚鹿早日回來，所以從此以後狗每看到雞就要追趕，雞一早起來就在屋頂高喊「鹿角還狗哥，鹿角還狗哥！」

這故事當然不知是從哪裡聽來，不是林淵自己編的。此外還有什麼「秦始皇的老婆討客兄」之類的，每座石像都有個故事，黃議員說：「林淵年輕時常到教堂聽牧師講道，有些故事是從聖經裡借用過來，不像一般老年人說給小孫子聽的，不能算是民間傳說。」

1992年由黃炳松先生帶路探訪素人彫刻家林淵，聽他為每一件石雕說故事。

第二天黃議員就開車帶我去探訪林淵，對我而言，他的居處等於是臺灣島的深山裡，此時他不單

單是敲打石頭，也動用各種現成物來組合一件作品，台北人所說的「複合媒材」他也學會了。

在他那裡我看到一件剛完成的刺繡，他和黃議員各拉一邊來讓我拍照，他還製作了遊樂園裡供小

孩玩的旋轉車，看得出這個人不但有腦筋，實行力也強，想到的就把它做出來。

他話很少，都是黃議員問什麼才答什麼，這陣子都是黃議員供應他的生活，等於衣食父母，說話

口氣可以聽出作老闆的威嚴。臨走時特地交代一句：「最近作品太少，這樣不行，要認真一點，…」，

林淵聽了回應：「有啦，有啦…」。

幾年前林淵從農田工作退下來，閒著沒事就敲敲石頭好玩，被黃議員發現就這樣建立了二人的關

係，對黃議員而言有如挖掘到了金礦，而林淵則遇到伯樂，走出了山間的小世界，成為眾人皆知的素人

藝術家，外界在兩人身上有說不完的故事。

以後我經常到埔里找黃議員，有時他打電話來邀我上山，介紹我與地方上人文工作者及畫家認

識，慢慢地發覺到他們的藝術家性格異於台北都會人，對事物都十分執著，不太容易受外界的影響，也

很少與外界畫廊接觸，畫風不受商業行為干擾，對此可以用「純樸」兩個字形容。除了美術界，那裡的

手工造紙廠和漆器工坊在其他地方幾乎是看不到的，每次參觀紙廠，老闆就擺上筆墨要畫家畫幾筆留為

紀念，當我想要買紙，除了打折又附帶贈送，我畫〈山上一棵樹〉和〈水牛〉，由於有這麼多紙，膽子

隨之壯大，再也不像從前心存捨不得，落筆提心吊膽，這才明白敢於糟蹋紙張的畫家，畫起來畢竟不同

於一般。接著又開始寫書法，才發覺自己過去是在練書法，怎麼也練不好，寫書法就不一樣，甚至有書

沒有法，最後連書也沒有，又寫又畫趣味橫生，感覺得出自己有如在「創作」，就算是玩弄筆墨亦樂在

其中。

在黃炳松議員導覽下，幾年之內幾乎把南投縣的景點全都看遍，每當我們並行走在街上，他每看

到地上有丟棄的字紙、寶特瓶、空罐頭就伏身下去撿起，他這麼做我也不能閒著，就陪他一起撿，，若遇到賣東西的攤販周圍堆有垃圾，他還會不客氣訓一頓，說：「你閒著沒事，何不把身旁弄乾淨！」他早已不是什麼議員却還一直做公益，把鄉鎮的事都當作自己的事。

我偶而會在心裡想他到底是國民黨還是黨外，在他還是議員的時代還沒有民進黨，即使是國民黨也應該屬於有臺灣意識的國民黨員！有一次，我到牛耳石雕公園來，他一見面就告訴我昨天臺灣獨立聯盟在這裡舉行週年慶，接連講了兩次，好像怕我沒聽清楚。第二年，也是偶然路過，在這裡廣場上正舉辦二二八週年紀念會，請當年參與者黃金虎、周明等上台講述當年的經過，最後由聽眾發言時，我提出問題向從中國回來的周明請教，其一是關於鍾逸人書上寫的二七部隊的戰鬥過程和他所說有某些不同；其二是他投奔中國之後，據說有「台聯」和「台盟」兩個團體，他是謝雪紅的一邊，常有彼此批鬥的事發生；其三是中國方面如何看待二二八，如何為陳儀在歷史上定位？

突如其來的提問，一時之間令他不知如何回答，好半天也不知道他說了些什麼。會後黃金虎來找我說很多話，一聽就知道他不是知識分子，而且與周明不同立場，從這點可見將來二二八的研究必出現各種說法，產生爭議在所難免。歷史的「史」字是個大嘴巴的人在說的，誰的嘴最大誰說的就是最正確，他就是

自從1996年回台定居，經常往埔里牛耳石雕公園拜訪黃炳松，又到宜蘭找五十年的老友吳忠雄話舊，2012年春天同往暨南大學觀櫻花時所拍。左起：謝里法、吳伊凡、黃炳松、吳忠雄。

「史家」。

黃炳松始終不發一語，坐在一旁以笑臉對著大家，他是看到戰鬥現場的人，民軍這邊是繼承過去日軍的訓練，由大戰期間上過戰場的青年出來領導，陣亡者以簡單莊嚴儀式埋葬。另一邊中國軍方面也有死傷，草草埋在土裡，有的還露出一隻手或腳，可以看出他們是這樣在對待部屬。

林淵本來是敲石頭的，後來他看洪通能畫圖，他也想畫，畫到後來也畫出了價錢，先是在拍賣行裡拍賣他的畫，後來連假畫也有人拿出來拍。黃炳松不得已之下開始研究林淵的畫，找出林淵的特色以辨別真偽。有了心得之後，他覺得為何我不自己畫，一年之間畫了上百幅，就想開個展，過去他常替林淵的作品說故事，知道畫都要有故事，因此他就先想故事然後再來畫圖，反正是素人畫家，怎麼畫就怎麼對，不像學院有那麼多規矩，每一筆、每一畫都受到束縛，看來這陣子是他最開心的時候。個展過了之後，這麼多畫沒地方放，就到處送人，這一來很多人得以收藏到黃炳松的作品。

■ 「卵生文明」換來一棟房子 ■

在彰化師範大學前後一年，本來計畫在桃園文化中心展完〈卵生文明〉之後，就準備回紐約，然後慢慢地把家搬到巴黎長住，沒想到就在這時候發生了變化。

正在桃園展出期間，有一天接到當時是省議員的王世勛電話，一開口就問我桃園展出的那批畫賣出沒有，我說還沒有，他就說：「你一張也不能賣給別人，有人要全部買下來。」我聽了當然高興，但沒問買主是什麼人，出什麼價錢，幾時完成交易。大約一個月後王議員開車過來，說要帶我去看房子，我和伊凡兩人坐上車子，他才說買畫人是蓋房子的建商，想用房子來換畫，現在就先去看看房子再說。

房子在北屯區縱貫路上，這裡算是台中市的老區，老闆姓劉，該房子是附近最高的一棟有十六

樓，已賣得差不多，只剩四樓和十四樓，原來臺灣人不在乎十三的數字，反而不要四或十四，我們從國外回來想法不一樣，沒有這些禁忌。那天劉老闆用跑的帶我爬上十七樓陽台，先四周環視一圈，向東的一面是大坑的山區，附近還留下一大片的水田，有條河從中間穿過，正如它的名字「旱溪」，是長年乾旱的溪流，只有雨季才看得到水。住在臺灣的人能從高樓望出去有山有水，又有稻田著實難得。接著就下樓挑選房子，我抱著換不換無所謂的心情，伊凡倒是很認真提出很多問題在詢問。最後在王議員主導下，把所有桃園展出的三十八幅畫來換取十四樓的五間房子，他建議我把五間打通成一家人居住的大空間，而我心裡期待的是一個大畫室，將來可讓分散紐約和巴黎的作品集中，以便看到這一生努力的最後成績。

此時大樓尚未完全蓋好，電梯也沒有裝，他把十四樓成 L 型的五間分給我，約170坪，我沒有太計較，反正我對王議員是絕對信任的，應該不會讓我吃虧。很快我們就簽約，終於在臺灣我有了自己的居所，那年我五十九歲，這年紀才在臺灣擁有不動產，說我屬於臺灣，還是臺灣屬於我，才真正有資格從我嘴裡講講這樣的話。

王議員與我相識不能算久，由於欣賞我的文章自動與我接近，他也寫小說，一本叫《森》的長篇還得過獎，作為民意代表照理應該廣結善緣才對，卻發覺他對交友很有主見，譬如開車載我到倪朝龍、楊啟東、黃炳松等人住處，只到門口就不想再進去，但還能從議員一直選到立法委員，當了十幾年的民意代表。

當市議員時他的死對頭是市長張子源，到了省議會他就對上了省長宋楚瑜，可是當他選上立法委員，而台中市長又是同黨的張溫鷹，從上任到下任沒聽過有人說她好，而王委員則默默承受，半句話都不說，難得他有被溫情主義纏身的時候，後來不得已才表示：「**是同黨還能說什麼呢！**」但別人也是同黨仍能狠下心給張市長打59分，對無私的議員媒體大為讚揚，說民進黨只要換個人，連任依然有望。民

進黨接著推出蔡明憲，結果被張前市長溫鷹竟被陳水扁總統迎聘到中央當了更大的官，我只好說：「政治的東西實在令人看不懂！」日後幾位畫家朋友談起此事，一致看法認為民進黨支持者才比民進黨，沒看到他們黨內連黨主席都會憤而脫黨，我們再怎樣也把民進黨挺到底，一生一世是民進黨的人。

那年冬天一個晚上，我在電話中和鹿港溫文卿聊天，談起很多人，我提到員林仁佑醫院的陳勝道，他說已經死了，是最近的事，使我吃了一驚，就打電話到王世勛家詢問，不久陳勝道太太親自打來，邊說邊哭，電話中聽不清楚，只聽到…「**本來不想說出來…，我看到他日記中一再提起你，對你很敬重，…所以還是必要讓你知道這件事**，後來有人要，他都不肯轉讓，不知道對不對」…接下來不知還想說什麼，只說到一半就沒再說下去。幾天後，我收到訃音，出殯那天林文強從台北趕來參加，陳勝道雖買了很多畫，但畫家來的並不多，直到這時候我心裡還不肯接受他死了的事實，靈位前的相片，表情還是笑的，此人應該很長壽才對，怎會是四十幾歲就離開了。第二天王世勛打電話來，語氣十分嚴肅，要我在外面聽到什麼有關陳勝道的事不可以對陳太太說，而且強調「絕對不能說」。回想與他幾次相處，是個性情中人，會有那麼多祕密確是始料未及。他曾對我說：「這些畫如果我太太問起來，就說是你寄到我這裡來的。」所指的應包括薛萬棟的〈遊戲〉和國島水馬的〈臺灣漫畫年史〉，日後這兩件都是臺灣美術中的國寶級作品，〈遊戲〉於幾年後輾轉賣到國立臺灣美術館，〈臺灣漫畫年史〉沒有從陳家再流出。當初畫廊老闆拿出來給我看時很得意告訴我，這都是寫臺灣美術史遺漏的珍貴史料，我看了的確佩服這些商人為了賺錢再怎樣也要把值錢的東西挖出來，這是我單純寫史的人不如他們的地方。

在彰化的一年，雖然經常在學校操場上和伊凡兩人一起快走，或爬到八卦山上散步，但身體已感覺到在走下坡。有一天突然腹疼，小便不順，打電話到住在台中的詩人醫師江自得，由他介紹楊博達醫

師開車帶我到彰化的泌尿科林介山診所，診斷出我的攝護腺有腫大現象，他們過去都常讀我的文章，不管是關心臺灣或對美術有興趣的，都知道我到彰化任教的事。林介山是泌尿科的名醫，診所裡患者經常排長龍等候看診。出我意外的是他也在畫畫，就讀台北醫學院時參加美術社團，何肇僵是他的指導老師，而且作品入選過台陽展，稱得上是業餘畫家。約兩個月後他來電邀我前往參加他的家庭聚會，來的趙宗冠，是不孕症專科，同時也是在省展中當過評審的名家，他很熱心來與我交談，自我介紹他的畫歷和作品，日久之後我有更多往來，介紹很多台中的朋友與我相識，我的生活領域這才開始熱鬧起來。

一年後，我們搬到台中北屯路的太宇尊爵大樓，就在此時臺灣開始縣市長競選，中部地區和我相識的競選人只有翁金珠（外界稱她黑蜘蛛），她和丈夫劉峰松於1988年回台時曾開車帶我遊覽我在中和的出生地，又到圓通寺祭拜養父寄存骨灰的靈骨塔（其實那時已由阿金姑遷葬到三峽墓地），然後在大樹下泡了一整個下午的茶，而翁金珠以劉夫人身分陪伴在側，很少發言，過後得知當時她已是國大代表，我沒主動找她說話，想起來真是失禮。

為了推動捐畫募款，約好由溫文卿開車，劉峰松、林天從和我共四人在台中、彰化地帶挨家挨戶去收畫。那時由於剛到台中不久，只記得有林太平、陳石連、趙宗冠、張煥彩、郭煥材、洪遜賢、吳秋波等人，依照我的建議，預先準備好畫框，以框來換畫，那天看到畫家在捐畫過程的各種反應，可以了解一個人的性格，有人早已挑好了畫等著來取；有人在我們到了之後才挑呀挑找出一幅很小的畫來；有人在客廳裡泡茶聊天，最後才說他沒有畫可捐；有人乾脆帶我們進入畫室任由挑選；有人本來說好了的，又臨時在電話中找理由說快要退休不敢得罪校方；有人捐畫之外又發表感言支持民主運動，這些人雖都是彰化縣出身，性格竟有這樣大的不同，最佩服的是和我同來的林天從，他約大我十來歲，這一天裡看他處事作風十分果斷，沒有讓翁金珠這邊感到是在求人，也沒使對方以為是被強逼捐畫，憑那天的

印象我把他看成是中部畫壇的一位老大。

我雖然不是彰化人，與彰化也沒有淵源，只因為插手這件事，所以帶頭捐了三幅油畫，其中一幅在義賣中喊到四十幾萬。可惜這次選舉結果輸給了國民黨的阮剛猛，對我來說是第一次體驗到臺灣的選舉活動，由於涉入不深，沒有非贏不可的決心，因而沒太大的失敗感。

■ 笑看台中市長民選 ■

搬到台中不久，又逢市長選舉，民進黨員國大代表李明憲找我合作，把四個黨派（國民黨、民進黨、新黨、建國黨）的候選人請來，在台中市議會開聽證會，對美術界人士發表政見，只記得建國黨競選人鄭邦鎮和民進黨張溫鷹，其他兩黨人選為洪昭男和宋艾克，是立法委員轉跑道來選市長的。

那天下午鄭邦鎮一早就到會場靜靜地等著，地方畫壇的大老陸續進來，直到座位已滿，才見新黨候選人宋艾克入場，一來就表示還有行程，搶著要先發言。講到一半國民黨候選人進來，一個個地去握手，講話的人又被打斷了幾分鐘。只記得他說：「我太太也在畫畫，我到台北也到過故宮看畫，新畫、古畫我都喜歡看，將來市政府的走廊只要可以掛畫的地方，我們都會把你們畫家的畫掛出來，讓民眾能在辦公事的同時欣賞藝術品⋯」

接著是國民黨洪昭男上來，講話聽來像是國民小學老師，說曾經向某人學過畫，雖然沒有走上繪畫的路，但退休之後很希望能當一名業餘畫家，和畫家朋友一起在美術領域裡有所貢獻。

兩人講的聽起來都不像在發表政見，只能說以一些話來與大家套交情，輪到建國黨的鄭邦鎮，他坐著的時候一直在紙上寫字，所以我對他的誠意能領受得到，對他的政見也有所期待，畢竟他對台中的現實比較生疏，當談到美術館時，他主張把省立美術館改成台中市立美術館，由市政府全權管理，大家

都知道這是不可能也不必要的做法，只要美術館在台中就是台中人的美術館，省立或市立都一樣，還不如市政府另蓋一間市立美術館，讓美術界多一個展示的空間。

到這時候三黨的候選人都講過了，民進黨的張溫鷹還沒有出現，兩位同黨的市議員顯得有幾分緊張，想上來代言，就在此時張溫鷹終於現身在門外，不知道與誰在大聲說話，遲遲不肯進來，等進來時，國、新兩黨的人已從另一個門走出去，只留下建國黨的鄭邦鎮。她趕緊過來與我握手，她知道我是這場聽證會的主持人，然後一去與其他人握手，並沒有為自己的遲到表示歉意，只說電視台來採訪一時走不開，沒聽清楚說了些什麼腳已經又跨出大門，門外還有人找她說話，憑這種來去匆匆的氣勢，這場戰爭的勝利者成為非她莫屬。日後回想起來，我做錯了一件事，沒有在候選人全走了之後緊接著開檢討會，讓畫家針對四個人的發言作一番評價，到底站在美術界的立場該選的是什麼樣的市長。投票的那天我決定投給鄭邦鎮，明知道他會是票數最少的一人，憑他的誠意我還是應該給他一票。

這場選舉結果是民進黨贏了，那天晚上原本國民黨籍的各部局長到張溫鷹家裡祝賀，臨走時市長的先生陳文憲突然跑出來大聲一喊：「你們可要知道台中市變天了！」，警告這些人你們的時代已經過去，接下來該怎麼做，應該心裡有數。前後的經過被記者一五一十報導出來，是民進黨執政之初充滿諷刺性的一則花邊新聞，類似的報導以後接連出現，約兩年後市長先生才從電視裡銷聲匿跡。

張市長過去是省議員，和王世勛同事過很長一段日子，上任後王世勛帶我到市政府見市長，希望我提出文化方面的建言，那時我對臺灣一無所知，所提都是些不著實際的意見，市長從頭到尾心不在焉，最後才說她也讀了一年藝專，和張炳南學過油畫，我聽了覺得既然這樣，雙方說的話照理更容易溝通。後來見到張炳南先生竟一口否認曾有過她當學生。那天我們在市政府走廊談不到十分鐘就結束，看得出她只是應付，對這位民進黨員已完全失望。

那幾年裡，每次乘計程車與司機談起來，對市長都沒有好評，有人想為她說話，則認為是被丈夫

害了，畫家朋友之間的批評更不留情，有人預言民進黨執政只要有一任做不好，以後想再取得市長大位就更加困難，至少十年不得翻身，這話完全被說中了，民進黨在中部靠女性打天下如周清玉、翁金珠、張溫鷹，都只出任一屆就沒有連任，他們競選目的只為了要贏，像宜蘭縣一定要做好才最重要。

不久，我又在市議會同一間會議室主持一次公聽會，也是美術界大老出席，面對的是新出任美術館館長的倪再沁和他的各組高級幹部。之前，美術館一直由省教育廳指派館長，不久前有過一場館長席位的爭奪戰，由台北親李登輝派的畫界大老楊三郎提出的人選吳隆榮校長和中部地區親宋楚瑜派省政府團隊支持的臺灣省展資深畫家，可謂實力相當，結果誰也得不到便宜就不了了之。後來東海大學推出年輕的倪再沁助理教授，終獲順利通過，他單槍匹馬前來，與到日本在同一學校進修的臺灣省政府團隊支持的倪朝龍校長，兩人都是國小校長，也台中畫壇沒有淵源，只有學術界的背景，必須有一群人當後盾，否則憑一個外來者如何推動得了一間這麼大的美術館。

所以我和李明憲、王世勛等安排這次的對話，目的是讓館內員工看到新來館長並不孤單。席間張炳南、黃朝湖、林天從、林之助等大老都發言力挺，不僅給了他很大信心，也借此鎮住館內的舊勢力，減少了往後辦事的阻礙。

1998年我與鄭世璠（中）在國立台灣美術館及倪再沁館長（左）合影。

就任後第二個禮拜的一個傍晚，倪館長突然來電話說有要事商談，要馬上到我家來，進門才剛坐定，第一句話就說：「館長簡直不是人做的。」

聽他說明才知道有台中縣議員打電話到美術館借場地，說一位他的選民從中國買進一批瓷器想在美術館展出，要借用場地一個月，倪館長當然問他說明並非館長個人可以決定，況且第一任劉館長退休之前為了送人情排了上百檔的展覽，預計三年內新來的館長光只消化這些檔期，直到卸任可什麼都不必做。每一個展覽的決定都要經由評議委員開會通過才算數，館長的權限只在於主持會議。諸如此類的說明對方根本聽不下去，在電話中說：「你要講就到議會來講。」這話對行政官員不外是要他們前來接受一頓羞辱。

我看倪館長才上任不久，面對議會裡的答詢必然十分生疏，就打電話把王世勛議員請到我家來，王議員一聽就知道這位蠻橫的省議員是民進黨的某位同志，當場傳授他應對之道，告訴他議會裡一名議員的權限在哪裡，他要罵人就讓他罵，也不必回嘴，罵過了之後各走各的，誰都不會少一塊肉，最後仍然改變不了事實。

又一次，劉館長在任時本答應為我辦展覽，且與展覽組長當面敲定了的，之後卻一直沒有再與我連絡，不久劉館長退休，換來一位代館長，我看情形不太對就到館裡找吳振岳組長，組長卻說有人在告他，現在就要去上法庭，就打電話請負責的組員過來，沒想到在辦公室等了近兩小時不見那組員來，我只好親自過去，該組員態度愛理不理地，說要先打個電話再處理我的事，沒想到她電話中談的盡是家裡的事，我看再等下去已無意義，乾脆上樓找代館長，也不管他知不知道我是誰，就把遇到的事一五一十說給他聽，他聽得很累，閉起雙眼只顧點頭，等我一講完就趕快送客，他是暫時代理坐這位置，什麼事他都管不了。該說的說完我就回家，心裡越想越不對，就拿起電話向王議員訴苦，希望他出面主持公道。

第二天一早王議員就打來電話，告訴我已親自到館裡去了解，館長當面答應一定把我的展覽辦

好，經費方面絕對沒問題，事情已經解決，對王議員肯幫這個忙我由衷感激。

過些時他又來電問我，要我將來龍去脈說清楚些，因他還想在議會提出質詢，我也覺得公家機關

的職員如此傲慢，此風不可長，應該得到教訓，所以不想阻止他這麼做。傍晚王議員從議會回來就在電

話中把過程說給我聽，他已打聽出那職員有個教育廳督察的父親，美術館裡只要有教育廳背景當靠山就

無人敢動他，這是所以組長都調動不了的原因。但王世勛則說：「今天在議會我不管什麼皇親國戚，犯

錯的人該辦就得辦，所以一早就將該職員調到議會站著聽訓，…不知道是感冒還是哭泣，見她鼻涕擦個

沒停，說來也真可憐！」

我想起那天的情形，先是展覽組長數度打電話去請她都沒來，接著典藏組長林平打過去她依然不

肯來，他們都沒對我說電話中她怎麼講，所以才一直等著，沒想到她背景這麼硬，要來個像王世勛這樣

的議員才治得了，怪不得倪再沁館長接任後不眠不休地幹，方才使美術館運作稍微動起來。誰又想像得

到另一個反倪館長的勢力已在暗中形成，第二年我從巴黎渡假回來，有人告訴我台中發生了大事情，中

部保守派勢力向國美館反撲，遊行要倪館長下台，逼使他不得不向文建會陳郁秀主委提出辭呈。過後我

一直在想，如果那年沒有去法國而留在台中，這一場遊行當中我不知要持什麼態度來面對！

好幾年後，我以監委身分參與國際藝評人協會的會長交接，才聽李長俊會長提起當年的事。他說

暑假裡台北來了蘇新田等幾位行動派畫家，本準備來北屯找我，因找不到人才轉到王鍊登家裡去，被王

君挑起抗爭美術館的動機，才有這次的大遊行，說那是一椿偶然事情亦無不可。

一 編撰中臺灣美術年表 一

1996年我在國美館的個展叫「垃圾美學」，展完之後我們也隨之搬到台中來，來台中之前我只認得少數幾位畫家，除了過去拜訪過的林之助、陳夏雨、楊啟東三位大老，還有鍾俊雄、黃朝湖、梁奕焚、張淑美、簡嘉助、曾得標、謝文昌、謝峰生、王守英、張炳南、林天從等，心想若是這樣在台中住下來，找不到幾個畫家朋友聊天，一定十分寂寞。

這個疑慮我很快就有了解答，某日我在展覽會場遇到鍾俊雄，他說有個小團體今晚將在一家咖啡廳聚會，希望我能參加，聽他這麼說，我馬上就表示願意前往。

依照地址來到咖啡廳，看到樓梯下方有位男士氣度不凡正在打電話，只是個子矮了些，留著長髮已經斑白，從身上的西裝約略可判斷其地位，此人應該經常交遊於上層社會，但他會是美術界人士嗎？我只站著看他講完電話踏上樓梯，這才跟著上樓。

他很快就發覺到我，回頭向我招呼，鍾俊雄已趕過來介紹，才知道他是台中選出來的民進黨國大代表李明憲，同時又是雕刻家，旁邊一位青年叫曾界，是他的助理，除了幫忙處理事務，也協助他在做泥塑時運送泥土。

終於看到林天從前輩也來了，這場合能有他在令我更加寬慰，斷定這是個關心臺灣的團體，值得放膽參與。這時李國代擁有一個文教基金會叫「白鷺鷥」，是別人募資以他名義設立的，想利用這個資源好好發揮，做文化藝術相關的事。首先就是成立藝術家協會，名稱和立案的事討論了很久，以後有時在他家，鍾俊雄拉來很多人：張永村、詹明男、紀向、郭少宗、曾得標等，參加的人經常更換。有一天林天從在電話中告訴我：「五個人開會，四個人在吵架，會也開不成，有什麼意思！」原來在我沒有參加的一次會中有人為小事爭論，令老前輩很不高興，從那以後他就不來了。前面所開的會無異是白開，這種事在國外經常遇到，所以見怪不怪，對此我不生氣也不失望，至少來台中之後又認識了不少人。

剛來台中我就有個計畫想為中臺灣美術編一個年表，目的是方便學術界做台中美術的研究，有了現成的年表就能吸引學者和研究生以台中為對象從事寫作，提升台中美術在臺灣的地位，中部美術家也因此提高知名度。

在一個偶然機會裡巧遇宋楚瑜省府的文化處長洪孟啓先生，當我把計畫告訴他，馬上回答說：

「你寫一個計畫案過來，我就撥經費過去。」這應簡單就答應協助，完全是宋省長的作風。

回家後，第一件事就是把一個房間清出來，開始購置電腦裝備、影印機和資料架，請了兩位工讀生來打字，然後將台中相關的書籍搬過來，製作採訪表格，寄給美術關係者，包括美術家、畫廊、文史工作和畫材行，時間從1900年做起到1998年（因為這一年必須把工作完成）。

年表完成後，開始在《藝術家》雜誌連續刊載，接下來要做的是編寫台中美術發展史，是繼年表之後的第二步驟。全書分成幾個領域，如工藝美術、西畫、水墨畫、版畫、雕塑、美術教育、畫廊、膠彩畫等，邀請專人撰寫，由台中市文化中心出版。本來林輝堂主任已指定負責人專管此事，沒想到在他們之間竟互相推託，人員換了又換，方才知道在文化中心工作的全是文化的外行人，而且只領薪不做事，認為編美術史是一項額外業務，滿懷不悅，顯然是臺灣公家文化機構的積習，把公務人員裡一無所長的寄生在文化中心裡，能作事的反而是民間企業的文化基金會和地方上熱心的文史工作者。

除了台中市，我還到台中縣、南投縣和彰化縣去拜會三個地方的藝術家，印象最深的是他們對我的工作相當認同，從見面時每個人對我行大禮，讓我聯想到當年李石樵前輩到台中寫生，見到地方畫家時，他們行的大概也是這種日本時代留下來的大禮，如今高度中國化的台北地域已看不到了。

中部有「豐原幫」（或豐原班）之稱的一群畫家，在我剛來台中時就很想去了解，後來有人告訴我，只要是在1960年代接受李石樵指導過的中部畫家，都歸類到豐原班裡，從葉火城到張耀熙、林天從、張炳南、劉國東、曾維智、蔡謀樑、張子邦、詹益秀、陳石連等，除了葉火城（1908-1993）其餘

都出生在1925年前後。「豐原班」的稱號據說是台北畫家替他們取的，因每年省展一到，台中畫家就成群結隊把畫運到台北李石樵畫室，請李老師講評後再自己修改，到了最後一天還改不好的，老師才親自動手，這樣便可保證在省展中入選，甚至可以得獎。這批台中人在台北人眼中被看成一群趕牛車的，說好聽就稱為「豐原班」，他們能以對李老師的禮貌來相待，的確抬舉了我。

《台中地區美術發展史》出版時，在台中市文化中心大廳舉行新書發表會，邀來上百位美術界人士，看到台中終於有自己的美術史，出席者每個人都記載在這部歷史中，興奮的心情可想而知。

但我還有第三個步驟，就是向文建會申請撰寫一套每個縣市一本的地方美術史，台中雖然已經有一本，只是由各領域的藝術家自己寫的，學術性還不夠，所以要一位美術史的專門人才重新寫過，僅台中我就找過好多人都被婉拒，才終於得到留美博士謝東山教授的首肯，

1999年謝里法已定居台中，初識在地畫家有「豐原班」之稱的葉火城弟子，在文英館策展所謂「沒有李石樵的李石樵畫展／豐原班的回顧」。前排左起：謝里法、劉國東、林天從、張耀熙；後排左起：林太平、張子邦、林清波、陳石連、莊明中。

在台中縣文化局支持下，於港區藝術中心策劃一個回顧性質的「豐原班立體派」大展，集當時六十歲以上的畫家在60年代的作品舉行研究性的展出。

帶領研究生一起撰寫，由於台中的資料太多又分成上下兩冊出版。

這套美術全集名叫《臺灣美術地方發展史全集》共有台北（兩冊）、基隆、桃園、宜蘭、新竹、台中（兩冊）、南投、彰化雲林、嘉義、台南、屏東、高雄（兩冊）、台東、花蓮、澎湖、金門連江縣、苗栗，共二十冊，一年後馬祖向文建會申請得准，由當地畫家曹凱志執筆又出一冊，才算為臺灣美術整理出最完整的史料。

這些年來，除了我寫的《日據時代臺灣美術運動史》，已經有年輕一代的為臺灣美術撰史，不管怎麼寫難免被台北大都會的強勢文化觀所囿，雖然寫的是臺灣，卻脫離不了台北的京城意識，無意中把地方的美術活動及其成就遺漏了。因此必須做地區劃分，將台北與其他縣市平均分配在美術史全集裡，這樣才能把以「臺灣」為名的美術史做合理的詮釋，我的撰史工作到此才能說是告一個段落。

全集雖前後拖了三年多才陸續出版，但若

不是巴黎時代的老同學，文建會主委陳郁秀女士全力支持，種種困難是無法克服的，回顧整個過程是文建會委託國美館，由得標廠商日創社文化出版社負責編印，這當中尋找撰述人、校稿、提供資料、編寫大綱、再到各縣市主持新書發表會等工作全都由我一人包辦，這期間文建會主委換了人，國美館館長也換人，每次新書發表會上從頭到尾出席的只有我一人，做事的人和做官不同就在這裡，我終於看清楚什麼叫做政壇。

住台中將近一年，我才發覺這裡美術界原來如此熱鬧，與李明憲開會籌組美術協會時，看到一份中部美術家團體的名冊，數一數竟有三十個社團之多，既然是這樣又何必再增加新社團，若以每個社團三十名會員計算，三十個就有九百名，事實上不只這些，光豐原一個地方聽說五個人就有一個是美術相關者，我曾經這樣告訴新來的文化局長，以後每逢在聚會中致詞，他都提出來講，並以此為豪。

｜尋找地方美術的特質｜

當初我所以急於替台中編美術史，是因為台中美術有與其他縣市不同的地方，譬如：從事雕塑的人口約占全國三分之一；膠彩畫的傳授與發揚，在台中林之助及其弟子謝峰生、曾得標、詹前裕等的堅持下，居功最

受文建會之託編撰「臺灣美術地方發展史全集」，新書發表會在台北由陳郁秀主委（左）主持，林永發局長（中）參與。

大；賴高山、賴作明、王慶霜、陳火慶等在漆器、漆畫的成就是臺灣手工藝之一大特色；豐原班畫家在李石樵指導下，對西洋繪畫的立體派之探討，有別於台北的抽象繪畫，是1960年代現代繪畫潮流的一支；而另一位現代畫宗師李仲生居住彰化，對本地年輕一代追求新的繪畫觀念，影響不可忽視；中央書局從日據時代以來對新文化運動的贊助，地方上的地主階級如林獻堂、楊肇嘉等出資力挺畫家的創作，都是台中美術界得天獨厚的地方。因此認定這本美術史寫出來一定十分精彩，而且可用來鼓勵後進對台中美術重新評估。雖然我始終不敢自認是台中畫家，但對台中美術的關心絕不亞於其他人。

台中的畫家也不全是台中人，多數是近年才從外地移居到這裡求發展，也許是人文風俗使得台中畫壇的傳統顯得一團和諧，是我定居之後心裡感到最舒暢的。認真去了解，又發現美術的傳承有待檢討的地方很多，特別是第一代的葉火城（西畫）、楊啟東（水彩）、林之助（膠彩畫）、陳夏雨（雕塑）、呂佛庭（水墨）等在各自領域的成就，無論如何弟子輩的下一代是無法達到的，也就是說下一代不如上一代是我研究台中近代美術最引為可惜的一件事。

從1950年代起，葉火城的畫室就有學生前來求教，起初他們只是愛畫圖的青年人，畫業有了進展就在葉校長鼓勵下到國小擔任圖畫科的代用教員，然後才受聘為專任老師，由於都不是科班出身的，在繪畫上的成就必須以省展或台陽展中獲獎，受到了肯定而後取得公認的畫家資格，他們就是台中西畫界的第二代，啟蒙老師是葉火城，然後間接受教於李石樵，創作的高峰期在1970年代的立體派和超現實派的混合試驗，無論如何他們的成就及歷史的評價皆無法超越葉火城。膠彩畫和水彩畫領域的情形也差不多如此，林之助的才華和師承，以及優厚的環境，下一代幾乎沒人能與他相比，而楊啟東雖然在北師時代受過日本老師指導，以後可以說是自學，雖然他的資質平凡，無過人之處，卻相當用功，勤於閱讀，憑這一點也在第二代裡找不到有誰勝過於他。只有陳夏雨及今很難作評斷，在台中雕塑界裡很難明確指出誰是他的學生，或誰受到他的影響，他的工作室有如一座孤島，因為從他的年代數起找不到誰是接下

來的第二代，因為今天的壯年輩雕刻家都不是在他栽培下成長的；李仲生的學生很多，多到已經數不清時，我只好把其區限在「東方畫會」裡的幾個人，其他的只能說是寄讀生或旁聽生，而且還有咖啡廳裡上課和畫室上課的不同，外人聽起來必以為畫室裡上課才是真正的學生，可是他正好相反，在咖啡廳聊天的才是可教之材；呂佛庭在臺灣的名氣遠不如張大千、溥心畬和黃君璧等「渡海三家」，他雖也是渡海，只是定居台中，與余承堯、沈耀初兩人因中興新村的關係，勉強稱為「中興三家」，他們的第二代在畫壇上則非常模糊，說有誰能青出於藍這是不可能的，所以20世紀的台中畫壇第一代的幾位大師霸占了整個世紀，雖有第二代想出人頭地，在大樹底下長大成家的確困難。

直到我為台中美術編撰歷史，對臺灣中部的美術生態我尚且陌生，也不希望了解太多，只打算住下來，每年往國外跑，心還分一半在外地，我是這麼打算的，所以沒有積極結交朋友，也不曾像紐約時代開家庭聚會，宴請畫友們來家裡吃飯聊天。

有一群比較具有前衛理念的畫家組織「現代眼」畫會，當中不少自稱是「李仲生的學生」，每年在文化中心舉行一次聯展，年齡較葉火城的學生大約小十幾到二十歲，有趣的是他們請來與李仲生同輩分的陳庭詩當會員，意思是想要有個老大在團隊裡起帶頭作用，很明顯地看出台中的地方性格，這樣做卻反而減低了前衛的力道，強調代代傳承的永續價值反而已不再是世代所代表的「現代」精神。

這些年我站在一邊冷眼旁觀，把台中的生態看得一清二楚，比當年在紐約、巴黎看到的更多更詳細，有時甚至覺得靜靜地對畫壇做分析是一種享受。

在台中我用畫換得一層樓房的消息傳出去之後，引起很多人的羨慕，我把換來的五間房子部分打通，其中兩間合成一個大間當畫室用，另兩間重新隔間作住家和會客廳，留下一間保持原貌，有客人來可以使用，將來想賣房子時就拿它先賣，這個安排是伊凡和她妹妹美滿規劃的，我看了很是滿意，只是突然有這麼大的新家，須要隔一段時間方才適應，有時只為了拿一樣小東西就得穿過幾個房間，我就當

作日常的散步，有了健康為理由就不怕增加麻煩。

此後我回紐約或巴黎，就陸續將那裡存放的作品帶回，又購買歐洲製造的畫布和顏料，一批接一批寄到台中，有了大的空間正是我創作新作的好時機。就在此時，台中火車站的舊倉庫在建築系教授沈芷蓀和劉舜仁兩人推動下，進行閒置空間再利用計畫，接著又在全島各地發現許多車站皆有類似荒廢倉庫，便又推展出鐵道網路的構想，很快在台北、新竹、嘉義、屏東（枋寮）、台東、花蓮等地找到可利用的空間，和台中建立聯線，將來美術觀眾可順著鐵道環島一周，在上述各站的倉庫裡看到藝術家的作品及他們工作的情形。台中站的倉庫稱20號倉庫，從一開始就聘我擔任評議委員，每個月一次評議會，每年都要評選駐村藝術家，對委員這是很大的考驗，因為這種評審和一般展覽不同，是選人而不是選畫，也不是選最優秀的人來頒獎，而是選最適合在這環境從事創作的畫家，多半是學校剛畢業的年輕藝術家，並且不是依循傳統觀念的作畫方式，而是利用各種媒材作多方面嘗試的畫家，所以除了看作品還要他們站在作品前來與評審委員對談。

評審過程中主要還是由我發問，以我在國外多年的經歷，以及有關現代藝術的著作，這種場合多半被推為總召集人的職務，說話的機會比別人多且又在最後做出總結，相對地選出來的好壞所負的責任也比別人重。十年下來，當我看到從20號倉庫出來的年輕畫家在各種場合都有突出的表現，心裡頭難免有很大欣慰和成就感。有時也會想到，如果那時候我不說某句話產生影響，或我不帶頭舉手支持，某人便無法進駐20號倉庫，今天的他又將變成怎樣！

全島各地有這麼多閒置多年的倉庫空間可供改造成藝術創作工坊，每個地方各有自己的特色，譬如新竹以玻璃的質材為主，屏東的枋寮注重手工藝的製作和販賣；嘉義由文化局管理，專供本地藝術家使用；台東的駐村畫家不多，偏重展出活動；花蓮由於閒置空間較多，反而成立較晚，多年來一直在規劃中；台北的華山園區因資源豐富，幅地廣大，適用舉辦大型展覽，是名氣最響的藝術重鎮。

由於台中20號倉庫是鐵道藝術網絡最初創始之地，我的參與也最深最久，以個人的偏愛自認這裡最合我意，真正達到新世代藝術人才發掘的功能，從這裡出來的藝術家很多後來活躍於藝壇，成為新藝術的主幹。

一 10＋10＝21 一

倪再沁任國美館長第一步找我合作的就是編一套「臺灣美術評論全集」，從日據時代的評論工作者王白淵、吳天賞、陳春德，到戰後的席德進、李仲生、劉國松、何鐵華、王秀雄、何懷碩、林惺嶽和我，關於我的這一冊由邱琳婷撰寫，他是前年巴黎獎藝術理論獎的得主，就讀台大美術史研究所博士班，起先我一直擔心資料繁雜，涉及領域多，短期間內恐怕整理不來。事實也是如此，最後比別人多花將近一倍時間才終於寫成，出版後屢受好評，她告訴我，史丹佛大學中國美術史教授方聞先生來台講座中，三

戴明德以「里法」的頭為專題製作巨幅油畫，那天在他嘉義車站的工作室中初次看見了，著實令人嚇了一大跳，不久聽說全都賣了。左起：李裕源、謝里法、吳伊凡、陳培澤、陳夫人、吳美滿。

度提起這本書，是她寫這本書得到的最大鼓勵。方聞在美國學術界是東方美術史的權威，目前在臺灣的

傳申、石守謙兩位著名教授留美期間都當過他的學生，能受方教授的稱讚，對一位涉入美術史領域尚淺

的年輕人是莫大的榮耀。

國美館在劉館長退休時為了送人情排上很長的畫展檔期，讓接手的新館長想在三年內消化掉這許

多展覽也很難辦得到，我以旁觀者看出倪館長乾脆就不想理它，把前館長定下的檔期放在一邊，做他自

己想做的事。

有一天他問我有什麼計畫為美術館籌劃一個別開生面的展覽，這話正合我意，而且已經有許多想

法記在我的策展簿裡，回家後翻了一下，第一頁是「雙城記」，已經寫了好多年，正好可抽出來稍作整

理，用具體的作品把理論實現，就是很好的展覽。

雖然是館長親自要我做的策展，但還是必須經過館內外評議委員的審議，通過之後才能實施。那天

我把準備好的策展計畫書影印多份，分發給面前排排坐的委員們，然後開始做口頭說明。

從「雙城記」和「10＋10＝21」兩個命題已約略可捉到展出理念的蛛絲馬跡，更清楚一點說就是將

台中和台北兩大城市，兩邊各選出十個範例兩相對照，從對照來突顯北中兩地的人文特色，那麼為什麼

10＋10會等於21，就是加上策展人自己，整個展出理念是策展人所營造出來的，說他也插上一腳是無可

厚非的。

會場上劃分成十個單元，每個單元把同質性高的台中、台北各捉一個放在一起比照，由1.劉其偉

和陳庭詩；2.廖德政和陳夏雨；3.李錫奇和鍾俊雄；4.台北、台中的省展畫家；5.蘇新田和黃朝湖；6.

陸詠和陳淑嬌；7.李光裕和余燈銓；8.李宜全和洪易；9.邱亞才和陳來興；10.師大美術系和東海美術

系。

展出的也不是單純的畫作或雕塑，譬如第一單元呈現的是二老被商人在盤子、杯子、T恤等印上

花紋的商品，因作品的趣味性被看成有市場價值，以精品店的模式呈現，成為這一對畫家的特色；第二單元的廖德政和陳夏雨同樣是孤僻性格，每人只一件作品在黑色長廊中遙遙相對，且默默無語，雖然最簡單的布置，却是全場最突出的一對；第三單元是60年代高喊現代藝術的兩名代表，這年代裡台中較台北顯然聲音弱了許多，從作品兩相對照中便可看出來；第四單元是把省展作品以早年省展會場的布置方式呈現，台中居然較台北更為精彩，到底什麼原因，只提問題要觀眾去省思；第五單元裡我請了兩個人在電視中說話，不停地說下去，愛怎麼說就怎麼說，牆上掛滿了兩人的畫，台中、台北的語言是那麼相似，觀點却極端不同，觀眾靜靜坐著聽，能否聽出差別在哪裡；第六單元裡請了兩位閨女，讓作品呈現兩地的女性如何為自己發言；第七單元從兩地各請來一位雕塑家把工作坊都搬到會場來，雕刻家本人也前來工作，是美術館有史以來的創舉，觀眾可以走進「工作坊」與藝術家交談；第八單元是剛出道沒多久的兩位青年藝術家，他們這一代使用的媒材已不能說他是畫家或雕塑家或別的什麼，進駐會場之後連地板和牆壁都成了他們的畫布，兩人在場上爭奪空間，使會場成了戰場；第九單元是兩位畫家的人像畫，作品掛在一起門當戶對，他們同時又有文學創作，都出過好幾本書。畫的是臺灣人，寫的也是臺灣事，是觀眾進來沉思的地方；第十單元是兩間大學美術系的對照，不管學生從什麼地方來，在學校裡唸了四年書之後，地方的人文對他有多少影響必能看出來，論年齡他們是剛開始，但我拿他們作結尾，借這個單元為整個展覽留下一個問號。

這次的展覽我身為策展人，完全不像一般畫展只寫一篇文章把畫掛上就開幕，用心之處幾乎可以直接說這就是我的作品，把每一件用在會場的畫作都掌握得緊緊地，每一單元都照我的詮釋去布置，在美術館重修已接近尾聲之際，我搶先推出，在樓下左側包括大走廊，加上大門外的廣場，所以這是美術館重生的第一個大展。

臺灣美術史從「我」開始寫起

就在同一年，師大美術系低我好幾班的袁金塔被選為系主任，見到我就說要安排一個演講，我說與我同班的傅佑武當主任時，我曾主動向他提出到系裡與學生交流的要求，他說：「我們學生的程度不很好，不便與你交流⋯」，此後就沒有再考慮到回母校演講的事。袁金塔說：「現在由我當家，傅老師的話別去管他。」那次講過之後，袁主任自己排了臺灣美術史課讓我去教，第一堂課上完之後他前來握我的手說：「學生反應很好，你要教下去！」

於是，我便教下去了，但這堂課還是掛袁金塔教授的名。有一次在學校附近餐廳聚餐，幾位都當了教授的學弟談起我任教的事，他們小聲談了好久，我也不便去問，學期快終了時袁主任來電說已經改成我本名開課，正式聘我任教的意思。

臺灣第一部美術史是謝里法於1970年在紐約居所，坐在這張桌前日夜不休寫出來的。

接下來新的系主任是江明賢，他做事更積極，和巴黎回來的楊樹煌兩人商量，在校評會中提出聘我為教授資格的技術教師的要求，果然通過。江主任有很多點子提出來找我討論，建議我擬計畫書申請政府部門的補助金做專案的研究，雖然我心裡有好些想法，但目前正在做的事更多，日子一天天過去，直到主任已換了人都還沒有提出計畫書給他看，真是過

意不去。

起初我教的是美術研究所的在職進修班，都是社會人士想來讀學位，從三十到五十歲的都有，這裡頭有些人在大學時代讀過我發表於《藝術家》、《雄獅美術》和《中國時報》、《聯合報》副刊的文章，我有大群年輕讀者，現在年齡都已經五十歲上下，他們會在課堂上向同學為我做介紹，上課時沒有講清楚的，也替我做補充。譬如我講某位第一代的畫家，以為他的名氣應該大家都知道的，就沒有多作解釋，年紀大的學生已經發覺有人不了解，便舉手站起來做補充，自己當作是我的助教，起先我感到這學生很雞婆，經常打斷我講課，習慣之後反而覺得輕鬆，遇到我不記得的年代，就吩咐他去查，幫了我不少忙。

約教了兩、三個學期，我的課就排到研究所的博士班，和在職進修班一樣，學生都是社會人士，更有文建會處長和美術館的館長，美術科系的主任，他們對中國或西方美術已十分了解，只有臺灣美術這領域還須要加強。有人接連修了二、三學期，幸好我講課不講重複內容，每一堂課都想出新招做新的詮釋，因此臺灣美術雖然只短短一兩百年，我還是可以像兩千年中國史一般來講。

講久了，逐漸摸索出自己的史觀，告訴學生臺灣史和其他地域的歷史之不同，就在於臺灣史由「我」開始講

謝里法（前排左3）回台之後任教師大美術研究所，每年帶學生到大稻埕波麗路上課。

起，好比講臺灣地理由我家門口講起一般，先為自己設定好歷史或地理上的座標，然後才著手往外去探討，否則臺灣這個島嶼很容易就因自己的疏忽而消失，最後竟掛在中國史的尾端，談臺灣地理也成為亞陸地理的邊緣地帶。

其次，我要學生寫一篇文章，試著去探詢自己生命中最早的記憶，為了提示學生如何做法，我先自我解剖，挖掘藏在心裡深處早年發生過的事，把我的歷史當作是臺灣史的縮影，研究臺灣史要不斷地進行挖掘，往前寫下去，同時也往後寫上去，臺灣史並不短，它將迅速成長。

還有，研究一位畫家或書法家、雕刻家，都要先臨摹或仿造或學習其風格做一件他的作品，這個過程可以引導研究者進入他的創作世界，唯有這樣才能真正接觸到研究對象的內心，了解他是如何在運作自己的手從事創作，如此找到研究的切入點，然後借用前人的文字敘述以鋪陳一篇個人主觀見解。

課堂上與學生在討論時，有人提到我論述的特點在善於利用「錯誤」，這話引起我的興趣，問學生說把所有的錯誤合理化，和所有正確的合理化，兩者有什麼不同。歷史到底是什麼？不過一個大嘴巴的人講出來的故事，只要講得通就合理化，至少在短期間內是成立的，研究歷史不可嫌棄「短期間」的正確，除了人、地、時就很難有所謂「永恆的真理」，因為我講歷史容忍很多錯誤進來為「史實」鋪路，所以我認為這位學生看出了這一點，才會這麼說。

也因為這樣，我才要求學生試著去尋找人生最早的記憶，記憶中經常會有錯誤，不管錯與否畢竟還是記憶，正如在歷史中尋找有文字記載之前的史蹟，所有的說法都有它的錯誤，到底要當作一種假設還是認定它已經存在，我的選擇是後者，若有人問我，你的歷史是主觀的還是客觀的，我的回答是前者。

開始教臺灣美術史時，依照資料和個人了解的領域，只把重點放在日據時代成長的第一世代畫

家，尤其是受西式美術教育的所謂「新美術運動」的畫家，然後才是戰後以倡導「現代繪畫運動」為主流的一代。這期間我心裡頭總覺得尚有某些領域沒有觸及，直到有一次參加台中市政府訪問團去紐西蘭，看到博物館掛的大地圖，指示毛利人的由來，清楚告訴我在五千年前他們祖先是從臺灣島出發，才逐漸移居到紐西蘭，提醒我如果僅以三百年前寫臺灣史，寫的便只是漢人的祖先如何從亞洲中原移民前來。當我們把歷史的視野放遠到五千年前，臺灣島就是移民的起站而不是終點，這樣看歷史才不致陷入漢人沙文主義的史觀，於是我治史的方法開始修正，把臺灣史回歸到土地和海洋為主的島史，而不再單只記述漢民遷移來台的歷史，研究美術史對個人從此才有了新的突破。

這時候與我在大學同班的已陸續從教職退休下來，他們都有十八趴的存款利息，有人再到私立學校兼課，又領了一份薪水，日子十分好過，回想當初考進美術系時，每個人嘴裡唸著當畫家過窮困潦倒生活這句話，如今有了結論，即使有過苦日子，也都已經過去，最後的晚年已在眼前，這就是答案，人生的謎語那麼快就得到解答，反令人感到太沒意思！

至今為止師大48級全班都已退休，只剩下我還在教室裡講課，常自比一個遲到的學生，六十五歲有各種社會福利，乘車半價優待已過了好幾年，我才心不甘情不願在售票口買老人票。

記得是六十七歲那年，我隨團要到澎湖評審公共藝術，在台中清泉崗機場乘機前往，坐飛機要先看乘客身分證才售票，電腦一按票價就顯示出來，誰都不能多收也不能少收，電腦的時代真令人不可思議，從那以後我買任何的票都出示身分證，有時甚至免費上車，我終於成了公認的老年人。

又一次乘公共汽車在台北上陽明山的車上，一位上班的女士站起來說要讓坐給我，我還問她「為什麼？」因為車上還那麼多乘客也站著，但我還是坐下來，頻頻表示謝意，幾乎所有的人都看著我，我也看他們，這才發現他們都比我年輕，可是即使我比他們老，但也沒有老多少呀！自認只差這麼一點，就受到這種特別待遇和尊重，令人好不習慣。

1993年，馬白水（右）晚年在新竹文化中心舉辦回顧展，謝里法（中）在開幕典禮中對來賓介紹他所知道的馬白水，一連串的往事趣聞，聽得眾人笑聲不絕。

想起在紐約時，遇到馬白水老師剛從老人食堂過來，很高興的樣子，見人就說吃了一頓免費的老人飯，有肉有魚比家裡吃的還好，他說：「你們要趕快老，在美國當老人真好！」聽來像是真心話，可是過去一直有人說：「美國是年輕人的天堂，老年人的墳墓。」到底誰說的才正確？

想起在巴黎的最後一年，駐法「大使館」舉辦夏日旅遊到諾曼地玩了四天，晚上舉行座談會時，王人傑說過這麼一段話：「看到法國老年人獨居沒有人照顧，孤零零走在公園裡，坐下來餵鴿子，不像我們臺灣人的家庭能善待老人，肯與父母親住在一起，陪伴終生，這種家庭制度才是有人性的。」接著德國來的張維邦說：「外國人從小養成獨立的習慣，能夠自立生活就不再靠父母，父母年老時有養老金和社會福利，也不想打擾年輕一代，他們老了還有很多事可以做，尤其是寫作，把人生經驗寫成書來發表。」兩位所說的話已是四十年前的事，想來各有他的道理。

2000年以後我們都回到了臺灣，廖修平在福華飯店邀請那段期間留法的同學相聚，我看到王人傑在官場上始終沒有發揮，心裡頗為感慨，說了一句話：「在巴黎時我和他經常吵嘴，離開後最懷念的反而是他」。王人傑全心全意為了護衛國民黨經常與人爭論，只因為做過了頭才被我捉到把柄，其實在爭論中我也從他那裡獲得不少政治方面的知識。1988年第一次回臺灣那年，我想到他應該已經做很大的官才對，沒想到查到他的電話打過去，他竟說是在黨部當青年輔導會副主任，與他當年的理想相距實在太遠，心裡一定悶悶不樂。我們只見那一次面，就聽說生病正在復健中，幾年後賴東昇在電話裡告訴我他已經過世了。想當年拿獎學金留學如此意氣風發，最後看到的是在平凡中過了一生，到了蓋棺論定的時候，當年同在巴黎的一群狂小子，只要懂得珍惜學生時代的那段友誼，就應該滿足才對！

「舊瓶裝新酒」老人裝置展

回來臺灣之後參與過不知多少回的評審，每次都好像在評我自己，如果評的是一幅畫就會想到把自己的畫拿來放在一起看結果如何，經常我由心裡坦承比不過他們，尤其是繪畫的技巧，許多參賽者要比我強多了。我自認擅長於觀念藝術作品的評論，尤其與作者面對面討論，我會提出種種問題讓他去思考，這時我不再與人比技法功力，而是進行觀念的交流，當我感覺到在想法上對他有所啟示，比起技法的勝負更令我感到得意。

從我搬來台中開始就被文建會聘為鐵道網絡的閒置空間駐站藝術家的評選委員，想進駐到倉庫來工作的多半是年輕而且偏重觀念性創作的藝術家，我十分羨慕他們生在這個時代，社會為他們想得如此周到，開闊空間讓其盡情去發揮。主持20號倉庫的簡丹女士看出我心裡的期待，就邀我策劃一個展覽，我當然欣然接受，想出了一個點子，請十位七十歲的老人一起來做裝置藝術，將之命名為「舊瓶裝新

「酒」，設計請帖時臨時又加上一個「考」字，含有「討論」的意涵在，更具探討的意味。

所以邀請老人出來做裝置，目的是想告訴大家所謂的裝置藝術不是年輕人的專利，在歐洲達利等人的年代早就在裝置了，達達主義的畫家就是利用各媒材組合起家的，這些人早不在人世，不能讓臺灣的七十歲老人及今趕不上他們，所以我策劃一個裝置展讓老人們的腦筋急轉彎，與年輕人一起活動，有此想法我感到十分得意。

從一開始我腦子裡已有了名單：王水河、陳其茂、趙宗冠、王守英、陳銀輝、陳明善、王爾昌等七人，在電話中我一個個對他們說明，出乎意料之外每個人答應得那麼乾脆，有的人還說：「我腦裡的思考早已經是裝置性的了，只是把它畫成平面的而已。」或「我在家裡經常在做裝置，只是不像年輕人為了展覽才做。」或「三度空間和二度空間基本上是一樣的東西，難不倒我！」這些話我聽了十分高興，顯然年齡不是界限，他們早已進入狀況了。

我還是擔心，老先生嘴巴這麼說，若不等做出來，誰知道是否心有餘而力不足，我希望他們能好好表現給大家看。

動工以後果然做得相當認真，每個人各顯本事，帶著幾名助手前來會場開工，這種對待藝術的態度著實令人感動。首先，看到婦產科醫師趙宗冠把一台接生用的鐵床搬過來，還有幾車的器材，把倉庫布置成一個產房，他說如果臨時有孕婦要生產，毫無問題就可以在現場接生。開幕當天他全身助產士的打扮，看來像是隨時有人要臨盆，這樣的作品不僅是裝置而且是行動藝術。

年齡最大的是王爾昌老先生，他一直沒出現，由兩三位學生照著設計圖布置，作品甚受眾人的稱讚，不是因為他年紀大而是造型特別吸引人，展出後有個座談會，以為他會出席還是不見他來，約兩年過後就聽到他過世的消息。另一位是陳其茂，在我腦海裡一直以為他是木刻版畫家，交往之後才知道他寫了那麼多遊記和散文，當我編中臺灣美術發展史時，邀他寫過一篇台中的版畫史，現在又請來參

與裝置藝術展，他想都沒想就答應了，那天帶來十幾個木箱，把舊時的版畫貼在箱子上，有的更貼到牆上去，意思是想把版畫從天花板印到地面，還繼續印下去，他掌握到「印」的動感，以後我們一起吃過兩頓飯，陳夫人丁貞婉和我聊起來，我的許多朋友也是她的朋友，我把她也可能認識的人名一一唸給她聽，提到李明明時，她馬上拿起手機撥過去，把李明明和她先生金戴熹邀過來，又一起聊了一整天。才不出幾年就聽說陳其茂中風，以為很快就可以復原，沒想到第二次再中風時就一病不起，我委託他做的兩件事，寫版畫史和版畫裝置作品，竟成了這一生最後的兩件大作。

王水河是臺灣早期的多方位設計師，除了畫電影看板享譽全島，還設計酒家、舞廳、咖啡廳、電影院、墓碑等，他的廣告字自成一體，叫「水河體」，中部地方有很多人在仿效他的字，四十歲時因吸菸過量得了喉癌，以為不久人世，自己造了一個墓碑等著那一天到來時立在墓前，沒想到八十歲過了，

為台中鐵道20號倉庫策展「新瓶裝舊酒」的七十歲以上畫家之裝置藝術展，王守英（左）、陳明善（右）是參展的兩位藝術家。

同時代的其他朋友一個個都走了，而他依然體力充沛，每天十幾小時作畫又做雕塑。這次他先畫好一張很詳細的平面圖，交給木工，像當年室內裝潢把作品布置起來，整個看來他費最大工夫才完成作品，令主辦者十分捨不得展完後又多留了好幾天才拆除。

陳明善從頭到尾憑個人力氣把作品完成，和作畫一樣，順其自然把媒材堆疊起來，最後真像個祖宗

牌位。過去的經驗，多數人剛開始裝置，腦子裡出現的就是對稱的造型，加上一些神明的圖騰就很像家族的宗堂，陳明善做得很有氣氛，令看的人感覺得出有神靈在，他很有自信地說：「如果再年輕二十歲，我一定是走裝置這條路。」這幾天他做出了興趣，正式展出之前每天來加一點又減一點，改了又改十分陶醉。和陳明善同年的王守英出的點子最特別，只用一支掃把然後吊起一堆白羽毛，看似被掃把一掃而飛起的，遠看動感十足，在所有作品當中反而他的最引人矚目。陳銀輝是所有參展藝術家當中具有全國性知名度的大師，他說：「我每天在搬動家裡的擺設，亦等於每天在製作裝置藝術。」所以自認已經是這方面的老手，直到最後一天才來，布置得隨心應手，一會工夫就完成了。

我一直很想為這次「老人展」寫一篇文章，他們雖是老舊了的瓶子，但我要裝上新酒，針對他們重新詮釋。其實，我的目的是反過來借舊瓶子來討論新酒，什麼東西束縛了上一代使他們接受不了新觀念，裝置藝術不過是一種表現媒材，用它來表現就一定是新的藝術嗎？裝置藝術當然不是任何一代人的專利，只有理念的創新才是他們專有的語言，老一代顯然超越不了世代思潮的極限性，儘管他們也利用多媒材進行一番大膽裝置，把作品布置起來，也只是借來用一用的一個瓶子。

結束之後，我發現到老一代的畢竟有他們這一代人的作風，沒有人會想到做了這一場裝置要得到多少錢的補貼。多年來與年輕一代混久了的我，補貼經費已成了策展的第一步，可是這回竟然把這給忘記了，相信老先生們的心裡不會懷疑我把經費全納入私人口袋！有經驗的橘園總監簡丹女士亦沒有說起經費的事，連策展費也半字未提，好奇怪！

這時我已把在台中所作與美術相關的事都算是我的作品裡，所以策展當然不例外，都是我的創作。

■「文英」復興運動 ■

在剛搬來台中不久，就有本地畫家熱心帶我各處去尋訪哪裡有閒置廠房可以當展覽場地，以便向市政府建言將之修復使用，這期間看了很多處，最後還是把第一目標放在十幾年來要死不活的文英館。

這個館後來才聽張溫鷹市長說是她夫家的地捐出來興蓋的，但畫家們都不信她的話，明明是「何阿永」出錢買地建造，有個銅牌嵌在建築的一面牆這是騙不了人的。不管怎樣，它是全台最早的市立文化中心，雖以「文英館」為名，功能則與後來的文化中心無異。可是自從在省立臺灣美術館旁邊又蓋起一棟文化中心，有分量的畫家都爭著要到那邊展畫，從此把文英館給忘了，這一來雖然有個辦公室，每天兩三人前來上班，畫家們都說它是「蚊子館」，針對這個瀕臨荒廢的展覽空間，我約有心人一起開了好幾次會，想辦法使之重新振作，甚至改名稱叫「台中市立現代美術館」，拿到外國去名字響亮些。

會議中有人提出為畫展做宣傳的重要性，可是台中的美術活動不像台北可以刊在報紙的全國性版面，因此台中畫家永遠只被稱為地方性的畫家，藝術成就雖有同樣程度，知名度永遠低台北一級，所以建議要爭取藝文記者的支持，把消息傳到台北的報社總部，為了達到更高效率，我主動捐出版畫，不管大小報的記者，每人贈送一幅，也就是拿畫去拉攏記者的關懷。

又聽說台中的藝文記者每天定時聚集在一家飲茶店，只要有人採訪到消息就拿來這裡，然後你抄我的，我抄你的，如此可以互相省事。於是找一天由鍾俊雄、李明憲陪同一起前往，裡面一堆人也不知道誰是記者誰不是，更不知誰是哪報記者，都和鍾俊雄很熟的樣子，尤其幾位女孩子對他一點也不尊敬，不時出言損他幾句自取其樂，雖然每人送了一幅版畫，一點也不覺得珍貴，一時令我感到在台中當畫家是這樣沒有尊嚴，心裡為之十分難過。

我們這樣努力，很多人看在眼裡都稱這工作是「文英復興運動」以表支持，大家合力想為這座

二十年的老店起死回生，我先提出一年度的十二項策劃案：1.天、地、人／林淵、禪石、朱雋；2.發現

李石樵／豐原班的歷史回應；3.藝術的發生與結束／創作的同時也是一種展出；4.填寫藝術的歷史空間

／探討人類另一半的美術史；5.政治問題藝術解決／讓藝術為臺灣發言；6.古畫新解／為古藝術尋找現

代語法；7.水墨藝術之再生／為紙與墨的世界再創生機；8.新女性美學／女性的自覺與自白；9.新世紀

都市空間檔案／未來人類生活環境探討；10.揭開福爾摩沙的面紗／發現臺灣圖像展；11.當藝術遭遇色情

／情慾現形展；12.回顧與前瞻／照片檔案資料展（展出一年來藝術活動史料）。

在「總策展人的話」中有一段寫著：「展出活動所期待的相關效應是：1.讓沒落中的文英館再現活

力，發揮新時代之功能；2.鼓勵新生代創作者在藝術轉型過程中走上台面；3.從展覽理念所帶出的展出

形式推動台中美術生態之轉機；4.培育新一代藝術展覽策展人才；5.將新進之策展觀念以具體之展出形

式向社會大眾廣為疏導；6.期盼本地畫壇前輩共同思考為台中美術探尋出路；7.延攬學術界人士前來參

與及領導。」

而我最大的期待是促成一個台中實驗美術的展出場所，我已看出幾十年來台中美術始終只在一種

統合性美術競賽中成長，而且是在少數導師帶領下推展的團隊運作，長久以來自限在既定的框架裡，少

有越雷池一步的意圖，才有今天的保守性和地方性，今天都應該搬上台面來接受檢驗。

不過，經過一番努力之後，發覺文化局的支持並不如想像之熱心，以經費不足為理由大幅度刪減

了上述計畫案，最後只留下五個單元：

（1）、「藝術的發生與結束」由黃圻文主持，集年輕輩畫家每人在現場完成一件裝置性作品，

由謝弘俊撰文於展出一個月後出版專集。

（2）、「天、地、人首部曲」由邱琳婷策劃，許政雄、林珊旭、唐敏銳共同論述，姚瑞中負責

空間規劃，展出林淵（天才）、禪石（地材）、朱雋（人才）三組作品，探討藝術的成形是人的本能或

是經驗的傳承或是天地自成。

（3）、「發現李石樵」由莊明中策劃並論述，林天從、張炳南、張耀熙等共同執行，此展亦可稱為「沒有李石樵的李石樵展」，雖然會場中沒有展出李石樵之作品，但處處呈現李石樵的創作理念，最後一天我主持座談會與李石樵的學生一起回顧當年李老師教畫的情形。

（4）、「性、色情與藝術」由吳純策展及論述，主題分成：1.爭議的歷史（李石樵、謝孝德）；2.情色風格（林淵、詹學富、侯俊明、翁基峰、鍾俊雄、胡志強）；3.女性主義藝術家（嚴明惠、謝鴻均、張惠蘭）；4.行動藝術（盧崇真）。

（5）、「台中膠彩畫源流」謝峰生主持、詹前裕撰述，展出作品及台中膠彩畫的回顧座談會，主要是強調林之助在過去膠彩畫受到壓制的年代仍能堅持下來，提出「膠彩畫」為自己的畫種正名，台中地區的膠彩畫才有如今天的強大陣容。

每一個展出到後來都編出一本專集，都是各單元的策展人與展出者合力編寫的，內容十分豐富，從各自角度探討當前藝術的問題，事後又再翻閱仍覺得是個有啟發性的展覽。尤其接連半年時間持續展出，不停地挖出議題討論，深信對台中美術必有一定程度的影響，而我仍然把這半年來的策展視為屬於我個人的作品之一。

最近幾年裡，臺灣的畫廊都在找機會替50年代出道的一代以畫會回顧展方式舉辦展覽，例如「東方」、「五月」、「現代版畫」及「今日」等美術團體，相繼將當年的老作品搬出來，然後補上一兩幅新作，畫廊的意圖是利用聯展名義取得當今最搶市的畫家作品來賣給自己的顧客，致於其他會員作品只是陪襯而已。儘管是這樣，他們還是把這年代的人物及作品做了一次整理，將戰後初期的美術史寫出來，讓日據時代美術史有了續篇。對此我一直認為畫廊經營雖然是商業行為，對美術史料的收集和編撰的確盡了一份力，這方面必須給予肯定。

由於我過去曾經於1959年參加「五月畫展」，所以從紐約回來時候起，就接連幾回展出於「五月」的聯展，除了「五月」，還有二二八紀念展，也趁政治的解嚴在各地包括公立美術館和民間畫廊陸續推出。這麼多年把二二八事變視為民間的禁忌，一下子要藝術的創作朝這方面探索，對許多人都還不十分順手，為了想在此盛會中不缺席，不是勉強從舊作中找出與事變相關聯的圖畫，就是畫一幅想像中的鬥爭場面。而年輕一代沒有歷經二二八的畫家，反而義不容辭以複合媒材的裝置作品出現於展覽會場，幾年當中真正好作品確實不算多，可能是這緣故，在台北市立美術館辦過幾屆之後就沒有再繼續了。

印象較深刻的是我參加過的兩屆，第一次參展的是大型的以金屬片焊接之立體作品，借用當年塞尚所說「所有的物體都是從圓球型、圓筒型和圓錐型所形成的」這句話，請鐵工廠製造了比人高的上述三種造型，圓球型代表家中的男人，下方有個生殖器官卻是被人切割了，圓筒型代表家裡的主婦，下方有個女性生殖器官，圓錐型的下方是未成年男子的小器官，以這三種型述說二二八之後臺灣人的家庭成年男子已遭閹割，下一代尚未長成，女人勉強支撐一個家庭，已無法為社會做任何事，這件作品放置在美術館進門的正面，觀眾一進來就看得到的地方。

第二回展出是在二樓的一整排隔開的空間，每人補助兩萬元左右，我委託專為美術館布展的商

為參加台北市立美術228紀念展，借用塞尚「圓筒型、圓球型、圓錐型」理論，從現代藝術影射遭受閹割的臺灣人。

家，把40年代的大稻埕地圖放大貼在地板上，牆上掛有說明文字，請觀眾脫下鞋子走到地圖上面，把所看到的二二八事變的記憶直接寫在發生地點，也就是要民眾一起回憶當年發生的事，在地圖上編織二二八的故事。

可惜觀念雖好，執行並不十分成功，因觀眾心裡想寫的是個人對二二八的看法，且參觀的人多半沒有親眼目睹事件的發生，結果我還要邀請迪化街居住的友人和小學同學前來捧場，他們的年齡至少六十歲才有這方面的記憶，最後雖然地板和牆壁被寫得滿滿地，但也不過是些意見，和計畫中的意圖相距很遠。檢討起來這雖是一個失敗的實驗，至少我完成一件由民眾共同參與的藝術品。

做了這兩種作品之後，我對所謂的觀念藝術，多媒材的使用和裝置的理念才有更深入的參與，且了解一件作品提出的觀念必須明確，將不必要的雜音去除，語言越單純越有力，尤其要注意這作法是否過去有人做過。同樣的觀念可以用不同方法表現，不同的觀念也可用相同方法的表現，只有觀念和方法的重覆很容易被認為是抄襲，因此最怕聽到有人說：「你的作品某某人早就做了。」這句話。

因此在平時偶而想起什麼新的點子，我就迅速記下來，幾年裡積下許多草稿，把它整理出來歸納成創作前的草圖，至少已有二、三十本，如果這輩子以觀念藝術家蓋棺論定，我已積下足夠資源可以持續發揮。

二二八美展在台北市立美術館展出，是從陳水扁當市長的時代開始，馬英九競選贏得市長之後，只辦一年就不再舉行。在他任內台北市成立文化局，聘女作家龍應台為局長，不久就將前市長任用的林曼麗館長逼退，另外找來高雄市立美術館的黃才郎當北美館的館長，以後雖有美術團體建言續辦二二八美展，黃館長很了解上面的意思，再怎樣也不敢答應，此後連民間畫廊也不再舉辦二二八相關的展覽。

不過與白色恐怖時代相關的學術性討論一而再地在各地舉辦，其中不乏美術方面的論文發表，針對畫家或一幅畫作也可以在洋洋數千言的論文中認真探討，詮釋畫家如何反映二二八前後的政治現況。

使我想起1980年代在紐約的記憶，有一天當時還是學生的許添財開車帶我去紐澤西羅福全家吃飯，車上他說了一句話：「二二八是臺灣史上一個特殊的大事件，將來必然轉為學術上的研究，而產生二二八學的專家。」是三十年前說的話，及今我還記得很清楚，佩服他有眼光能指出未來的發展形勢。

【童年記憶裡的二二八】

自從50年代海外有留學生聚會以來，對二二八的討論及文章的發表從沒有間斷過，不管是公開或私下在進行，最後必然矛頭指向國民黨政權，在臺灣島內越是視為禁忌，留學生越覺得二二八的罪首不可原諒。我在紐約臺灣人報紙用筆名陸續寫過的文章不記得有多少，較島內的學者有更長時間在思考，《臺灣公論報》的影響到底多大尚未有定論，但在臺灣不能說的二二八在海外有了這份報紙，把香火延續下來，那麼長的時間裡，羅福全、許添財、洪哲勝等為《臺灣公論報》所盡的心力，是值得肯定的。不過，不管寫了多少文章，舉辦過多少紀念性聚會，在海外從沒有想過要以二二八為題舉行一次美術展覽，鼓勵同鄉以裝置性多媒材的表現傳達內心對外來政權的抗拒，回想起來美術在這方向所踩出來的腳步確是比文學和音樂要緩慢些。

二二八事件是發生在我童年時代的一件全島性的大事情，以一個九歲的小孩能看到聽到的，著實有限，加上事發後恐怖的陰影下，周遭的人長年不再提起，這件事已沉藏在我記憶的最底層，以致在自述中寫自己的童年，竟忘了寫下二二八這件大事情。

出國之後，與友人廣泛談論政治，雖也觸及二二八，卻沒有一次認真從記憶中把事件前後過程找尋出來，可以說在四十歲之前，我對二二八還只是些道聽塗說的印象，後來到了80年代開放的學習風氣，短短幾年出現大量二二八相關的論述，從閱讀中逐漸找回昔日零碎的記憶。

發生的那天我和呂家兄弟在「山陽行」門前玩耍，聽到永樂市場裡傳來吵雜聲，有人朝那方向奔

過去，我們也跟去看熱鬧，但什麼也沒有看到只好回來，算起來南京路上「天馬茶房」私烟事件正是這

時候發生，那天如果多跑幾步，那天如果多跑幾步，穿過永樂市場來到鴨仔寮，就很接近事件地點。

回來之後街上似沒什麼異樣，却見有人竊竊私語，到了晚上我正好朝永樂戲院走來，看見五、六

人抬著擔架，上面躺有一個人，來到一家裁縫機專賣店門前，一名少婦突然間大聲哀號：「怎麼會是這

樣，怎麼會是這樣……」只重複著這一句，圍觀的人議論紛紛，說是被捉私烟的警察開槍打到的，他只是

飯後沒事出去走走，就遭遇到這種事。

次日大清早，呂家的祖父還躺在床上，聽到遠處傳來的槍聲，每響一聲，他就「哇，打起來

了！」，一整個早上他都在數著槍聲，不知到底哪裡來的槍響，發生什麼事件。

早飯過後，我們揹書包去上學，來到校門口被軍隊擋住，揮手要學生趕緊回家，那以後我就沒有

再出門一步。

只聽到附近的舞獅團團員（被街民稱為「阿友的」）走過來報告戰況，記得他說：「受傷不說，

現死的有八人……」每次過來報告的都是最簡單的幾句，以後他就被稱做「報馬仔」，報最多的一次好

像是二十幾個死亡。

起先可看到大卡車載著武裝士兵巡邏經過，沒幾天就不見了，反而是民間組成的團隊出來維持治

安，樣子像是南洋回來的軍侠，穿上過去青年團的服裝，各地的警察局已被他們占領了，看來我們這條

街還一直很平靜。

此時「山陽行」已租給大陸來的溫州人，改成中國貿易公司，大家看情形不對，把他們藏到三樓

的小房間裡，公司裡的貨物（主要是布匹）分寄在近鄰幾戶人家，把招牌取下，店裡空盪盪地，看來是

被民眾抄過了，又請來一位「阿友的」，沒事坐在門前抽菸喝茶，再有人來亂就好言將他們請走。

記得有一天，兩個鄉下來的女孩帶來一名「唐山人」，說是剛從基隆下船，不知道這裡發生這麼大的事，見他一人穿唐衫走在大街隨時會有危險，先拉他到一家衣店買一套平常服裝，錢也是她們代付的，然後帶到這裡來找同鄉，以後幾天就在三樓和其他店員一起住，大概是因為沒有錢可還給兩個女孩，所以好幾次看到她們前來討。

這時到處有人在喊「打阿山」，「阿山」是從「唐山人」簡化過來的，就好比現在說「大陸人」，而後簡化成「阿陸」，然後成了「阿六仔」。「山陽行」隔壁是福州人開的佛雕店，雖然在日據時代已來到臺灣，但出生是在福州，所以講台語有很濃的福州腔調，所以長久以來被視為與臺灣人不屬同一族，可是大量的阿山進入臺灣之後，本以為有很多是他們的同鄉，沒想到福州人還是靠向臺灣人這一邊。後來武裝對抗發生時，過去臺灣人嘴裡的「番仔」，全都團結起來一致對外，以現在的講法就是所謂的「命運共同體」。

第二天中午街上每一家都在吃午飯時，收音機播出幾位臺灣地方名士對市民講話，前面是哪些人已不記得，最後講的叫謝娥，台北市民選的女議員，一開始就說：「……在外面鬧事情的民眾，請你們快快回家去，外傳政府部隊有開槍打死人的情事，都是誤傳，絕無此事……」說到這裡，已聽到好幾家的大人一起破口大罵，隔壁福州人也罵起來：「這個女人被陳儀收買了，連這種話都敢講……」

在紐約時，她從同鄉會買到我的《日據時代臺灣美術運動史》，從長島打電話給我，兩人聊了很久，過幾天我去拜訪她，說到當年電台廣播的事，她解釋說：「因為其他的幾位比較年長，由他們先講，話都被他們先說了，輪到我時，因為之前與賀敬恩（時為長官公署秘書長）通過電話，他說是民眾，聽到槍聲驚慌奔跑，有人被踩傷不治，並無中子彈死亡，這是祖國政府官員說出來的，應該是最正確，於是我就拿來轉述，沒想到連我也受騙……」

另外，我在臺灣見到蔡繼琨時，談及畫家陳澄波的死，他說那天他受託去找陳儀，看到門外已有

兩個人也來為陳澄波說情，陳儀打電話去問了之後，只說：「已經處決了，怎麼現在才找我，臺灣已經是當年軍閥割據時代⋯⋯」後來我寫成小說《變色的年代》，時間上沒有寫到二二八，所以未能將這段寫出來。

日後我遇到很多前輩畫家，幾乎每個人都可以說出很長的一段逃亡故事，對他們來說，這一代畫家的一道鬼門關，了解這個事實才能明白為什麼50年代的臺灣美術只剩下一些花花草草，老一代的人都說：「明明是太平了，為什麼變得更不太平。」這句話是我九歲時聽到的，已經有很深的感觸了。

在大地震中誕生的攝影家

1990年代台中文化中心在畫家黃朝湖、鍾俊雄等努力爭取下，將該中心進門右邊的小空間開闢為「動力空間」，每年安排十幾檔展覽，以多媒材裝置展為主，因而受邀畫家多半年紀較輕，甚至無法在中心的正廳展畫的屬於「外圍」的（或體制外）藝術工作者，我將之稱為藝術殿堂的偏房，受文化中心官方認定的藝術可以堂堂正正展出於正廳，但將來歷史的評價不見得就這麼認為，在嘉義鐵道倉庫裡有一間名叫「練功房」的展覽室，專供實驗性的創作者在此展出；在紐約也有所謂的「外百老匯」，自別於傳統的百老匯，較之在百老匯上演的歌劇有更強的實驗性和冒險性；到了80年代又出現了「外外百老匯」，在格林威治村一帶的小劇場上演，代表自己走的方向比外百老匯還更前衛，但也可能太前衛了到最後一事無成，我想「動力空間」就是朝這方向在冒險的。

「動力空間」的第一次聯展中，策展人出了個主題要參展者使用衣物或布料來完成一件作品，我來會場時正好看到有人架上一個梯子在裝電燈泡，心想如果有辦法讓他停止不動，不就是一件作品了

嗎？正好旁邊就是一面牆，於是我的作品就靠著這牆壁，用家裡的舊衣物做成人形緊貼在壁上，動作像正要登樓梯的男人，連帽子和鞋子都拼貼上去，最後才做樓梯狀的木板配合他的腳步。很巧的是牆的另一面正好是真正的樓梯，每聽到有人下樓梯的聲響，就以為我的「假人」在上樓。巧妙地轉借背後的梯聲讓作品更具真實感，這作品不過是一點點小聰明，令看的人為之一笑，及今沒有留下任何照片和記錄。

第二次是策展人發一張絹布給每個人，要大家想辦法去創作一件作品，我想用拜神的香去燒它，看能燒出什麼名堂來，沒想到因準備工夫沒有齊全，一張絹布就這樣報銷了，這次的展覽只好缺席。

約半年後黃朝湖終於給了我單獨展出的機會，在近年寫的「策展計畫」中找到先前一貫性的想法「所有作品都是別人的作品，組合在一起就是我的作品」，其中有一種做法：借來雕刻家的人像雕刻，塗上一層泥土，排列起來，就好比一隊穿上制服的軍隊，利用泥土來詮釋所謂「制服」所代表的意涵。

在創作進行中我又體會到過程的重要性，從最初向雕刻界友人借用裸體塑像搬運到會場起，開始拍攝照片，到了開幕當天參觀者來到現場，我邀請大家參與把準備好的泥漿用刷子塗在塑像身上，使不同顏色的身體有了統一色調，好比給她們穿上一件制服，然後排成三排，有人看了說這是現代版的秦俑。如果不看過程只看展出現場的確如此，重點是最後如何來結束這個展出，因此我特地舉辦閉幕典禮，過去是沒有人會這麼做的，把同好們又請來，再度請他們一起將塑像身上的泥漿清洗，又還原到原來，在清洗過程中很多人會讓泥漿弄髒到自己身上，這時塑像洗乾淨了，觀眾反而沾滿泥土，這是我贈送他們帶回家的禮物，我的觀念此時才告終結。歸根究柢這做法是利用泥土建立人和塑像之間的互動關係，展完之後我什麼都沒有留下，只保留了拍下來的幾卷照片，後來我自己出錢編了一本畫冊，算是作者對製作過程用相機捕捉下來的記錄。

這一年臺灣發生了 921 大地震，是我一生中遭遇到的最恐怖的事件。那天我剛上床還似睡非睡時，

突然間感到整個房子往下墜落，大樓隨之開始搖晃，除了左右搖擺又聽到家裡不知什麼在哪裡摔落的聲響，這時我只能坐在床緣準備隨時逃跑。好像搖了一兩分鐘才停，過不久又來第二次，才覺得非趕快下樓去不可，我和伊凡各自捉起一件大衣，也沒敢乘電梯就沿著樓梯直奔下樓。到了門外才發現逃出大樓的住戶並沒有所想像的多，不知這些二人是睡著了還是對搖晃已經麻痺，只有怕死的十來人站到街道上，令我不知該等在戶外還是回樓上繼續睡覺。但餘震每隔十幾分鐘就來一次，震動時感覺得到地上有暖風從腳下吹過，聽起來像在打雷，這時搖動的方式略有改變，像船在水上滑動，從來就沒遇到過這樣的地震，這才愈加引發恐懼。看來我們是最膽小的，等到大家都回去了這才跟著上樓，此時天也已經快亮了。

我們的大樓有十六層高，建商取名叫「太宇尊爵」，聽來相當堂皇，還沒有完成就不知透過什麼關係要到一個優秀建築獎，住進去後不管從什麼角度看都看不出得獎的理由在哪裡。當初只看上從窗戶望出去有一片綠田，就這樣決定以畫與他交換，即使這樣，我今天還是沒有後悔。

這次的大地震對全臺灣的高樓是很大考驗，離這裡不到一公里的大坑，整個地面擠壓突起約兩層樓高，斷層上的大樓沒有一間倖免，我們這棟樓檢驗後說只有些許裂痕，還可以住下去，算是十分幸運。

我的畫靠在牆上的全滑落下來，框子也都損毀，剛買不到一年的玻璃瓶和杯子碎落滿地，原裝進口的日立牌電視機迎面掉在地板上，以為已經報銷了，整個禮拜都不想去動它，沒想到二哥來時，將它扶正插了電居然絲毫無傷，又繼續用了十年，看到新型的液晶電視大螢幕畫面才想到要換新的。

被大地震一干擾，我的生活約一個月後才恢復正常，這之前我有個計畫想為市政府編印一本美術家畫集，經介紹找來一位攝影師為台中地區資深畫家拍攝照片，我先給他五千元買底片，以後申請到經費或補助金，再行補足該給的費用，他聽到這樣就不想再繼續。本以為這事就此結束，沒想到從事雕刻

2000年在台中景薰樓舉辦的拍賣會上,與大老林之助（伸手者）相遇,聽他講述多年來台中美術的興衰,左起:吳伊凡、謝里法、林之助、趙宗冠、林振廷。

的曾界帶來一位作音響的曾敏雄,年齡約在三十五歲左右,給我看他的作品,一看就知道對攝影還沒到入門的程度,但還是接受他,讓曾界陪同一起找畫家拍攝。

本來對他並不抱什麼希望,且說好要在沒有任何經費的支援下做這件事情,他也一口答應。據他自己說,大地震後房子被前來檢查的人列為半倒,店裡的音響器材也有部分損失,就這樣才決心轉向攝影工作,不顧一切花錢購買相機和暗房設備,兩個月後拍攝已完成了一部分,就帶到我這裡來,出乎意外已有很大進步,短暫幾次的交談更看出這位青年對影像藝術很敏銳,有上進心肯全力投入,而且與人交往有親和力,家裡人又願意支持,這些條件使我對他開始有了很大信心,我們之間的交往便更加頻繁。

每次帶作品(這以後應稱他的照片為作品)來給我看,我盡所能提供意見或找問題與他討論,顯然這些影角度常有出乎意外巧妙手法,出現獨特的構圖。我對攝影的了解本來就有限,從一開始就不敢說「指導」,而只是「建議」和「討論」。

拍完最初所選定的畫家,我找景薰樓畫廊讓這些照片有展出機會,或許還可以賣出一些,本來我以為定價在幾千元的範圍,一定有畫家願意出錢購買贊助這位年輕人,竟發現定價高達兩三萬元,以致

使本來想訂購者畏縮不前。從這一點能看出曾敏雄已把自己當一名專業的攝影家，不肯在價格上作妥協，猜想他私下已探聽好剛出道的攝影作品應有的定價。

這期間他十分主動向外求發展，尤其把目標朝向台北，先向文建會申請補助，為臺灣百位名人拍攝，再找歷史博物館交涉爭取展出，這兩樣都順利達成。在拍攝名人像的過程中，他又結交了許多新朋友，交遊領域因而更擴大到全國，在台北歷史博物館展出的開幕禮我上台說了些鼓勵的話，由於我提到法國達達主義的曼・雷為那時期的同道畢卡索、達利等拍攝肖像，這些如今等於是歷史人物，引來曹永祥上台大談法國文學，趙天儀正坐在身邊，我小聲對他說：「你不覺得說話的人是個法國文學迷！」他沒回答，竟搶著登上台，開口大談法國文學，大有較勁的意味。詳細聽下來所談對曾敏雄攝影而言全是題外話，我了解趙教授說話向來如此，竟不小心多說了一句話，促成鼓動他上台鬧場的導因。

這回展出應該是曾敏雄在攝影界的首次亮相，他找到「臺灣頭」當展覽主題，是我們一起到台東，經文化局長林永發介紹認識一位年近百歲自稱「臺灣頭」的怪人，才靈機一動把「頭」借過來使用。

■一百個「臺灣頭」裡唯一的童子■

後來以「臺灣頭」出了一本專集，意外地出現一個十幾歲少年頭像，是台東林永發局長的兒子林冠廷。所以選進來其實也是臨時決定的，那天晚上我們住在林局長海邊的別墅，我開始和冠廷交談，他是個唐氏症小孩，思想靈活而且怪異，不知他上輩子是什麼來轉世的，我說：「我們一起畫一幅畫，你願不願意？」他說：「好呀！」馬上就答應了，他父親聽了十分高興，一下子就將筆墨、紙張準備好，我怕他不敢畫所以說：「我先畫，接下去才由你畫，好嗎？」他的回答還是：「好呀！」

我擔心他不敢跟著畫下去，故意把紙疊著了幾疊，然後以笨拙的筆畫出一顆心形，就將筆交給他，他一看我畫圖並沒有什麼本事，信心大增，開始又寫又畫，嘴裡唸唸有詞，從此便畫個不停，一張畫完又一張，他父親從旁看到這情形，高興起來問他：「要不要畫大張的？」，他頭也不回說：「不要！你想它大，它就是大！」真是語發驚人，想不到十幾歲的他竟有如此這般哲理。

多年來他看父親和畫家朋友寫毛筆字，以為那是多麼大的學問，因而不敢隨意落筆，看到我這寫法，他心裡想這沒什麼難處，竟一發不可收拾，使得在場的曾敏雄也看傻了眼。我半開玩笑問他：「在一百個人頭裡放一個小孩進去，你敢不敢？」回答也真乾脆：「只要你認為可以，我當然敢！」就這樣決定將小冠廷放到「臺灣頭」裡去。

或許因我在有意無意間替林局長的兒子推了這一把，第二年局長為了答謝，就推薦我為台東縣榮譽縣民。成了「臺灣頭」的縣民，對我比什麼獎都來得更高興，何況這個稱呼是我在實際參與之後取出來的。

後來林冠廷和父親一起開聯展，又出國去琉球和韓國展出，開幕當天還能夠即席演講，一點也不輸給當局長的父親。父親當然更以他為榮，每次在電話中不論講什麼，最後總是講到兒子。譬如他說某次吳炫三來台東演講，他兒子提醒吳大師說：「你應從藝術是一種功德說起。」他希望吳大師的藝術不要成為一種功名，所以才如此說！

2003年在台東文化局安排下，獲台東縣榮譽縣民，左起李奇茂、楊雅婷、芝加哥華僑、李奇茂夫人、謝里法。

台東林永發局長的兒子林冠廷的作品，約寫於2003年。(左圖) 在台東林永發局長家發現到一名「天才兒童」林冠廷，不久他的「書法」就在各地美術館展出。(右圖)

有幾回我帶伊凡同往，由於伊凡也在修佛，與冠廷兩人談得十分投緣，她認為冠廷的話肯定不是胡言亂語，每一句皆引人深思，這年紀的孩子能說這種話來，莫非前世是什麼高僧。他還會做傳教的工作，臨走前手捧著佛學相關錄音帶送我當作禮物。他還會做傳教的工作，臨走前手捧著佛學相關錄音帶送我當作禮物。他還是個愛吃糖的孩子。

我收藏了兩張冠廷的書法，是那天寫好之後指定給我的，寫的都是佛教的道理以自己的思考重新詮釋，我拿在手上發現他忘了簽名，問他時回答居然說：「寫的時候已簽在裡面了」說得很巧妙，聽來覺得好玄，這個小孩腦子裡裝了些什麼？這問題大概誰也回答不出來。

冠廷高中畢業後，考大學受正常教育是不可能的，就到阿亮的窯場幫忙做陶瓷，我聽了很高興，過去都在平面的紙上塗鴉，換成立體的造型一定有更好的發揮，尤其用他那雙手去捏泥巴感覺一定不同凡響，因此心裡有很大期待。

終於有機會看到他在阿亮窯場留下的「作品」，可是這回和我想像中的相差太遠，甚至感到有些失望。對這樣的小孩在我引導他拿毛筆時，就決定如何對待墨水與紙張接觸的心境，什麼都不在乎的情況寫出他要的「書法」。可是這回他和泥土的關係完全沒有建立起來，就開始「做工」了，以「做工」的心情在泥版上畫造型，

幾乎沒有發揮的餘地，該是沒人引導他如何形成泥土的手感，現在再去修正已經困難許多。哪一天我應該將侯錦郎於腦瘤開刀後在台北所作的泥塑給他看，或許有新的啟發也說不定。

初識東海岸美術界

從台中到台東，不管是南下到屏東然後繞過南邊山區或先北上從台北經宜蘭、花蓮南下台東，都是相當一段旅程，即使如此還是有很大吸引力想一去再去，對我而言，應該說是人與土地的緣份吧！

若是走台北、宜蘭而後南下，我會先在宜蘭停腳過一夜，拜訪吳忠雄，他是我大學畢業到礁溪當老師時認識的畫友，雖然出國之後沒有再聯絡，回來再找他，他依然沒有變，除了作畫還教兒童美術，已打下很好的經濟基礎，每次見面必由他帶路拜訪王攀元前輩。

過去我只見過王前輩三次面，一次在我剛到礁溪，帶學生到宜蘭參加漫畫比賽，在宜蘭光復國小大禮堂的比賽會場，短暫打過一次招呼。

第二次是我為了出國留學籌旅費在救國團開畫

2002年陪同當時任職文建會主委的陳郁秀到王攀元家為客為他祝壽，右起：陳碧真、陳郁秀、王攀元、劉如容、吳伊凡、王夫人，立右：吳忠雄、謝里法。

1963年出國前在宜蘭舉行畫展，時任教羅東中學的王攀元前來購買一件油畫，二十五年後回來拜訪他時，兩人與作品合照紀念。

展，他來訂購一幅畫時又再見面，第三次則是二十五年後從美國回台，在羅東一位寫書法的醫生家，我們才久別重逢，看到地方人士肯對這位老畫家如此敬重令我十分欣慰。當年挺著胸走路的他，此時已經是個駝背的肥胖老人，而且左邊耳朵已聾，談話時難以想像我說的話有幾成被聽進去了。而他的江蘇鄉音對我比美語南方的英語更難聽懂，他常笑著對人說：「我們雖然語言不通，也做了幾十年的朋友，真是怪事！」的確，宜蘭對我的吸引力除了礁溪溫泉，就是王攀元和吳忠雄這兩位老友。

從1988至1996年，我每隔一段時間會回臺灣一次，每次回來一定到宜蘭探望王攀元。後來回台定居，二十年裡不止二十次面對面聽他說話，隱約間聽出他有個心事想找個知音吐露，每回或多或少都會說出一些，慢慢地我私底下把他的故事做了組合，發現這裡頭有個相聚才兩個月卻相戀八十年的心上人，只能偶而僅一兩句說給我分享。這一生中他自以為從沒有忘記她，但在我聽來他已經忘得差不多，能說出來的必多是日後自己在心裡摸索找到的。我不敢問他：「是不是期待和她見面？」現在腦中的情人如當年年輕貌美，若真把她請來出現眼前是一位老祖母時，又如何去接受！故事就再也編不下去了。每次見到王攀元，他的模樣使我很不捨，認為這次可能是此生最後的會面，但下回再來宜蘭，他依然好端端地和我有說有笑，談笑中那情人依然不時會在言語中露臉，這使我反覺得他比上回更年輕些。

吳忠雄好幾回提醒我，何不把王攀元說的這些寫出來成一本傳記，但他每次說的是在古老記憶中摸索，每回不盡相同，我聽到的更是從他難辨的口音裡半猜得

來的，如果就這樣下筆，八成是我腦子裡創作的故事，而吳忠雄還是認定會比真實的故事更精彩動人，因為寫出來的一定是王攀元的想像力再加上我的，兩個藝術家創造出來的愛情故事，哪有不精彩的道理？經他這麼一說，每次來宜蘭的路上我就開始編故事，有趣的是這些年是我從壯年期要進入老年，再重新回味青春期的自我，將之寫到王攀元身上，人生不能再重來一次，只靠腦子去想像，想要多浪漫就有多浪漫。不知我一天將之寫成小說，讀的人會問到底是王攀元還是謝里法，亦可能想像過了頭結果兩人都不是，我倒寧願這樣，才真正叫做小說。

自從1988年有機會回台，我就開始在全島各地走透透，只有花蓮比較不常來，與那裡的文化中心也從未有過互動。自從這裡成立了幾家民間的大醫院，美國回來的醫界人士一個接一個受邀來此任職或任教，才算有了朋友在花蓮，因而間接認識到當地美術界，其中不乏在花蓮師院任教的老師和從事石雕的雕刻家，才發現花蓮並不偏僻，只是不同於台北、台中的畫家成天高喊著「現代」口號。

在紐約就有數十年交情的林衡哲，和我差不多時間回來臺灣，而他是受花蓮門諾醫院之聘擔任小兒科主任，其實他更大興趣在於出版臺灣文化相關的書籍，附帶也舉辦演講會和音樂會等活動，他的「望春風出版社」以一百部臺灣人傳記為目標，我的《臺灣出土人物誌》就是其中一本。為了推銷出版物，他一到花蓮就邀我去作一場演講，我也因此有機會再到花蓮，在他引介之下第一次與在地美術界會

2007年筆者與吳忠雄拜訪王攀元，此時他已九十五歲，仍然大筆揮毫，畫山水畫來送我。

面，認識了花師美術系的吳展進夫婦和潘小雪等教授，他們開發了一個年輕人創作的陣營，利用小山丘上過去曾經是日本神風特攻隊渡假的「松園」，讓新進藝術家來此自由創作，雖然都是些半生不熟的裝置藝術，其狂熱的創作力還是十分驚人。以後每次來花蓮，就由當地畫家開車上山到處探視一番，十幾年來很清楚看出這裡的改變，最明顯的是變得更有觀光價值，遊覽的青年男女絡繹不絕，也許這原因，

臺灣名雕刻家蒲添生之子蒲浩明為謝里法於七十五歲時塑造銅像

以後再來時潘小雪等便不再帶我前來「松園」。

很早就聽說花蓮出產的石材引來大量從事雕刻的藝術家，來此一看，文化中心外庭及港邊的道路都安置大型的石雕，這在其他地方是看不到的，可惜一時還見不到石雕的作者。由於石雕的製作方法和第一代受西方美術教育所從事的泥塑不同，陳夏雨、蒲添生的風格沒有造成影響，只有楊英風金屬焊造的抽象造型，才看出兩代的傳承。他們捉住石頭堅硬的特質，用雕刀將之轉化成看似柔軟的造型，本質認知和視覺感官的矛盾，是花蓮雕刻家從楊英風的造型結構再推前一步，製造視覺驚奇，注入更多感性成分，除了形像構成的裝飾性，又多了一點觸覺與視覺的衝突性，是我初到花蓮後對當地作品的一般評價。而最令人感動的是以後接連幾次走訪花蓮所看到的工作現場，雕刻家面對大件石材操作電鋸的場面，心裡著實十分震撼，這是我當年到巴黎時最嚮往的，如今看來這一輩子也無力達成，好羨慕這群晚輩，我得不到的，他們全都得到了。

有一年的花蓮石雕節，我正好路過，經潘小雪女士介紹認識了很多位雕刻家，又在一起用餐，雖然聊得十分愉快，由於記性不好，過後不久就把名字都忘了，只記得一位名叫柳順天，使人連想到「聽天由命」，所以聽過就永遠記住。潘小雪也因為與台北的攝影工作者潘小俠只差一個字，形象又極特別，都是屬於見過一面就忘不掉的。後來我為文建會編一套《臺灣美術地方發展史全集》，屬於花蓮地區的一本想找個專人來寫，第一個就想到潘小雪，撰寫的過程中，她每寫完一章就寄來給我，剛讀時覺得她感性文筆，把一個偏遠的畫壇形容得如此熱鬧，慢慢地終於發覺每個藝術家都被她寫出了特色，這些特色結合起來，產生火花也是必然的，加上她使用文字充滿想像力，花蓮的美術史雖然不算長，但卻精彩動人，甚至引起我想搬到那裡參與活動的念頭。

日久之後，我偶而會拿台東與花蓮比較，發覺民間自發性的美術活動花蓮更活躍而且多樣，台東多半集中在原住民的漂流木裝置藝術，多年來已經形式化。不過這當中還有個藝術家生活的問題，是當年楊英風在指導朱銘時最難溝通的課題，沒想到在原住民藝術家身上居然從來不存在過，他們的創作力自然存在生活中，這是最感人的地方，我終於明白要使一個匠人走進楊英風所說「天人合一」的藝術生活，是多麼難於跨越的門檻，以朱銘的才情努力了這麼多年才終於辦到。

若從文化中心的官方體制推動的藝術活動來看，花蓮就比台東弱了許多，這是有目共睹的。台東因林永發由台東師院的美術系主任借調為文化局長，他的理念有條件得以發揮，才看出推展的各項活動能跨越縣界，且不斷地向外延伸，思考面也因此多元化。也許短期間內看不出成效，在文化領域裡必須耐心等待，才得以看出疊積的能量產生作用，近鄰的花蓮文化機構始終感受不到台東的震撼力。

有一陣子傳說有人想推出潘小雪出任文化局長一職，我聽了當然高興，但以她多年來體制外的性格，突然間走進官方體制，是否能適應得來，是我最擔憂的地方，好在以後又沒有了下文，花蓮美術於是失去了一次大改變的機會。我又想到潘小雪在地方美術發展史上寫的文章，往往寫著寫著不知到哪裡

自己都收不回來，最後無法做結尾，這種藝術家的作風如果去掌管行政工作，對公對私恐怕都會有許多意外，反而那些不痛不癢的人，才有可能把公事辦得沒問題。

雖然台東向文建會要了補助，把舊火車站改裝成藝術村，但每次前往始終沒看到什麼如台中20號倉庫的場面，反而都蘭的糖場聚集許多流浪藝術家，利用拾來的漂流木從事創作，更能吸引愛好藝術的外來者，甚至常看到洋人與在地藝術家奏音樂一起唱歌，一到夜晚就熱鬧滾滾。若問政府對這地方給予多少資助，恐怕不及鐵道藝術村的十分之一，但藝術永遠在沒有政策性管理的情形下自然形成才更有生命力，每次在課堂上談藝術創作的問題，這是我最常舉用的例證。

同是位在東岸的宜蘭，每次前來就只探望王攀元和吳忠雄，竟把當地美術界眾多畫家都忘了，每回聽吳忠雄提到「蘭陽美術協會」，都好像在說古書上的舊事，那些人像是已經作古了，所以想都沒想到有一天會見到面。直到有一天我聽王攀元稱吳忠雄為吳會長，追問之下才知道他早年曾經當過幾任美術協會的會長，退下來之後就遠離了那圈子，不過嘴裡還唸著幾個名字，像楊英風、吳炫三、藍蔭鼎等，這幾個人在宜蘭出生，來不及長大就到台北去了，最後是在台北打出天下，因此在他看來有本事的人早已到外地發展，還留在宜蘭的只有他和王攀元，所以從來沒聽他提起誰。

其實在蘇澳有個叫黃玉成的油畫作品常出現於台北、台中的拍賣場，剛回臺灣時到處參觀畫展對他略有印象，某次由藍榮賢開車，林文強和楊乾鐘陪同到宜蘭，曾經拜訪過他，作品給我很深的印象，題材以海港的漁民生活為主，雖一直是鄉間的中學老師，作品表現的人道主義和地方性格很具震撼力，是我深感佩服的一位畫家。不知基於什麼理由，我把他和王守英、馮騰慶兩人放在一起，日後有機會多次交談，更覺在意識上亦十分接近。同樣情形，我亦把陳來興、邱亞才、鄭再東聯想在一起；把莊喆、彭萬墀、韓湘寧三人；把許自貴、李俊賢、王福東三人；把陳景容、王秀雄、蘇茂生三人；把黃步青、黃為政、盧天炎三人聯想在一起，他們之間有程度上的相似，而主要的還是我個人對他們的感覺，甚至在

轉型後的礦山九份

台北縣後來改制叫新北市，九份山城是個已經挖不到金子的礦山，在我剛回國時，聽說這裡聚集了許多台北的畫家，沒有金子之後的山城反而招來成群的藝術家，在此購屋當工作室和別墅，可惜來遲了，直到我開始認識些畫家朋友時，他們正準備要撤出，理由是空間小而且又潮濕，是最不適合當作畫室的條件。不知何故竟一窩蜂地跑來，等看清楚了又一起撤離，畫家走光了之後，遊客依然不停湧來，茶室、咖啡廳一家接一家地開，甚至學日本開起了民宿，從1990年開始九份以新的面貌成了台北人遊覽的勝地，如今我把九份當成台北人的後花園。

自從電影《悲情城市》以九份為背景獲得國際大賞在各地上映之後，山城的景象因遊客增多而成了熱鬧的商店街，1988年冬天王昶雄、鄭世璠兩位前輩開車陪我遊東北海岸，那時看到的九份已沒落到淒涼的程度，未料只一部電影而使它重生，以後陸續幾部電影在九份取景，幾乎每部都有鏡頭出現我的舊居，從公路旁的派出所沿著石階上來，過了「昇平座」戲院，再過一個小廣場由山下往上望去，看似三層樓房，是九份最搶鏡頭的一處景點。這裡在金礦興旺時開過酒家，也開過醫院，賺了大錢之後才轉往台北，直到金礦越挖越深，挖出來的已不夠成本，投資者才放棄他們的淘金夢，從此礦山就沒落了。

我出國之前已近八十歲，回來時果然在街上看不到幾個過路人，商店也多半關閉，我還能想起初中同學的父親叫柯宛然，問了幾位附近的人很快就找到他，那時大約已近八十歲，告訴他當年同學怎麼喊我，馬上就記起來，在旁照顧的一位女士似曾相識，若說是柯伯母又太年輕了些，說是他女兒又像太

老，直到告別時才聽他說了一句：「我會告訴柯滄明你來過！」她用日語說「柯滄明」，應該是柯老先生的女兒，中學時候他曾是漂亮又天真的女孩，轉眼間已是小老太婆了。

大學一年級的素描課有位旁聽生叫黃傑漢，年紀至少比我大十幾歲，沒想到幾十年後又能在九份見到他，那天吳掌從兄把我帶到他門口，大聲敲了好久的門，才見他從門縫裡探頭出來，我說出自己的名字，接連說了幾次，終於才想起來了，回頭進去加件衣服然後走出來。我記得他與李仲生學過畫，便以李老師當話題，沒想到他接下來竟講到黃榮燦，在報上以「黃鐵湖」寫的文章，原來作者就是他。

此時他將近八十，記憶並不很清楚，說話沒有頭緒，看得出心裡有很多話要對人說，說了很長幾段故事卻不知所云，最後才說他打死也不能說李仲生與黃榮燦有何牽連，當中不只是人命，也是臺灣美術的命脈。這些話我只能以猜的去了解。當年來台的外省畫家有他們自己的活動領域，偶而與台北的本地畫壇略有接觸，只因語言上的問題交往不深，李、黃等人的事情我沒有辦法從臺灣前輩畫家那裡聽到，反而到了美國遇見從中國來的那一代畫家，如黃永玉、麥非、朱鳴崗等，才知道戰後初期臺灣畫壇小角落裡還有那麼多的小紛爭。在那時代即使不小心說出來的一句話，也可能要出大問題，因此才有那麼多的話壓在黃傑漢心裡，像潰堤般崩瀉，什麼都想說卻什麼都說不清楚。

他講著講著突然說他肚子餓了，我也覺得有點餓，就想帶他去吃芋圓，可是住在九份的他居然不知芋圓為何物，搶著說九份水餃是全台最好吃的，這是近年才開發的九份小吃，可是住在九份的他居然不知芋圓為何物，搶著說九份水餃是全台最好吃的，便往一家陶藝館走進去。對主人說：「下十個水餃。」我只吃了兩個，其餘由他一口氣全吃完，然後問主人：「多少錢？」

女主人在裡面回答說：「不要錢，有空常來！」

出門之後，他嘴裡唸著：「很奇怪，今天怎麼不收錢！」我也奇怪，他所以在九份住下來，是否因為常有不要錢的飯才把他養活下來！

九份山城風景最早在臺灣美術中出現，是在 20 年代倪蔣懷的水彩畫裡，後來洪瑞麟和蔣瑞坑因工

作的關係也畫過九份，由於房子依山而建，遠看層層上疊頗有氣勢，其他地方不易取到這樣的景致。直到我大學時代台陽展中看到洪瑞麟的油畫，開始有人前往寫生，除了從山下往上看，還可往山下看到層層的海灣，外海有座小島，畫面一出現就知道所畫的肯定是九份風景，和淡水不同的地方在於這裡沒有洋式的建築，尤其是教堂，最特別的是刷上瀝青的黑色屋頂，和氣勢雄偉的岩壁。臺灣有農村、漁村，而這裡是絕無僅有的礦村，可惜前來畫畫的都是外地人，本地人忙於生活沒有閒情欣賞風景。卻有此傳說，在外的九份人有很多投入影劇工作，把他們聚在一起有足夠能力拍成一部電影，甚至組成電影公司。

從1940年代中期，被譽為礦工畫家的洪瑞麟就住在九份山下的內瑞芳，也就是從九份往後山走下來，到瑞芳鎮有一條基隆河，零零落落有幾簇人家，住的都是礦工，那時洪瑞麟因戰爭已去不成巴黎，就到倪蔣懷的礦場當職員，然後在此結婚生子，為了繼續當畫家，每天帶著簡單畫具走進坑裡與全身半裸的工人相處，見到好的構圖就畫進速寫簿裡，直到退休才回台北，此時正好畫廊興起，被請來開生平第一次個展，又因蔣介石的兒子蔣經國前往參觀而一舉成名。但很少人會當他是九份人，他的特色亦不是風景而是暗無天日的礦坑。80年代他移居美國，住在洛杉磯太平洋海岸，從公寓窗口看到太陽上升的景象，就捉住這最單純的景，僅海平線上冒出來的一輪太陽，好像在補償自己大半輩子不見天日的礦坑人生，不管他是不是九份畫家，每談起他，人們也一定聯想到九份。

二十幾歲就移居國外的我，過了半百才回國，對臺灣的知識多來自紙上閱讀或口頭傳述，多屬些故事性的歷史，對臺灣地理的認知相對有限，回想起來在外說自己是臺灣人實在感到慚愧，因此回來之後有機會就認真到處走走看看。我常這麼想，如果那年沒有決定回臺灣長住，自己又能知道多少臺灣，僅那麼一點點却足夠我日以繼夜長久牽念，不管認知的多或少，感情裡的故鄉幾乎占有一個人的全部回憶。

為大稻埕寫小說

任教於彰師大美術系時，就在林介山醫師的生日宴中認識一位畫家醫生趙宗冠，搬來台中之後為了替翁金珠競選募畫，又再度在他的診所見面。以後他主動介紹美術相關人士與我認識，這裡頭包括熱心想辦美術學校的許國峰；設有文教基金會的女畫家鄭順娘；參加過巴黎法國沙龍協會畫家，以及主持中部有名拍賣公司的霧峰林家後代林振廷、陳碧真夫婦，可以說是定居台中後結交的美術界朋友。

向來對這種大地主的後代常以「阿舍」稱之，如今時代已經變了，這字眼不再只是恭維，多少還有些調侃的意味，雖然沒有到《三國演義》中所謂「阿斗」的程度，至少暗示這一生只靠祖先餘蔭，且註定已無上進的空間。

霧峰林家在清代之前的豐功偉業，現在的人多半了解不多，知道的只有日據時代出錢出力領導抗日的林獻堂、林烈堂兄弟，林振廷後來的社會地位繼承此林獻堂兄弟的聲譽，以霧峰「景薰樓」之名作拍賣公司招牌是他聰明之處，多年來各地的藝術拍賣此起彼落並不順利，只有景薰樓能一帆風順，外人都稱讚陳碧真的好手腕，曾聽有人說，林家雖然一代不如一代，但討來的媳婦卻一個比一個強，這是林氏家族所以長久不衰的主要原因。

和景薰樓第一次合作是借用場地舉辦巴黎獎評審，同時把林氏夫婦拉進來當「巴黎文教基金會」股東，事先說好今年的藝術評論獎必須以霧峰林家為主軸寫論文，結果六名入選者當中由邱琳婷幸運獲獎，競爭者姚瑞中、潘瑤和吳思慧都有相當強的實力，大概評審員當中有人看出邱琳婷的研究方向較適合於林獻堂家族的論述，才給了她較高的分數。另外創作獎方面，由周沛榕獲得，成績公布時不但我大

為驚奇，連他自己也嚇一跳，事後分析競爭者當中僅周一人提出平面繪畫作品，而評審員黃海雲、倪朝龍都是油畫家，或許兩位給了較高分數才拉高了周氏的成績。

這樣的結果我當然對沒有得獎的其他人感到歉意，但也已經無可挽回，後來我和陳錦芳、廖修平一起在巴黎的文化中心舉辦「三劍客」聯展，開幕當天見到周沛榕，同時遇見競爭者潘安安等幾位也前來會場，有心來巴黎的不管有無得獎總還是來了，我心裡這才寬慰許多。

景薰樓義務提供會場，並沒有要求報酬，過不久，我的新書《我所看到的上一代》由林衡哲的《望春風》出版社出版，也借用場地舉辦發表會，那天林文欽的《前衛》出版社把五年前出的《臺灣出土人物誌》帶來，成為兩個出版社的聯合發表會，因書上寫的都是畫界老前輩，所以前來的多半是美術界人士，民進黨員當中對文化藝術關心者，來了好幾位立委和議員，雖還沒有讀過這兩本書，上台說話亦能講得很得體，一點也聽不出是外行，其中王世勛和李明憲、黃國書等，後來不再參與政治，就從事文學或美術的創作。

我編的《台中地區美術發展史》也在這一年由文化中心出版，新書發表會在該中心的大廳舉行，由於寫的是台中美術的歷史，出席會場的畫家多半是六十歲以上的前輩，看到自己有資格被寫進歷史都高興起來各個臉上展露笑容，尤其編在後頁的年表十分詳細，互相取笑說：「哇，把你幾時娶細姨也都記下來了！」那時林天從、賴高山、陳石連、張耀熙、

1994年謝里法著《我所看到的上一代》在台北舉行新書發表會中，與獨派大老彭明敏教授合影。每次見面，他都用「真久沒有見面」來打招呼。

《我所看到的上一代》由望春風出版社在台北舉行新書發表會，前輩畫家多人前來祝賀，前排左起：張萬傳、陳慧坤、鄭世璠、陳慧坤夫人；後排左起：林文欽、王紹慶、廖述文、廖德政、陳重光、林衡哲，右後方：施並錫、陳秀惠。

陳其茂、謝峰生等還在世，不出幾年這些前輩都相繼逝世，真正成了美術史上的人物。

計畫中整理美術史的第二階段，是請在大學任教的謝東山博士重新寫過，使台中美術發展史更具學術性，新書發表會的場地又選在景薰樓舉行。台中市長已經是胡志強先生，收到請帖他就來了，上台後談笑風生一點也不像過去所常見的行政長官，從他順口成章可以看出如果有一天提筆寫作也一定是個文學家。他留在會場與眾人嬉鬧成一團，司機從外頭進來催促了好幾回，才見他站起依依不捨告別離去，顯然在這樣的場合對他才是最自在的。

由於教書的關係，每想到什麼就隨手做筆記，日後再拿出來看幾眼若覺得不錯，就心動想寫成文章，若故事性強能夠發揮的就寫成小說，因此陸續出現了幾篇中篇小說，後來野心更大，決意把《日據時代臺灣美術運動史》寫成故事，也就是所謂的歷史小說或稱為美術史演義，竟然寫得如此順暢令我十分意外。書中角色對我已經是那麼熟悉，有些是我相交多年的老前輩，只要將他們請上舞台，自然就在我面前演起戲來，我身為作者就如同台下的

場記，手上一支筆迅速記錄紙上就是小說了。

想不到我的第一部長篇小說能寫得如此輕鬆，事實上故事並不完全出自想像，多少有歷史依據，來自過去多年收集的史料，那時雖非為了寫小說才找資料，却冥冥中知道有一天會發揮到舞台上，出現時比正史的人物更加精彩。

開始思考出版該用的書名時認為，這本書一定要有個顏色，最後用了「紫色」，那些政治上搶先使用過的顏色，我不想讓它與我的故事混雜一起，紫色的出現畢竟是屬於感情的色彩。因而有人來問我何以不寫畫家的戀愛，甚至寫些情慾的描寫。我一度試過，但是叫誰來演這場戲呢？廖繼春、顏水龍、李石樵、李梅樹或林玉山，還沒有寫，自己就先在肚子裡笑起來了，他們的兒女也不希望自己的父親出現在讀者掌聲中脫得光光地，雖然我不過是名場記，拿筆的人終究是我，指責的聲音當然是指向我，縱然真有其事，後代也不願意被人寫出來，更何況是擬造的情節。

此生第一個文學獎

未完成之前我分段在《文學臺灣》季刊上發表，其中一段大概是第九章，我以「大將軍的七幅畫像」作標題刊出之後，有一天吳濁流基金會的一位女士來電，告訴我鄭清文先生想提名該文為本年度文學獎候選人，問我願不願提供私人的文件資料，這是好事我的回答當然願意。又過了一陣子，大約半年後，洪銘水教授來電，用暗示的方式讓我知道吳濁流獎有二十萬元，而我正準備去日本渡假，他就說些：「你可放心好好玩一陣子，把這邊的閒事拋到一邊，⋯」之類的話，我大概猜到他的意思，一輩子不稀罕美術方面給我什麼獎，但文學上一個小小的獎對我則是莫大的鼓勵，我已成了文學上最老的新人！

《藝術家》出版社出版的〈紫色大稻埕〉書封

慢慢地發覺我的缺點是喜歡陶醉在修改自己的文章，經常一改再改，如果不急於寄出去，還要繼續改下去，何況改了之後不見得比未改之前好，這應該說是我寫文章最大的毛病。不過，這篇小說卻只改過三次就送去出版社，以後想改也已經不可能。

到底這樣的小說由誰來出版才最適合，我一年來邊寫邊想，整本書打完字之後，有一天我打電話給《藝術家》出版社的何政廣，問他《聯合報》當過記者的陳長華地址，也許透過她可望在聯經體系的出版社交涉出版之事。

沒想到何先生竟說：「你的小說我們也可以出版。」本以為這種書應該歸於文學類，而《藝術家》出的向來是美術方面的，所以從一開始就沒有去考慮，他既然這麼說，我們又有三十年以上合作的經驗，就這樣決定由《藝術家》來出我這本書。

過去出過那麼多本書，我從未親自參與過編輯工作，這回不然，也不知什麼原因從一開始就與編輯部的人忙在一起，他們建議提供圖片，本以為只是小說，根本不需要有圖片配合，經對方一說我就翻箱倒櫃，在我收藏的圖書裡有豐富的美術史料，平時不去翻閱，如今隨便一翻什麼史料都被挖了出來。

尤其與山水亭相關的人物，經明台商工學校鄭老師的介紹，與王井泉的兩位養女見面，送給我珍藏多年的老照片，這些尚不曾曝光過，用在小說的前頁為這本書增加不少光彩，藉以告訴讀者有照片為證，真真假假更加難分。尤其與兩位女士交談之後，對王井泉的性格為人了解得更準確，出現在小說的舞台上，我更放膽讓角色自由發揮。

王庭玫小姐是《藝術家》出版社的主持人，處理事情果決，頗有男子氣慨，訂合約時我提出的幾點要求她答應得很乾脆，令人不好再討價還價，雖然最後首版版稅只得到十萬元，我

2008年國立臺灣美術館舉辦謝里法七十回顧展，命名為「紫色大稻埕」以文獻展型式展出。

亦無話可說。六十萬言的大作花了三年時間，若花錢請人打字也差不多這些錢，何況親自校對三次，提供五十張圖片，不過我心裡依然認為若將之拿到雄獅出版所得稿費肯定又更少。

何先生與我商談舉辦新書發表會時，並沒多少把握，所以他說：「其實新書發表會有無也都一樣。」因而只借了出版社樓下的會議室舉行，擺了幾張桌椅，認為有二十位來賓，四、五位記者前來應該要偷笑了，目標只希望在三大報上登一小塊藝文消息，可見藝術家對行銷向來是不貪心的。

我聽他這麼說，反而決心要好好地辦一次，便花了兩天時間打電話，邀請友人出席，本來已

準備好出國或約好朋友打高爾夫球，或到東海岸旅遊，起先在口頭上只說盡量趕到，最後都意外出現在會場，給予我很大鼓舞。他們是被我為畫家寫小說的決心所感動，美術史寫成了小說之後，是否還可能拍成電影，更加引發各界的期待。

到此為止我寫了不只十本書，從來沒有像這回認真做推銷，也許新書發表會的成功給了我信心，再接再厲於出版之後半年內應邀到各電台受訪，到各地演講，參加美術館志工的讀書會，也將小說帶到研究所的課堂，要學生寫讀書報告，討論小說內容，因而兩千本很快就賣完了。當我告知何政廣書已經沒有了，他毫不考慮只回答說：「不可能。」我寫的書除了《日據時代臺灣美術運動史》和《在信中與

阿笠談美術》有再版的記錄，其他銷路平平，因此他認為這本書應該也一樣。

後來在廖繼春油畫獎評審會上再遇到他時，應已知道第一版銷路情形，却還是不露半點喜色，只說可以再版，但作者要買下兩百本才行，這是生意算盤亦無可厚非，我只好答應。

過去我的書都是送人的，也許很多人受到我的贈送，這回就以購買的方式回饋，像彰化的醫生朋友，本來只希望他買十本書，沒想到一個月內一而再來電話，二十本、三十本地訂購，除非很努力在推銷，是不可能有這樣的成績。台中地區的畫家袁國浩、趙宗冠、林文海等，他們都有畫會，又在畫室教學生，每次的聚會場所都拿出我的書來大力推薦，有了熱心友人的幫忙，第一版兩千本能夠一銷而光並不覺得意外。

撰述期間這本書一直沒有命名，設計封面時，有位前輩伸手翻閱一下書的目錄，順口告訴我：

「郭雪湖、陳清汾、雪溪仙⋯這些全是迪化街上長大的孩子。」聽他這麼一說我腦裡馬上浮現「大稻埕」三個字來，在設計稿上寫下了「紫色大稻埕」，書名出現得順手又順口。

這時我正準備在國美館舉辦七十回顧展，為了有個小標題於是借用了「紫色大稻埕」，一方面表明我是大稻埕出生長大的「大稻埕之子」，另方面「大稻埕」與我留法期間經常路過却不得其門而入的大茅屋（Grande Chaumière）有些近似，「大茅屋」是間私人經營的美術工作室，世紀初許多大師剛到巴黎期間都在這裡畫過模特兒素描，近世法國美術家的傳記中常提及這地方，不經意就將之借用到我的回顧展裡來，自己也覺得蠻適合，寫成「Grande Chaumière Violete」。

紫色的回顧展

說到我的回顧展，本來十年前倪再沁當國美館的館長時，就一再勸說要我舉辦七十歲時的「謝里

「法研究學術研討會」，可是直到他館長不做時我年齡也還不到七十，接下來李戊昆、林正儀上任又下任，到了薛保瑕館長，我才剛好七十歲。他又前來建議，一說就答應了。本來以為只單純辦一個研討會，薛館長認為這樣太單調，不如把作品也拿來掛一掛，我也覺得找個小房間掛畫亦無不可，就開始由展覽組兩位組員陳彩雲和施淑萍著手研究。幾次到我工作室來看資料，才發現作品如此豐富。

她們從整理好的紙本檔案一步步找過來，才逐漸安排出展場順序，資料帶回去給薛館長看過，也覺得可發揮成大型展覽，所以再來時就將她們的計畫給我看，比我想像的還壯觀得多，並且還編了一本專輯，包括研討會的所有論文，負責設計的陳彩雲思路靈活，很容易就掌握到我的理念，朝文獻史料的方向在畫冊中呈現出來，看來過去從沒有人這樣設計過。

回顧展從一面大型年表開始，走進第一間展覽室就看到我在巴黎當學生時代的油畫，題材從巴黎街頭所見人物，以誇張手法表現巴黎人的特質。然後是「玻璃箱與嬰兒」為題的系列，以無機物體和有機的生命體呈現東方物質在西方物質社會中生存的衝突與矛盾。嬰兒的身體在冰冷的透明玻璃箱內爬行，看的人在心裡會產生「永無止境爬行將往何處去」的問號，不僅是針對美術議題，也不妨放在現世所面對的政治問題上來看，有很大思考領域足夠長時間去探討，所以幾乎留法的後半段，我都是以「玻璃箱與嬰兒」為題從事創作，直到移居紐約。

接下來是60、70年代的版畫，也就是巴黎到紐約的十年所完成的作品，這當中包括膠版、鋅版和絹版，從〈玻璃箱與嬰兒〉到紐約街頭的照相製版技法所做的現實主義作品，這些版畫多數在各大國際版畫雙年展中參展過，因此這期間國內畫壇皆視我為一名版畫家。

這裡頭只展出一幅我大學時代的木刻寫實版畫習作，當年不知何故會帶著它到巴黎，再到紐約，雖然才剛拿雕刀刻木板，竟有這程度，仍然覺得十分滿意，是所以將之展出的原因，代表藝術生涯中剛然後回來臺灣，却始終沒有機會展出過，是大二時上版畫課所刻的作業，以一名抽烟斗的老人為對象，

起步的作品，學生時代留下的畫作，除了這幅版畫，還有就是近年才由修復專家郭江宋修過的留校作品水彩、水墨和油畫各一件。

初到紐約有幾幅嘗試使用壓克力材料畫在畫布上的作品，由於風格較不穩定，路向走得很凌亂，考慮之後沒有陳列出來，因而從80年代的〈山上一棵樹〉開始，代表紐約時期的油畫創作，針對這系列我做了很詳細的文字說明，告訴觀眾在不變的題材和構圖框架內，還能做什麼樣的發揮，每當開始拿筆要作畫時，最先想到的是怎麼畫的問題而不是畫什麼，這樣做對一般的創作慣性具有顛覆的意義，對自己也是一項考驗。

這做法到一定程度，又想到請朋友前來協助，每個人為我畫一幅〈山上一棵樹〉，把自己當一名作曲家，寫一首歌要大家一起合唱或製作一件制服讓大家穿在身上，排排站著剩下只有每個人的頭還有些不同，這是一個理念，即所謂「所有的作品都是別人的，合起來就成為我自己的」，成為我藝術創作的一大特色。

接下來是「卵生文明」，畫面的基本造型從一顆蛋開始系列的創作，蛋裡面可以容納所有的元素，在這之前，有過「向聖者的獻禮」系列，借用文藝復興期間的名家作品融入現代人的觀點，結果畫出一個蛋來，或可歸納到超現實主義的領域裡。這次展出的原來準備當草圖用的剪貼作品，把牆面以不規則的排列掛得滿滿地，暗示還只是一個原始理念，是創作過程的一個初步階段。

有一件作品是展覽史上從沒有人以這方法展出過的，就是把自己的收藏品全數搬出來，圍在半圓型的欄杆裡，觀眾可以從欄杆外觀賞，較小的作品則利用放置在周圍的望遠鏡輔助，目的指的仍然是「所有的作品是他人的，合起來便成為我自己的」，也就是「收藏也是一種創作，收藏家就是創作者」的理念。

九二一大地震過後，我從災區搬來一堆在倒塌的建築物撿到的鋼筋，在地魔的威力下已經扭曲變

形散落滿地，我想到的是如何使它們再度有尊嚴地站立起來，作品就是這樣產生的，總共做了二十一件，先後在台北「日昇月鴻」畫廊，「基隆文化中心」和「台中縣立港區藝術中心」展過，有一部分於展過之後捐獻出去，剩下的就在這次回顧展中以一間專室展示出來，這些鐵條就像紀念碑一般矗立在會場，每一根都經歷過激烈的搏鬥，才留存到今天，鋼筋的造型任何人看到了都會由衷讚賞，是藝術家的手無法辦到如此強勁有力的美。

另一件作品是921之後在拆除中的一棟倒塌大樓所拍的照片，將之與過去多年在歐洲旅行所拍的數百年廢墟的殘柱作對照，看出一邊是在幾分鐘瞬間造成的，而另一邊是歷經幾百年歲月的摧殘，可見這次的地震威力有多大，兩類照片在牆壁上相間排開，雖沒有文字說明，亦不難從看圖識字了解作品的含意。

剛回臺灣不久我在國美館有個「垃圾美學」裝置展，其中兩件作品又在這次拿出來展出，其一是〈垃圾的聖堂〉，用木、石、銅、鐵、銀五種材質塑造成五個垃圾袋，供奉在聖堂上，讓平常人眼中向來最卑微的，頓時提升到「神」的位階，身處其間人人都想膜拜；另一件是以垃圾為頭條新聞所編的一日報紙，過去看到的所謂新聞不外是大官的行蹤和國際間的大事，如今把地位作一次顛覆，垃圾的問題才是最重要的問題，但也在這世界上只出現一天而已。

台中文化中心於921大地震後舉辦謝里法等藝術家以廢墟鐵根作成之作品展

還有兩件作品是我定居台中之後在眾友人協助下完成的，這類的作品本來很難再度重現，尤其在美術館裡。可是當看到展覽組兩位小姐做得如此用心，令我信心大增，終於決定將之布置起來：第一件是在鹿港端岸邊所造的〈漂流光座標〉，當年是利用岸上三百多根漂流木排列成等邊三角型的公共藝術，木頭頂端鋸成斜面，鑲上一面鏡片，照在日光下造成的反射，因時辰不同有各種不同光影變化。據說上空正好是客運飛機之航道，機上旅客從窗口往下望，便可看見這件作品，那麼這就是全臺灣唯一從飛機上可以欣賞的藝術品，在美術館裡只好取其部分在外廳的長廊上呈現，除了作品較小，連海灘上的砂石和蠔殼也都搬過來，與現場幾無兩樣。

另一件是〈借力空間〉，初次發表是在台中市文化中心的小空間，本來主持人黃朝湖稱之為「動力空間」，我就順著他的說法把自己的作品命名〈借力空間〉，即所謂所有作品都是借來的，向台中的雕塑家借出他們的人體泥塑，進入會場之後在開幕當天由觀眾自動上來將泥漿塗在「裸女」身上，等閉幕典禮再請有意願的觀眾穿上工作服，提著一桶桶的水把雕塑身上的泥漿洗淨，還原到本來面目。此時上場清洗的人身上都沾滿泥漿，反而在他們之間分辨不清誰是誰，這件作品是裝置藝術，同時更是行動藝術。我只取其中三分之一再度在回顧展中呈現，觀眾看到的是「行動」結果，而看不到過程。

在〈借力空間〉的另一頭，是幾個弧型的白色牆，我把在紐約為六位香港藝術家寫評論時所用的照片放大幾十倍貼在牆上，原作是他們在一家畫廊的牆壁所畫的黑白壁畫，我以評論者站在每一幅畫前面做一個動作，以示我與畫中景物的互動，然後每位畫家在各自的畫前也做出動作自我詮釋，借此作為我的評論，相信在過去沒有人以這方法寫過評論，我一直十分滿意，所以無論如何也要將之展示於會場，雖然當初只是評論，如今則成了作品。

此外尚有三間小暗房：一間是放映攝影家曾敏雄特地為我作的〈謝里法的一天〉黑白照片；第二間是由1970年代以來電視台為我拍的錄影，重新剪接組合，等於是生平簡介的動畫；第三間是作品的部

分，將未能展示出來的作品圖片逐一放映在布幕上。

參觀者順著安排好的動線看過來，正好把謝里法這一生有過什麼重要作品瀏覽無遺，回顧展對我到底有何意義，是借此以博取外界的認定，還是把作品擺開來回顧一下自己，作為藝術工作者的我以這方式蓋棺論定，最後看到的往往是在對自己說：「幾十年的藝術生涯，所作不過如此，人的一生畢竟太渺小，太不足道！」

■ 換得一條市長的紫色領帶 ■

回顧展開幕那天場面的確熱鬧，最高興的是胡志強市長前來，說話為場面帶來一陣陣笑聲，我期待的就是會場有更多笑聲，他一開口就說我七十歲是「誇大其詞」，其實我辦七十回顧展已經晚了一年，他的話不論誰聽來心裡都是高興的，他說出門之前翻箱倒櫃找出一條紫色領帶，看情形好像有意要解下來，我趕緊上前先把自己的領帶取下，於是他也取下來與我交換，這舉動為開幕禮帶起一陣高潮，胡市長向來是製造氣氛的原創者，但也要有人懂得及時配合，聽到掌聲響起時我知道自己做到了。

台北下來的貴賓當中，洪慶峰是文建會的副主委，在許多開幕的場合中我們都曾碰在一起，我很佩服他隨時上台都能講出一段得體的話，這就是作官的本事，不像我每次被要求說話，心就先跳著在等，期待在講話當中帶出笑聲，講完了有人前來握手說句「你講得真好！」更大企圖是每一次講話都想讓聽眾印象深刻，再見面時會主動把某一句講過的話又再向我提起，對我是莫大成就感。我之所以對講話會緊張，就是希望製造一次比一次更精彩的講詞，也因此在任何人的開幕禮只要我在就有人要求上台講話。

在我的資料檔案裡及今已累積了好幾本講話大綱，多半是上台講話之前寫在紙上的大要，還有是

講過之後覺得不錯就順手記下的，內容較長的則是寫好之後認為有一天可用來寫成文章，所以都還保留著。

也不知是不是好習慣，只要上台講話，準備好的大綱等上台後信口開河講的又是另一套，要講的全拋在一邊去了。甚至學術性的論文寫好了繳出去，而且印出來，前一天忽然有別的想法，又重新寫出一篇，上台講的是後來寫的。主持人會開玩笑說我是「買一送一」，其實在他心裡一定罵我「這傢伙又在搞鬼！」

記得第一次在公共場合講話是紐約的臺灣同鄉會中，會長林俊提要我講臺灣鄉土文學，時間約在1975年5月，為此我準備了好久，結果講不到二十分鐘就全講光了。我從臺灣帶來兩本《台北文物》季刊，正好是臺灣新文學運動和新美術運動專輯，裡頭提到：「石川欽一郎被台北師範校長聘來臺灣，要他帶動學生於課外時間出去寫生，因為忙於畫畫使學生不會再去管政治的事，從此北師不再鬧學潮了。」這話意外對海外同鄉的啟示很大，以後常有人在公開或私下講話中拿來引用。

從那以後，在海外這許多年經常被邀請作演講，又因為我寫了一本臺灣美術史，是學理工的留學生所最欠缺的知識，我也覺得有必要把臺灣史從美術的領域傳播到海外，讓過去一直對自己故鄉忽略了的鄉親能獲得最起碼的歷史常識，為此我個人也更加努力去學習。

這一來我開始有了名氣，然而名氣全來自專業上的成就，所以每當有人初見面與我握手說「久仰大名」，我多少會心虛，一個人沒有與名氣相等的名氣，受到恭維反而感到是挖苦。

有時候我會懷疑到底我的是屬於哪一類的名氣，當中有幾分政治意味，而我們的年代最怕的是「政治」兩個字，家人鼓勵子弟去學畫莫非是希望這一生可不必與政治沾上邊，而我繞了一圈還是聞到了政治味。

剛回臺灣時，一位礁溪中學教過的學生叫藍榮賢，在臺灣電視台當美術設計組主任，問我回臺灣

來什麼地方最想去，我不假思考就回答：「最想到酒家去看看」，他說今晚就可以去，他的話把我嚇一跳，但機會難得就跟著去赴宴，臺灣社會有所謂「吃會」，幾個人輪流作東，一起上酒家吃喝。那天遇到的都是些商人，介紹時並沒有人知道我是誰，後來有個瘦長身材面目清秀的外省人進來，一聽到「謝里法」三個字竟然站起來向我敬酒，說了一句「如雷灌耳」，回家路上藍榮賢告訴我，這位仁兄是調查局的人，為了辦事方便總得結交個把這類的朋友，而偏偏我的名字對他能夠「如雷灌耳」，該不會僅止於藝術上的名氣，卻不知在調查局檔案裡我以什麼身分留下多少記錄！達到這分量不知要累積多少份報告，而我為臺灣做了多少政府不喜歡的事才有這許多報告。憑良心說，我為臺灣的確不曾做過什麼值得他們為之記下一筆的，居然在調查局聽來「如雷灌耳」，什麼雷打響了我的名氣，有一天或許會有答案的。

1988年回臺灣時，報上刊了幾個海外黑名單，有陳唐山、林孝信、謝聰敏等，我也被提到，謝家的大姐一見面就把我拉到一旁小聲告訴我：「有人打了對你不利的報告，這幾天要小心，不該見的人就不去見他⋯」她嫁給民眾服務處工作的福建人，他的管道多少能打聽到我的「資料」，幾天後我和吳炫三、陳輝東開車南下，經過高雄時順路去拜訪呂家的大妹，妹夫是高雄市警察局局長，身分不算低，他把我叫到廚房小聲告訴我：「阿昆說李登輝剛就任，還有很多變數，行程走完了趕緊回美國去，這不是開玩笑的。」阿昆就是姚高橋，我來之前在紐約的臺灣辦事處已聽警官學校陳祕書提到他，他的話有一定的可靠性。雖然這麼說，當我看到台北街頭自由自在走動的人群，絲毫察覺不出社會中的緊張氣氛。一回紐約見到教兒童畫的林千鈴，他就提醒我有人到處宣稱我被國民黨收買了，這個人是她表弟吉米，他和父親一起偷渡逃出臺灣，是反國民黨勢力中的激進分子，這麼說我反而成了美國的臺灣人團體裡的黑名單，想到此才知道我所以會有名氣，是各方面的報告造就出來的。

七十歲之後，我開始對老同學招集的同學會熱心起來，六十幾年未曾參加過的台北市太平國小同

學會，見到的都是當了祖父的老頭子，和畢業當年十二、三歲的孩童模樣怎麼也牽不上關係，見面後好不容易認出來，互報姓名，報的都是日本話唸的，若是換成中文或台語幾乎聽不懂說的是誰。等喝了些酒聊起來，越聊越熟就把話題轉到過去，又再談到政治時，聽起來好像每個人或多或少都遭到迫害，好像受害越大的就越有成就，若把與專制政府對立的程度來評價一個人的人格，我不在臺灣的這段時間裡能平安活過來的人著實不容易。

當我看到全班二十幾個人圍坐在一張大餐桌，每人桌前一副餐具，心想學生時代不管誰的功課如何，現在健康坐在這裡已和功課沒有關係。每一個人自己的人生以不同方式過來，功課好壞不是人生的優劣而是方式不同而已。今天面對面看到七十歲時的每個人，舉杯對飲，談笑風生，如從前以日語喊著對方姓名，當年老師打給我們的成績單已沒有人在乎它，眼前每人一樣多食物放在桌上享受，能夠吃得下就是最大福氣。

太平國民學校位在台北市的延平北路，學生來自延平和大同兩區，從我懂事開始這裡就是與統治者抗爭最劇烈、居民的本土性格較強的地方，蔣渭水的大安醫院及文化書局，新文學、美術運動的據點「山水亭」和「波麗路」等的影響力功不可沒。日據時代以來任何外來政權，這裡永遠是捍衛民主的城堡，太平國校的學生繼承這傳統，不管什麼場合立場都是一致的，沒有所謂藍綠之爭，同學會才得以長久保持愉快氣氛。

相較之下大學同學會就有很大不同，儘管是師大藝術系，同學會之前還是有人提出警告說開會時什麼都可以講就是政治不能講，因為一講就破壞同樂的氣氛。雖然我回國後多次參加同學會，從沒遇到爭論的事，但緊張氣氛依然存在，這是每個人都感覺得到的。

什麼都不是，就是我的地位

致於基隆中學的同學會，又有不同，同班的外省人多半大專畢業就出國去了，留在國內還保持聯繫的是一直住在北部的，當中對政治有特別了解的，或參與政治較深的，或是政治領域的教授，經常以他為中心聆聽權威者的發言，在這場合裡我永遠只是聽眾。

有一次為了古根漢是否在台中設館，在台北舉辦一個座談會，主持人是陳水扁時代當過行政院副院長的吳承義先生，受邀者每個人桌上都放有一塊名牌寫有職稱，一眼望過去不是學院的院長就是美術館的館長，只我一個是某某先生。起先我多少有些自卑，接著又想，這些人如果不是院長或館長就不會受邀請，而我什麼都沒有，單憑個人的專業而受邀前來，是靠實力出席的。等發言時更加肯定這些是御用文人，當局要他們來反對古根漢的設置，不希望在胡志強執政下的台中有一個世界一流的美術館，只有我一人為了古根漢，而與支持胡志強無關，只希望台中有一流的現代美術館建築，帶動台中地區的都市繁榮。否則到今天台中最值得讚賞的建築還只是日據時代留下的市政廳、武德殿、公園涼亭、火車站和都市資料館，臺灣人長達六十年還沒有一棟代表自己時代的美術館建築，這個小小的願望最後還是被政治力所摧毀，對此我體會到知識人良知的無力感。

於是我開始期待有個機會見到阿扁向他說明，果然有一天終得以走進總統官邸，那是在文化總會林曼麗執行長安排下宴請臺灣前輩畫家時邀我作陪，當我私下提到古根漢時，總統的反應很明顯不能認同，把古根漢當作是胡志強近未來的政績，我帶著玩笑口氣說：「**古根漢蓋成之後，主持開幕典禮的市長早已不是胡志強，應該把美術文化放在政黨之上作考量。**」他聽了只點點頭，但也不見得完全贊同，那一陣子接連在官邸見阿扁兩次，人多的關係，兩人之間對話有限，在他身邊對美術有認知的人，即使是院長、館長，由於黨派對古根漢也不認同，本以為只單純是政黨對立的結果，後來才知道連國民黨把持

受林曼麗館長之邀到台北總統官邸參加陳水扁總統宴請前輩畫家之晚宴

的議會也不支持，顯然和土地開發的利益又牽上了關係。有人嘲笑說：「台中的美術館都是台北人前來當觀眾。」這話有幾分是真，每有大型的展覽都須要以遊覽車接送台北人來參觀，這才熱鬧得起來。

又一次見到陳總統來了，總統是國際藝評人協會在台北縣板橋市舉辦年會，開幕當天我被安排坐在第二排正中央，不久聽說總統來了，坐在我前面的大官拔腳就衝出去，趕到門前排成一行恭迎總統入場，我當然不習慣也不想跟上去，總統一進來看到我，因這時前排座位上只剩我一人，而且所有人都穿西裝，只有我穿夾克，目標最顯眼，便朝我走來伸手與我相握，小聲說：「多謝，多謝！」我不知如何回答，也跟著說：「多謝！」是多謝他肯抽空前來參加，而他一定以為這個盛會是我主持的。其實我只是其中一名

理事，從頭到尾什麼事也沒做，他的一聲多謝我聽了反而心虛。總統只簡短幾分鐘致詞，說完要離去時又走到我身前來握手，再度說兩聲多謝，才轉身走出大廳。大官們於是緊跟著走出去，前面兩排座位最後只剩我一個人，回頭看一眼背後，此時會場上許多眼睛正對著我看。

這之前有一本八卦刊物登了一篇邱彰的訪問，邱彰回台之後經常上電視，當過民進黨立委，已是個名女人，訪問中寫到副總統呂秀蓮過去交往過的男友，我的名字也出現其中，由於只有我與邱彰較熟，且又不是政治人物，所以關於我的部分說得最多，因此特別引人關心，好事的人都會來問，問多了令人心煩，電話中就故意說成是三角戀愛，我們

兩人同時愛上了「臺灣」，不信可以把兩人寫的信公開，看我們是多麼關心「臺灣」。以後在各種場合都有人拿紙來就要我簽名，一看就知道此人與美術沒有關係，是看過八卦刊物才對我產生好奇。後來連演講中亦有人提問，要我說明到底是怎麼回事，還好在同學會裡沒有人問我這些，畢竟他們對政治是當正經事來談，更沒有人說我這藝術家像個政治家來為難我，看來政治離我這麼近，認真一看卻又那麼遙遠。

有一次台中的美術教育協會邀我演講，前半場休息時間，主持人跑來告訴我：「有聽眾在問你和呂秀蓮的關係，是否可以為他們解疑。」我坦然回答說好。

一開始我就說了許多呂秀蓮的好處，譬如她臺灣話說得好到一百分；她的三民主義也考到一百分；她在海外做菜請客無人不稱讚；她在坐牢時打毛線衣贈送牢外友人，競選時友人又將之拿來義賣；她與男性友人交往，絕不讓對方為她花錢，保持雙方面公平往來：諸如此類，在他們聽來也許無關緊要，最後我才說這樣好的女孩，她與我祖父同輩，照輩分我應該叫她姑婆，所以從認識那天就很尊敬她。

接著又有人問：「關於《新新聞》說呂秀蓮打電話告訴楊照總統府有緋聞，此事是否可能？」我回答當然有可能，記得美麗島事件那天晚上，據雜誌記者寫的現場報導，呂秀蓮在宣傳車上用麥克風對大街兩旁躲在屋裡不肯參加遊行的民眾大聲呼：「在房子裡談情說愛的男男女女，你們趕快打開門走出街頭，一起參與我們的抗爭。」以她的思考領域，在屋裡的男男女女都在談戀愛，這是呂秀蓮的想像模式，以此推想在總統府內有那麼多小房間，裡頭有男也有女，不用看就是在談戀愛了，只是談戀愛被說成緋聞就不那麼好聽，臺灣的八卦雜誌最常用的手法，不外就是將房間裡的男女關係形容成緋聞。呂秀蓮不管有沒有說，被寫出來不相信的永遠不相信，但相信的還是占多數，這官司不論誰打贏，呂秀蓮已經輸了。

大家既然那麼愛聽八卦，那天我乾脆就多爆些料，讓眾人為之一笑來結束這場演講，所以我說：「其實，呂秀蓮與我之間是一種三角戀愛，我們同時愛上了臺灣…」說到此全場的笑聲把我接下去說的話都蓋過，儘管再說什麼也已沒人聽見，我也在這時候走出會場。

日後我才逐漸釐清，一個人對故土的關懷不等於是在參與政治，此時此地參與政治也不必然非支持民進黨不可，支持任何黨都是自己的選擇，必須受到尊重，而且對政黨的支持也不是一生一世，藝術家除了忠於藝術，視藝術為永恆，別的什麼在他的生命中都只是暫時的。

政治人物對藝術家的尊重與否，不論什麼黨派其實沒有差別，但是表現出來之後，就看出兩大黨之間的不同，所以人們才說民進黨不懂得尊重藝術家。過去民進黨一直以黨外在抗爭中走過來，藝術家支持的是抗爭的這股力量，却被視為某個人的支持者，當作政治運作的一顆棋子，直到自己執政了還認為藝術家為他們做任何事都是該做的，所謂的「不懂」就在這裡。國民黨在這一點上較知道如何表現應有的感激，認為這是人情，也就是互相「尊重」。

一個人參與政治到了一定程度，有足夠分量成為所謂的政治家，不知何故回臺灣之後我認識的政治家都相當富有，至少家裡擺設十分氣派，金額的進出很大，以各種形式和理由把錢收進來，又以各種形式和理由把錢花出去，在一般人眼中進出之間都很不單純，有如魔術師，財富像是「變」出來的，所謂的政治獻金對藝術家而言始終不知道該算是什麼錢，所以有人說藝術家也應該有藝術獻金才對，讓政治家也有捐獻的對象，就沒有人會說政治家不尊重藝術家這種不知輕重的話。

記得我第一次回臺灣的那一年，國立藝術學院請我去對學生演講，講完有位學生帶著圓形黑眼鏡模樣有些特別，跑過來問我：「做一個藝術家又想參與政治，應該怎麼做才能做得好？」說話的這位學生表情冷苛，使我想起當兵時前來訓練中心演講的「匪情」專家任卓宣，雖然心裡不想回答又不得不回答，勉強答了幾句：「你所說的參與有程度上的不同，把藝術當政治來做，多一點

藝術，少一點政治，一定會做得十分開心；反過來，把政治當藝術來做，做得好就越陷越深，最後無力自拔，在藝術上沒有成就，在政治上也不可能有成就，除非放棄藝術，全心投入政治，那時你再也不是藝術家了。」

記憶中我是這麼回答他的所問，答完了自以為十分滿意，後來學校的一位老師告訴我，這學生告訴別人說，我的回答根本答非所問，他想知道的是具體的政治內涵而不是對政治的表面印象，然而我向來最感興趣的就是這種「印象」。

這使我想起自己寫過的一篇文章叫〈共黨產〉，要國民黨把在臺灣所占有的黨產拿出來讓國民共享，到了報社竟被美工在編排時自作聰明改成〈共產黨〉，結果讀者來函說我文不對題，已不記得信是怎麼寫的，但我還是提醒他如果改成「共黨產」的標題，讓讀者再去讀那篇文章又如何！結果收到很長的一封信，記得第一段就用了好幾個「妙」字表示他已認同，而且讚賞。

70年代在紐約自稱左派的留學生陣營，以季刊或月刊方式出了很多「進步」刊物，向海外華人宣揚他們的理念，從社會主義的角度批評臺灣的國民黨政權，台大外文系出身的郭松棻以各種筆名發表文章，相當引人注意，很多人都在猜那些文章是什麼人寫的，因為他的文字優雅中帶著銳利，是政治文章又把政治提升到文學的層次，是當時最受喜愛的作者。尤其針對臺灣當代文學作品從政治的角度加以批評，有許多是我所讚賞的。後來在80年代裡，台獨左派陣營又有陳芳明繼起，在《美麗島週刊》撰文，也一再使用不同筆名，把政論提升到文學的層次是他為海外臺灣人政治運動所做的最大貢獻。閱讀馬克斯的著作是臺灣留學生的新傾向，郭、陳二人都是純粹臺灣人家庭中長大的知識青年，早期臺灣留學生以理工科為主，寫不出好文章並無可厚非，直到郭、陳二人出現，情形大為改變，臺灣人刊物迅速提升，加上印刷的改進，旅外人口的增加，以及島內報人向海外進軍，80年代之後又有了臺灣人自己的報紙，留學生有園地可發揮，不同陣營之間的論戰使腦袋受到激盪，氣氛顯得異常熱鬧。

台獨聯盟為了宣揚獨立建國理念，於70年代就創辦《臺灣公論報》，我和《臺灣公論報》的接觸始於1980年楊達受北美洲臺灣文學研究會之邀，來美參加研究會成立典禮，會後從加州飛來紐約，《臺灣公論報》的毛清汾女士得到消息打電話到我家來，那時我與《臺灣公論報》關係尚且生疏，認為以楊達一介文人與政治性的報紙牽連不上，對她請吃飯的邀約一再推辭，最後沒想到反被她的誠意說動，同意帶楊老先生第二天到法拉盛的中華料理吃晚飯，這是我和《臺灣公論報》接觸的開始。第二年研究會邀請李喬來美，也是由我引路與《臺灣公論報》同仁吃飯，反而李喬聽到毛清汾的北京腔開始擔心起來，還有王康厚、王康陸兄弟都是北平長大的臺灣人，面對客家人的李喬只得以共同語言對話，令他幾乎以為美國的台獨是外省人搞的。

記得很長一段時間《臺灣公論報》的社長是羅福全，洪哲勝和許添財是編輯，毛清汾管財務，另外老李管總務，小李在外面跑新聞，還有張太太負責打字，因不願意身分曝光，所以我一直不知道某些人的真實姓名，王康陸有自己的工作，一有空閒就來報社幫忙校對，明明我一再校對已經沒有錯別字，到他手上居然還挑出好幾個字要修改，真像個國文老師，他一來就讓打字的張太太又再忙碌一陣。這些朋友早就是國民黨的黑名單，註定回不了臺灣，為了共同理想每

謝里法所著《重塑台灣的心靈》由「自由時代出版社」出版後，於1988年被台北市長查禁，全數扣押。

個人也都認命，沒想到時局一變再變，後來都回臺灣來，且出任要職，選上市長，即使如此，《臺灣公論報》在美國依然沒有停過一天。

因為投稿的關係，跑《臺灣公論報》越來越勤，發覺到裡頭似有小派系，熱心究讀社會主義思想的幾個人以洪哲勝為中心，經常在一起辦讀書會，和聯盟原來走向開始有距離，這群人終於離開聯盟另組革命黨，在布魯克林買下幾棟房屋經營營黨營事業，以為這樣就不必再對外募款。他們早已有自知之明，以社會主義者向美國同鄉募款是得不到支持的，何況他們也不願意與張燦鍙爭奪這塊餅，雖然用心用力但還是沒有做好，幾年過後就不見有什麼更積極的活動。

從我外圍的人看來，這是洪哲勝和張燦鍙之間的路線之爭，為了臺灣獨立的最終目的，內部裡頭如何外人是看不到的，將來若有人把這一段寫成歷史，一定非常精彩。

到底洪哲勝對社會主義思想了解有多深入，是我一直想了解的，周邊的人對他有這樣的說法：聽陳芳明說過，他當場看過洪哲勝與另一位左派人士的辯論，這個人以左雄為筆名發表文章，據說他父親是台大圖書館當過館長的蘇薌雨，過程中左雄顯然敵不過對方的辯才，又氣又急，講話時連嘴唇都歪到右邊去了。但林衡哲却不只一次對我說：「洪哲勝的『馬克斯』還是太生硬，他應該去和郭松棻多學習。」這種話若被洪君聽到了不知有何感想！

左派與右派在時間裡和解

1990年代之後，臺灣社會已全面解嚴，黑名單的人一一回來臺灣，洪哲勝却按兵不動，見面時我還沒問他，而他自動先說：「回臺灣之後看到自己的朋友都是資本家，我為了運動要伸手向敵對立場的資本家募款，豈不太尷尬！」這就是他所以不回臺灣從事運動的理由。眼看社會主義越來越沒有市場，對

這位性情純真的革命家，可能一輩子鎖住青年時代所抱的理想過此一生。關於他這個人，不記得誰說過，洪哲勝本來不抽菸的，大學時代為了同情一名賣菸的女孩而每天買一包菸；還有，現在的太太也是他在舞廳裡結識的，所以娶她多半也因為同情，這兩件事可以看出他本質就有偏左的特質。有人認為左了一輩子最後必然與右的人碰在一起，就不再有所謂的左右，這話必有相當的正確性。2009年沈富雄嫁女兒的婚宴上我與張燦鍙同桌，又談到洪哲勝，他只淡淡地說那是年輕時代的事，大家有了年紀之後已不爭這些了，又說洪哲勝的資本論讀的是中國那一邊的譯本，很多地方被誤導自己都不知道，這話想必有幾分正確性。不過洪君是行動派人物，和毛澤東有些相似，這種人理論和行動經常互相印證，即使讀過幾遍馬克斯，讀到肚子裡的最後還是自己的馬克斯，是從實踐中理解而後消化的理論，和學者們的學術性理論當然不同，這是我多年後對洪哲勝的評估得來的論斷。

洪哲勝這一生中有位親密的戰友叫黃再添，原名黃國民，因女友在回台過海關時鞋底私藏中共宣傳品被捉，營救過程中受到台獨團體協助，最後反而加入聯盟，張燦鍙主席為他取名「再添」，又多了一名同志的意思。聽說是因小兒麻痺症使他一隻手萎縮成比正常人短，雖然這樣，還是經常與人大打出手，他膽子比別人壯，每次都是先打了再說。

留在我腦裡最深刻的一幕是，某一年美東夏令會中，台獨聯盟舉辦一場臨時公聽會，由祕書長王康陸主持，會中洪君一再舉手發言，被其他人阻止，他最後以主持人不公憤而退場，從第一排穿過聽眾走出大門，黃再添緊跟其後，一高一矮，洪哲勝頻頻揮手向大家說對不起，兩人面色凝重，勉強裝出笑容，雖然時間已過了近三十年，在我印象中依然十分深刻，出去之後眾人議論紛紛，有人說：「原來洪哲勝只兩個人就組成一黨，但做的事並不比聯盟少。」

想起更早有礁溪鄉長任內因一個便當的貪污案被起訴而出走的張金策，剛來美國時，也是在夏令會裡與其他同鄉圍著洪哲勝和康泰山兩人，為社會主義路線而爭論，這是我第一次看到洪哲勝和張金

策，也是第一次聽到同鄉之間左右兩派立場的辯論，右派的氣勢再大，洪君仍然沈著應戰，張金策指著他恨不得揮一拳過去，沒想到不出多久，他自己與聯盟意見不合，也跟著往左傾，這過程是否因洪哲勝的影響，張金策恐怕是不會承認的。幾年後大家回臺灣，聽說他又競選鄉長而落選，我到礁溪走在路上問起他的名字，已經沒有人認識他了。

張金策剛來美國，由於他是政治因素逃出海外的民主人士，十分受到禮遇，每有同鄉會就被邀來演講。某年夏令會裡陳錦芳博士正在演講，題目是他自創的五次元文化論，晚來的張金策走進教室，正好坐在我旁邊，聽到主講人運用中、英、法文在詮釋「五次元」，又在黑板上寫出好長的英文名詞，看來像是他自創的文字，張金策不斷地搖頭說：「頭腦太好了」，我看了他一眼表示同意，他接著說：

「你們海外臺灣人憑這種腦袋拿博士的一定不少吧！」我裝作沒聽見，否則又要與他辯論起來。

到底我們之間腦袋有什麼不一樣，在文化認知的過程，我們與張金策的確不同，所以他忍受不了「海外太好的腦袋想出來的東西」，到最後幾乎所有逃出臺灣到美國的政治人物，一段時間之後就與海外團體意見不合而越離越遠，從最早的彭明敏、郭雨新、林水泉、吳明輝、張金策，初來時受到奉承到處演說，接受招待，一段時間之後就出了問題，雖然每個人的問題不同，但主要的原因應歸文化上的差異，他們來美國不管住再久，和原本為留學而來的海外臺灣人畢竟不同，如果往後在海外還有臺灣人的任何運動，這種差異之所以產生，是值得拿出來檢討的。

相對的，海外臺灣人團體內部的矛盾再怎麼嚴重最後都有解決的可能，曾經聽黃再添說他與張燦鍙之間再怎麼針鋒相對，爭取獨立的政治路線雙方都是不會改變，又說雖然離開了聯盟，但盟員裡每個人的人格不可否認值得敬重，最起碼為臺灣前途所作的犧牲與貢獻有目共睹，可是經過長時間的合作到後來都發生問題，今天在每個人心裡或許有話沒有說出來，他相信再大的不愉快將有一天會化解，回台之後，在電視中看到他們站在一起，足以證明他們的心並沒有分開。

自從臺灣留學潮興起之後，文化的傳承起了很大變化，這一代每一個領域都不完全繼承自他們的上一代，不管科技、文學、思想、人格修養，特別是我這一行的美術，絕大部分是吸收國外的思潮和技法，上一代能夠傳授技藝給下一代的時間變得越來越短。自從基本教育完成之後，年輕人很快就接上外來新的技法和觀念，通過科技往多元化媒材去發展，這都是上一代教不來的。因此，上一代在輩分上是長輩，而沒有人能擔當起青年導師的重職。藝術的創作被科技牽著走已經幾十年，基本工夫不再是素描，基本知識也不是解剖學、色彩學和透視學，數百年一成不變的基礎課程受推翻，被機器的操作所取代，科技本身也一再推陳出新，每一代人都有他們一代的代表風格，新的東西都不是上一代的老師能教的，必須由這一代人自己對外吸收，所以要捨得丟掉舊的才能跟得上新的，我擔心有一天兩代之間的代溝不是來自觀念而是手中操作的機器，說不定機器與機器之間還要另一件機器當翻譯，真不敢想像會是什麼樣的世界。

　　在我學生的畫展開幕當天若被請上台說幾句話，那時我能講的將是「所看到的作品，我找不到哪一件、哪一部分、哪一點是我教的，到底被稱為老師的我，教了些什麼，他沒有作我的學生和作了我的學生又有何不同？誰也無法從作品中看出老師之所以為老師的意義在哪裡。他的畫中老師不見了，這樣的畫才是畫家的畫，有一天我終於會說出這樣的話。」

屯 7
（老年）

終於看到七十只剩小數點
好比南島海洋的一顆紅蛋
長輩種的苗已經長成
每棵樹一座山頭
啓示現代
風格不過是自我的約定

千年卵終於孵出文明
以「里法」爲代號
像嬰兒在玻璃箱爬行尋找生命
軌跡
垃圾袋傳來好消息
告訴人們今年又豐收
「花笑美學」在耳邊默默
給聖者獻禮　替牛族加上光環

可惜　借佛陀之力找到空間
已沒有時間
留下來成形的卵
照在漂流光下
近看似圓形座標
遠看是千年紀念碑
族人只想把名字書寫在天際
歷史等待我同行

四十年前版畫意外重現

接近七十歲的年齡，突然間有很多機會受邀參加同學會，剛回台時，有過高中同學前來宴請我，幾年後大家又失去聯繫。不久留法期間相識的老朋友，不記得是誰召集的，大家一起聚了好幾次餐，直到退休之後才漸漸冷淡下來。接著是大學同學，在師大任教的幾位主動號召下，每有人從國外回台，五位、十位不等就約在一起吃飯。最後是時間最久的小學同學，大家都已進入老年，我才被通知歸隊，有時一個月裡有兩次，在高級酒店用餐，聽他們口氣這輩子已經賺飽了，留給兒孫花用已足足有餘，就想在同學面前慷慨一番，能出席的胃口都很好，當著同學的面每個人又回到當年，大聲說話，大口吃喝，十足年輕時代的豪氣。

1996年的一年裡，我在基隆、桃園、台中三座城市以不同形式各辦了一次個展，為了這次展出才決定回台在彰化師範大學擔任駐校藝術家，沒想到從此在臺灣定居下來。

以後雖每年參加「五月畫會」聯展，或在官辦美展中擔任評審而送出一幅作品參加展出，以外幾乎沒有大型的個展，直到七十歲那年，才有國美館舉辦的回顧展。然後很長時間每週到到師大研究所上一堂臺灣美術史課，又到門諾教會所設的「甘霖基金會」老人大學教繪畫，還有就是到各地文化局開會、美展當評審和受邀演講。平時在我的書桌上放有幾張紙，想到什麼就寫成文章投稿，靠著出席費、評審費、演講費和稿費足夠平日的開銷，過的雖不是職業畫家的生活，但畫筆並不曾停下，而且還寫出好幾本書。

2012年初，很意外地開始有人找我商量舉辦畫展，引我想起所畫的大幅作品，又全部翻出來好好地再看一遍，數一數百號以上的畫超過一百件，當初的計畫是每四個畫面構成一件作品，展出必須有很大空間，會場的牆面才足夠四幅百號畫面並列，平時幾乎無法把自己作品全數排開來看遍，偶然機會發現

台中清水的港區藝術中心的隔間是難得最佳場地，於是選擇了這裡的主展場，作為第一場展出地點。才剛決定好日期，關渡台北藝術大學任教的曲德義已經從紐約把我寄存在邱煥輝家的版畫原版運回臺灣，希望全數捐獻給學校，條件是委託專人替每版重印二十張，雙方各分一半，然後在關渡美術館舉辦個展，編印一本版畫集。本來我沒有想到這批老舊的作品有一天會重現，他的建議給予我意外驚喜，商洽好之後決定第二年5月17日到7月14日兩個月時間在該館展出。由於版是現成的，又有專人幫忙印製，我的工作只有為專集寫一篇文章，美術館的行政已十分健全的今天，凡事皆有專門的工作人員，我只等著開幕當天到台北出席與眾人見面。

展出的這批版畫是1964年初到巴黎時所作的膠版和鋅版，只能算是學生作品，對我除了有紀念意義，也看出學習版畫的過程，指導老師德爾佩奇先生的鼓勵下，我曾帶作品去國立圖書館的版畫部希望能賣給他們當收藏，果然接連兩次被選上，對我版畫創作增加很大信心。起先是借義大利天主教美術的題材，用東方古代人物的造型刻在質地較軟的膠版，再利用壓印機印在厚紙板上，也許是這樣令他們看來較為特別才肯選上我的版畫，後來每一版又多印五、六張，送給朋友作紀念，最後自己只保存下幾塊版。

雖然是我的版，卻是別人代印的，借他人之手呈

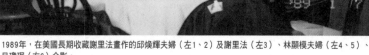

1989年，在美國長期收藏謝里法畫作的邱煥輝夫婦（左1、2）及謝里法（左3）、林顯模夫婦（左4、5）、呂瓊琚（左6）合影。

現的畫面感覺上再怎樣也是冷冷地，任何人看了都可以指出與原作之間的差別。又讓我想起臨摹他人的畫或造假畫，和原作的不同在於完成的過程，後者是在主觀的探索中一步步畫下去，畫時並不知道下一步該怎麼畫；而造假畫的下一步已清楚出現眼前，只等著去推敲原作是怎麼畫出來的。所以我在印製這批版畫過程中又學習到很多，編印畫冊時命名為《舊版新印》，作為這次展出的主題，新印不是原作，舊版才是我的作品，於是又多了副標題《舊瓶裝新酒》。印好之後美術館特地用紙盒子組裝，將之合成一套，我找出三十年前同班同學傅申為我寫的書法「謝里法版畫」貼在盒蓋上，雖沒有什麼設計，有好書法搭配看來高雅，三十年前寫的字終於等到今天使用，那時的確沒有人會想像得到。

關渡美術館展完後，接著就是港區藝術中心的展出，時間只相差六天，於7月20日開幕，展期也是兩個月。接著又受到劉玄詠館長的邀請，到他剛接任的彰化生活美學館舉辦個展。然後台中火車站的20號倉庫，也來電問我展出的意願，對此我想都沒想就答應了。

這四個展覽都集中在2013年之內，確是很大挑戰，正因為如此我才更有興趣接受，而且決定不同作品和展出方式在不同場地呈現，這些早就在我腦裡盤算好，作品也已完成差不多，所以答應時信心十足。

［核］光山上的［素］食年代

7月份開幕的作品每一件都是百號畫布的四幅聯作，皆以牛為主題，命名為「素食年代──牛的四頁檔案」，在「展出的話」裡有一段：「…過去80年代的『山上一棵樹』、『卵生的文明』、『借力空間』等，沒有一次不是走在系列性觀念推演的創作路上，再看這次的展出，加入了展出方式和展場空間的結合，什麼樣的空間決定什麼樣的方式展出，目的是讓創作的行為延續到展覽落幕時才結束，這

種展出理念則必須等到今天的美術館機制下方得以實現。」

「…畫牛時已先入為主賦予人格化（神格化或魔化），目的是借牛的形象以系列作品呈現如人類社會的世間百態，以牛作為主題，從牛找出議題，借牛產生問題，然後靠牛提出命題，牛是吃草長大的，因此以素食稱這年代。」

展出中僅幾家報紙的地方版刊出消息，後來藝術中心主辦人告訴我，參觀的人多半由外地乘遊覽車前來，每天有一千人以上，雖有些懷疑，在心裡還是希望真有此事。展出不久就有兩家電視台派人來採訪，其中一家是《公視》的蔡詩萍在他主持的節目中對談，由於過去常看到他訪談對象都是些成名人物，而且製作過程十分嚴謹，前後到台中來了三次，因此對這節目頗有期待，最後還拷貝一份給受訪人保存，是今年展出活動中最珍貴的紀錄，也是難得的收穫。

「素食年代」於9月8日結束，第二天就將作品全部運回我的工作室，由於是委託專業的策展公司全程作業，一切都按照時間表進行，這使我感覺到「美術館時代」真正來臨。

「港區藝術中心」位在台中清水區，最有名的

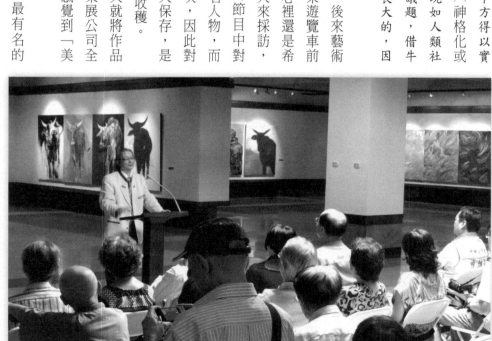

2013年謝里法向眾來賓致詞，於台中港區藝術中心展覽會場。

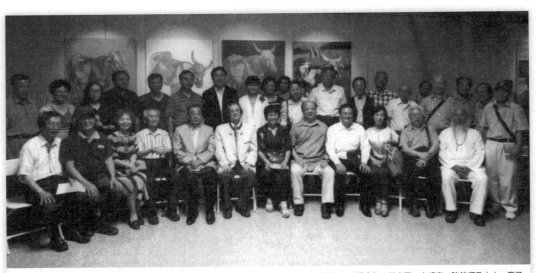

2013年在台中港區藝術中心舉行「素食年代──牛的四頁檔案」個展，開幕典禮後與貴賓合影，前排左起：趙宗冠、李明憲、陳錦輝及夫人、廖了以、謝里法、吳伊凡、胡志強、林振廷、陳碧真、簡錫奎、塗樹根、葉乾坤，後排左起張憶春夫婦、陳彩雲、游守中、楊嚴郎、黃國榮、顏秋月、張曉玲、謝雪華、林雪卿、林太平、王明燦、李昭卿、柯森全、王守英、林憲茂。

是這裡的筒仔米糕，從遠地前來看畫的朋友，都要我帶去當地有名的幾家專門店吃了才走，那陣子每星期都得上清水街吃米糕，日後才打聽到還有其他更好吃的，原來「好吃的不見得有名，有名的不見得好吃」這句話在這小地方也一樣，不可太相信廣告，必須靠當地人帶去的店才吃得到真正好東西。

彰化八卦山上新蓋的生活美學館，過去叫社會教育館，是當地人翁金珠女士任文建會主委期間重新命名的，從山下往山頂看過去好大的一棟建築，不知何故走進去找到展覽會場才發現只有兩間教室大的空間，這正好用來展出我最近兩年來以專題所畫的30號作品，反映兩年前（2011）日本東北大地震引發海嘯造成的核洩災害，借題將核能發電所隱藏的危機呈現於會場。

因生活美學館是國立的緣故，館方對會場和在畫冊上使用的文字特別小心，雖然圖畫本身沒有問題，文句的表達方式則要我改了又改才通過（包括我自己寫的三首詩、分段標示的說明短文及作者自述），最後不得不在圖畫的編排重新下功夫，作出暗示和隱喻，這一來反而令這本畫冊呈現難得的效

果，看過的人無不稱讚。

這一年當中我已出版三本書冊：《舊版新印》、《素食年代——牛的四頁檔案》和《辨識核光山——鮮世紀美學基調解析》，三本都以完全不同的設計形式來呈現展出理念，較之展場上的繪畫作品更加令我滿意。

會場的布置也是由民間團隊外包，他們有經驗而且敬業，我只在場上指示掛畫的位置，把畫分類編列，掛上牆面之後又一而再地移位，就好像在牆上重新構圖，無異每塊牆壁自成一件作品，有它們獨立的主題，觀眾不僅要一幅幅地看，而且一組組地看，最後是一排排地看，甚至繞一圈回來從頭再看，所以我的創作不只是單獨畫每幅畫，而且還須要重新組合，直到把會場的畫掛滿了，我的創作才告結束。

開幕的前一天舉辦記者會和導覽志工講習，前來的記者有十來位，相對於台北京城地區，彰化是地方性的小城，意外發覺採訪中記者所問的都相當尖銳，好幾家電視和電台爭相要求單獨對談，這一來從上午到下午三、四點不停地在講話，是我開展覽以來最累的一天。有了記者提問，我又為過去的想法做整理，一次又一次修正，不少新的理念是在當天的對談無意中順口說出來。等交換名片時才知道他們都是大學研究所出身，有文化方面的專門知識，是今年裡最成功的一次記者會，可惜隔天報上都只刊登一小塊消息，而且是在地方版上。

在壁上讓藝術與民主串聯

彰化的畫展到10月20日結束，而台中20號倉庫的策展已在16日開始起動，前三天由參展畫家自動在壁上作畫，也許對策展理念感到特別有趣，吸引了大葉大學的四位年輕教授前來參加，又帶著學生當

助手，加上參觀民眾，會場擠滿人潮，較開幕後的幾天還更熱鬧。

關於這個展覽我先後為它取過幾個名字，先是「民主主義的人民藝術」，是針對1945年王白淵在臺灣畫壇所倡導的民主主義美術，引起當時畫家的迴響之後，在「省展」及「台陽展」裡有李石樵領頭畫了〈建設〉、〈市場口〉、〈田家樂〉等巨幅油畫，接著楊三郎、蒲添生、鄭世璠、李梅樹也都畫了以平民大眾為主題的作品，可惜因接踵而來的政治白色恐怖，才剛興起的「民主」風潮很快被熄滅，時間如今已過了一甲子，我想到在紐約時為香港畫家寫的一篇文章，先由畫家在牆上作畫，然後請畫家站在畫前做一個對應的姿勢拍照，我也做一個姿勢以示對作品的詮釋，代表的是我的評語，這做法過去從來沒人有過，如果再加上觀眾前來用他們的姿勢相配合，那麼就

2013年到北歐旅行，在海洋博物館內一面牆前與牆上人像合影，次年借用這觀念在台中20號倉庫舉辦「3P」藝術策展。

是觀眾、畫家和策展人三者，用以說明藝術是民有（of the people）、民治（by the people）、民享（for the people），簡稱為3P，因此在海報和邀請函上直接寫成「3P展」。

手機已經可以當相機用的今天，走進會場來的人們，很高興地與壁上的圖畫玩成一塊兒，利用身體與二度空間的壁畫製造第三度的視覺空間，且增添了另類的意含，讓觀眾認為他也是創作者。然後另外在一面空白的牆上把觀眾所拍圖像放映出來，出現種種意想不到的效果，策展人已不是「總司令」，民眾才是真正的「主角」，我們終於看到科技的攝影機普及化之後，藝術的理念也隨之平民化，人人

BI-EVER TRADING, INC. JING'S HOUSE
2022 Highland Hills 2623 Coopers Post
SUGAR LAND, TEXAS 77478 Sugar Land, TX 77478
(713) 980-6048, 777-9348 (713) 980-6048

DATE ___11/23/1985___
SUBJECT _____

謝里法先生

筆洛道兄學鑒：

最近與謝聰敏先生電話中，知道兄在支持等先父王井泉他們
巴宣有關美術，又要些我家之攝影資料，並請經可對
最近有 Houston 之行，如您賞臉。尚請預先焂知之行程以
便迎迓。

其美術收藏煟一函，足在10多年，就里黃春明先生有和
去又回整理台灣美術史料，初聞和這先文遺志，其後資
多次來美時，曾談給您。承擔當未如願，王君等家還
美也曾話往，辛而誰足密要託我便，電言手旨資記深
念先兄在東都之後代為而亦為提起。

最盼望，先兄為收藏台灣而宣辛來之匯迎翁心勤奮鬥
也要叫敘出有台人，洋洋威謝知。 SIGNED

□ PLEASE REPLY □ NO REPLY NECESSARY

日昨拜讀表兄在台灣文化第三期之大作，真是「于動心有感
威專」尤其以 1945-49 中國左置美術在台灣更是
以為研究台灣美術史人所忽略。而維台灣美術資產
史所藏不可或缺，此要待之補述，讓成。相信这代台
灣美術承載已故世。我目的份去世，謝氏值筆，青望
連些人物履歷文化承多我女要日年四十世此訊期之
社會文勳左派的於連都之影响。

最盼望汽于有抵會辞誠經之捉連，即川名如

偏遠勤奮鬥

王井泉之義子
弟 王鵬勳 叩上
SIGNED 美南律誠

□ PLEASE REPLY □ NO REPLY NECESSARY

謝里法所著《紫色大稻埕》、《變色的年代》小說中的重要角色王井泉之義子王鵬勳寫給謝里法的信函，這時他居住美國休士頓，希望與謝里法會面，將所知道大稻埕山水亭的故事借謝氏之筆發表。（1985年11月）

都能參與成為一件藝術品中的角色，同時也是創作者，最後還是那句：「所有的都是別人的作品，合起來就是我的作品」，這便是策展人要說的話。

今年初我的第二本長篇小說《變色的年代》由《印刻》出版社出版，由於關渡美術館的曲德義和《印刻》的初安民社長都是韓國僑生，從年輕時代就相識，所以彼此商量好在「舊版新印」的開幕當天配合舉辦新書發表會。同一天還有吳昊和周瑛兩個人的版畫展，因而來人特別多，從晚上的聚餐七、八桌看來，這天來賓至少有五百人。在山頂上辦活動能邀來這麼多人著實不易，不過與上一回《紫色大稻埕》的發表會在城內舉辦時相比則又少了很多，所以在蔡瑞月舞蹈社主持人蕭沃廷女士主動邀約下，擇日又辦了一次發表會。

《變色的年代》書中很多篇幅寫到蔡瑞月及其夫婿雷石榆，且以舞蹈社為場景敘述戰後初期來台中國文藝界人士與在地臺灣畫家交流的情形，是蕭女士主辦新書發表會的主要原因，又特地編排一位女舞者以舞蹈作開場，足見她們的用心和重視。記憶中那天來的人有紐約時的友人羅福全、毛清汾夫婦及從日本來的毛清汾的大姐（研究文學的學者），巴黎回來的林昕夫婦，旅居美國回台客座的羅介川，美術館之友會創始人劉如容約來六、七位會友，都是贊助文藝活動的產業界人士，高齡九十歲的史明和鍾逸人，是臺灣獨立運動的老前輩，前者出版過《臺灣四百年史》，後者寫了更多，把記憶裡的人生經驗全挖出來，每一本在我讀來都是珍貴史料，還有林文義夫婦和溫紳等都是多

「台北美術館之友會」成立十週年晚會上，與會員起舞，左起：曾淑雲、謝里法、劉如容、林繁男。

年來臺灣民主陣營的健將和作家。

舞蹈表演後，由我對新書做簡短介紹，書中有兩個主要角色蔡繼琨和黃榮燦，前者是音樂家，

九十三歲時受國立臺灣交響樂團之邀來台，我分別在台中、台北兩地做過訪問，才知道他與臺灣美術界有深厚淵源。與戰後初期來臺灣的版畫家黃榮燦，雖不知道兩人是否相識，但是將他們放在一起，即使是兩條沒有交集的平行線，也讓一個時代的舞台顯得十分熱鬧，這才想要拿兩人寫這部小說。利用故事情節由兩個角色穿插出現，最後又以各自理由在不同情況下從臺灣消失，在台時間前後不到五年，而在後人寫的歷史中竟有如此多議題可以討論，我認為這樣的人一定不是平常人。

幾個禮拜後，高雄朋友歐瑞耀又在南部為我辦一次新書發表會，令人意外的是，當我們把車停進高雄歷史博物館的停車場後，抬頭看到很長的布條寫著「黃榮燦生平資料展」，半個世紀以來以為臺灣已經忘記了的人，名字又出現在歷史博物館大門前，他曾是政府不喜歡的人，雖然短暫時間從地上蒸發，但人民喜歡他，再久也會找回來。那陣子很流行的一句話：「連爺爺您回來了！」是電視中所見中國某城市的小學生在歡迎他們的老校友連戰，我則借用來說：「黃爺爺您回來了！」，說「連爺爺回來」並不見得回來，但「黃爺爺」則從此真正回來了。

青睞大稻埕

《紫色大稻埕》於2009年出版後不久，就一直聽說有人想借此拍成電影或連續劇。第二年春天鍾逸人請喝春酒，在許世楷家見到李喬，他一見面就說：「**我出了那麼多書沒有一本暢銷，你才寫一本就暢銷了。**」初聽時還懷疑不是在說我，首先他的書是否暢銷我從未聽人說過，至少知道已拍成電視劇，而我的書是否算暢銷，也不知道，在書店架子上則幾乎沒有看到過，所以我只兩眼望著他沒有答話。他

接著又說：「拍成電影有好有壞，拍不好反而把一本小說扭曲，不知道最後變成什麼。」聽來他對自己的小說拍成電影後效果十分不滿，所以特地在提醒我，但在我心裡還是希望有機會試一試，不管是好是壞總要試了之後才知道。何況寫這本小說時，我每一幕都有畫面，而且像電影般隨著鏡頭移動，所以相信改寫腳本一定不難，因為讀小說時已經有如在看電影了。

但有人更強調市場的普及因素，若沒有加入些許浪漫愛情故事，恐怕不易吸引到一般觀眾。這倒是大難題，每個角色都真有其人，又是真實姓名出現的情形下，描寫談情說愛的事在他們後代眼中不知如何作想。過去隨著興來時也試過幾段，最後還是適可而止。

記得高雄的新書發表會裡，請來真理大學臺灣文學的教授張良澤做講評，出乎意外他竟以沒有加入情慾情節說成小說的氣勢沒有製造出來的理由，譬如顏水龍把墓地的獻花拿回學校畫成油畫，完成之後與家族中一個女兒相約會面，認為接著還要有一幕男歡女愛，可惜並沒有，在他評價裡是本書的最大遺憾；還有在美術學校李石樵與同學一起畫裸體模特兒，畫到想入非非時，理應主動與她相約到房間去可惜又沒有看到。張教授會這樣說確實令我吃一驚，在座有兩位出身美術系的畫家，聽後相對一笑，當年做學生時都畫過模特兒，在畫室裡不管畫的是裸體還是石膏像，只一心一意想畫好，從沒見過誰有非分之想，在這方面張教授算是圈外人，但沒有想到如此離譜，相信一般讀者應該不作這般想法。

《紫色大稻埕》出版之後，台北的青睞影視於2014年初拍成一部電影也叫《大稻埕》，同時民視也推出八點檔連續劇，以清代的大稻埕故事編成劇本，叫《龍飛鳳舞》，看來《大稻埕》三個字已開始被炒熱起來。

不久青睞的當家潘鳳珠女士等三位到台中找我商談將小說改編劇本的事，已決定分成二十集在週六的公視八點檔播出。不過也明白告知只借用部分的內容，不能說是《紫色大稻埕》改編，對我來說，不管對方如何處理，都是從未有過的經驗，很值得去試試。

自從1996年搬回臺灣，起先還經常往歐洲跑，有時一住就兩個多月，後來嫌飛機上的時間過長，改成往北到日本，先到東京，然後遊北海道，是川端康成的《北國》吸引了我，卻只去過一回，因那裡給人的印象不過是個小歐洲。然後南下到東北、關西、四國，最後九州成了我最想去的地方。有一年甚至每兩個月去一次，純粹只為了遊覽，即使什麼都不做只在旅館住幾天，碰到大相撲在電視上轉播，從下午三點到六點我就守在電視前像日本人那樣激情呼叫，若有人問我今後九州是否還想再去，不用想就能回答：只要有機票我就往那裡飛去，永遠覺得自己還有什麼地方沒去過。

2012年裡我整年都沒有出國，是沒有機會不是不想，所以才有時間完成幾本書，除了《變色的年代》小說，還把研究所上課的講義重新整理寫成《臺灣美術史研究講義》；又同時著手寫回憶錄，對我有如永遠寫不完的人生歷程，有空就寫，想到什麼就

1914年電影《大稻埕》在總統府賓館拍攝期間，一場總督的晚宴中，李李仁、楊烈等在劇中扮演重要角色，謝里法和蔣理容（中，蔣渭水的孫女）參與演出，與演員李李仁（右）合影留念。

失敗畫家贏得一座美術館

直到第二年，開始送作品出去展覽，才放心計畫到歐洲渡假。從荷蘭阿姆斯特丹乘愛之船到北歐繞行一周，經過德國的瓦勒慕、瑞典的斯德哥爾摩、愛沙尼亞的塔林、俄羅斯的聖彼得堡、芬蘭的赫爾辛基和丹麥的哥本哈根，前後十七天才返回臺灣。

荷蘭已來過兩次，這回為了等船有兩天時間在阿姆斯特丹，可以到新建的梵谷美術館停留整個下午，這是一棟日本企業界出資，由日本建築師設計的現代建築，排好長的隊才買到入場卷，所以一進去就捨不得出來。坐在咖啡廳裡竟想起當年聲援胡志強市長爭取古根漢美術館在台中建分館，最後遭議會否決沒有成功的事，原因是他們認為美術館不能為台中帶來商機，議員們的著眼點在能否賺錢，如果讓他們來一趟阿姆斯特丹看到進門時大排長龍的情形，想必沒有理由會反對。台中向來稱文化城，我對這裡的住民依然有所期待，日本商人為了回饋城市都能拿錢蓋美術館給荷蘭，臺灣商人在自己土地上建美術館，或曾經統治臺灣五十年的日本人為有過深厚淵源的台中建美術館，應該不會太難才對！

記得有一回在古根漢建館的討論會中，有位學者發言說：「如果美術館蓋在台中而台中人不來看，只讓外國人看時，我們主張蓋館不是很對不起台中人嗎？」已經十年過去，他的這句話仍然清

楚記得。更有畫家說：「古根漢展的是歐洲人的畫，台中建了古根漢無異是拿外國人的祖先神位來祭拜。」那麼今天我來看梵谷的畫，當然也等於是來祭拜，巴黎當學生的四年多，每年到歐維小鎮探望梵谷，說起來是來替他掃墓，自甘當他的子孫。想到全世界有多少人肯來掃他的墓，應該明白這畫家已經沒有國界，何來「外國人的祖先」之說。

　為了想在美術館多停留些時，我和伊凡在館內一圈又一圈地繞著走，慢慢看出他們是有想法在策劃這次的展出，像是有意與觀眾討論梵谷到底是學院還是素人，他沒有從學院課程走過來，却臨摹了許多學院的畫，而且又非臨自原作，是些黑白印刷品，甚至當場畫了速寫，回來轉畫成油畫，所能臨摹到的還不到三成，剩下全是自己想的。到巴黎之後他想一頭栽進印象派裡，借此擺脫「學院」迎接「前衛」，但素人無所謂的前衛還是後衛，什麼都沒有了之後終於自由自在拿筆畫下去，他自由到最後連「素人」都稱不上，這樣的畫家註定是失敗的，沒想到百年後竟贏得了一座美術館。

　後人研究梵谷，多從心理學的角度入手，談他家族的遺傳。研究塞尚時，學者的興趣轉向他所面對的聖維克多山。兩位畫家放在一起比照，因梵谷是天生遺傳，所以說他是天才，可惜我們尚沒有足夠資源為塞尚舉辦像梵谷這樣的美術館，以圖為主、文字為輔來說明塞尚之所以為「塞尚」是靠什麼造成的，這才是真正的藝術評論家應該作的工作。

　這次的北歐之旅，留給我最大遺憾是在聖彼得堡時沒有來得及進俄羅斯美術館就離開，失去了觀賞近代大師列賓（Ilya Efimovich Repin）畫作的機會。二十年前看過一幅列賓的巨作是在波多黎各的美術館，誰也沒想到在這西洋文明邊緣地帶的小城會藏有這樣的作品，同樣令人驚喜的是，這美術館的另一牆面掛有畢卡索十六歲時的油畫，以百號以上的畫布、寫實的手法，畫出醫院開刀房的情形，令美術老師的父親從此放棄自己的畫筆。

關於列賓的生平及藝術，在我的西洋美術史常識裡算是最欠缺的部分，可是他對中國的影響之大

從徐悲鴻以下第二代西畫家的畫風可以看出來，可惜中國畫家雖有功力，卻達不到列賓的沉著穩重和氣

勢，尤其臺灣到俄國留學的畫家學到技法卻顯得浮躁，到底問題出在哪裡，也是我所以想好好看一看

列賓更多原作的原因。

學院基礎裡好的素描代表畫的功力，雖也是我所佩服的，但如果僅僅是功力，那就十分一般了，

到底列賓的藝術層面如何從技術性突顯出來，能看出這一點較之摸清楚觀念性的作品更有難度。近年中

國出版的畫冊裡一群五、六十歲的畫家，有很高的技巧，但技巧越高相似度越大，從臺灣看中國美術每

遇到這情形，不得不為之感到可惜。

達文西割掉我一塊肉

定居臺灣以來，很長一段時間都在看泌尿科，當初因為居住在彰化師大的教員宿舍，就近到彰化

找醫生，由友人介紹在林介山診所看病，後來搬到台中還是搭車去彰化。以後又有攝護腺腫大的現象，

每隔兩三個月都要來拿藥，十幾年過去，情況一直穩定，到了2013年底突然檢查出腫瘤有惡化情形，從

年初以來朋友見面都說我更瘦了，所以變瘦一定有原因。到2014年初，終於斷定有半邊是惡性腫瘤，林

醫師找我商量治療的方法，可分：放射性治療，師大同班李元亨就是接受這種治療法，時間較長，分成

四十五次來完成，由健保局給付；其次是傳統式開刀，就是在手術台上把肚子劃開割除腫瘤，住院時間

長，健保局有部分補助；最新的方法叫做達文西機械手臂的開刀，只在肚子穿幾個洞，不必剖開就可動

手術，但費用需自己付，只三、四天便可出院。回家後想了兩個禮拜，又向各處打聽，從一本週刊讀到

文章介紹這方面的名醫，十分推崇台中榮總的歐宴泉醫師，林介山醫師也提起這個人，說過幾天他兒子

結婚十週年宴席上，可以介紹見面，果然在餐廳門前就遇到他並交換了名片。本來準備幾天後打電話約時間，沒想到他的助理先來電話，並安排在１月１８日上午以示範教學的方式進行手術，也就是說開刀過程從頭到尾都有一群人在看，對我而言又是一次新鮮體驗。

其實年初以來在伊凡的佛學講堂推薦下到淡水跑了兩次，找一位名醫把脈，我也只抱著姑且信之的心理去看病，診斷時我什麼都不必說，只把手臂伸出去，不到五分鐘就能告知我的病情，接著就到外廳排隊領藥，他只說我心臟和腸胃，而不知還有泌尿的問題。對這名醫雖然我不信，藥還是照吃，日後回想起來，那陣子消化系統是十年來狀況最好的，每天解出來香蕉大的糞便，一點也不覺得自己有病，若不是西醫的科技檢驗出我的病症，真想就此放棄醫院的開刀。

幾天後，又在伊凡姐妹的好意勸說下，把我帶到斗六一間廟裡為我做法會，花三萬兩千元請師父誦經，叫做「三昧水懺」，從大早跪到傍晚，回到家已近八點，據說要做三次才算功德圓滿，這次做完等下回不知幾時還要繼續做下去。

從小我就聽阿金姑每天唸經拜佛，開頭前幾句我也能唸，這次算是誠心誠意照著經書跟著唸下去，起先還懷疑自己有耐性從頭坐到尾，沒想到很快就被音樂所吸引，跟隨誦經的節奏，把自己都融入進去。

那以後一直到入院開刀，我的身體狀況一直很好，好幾度打算要放棄，最後還是強忍下來直到被推進開刀房。

過去做大腸鏡檢查，打過麻醉針之後，只覺得自己眼睛才閉上，很快又張開，一切在一閉一張之間都結束了。於是我在想，人死了不管多少年後轉世，也像打麻醉針一樣是轉眼之間的事。

很快我已經躺著被推回到病房裡來，全身五、六處都插著管，像個機器人或科學怪人，我聽到好幾個人在說話，歐醫師在向伊凡說明手術的情形，而我只覺得很累想繼續睡下去。

再醒來時全身沒有太大的異樣，只有小便的地方插著一條管，以後尿將從管子自然流出去。又覺得自己的肚皮繃得好緊，用手一拍聲音像鼓一般響，肚子裡都是氣體，護士說必須靠放屁來消掉它，可是此時我想放個屁都沒力氣。

記得醫生說過，一定要運動才能排氣，但他又說某人開完刀就到處跑，結果尿失禁一直沒有好，使我不知到底該不該運動。還說要多吃才有元氣，又說吃多了肚子裡的氣會更漲，不知該聽他說的哪一句才對。

本來只準備在醫院住三天就回家，三天過後我還是動不得，醫生要我多住幾天，沒想到竟住到第八天才能自由走動，這時的心情終於感覺到回家真好。

小便的插管拔掉時，看到在肚子下面只有短短的一小塊肉，令我懷疑開刀時被割去了一塊，那幾天護理師和伊凡一起替我換藥，下半身全露出來任人擺布，就像小男孩在換尿布，已不像個成人沒有隱私的感覺了，不論是生理或心理，從手術房出來的那一刻起，我的人生已經又是一個新階段。

嬰兒時包尿布在記憶中早已忘得一乾二淨，如今不是為了再次體驗而是出自不得已，人生就是這樣一步走過來。上一代留下的許多大道理，此時我才更加清楚為什麼這麼說，每每簡單幾個字就能一語道破，都是幾代人親身經驗過的。

醫生在替我動手術前就說過：「攝護腺癌是慢性疾病，若善於與病魔共存，亦能相安無事。」往往人生到最後才發覺自己有這種病而沒有因它要了你的命。動刀的目的不外是一刀兩斷彼此切割，我割捨了你，你也割捨我，來日有緣或許再重逢，未來的事情有誰知道，目前只求新的開始。

人生起起伏伏這句話指的是什麼，當我在醫院做心電圖時，醫生手中拉出長長的紙條，紙上劃出上下震動的線紋，間隔或長或短，如同一個人生命的過程，有平順的年代也有大風大浪的時候，平順的生活就像什麼事都沒有發生，對畫家而言可能是他最專心於創作之時，與外界短暫隔絕，大風大浪才是

他與外界互相激發在生命中大幅度變化；從我出生來到這世界，離開生我的父母時，臺灣正捲入全球性的戰爭，戰後整個社會從日本轉入中國，進大學選擇美術的路，出國邁向國際藝壇巴黎，又往紐約轉進，接著幾次作品展出，都是個人與外界接觸發生的激盪，把激盪的年代拼起來看時，若有什麼勉強可說是個人的成就，代表的是作為藝術工作者難能可貴的一生。

國家圖書館出版品預行編目資料

原色大稻埕
/ 謝里法 著.--初版.
-- 臺北市：藝術家，2015.08
560面；17×23公分.--

ISBN 978-986-282-149-7（平裝）

1.謝里法 2.藝術家 3.回憶錄

909.933 104003885

原色大稻埕 謝里法 著

謝里法說自己

發 行 人　何政廣

主　　編　王庭玫

編　　輯　陳珮藝

封面設計　張娟如

美　　編　張娟如、張紓嘉、吳心如

出 版 者　藝術家出版社
　　　　　台北市重慶南路一段147號6樓
　　　　　電話：(02) 2371-9692～3
　　　　　傳真：(02) 2331-7096
　　　　　郵政劃撥：01044798 藝術家雜誌社

總 經 銷　時報文化出版企業股份有限公司
　　　　　桃園縣龜山鄉萬壽路二段351號
　　　　　電話：(02) 2306-6842

南區代理　台南市西門路一段223巷10弄26號
　　　　　電話：(06) 261-7268
　　　　　傳真：(06) 263-7698

製版印刷　鴻展彩色製版印刷股份有限公司
初　　版　2015年8月
定　　價　500元
ＩＳＢＮ　978-986-282-149-7（平裝）

法律顧問　蕭雄淋
版權所有・不准翻印
行政院新聞局出版事業登記證局版台業字第1749號